A
WALK
INTO A
GOTHIC CATHEDRAL

German and French Cultural Heritage

A
WALK
INTO A
GOTHIC CATHEDRAL

German and French Cultural Heritage

范
毅
舜

Nicholas
Fan

走進一座
大教堂

A
Walk
into a
Gothic Cathedral

German and French Cultural Heritage

走進一座大教堂，
從頭說起吧！

　　我第一次到歐洲是一九九一年秋天，那時我剛忙完一個大型攝影展，身為教徒又從事藝術工作，我初遊歐洲的心態直比朝聖。爾後，我常有機會到歐洲，也陸續為蓬勃的旅遊媒體製作專題。1999 年，我應台灣某雜誌邀約，前來書寫、拍攝歐陸，尤其是德、法兩國的文化遺產行旅專書，近五年時光，我前後執行了近三十本歐陸專題，這經歷直讓我有讀了個另類歐洲大學之感。除了大小不一的歐陸專題，2005 至 2006 年間出版的《走進一座大教堂》、《法國文化遺產行旅》、《德國文化遺產行旅》三本書更為這行旅畫下註腳。

　　被我戲稱「歐洲三部曲」的三本書，雖已絕版，卻仍有讀者詢問。為此，出版社決議重出，這回，我們特別將它集結成一冊，也刪減了部分重複內容。

　　這書初版迄今、已近十個年頭，然而出版在網路威力下已改變甚多，重整這三本書，更讓我懷念那段沒有網路的歲月，縱然資訊不便，我卻能更潛心、認真的端詳、凝視德法那一座座有古老歷史、無法取代，甚至美得無以復加的遺跡景觀，尤其是書中每一張影像，當年都以底片，甚至架三腳架拍攝，懷著虔敬心情的作業模式，除了讓我對每一個景點記憶猶新，更完整保留了當下悸動。

　　距第一次歐遊已近四分之一歲月，我對歐洲已有不同觀感，例如2011 年出版的《山丘上的修道院》，我更有自信的書寫與自身歷史文化全然不同的歐陸專題，然而改版的《走進一座大教堂——探尋德法古老城市、教堂、建築的歷史遺跡與文化魅力》仍保留了經過整理與沉澱的第一印象，這對想從德、法文化遺跡認識其歷史的讀者應有助益。

　　歐洲文化思想源頭，除了古希臘羅馬文化，就是綿延至今的基督信仰，想要了解歐洲文化，一定得對這信仰有基礎認識，而最能具像這信仰的，莫過於無處不在的教堂，尤其是興起於十三世紀，幾

乎成為該地地標的哥德式大教堂，為此，我們仍將「走進一座大教堂」作為本書的起點，第二、三部分則為「德國」及「法國」的文化遺產行旅。

網路拉近國與國之間的距離，地球另一端，當下發生的事，可在遠端電腦螢幕上同步觀看。歐洲，距我第一次到訪，已變化甚多，例如邊界大開，歐盟、歐元誕生，任合事物，牽一髮動全身的關係著歐盟甚至世界的命運。

「國家認同」的詞彙，十世紀初首度在歐洲出現，然而整個歐洲，分裂為數十個大小不一的國度，也是幾百年後的事了，曾經被以「單一國家」來看待、書寫的歷史遺跡，在歐盟大旗下，今日幾乎可以一種「區域」性的概念來解讀，因而擴大、深化了人文思考範疇，然而由於種族、歷史差異，我們仍可發現這些國家的文化遺跡、不盡相同，例如德國，由於國家形成時間甚晚，而出現了全然不同於法國的遺跡面貌。十九世紀以前的德國，雖然在「神聖羅馬帝國」招牌下，卻是一個由三百多個小諸侯國組成的地區，為此，日耳曼境內擁有為數眾多靈巧、如童話般的宮殿與精緻建築應不足為奇。

在走訪德法遺跡時，我深深覺得：要能清楚觀照一個與自身文化沒有太多關聯的歷史遺跡，需要一個清晰、宏觀甚至超然的歷史座標，採訪這些遺跡與探索其背後歷史，我自然以一個大中華角度來思考定位，這除了讓我了解自身文化與當時世界關係外，更讓我對因政治立場而否認，甚至扭曲歷史源頭的論斷，非常不以為然。

我很慶幸走訪歐陸，尤其是德、法兩國遺跡時，正值壯年，能開放又自在地接受不同文化洗禮。了解自身所處位置，應更能幫助我們面對未來。歐洲的教堂及德、法文化遺跡行旅，豐富了我的人生。至於更深邃寬廣的人生命題，在歐陸發揚光大的基督信仰已著墨甚多，何不讓我們「走進一座大教堂」，從頭說起吧！

原生自基督信仰的
各派別宗教

　　國人對源自同一個基督信仰的天主教、基督教、東正教辨識不清？這部分，沒有正本清源的字詞翻譯得負不少責任。

　　西元兩千年前，基督的門徒自地中海到羅馬傳教，三世紀後，君士坦丁大帝將這信仰奉為國教，且以羅馬公教會（Roman Catholic Church）稱之，就是我們俗稱的天主教，天主教雖取代了古希臘、羅馬多神教，很多禮儀卻承繼自這多神教傳統。

　　奉天主教為國教不久，君士坦丁大帝又將首都由羅馬遷往君士坦丁堡（今日的伊斯坦堡）種下了天主教會分裂的遠因，原羅馬帝國因遷都而造成政治中樞中空，為此，帝國境內的主教逐漸取代原有的政務官員，身為領導人的教皇，日後更成為歐洲最有權勢的人。定都於君士坦丁堡的東羅馬帝國，建立了拜占庭文化，但由於神學觀點不同，東西兩個教會逐漸分歧，十一世紀，源自同一個信仰的教會終於分裂，為別於被拜占庭視作異端的天主教會，君士坦丁堡以正統教會（Orthodox Church）自居，就是一般人所說的東正教。

　　西元十六世紀，原為天主教教士的馬丁路德在今日德國境內，為了抗議羅馬天主教的贖罪券惡行，而在奧格斯堡公開反對中央極權的天主教會，由自稱為反對者（Protestant）的馬丁路德所衍生出的教會，通稱為誓反教派（Protestant），也就是基督教（又稱新教）。自舊教分裂出的基督教，因為神學觀點不同，又衍生出許多教派。

　　屬於新教一支的英國國教派（Church of England）也是從羅馬天主教分裂而出，十六世紀初，英王亨利八世由於離婚，不被羅馬教皇允許，而自立為國家最高宗教領袖，分裂出的教會也稱作聖公會（Anglican Church），聖公會後來又分裂為浸信會（Baptist Churches）、長老教會（Presbyterianism）、美以美教會（The Methodist Episcopal Church），這幾個從聖公會分出的基督教會，後來也隨著移民，成為新大陸、美國幾個最大的基督宗派。

在西方，一個人自稱是基督徒（Christian），再報出自己的教會，例如天主教（Roman Catholic）或基督教（Protestant），兩大不同體系，再細說自己屬於聖公會（Anglican Church）或長老教會（Presbyterianism）除了不會混淆，更可以馬上知道教派來處。中文對教派翻譯，向來不在意，例如，「天主教」這詞相傳是由明朝一位官員隨口說出，與原意毫無關係，卻沿用至今，造成很多人不知道西方教會分裂來由，除了鬧不清什麼是天主教、基督教，更說出天主教只拜聖母的謬論，就不足為奇了。

基督信仰猶如儒家在中國，幾乎是西方文化的源頭，這個信仰綿延了兩千年，堂堂進入二十一世紀。佔世界有三分之一人口強的基督徒們，年年以不同的形式慶祝基督聖誕與受難後的復活節。雖然在同一個信仰下，分布在全球各地的基督徒卻由於地理、歷史甚至經濟發展的脈絡不同，而有著較開放或保守的面貌，各持己見的雙方有時雖然水火不容，卻也顯示人們在這信仰中如何為人生定義。

西方歷史中、一個個自正統教會中分裂出的教會，當年由於與當權者挑戰，相當具有革命色彩，二十一世紀的今天，雖仍有例如同性婚姻、墮胎等爭議，整個基督教世界已幾乎不再見危及生命的宗教迫害事件，唯我獨尊的羅馬天主教會更在上世紀六〇年代召開的第二次大公會議中，明文指出「其他信仰一樣可以找到真理」，為人類的和平共融邁進了一大步。

就算不是基督徒，我們依然可以從一個歷史、文化的角度來瞭解這信仰在西方社會造成的影響：或許你不知就連先進的日耳曼語系境內至今仍有宗教稅這玩意？就連聞名全球的瑞士鐘錶業當年得以在瑞士興起也與法國彼時的宗教迫害有密切關係。西方基督信仰中，一頁頁燦爛，甚至晦暗、血腥、愚昧的歷史中，除了反映出人類自身的命運，更將有限人性、追求至上永恆的特質表露無遺。

Part 2
法國文化遺產行旅

Part 3
德國文化遺產行旅

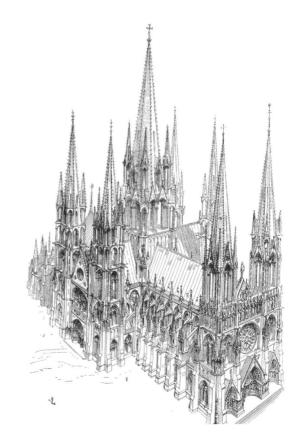

哥德式
大教堂

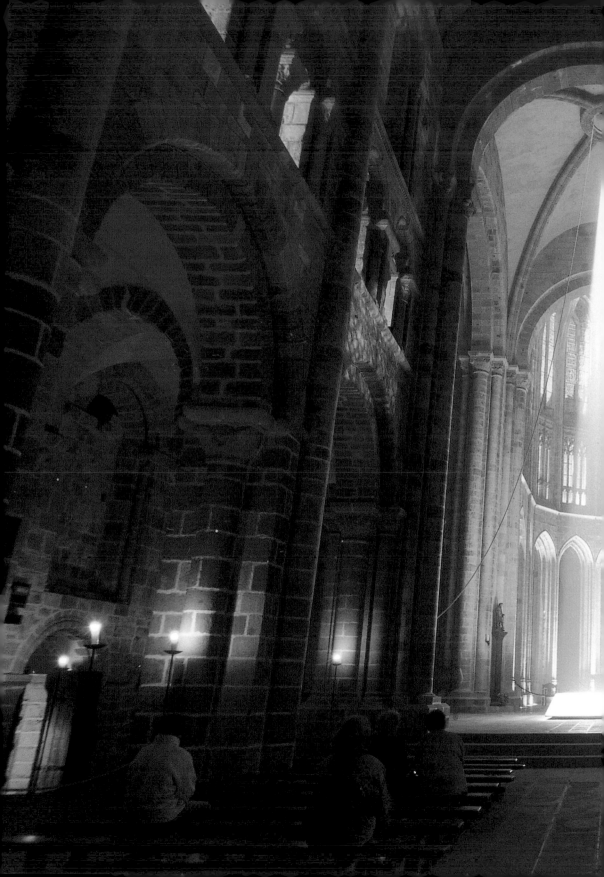

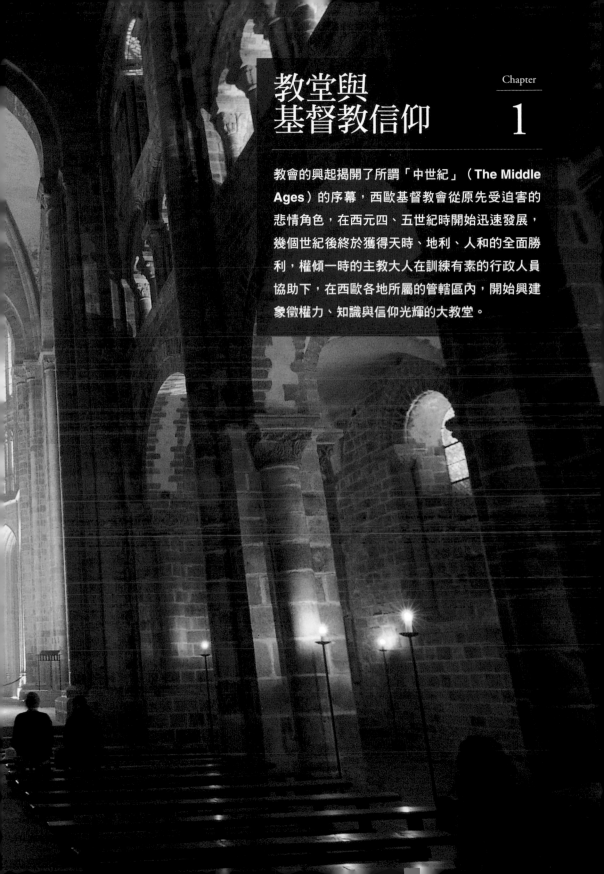

教堂與
基督教信仰

教會的興起揭開了所謂「中世紀」（The Middle Ages）的序幕，西歐基督教會從原先受迫害的悲情角色，在西元四、五世紀時開始迅速發展，幾個世紀後終於獲得天時、地利、人和的全面勝利，權傾一時的主教大人在訓練有素的行政人員協助下，在西歐各地所屬的管轄區內，開始興建象徵權力、知識與信仰光輝的大教堂。

基督信仰
為中心的教堂

在西方古老的諸神中，耶穌基督是第一位強調戰勝死亡、死而復生的宣道者。身為木匠之子的耶穌兩千年前在耶路撒冷殉道後，他的門徒開始離開家鄉到各地傳教，更將這信仰傳入了釘死耶穌基督的羅馬帝國，今日我們所見的西方大小教堂，不管是天主教、基督教、路德教派……眾多名稱的教派與教堂，都是以基督信仰為中心。

米蘭詔書

與羅馬帝國精神格格不入的基督信仰，信徒飽受迫害，直到西元312 年，羅馬帝國的君士坦丁大帝頒布了歷史上著名的米蘭詔書，宣布基督信仰為國教，原先遭鎮壓只能在地下進行祕密集會的基督徒，終能重見天日。為了聚會的需要，基督徒開始興建聚會場所。

米蘭詔書另一個重要的發展，就是主教（Bishop）終可在君王的城牆內興建自己的居所及行政中心。早在基督信仰公開化之前，基督徒已有了自己的宗教組織，在每一個地區的團體之首，則為管轄當地信仰組織的主教。西元 325 年在 Nicaea 地方召開的宗教會議中，明訂主教得定居於當地，且在所在地組織自己的行政系統。在眾多

前跨頁：聖米契爾修道院（The Parish Church of Mont Saint Michel）的主堂 與唱詩席。光線的巧妙運用使教堂內充滿神聖的氣息。

右頁：史派爾大教堂位於東邊的地下室裡葬有八位昔日日耳曼地區的皇帝。這座著名的地下室面積由半圓頂室一直延伸到十字翼廊。龐大的地下室被大柱子分成三個部分。在主要的中間部分還有七座昔日供禮儀使用的小聖堂。

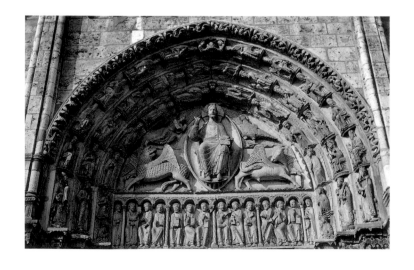

沙特大教堂西正面大門上方的雕刻以《聖經‧啟示錄》為主題，中央是耶穌基督，圍繞著耶穌的四種動物象徵四部福音。

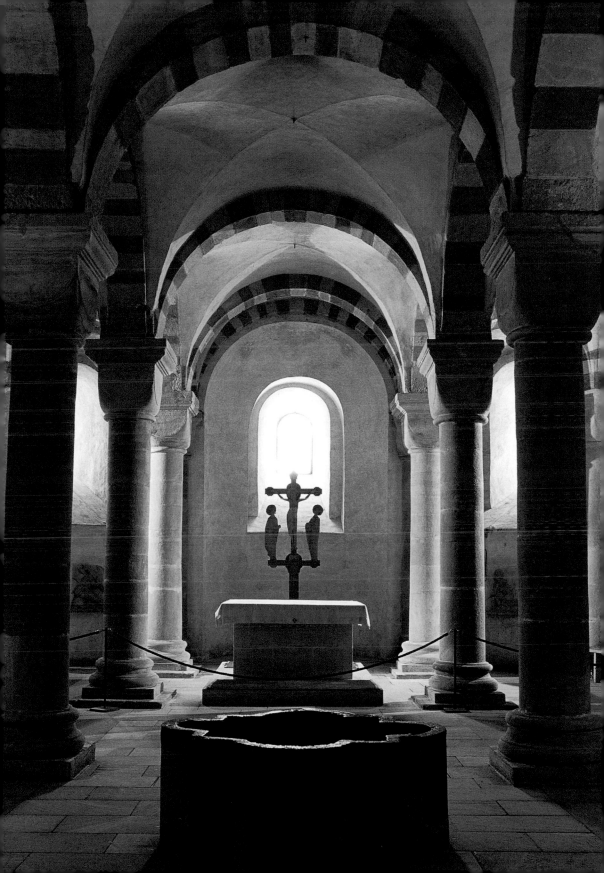

區域主教之中，權力最大的是定居於曾有無數教徒殉教的所在地羅馬，世人稱之為「教宗」（Pope）的最高行政長官。

教會的興起揭開了所謂「中世紀」的序幕，西歐基督教會從原先受迫害的悲情角色，在西元四、五世紀時開始迅速發展，幾個世紀後終於獲得天時、地利、人和的全面勝利，權傾一時的主教大人在訓練有素的行政人員協助下，在西歐各地所屬的管轄區內，開始興建象徵權力、知識與信仰光輝的大教堂。

從古希臘城邦教會到大教堂

大教堂（Cathedral）今日給人的感覺就是基督信仰建築物的代表，也幾乎是那些通天哥德式教堂的同義字，「Cathedral」源自希臘文的「Cathedra」，字意上有御座、神座、王權之意。原指當地主教的座堂與其行政中心所在地。

西元四世紀，由地下轉為公開化的基督徒，在為自己興建聚會禮拜的建築物時，幾乎全未以屬於國家財產的異教廟堂為建築範本，反而是全部參考當時的羅馬公眾建築物，就是在管理方面也不似同時期異教徒的廟堂，只對特定教士祭司開放，而不是一般大眾。

在眾多公共建築物中，基督徒獨鍾的是類似古羅馬帝國時代的長方形巴西利卡會堂（Basilica），一種有著法院、會議、金融中心的多功能市民建築物。

巴西利卡會堂通常由兩排平行的柱子將空間分隔為三個部分，有的在會堂另一端（或兩端）還會有突出的半圓頂室（Apse）。會堂屋頂由木材所建，有的還有天花板覆蓋；由於屋頂重量不大，會堂內因此可開龐大的高窗而顯得明亮無比。早期的西歐教堂或許還有其他零星的建築形式，但絕大多數的建築物就是以這種風格為依歸來興建由希臘城邦教會（Ecclesia）轉變而來的教堂（Church）和大教堂。

一直到更高聳龐大的哥德式大教堂出現前，早期的西歐大教堂除了少數的特例，幾乎全是史學家稱之為羅馬式（Romanesque）的建築風格，當時所有的教堂幾乎都是為了禮拜與聚會之用，所謂「上帝之屋」的概念尚未具體出現。

符茲堡的聖基利安大教堂，建於西元六世紀，為德國南部最著名的羅馬式教堂之一。

右頁：位於德國特里爾的一座典型羅馬式會堂，這座結構簡潔的教堂是城裡最著名的古老建築之一。

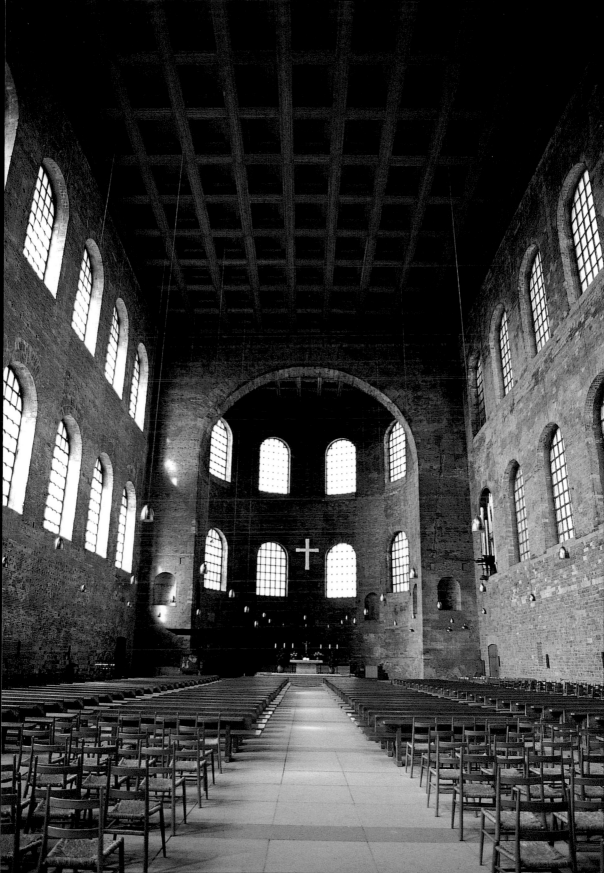

卡洛林王朝
及教堂的演變

　　羅馬帝國的滅亡揭開中世紀的序幕，法蘭克國王克洛維（Clovis）在西元 499 年於今日法國境內的漢斯（Reims）受洗為基督徒後，中世紀於焉開始。

　　一直到八世紀查理曼（Charlemagne, 742-814）大帝統一歐洲，卡洛林王朝（Carolingian Empire）開始前，歐洲一直處於動盪不安的狀態，這段忐忑不安的時代，羅馬天主教會雖然仍有疆域的限制，卻一直努力使甫安定下來的異族皈依於基督信仰之下。

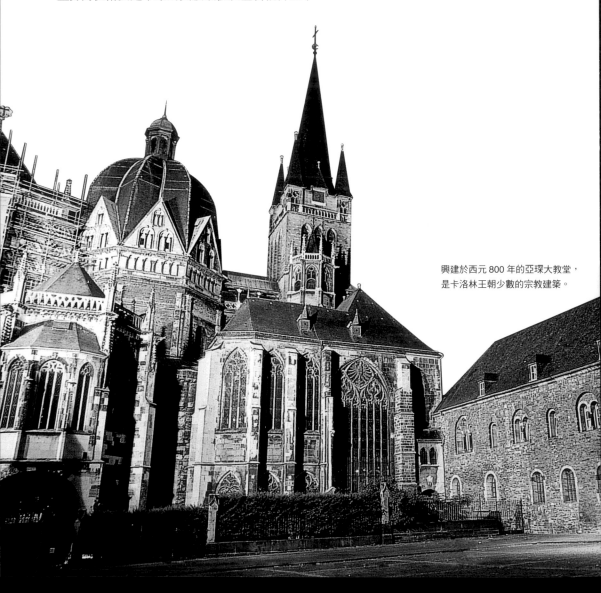

興建於西元 800 年的亞琛大教堂，
是卡洛林王朝少數的宗教建築。

座落在亞琛大教堂西面二樓迴廊上的查理曼大帝御座，與主堂祭台遙遙相對，白色大理石打造的御座，象徵皇帝的地位界於天國與臣民之間。這座造型極為簡單的椅子，曾是轟動全球的《魔戒》電影系列中，人類國王御座的靈感來源。

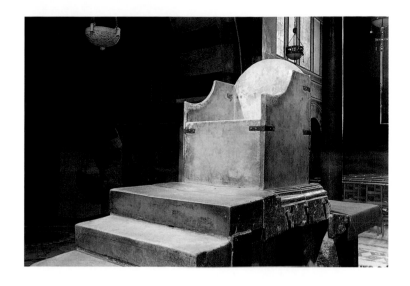

　　西元 800 年查理曼大帝在今日德國境內的亞琛市（Aachen）由羅馬教皇加冕為王，雄心萬丈的查理曼大帝想藉著宗教力量，一統自西元四、五世紀以來基督徒分布境內的狀況，重建一座羅馬帝國。

　　榮景不長，查理曼大帝死後不久，原本安定、建樹無數的王朝再度四分五裂，隨著維京人（Vikings）及馬札兒人（Magyars）的入侵，西歐大陸再度變得不安定。雖然如此，短暫的卡洛林王朝在建築及藝術方面仍有了不起的成就，在教堂方面，查理曼大帝加冕的亞琛皇家教堂就是此時期極具代表性的教堂（雖然這座教堂直到 1929 年才升格為主教座堂）。

　　卡洛林王朝時期，隨著宗教禮儀的改變，教堂形式也有了極大的轉變，首先是教會的行政人員開始在大教堂旁邊興建自己的寓所。而在某些地區，像 Metz 這地方的主教，極力在教堂內將神職人員及一般普羅百姓區隔開來，神職人員將自己區隔在祭台後的唱詩席內（雖然此時期唱詩席還未正式成為日後的建築名詞）；唱詩席後，大教堂東邊的半圓頂室則為主教的御座所在地。在唱詩席及半圓頂室地下層則為日後埋葬主教的地下室（Crypt），主教們長眠於此，主要是想藉由供奉於此的聖人遺骨，而得到聖者的庇蔭。

　　這項改變有別於昔日的羅馬帝國傳統，羅馬人向來是將逝者遠遠地葬於城牆之外。但中世紀人們希望能受到聖人護佑，及受人們祈禱紀念，此觀念改變了羅馬帝國的殯葬傳統，隨著教堂內及周圍墓地的興起，昔日羅馬帝國的大墓園已不復見。

羅馬式
教堂的興起

西元十世紀通常被史學家視為充滿災難的黑暗時期（如果真有所謂黑暗時期）。隨著卡洛林王朝最後一位統治者的逝去，從屬的法國也遭致了空前的災難，義大利更處於無政府狀態，入侵者再度反撲。

在今日德國境內的克魯尼（Cluny），奧圖（Ottonian）帝國隨著新的封建制度興起，再加上十一、十二世紀教皇及教會的更新、十字軍的東征、新興的王國、城市生活的改變、經濟及人口的穩定成長及大批的朝聖客，促成了羅馬式大教堂的誕生。

西歐大地，尤其在日耳曼的奧圖一世（Otto I）王朝之下，大教堂如雨後春筍般四處林立。西元十世紀時，大型的建築工程只零星散布在西歐的重要城市內，但在隨後的一百年中（尤其在今日的德國境內），大教堂被改建或整個重建，因此今日的德國境內仍擁有無數傲人的羅馬式大教堂，雖然這些大教堂日後仍有所改建或修復，但其原有龐大簡單的厚實結構仍令人相當震撼。

往法國、英國等地遷徙的義大利僧侶，也將羅馬樣式帶到他們所經過的地區，因此法國境內有不少古老的羅馬式修道院，羅馬式的建築在法國也有僧院式建築的別稱。今日法國普羅旺斯境內就有數座非常著名的羅馬式修院建築，像是以薰衣草景觀聞名的塞濃格（Senanque）修道院及勒托爾內特（Le Thoronet）修道院，就是最著名的代表例子；尤其是後者，簡單渾厚的式樣，將信仰中那種單純樸實及寧靜氣質發揮得淋漓盡致，對宗教建築的愛好者而言，若是不喜愛教堂裡那種繁複而世俗的裝飾，羅馬式宗教建築將會深深打動他們的心靈。

羅馬式教堂的建築結構

今日我們所熟悉的「羅馬式建築」這個名詞是源自十九世紀，以其筒型拱頂（barrel vault）很類似羅馬式建築的拱頂（Roman arch）而得名。

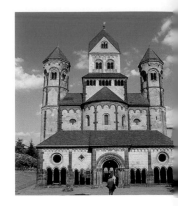

位於萊茵河不遠處的本篤會 Maria Laach 修道院是歐洲最重要的羅馬式宗教建築，初建於西元 1093 年的大修道院教堂，今日仍有例行的宗教祈禱在此舉行。

右頁：德國最古老的城市特里爾（Trier）城內最重要的聖彼德主教座堂（Dom St Peter），是德國境內最古老的教堂，這座以西元四世紀教堂為原址興建的大教堂，今日的式樣是西元十一世紀興建，有六座尖塔的大教堂是日耳曼境內最偉大，也最具有代表性的羅馬式大教堂。

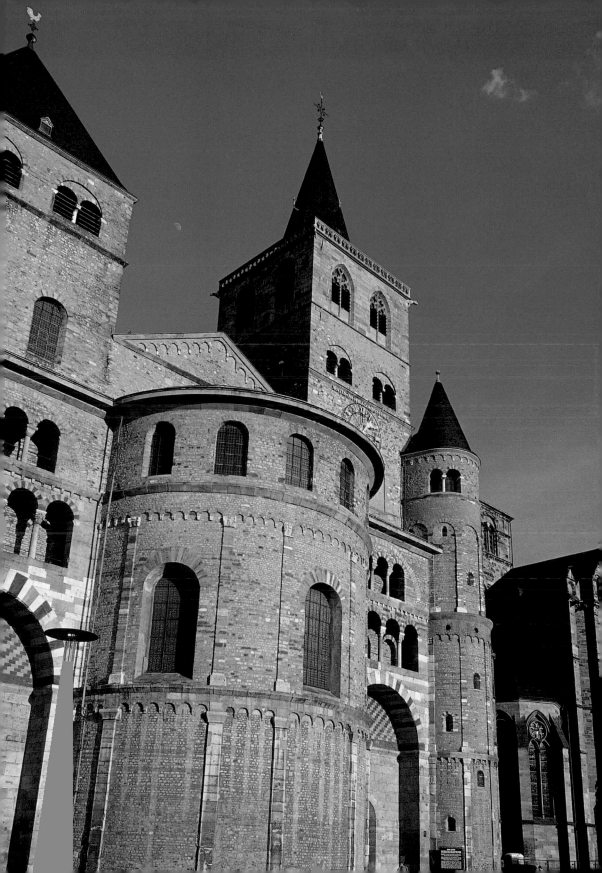

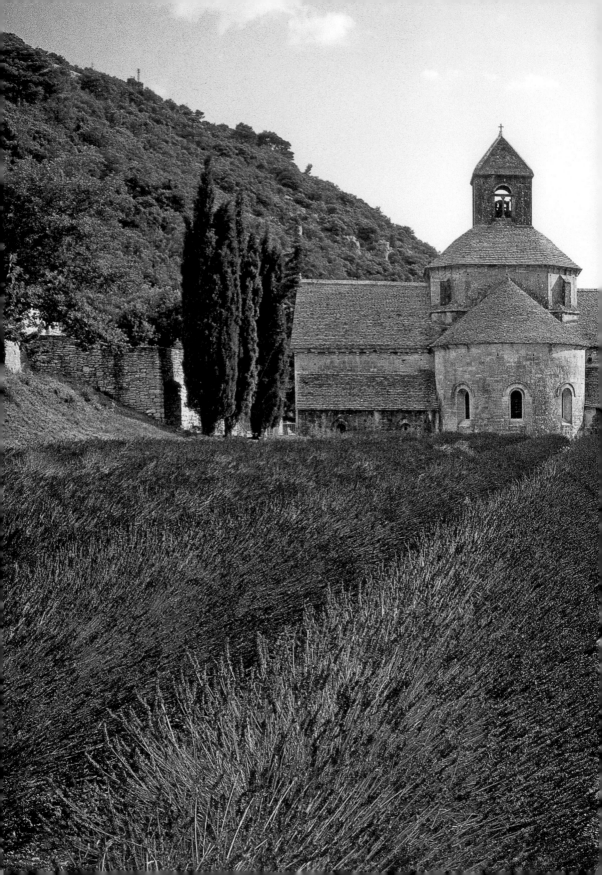

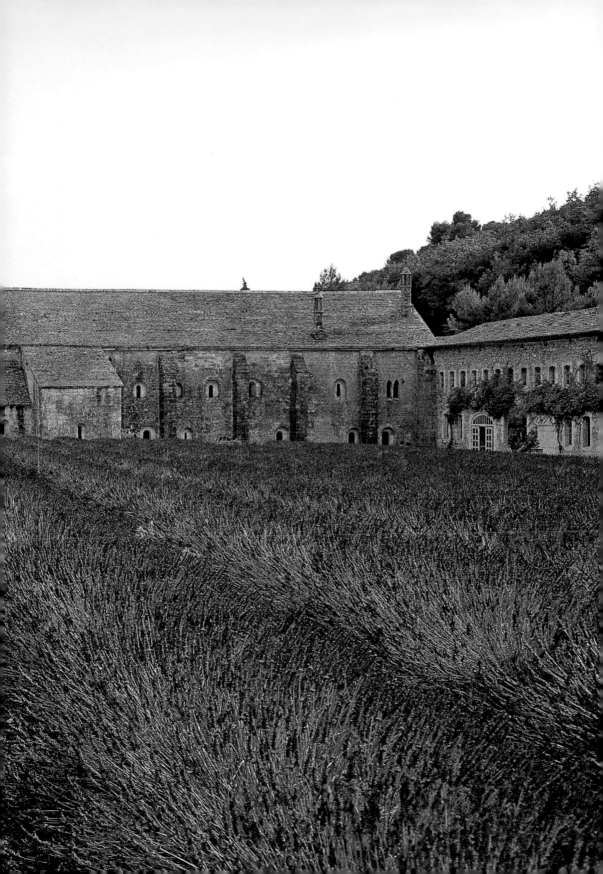

西元九世紀到十二世紀之間，大量的朝聖客，喜歡去各地朝拜聖人的遺骨（聖髑），祈求降福及奇蹟，尤其是今日往西班牙境內 Santiago 的路上，朝聖客更是絡繹不絕。往昔類似古羅馬巴西利卡會堂的建築物已不敷數量龐大的朝聖客使用，此時人們就開始建築類似拉丁十字架形狀的大教堂。

朝聖者進入大教堂主堂後，再經過十字翼廊，沿著環繞祭壇外的迴廊，前來朝拜供奉在此處的聖人聖髑。大教堂的石製屋頂十分沉重，使得支撐它的牆面變得非常厚實，也為此窗戶不能開得太大，以支持屋頂的重量，羅馬式教堂內部一般而言都不明亮就是肇因於此。

緊接在後的哥德式大教堂大多繼承羅馬式的建築結構，只是在新的建築技術發明後，哥德式大教堂得以將屋頂的重量經由飛扶柱層層往地表傳遞下去，使得牆面可以更薄且能置入大型花窗，整個空間因此變得比羅馬式建築更為明亮。

前跨頁：位於法國普羅旺斯的一座羅馬式修道院，大片的薰衣草田為古老的宗教建築妝點出亮麗的色彩。

為了支撐屋頂的重量，羅馬式建築的牆面相當厚重，窗戶也因此無法做大。圖為聖雷米大教堂的羅馬式牆面。

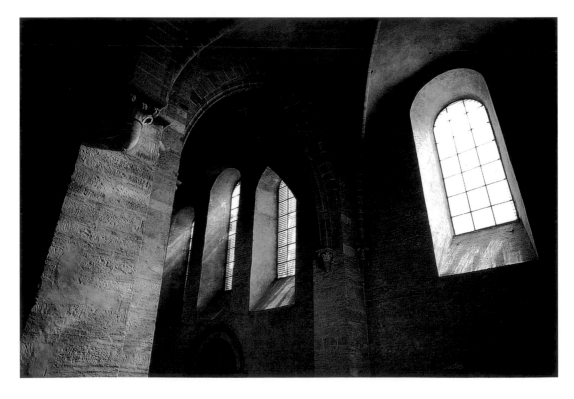

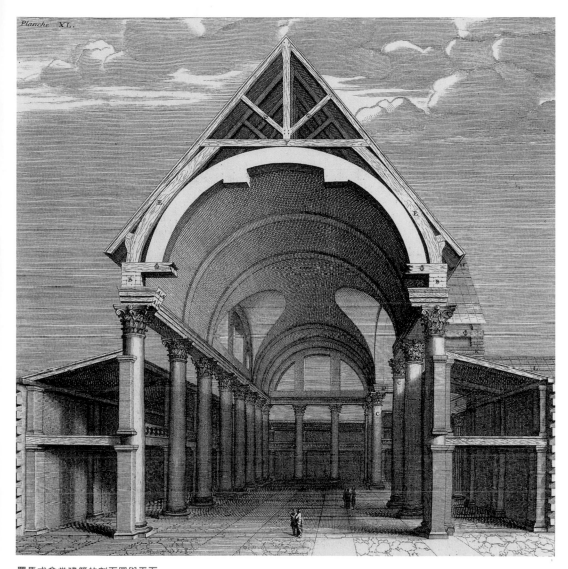

羅馬式會堂建築的剖面圖與平面
圖。可以清楚看出典型的羅馬式會
堂建築結構，兩排縱向的柱子將空
間分隔成三個部分。上為十七世紀
法國建築師 Claude Perrault 的手
稿，下為十六世紀義大利建築師
Pietro Cataneo 的手稿。

次跨頁：特里爾的聖彼得主教座堂
是德國境內最著名的羅馬式大教
堂。厚重的石柱及牆面，清晰地呈
現羅馬式建築的渾厚風格。

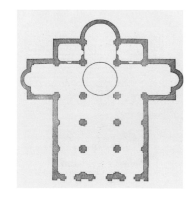

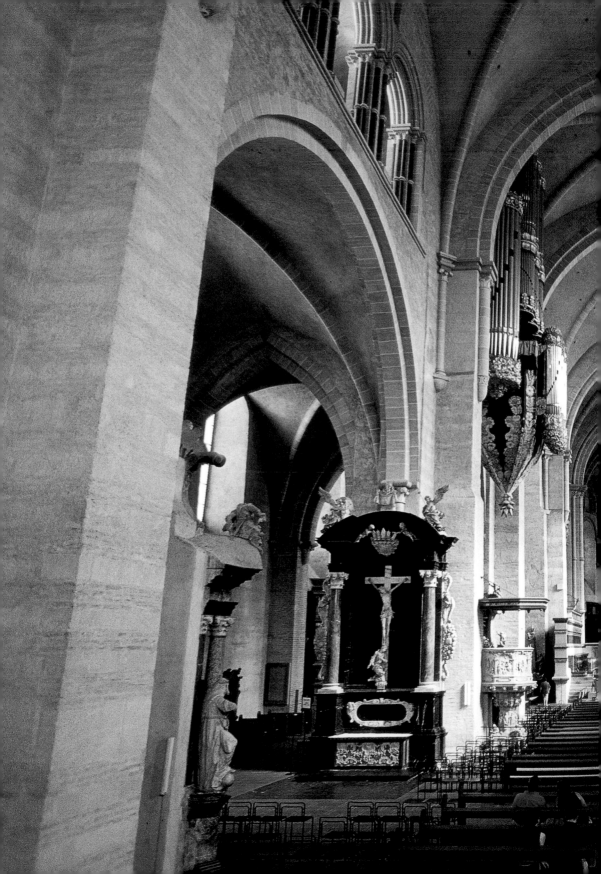

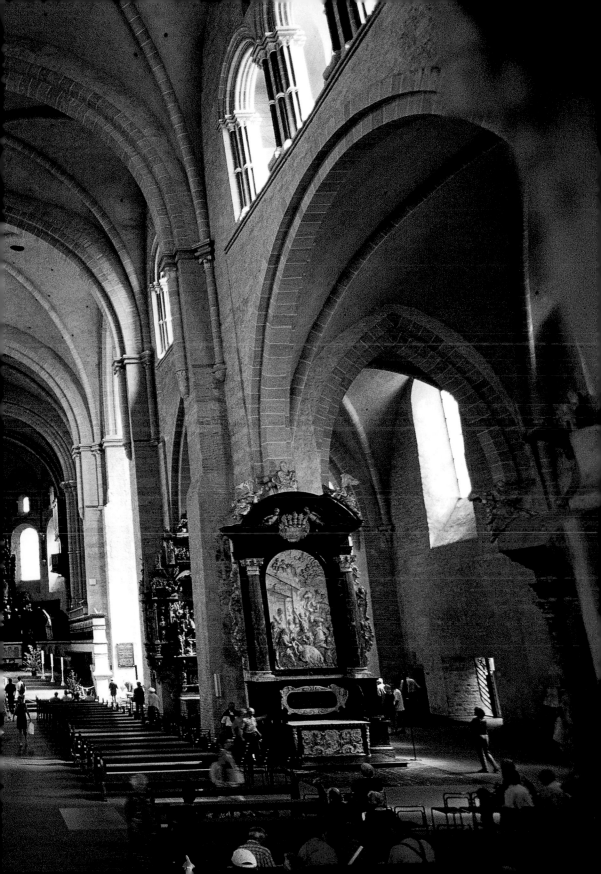

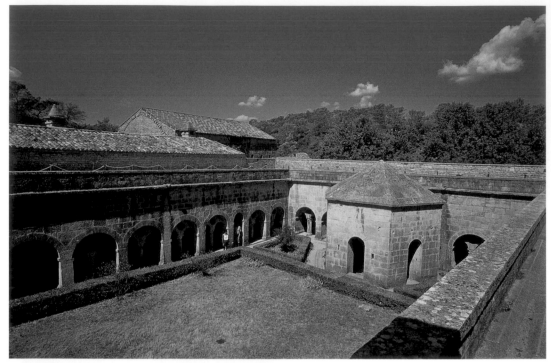

上、左、右：於十二世紀建立的勒托爾內特修道院，是西篤會修十在普羅旺斯建立的三大修道院建築之一，也是西歐的羅馬式建築經典之作。

羅馬式修道院建築

中世紀修道院制度的興起，使得這個時期歐洲在建築與藝術的成就，盡薈萃於修道院中，修道院成為中世紀宗教建築最具代表性的象徵。

從信仰的凝聚力衍生為創造力，十至十一世紀時，出世隱修成為一股風潮，修道院紛紛設立，建築形式多採用羅馬式風格。

最初承襲舊時基督教的建築風格，為防止火災，再以石材取代原有的木結構屋頂，經過不斷的演變，羅馬式建築重視堅固渾厚的特色，在哥德式建築盛行前，引領潮流近兩個世紀之久。

次跨頁：勒托內爾修道院中庭迴廊洋溢著一種空靈靜謐的神聖氣質。

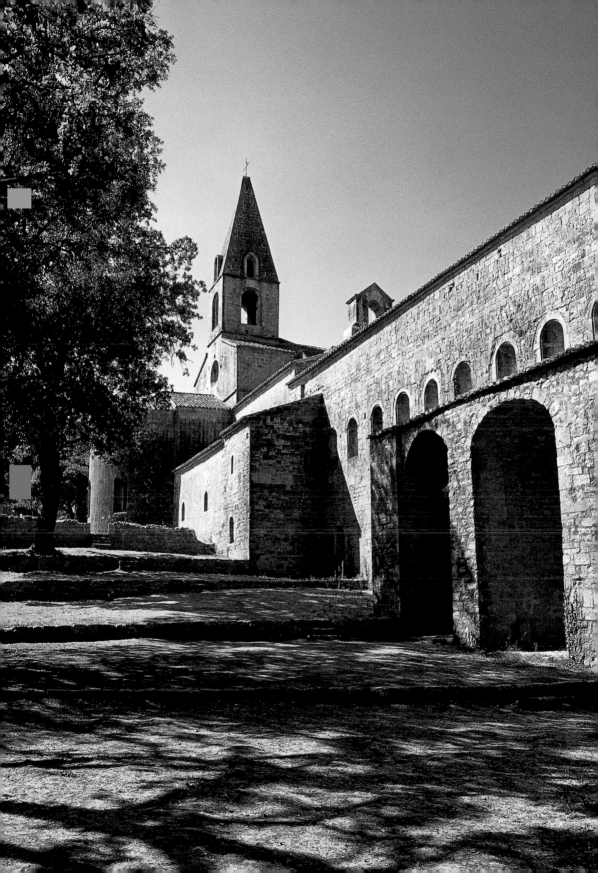

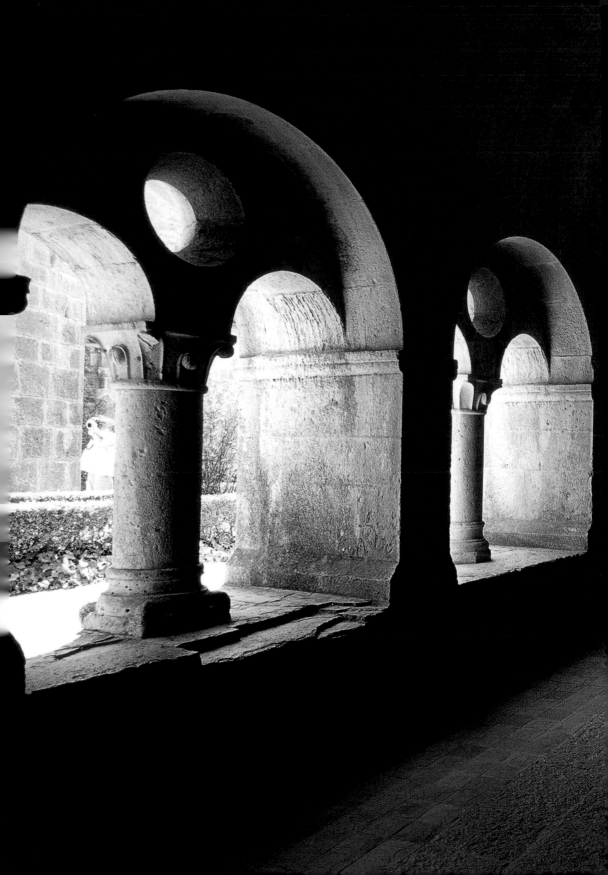

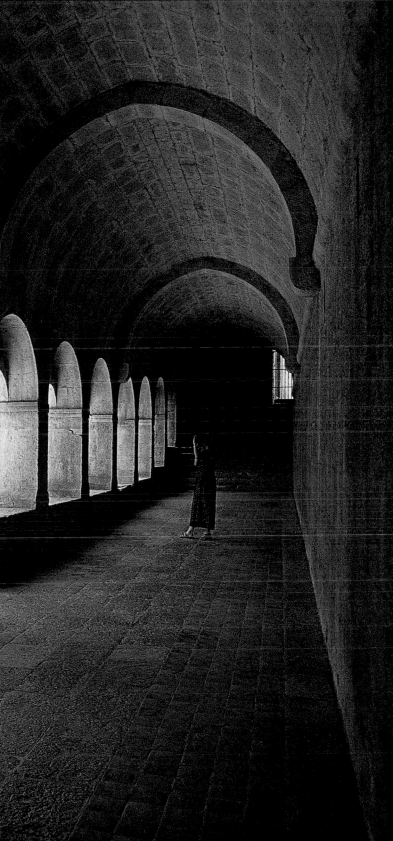

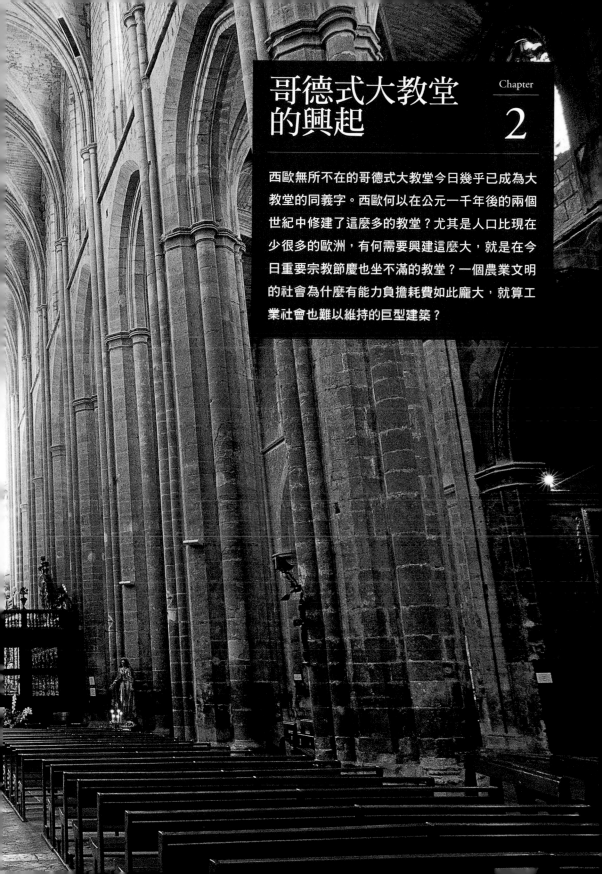

哥德式大教堂的興起

西歐無所不在的哥德式大教堂今日幾乎已成為大
教堂的同義字。西歐何以在公元一千年後的兩個
世紀中修建了這麼多的教堂？尤其是人口比現在
少很多的歐洲，有何需要興建這麼大，就是在今
日重要宗教節慶也坐不滿的教堂？一個農業文明
的社會為什麼有能力負擔耗費如此龐大，就算工
業社會也難以維持的巨型建築？

哥德式大教堂
興起的背景

要如何形容第一次與這些大教堂面對面的情景？尤其在這一切講求速成及效率的年代裡，初見這龐大的建築物往往令人感到震撼得不知所措；「站在這些大教堂前會讓人感到謙卑！更會對中世紀西歐人們在信仰中呈現的耐心、鑑賞力和熱誠感到驚嘆。」曾有史學家這樣寫道。一座座的大教堂不僅彰顯著西歐中世紀的宗教思想內涵，精妙的藝術成就使大教堂在煙硝血腥充斥的歷史迷霧中更顯得卓越不群。

西歐何以在公元一千年後的兩個世紀中修建了這麼多的教堂？尤其是人口比現在少很多的歐洲，有何需要興建這麼大，就是在今日重要宗教節慶也坐不滿的教堂？一個農業文明的社會為什麼有能力負擔耗費如此龐大，就算工業社會也難以維持的巨型建築？

著名的史學家威爾‧杜蘭（Will Durant）在他的《世界文明史》一書中曾這樣寫道：「人口很少，但他們有信仰；他們很貧窮，卻肯施予。」除了主觀的信仰熱情，客觀條件方面，十一到十二世紀間歐洲人口足足成長一倍多，構成了大教堂興起的必要條件，隨著人口成長伴隨而來的城市擴充、農業的興盛、貿易的發展和連結城市交通的道路、運河、橋樑興建，也刺激了新的建築技術產生。

前跨頁：普羅旺斯的聖瑪德蓮大教堂唱詩席。沐浴在晨光中的十字架，顯得神聖而輝煌。

右頁：沙特大教堂為哥德式大教堂的最完美典範，有兩座尖塔、玫瑰花窗、三座拱門入口的沙特大教堂，是歐洲大陸少見的完整哥德式大教堂。

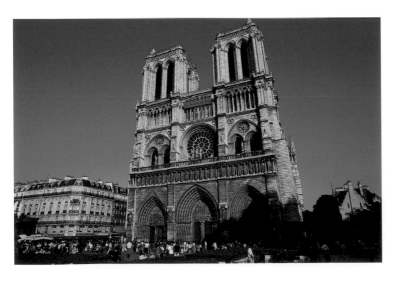

巴黎塞納河畔的巴黎聖母院，是哥德高峰期另一座重要的經典建築。初建於西元 1163 年，花了近兩個世紀才得以完工，這座大教堂由於貴為首都的地理位置，而與法國近代的歷史息息相關。十九世紀初拿破崙還在這裡加冕，法國大革命時期，大教堂除了像法國其他地區的大教堂一樣被改作為理性之殿外，還受到嚴重的破壞，十九世紀的法國大文豪雨果（Victor-Marie Hugo）的一本以聖母院為背景的小說《巴黎聖母院》（即《鐘樓怪人》）對同時代人們造成極大的影響，除了文學的成就，雨果對哥德建築的讚美終於扭轉了當時人對哥德建築的成見。

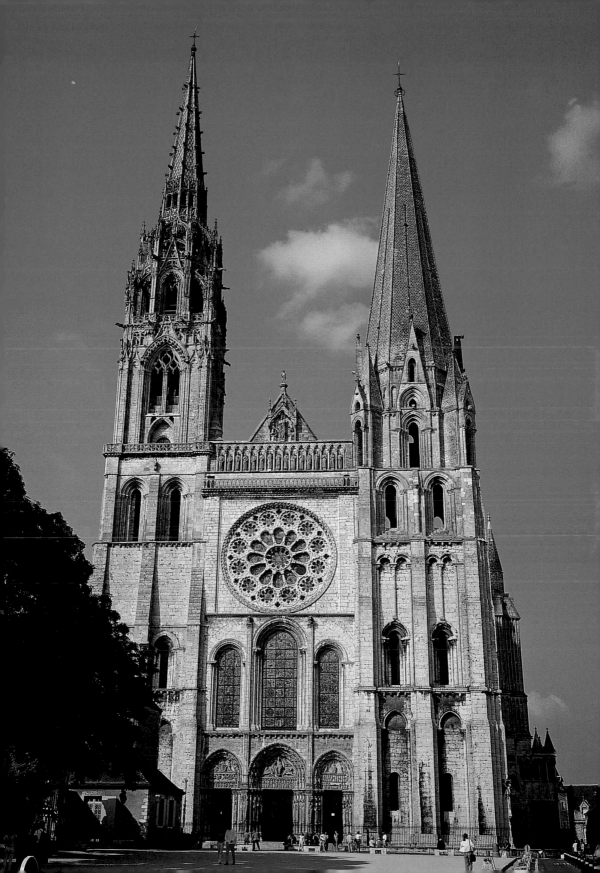

信仰的熱情與世俗的虛榮心

　　除了這些較表象的實際因素，彼時世俗的行政系統，在效率與組織方面遠比不上由當地主教所領導訓練有素的行政系統，主教大人的世俗權力隨著宗教力量逐漸擴大，最後幾乎到達無人能抗衡的局面，各地主教在此時期除了領土越來越多，財富也跟著迅速累積。

　　有錢有勢的大主教這時候更想翻修或重建自己駐地的教堂，除了有宗教中心的功能，大教堂在當時更成為當地重要的政治、經濟與知識活動中心。

　　普羅百姓在教會的薰陶下，很早就堅信生活中所有的一切都是來自上帝，就是碰上災禍，百姓也堅信這是來自上帝的懲罰；當西歐社會人口增多，經濟貿易發達時，教育程度不高的一般民眾自然也會相信這是來自上帝的恩典。於是，一座座夾帶著當地市民虔敬感恩及世俗虛榮心理的上帝之屋──大教堂──就這樣在西歐大地上野火燎原般鋪展開來。

與古典同義的哥德一詞

　　今日幾乎與「古典」同義的「哥德」（Gothic）一詞，遲至十九世紀才成為專業的建築名詞，在此之前「哥德」這字眼仍充斥著輕

右頁：美麗的哥德式大教堂在十九世紀時才得到公平的對待，在此之前，文藝復興時期它一直被視為野蠻人的建築。查理曼大帝位於亞琛的宮廷教堂，主堂後的唱詩席為哥德式的傑作。纖細的樑柱配上大片大片如牆面大小的彩色玻璃，為這座無與倫比的唱詩席贏得了「亞琛燈屋」的美名。

十九世紀的浪漫主義與新哥德風潮下，沉寂數百年的哥德式大教堂再度引起人們的重視，許多中斷興建的大教堂也在此時得以完工。圖為捷克布拉格的聖維塔斯大教堂。

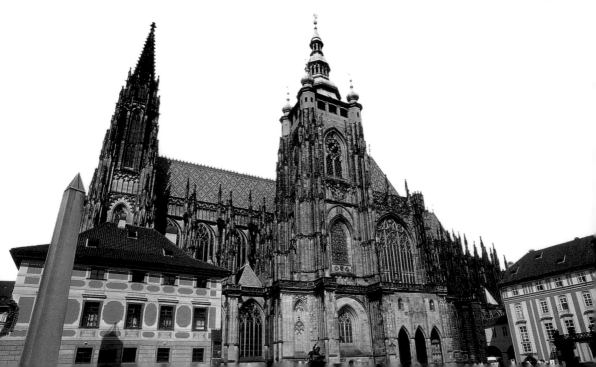

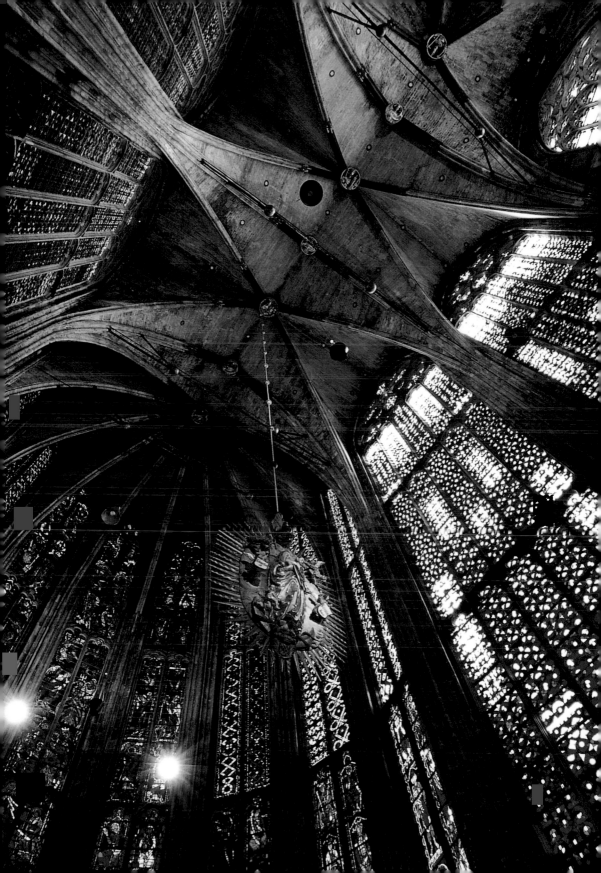

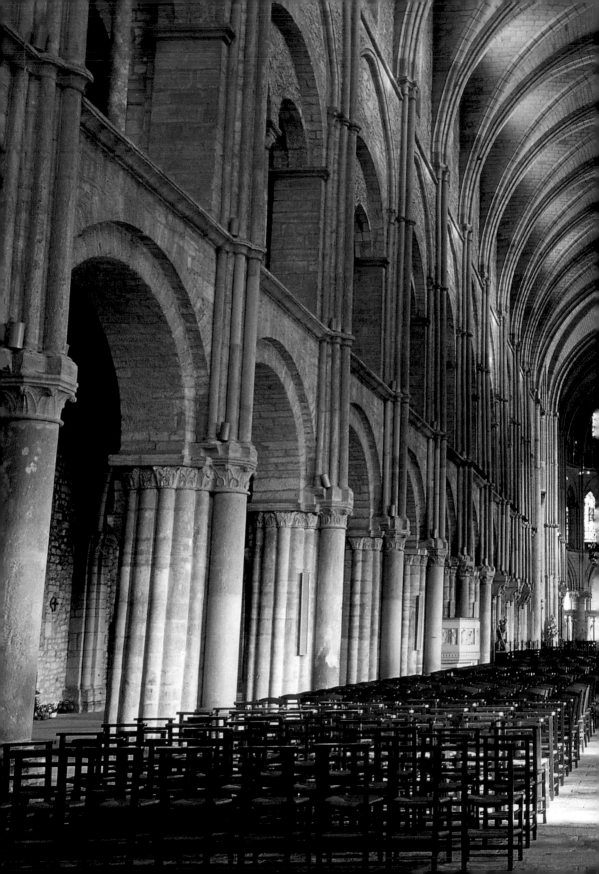

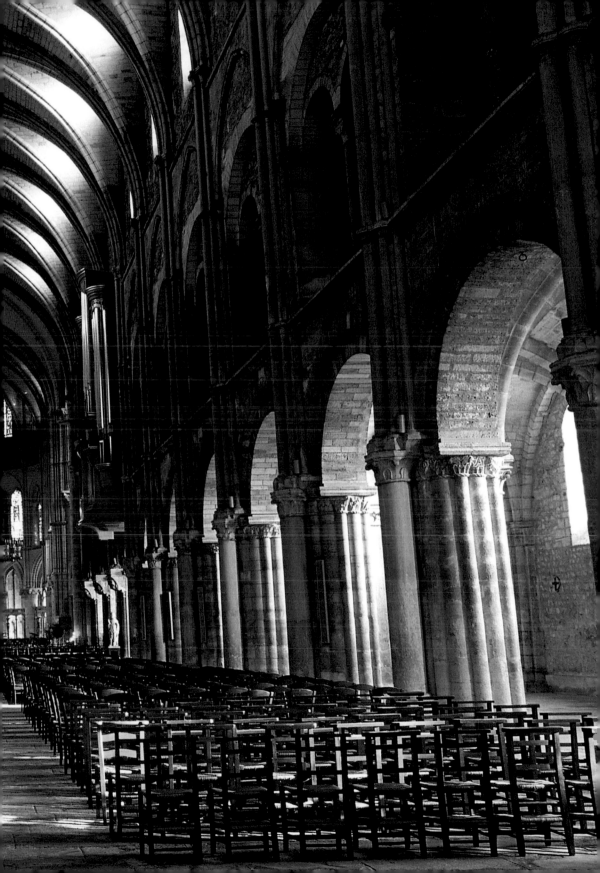

蔑之意，就在十七世紀時，哥德一詞仍常用來指稱怪異的藝術風格（今日仍有以怪獸、英雄美人神話為題的所謂哥德式插畫風格）。然而，中世紀的人們建造大教堂時，並沒有為自己的建築風格下任何形式定義，只是實際地以當時能及的建築技術將其完成，在此之前的羅馬式建築亦是如此。

日後成為經典的「哥德」一詞，首次出現在義大利文藝復興時期某些知識份子的信件中，當文藝復興的古典風格在義大利興起，自詡為知識啟蒙先驅的大學者們，在彼此來往的信件中首次提到這種風格奇特，由來自北方的野蠻哥德人所建的怪異建築物；十二、十三世紀風行於歐洲的大教堂建築風格，在這些大學者筆下終於有了專屬的稱謂。

令人吃驚的是，這充滿戲謔嘲諷的名詞和建築物本身，一直要到十九世紀才終於得到肯定及推崇的全新觀點。今日不會再有人像文藝復興時期的學者那樣，以輕薄的觀點俯瞰這些教堂，事實上就在二十一世紀的今日，來自全球各地的遊客，只要稍稍仰望哥德式大教堂那種拔地而起的恢弘氣勢及壯闊的門面，人們的反應往往是深受震撼而噤聲不語。

前跨頁：西歐在十二世紀開始所謂大教堂興起的年代。一座座大教堂，或者是重新覓地修建，或者是將原羅馬式的大教堂改建為新興的哥德風格，位於法國東北方漢斯城內的聖雷米大教堂，就是羅馬與哥德風格相結合的完美例子。

右頁：哥德大教堂的外觀，在結構上彷彿是一條船身構造由內向外翻了出來，它把支撐屋頂的重量完全延伸到外邊，使得內部空間顯得無比空曠，但也是因為這如魚骨般的結構，使得文藝復興時期的學者對這樣奇異的建築不屑一顧。圖為亞眠大教堂的建築外觀。

這座恭奉為法王加冕用聖油的聖雷米大教堂與法國的歷史息息相關，內藏有聖雷米聖髑的大教堂及修道院。從圖中可以看出該教堂建築上方為哥德式，下方為羅馬式風格。

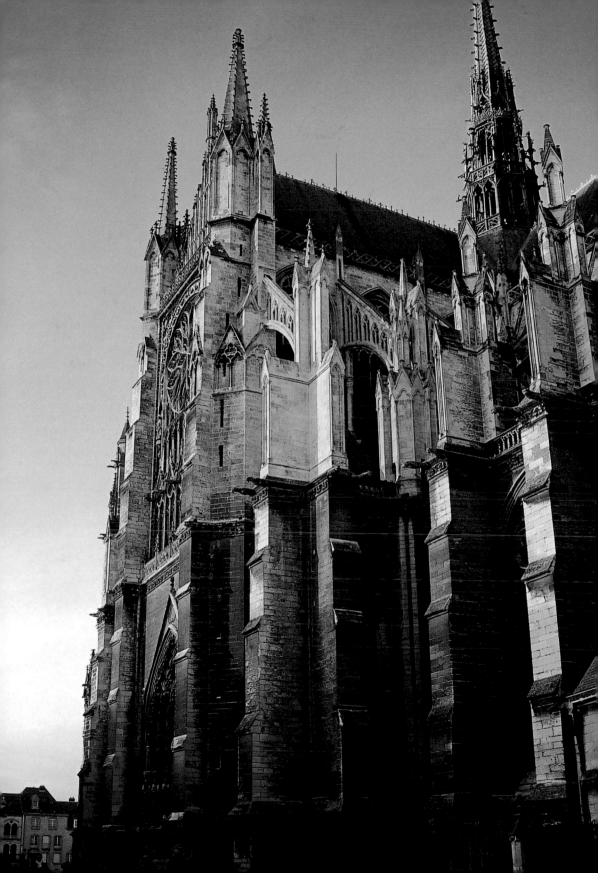

哥德式大教堂的
發源地

不似發源地分散的羅馬式教堂，一般史學家都認同哥德式建築真正的起源是在巴黎，有法國之島（Ile de France）之稱的塞納河這段區域。沿著塞納河及鄰近支流，商業蓬勃發展，大批的財富成為藝術生長的沃土。除了義大利，法國是十二世紀西歐最富裕且最進步的國家，不但操縱並以財力支持十字軍，且由十字軍東征的文化交流中受益；此外，法國更是在同時期歐洲國家中教育、文學與哲學方面的領導者，法國工匠更被公認為是拜占庭以外最傑出的代表。

盧傑（Suger, 1081-1151）這時是本篤修會的主持及法國的攝政，這位據說生活相當簡樸又具有高雅嗜好的修道院長，在西元 1133 年聚集了各地的藝術家與工匠來修建及裝飾法國的守護聖人——聖·丹尼斯的新居——巴黎城外的皇家聖丹尼斯修道院教堂，並為法國國王們修建墳墓。他說服了法王路易七世及宮廷奉獻所需的資金，王公貴族個個摘下了手上的戒指來支持盧傑院長耗資龐大的設計。

原來當時法王能得到統治權主要是來自卡洛林王朝的道統，但由於法王是旁支而非直系所出，為此新的法王皇室血統常受到貴族的挑戰，法國島就是這支新王族佔領的地區。十二世紀初期，法王權力逐漸穩固並且向外拓展，此時盧傑院長想把八世紀建立的聖丹尼斯修道院教堂，變成法國宗教及民族主義結合的精神堡壘，為了達到這個目標，古老的教堂就必須順理成章地再擴大及重建。

根據史料記載，盧傑院長從木材與石材的找尋、彩色玻璃的題材都是親自選擇，獻詞也是由他撰寫。座落在今日巴黎地下鐵 13 號線尾端的聖丹尼斯大教堂，在公元 1144 年獻堂時有二十位主教擔任祭司，國王、兩位皇后與數百名騎士參加觀禮。

盧傑院長窮其一生以世俗財富來光榮上帝的聖丹尼斯大教堂，出人意外地造就了哥德式大教堂的誕生，更由於來參加獻堂儀式的主教們，親眼見到聖丹尼斯大教堂的輝煌與壯闊後便迫不急待地想在自己的地盤上興建同樣形式的大教堂，往後的一百多年中，哥德式建築終於傳遍西歐各地，從法國一直到英國、義大利、德國、西班牙甚至東歐波西米亞的捷克，都可以見到哥德式大教堂的蹤影。

右頁：多種不同建築形式在聖丹尼斯大教堂匯集成一種新建築風格，纖細的樑柱，牆面般的彩色玻璃，使得聖丹尼斯內觀猶如一座燦爛非凡的燈屋。

聖丹尼斯大教堂是史學家公認的哥德建築起源地。盧傑院長在這完成了它的夢想，他與建築師一同合作打造出心目中上帝之屋的形象。可惜的是經過歷史上的人為破壞，該教堂在建築藝術成就上遠遠落後其他幾座著名的哥德式大教堂，聯合國也未因其為哥德式建築起源的地位，將聖丹尼斯大教堂列入世界遺產中。

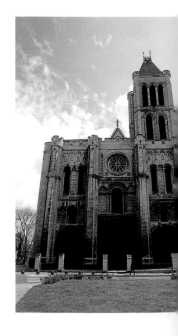

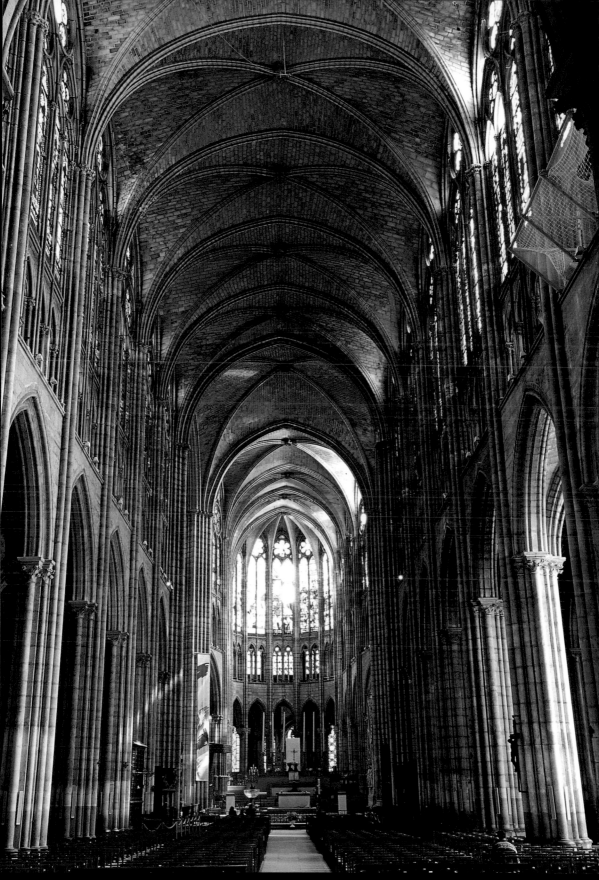

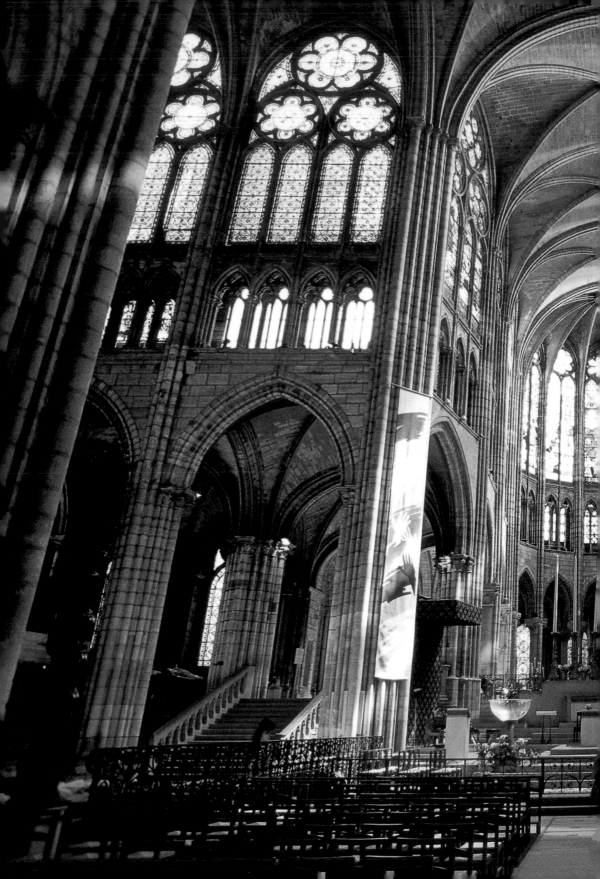

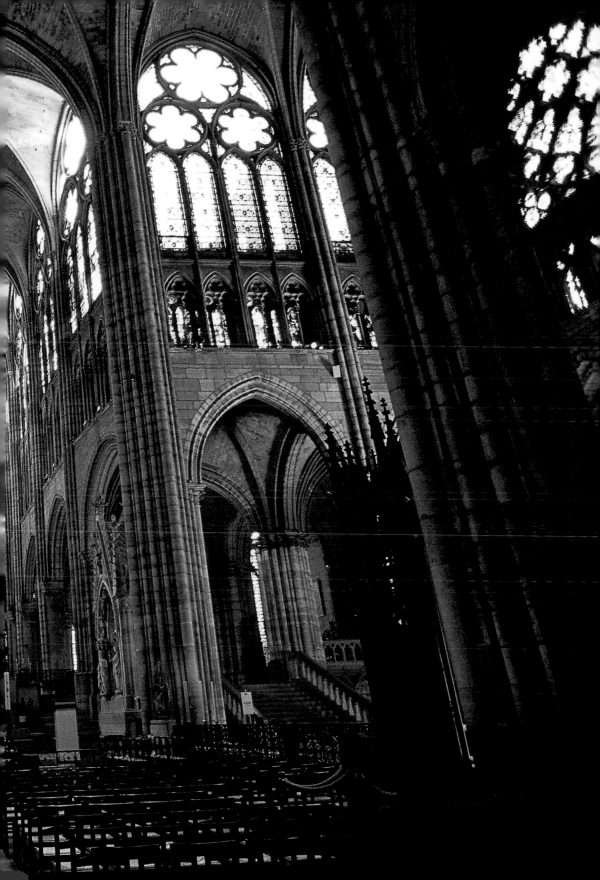

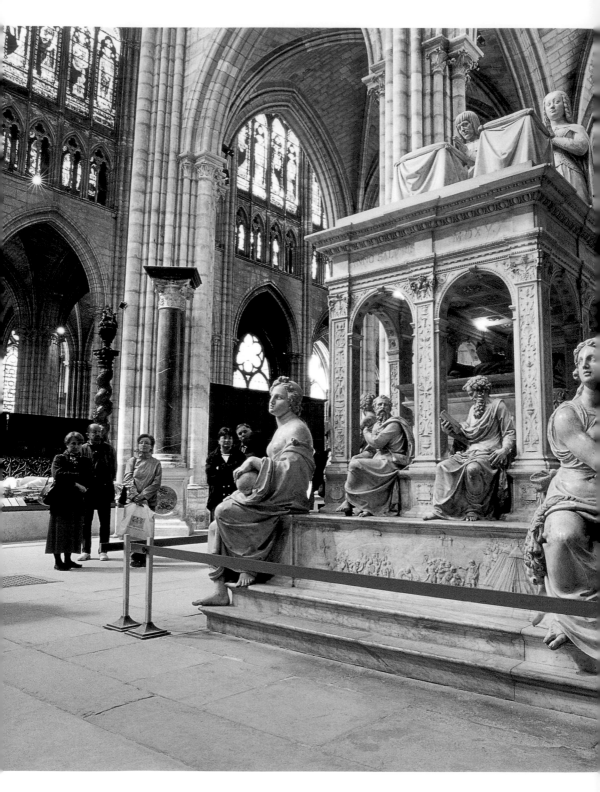

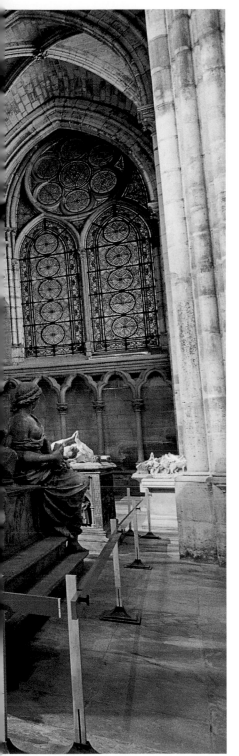

聖丹尼斯大教堂

雖然貴為哥德式建築的發源地，可惜的是，受到歷史上的人為破壞，聖丹尼斯大教堂在哥德式建築藝術的成就遠遠落後於其他著名的哥德式大教堂，就連相當具有公信力的聯合國教科文組織，也未因其哥德式建築起源的地位，而將聖丹尼斯大教堂列入世界遺產。

大部分的法國國王都葬於聖丹尼斯大教堂內，所有的法國皇后也都在這裡加冕，特殊的地位使得這座大教堂在法國大革命時受到空前的破壞。

雖然如此，聖丹尼斯大教堂內觀依舊氣勢非凡，尤其是教堂中有幸保留下來的皇家陵寢仍有相當可觀之處，像是文藝復興時期的路易十二及皇后Anne de Bretagne的棺廓雕像就是同時期的傑作之一。

虛傑院長的夢想雖然在聖丹尼斯大教堂淋漓盡致地實現，但他絕對始料未及的是，日後公認的哥德式大教堂經典竟然不是這一座，而是位於巴黎南方五十公里處的沙特大教堂。而很可能令他氣結的是，後來興建的其他哥德式大教堂無論在規模或藝術成就上都超過了聖丹尼斯大教堂。

前跨頁：神聖是一種抽象的感覺，難得的是不少哥德式建築，竟可以將抽象的概念藉由建築完全形式出來。渺小的人在這會噤聲，油然生出一股敬畏之情。圖為聖丹尼斯大教堂十字翼廊及唱詩席一景。

聖丹尼斯大教堂是昔日法國的皇家教堂及安葬的地點。今日仍有許多皇家的棺廓供奉於大教堂內。圖為路易十二及皇后的墳墓，這座文藝復興式的棺廓在寫實的技法上有令人讚嘆的成就。

路易十四與皇后的雕像。

哥德式大教堂的
建築結構

哥德式的建築風格並非無中生有地突然產生，而是許多傳統融會後的結果：長方形會堂、圓拱、圓頂和高窗早就存在於羅馬式的教堂建築中；尖拱、穹廬圓頂、成束的方柱也早就流行於中亞阿拉伯人的建築中；就連哥德式建築中最使人目眩的彩色玻璃也早就存在；這些五花八門不成流派的建築風格，或零星、或成群地散布在羅馬式或其他形式的建築物中，卻從未像哥德式大教堂有如此整體性的集合，且在每一個細小環節上都賦予神學及宗教上的意義。

中世紀的建築師如果要了解什麼是美、和諧、均衡的問題，都要徵求宗教權威的意見，哥德式大教堂就是建築師與宗教家相輔相成的偉大結晶。

真正進入一座哥德式大教堂之前，讓我們先了解一下其基本建築結構設計原理：

右頁：飛扶柱是哥德式大教堂最重要的革命性建築技術之一，使教堂能擺脫厚重的牆面而蓋得高聳直入雲霄。圖為德國的科隆大教堂飛扶柱一景，另一個值得注意的是一般人看不到的飛扶柱上也布滿了細緻的雕刻，或許，中世紀工匠們在建造教堂時心中最在乎的是，讓上帝看見他們的用心。

十九世紀的法國天才建築師維奧列一勒一杜克（Eugene Viollet-le-Duc）所繪製的理想中的哥德式大教堂建築圖。可以看到教堂各面入口左右都有完整的尖塔，而大部分哥德式大教堂的尖塔都不齊全。

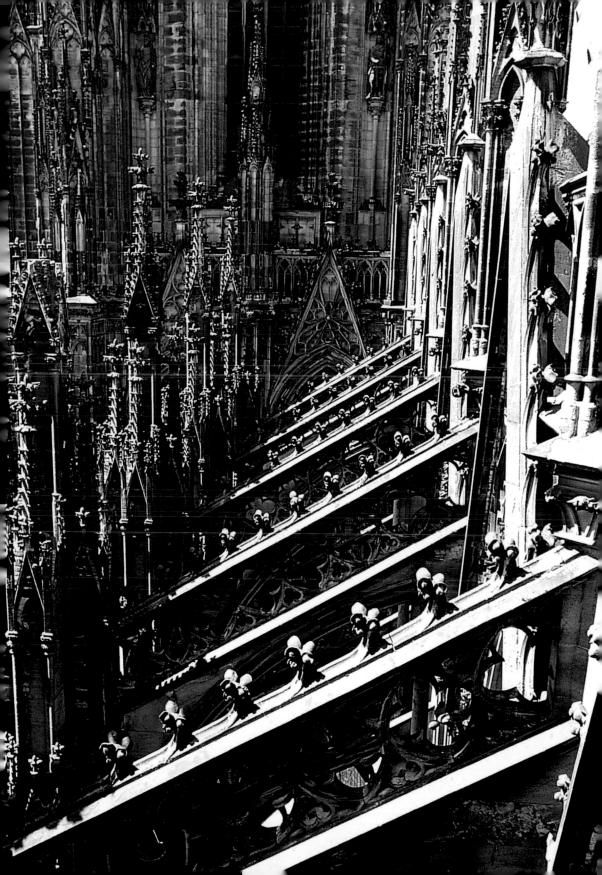

若是有機會從空中往下俯瞰這些大教堂，哥德式大教堂與羅馬式教堂一樣，呈現拉丁十字的形狀，就像是一座平躺於大地上的十字架。歐洲所有著名的大教堂不論是哥德式樣或其他的建築風格，絕大多數是坐東朝西，象徵主教御座的半圓頂室朝向東方，也就是聖城耶路撒冷的方向；正門則面對西方。這樣的座向使得黎明時的第一道光線，象徵意味十足地由半圓頂室灑進大教堂，就連黃昏的餘暉也會由大教堂的西正面緩緩消失。

一般的哥德式大教堂除了在正西方有入口外（通常有三座大門），在大教堂的南北面（十字翼廊的位置）也各有面積不小的入口。哥德式建築是建築土木工程的進步與成就，由外觀看來，除了西正面，哥德式大教堂外觀通身為有飛扶柱於其間的樑柱所包圍，這種結構彷彿是把一艘木造大船的結構由裡往外翻出一樣，由於有了這些飛扶柱及層層由裡往外的樑柱，哥德式大教堂才能擺脫羅馬式教堂原本厚重的構造，好似擺脫地心引力般一路向上延伸。

哥德式大教堂把所有來自穹頂的重量，藉著外方的飛扶柱次第將重量由高至低平均往外延伸，使得大教堂除了在高度上有驚人的發展外，屋頂的重量不再靠牆面支持，也使得大片的牆面能嵌上絢麗的彩色玻璃。天氣晴朗時，龐大的哥德式大教堂內除了感覺不到笨重的壓力外，更因為經由彩色玻璃透進來的光線，使得這一座上帝的華廈，成為不折不扣的亮麗燈屋。

前跨頁：哥德式大教堂的壯闊空間感，配合彩色玻璃的光線投射，營造出無以倫比的心靈體驗。圖為法國沙特大教堂的唱詩席一景，右下角的聖母升天雕像為巴洛克時期的作品。

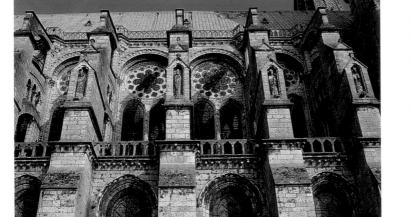

飛扶柱的使用使得哥德式大教堂可以超越羅馬式的建築束縛，一路往上發展，圖為沙特大教堂外觀飛扶柱的一景。呈弧形狀的飛扶柱，當年都是先以木板做版模，切割好的石塊，在依次放在模板上，當石塊整個緊緊的就定位後，工匠再把版模抽掉，具有強大支撐力的飛扶柱就此形成。

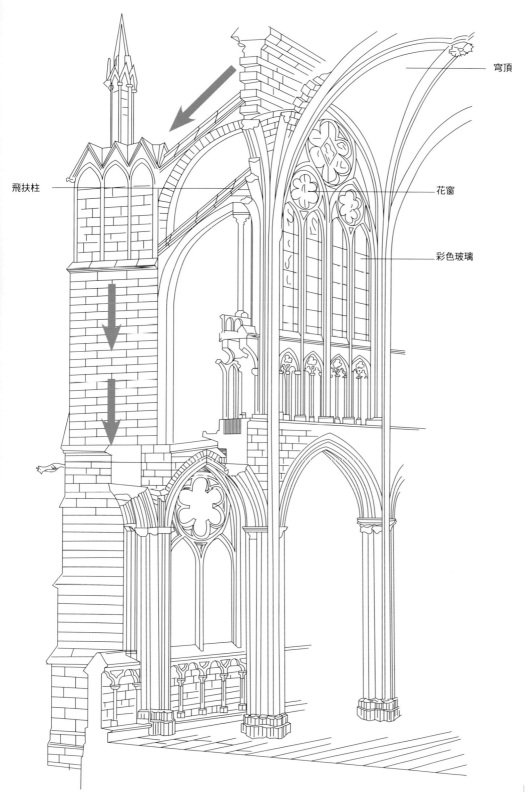

飛扶柱

穹頂

花窗

彩色玻璃

哥德式大教堂
的興建

羅馬式教堂就已開始使用石塊為建材，在屋頂方面因為技術的限制，有的仍採用木材為建材，但是到了哥德式建築，幾乎就全面以較昂貴和更有價值的石材為建材。興建一座龐大的哥德式大教堂，石材的需要量相當龐大，就連拿來作隔板、搭建鷹架用的木材需要量也是相當驚人，為此哥德式大教堂的興建地除了有實際面的人口及經濟因素考慮外，在地緣方面，大教堂也最好得靠近藏量豐富的石礦區，以方便就近開採，否則光是石頭建材的運輸費用就已高得驚人，資料顯示有不少地區的石礦，運輸費用竟然比石礦本身高出許多。

有的地區由於石礦缺乏，乾脆從古建築物拆下就地取材，法國亞耳（Arles）的古羅馬建築物大多面貌殘缺，就是被日後興起的基督教徒拆下蓋教堂及修道院去了。

從 1050 到 1350 的三個世紀之中，光在法國一地就開採了好幾百萬噸的石頭，好用來興建八十座的哥德式大教堂、五百座大型教堂，及數千座的教區教堂，這三個世紀中法國所開採的石礦，數量上遠遠超過古埃及興建金字塔所使用的石塊。

建堂所需的木材就不像石材這樣棘手，中古歐洲不似過度開墾的現代，城牆外四處都是茂密的森林。運輸技術的改進，像是單輪推車的發明，和用來拖車的動物拉軛的改良，都構成了大教堂興建的必要條件。

雖然有這些主客觀條件，但是只要想想哥德式大教堂，從礦區開採到興建全是靠手工完成，就不得不佩服中世紀人們的技術及耐心。

資金從何而來？

雖然已有不少善男信女貢獻自己的時間與體力，但興建大教堂仍然是一樁相當專業且需要大量資金運作才能完成的大工程。建堂的經費從何而來？每一個地區不盡相同。

在義大利某些貿易大城，資金由當地的市民提供；英國的金雀花

Walther Rivius 繪製的中世紀建築實況圖。工匠們正在使用木製的起重設備吊起石塊。

右頁：史特拉斯堡大教堂西正面，纖細繁複的雕刻透露著大教堂由古典哥德式轉變成火焰哥德式的強烈風格。在夕陽的餘暉中，大教堂如浴火鳳凰般耀眼動人。

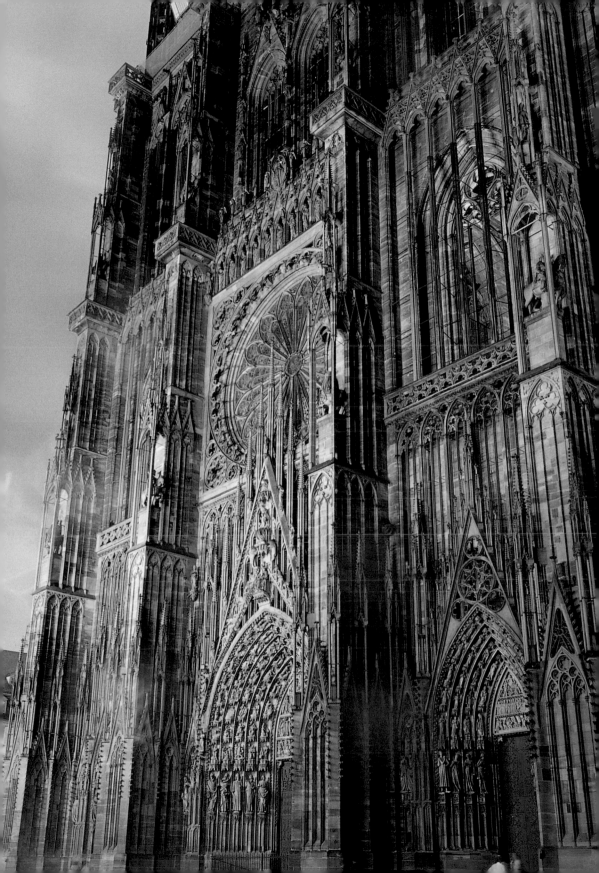

王朝（plantagenters）還有專屬的部門來負責；在法國則由當地的主教來籌辦。十一世紀時，在 Gregory VII 教皇（1073-1085）改革下，法國成立了自己的教區，法國人選主教時，連國王與教皇都不得干涉。宗教的獨大權力，使得法國的主教在興建大教堂的提議上更能順利推行。

究竟需要多少錢才能蓋一座大教堂？正史上均未記載，因為幾乎是天文數字般難以估計。

在法國，有的主教以自己年俸的十分之一，長期貢獻資金，就連國王及貴族也是贊助者；城市的商會也是重要的捐獻來源，像是沙特大教堂的彩色玻璃幾乎全為當地的商會所捐獻；更有大批的金錢是來自一般百姓，而且在捐獻方面不只是捐銀錢還捐珠寶、建材，甚至是拖車的牛馬、食物都在其中，對於一般民眾，能盡自己的微薄之力來興建永恆的大教堂，是件意義非凡的事。

為了廣募資金，中古時代還開啟了聖人遺骨的朝拜風氣。某一個聖堂若是擁有某一位聖者的遺骨，幾乎就像是擁有金礦一樣，可吸引大批的朝聖著；若是再伴隨著一些活靈活現的奇蹟軼事，建堂的經費更會如雪片般蜂擁而至。

雖然羅馬天主教會並不鼓勵這種含有迷信的非理性風氣，卻無法阻擋一般民眾的狂熱。在眾多斂財手法之中，還有後來最令人詬病的贖罪券的發行。由於大教堂的建堂經費高得驚人，西歐不少教堂在當時也是隨著經費多寡而蓋蓋停停，有的教堂由於經費告罄，或是停工一季或幾年，有的根本再也無法完工。像是著名的科隆大教堂就曾經整整停工了六百年，一直到十九世紀才得以完成；史特拉斯堡大教堂正面的鐘樓只蓋了一座，這座十九世紀以前一直是歐洲最高的建築物，至今仍像獨角獸一般的矗立在史特拉斯堡的舊城區之上。

建造大教堂的人們

中世紀仍未有所謂建築師的頭銜，負責蓋房子的大多是人稱監工（master builder）或石匠（mason）的專業人才。歷史記載蓋教堂的專業人才除了有自己的公會傳統之外，薪資也相當豐厚，尤其是負責設計及監督興建大教堂的石匠，地位極受尊崇。

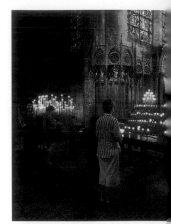

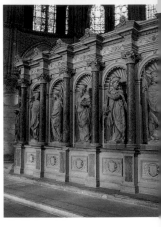

上：中古時代，一般信徒有朝拜聖髑，尋求平安及奇蹟的習慣，這些有著傳奇軼事的聖髑，更是各大朝聖教堂的鎮堂之寶。圖為恭奉著相傳是聖母頭巾的沙特大教堂裡的阿帕西達爾—喬佩爾小聖堂。就是在二十一世紀的今天仍然有不少信徒到此奉獻蠟燭。

下：漢斯的聖雷米大教堂恭奉著聖雷米的聖髑，聖雷米大教堂唱詩席後的半圓頂室內，製作精美的石棺內藏有聖者的遺骨。擁有聖者聖髑的大教堂也藉此吸引了千千萬萬的朝聖客，及數量龐大的奉獻。

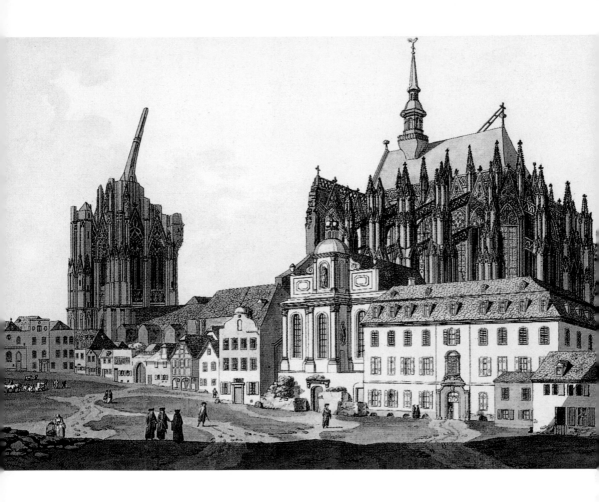

德國的科隆大教堂曾經停工數個世
紀，一直到十九世紀才得以完工。
圖為 Lorenz Janscha 所繪尚未完
工的科隆大教堂。

從那時期的一些繪畫中我們可以看到，每回石匠在對主教大人做
簡報時，在構圖比例上，幾乎是與主教大人平起平坐，在漢斯大教
堂內竟然還有興建大教堂石匠的墳墓，可見他們的地位之高。

石匠除了得負責提出設計圖和比較估價、簽訂合同、設計地基、
取得材料、雇用及付薪給藝術家工匠，自始至終還得負責監工，但
不參與實際的工作（就像今日的建築師）。

由於羊皮紙過於昂貴，中古石匠鮮少有設計圖保存下來，今日也
只有在史特拉斯堡大教堂附屬的博物館內還保留有大批當時建築師
所繪的羊皮紙手稿，這些甚為罕見的設計圖稿，為研究大教堂建築
的後人留下了一份相當寶貴的資產。

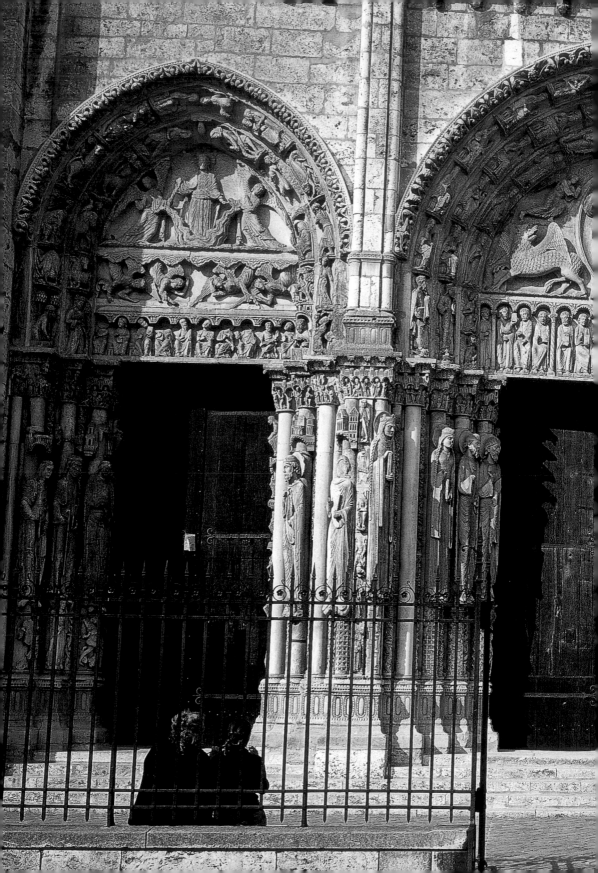

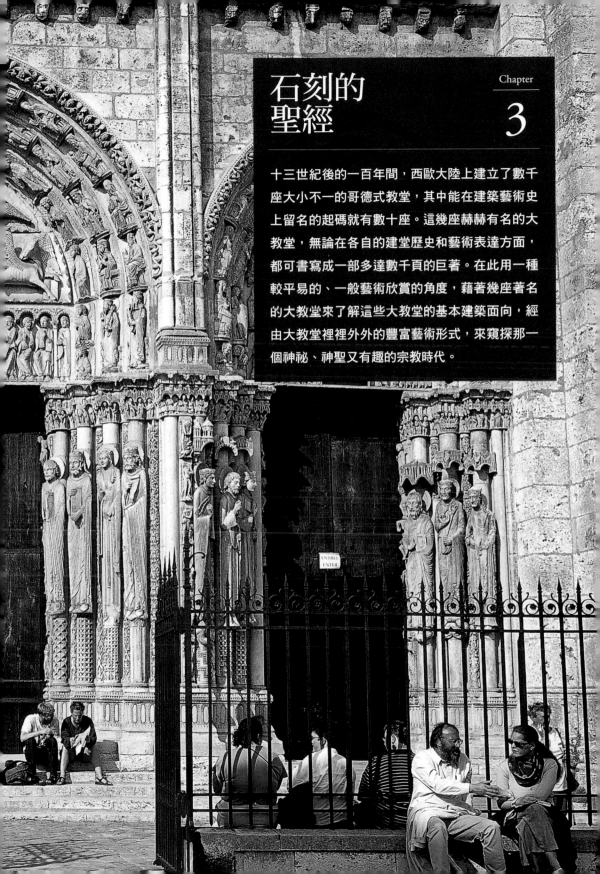

石刻的
聖經

十三世紀後的一百年間，西歐大陸上建立了數千
座大小不一的哥德式教堂，其中能在建築藝術史
上留名的起碼就有數十座。這幾座赫赫有名的大
教堂，無論在各自的建堂歷史和藝術表達方面，
都可書寫成一部多達數千頁的巨著。在此用一種
較平易的、一般藝術欣賞的角度，藉著幾座著名
的大教堂來了解這些大教堂的基本建築面向，經
由大教堂裡裡外外的豐富藝術形式，來窺探那一
個神祕、神聖又有趣的宗教時代。

走近一座
哥德式大教堂

歐洲每一時期的宗教建築幾乎都是循著一個特定的方向發展，雖然在同時期風行的洪流之中，建築師仍能在既定的形式中加入個人的天分再做發揮，但它們仍有一致的脈絡可循。

雖然整個西歐大陸包括英國、德國、義大利境內，都有許多著名的哥德式大教堂，但無論在體積、藝術表現及保存方面，仍是以哥德式建築的發源地——法國的哥德式大教堂——最豐富及最具代表性。

直上雲霄的競爭

所有的哥德式大教堂除了高之外就是體積相當龐大，十三世紀的哥德式大教堂之所以能夠興建得如此巨大，除了當地人們的虔誠奉獻之外，有很大部分也是來自一種人性的虛榮心。熱情的普羅百姓深以象徵該地財富及權力的大教堂為傲，這一股虛榮心理，也造成大教堂之間的競爭，每個地區的百姓都希望象徵自己城市精神的大教堂更大、更高、更美麗。

這種心理使得大教堂在規劃興建時的面積越來越大。亞眠大教堂高達七萬平方公尺，成為法國最大的教堂。

虛榮的競爭有時也無法超越實際建築技術可以到達的水平。在法國波微（Beauvias）這個地方，當地民眾在得知亞眠大教堂的中堂有67公尺高時，就誓言要將自己的大教堂蓋得更高，1227年當波微百姓開始興建自己的大教堂時，就立志要讓教堂的圓頂高過亞眠大教堂13公尺。這一偉大野心隨著中堂一再倒塌，最後竟未能實現，波微大教堂至今只有一個高昂的唱詩席，卻沒有身體（中堂），為這一段中古人們的虛榮競爭心理留下了最有趣的見證。

如果你是位喜愛旅行的人，不需要你走近，哥德式大教堂常成為歐洲各著名大城最醒目的地標。就算你刻意視若無睹大教堂的存在，每當中午十二時正，大教堂的鐘聲仍會在城中此起彼落地四處響起，吸引人好奇地探索聲音的來源。

前跨頁：沙特大教堂西正面的雕刻是哥德雕刻藝術的代表之作。對中古大多不識字的百姓而言，大教堂外的雕刻是認識《聖經》人物最好的入門方式。沙特大教堂西正面中間門門楣上講述的是最後的審判的故事，右方講的是有關聖母的故事，左方門講的是基督復活的故事。

位於法國北方的亞眠大教堂是法國境內最大的教堂，也是全球第四大的大教堂。建造大教堂在中世紀時是一種全民運動。亞眠地區因為染料業的發達，使它成為法國北方重要的城市，在地球上已屹立有八百個年頭的大教堂，能安然躲過天災人禍，真是奇蹟堪以形容。

右頁：德國境內最著名的哥德式大教堂當屬位於萊茵河畔的科隆大教堂。這座全球第二大的教堂，初建於西元十三世紀中葉。由於財源枯竭，野心龐大的科隆大教堂一直到十九世紀才得以完工。大教堂外觀通身全為繁複的石刻所包圍，就連飛扶柱上也布滿了紋飾雕刻。

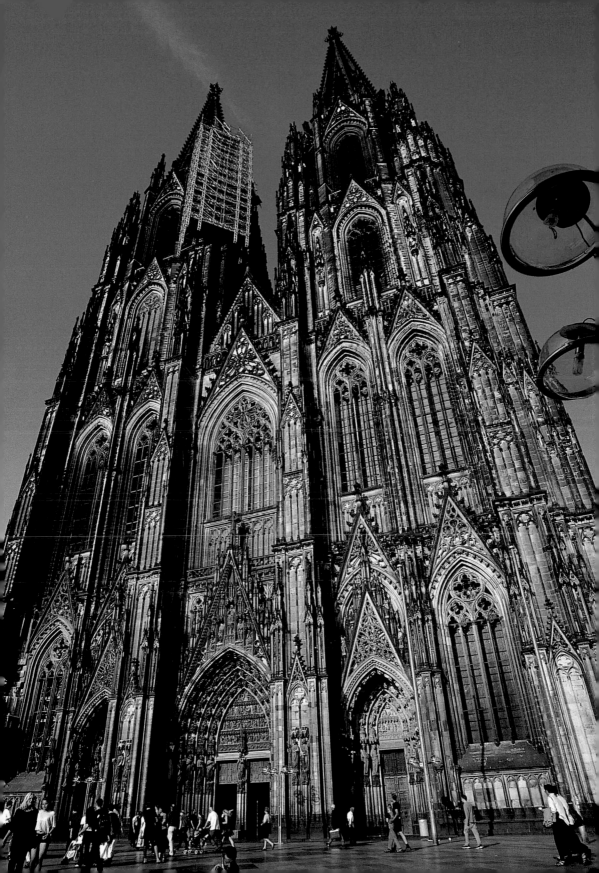

哥德式大教堂今日除了仍賦有宗教的重任外，另一個更大的價值就是觀光；所有的歐洲城市之旅，行程中一定包含當地的教堂之旅，這些古老的教堂保存著歐洲的歷史文化，彰顯著歐洲的宗教藝術成就及社會思潮的演變。

貼近歐洲文化核心

還有什麼樣的觀光活動能像參觀教堂那般貼近歐洲文化核心的最深處？一座少說有八百年歷史的大教堂能為後人保存多少故事？站立在這些大教堂前，一種永恆感油然而生，相較於遲早會死亡的肉身，屹立不搖的大教堂已做出比有限人生還要久長的見證。

現代人已很難理解中古人們炙熱的宗教情懷，除了奉獻所有，他們傾注所有的熱情，鉅細靡遺地裝飾這些巨大的上帝之屋，對他們而言，這些大教堂幾乎就是上帝的臨在。一年三百六十五天，人間諸事包括生、老、病、死都與宗教有關，為此大教堂內外每一寸肌膚全展示著信仰的教誨與見證，對中古人們而言，大教堂是天國之城的再現。

我們也許早已沒有中古人們的宗教熱情，但出於對藝術和建築的熱愛，以及身處其中時的神聖氣氛，已足以燃起我們對親近一座哥德式大教堂的渴望，就讓我們由外至內、仔細來欣賞它無以倫比的壯美與莊嚴！

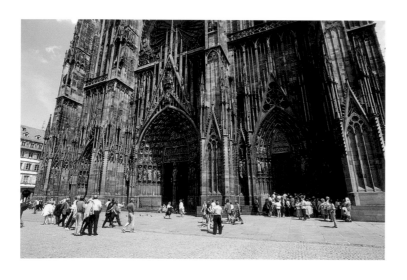

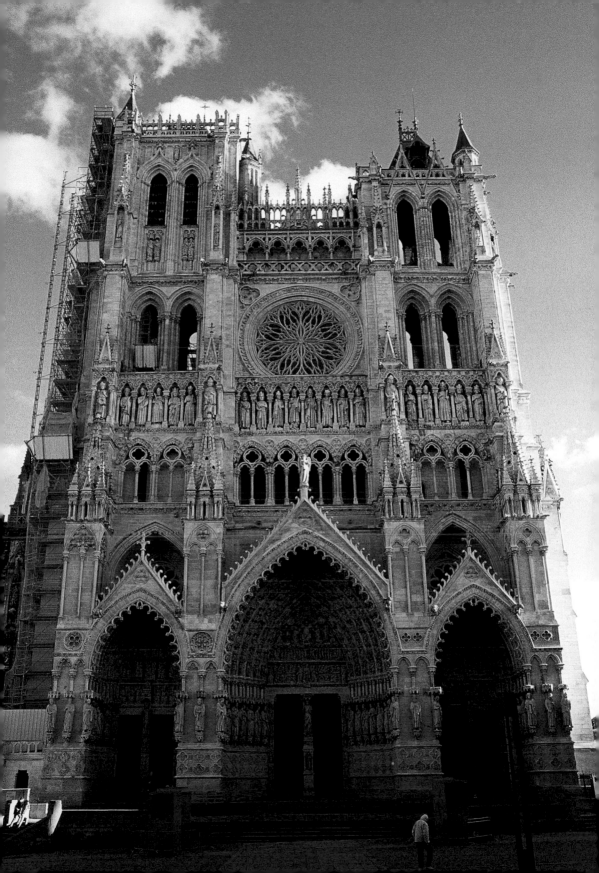

大教堂的
門面

　　且讓我們以哥德式建築經典——沙特大教堂——為例,從人教堂的西正面門面開始走起。典型哥德式大教堂西正面結構由下往上大略可分為:底層中間三個大門,所有有關《聖經》故事的雕刻就分布在這三扇大門上的山形牆面(tympanum)、楣石(lintel)、門窗側壁(jambs)及拱門飾(achivolts)部分。由此再往上則是彩色玻璃及玫瑰花窗,在玫瑰花窗上通常還有一組《舊約》中以色列國王的雕像群。門的左右兩邊則是鐘樓的底層。法國的各座哥德式大教堂在形式風格上仍有些許不同的地方,但基本的結構大都不脫這樣的範疇。

　　今日所見的哥德式大教堂很少是完整的,除了少數的教堂,大部分的哥德式教堂西正面的鐘樓尖塔不是塌了就是根本沒有完成,不過這千百年來未完工的模樣,今天早已藉著傳播深入世人印象裡,讓人誤以為哥德式大教堂就是這副模樣。

右頁:火焰式哥德風格的史特拉斯堡大教堂西正面入口。從正門中央以聖母故事為主題的雕刻,可以看出這也是一座獻給聖母的大教堂。

大教堂外的雕像,在當時主要的功能是教化百姓,數百年後的今日卻成為無法取代的藝術極品。圖為巴黎聖母院正門的宗徒像。

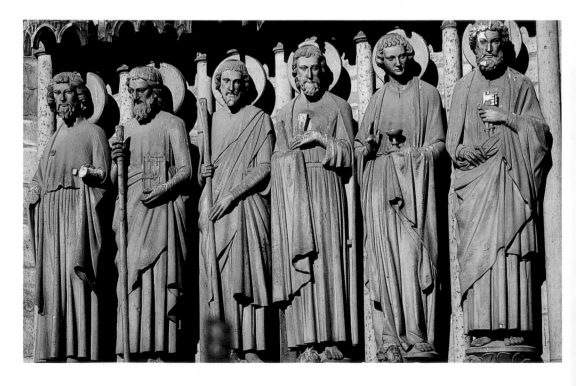

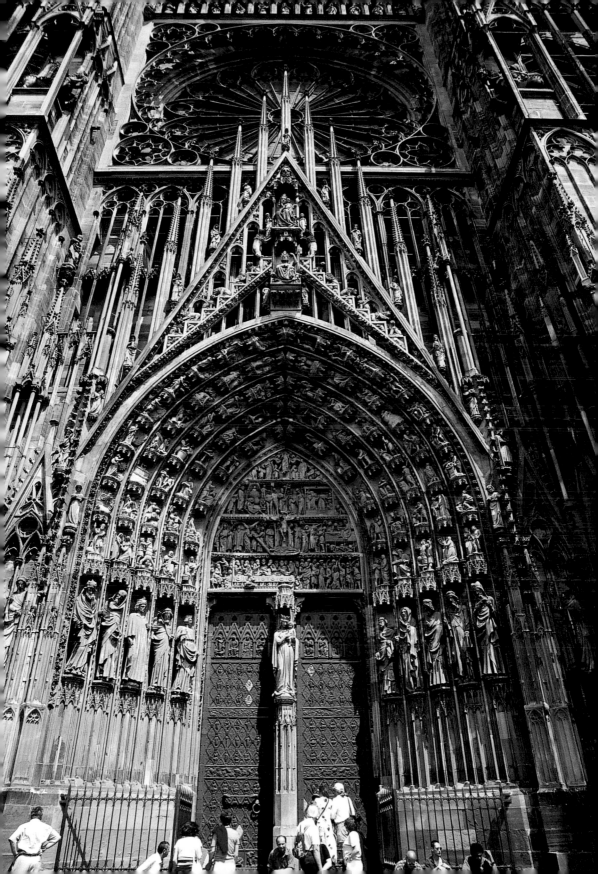

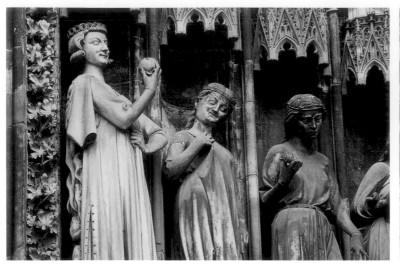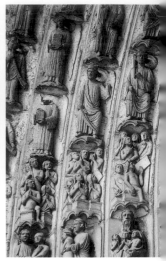

石刻的聖經

哥德式大教堂外觀，除了必要的飛扶柱及樑柱，外觀通體幾乎布滿了石刻，只要是有機會爬上沙特大教堂鐘樓的人，沿著數百層階梯的狹小通道窗口往外望去會驚訝地發現，弧形的細長飛扶柱上除了紋飾之外，竟然還布滿石刻雕像。這些以《聖經》及聖人故事為題的雕刻，也為哥德大教堂贏得了「石刻聖經」的美譽。

以《聖經》故事為題的雕刻更充分展現在大教堂的各個入口處。坐東朝西的大教堂，在《聖經》故事的呈現上也考慮到方位的問題。像是受光最少的北面入口，大多以《舊約》的故事為雕刻主題；溫暖明亮的南面入口，則以《新約》聖經的題材為主；至於面向西邊，日落方向的西正面，則是以中世紀最受人敬畏的「最後的審判」為最重要的雕刻主題。

中世紀的神學強調上帝的創造，在這種觀照下，整個宇宙本身就是一份見證。聖方濟各以一種新的眼光來看待諸如人、動物、植物的觀念也深深具有影響力。中世紀的人們深信真理已經展現在他們面前，在瘋狂的追求之中，人們將精神追求轉化成對美的創造，這無窮的創造力，使得大教堂每一個微不足道的細節都被賦予美學與神學的意義。

左：每一座哥德大教堂門面上，布滿富有教化啟示作用的雕刻故事。史特拉斯堡大教堂西正面的世俗之子拿著蘋果誘惑旁邊代表愚蠢的女子，與右方對面代表智慧表情嚴肅的女子，恰成強烈的對比。

右及左頁：沙特大教堂外觀保守估計，有數千個大小人物雕刻。闡述著《聖經》的故事及當時神學的理論。哥德式雕刻已逐漸擺脫羅馬式雕刻那種不成比例的笨拙。優美的服飾線條，寫實的面部表情，沙特大教堂的西正面雕刻，在數個世紀後，仍受到無可取代的推崇。

次跨頁：漢斯大教堂的外觀布滿數以千計的大小雕刻，生動而維妙維肖的雕像。大都是令人驚嘆的藝術傑作。

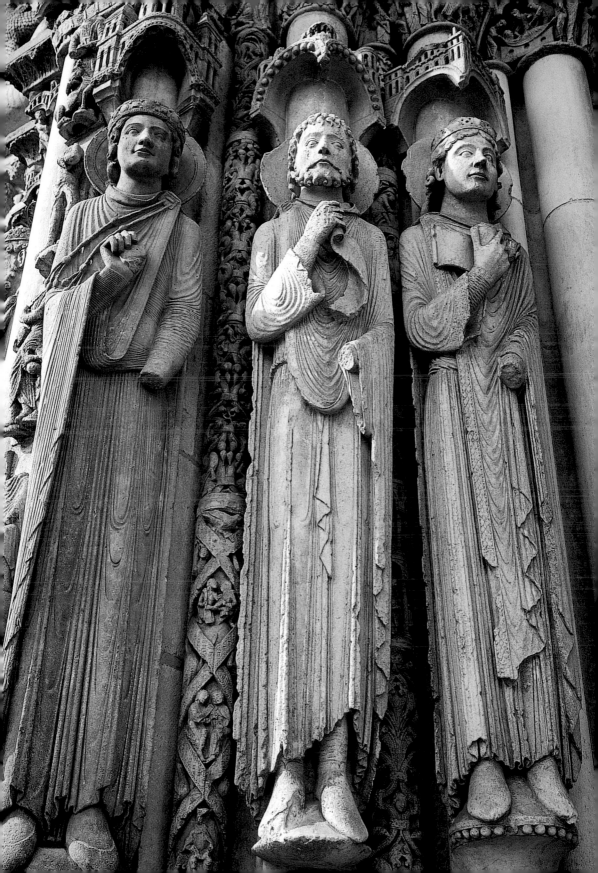

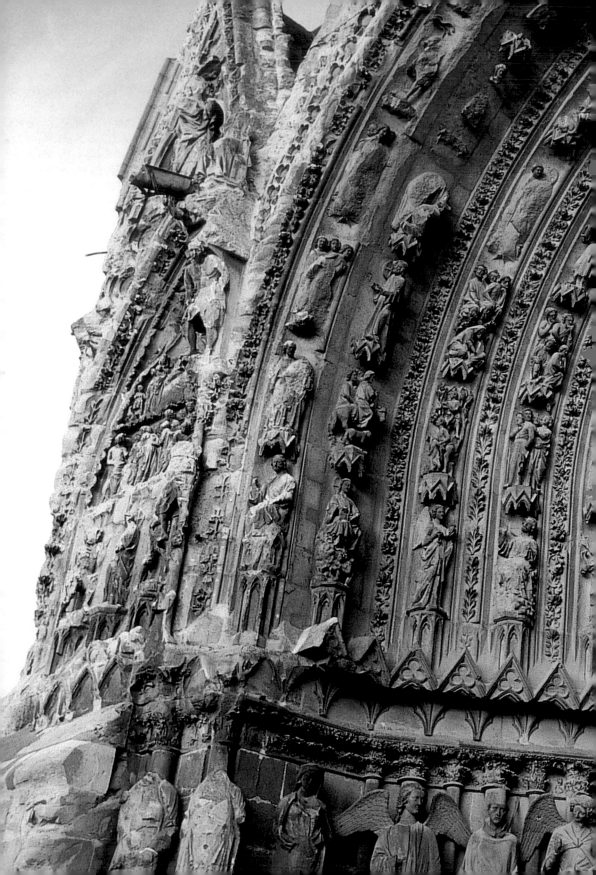

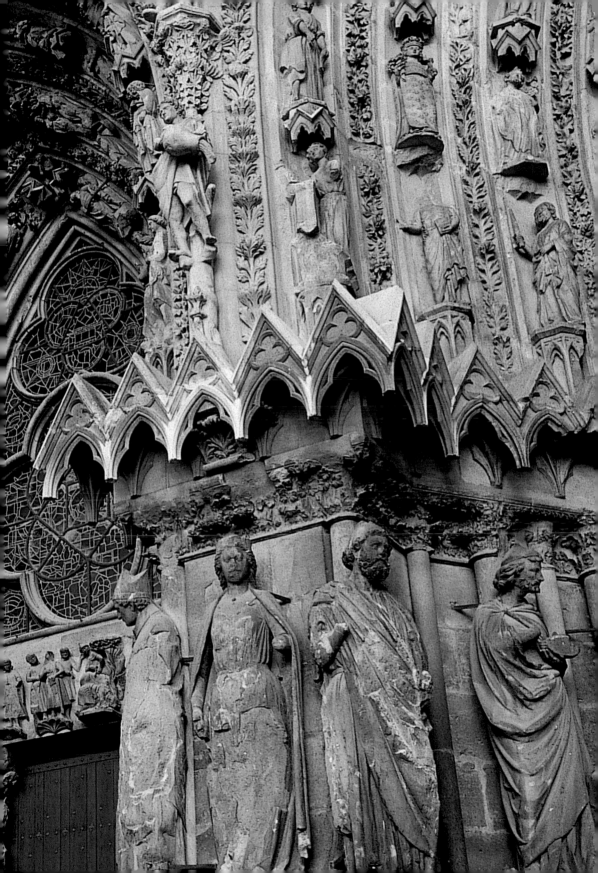

大教堂的
雕刻主題

　　大教堂興起的年代也是中世紀知識開始萌芽的時代，不少人教堂本身當時就是當地的知識中心。沙特大教堂在十三世紀時的知識學術就遠遠超過西歐其他各地，歐洲最古老的大學就是從大教堂開始的。

　　十三世紀是百科全書的年代，人們以觀照自然、科學、道德、哲學及歷史來了解上帝的成就。這種種思想藉著建築師和藝術家的想像力得以盡情發揮，大教堂南、北和西正面的雕刻，正是這種精神的體現。

最後的審判與耶穌基督

　　除了基督與聖母的雕像，大教堂門面的雕刻全為先知聖人及《聖經》的故事所布滿。其中最為常見的雕刻主題，是位於正門中入口處上方的「最後的審判」。就是在今日，仍有許多傳道者強調「最後的審判」的精神。死後還有審判的傳統是哥德式大教堂正門最常見的雕刻主題之一，幾乎每一座大教堂的入口正門上方都會有這個頗具警世意味的雕刻主題。

　　中世紀的西歐並不平靜，有蠻族入侵、疾病肆虐，一般人平均壽命不長。在諸多不確定之中，唯一確定的是，有限的生命最後都會墜入死亡的陰影中，「最後的審判」為不安的人們提供一條積極的出路：作惡多端的惡人必墮地獄；虔誠行善的善人必蒙拯救，榮登天國。

　　中世紀信仰最重要的精神是給人信心，相信正義必得伸張，惡也將為善所淨化。「最後的審判」雕刻主題正是此一精神的具體呈現。

　　雖然基督的主題幾乎都是以最後審判者的君王姿態出現，但中古的雕刻師們還是企圖以優美的面貌，來拉近他與尋常百姓間的距離，有些大教堂主門柱上巨大的基督雕像就以美男子的姿態出現，像是亞眠大教堂正門的基督雕像更有亞眠美男子之稱。

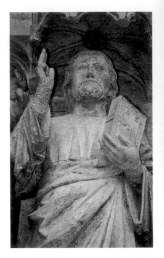

中古人們對基督是一種混合著又敬畏又愛慕的複雜心態。他們可以把祂視為一位有大能的審判者，另一方面又把祂塑造成令人想親近，充滿愛慕之情的美男子，亞眠大教堂正門上的基督就有亞眠美男子的美譽。

右頁：「最後的審判」是中古哥德式大教堂西正面門楣最喜歡引用的雕刻主題。高坐在寶座上的基督，一旁有聖母及聖人在向基督求情，基督寶座下，手提著秤的大天使聖米契爾（St. Michael，或譯作聖米歇爾、聖米迦勒）正在衡量人們的罪狀。大天使右邊的惡人們正被魔王鎖在一起帶往地獄，最底層則為正從棺材爬出來，被召喚復活的人們。圖為巴黎聖母院的「最後的審判」雕刻特寫。

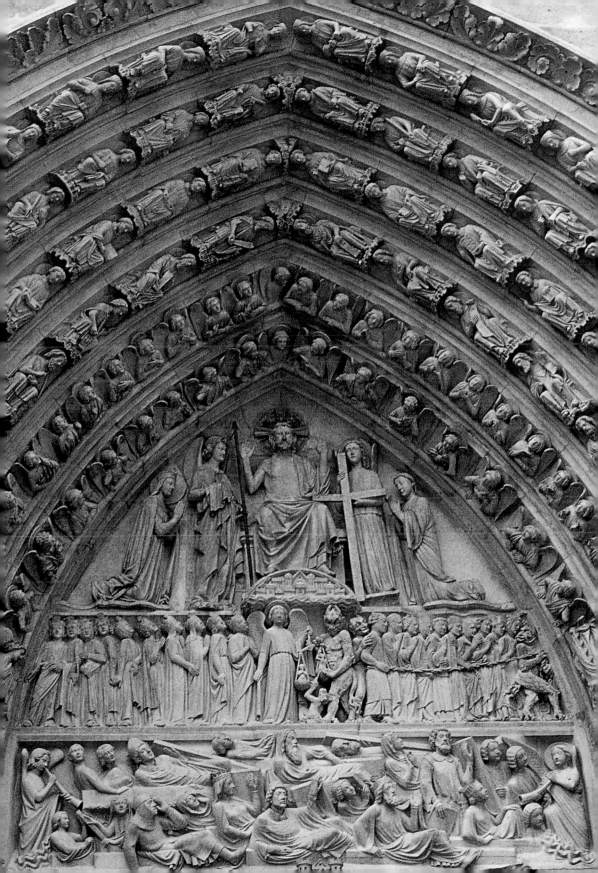

敬禮聖母

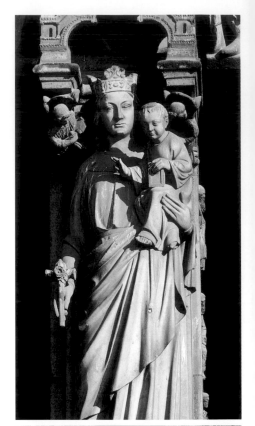

以聖母為題的故事也是大教堂正面常闡述的雕刻主題，西歐所有建於哥德時期的大教堂幾乎全是以敬禮聖母為名。沙特大教堂西正面聖母像高高站在國王群像及玫瑰花窗之上；史特拉斯堡大教堂的聖母雕像就在正門門柱上；亞眠大教堂的南面入口處門柱，金色的聖母抱著小耶穌對著人們微笑；漢斯大教堂西正面，基督為聖母加冕的主題，更是最吸引人的雕刻之一。

天主教會對聖母的尊崇，常遭致後來分裂的新教徒批評。在新教徒的眼中，聖母只是藉由聖神受孕，懷主基督的平凡女子。天主教的聖母崇拜在十三世紀時達到高峰，許多這時期的哥德式大教堂大多是以聖母為教堂的主保聖人。巴黎的聖母院、沙特大教堂、亞眠大教堂、漢斯大教堂、史特拉斯堡大教堂，甚至德國的科隆大教堂都是獻給聖母；法國人以「我們的女士」（Notre-Dame）暱稱來拉近與聖母的距離。羅馬天主教最古老的經文是「天主經」（Pater noster）及「信經」（Credo），到了十二世紀末才產生了柔和、人們喜愛誦念的聖母經（Ave Marie）。

有關聖母的神學，在聖伯納（St.Bernard, 1090-1153）的大力鼓吹下達到前所未有的高峰，在聖伯納的主張下，聖母為人類與上帝之間的調停者。「被召的人多，被揀選的少。」總是以最後審判者姿態出現的耶穌基督，確實常令人畏懼。中世紀流

若是沒有柔和不定人罪的聖母，西方的基督信仰將成為恐怖的宗教。一座座通天的哥德式大教堂都是獻給聖母，應當一點也不為奇。美麗富有人性的聖母像，更為哥德式雕刻找到了最美麗的創作主題。上圖為巴黎聖母院的聖母。下圖為亞眠大教堂南面入口的聖母像。右頁圖為漢斯大教堂西正面入口處的聖母像。

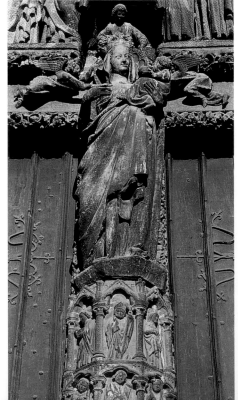

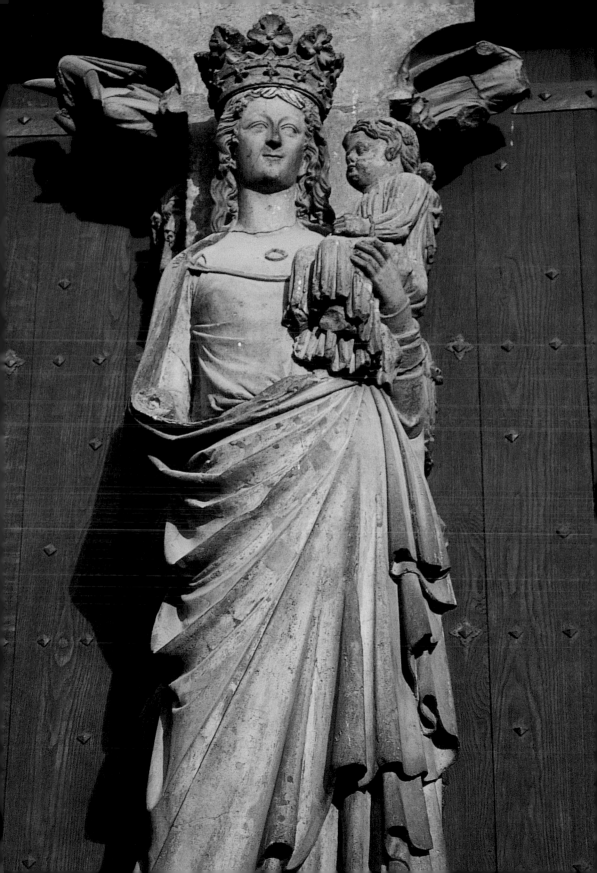

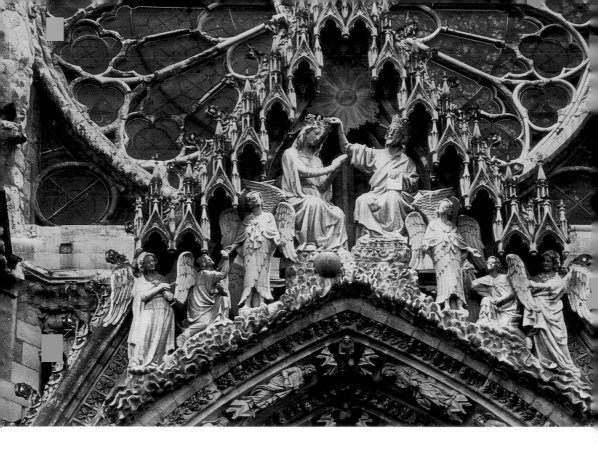

傳久遠的《聖人傳》（Golden legend）一書也對聖母崇拜及聖人代
禱的風氣，產生了推波助瀾的作用。

　　相較於高高在上、充滿威嚴的上帝，眾聖人及溫柔的聖母從不定
人的罪，的確能拉近中世紀人們與上帝的距離，尤其是手抱小耶穌
的聖母像，通身充滿著一種溫暖的母性光輝。對聖母的崇拜，使天
主教由一種恐怖的宗教，轉變成慈悲憐憫的宗教。

　　有些史學家甚至認為，如果不是因為對瑪利亞的崇拜，古老嚴峻
的天主教會恐怕很難繼續下去，遑論蓬勃發展。西歐大陸眾多大教
堂爭相以這位腳踏毒蛇（象徵魔鬼）頭部的女子為名，應當是一點
也不足為奇的。

對聖母的熱愛，使中古的基督徒更
創造出如基督為聖母加冕的有趣主
題，這一龐大的雕刻群，就在漢斯
大教堂的西邊門上端。這樣的安排
將聖母的地位提升到比救主基督還
要崇高。

世間百態

　　大教堂不只是專屬於某個特定的封建階層，而是為普羅百姓所共

有，為此在大教堂外觀的人物雕刻上，除
了基督、聖母、高貴的先知及聖人、國王，
我們還可以看見木匠、商人、牧人、藝術
家、學者甚至哲學家的主題。亞眠大教堂
正門上還有類似黃道十二宮及象徵十二個
月份的農人在工作或休息的雕刻主題。這
些平易近人的主題當時確實能引起一般人
的共鳴。

除了人物故事，大教堂的外觀雕刻更可
以看見大批以動、植物為題的裝飾，有小
羊、牛隻甚至還有螃蟹。至於樹木、葉子、
羊齒植物、玫瑰花等更分布在雕刻的背景
細節中。藉由門面上的雕刻，不識字的一
般大眾認識了《聖經》所要闡述的故事與
精神，以及上帝所創造的豐富世界。

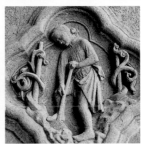

別以為教堂門面上只能看到正經八百的
《聖經》故事，有的雕刻師更在門面上刻
了許多富有想像力及幽默感的小主題，像
是把人變成了怪物、擬人化的動物有模有
樣地對人講道。有的教堂為了突顯猶太人
不信基督的迷途形象，創造了像「教會勝
利」這樣的主題，只見代表猶太人的優美
女子雙眼總被紗布蒙住，一副落寞寡歡的
模樣。

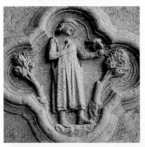

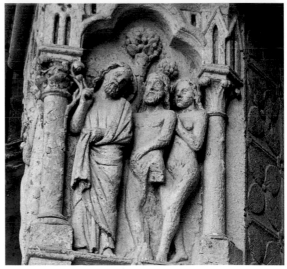

大教堂西正面的雕刻除了《聖經》
人物，更有動植物和一般農民百姓
所熟悉的主題。亞眠大教堂這些微
不足道的小主題，深獲當時人們的
認同，烤火、耕地、餵鳥的人，普
羅百姓在這些熟悉的人物上，看到
了自己，找到了認同。

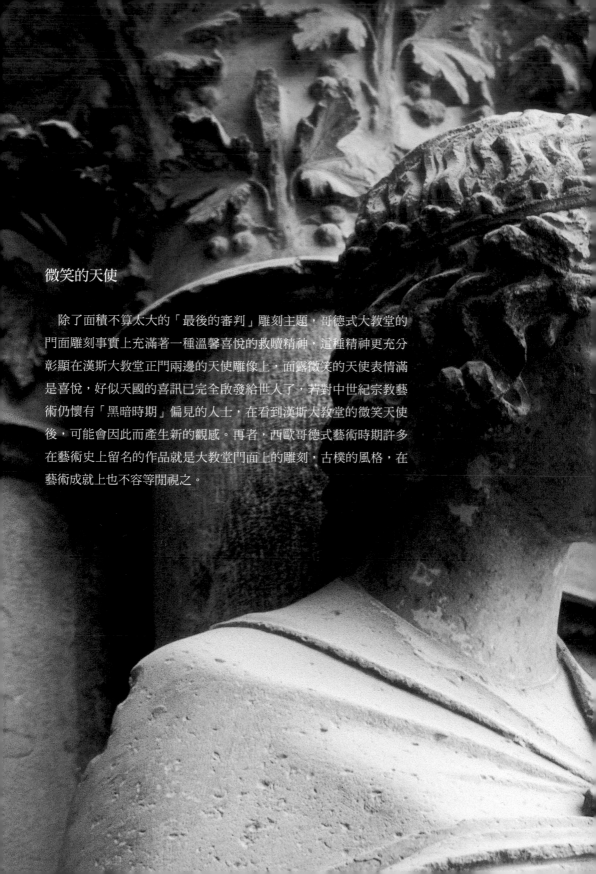

微笑的天使

　　除了面積不算太大的「最後的審判」雕刻主題，哥德式大教堂的
門面雕刻事實上充滿著一種溫馨喜悅的救贖精神，這種精神更充分
彰顯在漢斯大教堂正門兩邊的天使雕像上，面露微笑的天使表情滿
是喜悅，好似天國的喜訊已完全啟發給世人了，若對中世紀宗教藝
術仍懷有「黑暗時期」偏見的人士，在看到漢斯大教堂的微笑天使
後，可能會因此而產生新的觀感。再者，西歐哥德式藝術時期許多
在藝術史上留名的作品就是大教堂門面上的雕刻，古樸的風格，在
藝術成就上也不容等閒視之。

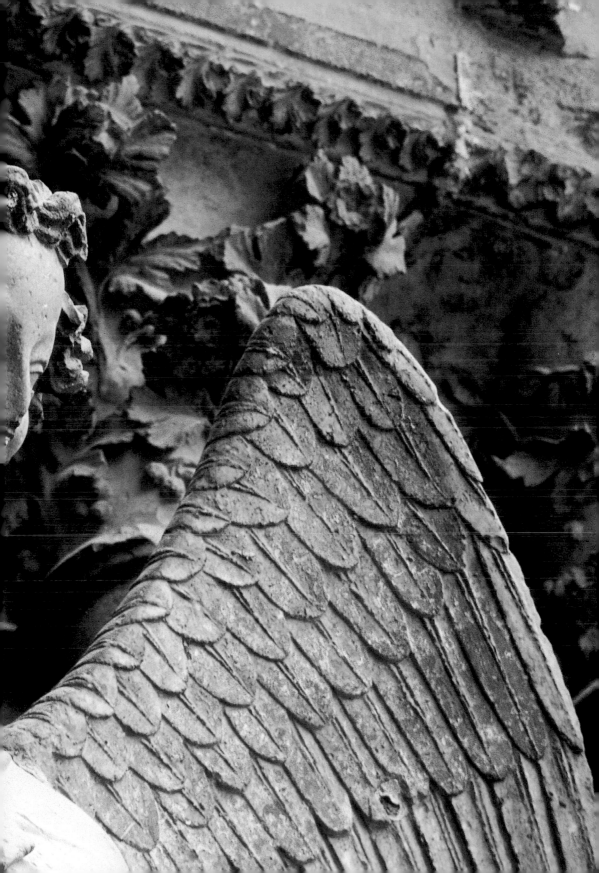

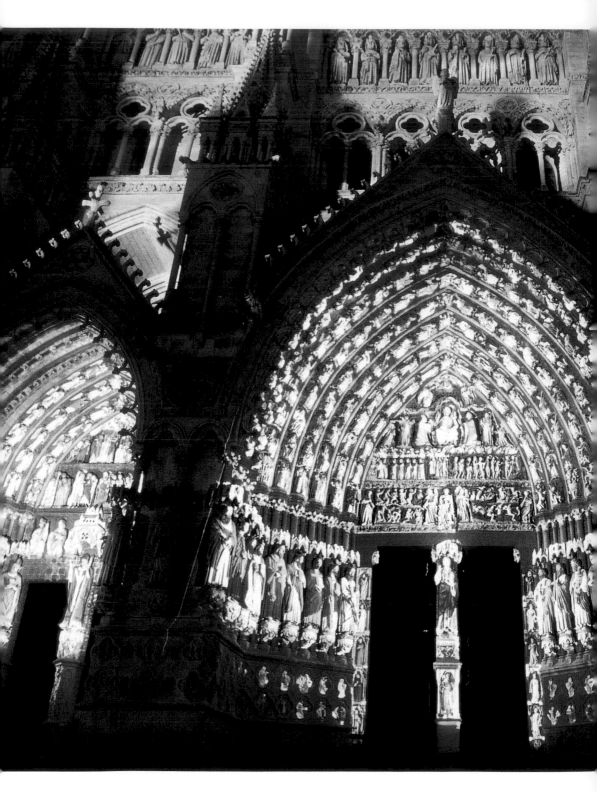

塵封下的色彩

　　讓人驚奇的事實是，中世紀大教堂正門的雕刻在當時全是漆上了鮮豔色彩，而不是今日所見到的單調石頭顏色。亞眠大教堂為迎接千禧年而清洗大教堂的外觀時，意外發現覆蓋在厚厚灰塵下的雕像色彩。法國當局以這項考古發現為依據，製作了一套精采的聲光節目，藉著雷射光的投射，還原大教堂石雕上原有的色彩。當燦爛的色彩浮現在大教堂的石刻之上時，這些年代久遠的雕像，彷彿瞬間復活了起來。可以想見，當年這通體為鮮豔彩色雕刻包圍的大教堂會是多麼的吸引人。

　　正如我們所熟悉的中國民間廟宇一樣，藉著有趣的雕刻故事及誇張的色彩，成為當地人們的信仰中心及心靈慰藉；在那個漫長的黑暗時代中，美麗巍峨的大教堂，是西歐大陸上最美麗也最能撫慰人心的建築。有機會親臨哥德式大教堂，別急著匆匆入內，不妨先駐足片刻，細細欣賞人教堂的建築外觀和美麗的雕刻吧！

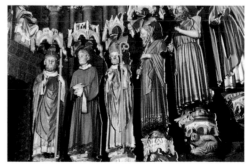

就像亞洲的民間信仰一般，哥德式大教堂門面上的石刻原來都漆有鮮豔的色彩，亞眠大教堂的考古發現，將那個已成歷史的古老時代，從塵土覆蓋下再度光彩奪目地還原在世人面前，可以想見當時的人們看到這樣的彩色雕像，會是多麼想親近這座上帝之屋。

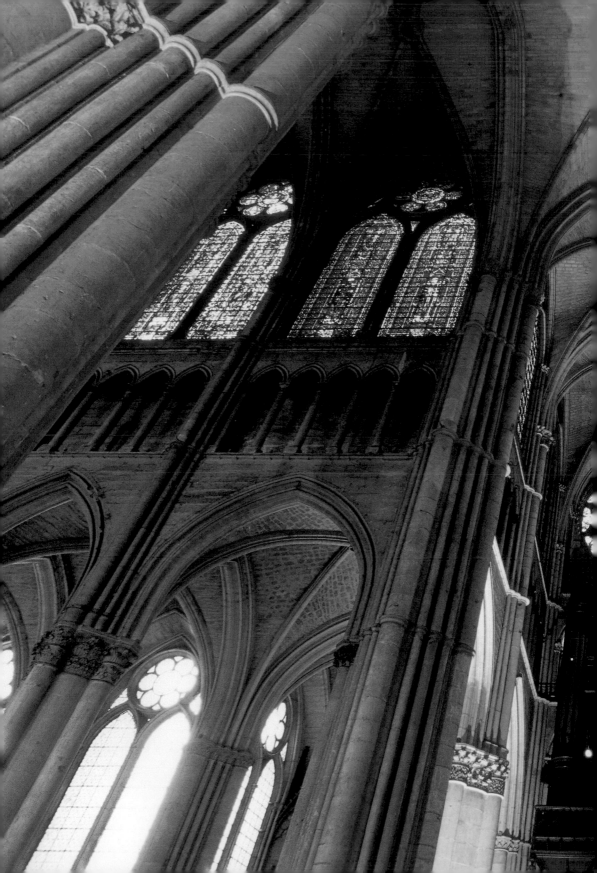

細細端詳
大教堂

歐洲每一個時期的宗教建築幾乎都是循著一個特定的方向發展，雖然在同時期風行的洪流之中，建築師們仍能在既定的形式中加入個人的天分再做發揮，但它們仍有一致的脈絡可循。

主堂：
大教堂的身體

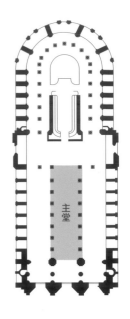

常看到許多觀光客，每當來到大教堂前，往往還來不及駐足細看大教堂外琳琅滿目的雕刻，就匆匆入內；藝術愛好者也許還會從藝術欣賞的角度，對這些有著特殊風格的雕像稍作停留。但對於虔誠的中世紀人們而言，大教堂門外的雕刻幾乎就是上帝及聖人的再現臨在，絲毫不得大意。

在那個單純的年代裡，一般百姓不會懷疑這些為數眾多的龐大雕像群有時還會顯靈的傳說。現代人很難想像中古人們的信仰心態，更不會理解大教堂在當時所代表的複雜宗教意義。一位十三世紀的大主教就曾說：教堂的每一部分都有它的宗教象徵，門就是基督，我們經由它進入天堂，柱石是主教與教會中的博學宿儒代表。

且不提這些由意識形態支撐的理念架構，任何一個匆匆闖入大教堂的現代人，不免會被教堂內壯闊的空間所震懾。大教堂內高聳輕盈如蛋殼的穹頂（vault），彷彿已超越了地心引力的束縛，將無邊無際的穹蒼，靈巧地收束在緻密的石造建築裡。由彩色玻璃透進的五彩光線，將整個大堂沁染成一片言語難以形容的神祕世界，中世紀人們對天堂嚮往的終極目標，在大教堂內得以具體實現。

前跨頁：哥德式建築的穹頂如開花般自纖細樑柱中放射而出。一叢叢，一束束，有次序的向四方延伸，線條俐落，剛勁有力，是建築技術在有關平衡與力學方面的一大成就。圖為漢斯大教堂穹頂與樑柱一景。

在中世紀人們的眼裡，大教堂既是上帝之屋，在體積上當然就該恢弘壯闊。黎民百姓在進入了燦爛光線縈繞的大堂內，一種對天國嚮往的神聖情操油然而生。圖為亞眠大教堂的主堂由東往西方向一景。

右頁：聖雷米大教堂主堂為羅馬式與哥德式風格的融合體，在光線的輝映下古典的主堂有若光的聖境。

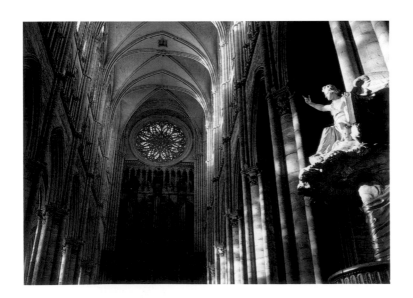

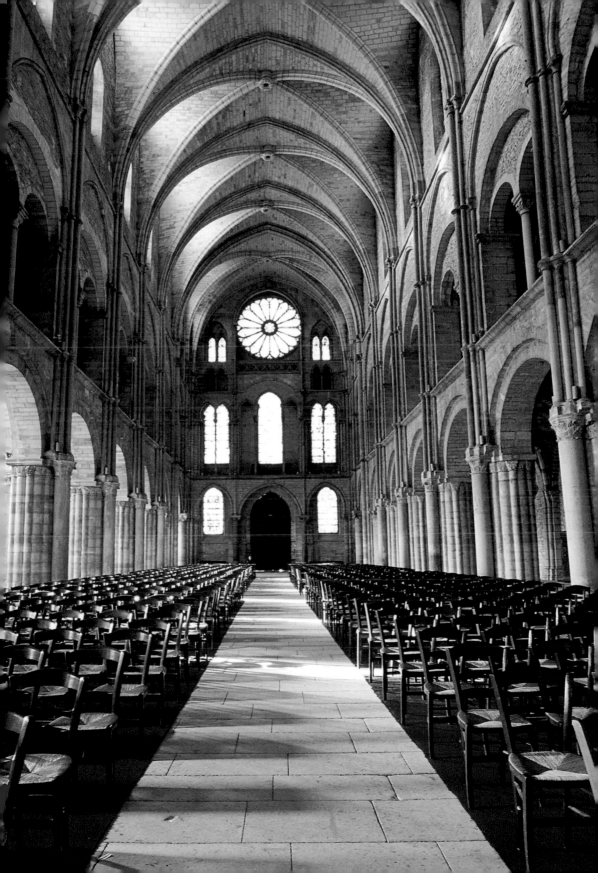

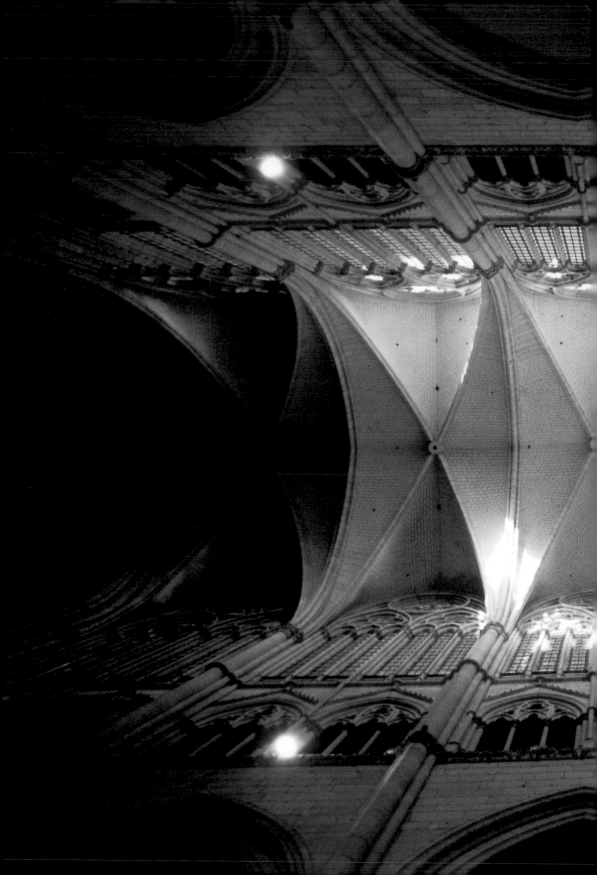

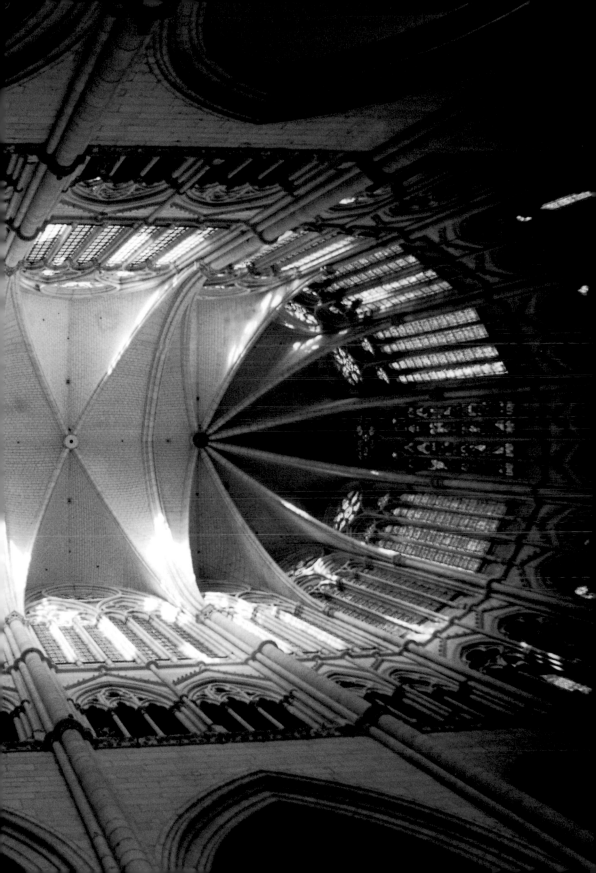

由西正面走入教堂後，往前平視望去，依序是中堂和位於十字翼廊中間的祭壇，及其後的唱詩席及半圓頂室。環顧左右則是中堂兩邊，由成排石柱所隔成的側廊（aisle）和最外側的小禮拜堂。整座大教堂由中堂一直到半圓頂室這一龐大的區域，由於是禮儀舉行的地點，很少開放通行，人們大多是由中堂兩邊的側廊穿過了十字翼廊（transept）、唱詩席，再經由環繞半圓頂室外的迴廊（ambulatory）繞教堂一圈。

抬頭仰望，哥德式大教堂高闊的穹頂猶如浪潮般一波波往不見底的前方擴散開去，在這兒我們終能了解哥德式大教堂外觀所使用的的飛扶柱及支撐它的拱壁（buttress）、垛台（abutment）等建築構件的功能。哥德式建築的特色在於它相當富有功能性的肋材技術，中堂的每一個凹面架起的橫向和斜向拱肋結合在一起，形成一座座纖細精巧的骨架，上面再放上石製的穹頂。拱頂向外的作用力由較為厚重的拱壁所支撐。整座大教堂的重心結構力量全都藉著拱壁向外延伸，也因此大教堂內觀可以變得如此空曠，建物雖然如此龐大卻不會讓人有壓迫感。

前跨頁：透過飛扶柱及拱壁的使用，大教堂的穹頂才可以彷彿脫離地心引力，如蛋殼一般的安置在大教堂頂部，圖為亞眠大教堂的穹頂。

右頁：沙特大教堂的穹頂與肋柱一景。就是從大教堂內的穹頂肋柱，我們才有機會真正了解哥德式大教堂的結構，在一切以手工與簡單器具就能打造出的巨大建築中，讓人不得不佩服中古藝匠的偉大成就。

科隆大教堂的十字翼廊上方穹頂。

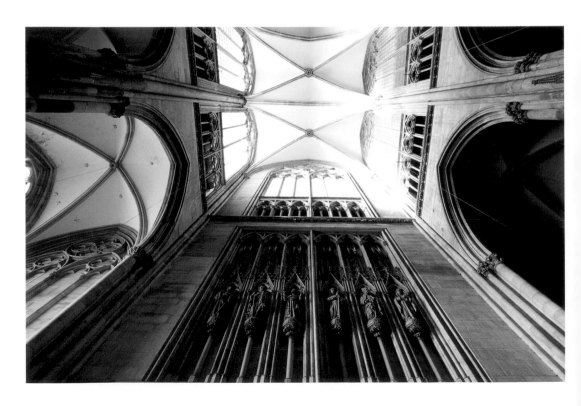

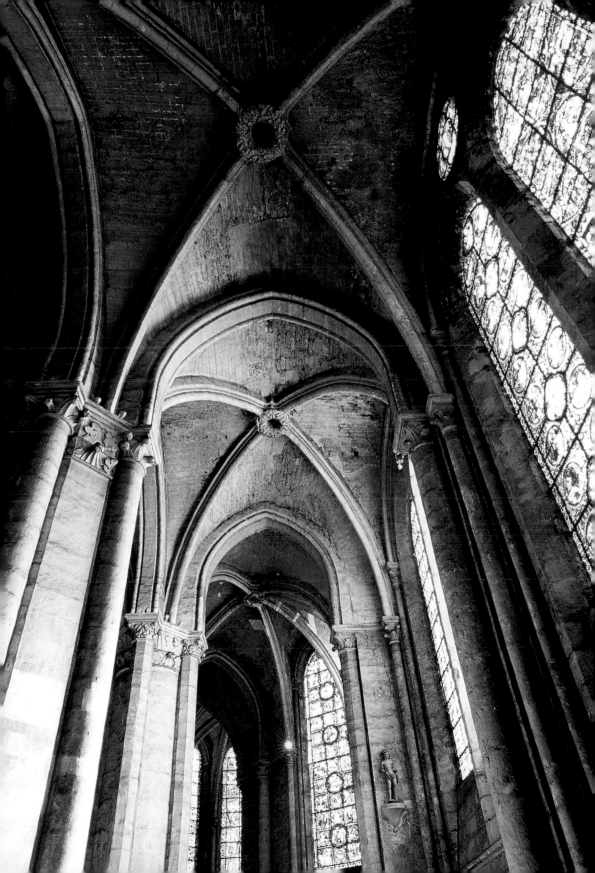

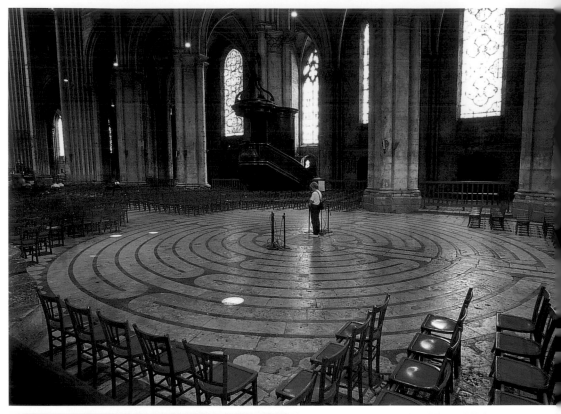

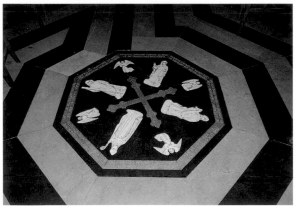

上：沙特大教堂迷宮。

左：亞眠大教堂迷宮中心。在每年冬至這一天，陽光會正好照到由四位主教為圖案的迷宮正中心。

迷宮

大教堂的主堂部分，常常會有一種類似圓形迷宮般的圖案在地板上，這巨大的圖案從前是讓朝聖客或做懺悔的信徒祈禱的地方。他們在此循著地上的圖案由外而內一路往中心點跪著前進，邊默想著當年基督上十字架的道路。由於迷宮的面積廣大，走完一圈甚至可能需要數小時，是一種相當特殊的身心合一祈禱方式。除了默想基督的道路，也有不少信徒在這誦念天主教會傳統的玫瑰經。

右頁：清晨七點正，黎明的陽光自科隆大教堂的東邊灑進來，整個唱詩席猶如發光的太陽，將大教堂沁染成一片言語難以形容的聖境。

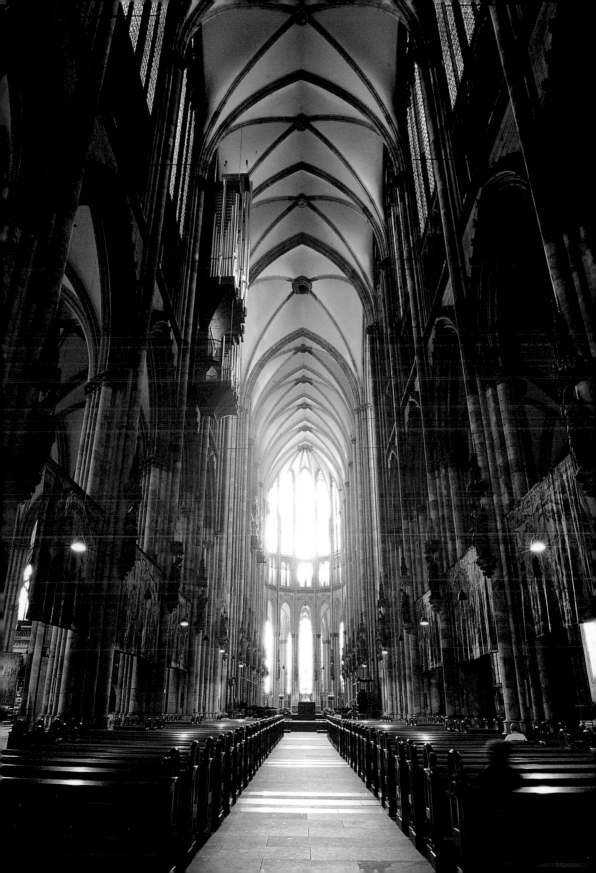

奇蹟般的光線：
彩色玻璃

直到進入教堂內，我們才有機會親眼目睹中古藝匠另一個不朽的成就，那就是嵌滿整個大教堂壁面的彩色玻璃。由於哥德式大教堂的結構不再像以往羅馬式建築，需要靠厚重的牆面支持屋頂重量，空出的牆面正好可嵌上大面積的彩色玻璃。

哥德式大教堂是為了這些光彩奪目的玻璃而改變建築設計，抑或是彩色玻璃正好可以作為牆壁的一部分而存在？我們無從得知，唯一可確定的是，玫瑰花窗式樣的彩色玻璃，是由盧傑院長首先在聖丹尼斯大教堂採用，他更為彩色玻璃賦予了宗教功能，使得大教堂不僅在外觀有如石刻的《聖經》，更藉由室內的彩色玻璃主題達到裡外呼應的效果。

在盧傑的建堂概念裡，非常強調協調感（大堂內觀的建築結構已具體實現這樣的概念），他曾說「協調」是美的根源，更是上帝創造宇宙最崇高的表現。

另一點被盧傑所強調的是，透過神聖的窗戶所透射進來的「奇蹟」般的光線，在大教堂內將成為一種上帝的照明，這種光明是上帝聖靈神祕的顯現，人們將在這美麗光線縈繞的空間裡，體驗到靈魂的存在，更激起心中對上帝的熱情。

盧傑的企圖就是在八百年後的今天，依然持續發揮效果。每當進入一座經典哥德式大教堂時，在一個有形卻似無限的空間裡，我們幾乎忘卻了自身的存在；肉眼直接將這神聖的氣息傳達至心靈深處，並在那兒激盪成一片波淘洶湧的海洋、或是一片寧謐平靜的心湖，甚或成為一座無法攀爬的山峰……。

在這裡，我們體會到一種言語無法形容的永恆感，一種人性中特有的靈性感應及追求。如此令人感動，卻又是那麼具體。

沙特大教堂西正面玫瑰花窗外觀。

上、右頁：沙特大教堂裡大部分的彩色玻璃都是源自於哥德高峰期的原作。大教堂西正面的玫瑰花窗講述的是基督與最後審判的故事，這扇製作於西元 1215 年的大玫瑰花窗，在光線的輝映下，有如燦爛的寶石。

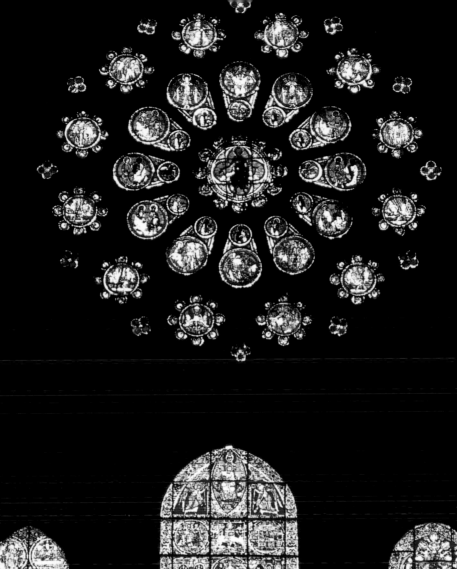

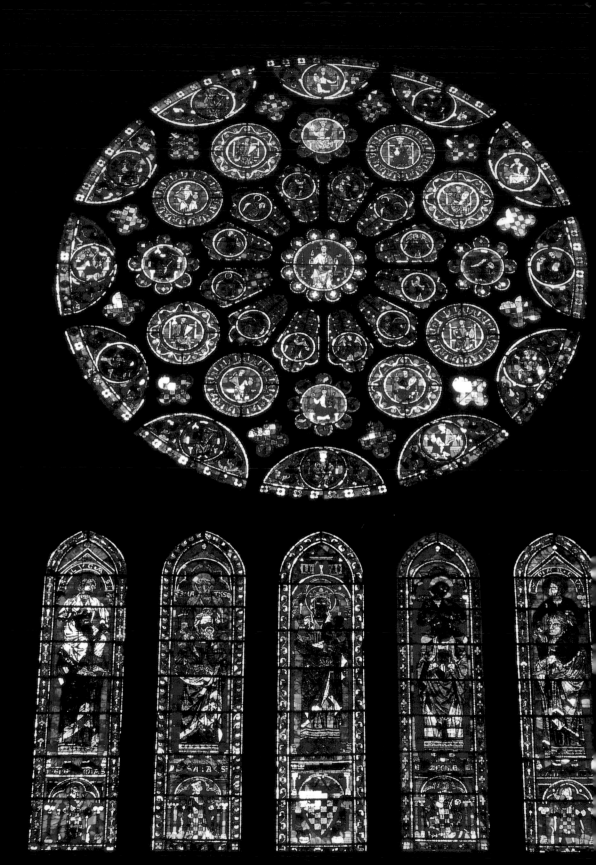

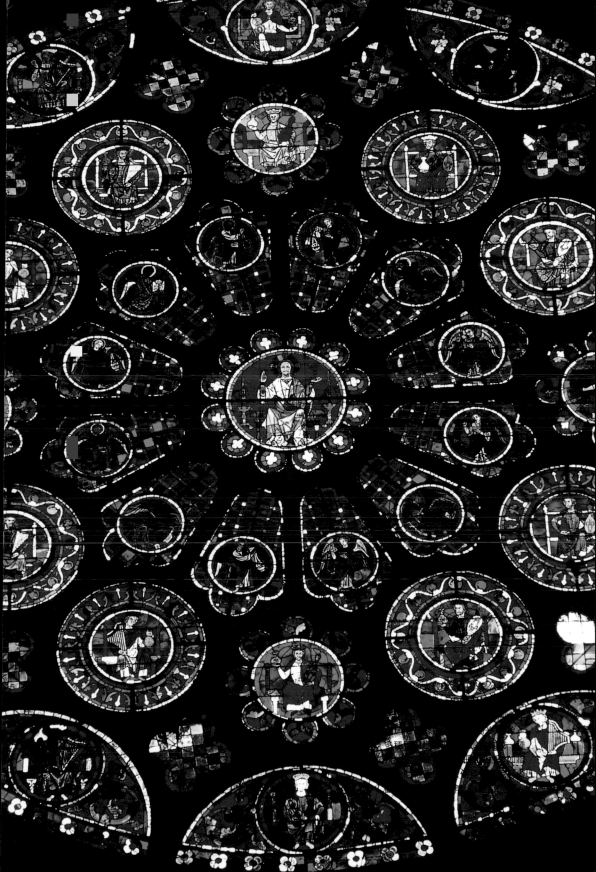

彩色玻璃的製作

彩色玻璃的技術在羅馬式建築時期就已成熟，但一直到哥德時期才開始大規模的使用，它的製作工程也比以前來得更龐大及複雜。為了方便工作，玻璃藝匠往往就將工作室設在大教堂不遠處。

製作彩色玻璃是件費事又大意不得的工作，藝匠並不生產玻璃，而是從別的地方購買玻璃的原料（與今天的彩色玻璃工匠做法差不多）。由於需要大量的木材生火，生產玻璃的工廠大多位於森林的交會處。原始玻璃以一份砂、兩份的羊齒類植物及山毛櫸木材的灰屑混合，再以一千五百度的高溫烘製而成。加上不同的礦物原料可呈現出不同的顏色，黃金可配出如小紅莓般的豔紅色，鈷則可調出藍色，至於銀可配出黃和黃金般的色彩，而銅則可製出綠色與磚紅色。

玻璃藝匠將原始玻璃材料取回後，就在自己的工作室開始繪圖及切割玻璃。一直到十六世紀時玻璃工匠才開始使用鑽石切割玻璃，在此之前，玻璃藝匠仍是以大火燒紅的刀子進行切割。

按設計草圖切割下來的玻璃，這時平放在繪於羊皮紙的草圖上，再以設計的內容開始進行上色的工作。上色的方式一般分為兩種：

前跨頁：沙特大教堂南面玫瑰花窗。講述的是〈啟示錄〉的故事，這扇製作於西元 1225 年間的大玫瑰花窗，是沙特大教堂最美麗的窗戶之一。玫瑰花窗正中間是坐在寶座上的基督，周圍環繞著天使和代表四部福音的野獸，更外圍還有二十四位長老。玫瑰花窗下有五扇尖頂窗，中間是聖母與聖嬰圖，左右分別是四大先知，他們的肩膀上扛著四部福音的作者。這五扇窗戶最底層全是捐獻者的雕像。

右頁：每一扇彩色玻璃闡述著一個故事，這扇窗戶由當年的服裝用品商及藥劑師所捐獻，他們的代表肖像位於玻璃窗左右下角。而從上方數來第一、第二個「X」字形間的左右半圓形部分，講述的是歐洲人最喜歡的「聖尼古拉斯拯救三小童」的故事情節。

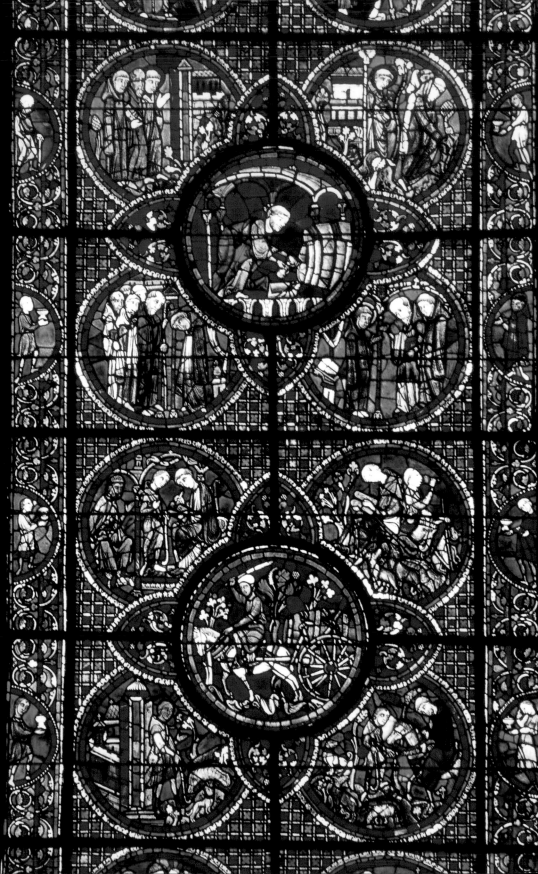

一種是以另一較小的彩色玻璃融化後與底層的彩色玻璃以高溫相融合，產生一種透明般的色彩；另一種做法則是在彩色玻璃上撒一種如琺瑯般的玻璃顏料，最後經過低溫處理，使其完全溶解在底層玻璃之上。

這些粉末狀的染料大多是來自植物及礦物，顏料的配方在當時是重要的商業祕密，工匠大多只以口授相傳，因此今天有許多彩色玻璃的色彩，後代人苦心研究仍無法重現。雖然如此，往後的九百多年，西歐藝術家製作彩色玻璃大多仍是按此流程。

當小塊小塊的玻璃，按照製作草稿的樣式拼製完成後，最後再以融化的鉛相連接，鑲上大鐵架後再嵌進預留的牆面上。

製作彩色玻璃是件所費不貲的工作。除了人工，彩色玻璃的材料也是貴得驚人，盧傑院長在製作聖丹尼斯大教堂時，為了呈現出如大海般的藍色，竟然還在玻璃的原料中加入大量壓碎的藍寶石！

大教堂美麗的彩色玻璃深受當時人們的喜愛，因此它的資金來源有不少是由王公貴族或富商巨紳捐獻，他們的肖像或是大名往往也被製成圖案留在彩色玻璃窗上！有的玻璃是由當地的商會所捐贈，我們往往可以從彩色玻璃上某個部分的圖案，看出究竟是哪個工商團體捐獻這塊玻璃。

不過顯示這些捐獻者的圖案仍只佔大片彩色玻璃的一小部分，彩色玻璃的主題大多闡述著《聖經》或聖人的故事，甚至是某種神學思想。當時的神學家就相當喜歡這些經由光線營造出來的《聖經》圖案，更覺得這是人間天國的最具體化身。

聖雷米大教堂裡古老的彩色玻璃。

沙特大教堂唱詩席東面的花窗。

沙特大教堂的彩色玻璃

在西歐同時期諸多大教堂的彩色玻璃中，又以沙特大教堂的彩色玻璃最為著名，在沙特大教堂167扇彩色玻璃和三扇大型玫瑰花窗中，最早的一扇完成於1200年，其他的玻璃大多完成於1235及1240年之間。這些美麗的窗戶能躲過了天災，避過了人禍，今日仍在沙特大教堂裡散發著耀眼的光彩，除了奇蹟，實在很難找到合適的字眼形容。

其他同時期的教堂就沒有這麼幸運，十八世紀當巴洛克建築風格盛行時，有許多大教堂遭到以落伍的名義為由而將大批彩色玻璃拆下丟棄，換上透明的玻璃好讓更多光線進來。至於彩色玻璃的發源地聖丹尼斯大教堂的彩色玻璃，更全毀於法國大革命。對於這些自哥德式高峰期保存至今的彩色玻璃，我們實在是有必要懷著崇敬的心情來看待！

上、右頁：沙特大教堂最著名的彩色玻璃之一 ——被稱為「藍色聖母」。

十字
翼廊

在經過主堂和兩旁的迴廊後,我們逐漸朝哥德式大教堂的心臟地帶前進。

經過主堂邊的迴廊時,我們有時還可以看見一些分布在迴廊側邊的小聖堂,這些小聖堂有的是中世紀主教的長眠之處,也是信徒進行個人祈禱冥想的地方。迴廊在中世紀時,也具有供遠方來的朝聖客住宿的用途,不過以現代的眼光來看,在這兒過夜肯定相當不舒服。

十字翼廊只是個建築名詞,但若是我們由空中俯瞰,這兒是與主堂交會的地段,也是拉丁十字橫向的那一段區域。這兒也是大教堂南、北大門入口處,因此這段區域有不少非常精緻的藝術品,由於面積不似西正面主堂廣大,集中在此的藝術品就顯得相當醒目。

例如史特拉斯堡南向的十字翼廊裡,除了有一座製作於文藝復興時期非常精美的天文鐘外,還有完成於十三世紀哥德式高峰期的「最後的審判之柱」,柱子上面有天使、聖人及基督的雕刻群,是史特拉斯堡大教堂最重要的藝術瑰寶,任何來到史特拉斯堡大教堂的人,都會在此駐足觀看中古藝匠的偉大成就。然而對於中世紀的信徒而言,這根柱子只是再次提醒死後會有審判!

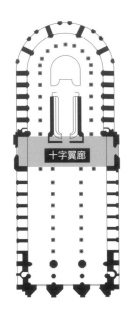

十字翼廊

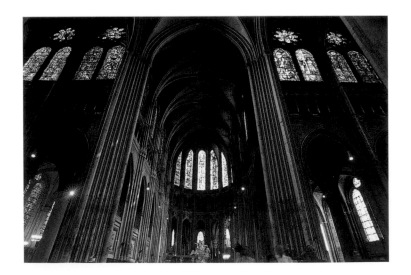

沙特大教堂十字翼廊由西往東的方向一景。

右頁:沙特大教堂十字翼廊由北往南方向一景。

次跨頁:史特拉斯堡大教堂南向的十字翼廊裡,製作於文藝復興時期的天文鐘和完成於十三世紀哥德式高峰期的「最後的審判之柱」,是該教堂最重要的鎮堂之寶。

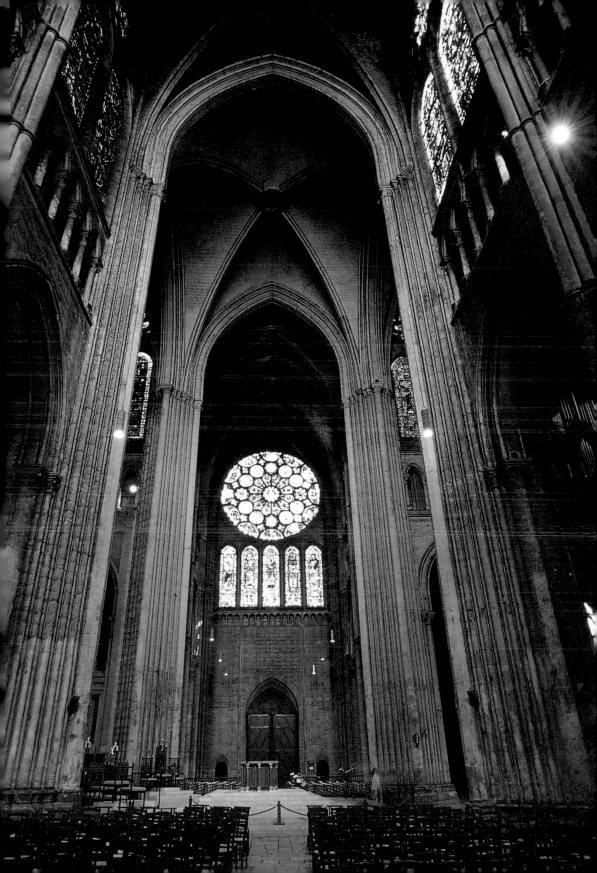

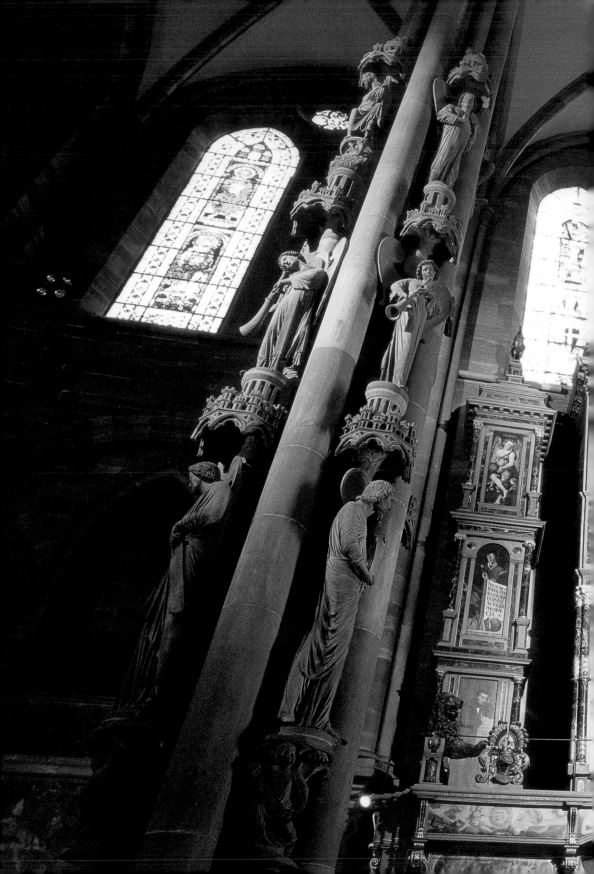

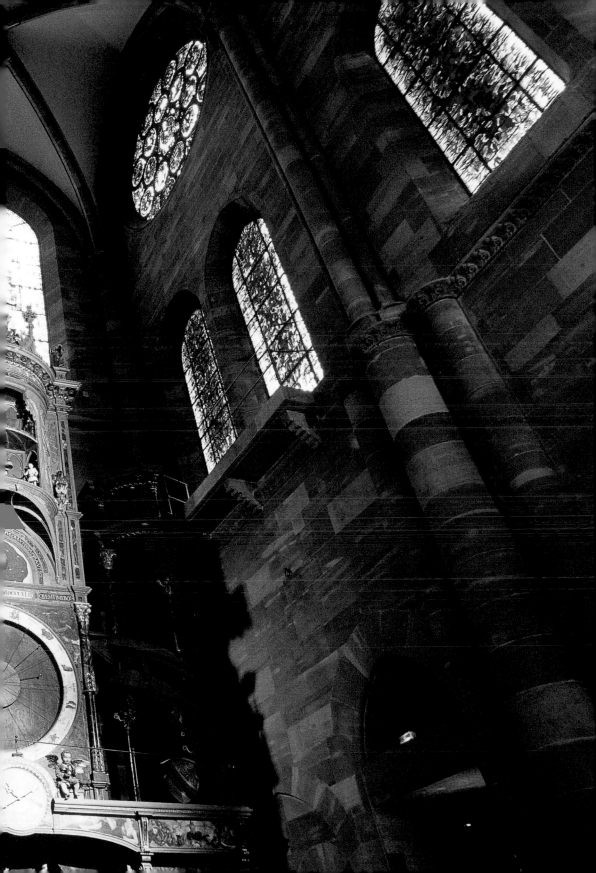

仔細端詳「最後的審判之柱」上各個雕刻的表情，就像是欣賞中國宋代的觀音木刻一樣，我們會為中古藝匠的成就感到讚嘆。「最後的審判之柱」上的人物雕刻，就好比漢斯的大教堂大門邊上的微笑天使雕像，能讓我們對那個被許多意識形態解讀而渾沌不清的歷史漩渦，產生一股清明的敬意與好奇。

與西正面的大門一樣，十字翼廊外的入口處門面上也布滿了雕刻，在門的上方同樣有絢爛的玫瑰花窗。沙特大教堂裡位於十字翼廊南、北面的玫瑰花窗就是此中經典，是大教堂裡最絢麗的寶石。

今天被我們視之為藝術品的堂內擺設，當年大多只是做為教化之用，中世紀虔誠的信徒們，對藝術欣賞並不是那麼熱衷，當舊時宗教觀點變得過氣，信仰也不再熱烈之時，我們也真的只能以「藝術」的觀點來肯定這些宗教裝飾的價值。

說來有點諷刺，中世紀這些藉著雕刻與彩色玻璃一再被強調的教義裝飾，曾被人們深深喜愛，但在後來的幾個世紀中，竟又被視為封建的象徵而遭唾棄。經過無數的戰亂與動盪，數百年後的今天，大教堂裡裡外外的一切，竟成為美不勝收的「藝術」瑰寶。

亞眠大教堂十字翼廊。

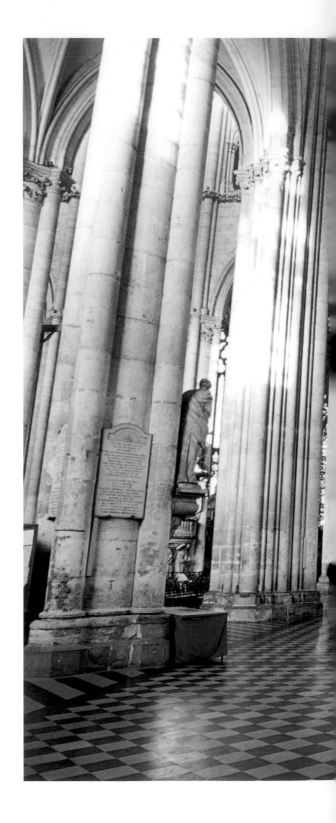

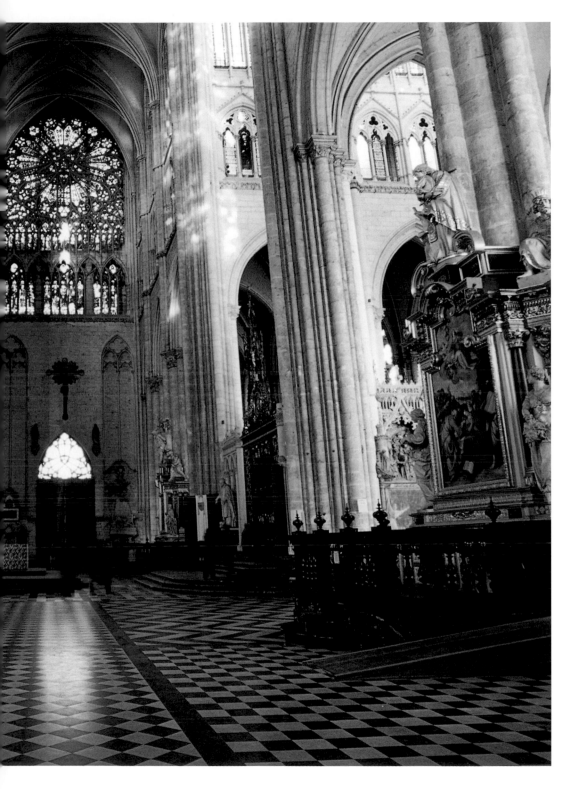

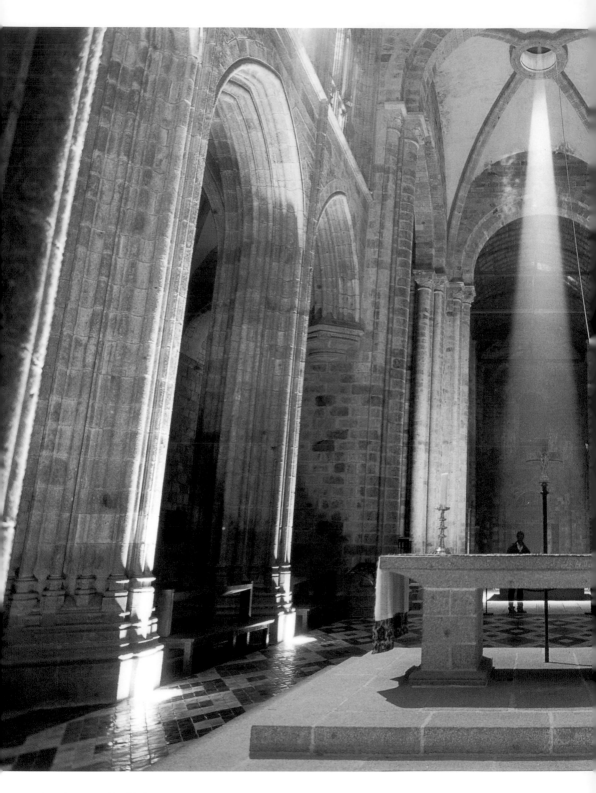

祭壇

位於十字翼廊中央，與主堂垂直的祭壇就是教士主持禮儀的地方，除了語言，羅馬天主教會所採用的禮儀全世界統一，在1962年梵二大公會議舉行之前，連禮儀所使用的語言也是全世界統一的拉丁文。祭壇的左右就是十字翼廊，祭壇後則是昔日教士團體每日的祈禱所在地——唱詩席。

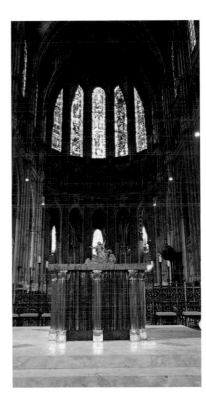

沙特大教堂祭壇。

聖米契爾修道院大教堂裡的祭壇，精心設計的光線宛如聖神降臨。

唱詩席

　　唱詩席，其實並不是建來供唱詩使用，而是因為教士們在此進行每日的例行吟唱祈禱而得名。自黎明到黃昏前的七次集體祈禱，是中世紀教士的日課，卻也是件相當吃力的事。因此，唱詩席內部都設有面對面的座椅。有的座椅還只是供教士在長時間的禮儀中，稍做傾靠之用，根本不能真正入座。這樣的實際需要，日後竟又成就了許多珍貴的藝術瑰寶。

　　由於教士的嚴重缺乏，除非是某些修道院團體，今日大教堂位於祭壇後方的唱詩席再也沒有教士在此進行團體祈禱；若不是特殊的場合，唱詩席一如中世紀般不對一般大眾開放（包括信徒）。昔日教士在唱詩席外圍建立屏風，與一般大眾區隔，主要原因就是為了祈禱時能不受世俗大眾的打擾；今日唱詩席仍對外封閉的理由，則是為了古蹟的保護。

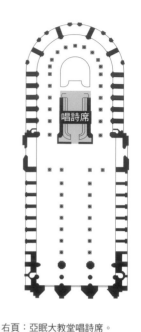

右頁：亞眠大教堂唱詩席。

普羅旺斯聖瑪德蓮大教堂唱詩席。

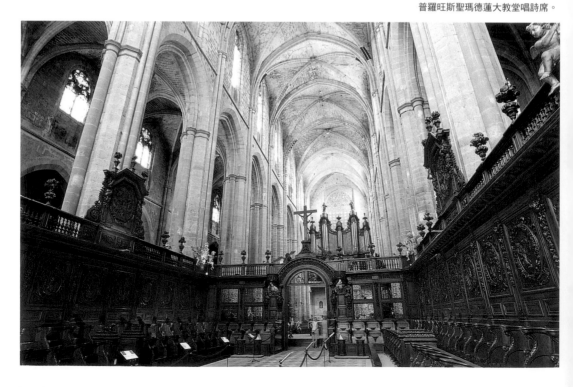

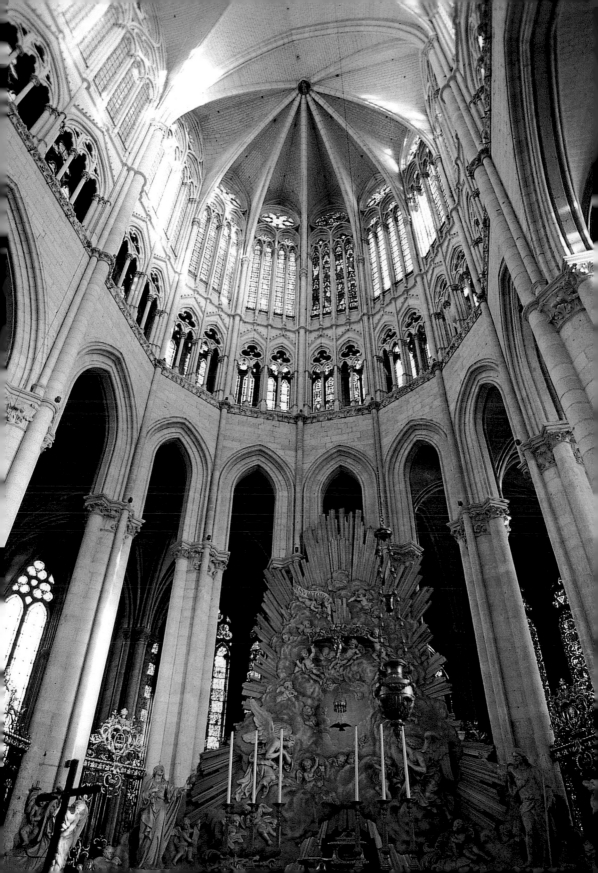

唱詩席的屏風

十四世紀，當沙特大教堂西正面北塔完工後，教堂參議們就希望能在祭壇背面築道屏風，將這塊神聖的區域與一般人區隔。

這片橢圓形石製的屏風，最初是以火焰哥德式風格興建，但因當年經費不足，幾乎花了近三個世紀才完成，因此屏風上的雕刻形式，包括了晚期哥德一直到文藝復興時期之間的過渡，十足豐富而精彩。

沙特大教堂唱詩席屏風上有四十一個壁龕分別放置陳述基督與聖母行誼的雕像。這四十一組雕像的主題是從聖母誕生到聖母升天結束，這也標示出沙特大教堂的精神：一座法國人獻給他們最喜愛的聖母瑪利亞的大教堂。

前跨頁：亞眠大教堂唱詩席裡的木雕繁複富麗、美不勝收，是同類型雕刻的極致之作。

右頁：沙特大教堂的唱詩席屏風，建於十六世紀，展現出火焰哥德式與文藝復興時期的雕刻風格。

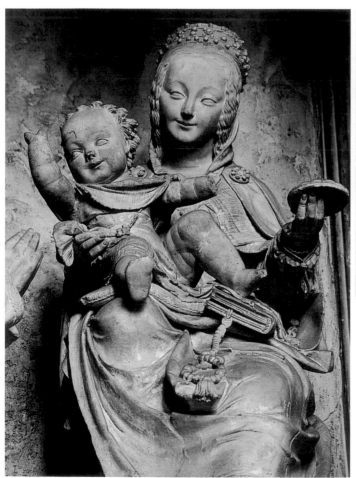

沙特大教堂唱詩席屏風上的雕刻處處精采，左圖為聖母懷抱聖嬰，聖母慈祥的笑容與小耶穌的可愛表情令人嘆服不已。

次跨頁：石雕的唱詩席屏風是沙特大教堂中的藝術瑰寶之一，總是吸引許多遊客駐足欣賞。

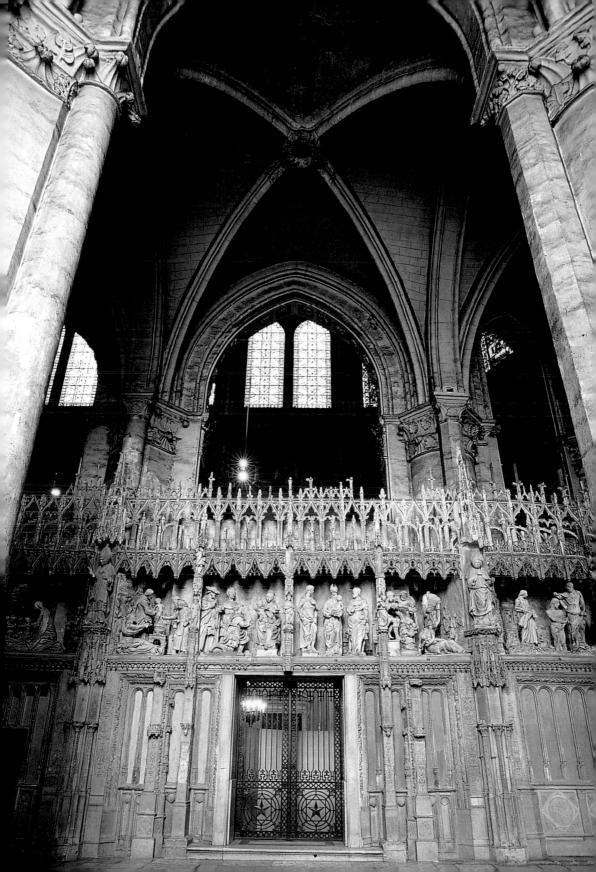

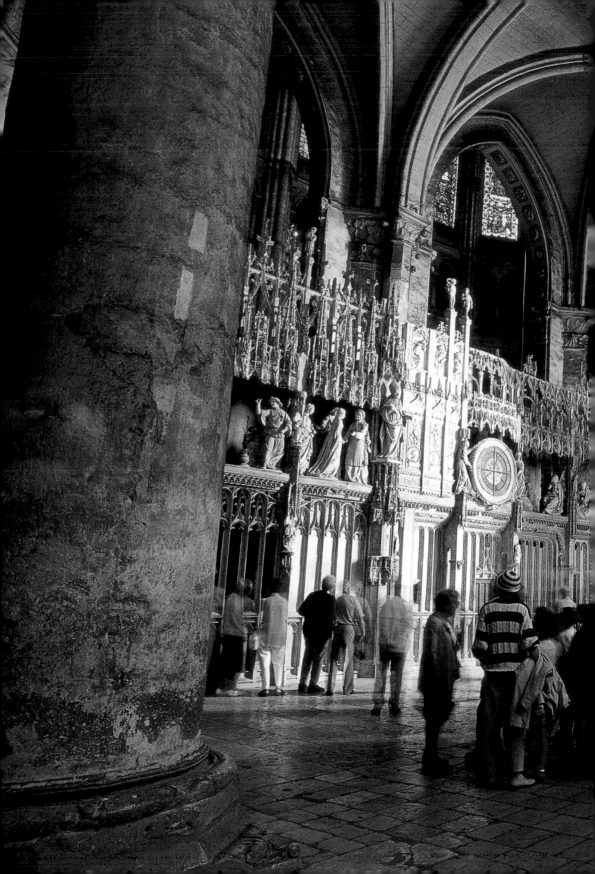

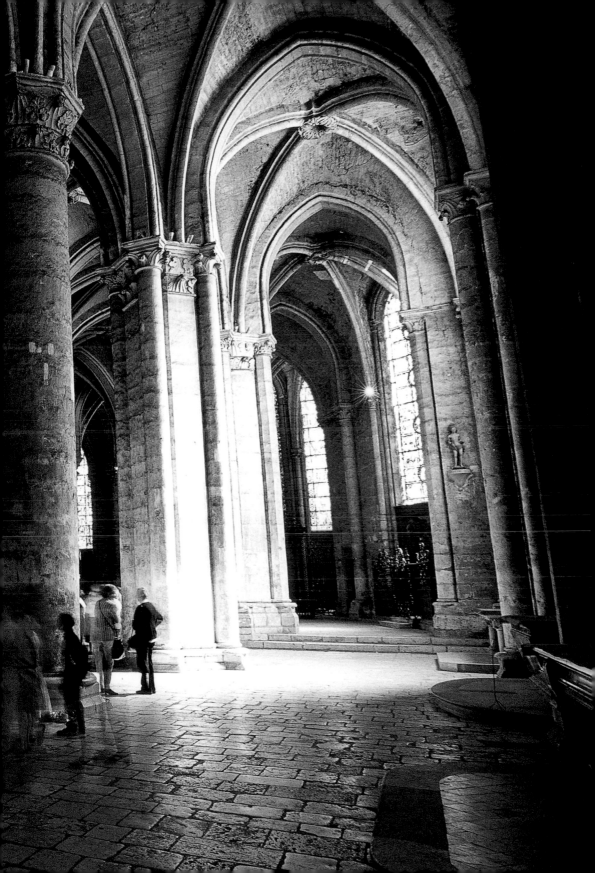

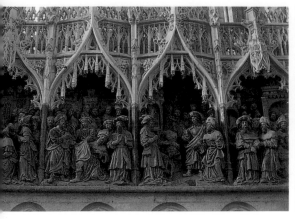
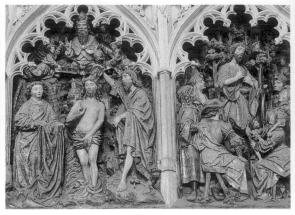

亞眠大教堂唱詩席屏風製作於十六世紀初期，木製屏風上眾多的浮雕都是藝術瑰寶，面向南面的浮雕是以亞眠第一位主教聖福民為題，有如連環圖畫般的浮雕，還具有考古價值，因為浮雕上有數棟當年的著名建築。可惜這批精彩無比的雕刻，在法國大革命時雕像頭部全被憤怒的革命份子砍去，十九世紀後才加以修復。

唱詩席北面的浮雕是以亞眠大教堂鎮堂之寶施洗者約翰為主題。生動的雕刻為中古不識字的人們闡述約翰的故事，不知名的藝術家在這八組雕刻中有相當傑出的表現。

亞眠大教堂的木雕屏風是該教堂最重要的藝術品，精緻的雕刻上有施洗者約翰的故事、聖福民主教的故事等主題，生動的風格有如看連環圖畫般有趣。

唱詩席座椅

除了唱詩席屏風，唱詩席北、西、南三個方向有三排四個座椅的隔間，是當年教會人士祈禱的地方。這批製作於十六世紀的木隔間座椅，是同時期木雕的極品，共有一百一十個座位，其中有兩座大隔間，是當年國王和教會上層人士才能坐的位置。龐大的木隔間刻滿了《聖經》故事，座椅上的雕刻還有亞眠各行各業的代表人物，座椅背板上還刻滿了象徵法國王室的鳶尾花圖案，其精巧之設計，全法國無出其右。

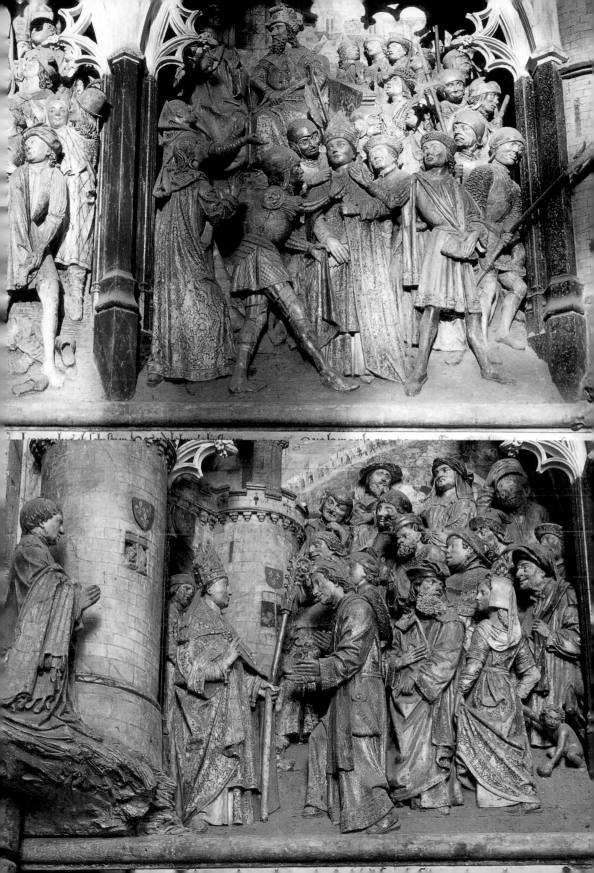

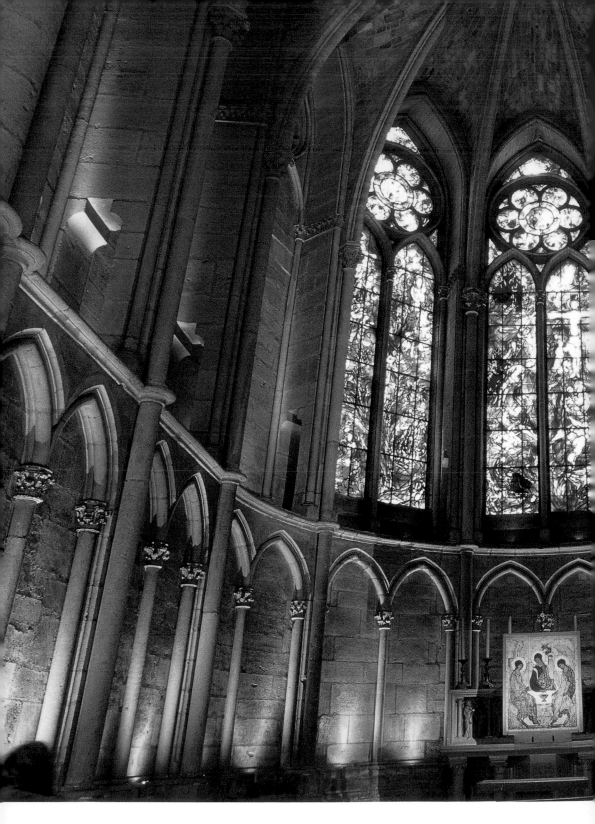

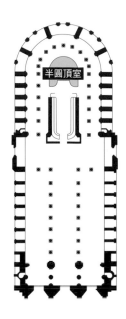

半圓頂室

半圓頂室緊接在唱詩席之後,今
日一般大教堂的簡介已不再強調
這個昔日恭奉聖龕的區域,很多
時候我們根本無從得知,當年曾
吸引大批朝聖客的聖人遺骨與聖
物究竟放置在何處。

隔著唱詩席迴廊的半圓頂室對
面,通常還會有幾座半圓形的小
教堂呈放射線狀與半圓頂室相
對。中古的朝聖客在經過了這個
區域,就要繞堂一週往大教堂的
西正面前行,穿堂而出。

漢斯大教堂東面半圓頂室的彩色玻
璃由猶太裔的法籍現代畫家夏卡爾
所設計,古典的半圓頂室在彩色玻
璃的輝映下顯得光彩奪目。

地下室

在參觀唱詩席時，別忘了順便瞧瞧我們所處位置的地下層，中古人們稱之為「Crypt」的地下室。大教堂的地下室通常是由唱詩席所在地的底層開始，一直往東延伸到唱詩席、半圓頂室，有的大教堂地下室還會超過祭壇往西面的主堂延伸。Crypt原意有幽暗隱蔽之意，早期基督徒無法公開朝拜殉教者，位於地下可埋葬殉教者遺骸的地窖因此應運而生。

地下室的面積隨著大教堂地上面積而有增減，沙特大教堂的地下室是所有法國哥德式大教堂中面積最大的。如果有機會進入，我們會發現這兒相當具有異教風格的神祕色彩，地窖小窗難以透進太多的光線，若沒有人工照明，這兒將是一片漆黑。

由於是教堂的最底層，史學家若想探索大教堂最原始的興建年代，地下室是很好的考古據點，尤其是許多古老的羅馬式教堂以哥德式風格重建時，大多會保有原來羅馬式的地下室。有的地下室昔日還有陵墓的用途，中世紀某些有頭有臉的人物就指定葬在這裡好得到聖者的祝佑。

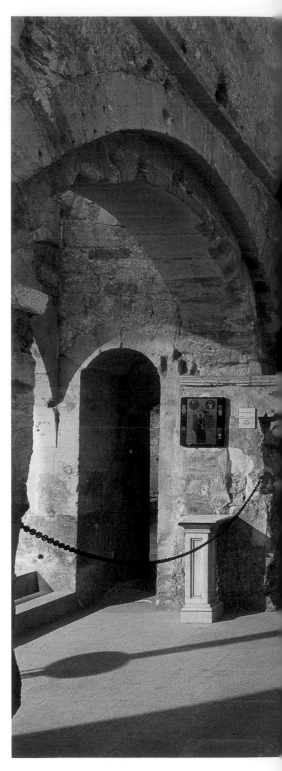

位於法國馬賽的一座修道院教堂的地下室一景。

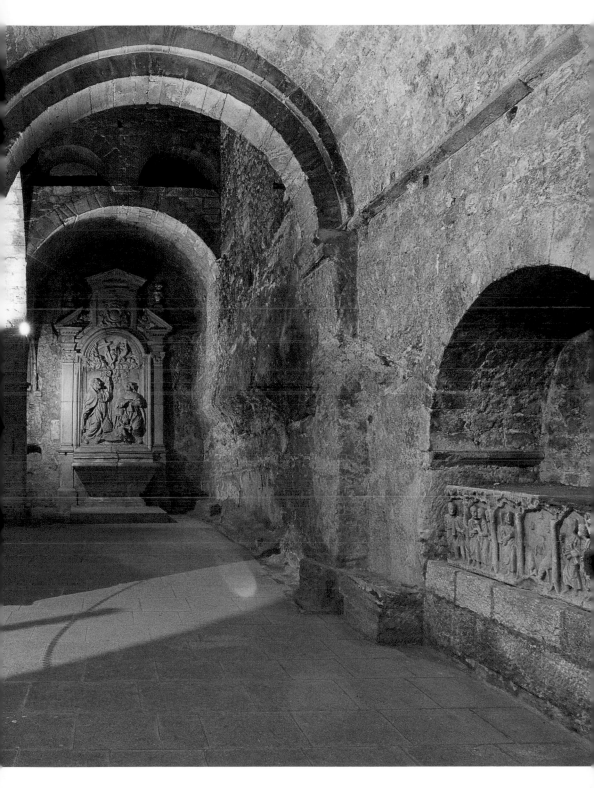

追尋中古
朝聖者的足跡

在大教堂來來往往有如過江之鯽的遊客中，除了虔誠的信徒或是狂熱的藝術愛好者之外，我們鮮少看到有人會在主堂的座椅上多作停留；大多在導遊的帶領下，快速繞教堂一圈後，又再匆匆往下一個目的地奔去。如此短暫的匆匆一瞥，或許已能滿足多數人對大教堂的好奇，卻不免辜負了那些美麗的中世紀藝術傑作，畢竟可惜。何不讓我們效法中世紀的朝聖者，細細瀏覽大教堂的每一個部分。

難以抗拒的時代潮流

歐洲的大教堂，在內觀方面，往往會隨著時代建築風格的演變做一些調整。龐大的建築結構本身無法做任何的修飾，但空間裡的其他部分，包括柱子上都可以再做裝飾；像是與祭壇緊緊相連的唱詩席，在十五、六世紀時，大多修建了與大眾隔開來，有著新風格的屏風。

以現代的古蹟修復標準看來，這些隨著建築風格做調整的裝飾，往往是個大災難。像是大批毀於十八世紀的彩色玻璃，在當時有的竟被視為過時陳腐的象徵而棄之如敝屣。今天的大教堂早已成為藝

右頁：沙特大教堂唱詩席外的迴廊一景。

大部分的哥德式大教堂被垂直的石柱分隔成中間主堂及左右迴廊三個部分。壯觀的教堂內部，令人自然從心中升起一股肅敬之情。圖為史特拉斯堡大教堂的迴廊一景。

術古蹟，被善加保護；但在一個多世紀前，它仍是尋常百姓朝拜上帝的地方，若不跟上時代的腳步，宗教就會死亡。因此大教堂也會循著當時的神學及藝術潮流做新的裝飾，應該不難理解。

教堂的軟體

在經歷過這麼多次的社會革命之後，世人，尤其是歐洲人對羅馬天主教昔日所強調的教理早已產生過時的排斥感。一般遊客往往只粗略看到教堂的硬體形式，卻未曾有機會參與大教堂內香煙繚繞、莊嚴神聖的傳統禮儀；甚至天主教禮儀的一大特色——優美的聖樂，更未曾有機會來聆聽那能直搗入內心深處的管風琴樂音，這些所謂教堂的軟體，或許更能觸動人心吧！

哥德式大教堂昔日是為榮耀上帝所建，更是凡夫俗子敞開心靈的祈禱殿堂，那個可用無數意識形態解讀的漫長世代，已全然淹沒在歷史的長河之中，不再復返。今日，若不是參加彌撒，一般觀光客會有多少耐心在耗費數個世紀才建造完成的大教堂裡稍作停留，又有誰會那麼細心地瀏覽大教堂裡的彩色玻璃與雕刻？

就像中世紀不遠千里而來的朝聖者，此刻你也正在這座昔日的上帝之屋裡，身處壯闊的空間，我們內心深處那座為世俗煩惱層層封閉的心靈殿堂，卻因此而開啟。它也許會讓我們感到陌生與害怕，甚至無所適從？有限的人類生命形體終將衰老死亡，但是屹立了數百年的大教堂，仍在殷切質問著人們：你為什麼來到這裡，又要往何處去？

沙特大教堂唱詩席往西正面內觀一景。

右頁：作為上帝之屋，任何一座哥德式大教堂裡裡外外的裝飾細節都是藝術家嘔心瀝血的結晶，位於沙特大教堂迴廊裡的聖佩其小教堂，讓那些準備穿堂而出的人們再次駐足祈禱默想。

維奧列—勒—杜克

在西歐，尤其是法國，有不少哥德式大教堂都是在十九世紀中葉才開始努力修復，在此之前，有不少哥德式教堂的狀況已近乎廢墟，建築史家在提到這段修復的過程時都會提到一位偉大的建築師維奧列—勒—杜克，這位天才建築師在少年時因深受雨果的《巴黎聖母院》小說感動，而矢志日後以修復古蹟為職志，法國境內不少古建築，尤其是數座哥德式大教堂就是在他的主導下，得以重新還原昔日風采。

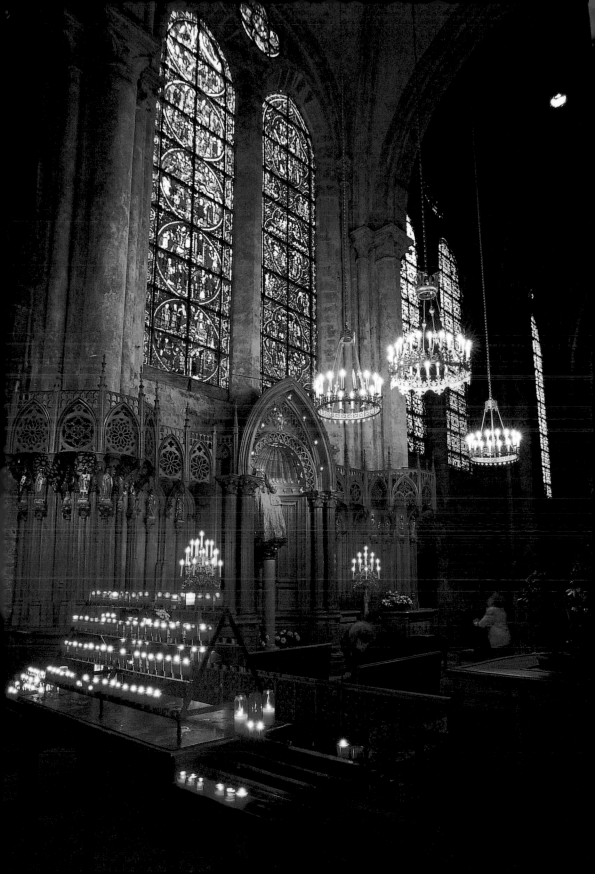

Amiens 亞眠

Reims 雷姆斯

Normandie 諾曼地

Le Mont-St-Michel
聖米契爾山

Paris 巴黎

Nancy 南錫

Strasbourg
史特拉斯堡

Chartres 沙特

Fontainebleau 楓丹白露

Lyon 里昂

Bordeaux 波爾多
Saint Emilion 聖愛蜜麗

Orange 奧朗日

Provence
普羅旺斯

Avignon 亞維農

Arles 亞耳

Carcassonne 卡爾卡松

法國文化
遺產行旅

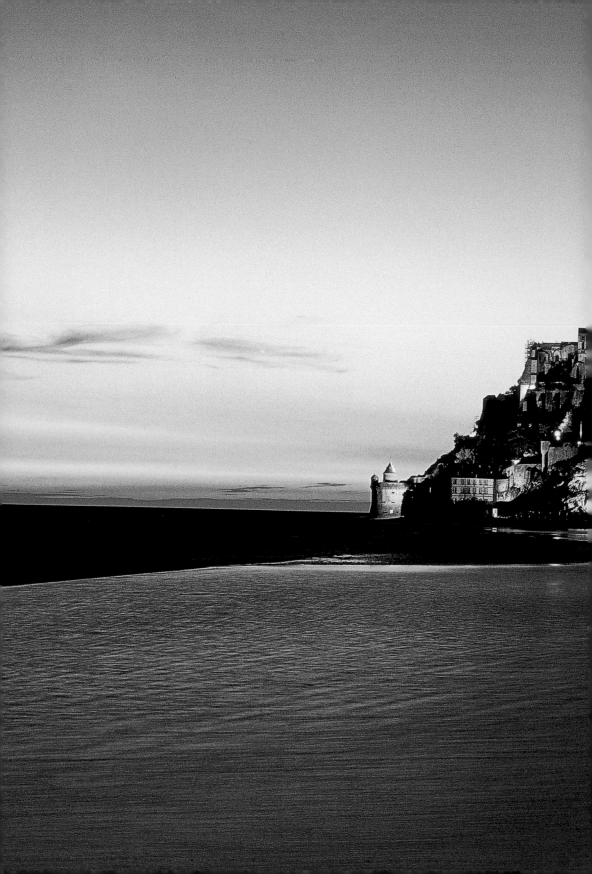

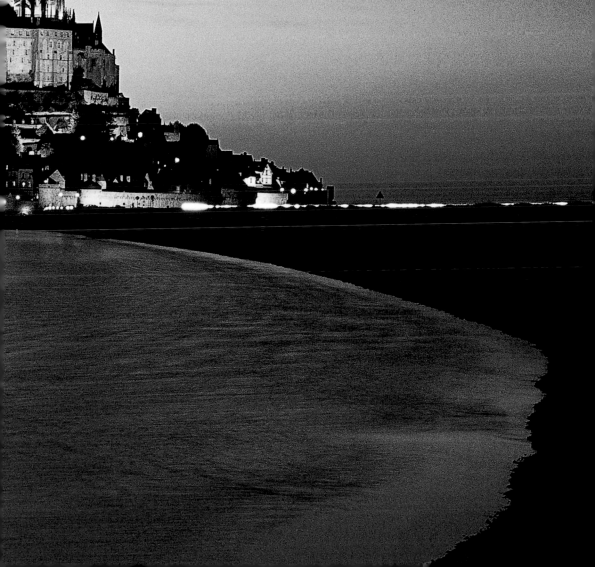

聖米契爾
修道院

茫茫天地之間，湍急的流水與呼嘯的厲風，像是
生命的試煉，讓前往朝聖的人們，更多一份面對
大自然的卑渺與自省。

諾曼地的
海上城堡

　　前往歷史悠久的法國，如果只能拜訪一座瑰寶，絕對不能錯過位於諾曼地（Normandy）海灣的聖米契爾修道院（Saint Michel's Abbey）。

　　初次與修道院邂逅的情景永誌難忘。某個雷雨交加的午後，我從巴黎搭子彈列車前往漢恩城（Rennes），隨即轉搭慢車抵達最靠近聖米契爾修道院的波特松（Pontorson）車站。當時應該在車站前等候接駁的公車，卻在大雨滂沱中不見蹤影，來自世界各地的遊人在狹小的候車室中怨聲載道、不知如何是好。

　　幾個鐘頭後，公車終於像幽靈般出現，氣壞的遊客在車上沸沸揚揚地抱怨法國公共運輸的服務態度。氣頭中，聖米契爾修道院的身影突然像夢境般，浮現在煙雨濛濛的海灣盡頭，所有的乘客頓時噤聲，原有的怒氣瞬間消失殆盡，深怕稍有聲響就會催醒眼前如夢似幻的天地奇景。抵達城堡般的修道院城門口時，每個人都被其所散發出的靈氣渡化成中世紀不遠千里而來的朝聖客，而沿途所經歷的種種，在這洋溢著中古詩情的偉大建物前，都變得不重要了。

前跨頁：法國第一座列入瑰寶的聖米契爾修道院，是人工建築與大自然結合最偉大的案例之一。悠悠天地間，凜凜的建物，屹立於人間的風霜雪雨八百年，自成不朽傳奇。

右頁：是修道院也是海上要塞，英法百年戰爭時，位於前哨諾曼地境內的海灣修道院，在英軍包圍下仍未淪陷，修道院龐大的身影在勃勒斯塔（Tour Boucle）後緩緩游移，像一則神話般，美得令人屏息。

像是一則歷久彌新的海角傳奇。千百年來，萬千的朝聖客趁著大退潮之際，在嚮導的帶領下，沿著鬆軟的沙灘，前往有「喜悅之山」之稱的聖米契爾修道院前行。

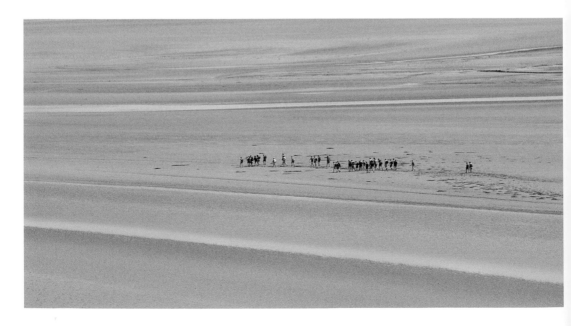

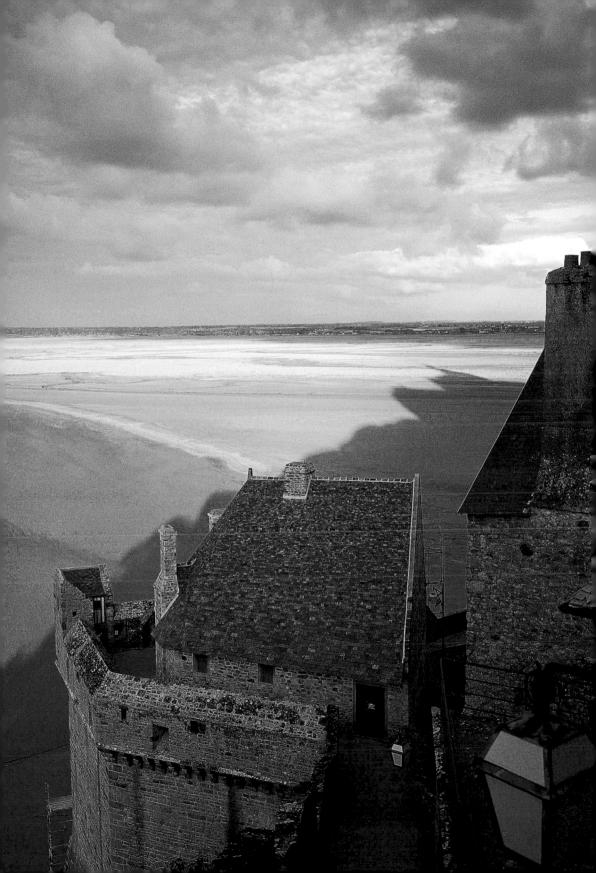

喜悅之山

龐大的古老建築，風姿綽約，猶如城堡般地挺立於海天交會之際
——在有薄霧的清晨或夕陽如火的黃昏裡，猶如滄海一粟的海灣修
道院，簡直就是傳奇化身！就是科學至上的無神論者，來到島上，
若願把理性思維暫放一旁，站在修道院固若金湯的城牆上，細看修
道院的身影隨著陽光在金色沙灘上千變萬化，呼吸著濃郁、帶有鹹
味的濱海空氣，伴隨著偶爾從頭頂上呼嘯而去的沙鷗，一種在俗世
蒙塵已久的靈性情懷將油然而生。

法國三十五座瑰寶（至 2015 年止）中，再沒有一處像聖米契爾修
道院這樣，人工建築與大自然如此完美地結合。難怪法國第一座列
入瑰寶之林的遺跡，正是這座已有約一千兩百年歷史的海灣修道院。

難以想像就在一個多世紀前，聖米契爾修道院與外界聯繫的唯一
方式只有水路，或在大退潮時靠著有經驗的嚮
導從小島的對岸涉水而來；中世紀時，有許多來
自四面八方的朝聖客就在這險惡的地理環境中喪
生。

據說，胸前佩戴象徵朝聖客扇貝的信徒們，在
湍急水流聲與風聲環繞的霧茫茫天地間，懷抱著
虔敬的心靈，冒著生命危險地往聖山涉水而去，
當終於觸摸到修道院最底層的巨大岩層時不禁狂
呼：「喜悅之山！」

而當修道院巍峨的建築自濃霧中露出時，疲憊
不堪的人如見到天堂大門開啟般喜極而泣。今日
人們不再需要像中世紀那般冒著生命危險登陸此
島，但初看到修道院時的心情轉換依舊充滿朝聖
客的戲劇性。

右頁：聖米契爾修道院的日景和夜
景同樣迷人，美得猶如一則神話、
一篇過目不忘的視覺詩篇。

高高地位於大教堂頂端的聖米契爾
像。這位以正義勇敢出名的大天使
長，今天仍受天主教徒的熱愛。

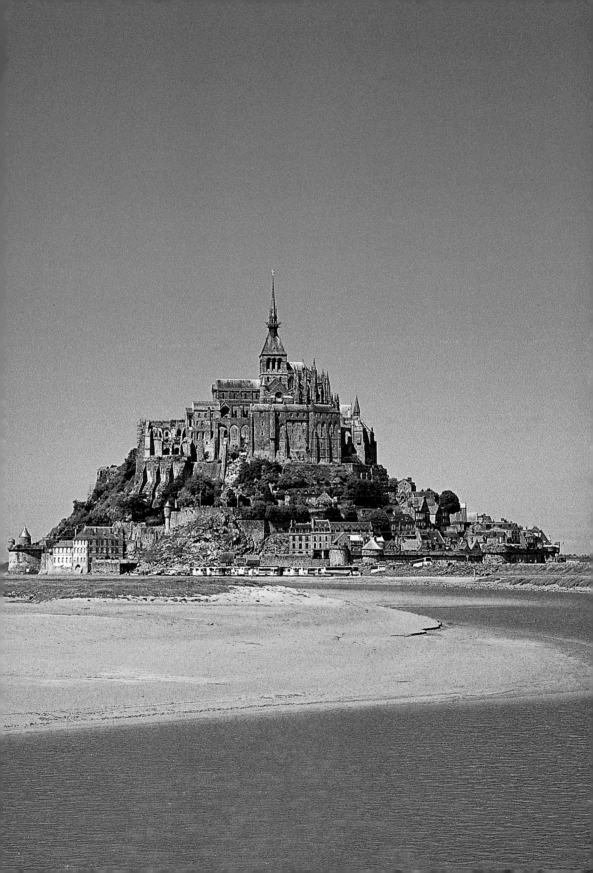

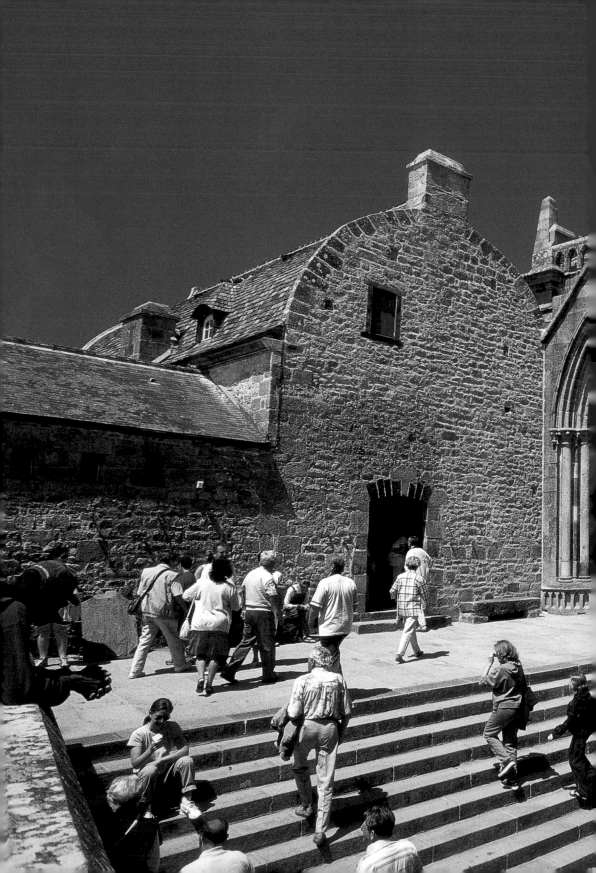

總領天使守護人靈

這座原是荒島的不毛之地，怎麼會變成西方昔日最重要的修道院和朝聖地？讓我把歷史座標拉到遙遠、遙遠的從前。

首先看看修道院的主保聖人聖米契爾（Saint Michel）究竟是何方神聖？隨著發音的不同，聖米契爾亦譯為「聖米迦勒」或「聖彌格爾」，是《聖經》裡提到的三位天使之一，希伯來文原有「誰似上帝」之意。

聖米契爾 被《聖經》尊為「總領天使」（Archangels）及以色列的守護天使；在《新約聖經·默示錄》中，他曾戰勝邪惡勢力的紅龍。除此之外，他也是天堂大門的看護者，衡量善人與惡人的靈魂，並保護人靈免受邪惡的誘惑。歐洲著名的哥德式大教堂正門，凡是以「最後的審判」為題的雕刻，都會看到這位天使長手持著秤，毫不留情地估量人靈的善惡。

羅馬天主教會承續猶太人的傳統，特別重視聖米契爾總領天使，並視他為天主教會的守護天使。整個天主教地區，擁有大批以總領天使命名的教堂，聖米契爾島上的聖米契爾修道院是其中最重要的一座。

彷若正義化身的聖米契爾，與法國歷史息息相關。十五世紀中葉，英法百年戰爭結束之後，聖米契爾取代聖丹尼斯（Saint Denis）成為法國最重要的守護天使。至十九世紀普法戰爭期間，聖米契爾大天使依舊是法國人心目中最重要的民族守護天使，直到今天仍受羅馬天主教會的重視，甚至傳說某些難以處理的附魔案例，仍須由大天使親自出馬才能奏效。

前跨頁：修道院位於海上孤島，擁有得天獨厚的天然屏障。順著地勢層級而上的修道院，更以一道半月型城壘，拱衛著高高在上的聖堂，構成壯闊又美麗的景觀。沿著臺階拾級而上，遊客在進入大教堂前已感受了無可言喻的神聖之氣。

右頁：來到島上，首先看到的是由無數商店所構成的小村落，狹窄的商店街道，中世紀時以接待朝聖客為主；到了十九世紀，聖米契爾山的觀光價值超越了宗教朝聖，因此在 1950 年以後，島上最後靠海維生的漁民也遷出島上，使這裡成為不折不扣的觀光小村。

修道院最頂端的聖米契爾雕像是十九世紀的作品，這尊踩著邪龍的雕像原作現藏於巴黎的奧塞美術館（Musée d'Orsay）內。

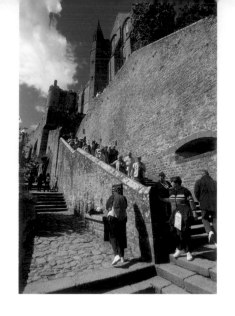

墓穴之丘

原有隱士居住、名為「墓穴之丘」（Monte Tombe）的荒島，是如何與聖米契爾結緣，而成為宗教勝地？這有一段近似神話的傳奇。

八世紀時，墓穴之丘附近的阿夫朗什（Arvaches）地區，主教奧貝特（Aubert）夢見總領天使聖米契爾，命令自己要在墓穴之丘興建一座以他為名的修道院。這位可愛的老先生將這訊息視作夢境一場，未料聖米契爾再度顯現。這回，以正義感出名的大天使毫不客氣地用手指戳破了老主教的頭殼。嚇壞的老主教再也不敢掉以輕心，並戒慎恐懼地派遣使者前往今日義大利境內的加爾加諾（Gargano）半島，取回傳說中的聖米契爾聖物——其中包括他曾落腳過的祭臺殘塊。

有了取信大眾的信物後，奧貝特主教開始在墓穴之丘興建聖所，墓穴之丘之名被「聖米契爾」取代後逐漸被遺忘。其間有位貴族帶領十一名僧侶來到島上，遵循嚴格的本篤會規，過著半隱居的修士生活。聖米契爾修道院於十世紀時以羅馬式的建築風格擴建，隨著無遠弗屆的宗教熱情，完工後的大修道院吸引了更多朝聖者，包括英王亨利二世、法王路易七世，以及兩位日後成為盧昂（Rouen）地區的大主教，這些有錢有勢的貴人為修道院帶來可觀的財物。

十三世紀時，諾曼地所屬的盎格魯諾曼王國分裂，法王菲利普‧奧古斯都經過一連串的征戰，終於拿下諾曼地。為了彌補聖米契爾修道院在戰火中的損失，法王撥出大筆金額，以當時西歐最流行的哥德風格重建修道院，使之成為諾曼地境內最美、最大的朝聖地。

高踞於頂端的修道院，必須踏上迂迴曲折的階梯才能抵達，雄偉的防禦系統使它度過砲火連連的英法百年戰爭，並未淪陷英人之手。

右頁：修道院的最頂端是最接近穹蒼的大教堂，人類對神明的崇敬，在海天一色的天地間表露無遺。

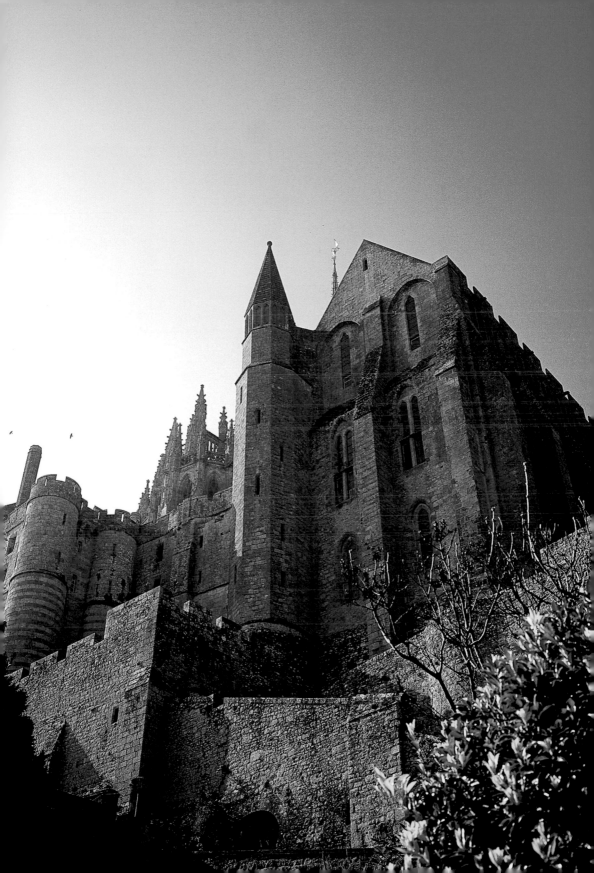

天堂
之旅

聖米契爾修道院堪稱大自然與人工建築相結合的最偉大範例。

古老的建築群在面積有限的圓錐巨岩上層層累建，與大自然爭地，尤其是位於最高點的教堂中堂及十字翼廊，幾乎直接座落在巨岩頂端，而不完全靠地基支撐。精巧的設計，使整座建築群不顯擁擠，反而曲折迂迴，別有洞天，常能在某一角落驚見建築群外的自然景色。

若說登陸這座以巨浪著稱、有時在同一點海浪落差就高達四十公尺的海灣修道院是一次身歷其境的天堂之旅，不算誇張。從硬體設計來說，人們由南正面的城門入島後，首先接觸到的是修道院下方許多商店組合成的小村落，這些村落商店依然熱鬧，包括有旅店、餐廳、紀念品館，只是所接待的客人從朝聖客變成觀光客。

經過村中的聖彼得小教堂後，拾級而上，逐漸朝修道院攀登，從前朝聖客首先經過最底層儲藏室、救濟品發放室，到第二層有許多厚重石柱支撐的小教堂，再經過抄經樓、客房，最後到達小島最高處的聖堂，以及最接近穹蒼的修道院中庭花園。

這一層層的巧妙動線設計，彷彿讓人經過人間、淨界，最後終於抵達天國般。

地球上所有的建築都是因應人類的實際需要而建。西歐建築史上舉足輕重的聖米契爾修道院，除了有實際的居住功能外，更擔負著抽象的宗教意義與功能。如何透過冰冷的建築表達人性的渴求與需要？這是建築範疇向來難以達成的挑戰。而聖米契爾修道院卻是西方世界完成這項企求的顯赫範例之一。身處在修道院所盤踞的小島上，我幾乎能無所不在地藉著這壯觀建物體會到天地之間那股無以言喻的神聖之氣。

古老的小聖堂

村落往修道院的這一段西正面階梯，地勢陡峭，階梯呈「之」字型，蜿蜒而上，每一個交會處，都是回首下望這人間勝景最屏息的

從聖米契爾山入口處到修道院還有一段距離，順應特殊地形而建的修道院，雖是以禮敬神為主的宗教建物，卻曾精心考慮過實際的防禦功能。一路走上來，彷彿朝聖一般，淨化著來客的心靈。

右頁：依附在聖米契爾山北面礁岩上的聖奧貝特（Saint Aubert）小聖堂建於十五世紀。這座突露於城牆外的聖堂幾乎是大修道院的縮小版。

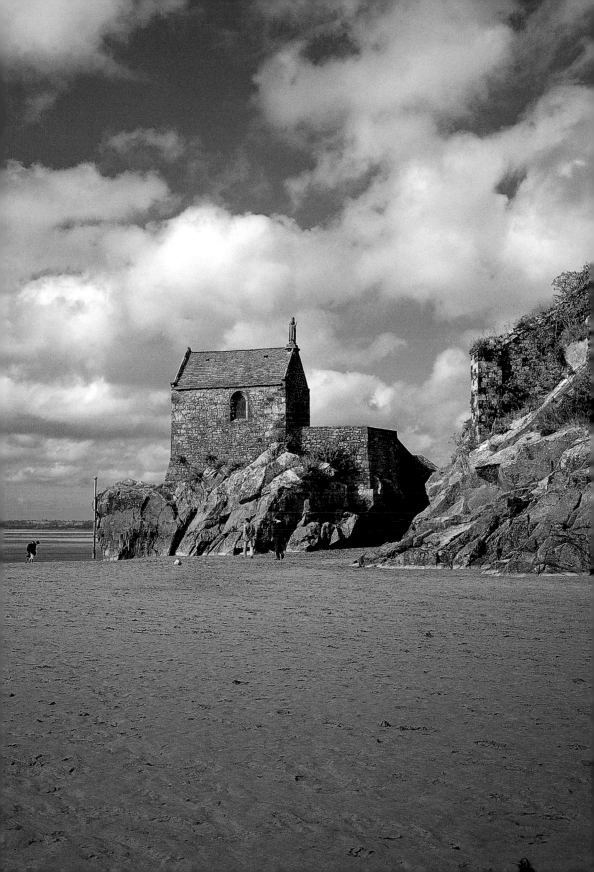

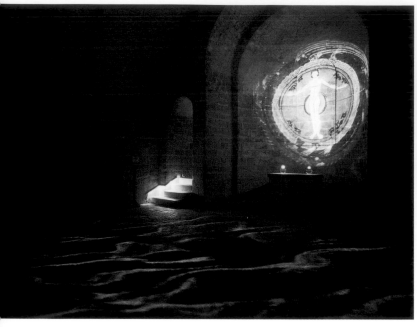

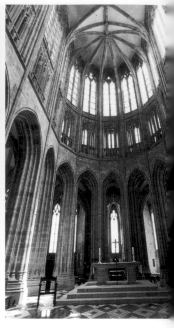

地點。

　　進入修道院之後，首先到達已成為入口大廳的昔日修道院儲藏
室；拾級而上，是一片片厚實牆壁及石柱所架構出的修道院第二
層，宛如迷宮的第二層，包括有：相當古老的小聖母堂（Our lady
underground）、聖瑪德蓮（Saint Madeleine）教堂、聖馬丁（Saint
Martin）教堂、聖愛泥（Saint Anne）教堂。這個區域是典型羅馬式
風格，約建於十一世紀前後，是大修道院最古老的建築部分，也是
上層建築的堅實地基。

　　只能放張祭桌及容許少數人站立的各個小聖堂，祭臺後，半圓頂
室小窗戶透進來的有限光線，使這裡透著一股神祕的、幽靜的氣息，
讓人產生對光的企求──一種對靈性追求的具體象徵。最北端的石
柱群正是樓上教堂唱詩席及半圓頂室所在的地基位置，這些石柱扛
有負萬斤之力的重要地基功能，然而其高度和空間設計，都注意到
美的需求而不顯得笨重。

永不止息的奇蹟樓

　　第二層的北面有座以走道與這片小聖堂相連的建築，名為「奇蹟

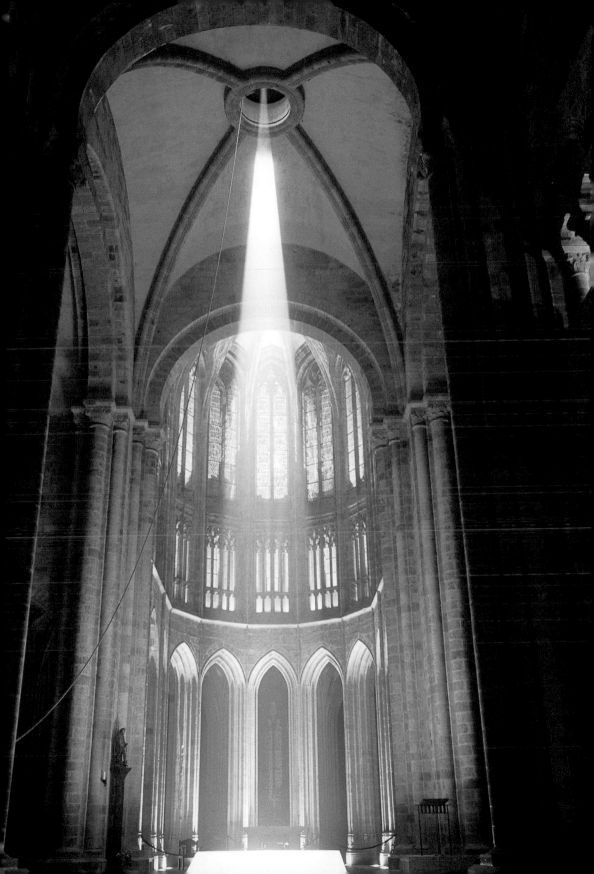

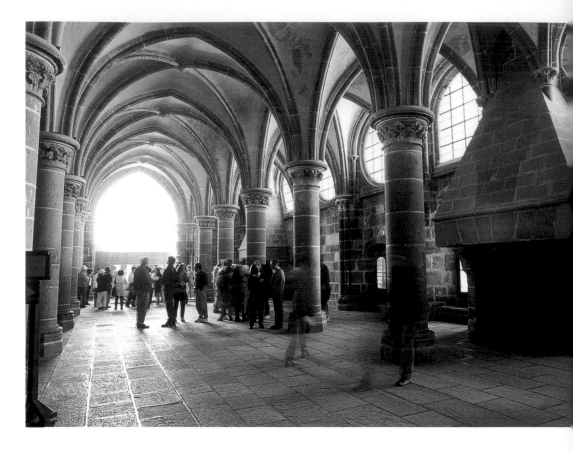

樓」（The Marvel），樓下有抄經室和客房，樓上有中庭花園和餐廳，是聖米契爾修道院次於大教堂外的美麗建築，令人歎為觀止：那些早已不可考的中古石匠在有限的空間裡發揮出傲人的創造力。駐足在這些樓層裡，無論從哪個角度觀看，除了和諧和端莊，還有一種綿延不絕的韻律感，尤其是二樓的抄經樓和客房支撐著三樓的建築，兩座大廳裡雖然有成排的石柱，卻不顯得突兀壅塞，反而有種流動的視覺效果。

約建於十三世紀的奇蹟樓，洋溢著十足的哥德風格，使用肋頂以使牆面可以開啟一扇扇的大窗戶，這些明亮大廳與另一方向、厚重隱暗的古羅馬式建築，形成有趣的對比。

我們距離歷史現場太遙遠，難以想像當年僧侶們在這兩間大屋子裡抄經、傳遞知識的景況，更難想像有哪些達官貴人曾在這些客房流連？駐足其中，只有永不止息的回聲，在空蕩石屋裡訴說著久遠的記憶。

騎士客房與貴賓客房同為十三世紀所建，前者是昔日僧侶抄經之處，粗重厚實的樑柱與貴賓房的纖細成為強烈而有趣的對比。

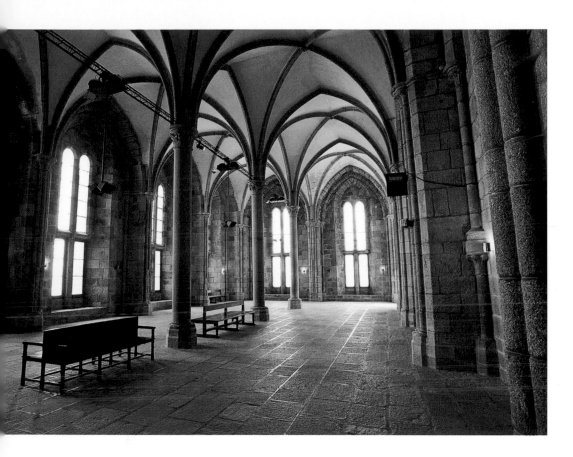

位於奇蹟樓西棟第二層的貴賓客房，以往用來接待皇室貴族或其他階級較高的朝聖客。有人認為這間房間是聖米契爾修道院最古老的哥德式建築，甚至比哥德藝術真正發源地法蘭西島（Ile de France）更古老。

大教堂的美麗與哀愁

奇蹟樓的第三層是修道院的餐廳和中庭花園。餐廳和花園旁是全修道院最高的建物──修道院的大教堂。

這座大教堂主要牆面和結構為道地的羅馬式風格，但高聳的拱廊似乎預言哥德式大教堂時代的來臨，尤其是人教堂的唱詩席是以十五世紀的哥德晚期、火焰式風格興建，為承襲羅馬式建築最完美的註腳。纖細的樑柱使唱詩席有如透明的玻璃窗籠，與厚實的羅馬式主堂呈現出強烈的對比，坐在主堂裡往東面祭臺方向望去，前方一片明亮，充滿無須言明的宗教隱喻。在高聳的教堂裡，讓人打心底佩服中古人們的毅力。

在完全靠手工作業的時代，且不論這些石材從內陸運來，光是如何拖上陡峭的修道院已讓人驚歎！然而，歷史洪流中，這些偉大成就不是無暇重視就是被一路往前的時代巨輪輾過。

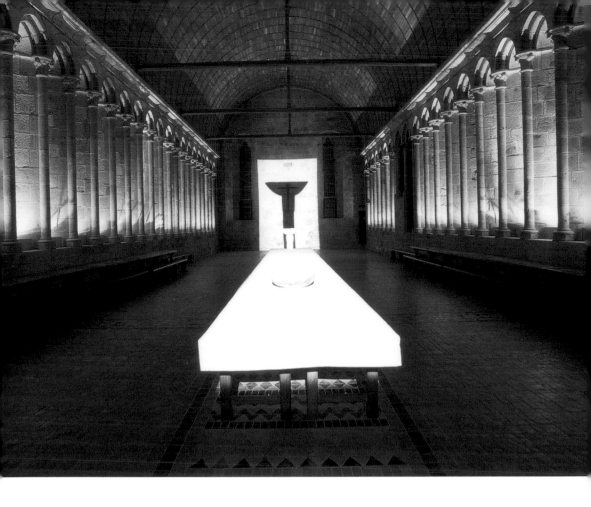

十四世紀初英法百年戰爭時，聖米契爾修道院奇蹟般地未被英軍征服——就連被英國人以女巫罪嫌燒死的聖女貞德（Jean of Arc），都曾自稱受聖米契爾的指示，為國家民族奉獻生命。至此，對聖米契爾大天使的崇敬達到前所未有的高峰。

然而，盛極必衰，當宗教熱情無法延續，聖米契爾修道院就像法國大部分的宗教建築一樣，隨著社會思潮的變遷而走下坡。十八世紀末期，偌大的修道院早已沒有僧侶，甚至變成上不著天、下不著地的海島監獄。據說，絕望的景象，讓前來此地參觀的大文豪雨果深感吃驚。而這不過是兩個世紀前、不算太遠的事。

修道院今日已無法嗅出當年的宗教狂熱，但宗教強調往內心追求的訴求，反而在表面形式消失殆盡後變得格外清晰。每年夏夜，大修道院會舉行「光的巡禮」活動，而且行之有年，整座修道院內外觀都搭配著精心設計的燈光及葛利果聖歌（Gregorian Chant），古老

位於奇蹟樓東棟最頂層的修道院餐廳，是西方中古世紀最卓越的建築之一，羅曼式的空間為帶有窗戶的細小圓柱所間隔，充滿韻律感。

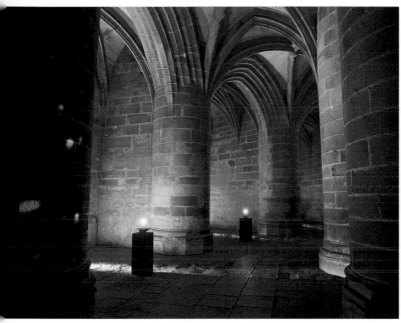

上左：大教堂的地下有綿延不絕的石柱叢林。這些厚重的石柱撐起了最上層的大教堂建築。

上右：花園迴廊是聖米契爾修道院最令人屏息的景觀之一。十九世紀整修之後，將原本開放的空間以三面石牆包圍，形成今日較封閉的狀態。

建物經過光線烘托，像是從歷史餘燼裡復活。昔日位於大教堂邊的餐廳由細小圓柱間所透出的光線，似一首輕快的光的協奏曲，典雅輕盈，散發出令人不敢直視的絢麗。

修道院的祕密花園

從餐廳往外走，就是修道院的中庭花園，這裡是修道院人間天堂的具體呈現。受到地形的影響，聖米契爾修道院的中庭花園座落在修道院西北方，而不似其他修道院把中庭花園置於正中央。

中古時期這裡不對世俗大眾開放，於是在世人眼裡，這座花園往往是比修道院教堂更具神祕感的祕密花園。過著克己生活的僧侶在這裡，除了休憩、祈禱、默想，更可舉目眺望穹蒼，直接與造物者對談。

花園四周符合人體工學設計的樑柱以及迴廊空間，使面積不算大的空間得以遊刃有餘，並讓來自四面八方的人們能夠放輕聲、靜下心。隨著陽光的游移，花園裡的光線沒有一刻鐘是相同的，而呼嘯不止的風聲如透過擴音機般地撼人心弦。

千百年來，匆匆來去的人們在這裡俯視整個聖米契爾海灣的伊甸園，終能體會到宇宙間那種無始無終、無邊無際的永恆滋味，這深刻的感悟，豈不是為這座宗教建築熱烈獻身者最殷勤的企盼？

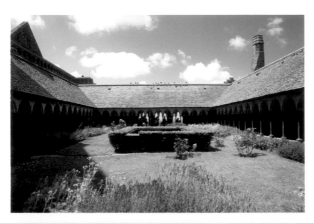

修道院頂端的花園，昔日種滿藥草與香料，是大修道院最接近穹蒼的人間天堂。

花園的迴廊石柱原本以英國的石灰岩為材料，十九世紀時因風化腐朽而被換下，但石柱上層的石灰岩雕刻，仍可看出當時的羅曼風格。

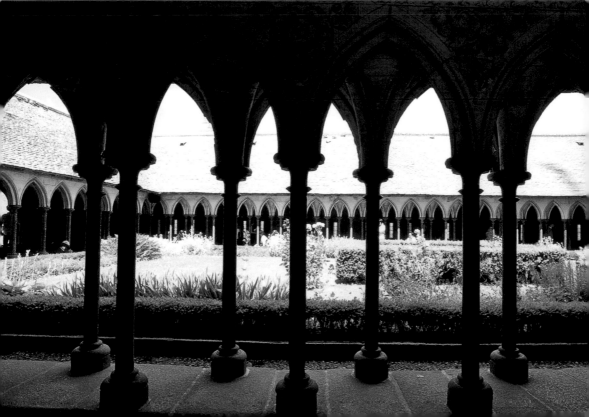

激發古蹟
新生命

　　若沒有人的繼續參與，再有價值的古蹟也不值得保存。

　　以聖米契爾修道院為例，與大自然完美結合的美景早已令人印象深刻。然而，為了激發古蹟新生命力，許多年前，修道院當局與藝術家、技術工程師推廣「光的巡禮」觀光活動。名之為觀光，這個美不勝收的活動卻充滿著藝術氣質。

　　每年夏夜當太陽整個下山後（約夜間十點），大修道院裡裡外外全打上了神祕瑰麗的燈光，配上悠揚吟唱的葛利果聖歌，整個空間裡布滿富有現代感和宗教氣息的雕刻，所有參觀者按照動線自由進出。

　　參與活動設計的藝術家發揮了驚人的創造力。古老的修道院在精心設計的光與音樂氣氛中，變得光彩奪目，整個已不復存在的中古氣息就此復活起來。

　　許多法國古蹟到夜晚都會打上光線，經過專業設計的光線是極佳的媒介，能確保不破壞古蹟。例如，經由考古發現，亞眠大教堂門面的雕刻當年全為彩色，為了還原色彩，亞眠大教堂亦採用「光的巡禮」，相較於聖米契爾修道院，兩者同樣光彩奪目。古蹟透過光線的營造，往往比白天絢麗。

　　這兩項藝術工程先前都有完備的設計與製作，而得以成為行之有年的文化活動，把先前斥資的龐大製作費用全部回收，這種永續經營的誠懇與企圖，著實教人羨慕。

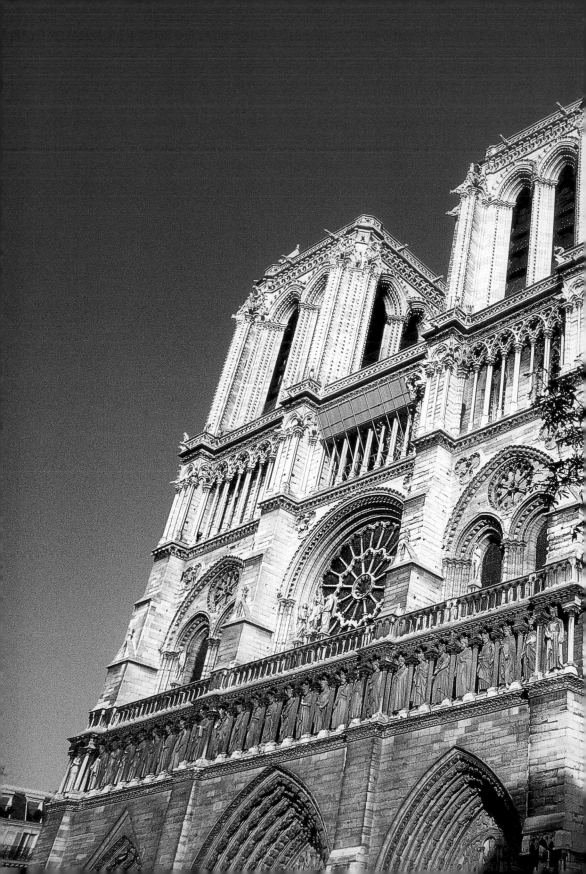

巴黎
塞納河兩岸

若把巴黎市容視為體魄健美的身軀，貫穿全市的
塞納河（la Seine）就像強而有力的大動脈。
法國詩人波特萊爾（Charles Baudelaire）寫道：
「蟻聚的都市，布滿著夢幻的都市，那裡的幽靈
公然在大白天勾引行人，神祕像樹汁般到處流
動，在這龐大都市狹窄的動脈之間。」

移動的
盛宴

「巴黎是一處可移動的盛宴。」美國著名大文豪海明威（Ernest Hemingway）如是形容這座迷人的城市。

每年都有千千萬萬來自世界各地的觀光客湧進巴黎，對他們而言，這座集歷史、遺跡、藝術、風光於一身的城市，充滿魔力，像是擁有取之不竭的寶藏。

無情的第二次世界大戰並未帶給巴黎太多的破壞，就連老巴黎人都說，納粹德國向來就喜歡巴黎，大戰末期，希特勒的陣前大將違抗命令，堅決不肯轟炸塞納河上的古橋和巴黎市。今日巴黎是藝術之都、時尚之都、浪漫之都，巴黎擁有全世界各地以迷人的美麗知覺所冠以的獨特封號。

右頁：巴黎，豐富的歷史，優雅的建築，風情無限的塞納河，動人的藝術、醇酒、佳餚、時尚，是藝術愛好者一生得來朝拜一次的聖地。巴黎不僅是一座城市，更是所有美好感覺的具體呈現，是一種永無止境的幻想，更是一個歷久彌新的驚歎號！

前跨頁、下圖：位於塞納河畔的巴黎聖母院為哥德高峰期的傑作。這座偉大的宗教建物因雨果的同名小說而成為巴黎最具代表性的圖騰。

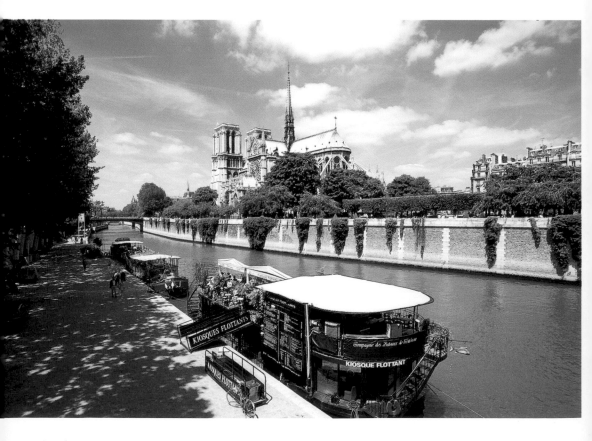

名城之河
慢慢流

每座觀光名城幾乎都有一條著名的河流，例如：倫敦的泰晤士河（Thames）、布拉格的莫爾島河（Moldau），但都不及巴黎的塞納河出名，尤其是河流兩岸匯集各種建築風格之大成的歷史建築，使塞納河兩岸列入聯合國文教基金會的瑰寶之林。

如果把巴黎市容視為體魄健美的身軀，無疑的，貫穿全市的塞納河就像強而有力的大動脈。歐洲沒有一座城市像巴黎一樣，從城市的街道號碼到距離，都是以塞納河為計算依據；更沒有一座城市像塞納河把整個首府貫穿為兩部分：南北兩邊的塞納河被分成世人所熟知的河右岸及河左岸——塞納河東面是古老城市的發源地，西面則是孕育出十九世紀及二十世紀新文化的大舞臺。

巴黎重要的建物幾乎全依著塞納河兩岸興建。若從聖母院往西走，羅浮宮（Musée du Louvre）、奧塞美術館、大皇宮（Grand Palais）、傷兵院（Invalides）、艾菲爾鐵塔（Tour Eiffel），全在河的兩岸。無論是日正當中或夜幕低垂，隨著季節及時間的流動，塞納河永遠有動人的風貌：河岸邊或是舊書攤，或是沿著塞納河散步，甚或無所事事地在堤邊曬太陽的流浪漢，塞納河是巴黎的萬花筒，更是巴黎人的生活縮影，富商豪賈、詩人、哲學家、畫家、窮光蛋，所有的人在塞納河畔一律平等。

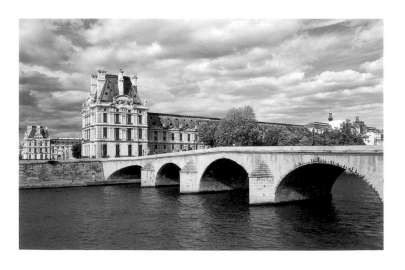

塞納河豐富了巴黎的文化與生活，畫出美麗的巴黎城市景觀，不管日正當中或夜幕低垂，塞納河兩岸總蕩漾著動人的風貌。

塞納河不僅是巴黎人的生活重心，也是外來者深入了解巴黎文化的重要一環。風情萬種的塞納河是巴黎的大動脈，城內所有建物都依著河的兩岸而興建。

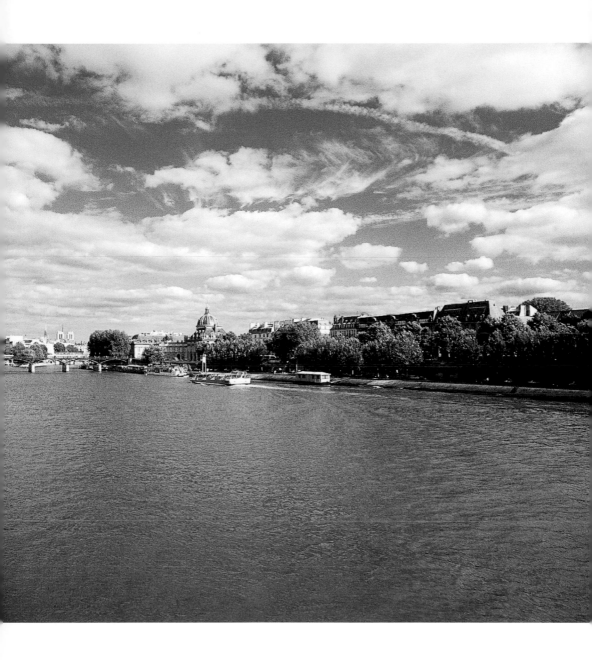

巴黎聖母院

巴黎聖母院（Notre Dame de Paris）是塞納河沿岸最具代表性的歷史建築。位於西堤島（Ile de la Cité）上的聖母院，是巴黎的宗教聖地。除了建築成就外，這座1163年奠基的哥德式大教堂，亦見證法國歷史：1422年亨利六世在此加冕；1804年拿破崙挾持羅馬教皇在此地為他戴上帝王的冠冕；法國大革命時期，偌大的教堂更成為不再崇敬神祇的理性之殿。

擁有無數雕刻傑作及彩色玻璃的聖母院大教堂，十九世紀前已岌岌可危，卻在不怎麼欣賞天主教的大文豪雨果的《巴黎聖母院》小說問世後，再次得到法國政府的重視，得以完全修復。賦予聖母院新生命的是天才建築師維奧列－勒－杜克，這位十九世紀最偉大的考古建築家，不只修復巴黎聖母院，還維修了包括亞眠大教堂、卡爾卡松城堡等大批古蹟建築。

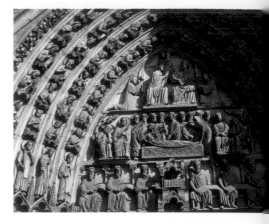

聖母院牆上的雕刻及玫瑰花窗都是哥德藝術極品，尤其是西正面正門上的雕刻，是十三世紀雕刻藝術的傑作。

右頁：建於十二、十三世紀的聖母院是塞納河畔最偉大的宗教建築。

聖德斯塔許教堂

巴黎以塞納河為界，劃分成許多不同區域，這些區域因景觀和人文背景而享有盛名，如：河左岸拉丁區曾有大批教士、修道士和學者居住，經營出知識文化重鎮的氛圍；河右岸則是以聖德斯塔許大教堂（Church of Saint-Eustache）為主軸的磊阿勒（Les Halles）區，花了數百年興建完成的聖德斯塔許大教堂是哥德式和文藝復興式建築的混合體，有不少歷史性的大事件在此舉行，是巴黎最重要、最美麗的教堂。教堂廣場上亨利·摩爾（Henry Moore）的現代雕刻作品更是遊客最愛，這尊仰天的巨型石雕，彷彿表現出現代人對古老信仰的質疑。

聖德斯塔許大教堂是巴黎另一座著名的哥德式大教堂，大教堂前龐大的亨利·摩爾的現代石雕，把人們對自身質疑所為何來的精神做出了最有力的具體見證。

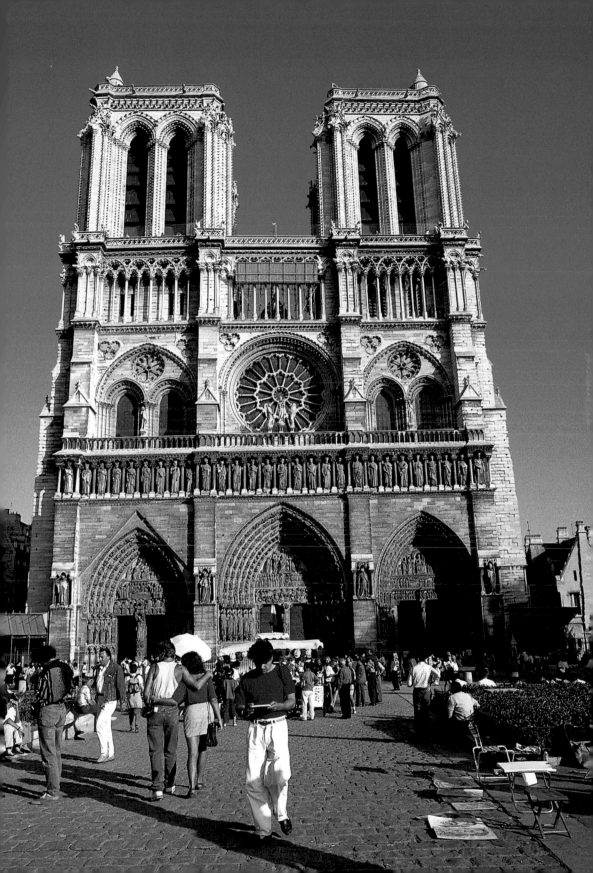

現代巴黎與
古典巴黎

擁有古老街道的河左岸是巴黎各種學術思潮的發源地，若以十七
世紀分界，位於塞納河南邊的左岸是為「古典的巴黎」，右岸則為
「現代的巴黎」。

拉丁區及聖傑曼（Saint Germain）附近的古老街巷，是詩人及哲
學家經常流連的地方，尤其是區內幾家有名的咖啡館更是思想家高
談闊論的地點。拉丁區自中世紀起就已聚集了數萬名的學者及教士，
十三世紀中期索邦（Sorbonne）大學成立後，這裡就成為巴黎的學
術及文教中心。蔚為古典巴黎的左岸有幾座舉世聞名的建物：奧塞
美術館、巴黎傷兵院和艾菲爾鐵塔。

奧塞美術館

1986 年，法國政府將閒置近四十七年的舊火車站改建為奧塞美術
館，主要結構由義大利建築師所設計，是巴黎城內以現代手法復興
老舊建築的成功案例。玻璃屋頂搭配鋼筋拱架、水泥牆面，讓美術
館古典架構洋溢著新穎的現代風格，尤其是將昔日候車室和月臺變
成展示畫廊更是絕妙的設計。這座美術館主要展出 1848 至 1914 年
的畫作及雕刻。梵谷（Vicent Van Gogh）、莫內（Claude Monet）
的名畫可以在這裡沒有距離地看個過癮，此外，還有許多羅丹
（Augeuste Rodin）的雕刻。奧塞美術館具有親和力的展示設計，使
高不可攀的精緻藝術平民化。

巴黎傷兵院

巴黎傷兵院於十七世紀末由路易十四下令興建，是座古典式樣的
建築。傷兵院的圓頂教堂由法國著名的建築師蒙沙（Jules Hardouinn-
Mansart）所設計，供皇家舉行喪禮之用。教堂圓頂由三十五萬張金
箔所覆蓋，是法國古典主義的教堂代表，讓歐洲人膽戰心驚的拿破
崙的石棺就安放於此。

右頁：羅浮宮藏品分為七大部分、
同時展出三萬件作品。羅浮宮裡集
新古典主義的優雅、浪漫主義的表
情於一身的雕像，讓觀賞者讚歎不
已，不忍離去。

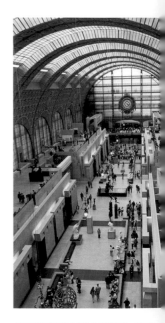

奧塞美術館的館藏十分豐富。舊車
站改建的美術館，收藏了大量十九
至二十世紀初最重要的繪畫及雕刻
作品。

艾菲爾鐵塔

左岸最後一座著名建築，就是法國為紀念 1889 年萬國博覽會以及炫耀財力與國力的艾菲爾鐵塔。這座高達 308 公尺、由兩百多萬塊絞釘鐵板連結的鐵塔，興建之初遭盡批評，而今這座名聞全球的鐵塔卻成為法國的象徵。若把興建鐵塔的時間座標與中國相對照，會發現這座鐵塔竟然在晚清內憂外患覆亡前二十年就已建造完成！讓我不免感慨法國在天時地利中求新求變的創造力。

與艾菲爾鐵塔遙遙相對的，是位於塞納河右岸的凱旋門（l'Arc de Triomphe）。1830 年拿破崙為紀念大勝奧俄聯軍建造的凱旋門高 50 公尺、寬 45 公尺，凱旋門下為無名英雄紀念碑。

協和廣場

巴黎的十二條大道都是以凱旋門為中心，向外放射，包括舉世聞名的名牌精品街——香榭麗舍大道（Boulevard des Champs Elysées）。香榭麗舍大道綿延數公里，街道兩邊的時髦商家是資本主義最精緻的櫥窗。

過了商店區，兩旁全是夾道的梧桐樹，連結大道底端的是巴黎最腥風血雨的地方，建於 1755 年，有大批王宮貴族在此斷頭的協和廣場（Place de la Concorde）。

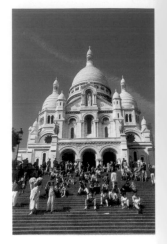

位於蒙馬特區的白色聖心大教堂（Basi-lique du Sacre Coeur），是該地區最醒目的建物。這座大教堂建於十九世紀普法戰爭時，大教堂前的廣場是另一處巴黎生活的櫥窗，大廣場的階梯上永遠聚集著大批人潮。

凱旋門是為紀念當年拿破崙戰勝奧俄聯軍所建，有十二條大道以此為中心，向外呈放射線狀，顯得壯觀無比。

右頁：幾個世紀的涵養與累積，今日巴黎有古典莊嚴的一面，亦透露現代新潮的訊息，新舊對唱，兼容並蓄，巴黎宛如傳統與創新合一的交響曲。

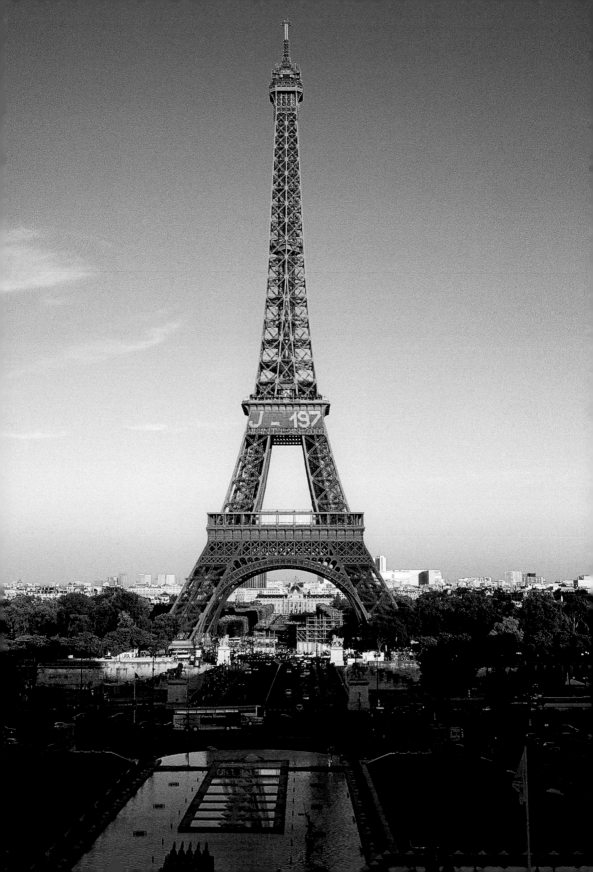

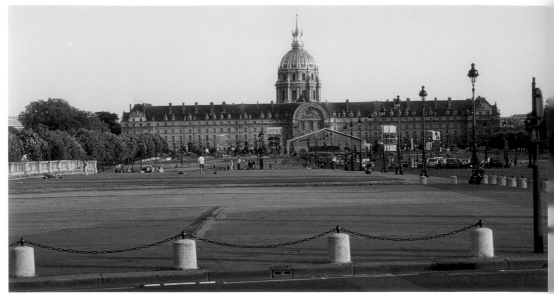

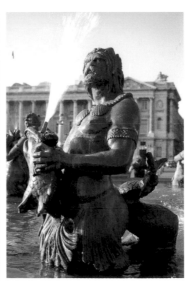

傷兵院又名「拿破崙墓」，裡面有十八世紀的宮廷與花園設計，還有一座聖路易小教堂。傷兵院的圓頂全以昂貴的金箔貼成。

左：兩旁種滿梧桐樹的香榭麗舍大道，是巴黎（甚至世界上）最美麗的道路。

右：一片和諧的協和廣場，昔日曾是殘酷的血腥之地，如今只見美麗的歷史遺跡，廣場上占地廣大的噴泉，讓人早忘了血腥的過去。

貫穿巴黎的塞納河，不僅是古老的城市發源地，更是十九、二十世紀現代文化誕生的大舞臺。

協和廣場是巴黎最大、最著名的公眾廣場，原是為路易十五搭建的個人寓所，但其浩大的花費終於導致民怨，引起市民暴動，成為屠殺貴族的屠宰場。法國末代皇帝路易十六就在 1793 年 1 月 21 日當眾被斬首於廣場上。

而今廣場上放置十二座代表法國各大城市的雕刻，廣場中心有一座埃及總督於 1829 年贈與查理五世的方尖碑。花園、噴泉、綠地、美術館，當年血腥的廣場，今日卻是一片和諧。

從協和廣場往前走，可看到一座與凱旋門相對的迷你凱旋門，這座被稱為小凱旋門的建築上安置著 1806 年拿破崙從威尼斯聖馬可大教堂頂端掠奪來的金馬車，如今在凱旋門上的雕刻是複製品，原作早已物歸原主。

巴黎的
驕傲

穿越凱旋門就是巴黎最大的驕傲：譽滿全球的羅浮宮。

羅浮宮十二世紀時是據守塞納河的要塞，十六世紀改建為美麗的宮殿，最後在拿破崙當政時期改建為舉世聞名的博物館。羅浮宮是集各種建築風格於一身的偉大建築，整座建築以巴洛克風格為主，再加以新古典主義，而廣場中庭竟然有華裔建築家貝聿銘設計的玻璃金字塔——彷彿向古典致敬般，相互輝映。

就像所有前衛的建築一樣，這座金字塔在建造之初飽受譏評，然而，開幕後，再刁鑽的批評者也不得不佩服設計者的天才。這座為羅浮宮入口處的玻璃建築，將羅浮宮各個不同出入口集結一處，不論任何時候，室外千變萬化的光線全灑進室內，輕盈的鋼管結構更不會讓人有壓迫感。

羅浮宮藏品的性質分為七大類，同時展出三萬件精品，為方便趕時間的遊客，博物館導覽相當清楚。在這裡，如此貼近心儀的巨作，是件無與倫比的暢快經驗。

從羅浮宮往前走就可來到巴黎最重要的現代美術館——龐畢度中心（Centre Pompidou）。這座近代開幕的美術館，展品完全以二十世紀的藝術作品為主。廣場上的雕刻，近乎玩笑般地張狂而有趣。這就是巴黎，在老氣橫秋的歷史氣息中，總懷有一顆永遠年輕的赤子之心。

羅馬不是一天造成的，巴黎何嘗不是如此？

今天看到的巴黎主要是十九世紀拿破崙三世統治時擴建的產物，歷時十七年，花費近二十五億法郎打造的新巴黎，面積足足擴大一倍，而這項改革卻拆下了巴黎近三分之一的中世紀和文藝復興時期的建築、十分之一的私人宅邸。有人斷言，改建前的巴黎應比今天

浪漫派巨匠德拉克洛瓦（Eugene Delacroix）的名作，是羅浮宮內眾多重要的展品之一，如此近距離地欣賞傑作，是快意非凡的經驗。

右頁上：位於羅浮宮正中央，由華人建築師貝聿銘所設計的入口金字塔，是今日巴黎的新地標。這座向古典建築致敬的現代建築，是貝聿銘最偉大的傑作之一。

右頁下：羅浮宮最早的建築歷史可上溯至 1190 年，是巴黎最重要的藝術鎮寶，也是舉世無雙的藝術博物館。

次跨頁：當年飽受譏評的玻璃金字塔，今日已成為羅浮宮的新圖騰，天才藝術家為豐富人們心靈的貢獻一點也不亞於宗教。

羅丹為他的情婦卡蜜兒（Camille Claudel）所作的雕像，是奧塞美術館最受歡迎的展品之一。命運乖舛的藝術家，其清純的樣貌，實在教人唏噓。

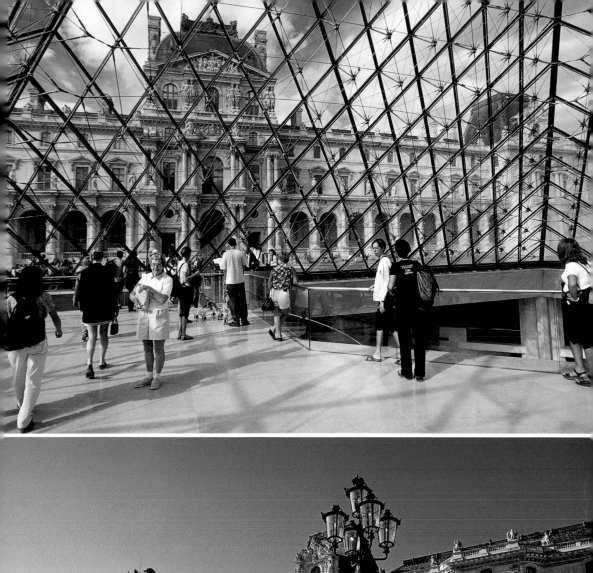

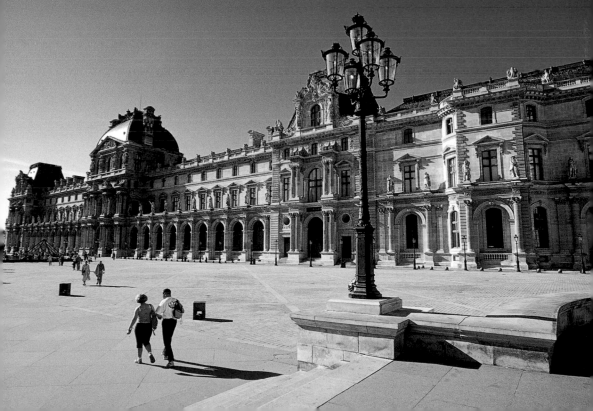

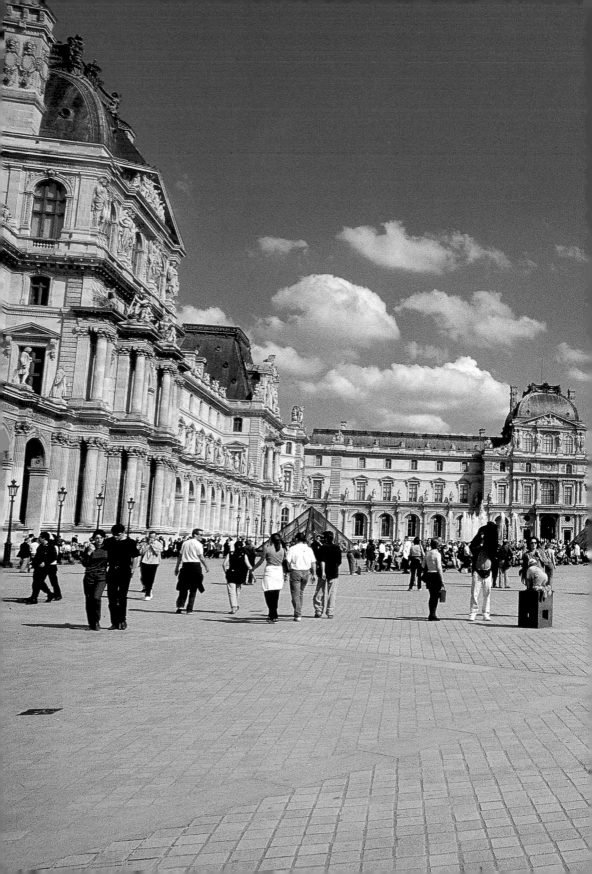

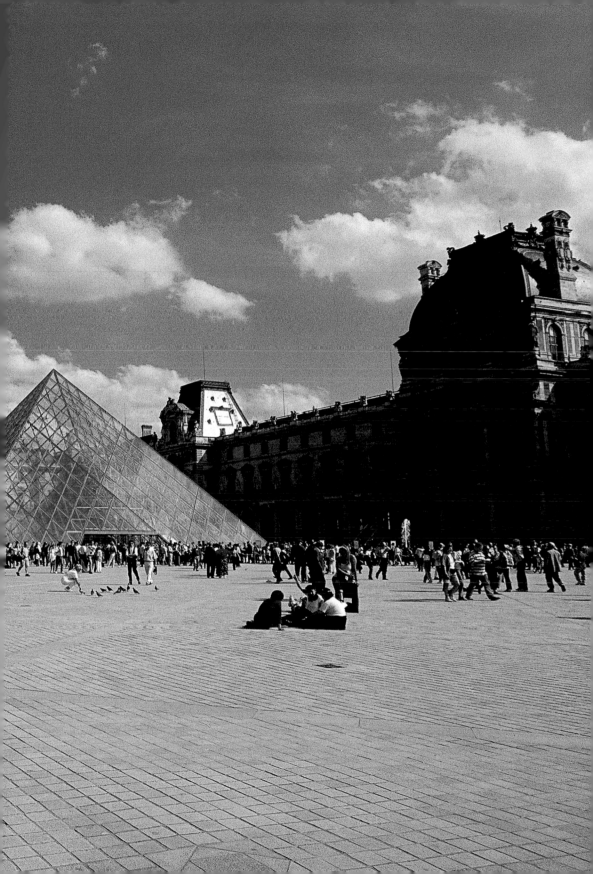

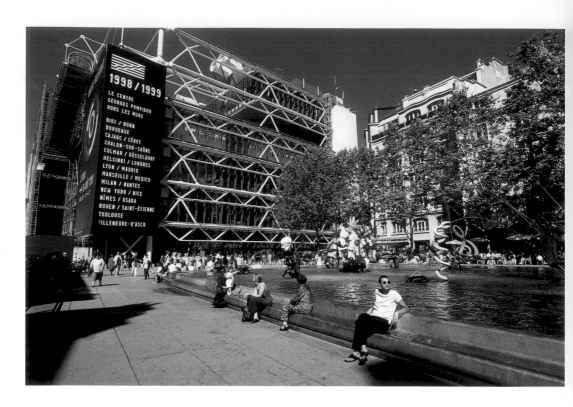

更漂亮。不過，舊時的巴黎是個連下水道都沒有的古老城市，或許所謂「現代化」，在諸如北京這樣古老的城市裡，實在是魚與熊掌難以兼顧。

　　將巴黎塞納河兩岸列入瑰寶之林是個不錯的典範，而這是外在的肯定，我們尚未身歷其境地感受巴黎的種種，那種情調絕對不是只靠「金字招牌」所能營造，而是如海明威筆下所描述的盛宴內涵——一場只有親身參與才能領略的美麗盛宴。

1977年建成的龐畢度現代美術館，每年至少吸引七百萬遊客，廣場上有如卡通造型的彩色噴泉，為匆忙的現代生活增添幾許清新活力。

巴黎有世界上最精緻的表演藝術，求新求變的巴黎人並不墨守成規，新歌劇院（左）與舊歌劇院（右）在外觀上形成強烈而有趣的對比。

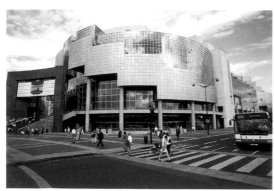

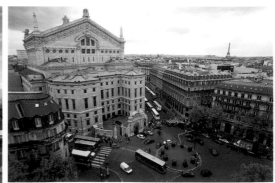

知己知彼，
百戰百勝

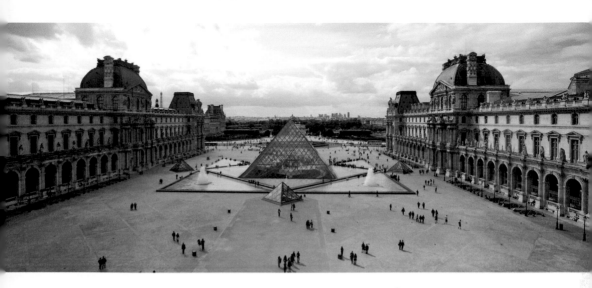

　　羅浮宮是巴黎乃至法國最偉大的博物館。到羅浮宮，我主要瀏覽文藝復興（甚至十九世紀浪漫派與新古典時期）以降的藏品，那些世界繪畫名作像擺地攤般掛滿整片牆，令人目不暇給。

　　多數人都公認：《維納斯》、「勝利女神」雕像和《蒙娜麗莎》是羅浮宮鎮館之寶。有意思的是，這三件作品都不是源自法國。前兩件雕刻為古希臘的出土作品，後者是義大利達文西（Leonado da Vinci）的傑作。許多羅浮宮裡的藏品是拿破崙進攻歐陸各國時搶回來的東西。這位善於掠奪的軍事強人，除了搶走威尼斯聖馬可大教堂（Basilica di San Marco）上的金馬車，連德國亞琛大教堂內的石柱都沒放過。我不免用「酸葡萄」揶揄著：羅浮宮裡真正屬於法國的東西實在不多，而臺北故宮光是自家文物都展示不完哩！

　　法國佬整理與推銷自身文物的功力，確實令人歎為觀止；他們對外來文化開放與研究的態度及延伸而出的文化活力更教人敬佩。如玻璃金字塔正是美國華裔建築大師貝聿銘所設計，完美無瑕的建築更添羅浮宮的風華。法國人起初反彈，後來仍不得不佩服。法國文化行銷全球源自飽滿的自信，「知己知彼，百戰百勝」。光是「知己」，我們就還有許多努力空間，豐盛無比的羅浮宮給我如此靈感。

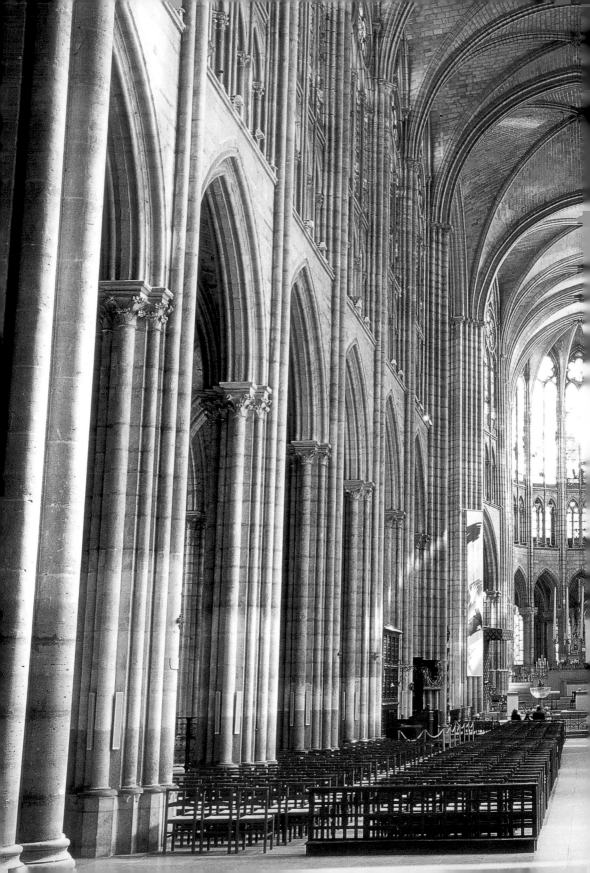

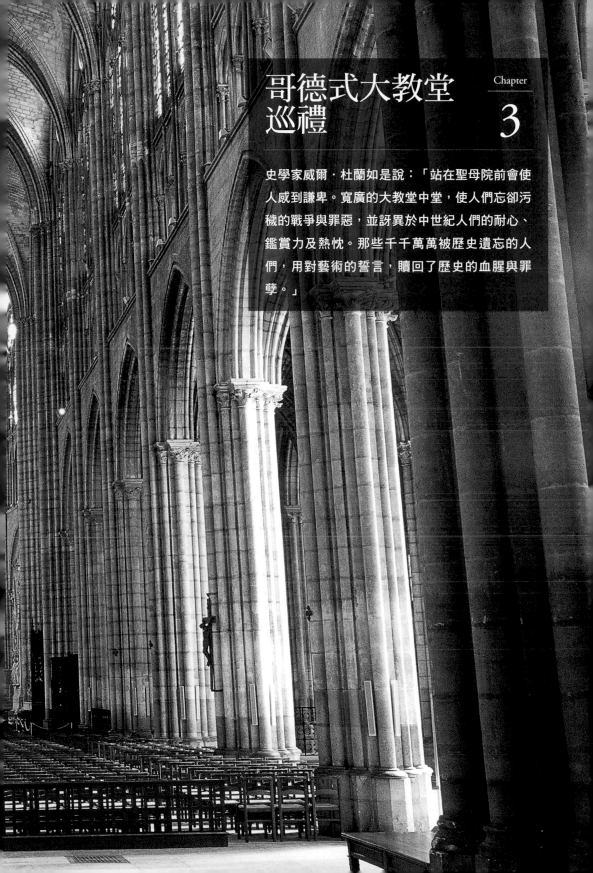

哥德式大教堂巡禮

Chapter

3

史學家威爾·杜蘭如是說：「站在聖母院前會使人感到謙卑。寬廣的大教堂中堂，使人們忘卻污穢的戰爭與罪惡，並訝異於中世紀人們的耐心、鑑賞力及熱忱。那些千千萬萬被歷史遺忘的人們，用對藝術的誓言，贖回了歷史的血腥與罪孽。」

沙特
大教堂

前跨頁：巴黎之島的聖丹尼斯大教堂內觀，為哥德式建築的發源地。

數百年來，沙特大教堂（Cathedrale de Chartres）的建築及藝術成就受到普世的讚賞，西元 2000 年千禧年時，地球上許多媒體在為西方人類歷史做編年紀時，只要談到十三世紀哥德式建築，最具代表性的莫過於這座建於西元 1194 年，有哥德式建築經典之稱的沙特大教堂。

你若是一生只想看幾座哥德式大教堂（好像不太容易，歐洲幾乎每一個著名的古城裡都有哥德式教堂），那麼位於巴黎近郊的沙特大教堂，是你絕不能錯過的。

由巴黎驅車前來沙特鎮頂多五十分鐘的車程，沿途景觀優美；若是自行駕車，當車子離沙特鎮還有相當距離時，你就會在幾十公里外的公路盡頭看見沙特大教堂如海市蜃樓般的身影，朝著朦朧如幻影的教堂前進。車子終於靠近沙特鎮時，沙特大教堂就像塊從天而降的巨大殞石屹立於城鎮的正中央，那巨大挺拔的身軀，讓人印象深刻的程度決不亞於已不存在的紐約世貿中心。

右頁：建於十三世紀哥德高峰期的沙特大教堂，是哥德式建築的經典。這座通天的大教堂無論從哪一個角度看來，都是一場豐富的視覺盛宴。

沙特大教堂唱詩席的石刻屏風。這一部分為十六世紀初期的原作，從左至右分別描述五旬節、聖母與聖約翰朝拜十字架，以及聖母升天的情景。

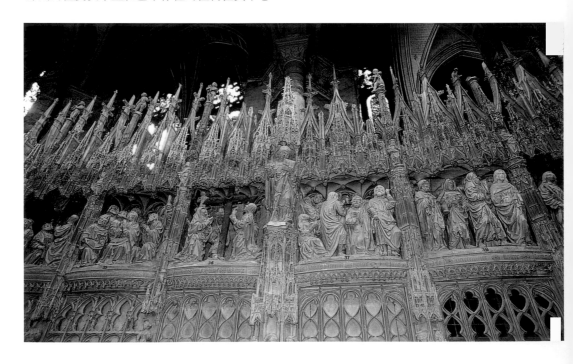

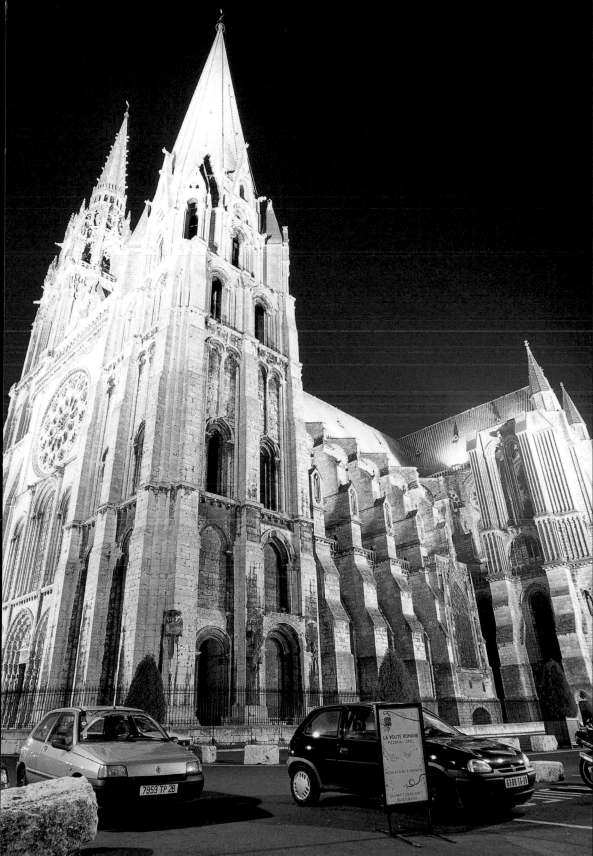

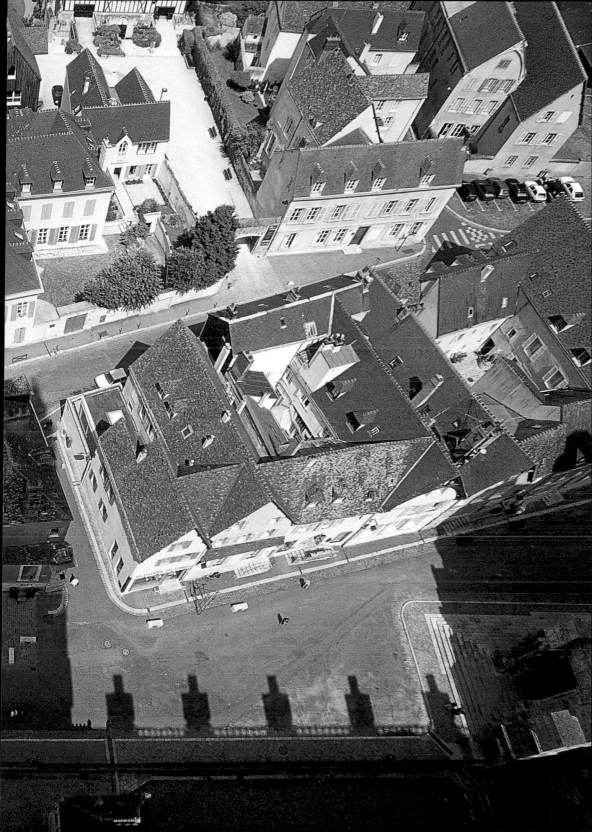

百聞不如一見

　　我永遠忘不了初次見到沙特大教堂的情景：那是個陽光不明朗的早晨，我在巴黎的東站上了往沙特鎮的火車，一路上心裡仍在揣測這座盛名遠播的大教堂能帶給我多少感動？

　　出了車站，沙特大教堂銅綠色的尖頂遙遙浮現在小鎮櫛比鱗次的屋頂之上，夾帶著期待又怕受傷害的忐忑心情，穿過大街小巷，終於來到大教堂正門前。

　　百聞不如一見，結構優雅完美的沙特大教堂神威凜凜，幾乎令我不敢直視，那灰色的石造建築洋溢著如樂音般的韻律，像是一闋不可思議的神曲再現。

　　人性中最難捉摸的感性與知性精神竟能藉由沒有熱度的建築，結合得如此的完美，如此的絕對。若是教堂前有跪凳，我真想雙膝著地的開始頂禮起來。

獻給聖母的教堂

　　順著大教堂滿是雕刻的門楣往上望去，左右鐘樓之間最高的雕像，就是救主基督，在基督之下則是比例大出許多的聖母懷抱聖嬰雕像，看得出來這是座獻給聖母的大教堂。

前跨頁：位於巴黎南郊的沙特鎮，自古以來就以這座哥德式大教堂經典聞名於世。由大教堂的鐘樓往下望去，大教堂龐大的身影與鎮上的房舍比較起來更顯得卓越不群。

右頁：美麗的哥德式大教堂在十九世紀時才得到公平的對待，在此之前，文藝復興以後它一直被視為野蠻人的傑作。圖為大教堂唱詩席內的「聖母升天」雕刻，在彩色玻璃的輝映下，衣衫飄動的聖母給人一種彷彿要凌空而去的錯覺。

沙特大教堂迴廊裡的聖佩其小教堂一景。

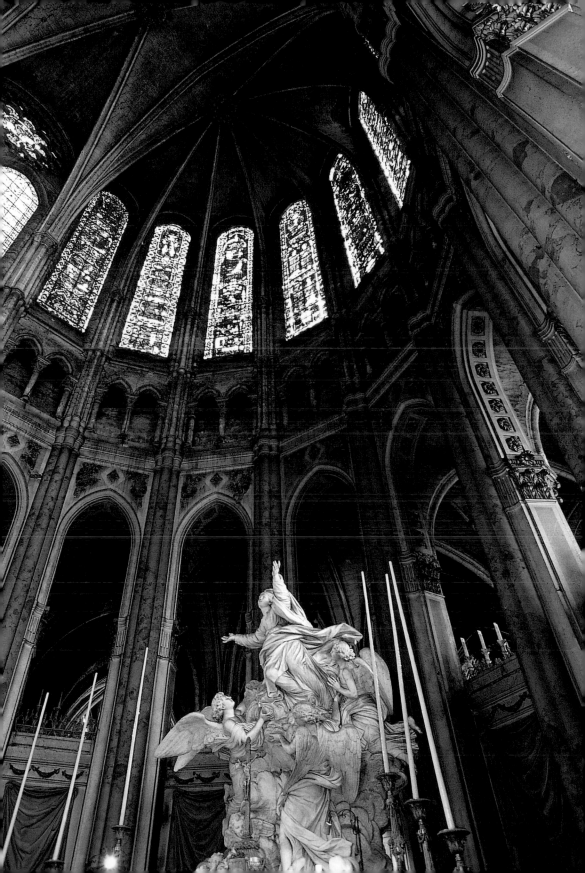

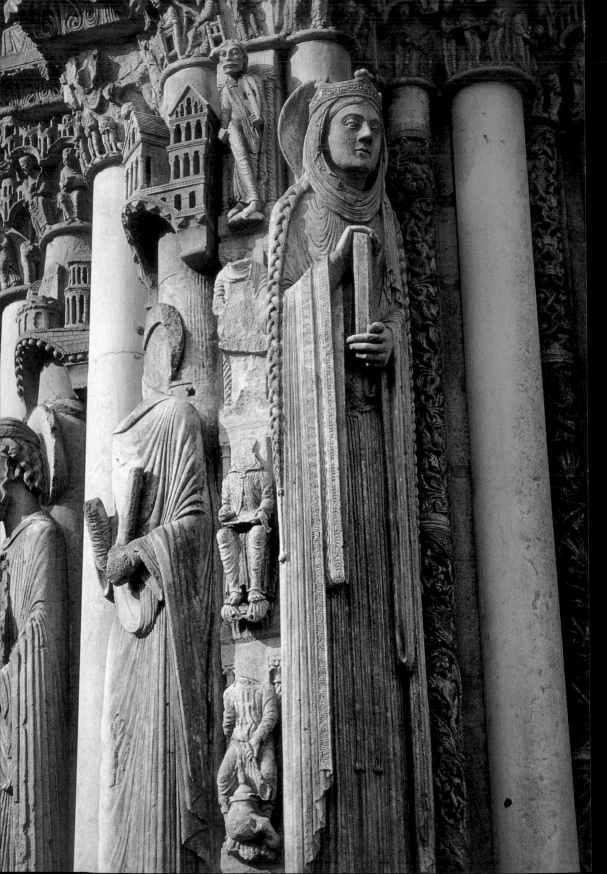

我一直很喜愛法文「Notre Dame」這個發音優美的字，由字面直譯則有「我們的女士」之意。很難理解為什麼新教徒這麼反對舊教傳統中對聖母的推崇，在人性複雜的情感之中，還有什麼比母愛更偉大、更令人嚮往？

也就是這一份人性的移情作用，法國一座座哥德式大教堂都是獻給聖母瑪利亞，那審判生者死者的君王耶穌基督，在聖母的懷抱裡就像一名再平凡不過的弱小嬰兒，還有什麼表達能這樣的拉近「上帝」與「人」的距離？

沙特大教堂只花了近四分之一世紀就興建完成，建造期間還曾遭祝融之災而整個停建；當時信心完全崩盤的沙特居民，卻奇蹟似地在灰燼之中發現了大教堂的鎮堂之寶──一方相傳是聖母曾披戴的頭巾。完好無缺的聖母頭巾再度燃起居民的熱情，大教堂終能在極短的時間內完工獻堂。

百年歲月在古老的教堂裡已不具太多意義。今日，供奉聖母頭巾的聖皮亞特小教堂裡仍像是數世紀前那般終年香火不斷；每年的八月仍有大批的巴黎學子像中世紀的人們一樣，花一星期的時間由巴黎走到沙特大教堂朝聖。若說宗教信仰是迷信，那麼，「人」本身就是最不可解的謎。

繽紛的宇宙

順著聖母像往下看，巨大的玫瑰花窗下是三扇彩色玻璃窗，最底層就是上下左右布滿雕刻的三扇大門。在西方悠久的雕刻歷史中，也就只有哥德式的雕刻在豐富的人性中洋溢著一種超越的理性光輝；沙特大教堂門楣兩側，眾先知的雕像俐落優雅的身軀裡蘊含著一種令人欽羨的寧靜，他們雖然沒有眼珠，卻彷彿見到了天國似的那般安詳自在。

在大教堂外徘徊良久，心懷恭敬地進入教堂。映入眼簾的是個難以形容的世界，那原本相當沉重的石製穹頂在嵌著彩色玻璃的牆面上，輕巧靈動地彷彿一敲即碎的蛋殼。教堂內與外面光線差異甚大，讓人不自覺地睜大雙眼，就在瞳孔能適應內部的光線時，才發現自身被一個令人驚異的宇宙所包圍，由彩色玻璃窗透進的光線像是遊戲般在堂內平坦空曠的地上嬉遊，原本幽暗的空間突然變得繽紛起

來。

　　沙特大教堂的石刻與彩色玻璃闡述的全是《聖經》故事，對中世紀那些不識字的平民百姓而言，一扇扇繽紛花窗上的故事是如此生動與親切，美麗的圖像勝過了千言萬語的描述，超越了所有經院哲學能做的詮釋。

彩色玻璃的奇蹟

　　沙特大教堂能在無數次的戰火中挺立下來，本身已是個奇蹟，更令人吃驚的是，堂內一百七十四塊脆弱的彩色玻璃中竟有百分之九十以上為十三世紀哥德式高峰期作品，在質與量方面，歐洲眾多的哥德式大教堂無能出其右。

　　這些玻璃窗上刻劃了《聖經》故事、商會人士、國王、貴族等三千八百八十四位傳奇人物的形象，因而使沙特大教堂享有「玻璃的聖經」美譽。

　　第一次世界大戰前夕，大教堂當局為了躲避戰火將彩色玻璃全部拆下，直到二次世界大戰結束多年後的七〇年代，才又將玻璃一扇扇地裝回去；在詳加考據的漫長復原過程中，竟然還發現有一扇窗戶不知打何處來而無法歸位。

　　寧謐的教堂裡已嗅不到戰火的味道，不過就在兩個多世紀前，沙特大教堂與法國境內所有的大教堂一樣，曾被大革命的狂熱份子改成不再具有宗教用途的「理性之殿」，就連大教堂門楣四周的雕刻，也僅以一票之差，差點遭到全面毀滅的命運。

　　我在空曠的教堂內徘徊良久，被一種美的氣氛包圍，沉浸於一種靈性的感召。

　　我幾乎可以體會到中古人們在大教堂裡的感覺，那是一種混合著讚美、敬畏，還有那麼一點人生所為何來的疑惑。陽光被彩色玻璃渲染得更加燦爛，我的心情也隨著大教堂的穹頂，扶搖而上。

這扇製於西元 1210 年的窗戶講述著基督救贖的故事，從基督開始宣道一直到上十字架的情節。

右頁：沙特大教堂的祭壇一景。

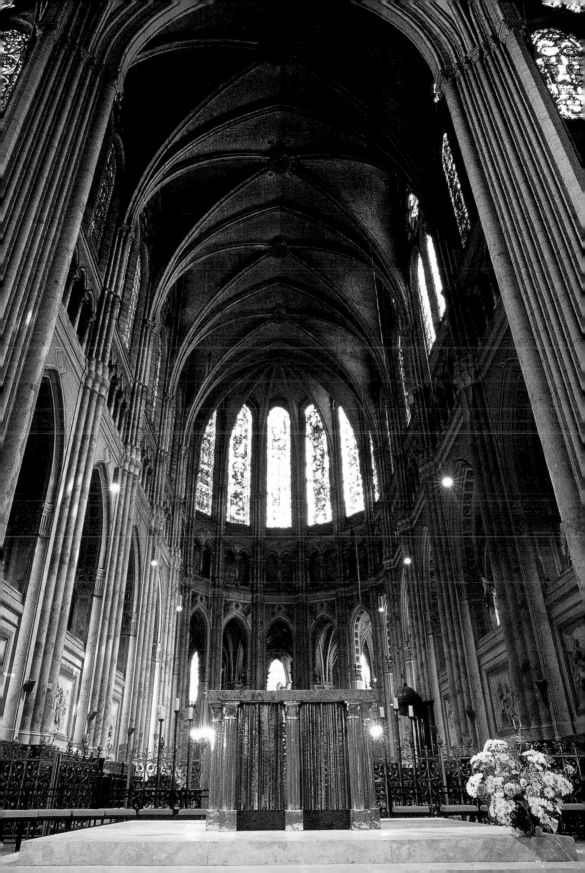

史特拉斯堡
大教堂

這座以佛日山脈出產的紅色砂岩興建的史特拉斯堡大教堂（La
Cathedrale de Strasbourg），渾身紅通通地有別於其他的哥德式大教
堂；至於大教堂未完工有如獨角獸般一柱擎天的鐘樓，也使它成為
十九世紀前歐洲最高的建築物。

歐洲議會所在地的史特拉斯堡位於今日的德法邊界，由巴黎前來
得搭上五個小時的火車，由此再往東行四公里就是德國邊界了。史
特拉斯堡所在地的亞爾薩斯省自古以來就是兵家必爭之地，十七世
紀中期以後陸續換了五次國籍，直到第二次世界大戰結束才真正成
為法國的屬地。

右頁：史特拉斯堡大教堂，在十九
世紀前一直是歐洲大陸上最高的建
築物，由於經費用罄，只建了一個
鐘塔的大教堂，猶如獨角獸般，孤
立在史特拉斯堡的城市天際線上。

史特拉斯堡大教堂外觀上的雕刻也
是同時期雕刻的傑作。圖為大教堂
南面入口處象徵迷失的猶太會堂的
蒙眼女子雕刻。

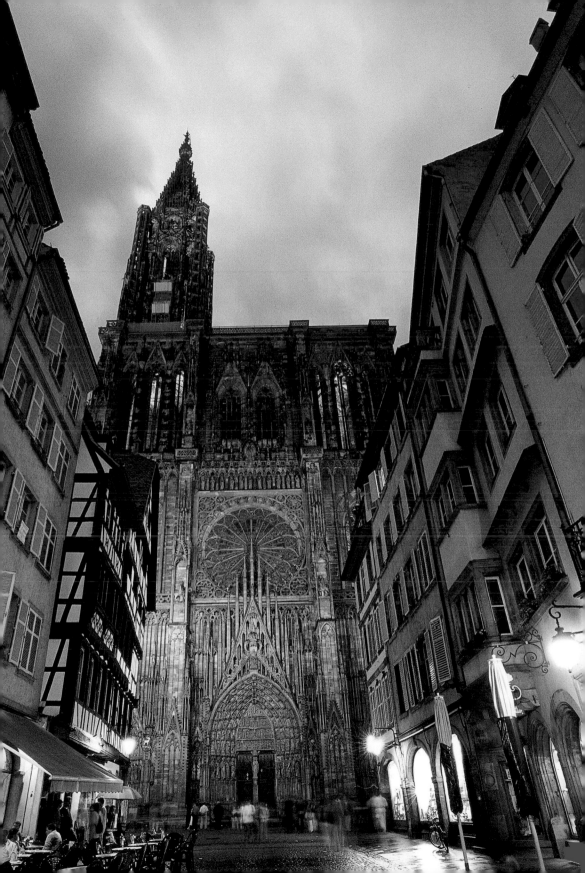

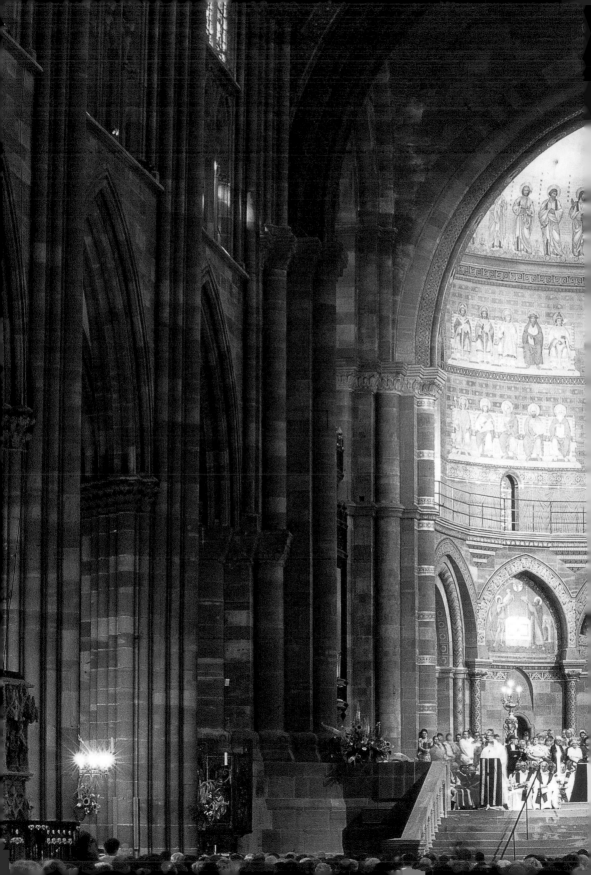

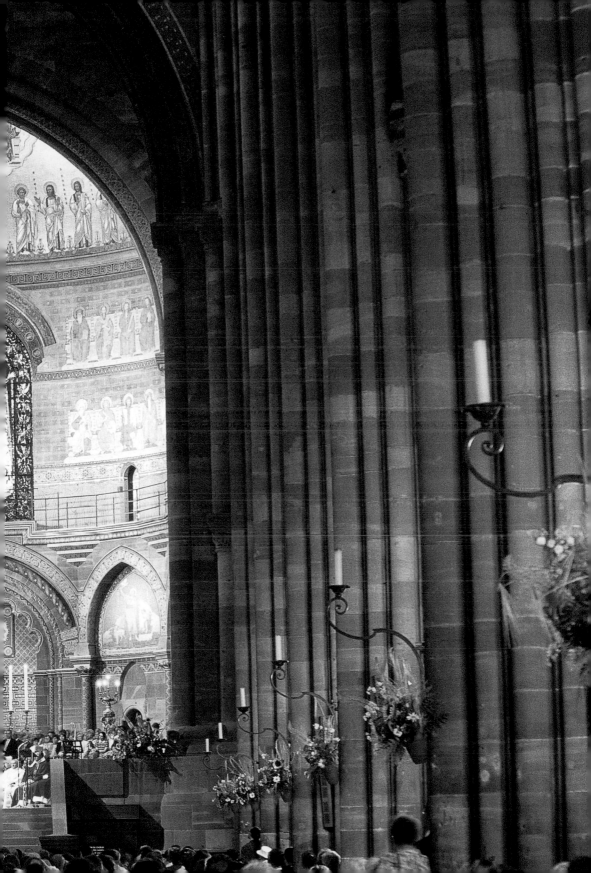

富有日耳曼風格

　　由於相當靠近昔日的日耳曼地區，史特拉斯堡的哥德式大教堂雖然同樣建於十三世紀，但與一般強調高聳，彷彿能直通天際的哥德式大教堂不同，內部空間富有所謂的日耳曼風格，羅馬式樣的中堂有相當寬闊的側廊，寬度幾乎是教堂內部高度的二分之一，為此大教堂內觀少了點靈秀，而是充滿著日耳曼式的英雄霸氣，有別於巴黎附近的哥德式大教堂。

　　史特拉斯堡大教堂原址是一座戰神廟，從十三世紀開始興建，光是中堂的部分就花了四十年的時光；寬廣的側廊則是由羅馬式風格演變而來的痕跡。

　　建造哥德式大教堂除了靠民間的信仰熱情，更是各城市虛榮競爭的結果；由於財源枯竭和藝術品味的改變，史特拉斯堡大教堂自十五世紀起便處於未完工狀態，僅完成的一座鐘樓孤零零地聳立在上方，使它更顯特殊。

凍結的音樂

　　歐洲著名的大教堂，幾乎棟棟是坐東朝西（朝向耶路撒冷），旭日東升時，第一道陽光由東面的彩色玻璃窗射入，夕陽西下時，大教堂西正面沐浴在如火的夕陽中，更顯得金碧輝煌、美不勝收；史

前跨頁：史特拉斯堡大教堂位於德法邊界，這座哥德式大教堂內部洋溢著厚實又充滿霸氣的日耳曼色彩。

右頁：史特拉斯堡南面入口處的天文鐘，是文藝復興時期集科技、藝術於一身的傑作，每到整點，天文鐘上的基督都會出來追逐正在敲響死亡喪鐘的死神。

史特拉斯堡大教堂西正面入口的雕刻以聖母為主題。

特拉斯堡大教堂也不例外，裝飾華麗的外表在黃昏中，有若炙熱上升的火焰。史特拉斯堡大教堂興建時，已進入哥德式風格的巔峰期，所有哥德時期強調的精神，在此毫無保留地盡情發揮，西正面三座拱門上的雕刻和其四周的華麗藻飾，曾讓德國文豪驚嘆：「簡直是凍結的音樂！」

至於教堂內的彩色玻璃，同樣是同時期哥德式藝術中的佼佼者，法國大文豪保羅・克洛代爾（Paul Claudel）曾讚美：「透過史特拉斯堡的彩色玻璃，充滿血腥和神聖的歷史再次得到了詳述與證明。」

積極教化的雕刻

史特拉斯堡大教堂的外觀，在法國大革命期間曾嚴重受創，除了少數幾尊雕刻，目前大教堂外觀的雕刻大多是幾可亂真的複製品。雖然如此，一點也不損及其藝術價值和欣賞趣味。

史特拉斯堡大教堂外觀雕刻，儼然是一部石刻的百科全書，處處可見中古動物、植物園的縮影，除了一些熟悉的牛、羊、鵝，更可以找到各式各樣的葉子、花果圖案、有的更具體雕出諸如玫瑰花、香草、包心菜的形狀。

大教堂西面三扇拱門其中的兩扇，因受到道明會僧侶阿伯瑞（Albert the Great）的影響，以教化人心的道德寓言為主題，而沒有一般《舊約聖經》中的聖人與先知。

就以西正面最右邊的大門兩旁雕刻為例，門左方有四個人物，其中有三位代表受到誘惑的

史特拉斯堡大教堂西正面右方大門的雕刻，以教化人心的寓言為主題，左方雕刻象徵魔鬼誘惑愚笨的人，右方雕刻則以聖彼得帶領智慧的女性形成強烈的對比。

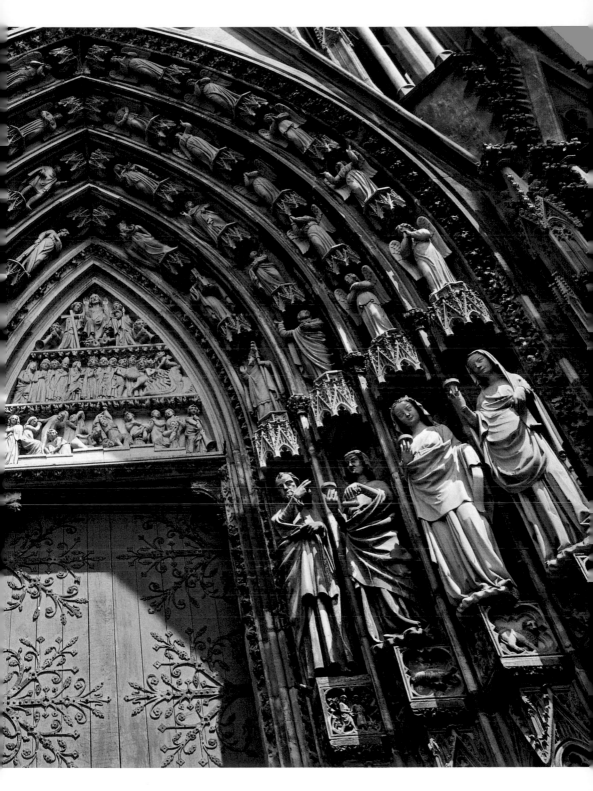

愚笨女人，另一位象徵魔鬼的男人手拿著誘惑的蘋果，雖然衣冠楚楚長得一表人才，背後卻布滿蛇蠍等恐怖的生物。右方則以聖彼得為首，領導著三位手持油燈代表智慧的女性。

這些完成於十三世紀且深受巴黎哥德式風格影響的作品，富有道地的亞爾薩斯精神。簡單造型及誇張表情的雕像頗有卡通般的親和力，不似一般哥德式大教堂的雕刻，往往相當嚴肅又難以親近。

大教堂外眾多的雕刻，有一種積極入世的特質，隱含著強調權威道統的作用，在教堂南面入口處更具體彰顯這樣的精神：羅馬式的南面入口上方的雕刻，正中央坐著所羅門王，左右各有一位美麗女子，右邊的女子雙眼被蒙起，象徵迷失的猶太會堂；左邊那位頭戴皇冠，手持十字架與聖杯，象徵著教會的勝利。

由南大門入內，首先映入眼簾的是鎮堂藝術瑰寶「最後的審判之柱」。這根完成於哥德式高峰期的柱子與旁邊製作於文藝復興時期的天文鐘及管風琴，都是相當傑出的宗教藝術品。

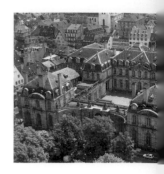

建於十八世紀、位於史特拉斯堡大教堂邊的主教宮，深受凡爾賽宮的巴洛克風格影響；內部則以輕快的洛可可風格裝飾。由宮殿改成的大教堂博物館，裡面收藏著大批史特拉斯堡大教堂的雕刻原作。

右頁：史特拉斯堡南面門入口，講述著教會勝利的主題，造型優美的雕刻蘊藏著點化人心的教育主題。

飽經戰火的堅強身影

史特拉斯堡舊城區風光明媚，但在二次世界大戰結束前，這是座煙硝不絕的城市；十八世紀的法國大革命、十九世紀的普法戰爭、二十世紀的二次世界大戰，這座城市無一倖免地受到嚴重的破壞。

拜訪過史特拉斯堡大教堂後，我又轉進德國待了一段不算短的時光，在德國最後一站黑森林逗留時，在一處小鎮的山頭上看見十幾里外一座如獨角獸般的大教堂，我開玩笑地對德國友人說：「那座教堂真像是史特拉斯堡大教堂。」沒想到朋友回答：「那本來就是史特拉斯堡大教堂。」我當時突然有種大夢初醒的感覺，剎那間我真想更改行程，開半小時的車衝到史特拉斯堡去。

和風夕陽中，我只有暗自祝禱，歐洲終於和平了。也不過十年前，這麼短的距離仍有邊界阻隔，若是沒有多次進出法國簽證根本過不去。聖母保佑，渺小的人類終於在野蠻的戰爭中學到了一些文明，一些最基礎的基督教誨。能夠在德國境內溫馨的氣氛裡遙望位於法國境內的史特拉斯堡大教堂，除了感謝，我再也找不到更好的形容詞了。

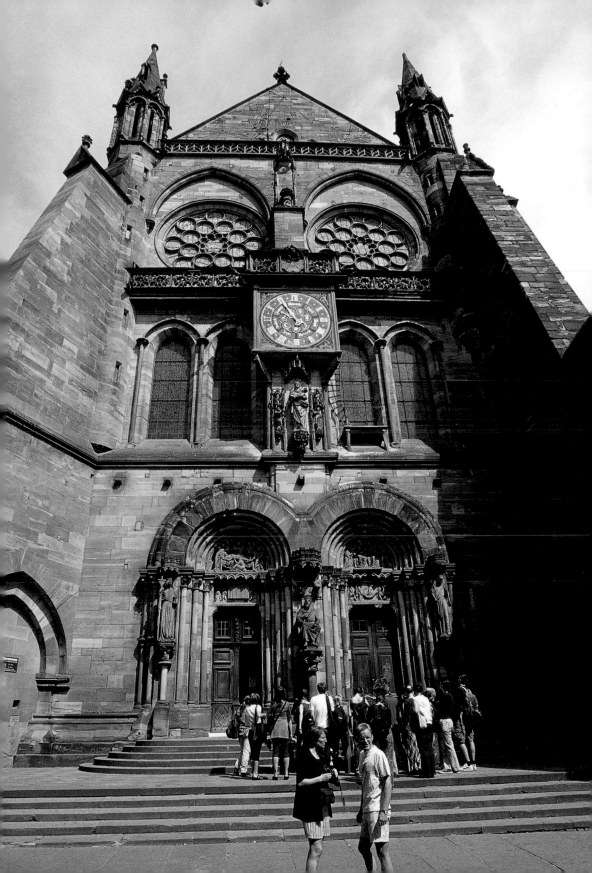

亞眠
大教堂

　　亞眠大教堂（La Cathedrale de Amiens）在地球上至今已屹立了近八百個年頭。雖然那個熱烈信仰時代已永不復返，但每到夏日夜晚，當教堂籠罩在一片七彩光芒與悠揚的聖樂中，只見原本單調的石雕頓時變得瑰麗非凡，似乎從漫長的沉睡中甦醒過來，那種震撼的情景，教人久久不能忘懷。

　　亞眠市位於法國巴黎北方，是巴黎通往英國倫敦鐵路幹線必經之地。由於停靠站離市中心仍有一段距離，雖然身為 Picardy 的首府，只有十三萬人口的亞眠市仍具有相當迷人的小鎮情調。

　　亞眠市與巴黎相距不遠，在西歐各城鎮互別苗頭競相興建大教堂之時，富甲一方的亞眠市自然不落人後。在興建大教堂之前，原址已有一座羅馬式教堂，西元 1220 年前一場大火燒掉了原教堂，卻也為未來的哥德式大教堂開啟了興建的契機。

全球第四大的教堂

　　最讓亞眠市民驕傲的是，這座通天的大教堂除了是法國境內最大的教堂外，更是僅次於羅馬聖彼得、德國科隆、義大利米蘭，全球第四大的大教堂。亞眠大教堂能有如此成就，除了市民的信仰熱情外，還有個不可或缺的遠因：西元 1206 年，一位來自該地區教會的執事，在第四次十字軍東征時，自君士坦丁堡帶回了《聖經》中大大有名的聖人——施洗者約翰——的遺骨，從此亞眠大教堂便成為一處天主教重要的朝聖地。

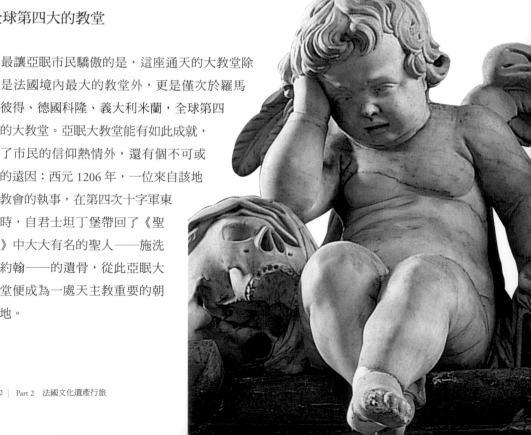

亞眠大教堂唱詩席後的陵墓石雕刻於十七世紀，其中又以這尊「哭泣的天使」最為著名。在戰爭中撫慰了無數苦悶的心靈，也成為亞眠的重要象徵。

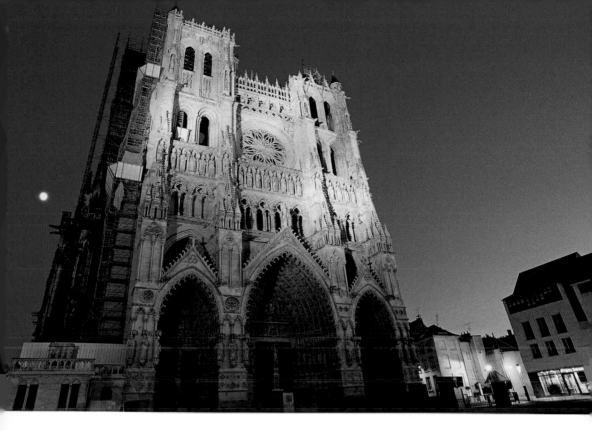

亞眠大教堂中世紀時因擁有施洗者約翰（John the Baptist）的遺骨而成為重要的朝聖地。自窗中射進的光，照耀至大堂每一個角落，史學家曾為文讚美亞眠大教堂內觀綻放出天堂般的光彩，高 42 公尺的大堂，令進堂的人們由心底生起一股敬畏之情。

　　隨著天主教在西方世界的拓展，信仰規範著人們的生活作息，一座大教堂正是事奉上帝最具體的象徵。富有的亞眠市民以來自染料生意的龐大利潤積極支持教堂的興建，再加上 Picardie 地區如 Laon、Noyon 和 Senlis 等城市已有哥德式的教堂，亞眠大教堂在建築技術上已有相當成熟可供參考的範本，在眾多有利條件下，有 42.3 公尺高、145 公尺長的亞眠大教堂面積是巴黎聖母院的兩倍，能成為法國最大的教堂一點也不足為奇。

　　自亞眠大教堂後，法國某些新建教堂在高度和體積方面還想與亞眠大教堂爭鋒，其中最有名的例子是位於波微的大教堂。該教堂的建築師將大堂高度設定在 50 公尺（比亞眠大教堂高出 7.7 公尺），這虛榮無比的計畫最後在尖塔倒塌後終於告吹，自此法國再也沒有一座教堂在面積與高度上能夠超越亞眠大教堂。

高效率的建堂工程

　　花了近半世紀才興建完成的亞眠大教堂，正好在 St Louis（1290-

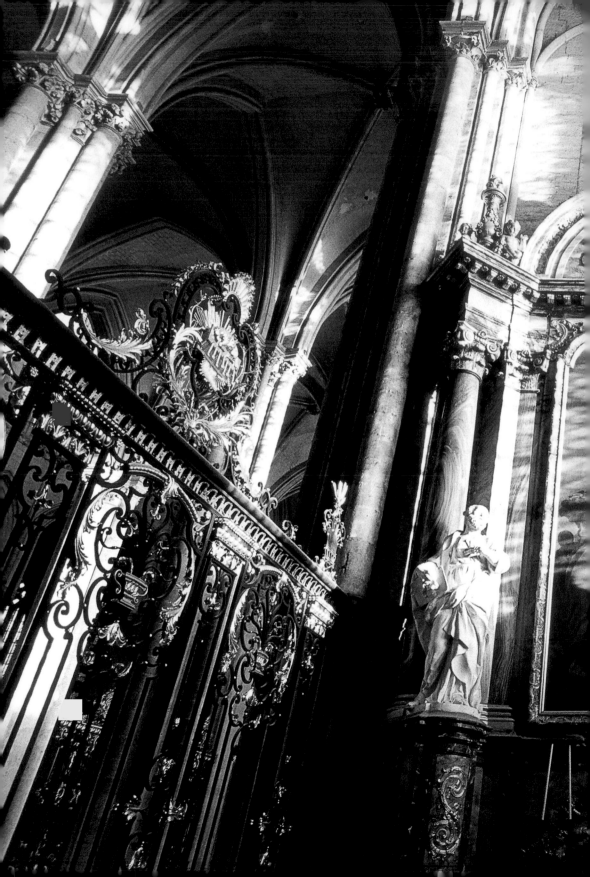

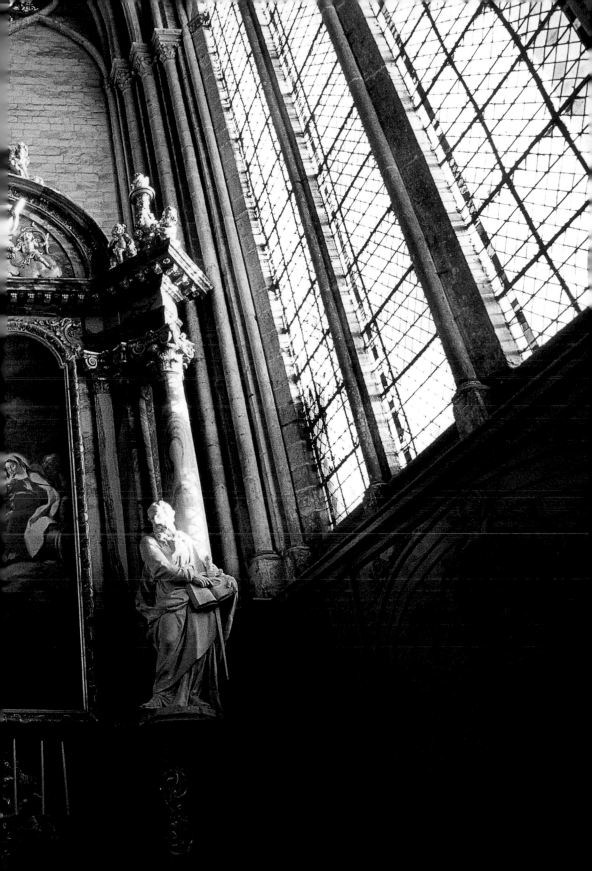

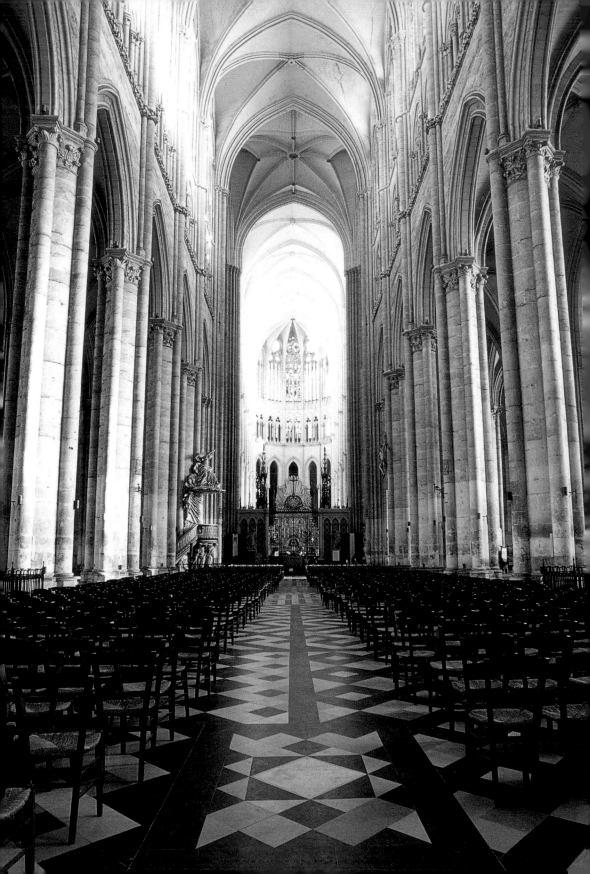

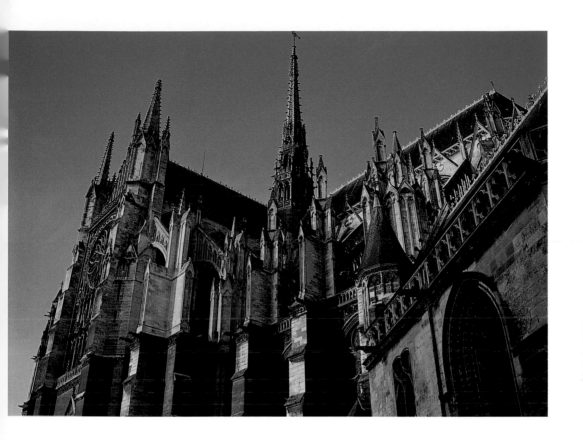

亞眠大教堂南面外觀一景。

左頁：亞眠大教堂的面積足有巴黎聖母院的兩倍大，氣勢宏偉的主堂，彷彿擺脫了地心引力，一路往上攀升。

前跨頁：亞眠大教堂中堂迴廊間的小聖堂有很多優秀的藝術作品。

1270）當政期間，1264 年這位君王前來亞眠調停英王和貴族間的紛爭。史料記載，這時期亞眠地區的人們像是為真理作戰般的瘋狂投入建堂工作，大量的資金流入教堂，一流的藝術家也被延攬至此大顯身手，建堂工作前後有六位主教和三位建築師的參與，他們的名字被刻在今日教堂迷宮的正中央。

　　亞眠大教堂可以在如此短暫的時間內完成，除了信仰的熱情，另一個主要原因是建築技術的改進。亞眠大教堂是法國哥德式教堂中第一座有效率管理石材運用的教堂，集中管理切割石塊和適當的儲存使大教堂建造速度加快許多。硬體結構大致完成的教堂開始進行內外觀的裝飾工程，其中有一項相當值得一提的建設為 1508 年 7 月 3 日開始的唱詩席小隔間工程，全為木頭製作的座椅，繁複的裝飾為同時期雕刻的極品。

劫後餘生

十八世紀時，亞眠大教堂又以當時風行的巴洛克風格大肆整修，可惜這次工程除了介於唱詩席與主祭台間的柵欄和唱詩席屏風還算成功外，某些裝飾嚴重破壞了內觀的整體性。

例如唱詩席後的巨大屏風阻隔了後方的聖所；另一個令人扼腕的設計是，為了讓更多的光線進入，大教堂拆下了所有源自十三世紀的彩色玻璃，改裝以新的透明玻璃。這批拆下儲存在倉庫的彩色玻璃後來又毀於一場意外之火，中世紀偉大的藝術結晶就此付之一炬。

十八世紀末期，隨著法國大革命的開展，像法國其他教堂一般，亞眠大教堂也受到波及。

不同於法國其他地區，亞眠大教堂深受當地百姓的尊重與喜愛，大教堂除了唱詩席南面某些雕刻的頭部與手腳被一群外地愚民斬斷外，內外觀大體無恙。

十九世紀，大教堂展開一連串的修復工程：首先是唱詩席南北兩面的木雕進行全面修復，大教堂外觀所有斷手斷腳的雕像也一一修復；1874 年建築師維奧列─勒─杜克更開始清理教堂周圍的景觀，這位偉大的建築師在法國建築史上佔有一席之地，他的專業為法國其他古蹟的修復提供了許多寶貴的靈感，尤其是法國政府的資金支持，使古蹟更能保持完整的面貌。

二十世紀兩次世界大戰使大教堂不可避免地受到戰火波及，1918年 3 月，數顆砲彈擊中了教堂；第一次世界大戰末期，亞眠的主教更請求教皇當仲裁人籲請德皇勿讓大教堂毀於砲火；1939-1945 年第二次世界大戰期間，亞眠大教堂更遭遇嚴酷的考驗，教堂當局把能搬的全搬走，各廊柱之間更堆下了無數的沙包，幸運的是當無情的空襲使得亞眠市區幾乎全毀時，大教堂竟奇蹟般的安然無恙。即使是今日，當全法國只有百分之五的人口按時進教堂時，亞眠的百姓對這座以聖母為名的大教堂仍充滿敬意。

偉大的藝術成就

亞眠大教堂外觀雕刻可上溯自十三世紀，教堂西正面最上層雕刻為法國二十二位國王的雕像，這些有 3.7 公尺高的石像若放在廣場

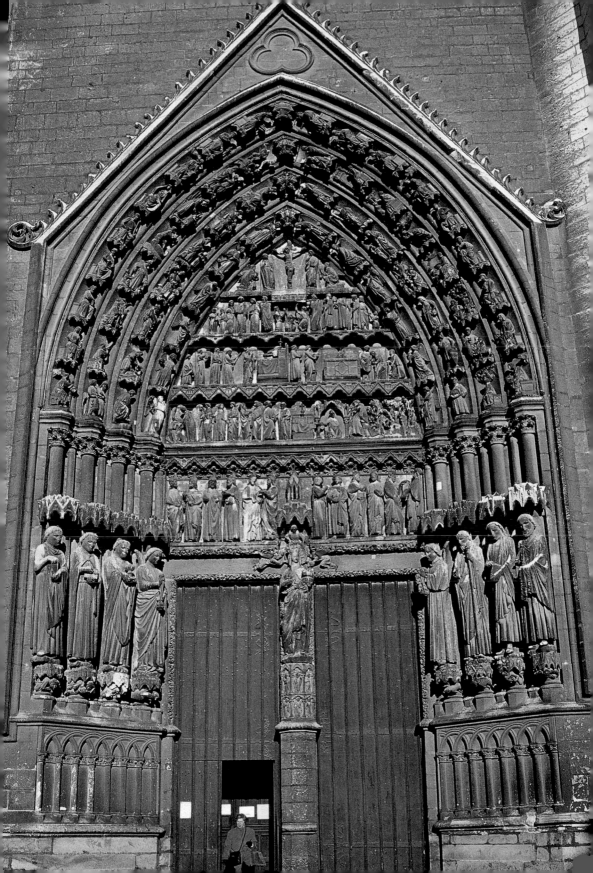

上，將是不折不扣的巨人；在國王雕像群之上為巨大的玫瑰花窗，這扇花窗已是哥德火焰式的風格。國王雕像之下為三扇拱門，其中正門雕刻裝飾是以基督為主題，除了有一般的十二門徒、最後的審判等故事外，大門正中央更有一尊有著「亞眠美上帝」之稱的耶穌雕像；這尊源自十三世紀的傑作，無疑是同時期最偉大的雕刻之一，據說當年的雕刻師靈感是來自夢中基督的啟示。右邊拱門則是以聖母為題，除了有天使告知聖母受孕主題外，還有三王來朝的故事。最左邊的拱門則是以亞眠第一任主教聖福民為主題。

大教堂南面大門上還有一尊原來為鎏金的聖母像，由於年代久遠，除了依稀可見的金痕外，雕像已還原為石頭顏色；至於北面大門，意外的竟然沒有任何的雕刻裝飾。除了外在的石雕，教堂裡還有兩座銅棺和一百一十張位於唱詩席兩邊的木頭坐椅；建於十三世紀的銅棺在法國哥德藝術中相當罕見，兩座銅棺是紀念當時的主教 Evrard de Fouilloy 和他的繼承者 Geoffroy D'Eu.。

教堂內眾多雕刻中還有一尊刻於十八世紀的哭泣天使雕像，這尊位於唱詩席後不起眼的雕像在第一次大戰時聲名大噪，也許這不安的小東西具體反應了那個時代的悲哀。

亞眠大教堂的彩色玻璃，大多是現代作品，原來的玻璃在十八世紀時以過時的名義，全部拆下，後又毀於儲藏的倉庫。新修的玻璃將這處小聖堂妝點成迷人的聖境。

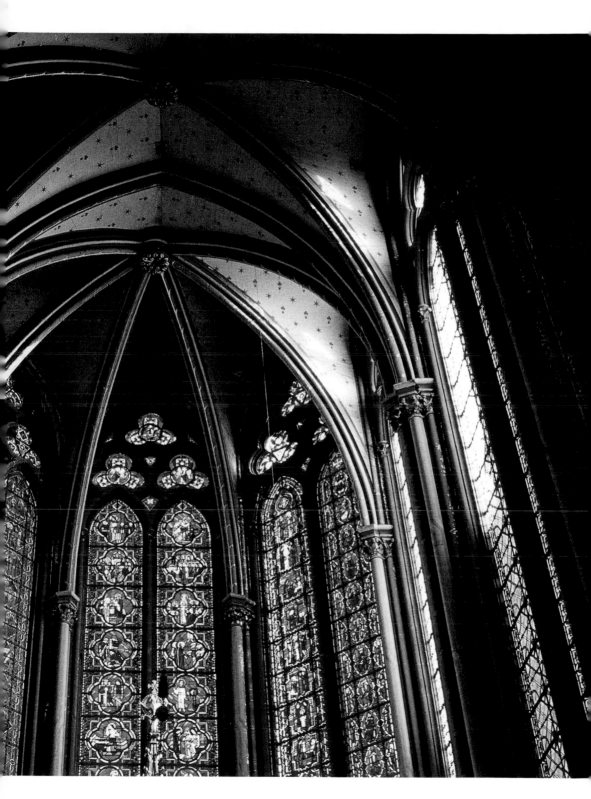

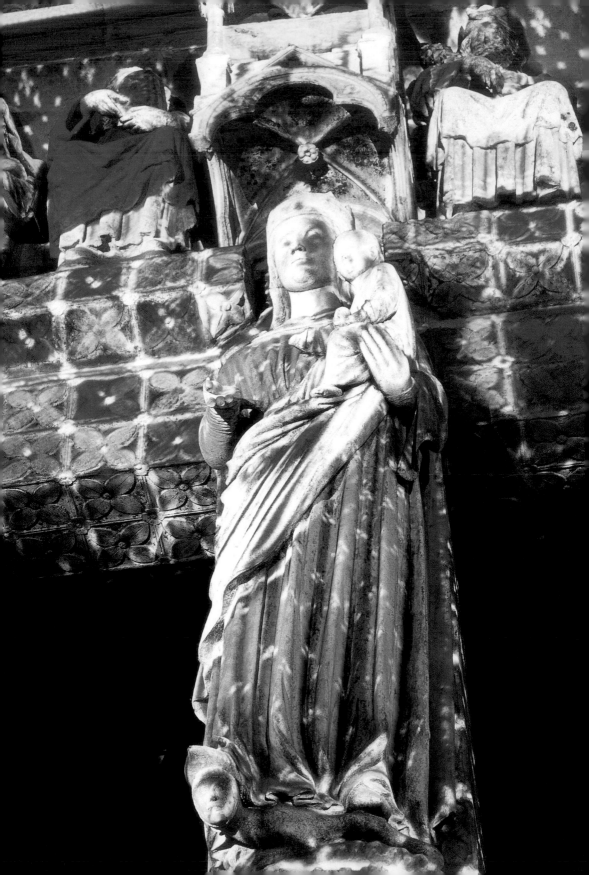

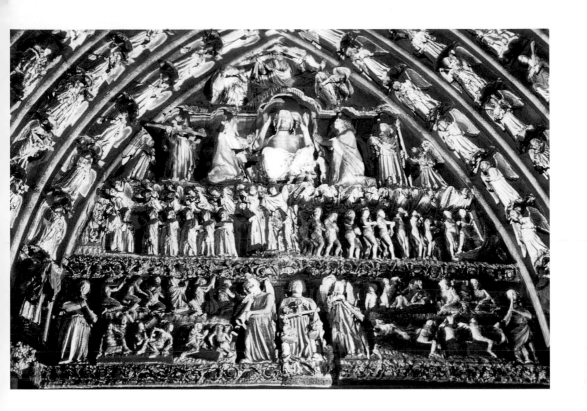

在雷射光的照射下，亞眠大教堂外觀的石刻光彩奪目，令人不敢直視，可以想見這些美麗的雕像在當年鮮豔色彩的妝點下，拉近了上帝與人們的距離。

光之巡禮

上個世紀末，為慶祝千禧年的來臨，當局為大教堂外觀，尤其是成千上萬的雕像，以近六年的時間做了徹底的清洗。原本已發黑的雕像在雷射科技的處理下不但還原為既有的石頭顏色，更令工作人員興奮的是，在雷射處理下，這些石雕竟露出十三世紀時的殘留色彩！原來當時為了拉近與民眾的距離，石雕全漆上鮮豔的色彩，由於年歲久遠，鮮豔的色彩早已斑駁殆盡，這一重大的考古發現為科學家帶來新的靈感，希望在不傷及石雕的前提下，還原這些早已不存在的色彩。

自 2000 年起，大教堂門前架設了幾座巨大的雷射投影機，一到夏天觀光旺季時，大教堂夜間都有「光之巡禮」的活動，短短四十五分鐘在葛利果聖歌的音樂中，大教堂正門的雕刻在雷射光投射下還原當年的色彩，瑰麗十足的視覺效果，美不勝收。

漢斯
大教堂

與其他教堂不同的是，漢斯大教堂（La Cathedrale de Reims）有許多以天使為主題的雕像，尤其是主堂外的飛扶柱上有無數展著雙翼的天使雕像，使得漢斯大教堂有「天使聖堂」的美稱。

我從巴黎坐了近三小時的火車來到漢斯，就為了看漢斯大教堂門楣兩邊名聞遐邇的天使雕像。

香檳伴古蹟

與沙特大教堂齊名的漢斯大教堂，不像其他城市的哥德式大教堂往往就座落在火車站附近，不然起碼在車站前就能看到聳立在城市天際線上的大教堂屋頂，我從車站一路又是問人又是看地圖的花了四十多分鐘才來到大教堂前。

在法國東北部的漢斯，位於昔日的日耳曼及法蘭克王國交會地帶，自古以來就是羅馬帝國重要的城市之一。不過今日這一大片區域反倒是以香檳酒聞名於世，若是能邊品嘗香檳酒邊欣賞古蹟，將會是一件多麼愉快的事！

右頁：漢斯大教堂由東往西的內觀一景。大教堂西正面的玫瑰花窗，在一座龐大的石造空間裡，製造了輕快活潑的美麗氣氛。

次跨頁：漢斯大教堂是昔日法王加冕的教堂，英法百年戰爭期間，自稱受到聖靈啟示的農家女貞德，當年就是在這參與查理七世的加冕。漢斯大教堂外觀通身都為石刻人物所包圍，大量開始使用有翅膀的天使雕刻，也使這座大教堂有天使聖堂的美譽，此外，漢斯大教堂也是法國境內最早以聖母為主保聖人的大教堂。

漢斯大教堂有天使聖堂的美譽。巨大的石塊在雕刻匠師的巧手下，化成一尊尊喜悅的天使、聖人或先知。斑駁的石塊，顯示出教堂的古老與歲月的滄桑。

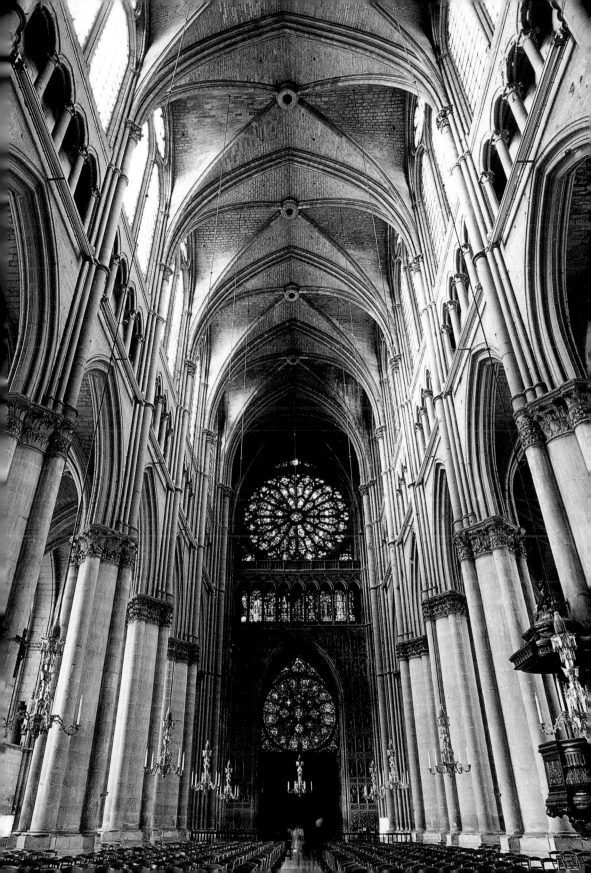

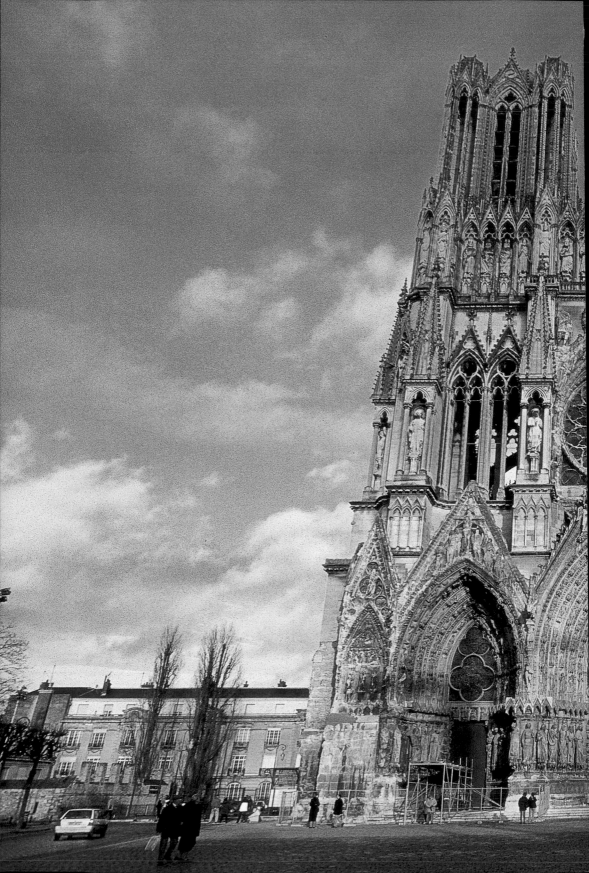

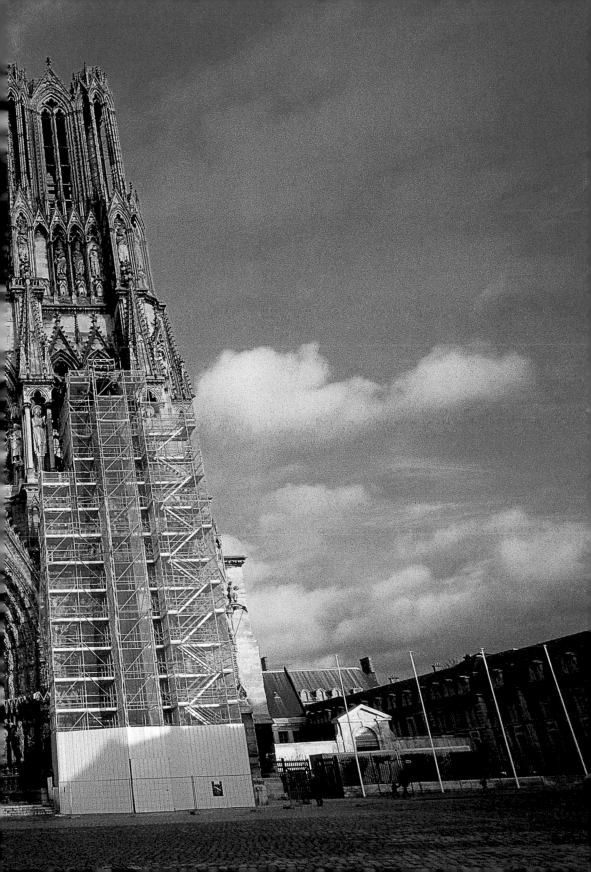

二十二位法土在此加冕

漢斯大教堂和巴黎的聖丹尼斯大教堂、聖母院一樣，與法國皇室的發展歷史息息相關；自西元十三世紀起一直到十九世紀初，法國二十五位國王中就有二十二位在漢斯大教堂加冕，其中有一位就是在英法百年戰爭期間因聖女貞德而出名的查理七世。

你也許會好奇漢斯為何會成為法國王室的加冕教堂？歷史的腳步向來有跡可循：西元八世紀時，查理曼大帝在今日德國亞琛的皇家教堂裡，請羅馬教皇來為他仿效《舊約》中薩姆耳為大衛王塗聖油加冕；此例一開，還未成氣候的法王也在漢斯大教堂依樣畫葫蘆玩起同樣的把戲。

隆重的加冕禮一共分為三部分：首先是宣誓，再來是塗油，最後才是加冕。緊接在加冕典禮之後，就是在漢斯大教堂邊主教宮殿裡舉行的盛宴。

聖女貞德

1429 年，當時才十七歲的貞德就是在這座大教堂裡親眼目睹懦弱的查理七世在此加冕，在大教堂所保存的文獻中，還有記載著貞德父親來此參加典禮時邀請單位的開支明細。

就在大教堂西正面廣場左側有一尊手持長劍騎馬的聖女貞德雕像，這名當年來自洛林地區、目不識丁的農家女，以頑強不屈的毅力說服懦弱的查理七世在漢斯大教堂登基，爾後又將英國的勢力驅逐於快淪

漢斯大教堂內的穹頂一景。

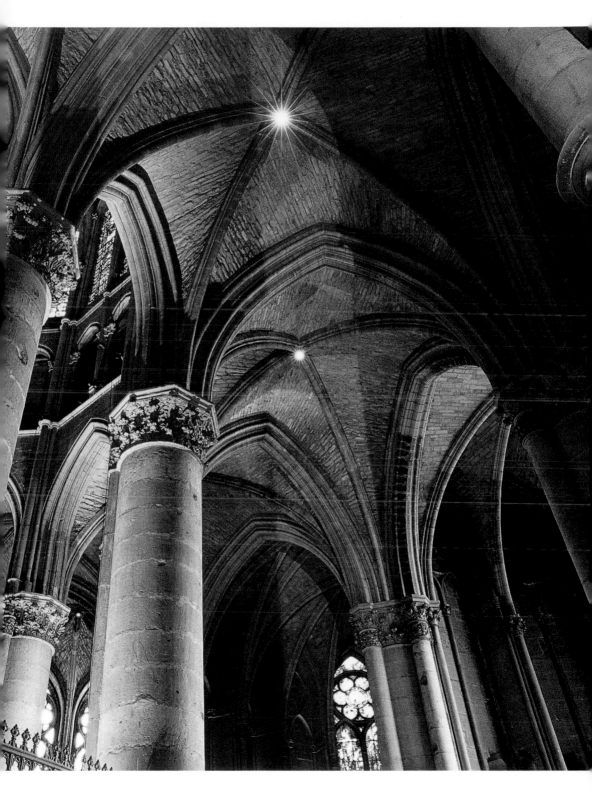

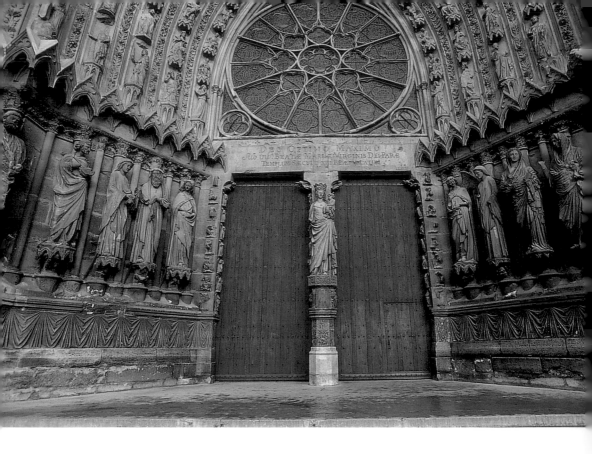

陷的法國外，這位奇女子一直到十九世紀才被一併出賣她的羅馬公教會封為聖女。

漢斯大教堂的入口處完全以聖母為重心，大門上方也很不一樣地用玫瑰花窗代替常見的最後的審判主題雕刻。

笑容滿面的天使雕像

哥德式教堂外觀雕刻與建築結構緊緊相連，漢斯大教堂也不例外；但與其他哥德式教堂不同的是，漢斯大教堂有許多以天使為主題的雕像，尤其是主堂外的飛扶柱上有無數展著雙翼的天使雕像，使得漢斯大教堂有「天使聖堂」的美稱。

這些天使雕刻令人感動，尤其是西正面大門兩側的天使雕像，除了造型優雅外還個個笑容滿面，那種只有在嬰兒臉上才能見到的無邪笑容，是得知了救主的福音？還是為蒼生的得救而歡欣？相形之下，羅浮宮裡的蒙娜麗莎恐怕也要失色幾分。除了天使的雕像，大教堂西正面的雕刻群同樣令人印象深刻，這些雕刻除了有成熟的風格，更具體反映了十三世紀的神學思想，例如在雕像

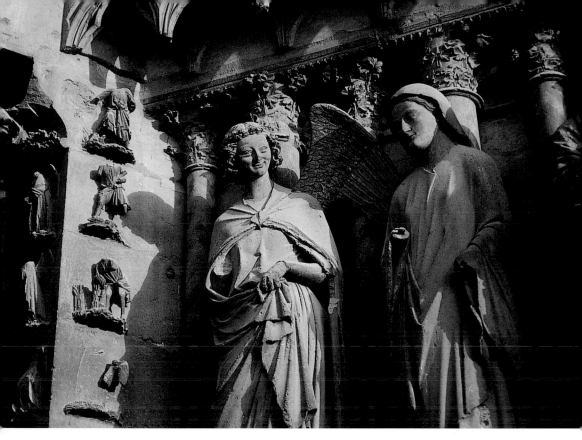

的表情顯得更具有人性。

尊奉上位的聖母

大教堂西正面三座拱門，各有以聖母、基督和《舊約》為主題的
雕刻，這幾個主題正好反映出天國與人間的關係。正門門柱間的雕
像是美妙的聖母抱子像，而介於玫瑰花窗之間的一幅耶穌為聖母加
冕的大型雕刻（原作已陳列在大教堂附屬博物館中），具體點出了
漢斯大教堂的精神——獻給聖母的大教堂。

與法國其他聖母大教堂不同的是，聖母加冕的主題成為漢斯大教
堂的外觀重心，甚至幾乎讓人誤以為耶穌是為聖母而存在；就連最
重要的基督救贖主題，竟然也讓位至西正面左側門的門楣而不是正
門上方。

不論這樣的神學是否能獲得認同，漢斯大教堂雕刻仍是相當了不
起的傑作，有史學家推論，也許這些雕刻石匠因為十字軍東征的關

係，多少受到了希臘雕刻的影響，這在法國其他哥德式教堂中相當少見。

精采的彩色玻璃

走進漢斯大教堂，恢弘的內觀呈現秩序井然的理性光輝，那如叢林般的迴廊石柱像是和諧又富有韻律的進行曲。就像所有的哥德式大教堂一般，漢斯大教堂整座教堂從上空看來也是呈拉丁十字形狀，主堂中央部分從東至西被樑柱分成十等份，兩邊各有迴廊；在主堂後方為十字翼廊及唱詩席，環繞著唱詩席的是半圓形的迴廊和五間小教堂。

漢斯大教堂的唱詩席在體積上相當驚人，那逐漸消失在穹頂尖的樑柱，使大教堂有一種無限深遠的錯覺，完美的建築比例（150 公尺長，內堂由地板至天花板正好是 38 公尺高）使大教堂像極了一座翻轉過來的船身內部。

至於哥德式藝術中最具代表性的彩色玻璃，漢斯大教堂的數量雖然不多，但精彩度一點也不亞於沙特大教堂；尤其是大教堂東端半圓頂室的小堂有一扇無與倫比的作品，是由已過世的藝術大師夏卡爾所設計，這位俄裔猶太畫家生前由猶太教改信羅馬公教，為此畫家曾以不少新舊約的題材創作，但耐人尋味的是，夏卡爾在臨終前又回歸了猶太教的懷抱。

文明的建立需要漫長的歲月但毀滅卻往往只在一瞬間，第一次世界大戰，1914 年 9 月 19 日這天大教堂受到嚴重的戰火波及，無情的戰爭結束後，漢斯大教堂幾乎花了近二十年的時間修復，才得以開放做部分的宗教用途。不過這龐大的修復成果在第二次世界大戰時又受到嚴重的破壞，回溯過往，戰火中微笑天使的表情會是多麼讓人難以承受啊？

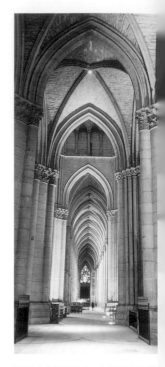

除了龐大還是龐大，在哥德大教堂內，人的比例何其渺小？在金黃的光線裡人們在龐大卻有次序的空間裡來感受上帝的臨在，圖為漢斯大教堂的迴廊一景。

從宗教遺跡看
文化保存

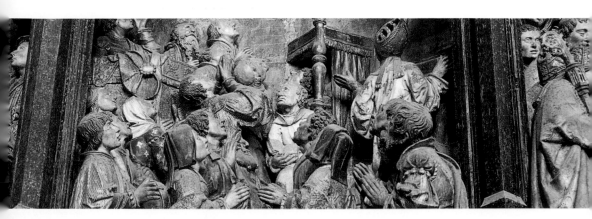

縱使按時進教堂的法國人不多,日常生活仍處處受宗教文化的影響。西方聖人多如繁星,每天的日曆上都有專屬的聖人。對信仰虔誠的人而言,每天都有聖人相隨,實在是件愉快的事。有些新婚夫婦迎接新生命時,若是沒有命名的靈感,乾脆以當天的主保聖人為孩子命名。

法國官方對宗教的態度相當保留,非但不許宗教干政,在學校裡亦不提及宗教。說來令人難以置信,在天主教古國的境內只有一座神學院!

這座碩果僅存的神學院附屬於洛林省(Lorraine)的邁之大學裡。話說,這座神學院何以能夠存在?第二次世界大戰結束後,原為德國占領的亞爾薩斯(Alsace)及洛林兩省仍沿用日耳曼律法,使邁之大學神學院得以保存。

行色匆匆的觀光客參觀法國境內一座座的大教堂後,都會被那輝煌的建築給震懾得說不出話來,而無從得知大教堂背後的深層文化、社會結構和沿革。

宗教若不更新當然會死亡,如今大教堂得以生存已不是宗教功能而是文化的保存,這是經過兩個世紀無數的革命後所成就的態度。走筆至此,有所感慨,國內許多探討西方文化的論述和介紹,經常難以有系統地對其進行深層了解。當五四運動時,諸多重量級的知識份子疾呼以西方「德先生」、「賽先生」來救中國的積弱,經過這麼長的時間後,我們終會發現:哪有如此簡單?

聖雷米大教堂

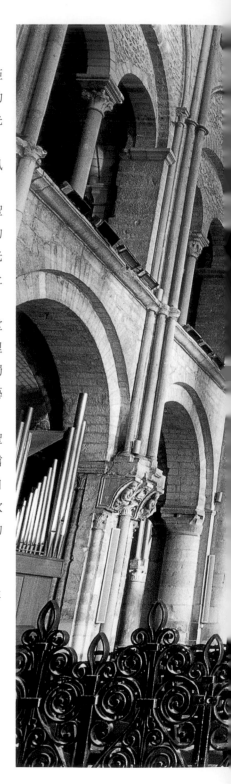

　　一般遊客大概不知道，漢斯另有一座與漢斯大教堂相距不遠卻關係密切的聖雷米大教堂。昔日法王加冕所使用的聖油就儲存於此；每當法王加冕時，被揀選的貴族都會先到這裡取聖油，再送到漢斯大教堂去。

　　這座原為羅馬式建築的教堂，十二世紀時又以哥德式風格大肆翻修，是西歐混合著羅馬與哥德式風格的完美典範。

　　在參觀漢斯大教堂時，堂外烏雲密布，我冒著雨趕往聖雷米大教堂，才一進堂，陽光突然自烏雲中鑽出，五彩的光線瞬間將大教堂映照成一座光的聖境。正讚嘆時，陽光又瞬間不見；那種感覺就像是天堂大門突然打開卻又馬上被掩上。

　　由於漢斯大教堂太出名了，這座只有行家才知道的教堂反倒乏人問津，我得以在教堂裡來去自如地拍照。教堂裡源自哥德式高峰期的彩色玻璃和唱詩席裡恭奉聖雷米聖髑的石棺上的雕刻精彩非凡，令我訝異的是，這些非凡的藝術品竟然沒有任何警戒裝置，可以讓人如此靠近欣賞。

　　中古歐洲是聖髑崇拜的時代，聖雷米大教堂裡恭奉的聖雷米是法國境內最重要的天主教聖人，中世紀時有萬千信徒不遠千里而來，就是為了朝拜這些聖髑。有趣的是，自小就是天主教徒的我，而今卻只是以一種藝術的眼光來欣賞這些遺跡，有關聖人的種種傳說，再也不像兒時那般的吸引我了。

聖雷米大教堂的外觀與主堂一景。

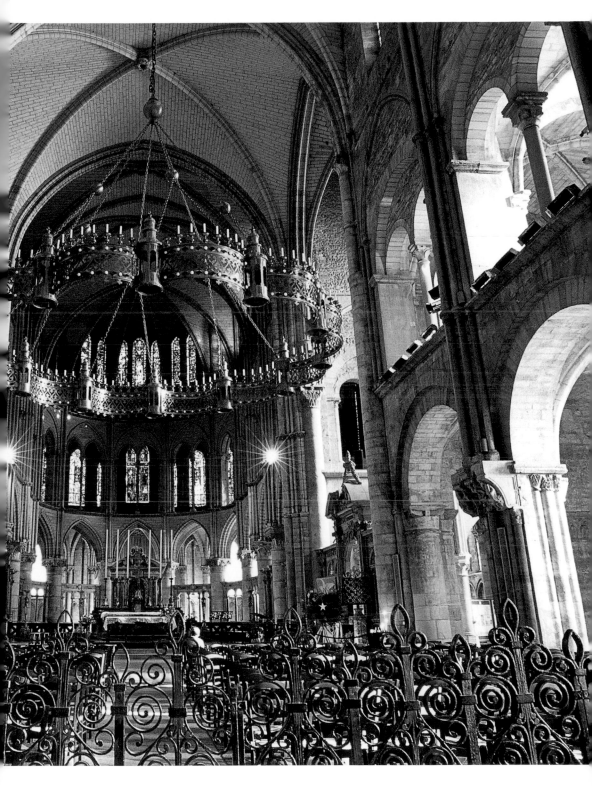

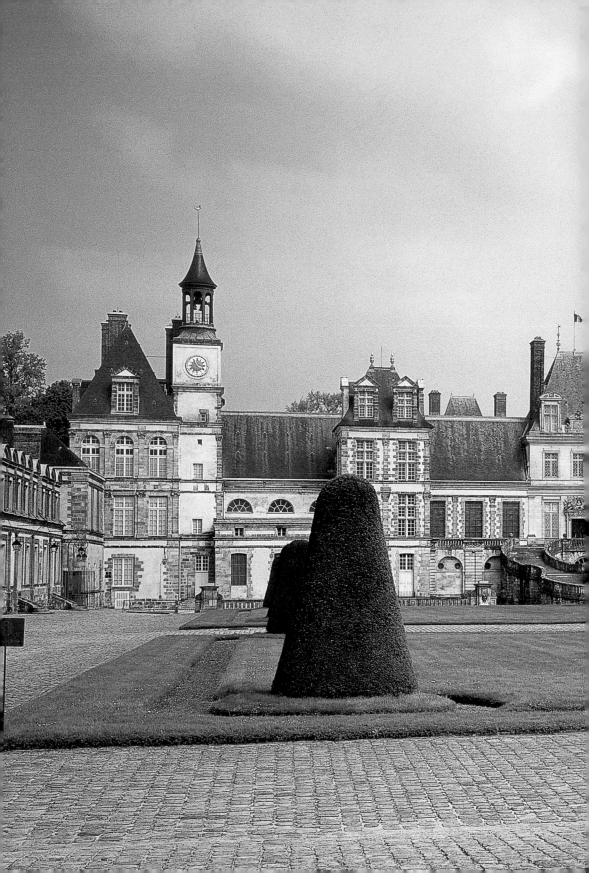

楓丹
白露宮

想出「楓丹白露」這個充滿詩情的名字的中國人，
看待這座宮殿和花園，總是有無限浪漫的情愫；
但對法國人而言，這座罕見的文藝復興建築卻是
涵蘊複雜情緒的傷心地。

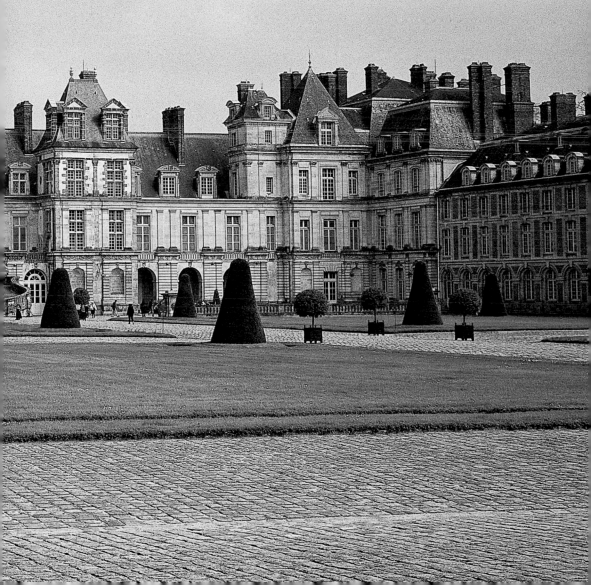

美麗
之泉

　　人文思潮的轉變以及交通工具的進步所帶來的便利，影響著法國十九世紀的藝術潮流。巴黎西南方六十多公里處的廣大森林，曾吸引大批藝術家前來尋找創作靈感，日後，這個小鎮——巴比松（Barbizon）——因藝術家而聞名於世，成為「巴比松畫派」的代名詞。眾多以田園風景入畫的畫家中，最為中國人所熟悉的，莫過於因《晚禱》、《拾穗》、《牧羊女》等富寫實與社會主義內涵之作而馳名的米勒（Jean François Millet）。

　　米勒、畢沙羅（Camille Pissarro）的畫作隨著大眾傳播成為藝術愛好者的視覺印象經典，而就在離巴比松只有四公里遠的地方，還有座舉世聞名的宮殿花園，中國人為它取了個比原先美麗千百倍的譯名——楓丹白露。

　　位於塞納河左岸的楓丹白露宮（Château de Fontainebleau）與其占地達五萬英畝的森林，自十二世紀起就是法國皇室喜於流連的行宮。該宮殿靠近「白露泉」（Fontain，音譯為「楓丹」），其泉水有「美麗之泉」（belle-eau）的美稱，經口耳相傳，將該字轉音為「白露」，兩字相疊後，便成為「楓丹白露」宮殿之名。若用中國人充滿詩情的藝術思維來看待這座宮殿和花園，定會有無限浪漫的情愫；但對法國人來說，這座法國境內罕見的文藝復興建築，卻是涵蘊著很多複雜情緒的傷心地。

前跨頁：位於塞納河左岸的楓丹白露宮始建於十二世紀。古老的建築流轉著法國皇室命運的興衰起伏，人去樓空的歷史舞臺，曲終人散後依舊令人低迴不已。

右頁：噴泉廣場北面的鯉魚池面積遼闊廣大，自亨利四世興建後，一直是宮廷水上活動的舉辦地，如今則是宮廷唯一開放讓遊客划舟覽賞的設施。由此遙望噴泉廣場，亦呈現出另一番不同的景致。

楓丹白露宮的庭園沒有豪奢之氣，卻多了一份秀麗之美，為宮廷建築極為優雅的庭園設計之一。

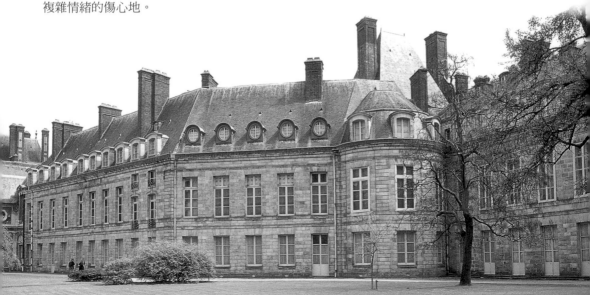

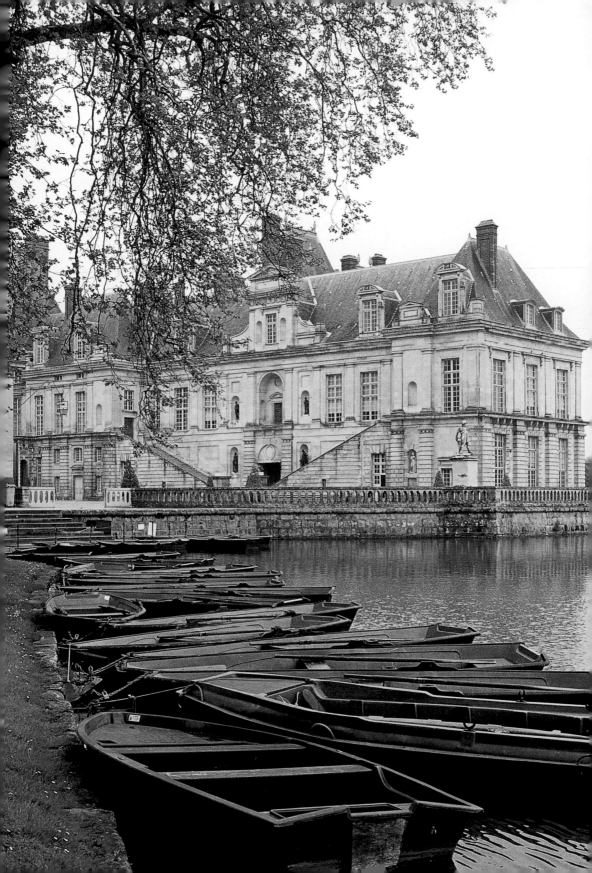

楓丹白露宮的
前世今生

　　1814 年 4 月 6 日，拿破崙在「退位廳」的小圓桌上簽署同意退讓法國和義大利王位的協議書；同年 4 月 20 日，這位不可一世的英雄在「白馬廣場」（Cour du Cheval Blanc）前與跟隨其出生入死、患難與共的禁衛軍進行告別閱兵式，並於六天後離開這座諸王夢寐以求的居城，流放於厄爾巴島（Elba）。

　　對拿破崙來說，這是光輝軍戎生涯的句點，也是曠世英雄最難隱忍的場景；但對法國而言，這座匯集文化涵養與藝術風格的宮殿，卻始終未曾消逝，仍靜訴著一段段高潮迭起，宛如舞臺劇般的宮廷史。

　　走進楓丹白露宮，映入眼簾的是寬廣典雅的庭院，並銜接出左右展列著白牆藍頂的建築，金碧輝煌，構築出一片「ㄇ」字形卻又可各自獨立的特殊行宮格局。

右頁：由布雷頓興建的白馬廣場，經過十六世紀法王亨利四世、十九世紀拿破崙的修建，逐漸形成今日的樣貌，這裡是楓丹白露宮迎賓的重要門面所在。

舞會廳是楓丹白露宮內另一處文藝復興式建築代表，長三十公尺、寬十公尺，為昔日皇室舉辦重要宴會的地點。廳內廊柱間所裝飾的繪畫均取材自神話故事，與彩繪天花板、地面八角形圖案相互映照，流露出氣派而奢華的皇家風格。

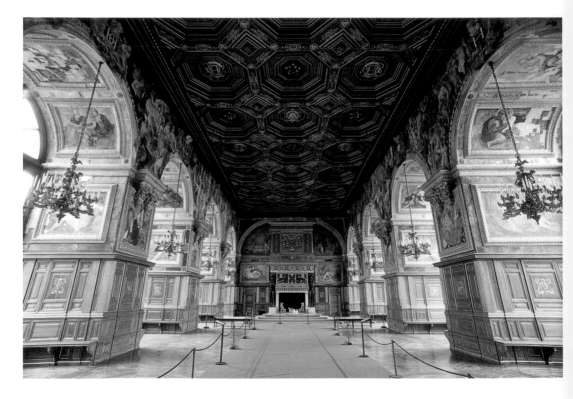

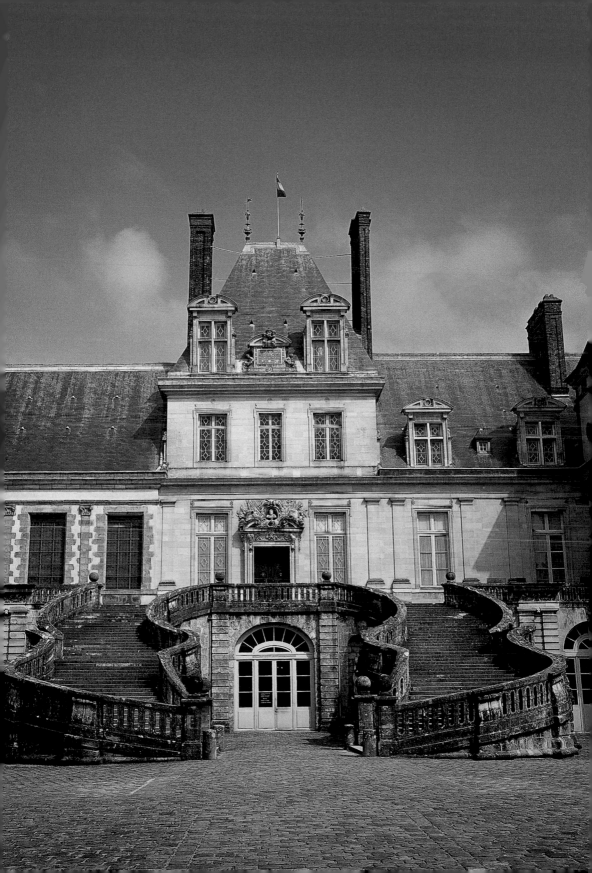

繼續前行，馬蹄形階梯環抱著法蘭西斯一世重整的白馬廣場——它反映當時的建築藝術精神，同時是通往宮殿內最經典的迴廊入口。在極其華麗的宮內裝潢之外，還有噴泉廣場（Cour de la Fontaine）、戴安娜庭園（Jardin de Diane）等風格特異的庭院廣場穿插分布於各建築間。

楓丹白露宮占地遼闊，在凡爾賽宮（Château de Versailles）尚未完工之前，它隨著歷代法國帝王走過六百多年興盛衰落互相交替的歲月。自法王路易六世在此修建城堡開始，楓丹白露宮的規模便漸次擴張，無論是大興武功的法蘭西斯一世所建的迴廊、白馬廣場或舞會廳，以貪婪出名的亨利四世所增建的戴安娜庭園及噴泉廣場，或是拿破崙入主於此所修建的閱兵場與英式庭園。這些建築格局造就出楓丹白露宮特有的風格，呈現出當時與文化的流行趨勢，更使其成為法國文藝復興時期藝術創作的具體表徵，因而聯合國文教基金會於 1981 年將其列入世界瑰寶之林。

法王的林苑

楓丹白露宮的歷史，可追溯至十二世紀的卡佩王朝（Capetian Dynasty），當時君王路易六世性喜狩獵，遂在此修築城堡；1169 年，其子路易九世在城堡中增建禮拜堂，這是楓丹白露宮擴建的開端。1259 年，路易九世繼承前任帝王的擴建工作，在此為三一教派的僧侶建設大修道院。

自此開始，法國皇帝便時常光臨楓丹白露宮，並於蒼鬱幽靜的森林中狩獵，為了解決休憩問題，帝王們便在林中增建度假小屋，為楓丹白露宮勾勒出富麗的雛形。

人非物也非

十四世紀時，查理六世的王妃伊利沙菠積極經營楓丹白露宮，並增建一座有名的「橢圓形廣場」；1429 年，其子查理因為得到聖女貞德的協助，在漢斯大教堂正式受冕為法國皇帝，由於其自幼與生母伊利沙菠不合，故對她大力經營的楓丹白露宮萌生嫌隙之心，任其荒蕪。

長方形的窗戶、陡峭的斜屋頂、有節度的裝飾，映襯在白牆藍瓦下，構成「ㄇ」字形的噴泉廣場，呈現出法國文藝復興建築風格，是楓丹白露宮建築的另一特色。

連接皇家起居室及三一教堂的法蘭西斯一世迴廊，是實踐文藝復興風格的代表作，同時更是凡爾賽宮頗負盛名的「鏡廳」創作「摹本」。內部細膩的雕刻、鑲嵌的壁畫，在在顯示出來自義大利的藝術家超凡的專業素養。

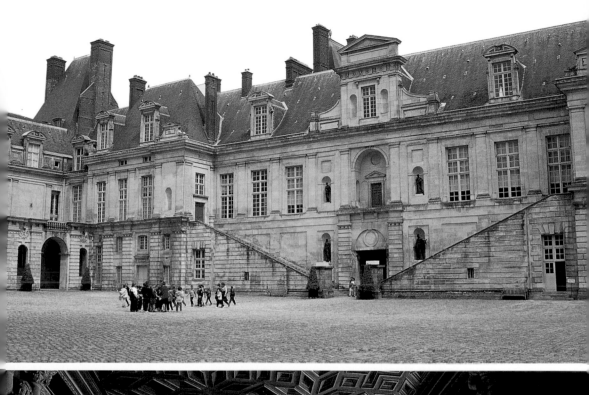

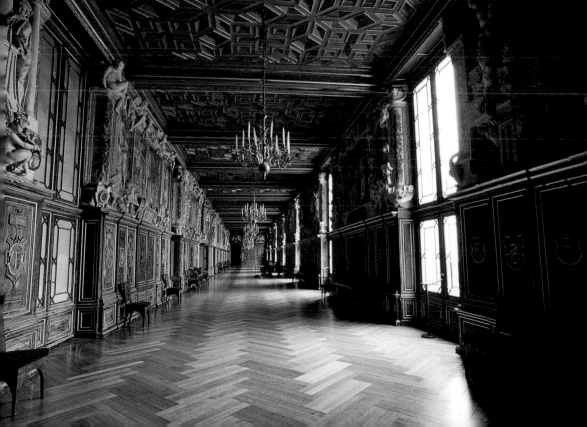

文藝復興的激盪

自查理七世起，沉寂多年的楓丹白露宮再度甦醒，成為路易十四建設凡爾賽宮的範本、法國文藝復興實踐的重鎮，這都必須歸功於法蘭西斯一世的大規模整建。

除了個人對楓丹白露森林的偏愛外，法蘭西斯一世認為，欲彰顯帝王權威，除了須對外拓展軍事勢力，也要在國內建超豪華的宮殿，以顯示國力的強大。加上遠征義大利時，受到文藝復興風潮的刺激，返國後，法蘭西斯一世大肆整修楓丹白露宮，以此作為其鍛鍊文藝復興風格的建築巨作。嚴格來說，法蘭西斯一世對文藝復興建築理念的認識，只是精神思索的激盪或是相當粗淺的組合法則，而真正實現其理想者則是來自巴黎的建築師布雷頓（Gilles le Breton）。

傳統與當代的結合

出生於巴黎的建築家布雷頓，將楓丹白露宮殘餘的中世紀建築全部加以整建：拆除舊有宮殿，打造行宮新面貌，並以傳統與當代風格結合的理念，築出巨麗的楓丹白露。除此之外，1531 年，他在宮殿中增建膾炙人口的法蘭西斯一世迴廊，並將修道院舊址改建為兩層樓建物及環繞在其四周的白馬廣場。

為了調合宮殿內景與華麗典雅的外觀，1530 年，法蘭西斯一世聘請佛羅倫斯的知名畫家喬凡尼‧貝帝斯塔‧羅蘇（Gioranni Battista de Rosso）負責殿內裝潢；1532 年，羅蘇邀約大批藝術家共同進行此一工程，這批各有專長的藝術家或以雕塑或以壁畫，驗證其於義大利所受到的文藝復興薰陶，並為楓丹白露宮留下許多精彩不朽之作。法蘭西斯所蒐集的文藝復興時期畫作，最有名的莫過於今日巴黎羅浮宮裡所收藏的那幅達文西的《蒙娜麗莎》。

空前的美輪美奐

除了法蘭西斯一世之外，為血腥宗教戰爭畫下句點的亨利四世，也是楓丹白露建築史上值得一提的重要人物。這位 1589 年即位的帝王為了整建楓丹白露宮，投入兩百五十萬里弗的巨資——雖然這與

屬於皇家起居室一部分的繡紗沙龍充滿文藝復興式的裝飾風格，牆上所掛的繡畫製作精細，美不勝收。

法蘭西斯一世迴廊的壁畫大多完成於義大利藝術家之手，這些技巧高超的藝術品，呈現出當時的藝術風格，並體現出一代帝王的榮光。

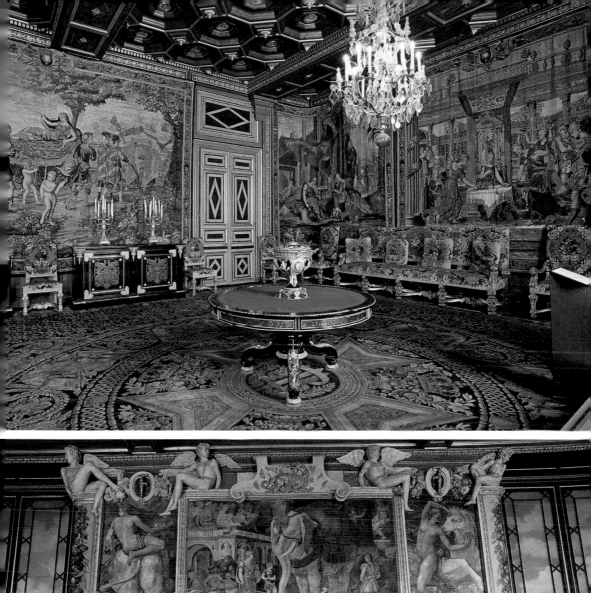

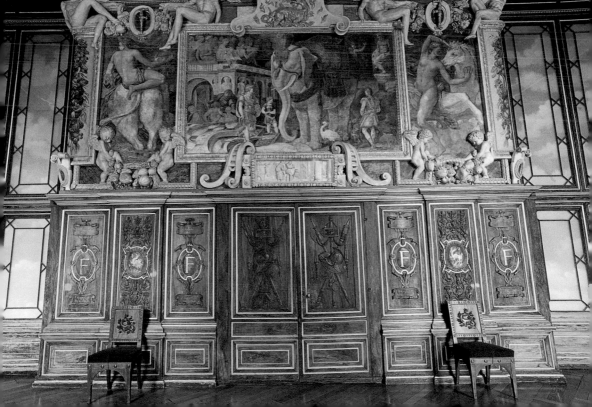

其孫路易十四用於凡爾賽宮的金額相較，似乎顯得微不足道，但是亨利四世以前的法王，從未有人投入如此龐大的修築經費來建造宮殿，在其刻意經營下，楓丹白露宮的規模比以往來得更富麗堂皇。

亨利四世最重要的建設是將部分的「橢圓形廣場」（Cour Ovale）修改為現今「白馬廣場」的形貌，再以「法蘭西斯一世迴廊」聯絡兩座廣場。幽靜雅緻的「戴安娜庭園」建於迴廊北方，幾經戰亂仍保持原貌的「鯉魚池」（Etang des Carpes）則建於迴廊南方的「噴泉廣場」內。另外，亨利四世還在「橢圓形廣場」緊臨著「皇太子廣場」的側面，建了一排整齊有致的廳舍，作為行政辦公室之用。楓丹白露宮外觀的規模與格局在此時達到空前的巔峰。

第二楓丹白露派

同樣的，為了宮殿內部的裝潢，亨利四世從法國、法蘭德斯（Flanders）等地聘請眾多著名的畫家及雕刻家前來創作，這些各擅勝場的藝術家，形成繼法蘭西斯一世年代後的「第二楓丹白露派」，也讓宮殿的金碧輝煌達到空前的盛景。其耀眼奪目的光彩持續三十多年，直到路易十四興建了凡爾賽宮，楓丹白露宮才淪為第二宮殿的次等地位。

亨利四世之後的法王，對楓丹白露宮的建築再也沒有出色的改進，甚至在路易十六時期的不當修建，還造成原有建築的整體破壞；緊接而來的法國大革命，除了對硬體建設造成難以挽救的戕害，更令宮殿裡的珍奇寶物、名貴家具全被掠奪一空。直到拿破崙即位後，充滿帝王生涯憧憬，對此地大興土木，楓丹白露宮才又重現昔日光彩。

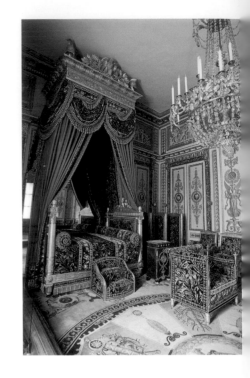

完成於路易十六期間的皇帝臥室，從拿破崙之後成為帝王主要休憩住所。其特殊而輝煌的擺設，成為另一藝術經典。

右頁：建於十六世紀的三一教堂，其內部裝潢大多完成於亨利四世至路易十三時期，整座教堂的壁畫是以「贖罪」為主題，分置於祭壇兩側的雕像為法蘭西斯一世與聖路易，可說是宮殿內極有歷史的一座建築。

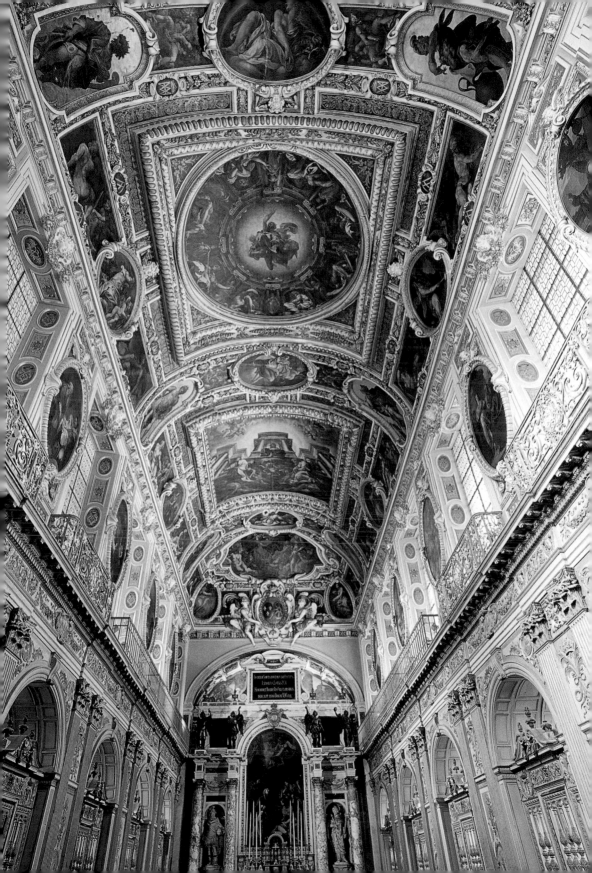

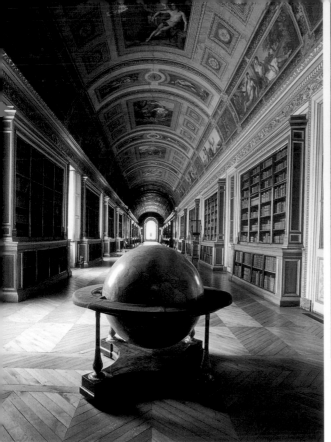

拿破崙的
句點

基於尊重先王的立場,除了可俯瞰戴安娜庭園的迴廊建築外,拿破崙進行整修時,大都保留著原始的風格,呈現出極保守的作風。

君王之屋

或許因亨利四世的建設已極具規模,所以拿破崙所能增建、著墨者亦不多。其中較為重要的建築,有改建為「白馬廣場」的閱兵場,以及約瑟芬所規畫的英式庭園。此外;以此作為居城的拿破崙也對亨利四世的起居間、會議室等廳稍作修改,以符合其個人所需。

拿破崙除了將大革命時期被洗劫一空的房間重新添置家具及鋪陳裝潢,更將原來的國王之室變成「君王之屋」——房內的家具完全

上左:亨利四世為愛妻所興建的黛安娜迴廊,長八十公尺、寬七公尺,內部裝飾以征戰勝利為主題的壁畫,迴廊中的大地球儀為拿破崙一世改建所置入,1858 年拿破崙三世將此地改建成圖書館。

上跨頁:拿破崙的第二臥房內,放置著由名家所設計的書桌,只要啟動機關,桌上的文件便不會被造訪者窺見。

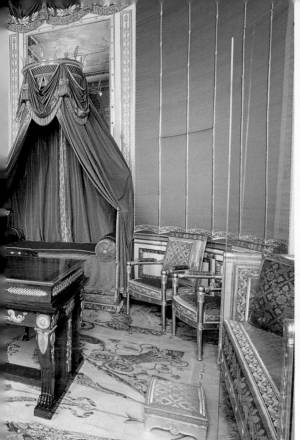

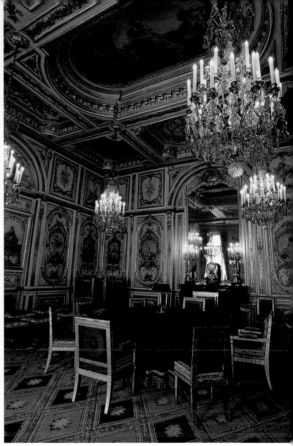

依照新帝國所提倡的禮儀擺設，成為法國境內唯一保有帝王原始家具擺設的廳室，除了皇室慣有的豪奢之外，這個房間還富有濃厚的權力象徵意義。其他諸如戴安娜迴廊、皇后臥室、起居室、會議廳等，雖然不盡然是完成於其任內，卻因拿破崙的入駐而有所增改、變動，也為一代梟雄的榮光留下了最佳記錄。

上右：路易十五在位期間大肆整修楓丹白露宮，會議室即是其一。據說原是帝王召見群臣、商討國家大事的廳室，卻成為其舉行晚宴的地方，可見當時皇室喜於逸樂之風。

退位廳

在拿破崙由盛至衰的個人生涯裡，楓丹白露宮扮演極為重要的角色，除了白馬廣場因為他的離去而改名為「訣別廣場」外，君王之屋也在1814年4月6日因為拿破崙於此簽下退位書，反以「退位廳」而聲名大噪。隨著拿破崙的退位，楓丹白露宮終於在法國的歷史舞臺上隱退。雖然如此，這座活躍了六百多年的宮殿，卻因壯觀多元的建築以及無價精湛的藝術珍藏，成為法國境內集文化、藝術與歷史價值於一身的遺產重鎮，無可取代。

中國
博物館

　　因為中國人的詩情而賦與「楓丹白露」這個美麗的譯名,而楓丹白露宮噴泉廣場一側建築末端也有座中國博物館——這座教中國人傷心、法國人臉面無光彩的博物館,其陳列物全來自於十九世紀法國人入侵中國時,搶奪自圓明園的近三萬件的中國寶物。

　　熟讀中國近代史的人或許憤慨於慈禧太后將當年建立海軍的軍費投入圓明園的修建,然而比慈禧早了一百多年、法國大革命時期的法國皇室之昏庸,若與中國晚清比較起來,恐是有過之而無不及。中國人厚道地沒有砍掉末代皇帝的頭顱,而早就發生革命的法國人,對於歷史已幸運到沒有意識型態及情緒的負擔。為此,這座在法國大革命後才整個被修復的宮殿,受到如珍寶般的對待。

　　歷史洪流有其步伐與節奏,整個晚清積留下來的矛盾,經過五十多年後產生了像文化大革命這般成事不足、破壞有餘的運動。我並不是歷史工作者,卻在拜訪過歐洲無數的瑰寶後,有感而發:整個中國從封建帝國進入所謂的現代竟然還不滿百年,來者可追,未來永遠是很難說的。

右頁上:楓丹白露宮除了建築物本身,廣大的庭園甚為可觀,貴為文藝復興時期的重要建築,幅員廣大的庭園洋溢著一種理性的光輝。

右頁下:法式庭園中呈幾何圖形的設計與修剪整齊的樹木,呈現出楓丹白露宮典型的法國風格。

三一教堂裡的壁飾金碧輝煌,美不勝收。

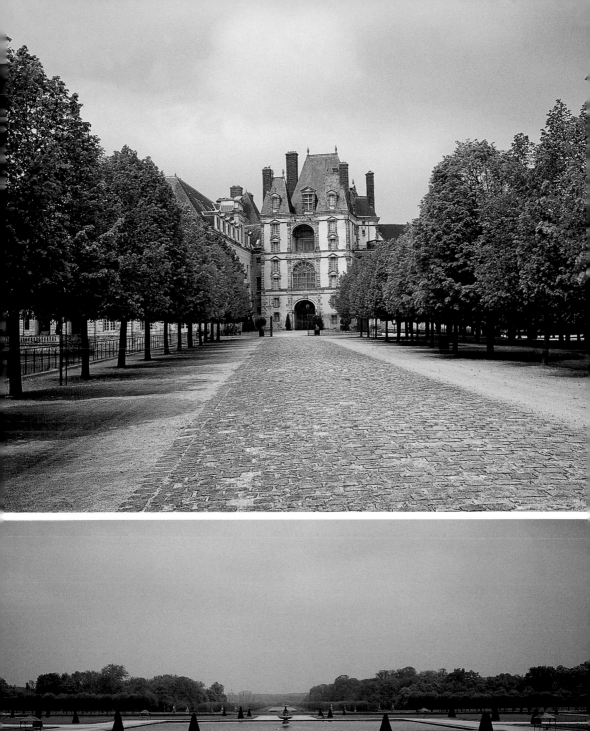
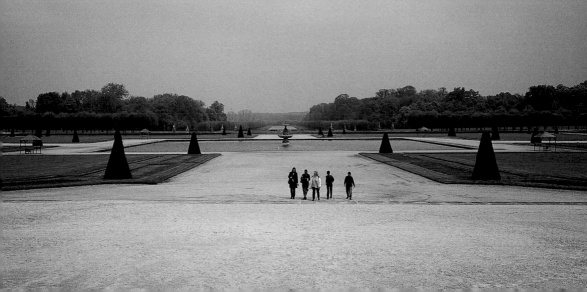

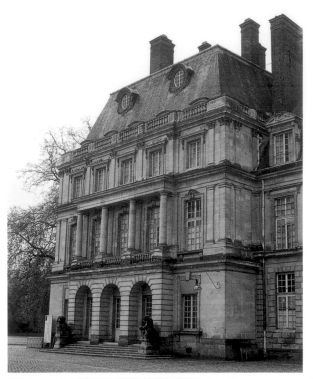

左：噴泉廣場上的中國博物館累藏著大批搶自圓明園的中國文物，博物館門口充滿中國風味的石獅子造型特殊、趣味盎然。

楓丹白露宮附近的森林，自古以來即是皇家的最愛，十九世紀時，美麗的景象更吸引大批畫家前來創作而成就了著名的巴比松畫派。

凡爾賽宮

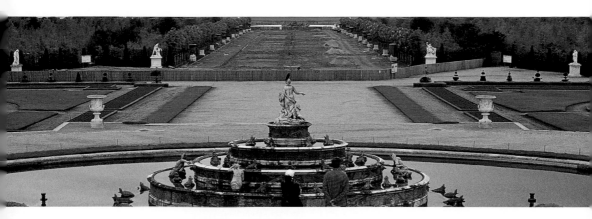

　　參觀過法國瑰寶的人，都對法國人保存、發揚自身文物的用心甚感欽佩。法國人何嘗沒有經過血腥時期？只是他們的社會革命較早，因此，那段充滿血腥的記憶，早已化成不令人心痛的歷史。

　　話說，波旁王朝後，新接手的革命政府為應付龐大的開銷，將凡爾賽宮，包括家具、名畫、玻璃，甚至地板的裝飾，整個對外拍賣。彼時，從英國皇室、歐洲宮廷貴族到富商豪賈，像是風靡名牌般，擁進此地大買特買。原本金碧輝煌的凡爾賽宮，經過這樣的折騰後，變成一座光彩盡失的鬼城。為了怕被批評有復辟的危險，後繼政府都不敢去碰這座宮殿；甚至有人提議將這座象徵封建的宮殿拆掉。

　　以同樣列入瑰寶之林的凡爾賽宮而言，竟然遲至 1953 年才開始修復。當時的藝術部長兼第一任凡爾賽宮宮主范德肯，發行彩券、倡導一人一法郎，展開拯救凡爾賽宮的活動。這項看似不可能的任務，經過積極的外交遊說和金錢運作，將當年被買走的文物物歸原位；至於買不回來或被破壞掉的文物，則按原製作方式複製或翻修。幾十年下來，凡爾賽宮再度恢復昔日的光彩。

　　歷史革命似乎總要流血、總要破壞。直至今天，已開發國家似乎在社會結構上有較合理與健全的面向，彼時代表封建邪惡的遺跡文物，如今都視如珍寶。文化大革命距今不遠，切身的傷痛仍在，然而只要能承認錯誤，從中積極地、努力地修復，或許幾十年後，當後世人驚見中國豐富的文化遺產時，這段造成億萬中國人苦難的時代，在悲情之餘，終能沉澱出一些令人警醒與喟歎的光輝吧！

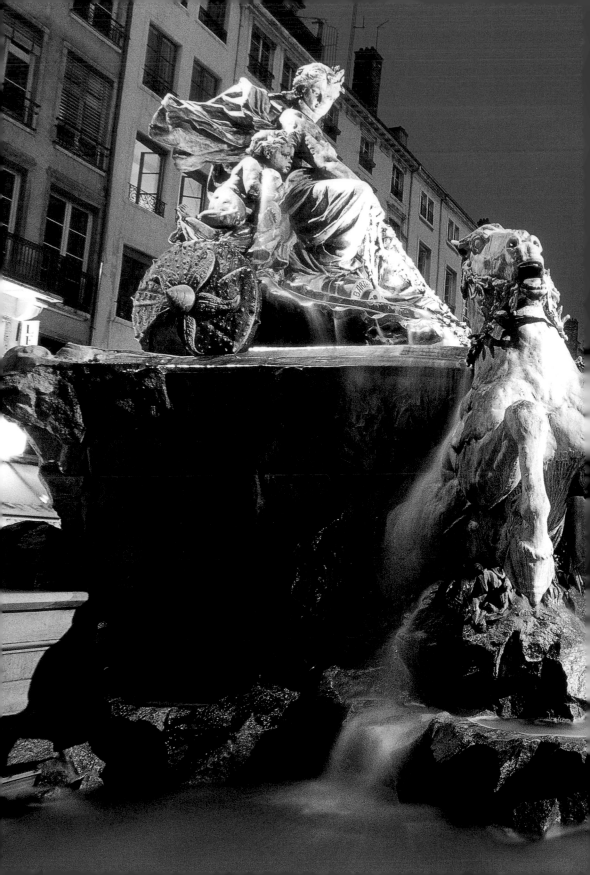

里昂
舊城區

我對里昂有極為特殊的感情。

這裡是我法國最好朋友——菲利普——的家鄉。

有朋友真好！

另一種
鄉愁

法國好友菲利普的家位於索恩河（Saône River）畔、聖尼斯爾人教堂（Church of Saint Zizier）邊，我只要從他這間有幾百年歷史的公寓跑出來，就可看見富維耶（Fourvière）小山丘和位於山頂上的富維耶大教堂（Basilique Notre-Dame de Fourvière）。這座美麗的城市就像菲利普一樣，溫厚而低調。

因為菲利普的關係，里昂幾乎成為我在法國的家鄉。我踏遍舊城區的每條大街小巷，連附近的商家都已認識我，熱情地向我問好。

單身的菲利普在年前因為癌症復發，不願驚動別人，悄悄地辭世而去……

當時在地球另一端的我，事後才輾轉得知。至今，我仍持有菲利普家的鑰匙，不過，那已是個回不去的家。菲利普就像有數千年歷史的里昂，歷久彌新，在我心中永遠難以忘懷。

容我在陷入自身情緒太深之前，盡心地介紹這座連菲利普都萬分喜歡的城市。

前跨頁：里昂是法國第二大城。城內著名的泰爾烏廣場（Place des Terreaux）上巨大的噴泉建於十九世紀，美麗的噴泉四周全為舊城區的著名建築。

右頁：這就是從菲利普家往外望去的景象，這座美麗的城市因為是摯友的故鄉而永誌不忘。

幾座著名的宗教建築勾勒出里昂的地標。位於富維耶山頂上的富維耶大教堂與山腳下建於十三世紀的聖讓大教堂（la Cathédrale Saint-Jean），正好成為一新一舊的強烈對比。

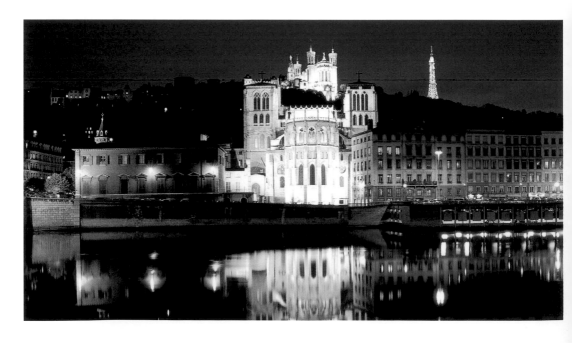

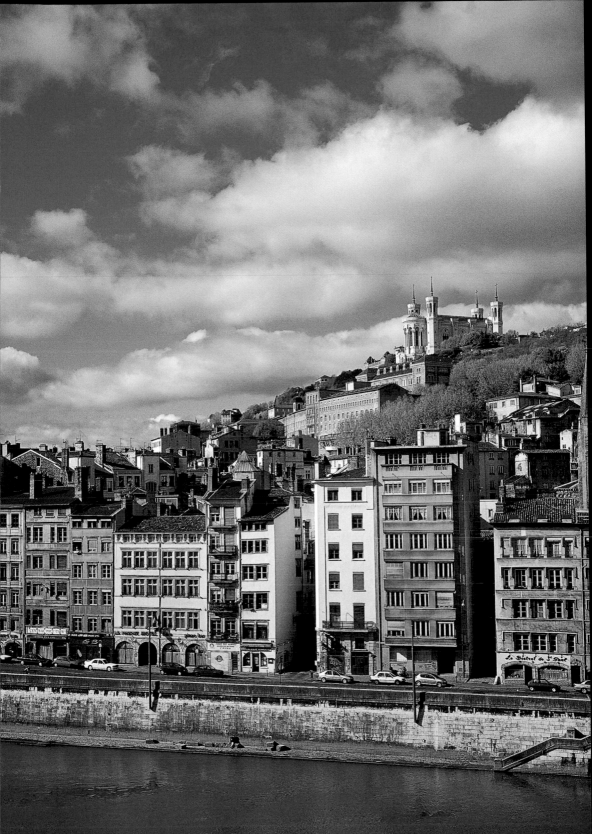

羅馬
與宗教史

里昂位於法國中部，若從首府巴黎搭乘子彈列車前來只要兩個小時，便捷的交通，使這座法國第二大城的政經地位日益重要；與巴黎不同的是，這座美麗的城市沒有喧擾的國際大都會氣息。

古老的里昂幾乎繞著羅馬及宗教史打轉，這些歷史軌跡為此地留下眾多遺跡，尤其是熱烈的宗教信仰，更使這裡擁有近五十座大小不一的教堂。

根據正史記載，里昂在中古時期是義大利境外教皇最常拜訪的城市：天主教有兩次重要的會議在此召開；忙於組織十字軍的約翰八世教皇曾於 787 年來到里昂；烏爾班二世是為與德皇作戰，於 1095 年來此；英若森六世在里昂整整待了七年。

富維耶大教堂

位於富維耶山丘上的白色富維耶大教堂，造型十分怪異，是十九世紀最前衛的建築，有些里昂人稱這座教堂為「德國蛋糕」。它雖然沒有悠久的歷史，卻成為今日里昂的地標，與古羅馬劇場只有幾步之遙，恰巧形成一古一今的強烈對比。

由於有不少富有特色、建於不同時期的古蹟，1998 年，聯合國文教基金會組織將里昂舊城區列入人類遺跡之林。

西元前 44 年，凱撒大帝的將領朱力安·凱撒在索恩河西岸的富維耶山丘，建立這座古老城市，如今此地仍保有大批傲人的古羅馬帝國遺跡，其中最壯觀、占地最廣的是約在西元前 15 年、奧古斯都皇帝時代所建的羅馬劇場。

兩座古羅馬劇場

古羅馬人向來會享受生活，里昂有兩座古羅馬劇場，較大的那座不時上演膾炙人口的喜劇，如今劇場雖列為遺跡，仍會定期舉辦大型演出；較小的環型劇場緊鄰大劇場，建於二世紀，約可容納三千

聖尼斯爾大教堂是里昂最美的哥德式教堂。輕巧的飛扶壁及內部蕾絲般的石刻是晚期火焰式哥德風格。

右頁：中世紀時，里昂最高的權力擁有者為無所不在的教會。這一段豐富的歷史，使里昂擁有近五十座大小教堂，其中有幾座在建築史上占有一席之地。富維耶及聖讓大教堂就是其中醒目的代表。

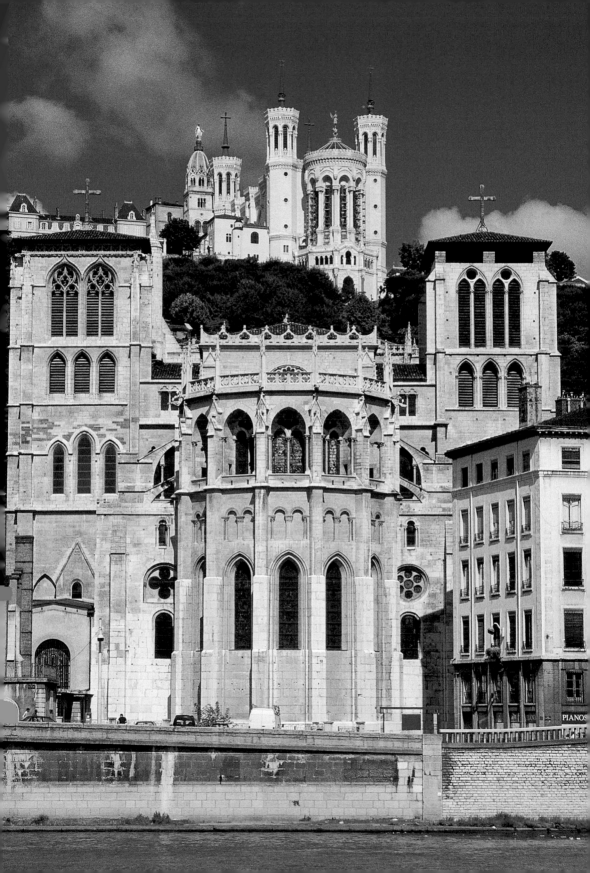

名觀眾，主要用來舉辦音樂會和朗誦詩詞。

羅馬帝國衰亡後，這座城市的繁榮隨之消退。到了八世紀，查理曼大帝派遣具有政治頭腦的笛瑞笛主教前來，他重新整頓已成廢墟的里昂，並訂定出行政系統。羅馬帝國後至法國大革命前，里昂幾乎是貿易家、商人、布爾喬亞階層所組成，除了後來得勢的王權外，里昂最高的權力擁有者，是無所不在的教會。這段豐富的歷史，使里昂擁有近五十座大小教堂。其中幾座在浩瀚歷史中占有一席之地。

聖馬丁教堂（Church of Saint Martin）就是里昂舊城區最古老的教堂，這座原屬於本篤會修道院的羅馬式教堂，約建於六、七世紀間，金字塔狀的鐘樓相當有特色，簡單莊嚴的內殿更常為法國文人所讚頌。

兩座哥德式教堂

里昂最著名的哥德式教堂，當屬隔著索恩河相對的聖讓大教堂和聖尼斯爾大教堂。

聖尼爾斯大教堂在查理曼大帝時已具規模，而今則是十五世紀以火焰式風格興建。教堂正面的北面的鐘樓頂端以粉紅磚塊裝飾，中間門廊為文藝復興時期所建。至於正面南塔則是十九世紀增建。教堂內殿為哥德火焰式風格的極致代表，蕾絲般的石刻裝飾，使教堂有股輕快的感覺。

聖讓大教堂位於富維耶山腳下，這座擁有寬廣前庭廣場的教堂約建於十二至十四世紀間，教堂邊的小聖堂建於十七世紀。教堂正面為哥德式風格，可惜門廊上的雕刻在十六世紀被雨格諾教徒所毀。大教堂有源自十三世紀的彩色玻璃，和相當有水準的石刻。

此外，聖讓大教堂還有一座建於十六世紀的天文鐘，這座天文鐘在每天正午十二點，以及十四、十五、十六點都會報時。曾有謠傳說製作這座天文鐘的大師，在為史特拉斯堡大教堂完成另一座天文鐘後，眼睛就被弄瞎，以避免他到別處再去製作如此巧奪天工的作品。

聖讓大教堂座落在富維耶山腳下，是里昂著名的哥德大教堂之一。大教堂從地板至天花板共 32.5 公尺高，相當宏偉。

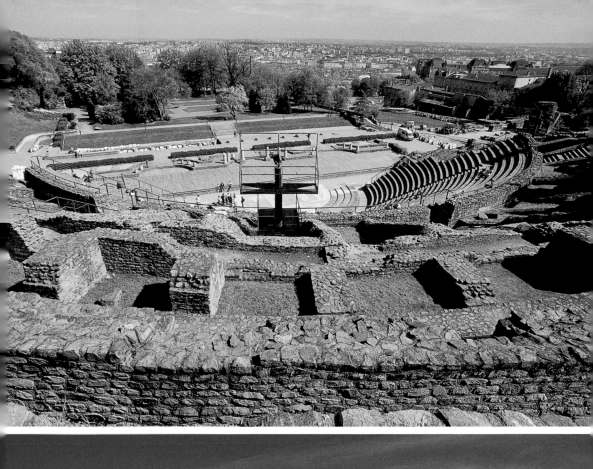

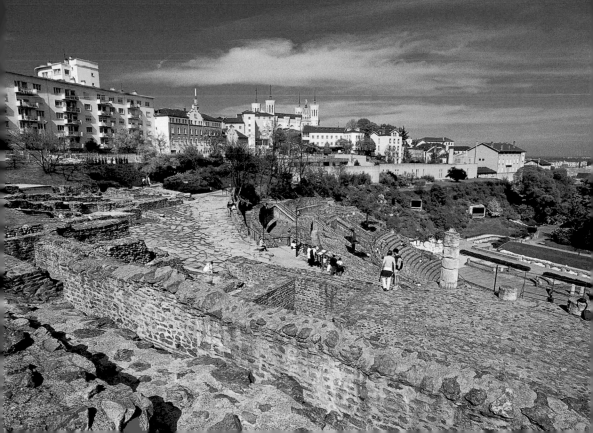

從自由城
到抗拒之城

十四世紀時，里昂居民群起抗拒主教的治理，終於在 1320 年成為一座自由城。

里昂在中世紀已有相當的經濟規模，與今日的義大利到日耳曼境內各邦國有貿易往來。十五世紀時，里昂一年有四次龐大而例行的商業集會，蓬勃的貿易活動使里昂有了商人設立的法院，成為一座有大批外國人居住的國際都會，而義大利幾個富有家族更將大批金錢撒向這座城市。十六世紀時，法蘭西斯一世與大批隨從前後在里昂停留近二十次之多，這些隨行的官員包括知名的文人作家，隨其巨作的問世，同時拉開了里昂文藝復興的序幕。

樓臺走道綿延到隔街

文藝復興在里昂留下的最鮮活標記，就是被聯合國文教基金會欽點，位於富維耶山腳下近三百處的樓臺走道。樓臺走道的原文是「traboules」，是由拉丁文「Trans」和「ambulave」兩字合併而成，有穿行之意，它的主要用途是連接兩棟建物的通道，類似有頂棚的天橋，有的樓臺走道甚至綿延一街之遠，為往來的居民遮風蔽雨。三百多座走道中，以聖讓街道（Rue Saint Jean）最具代表，褐、黃、朱紅色的走道牆壁在光線良好時，極具地中海情調。

另一處著名的走道是昔日紡織工業區所在地，這地區的通道上上下下，由一街通往另一街，從一棟建築連接另一棟建築，相當有意思，尤其從某些正面看過去，這些走道與牆面，像極了一幅幅線條明朗又趨冷色系的抽象畫。

宗教戰爭興起

對里昂而言，1536 年具有非凡的歷史意義，法蘭西斯一世在此建立了紡織工業，三十年後整個里昂有將近一萬兩千名紡織工。好景不常，正當紡織工業蓬勃發展時，宗教改革興起導致悲劇性的宗教

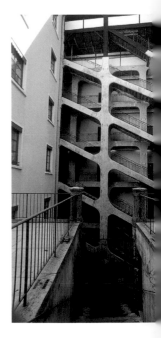

昔日紡織工廠外的樓臺走道，看起來彷彿是現代感十足的抽象畫，這些走道串連起高低不同的建築。

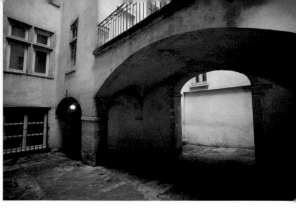

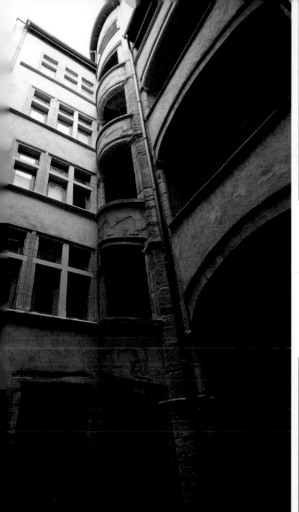

里昂舊城區有三百處的樓臺走道，
其中又以聖讓街上文藝復興時期的
走道最為出名，這些走道與牆面，
構成線條明朗的圖畫，行走其間，
思古幽情油然而生。

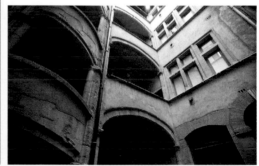

戰爭。

1562 年，有位粗魯的大公與他貪得無饜的士兵，在占領里昂的十三個月內，不但掠奪了每一座教堂及修道院，更吊死了無數天主教徒；而 1572 年時，天主教的反撲勢力在這裡屠殺了近千名的誓反教徒。這場災難，到了十七世紀亨利六世在聖讓大教堂結婚時終於告一段落，他和王后在里昂住了將近五個星期。九個月後，路易十四誕生，這是法國歷史上唯一一位來自里昂的國王。1646 年里昂市議會的第一塊石頭奠基，以慶祝路易十四的八歲生日。

城市拓展與革命戰火

在十八世紀的城市拓展中，里昂有了嶄新的面貌。夾在隆河（Rhone River）與索恩河之間的沼澤地全被抽乾，廣大的貝爾克爾廣場（Burkert Place），以及眾多至今依然存在的建築也大多完成與此時。可惜這一連串市容改革的真正受益人，卻是里昂市富有的既得利益者。沉重的稅捐及貸款，幾乎拖垮了里昂的經濟，隨著經濟的破產，罷工接踵而至。1788 年，五萬名的紡織工就有兩萬名丟掉飯碗，低沉的氣壓加上龐大的人口壓力，里昂終於免不了被法國大革命的戰火波及。這場戰爭除了在里昂留下血腥的記憶，更造成空前的破壞，隨著路易十六被處以死刑，里昂整整被圍城近七十天，將近一千六百人送上斷頭臺。

向聖母祈求和平

十九世紀初，里昂曾有段短暫的和平歲月，但隨著拿破崙軍隊垮臺，大批失業人口又在里昂揭起了革命的旗幟。1870 年 10 月，當普魯士進軍法國時，眾多里昂居民徒步登上富維耶尋求聖母庇護，當時的總主教向聖母立誓，只要里昂免受普軍進攻，將在山丘上建立一座更大更美的教堂來敬禮聖母。

1872 年 12 月 7 日，教堂的第一塊石頭在山丘上奠基，這座大教堂在十九世紀無神論盛行的法國實在是個異數，甚至有人以「鼓吹迷信」嘲弄興建者的動機。幾經風雨，這座巨大的白色教堂終於落成，它融合著十九世紀各種新穎式樣，不論內外皆金碧輝煌，令人

整個里昂市內有大小近五十座的教堂，聖馬丁教堂是里昂舊城區最有名的羅馬式教堂，中堂中央鐘樓的金字塔型尖塔部分為最著名的特色，而內觀（右頁）羅馬式的渾厚氣勢在中堂樑柱間展露無遺。

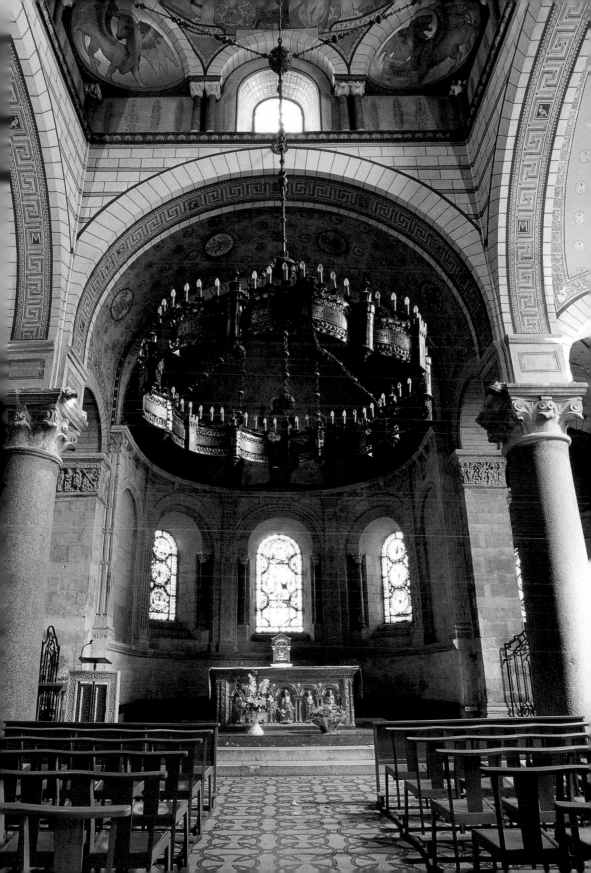

廣受非議的富維耶大教堂在十九世
紀時是不折不扣的前衛之作。

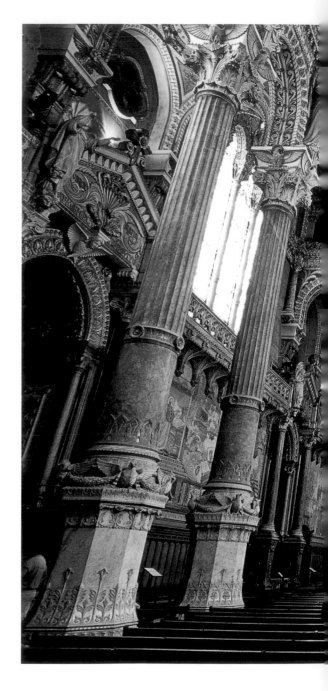

眼花撩亂。縱使在外觀上被譏為「德
國蛋糕」、內部被視作好萊塢劇院，
富維耶大教堂都是里昂市最偉大、最
醒目的地標。這座大教堂為新拜占庭
式風格，當初是為獻給聖母而建，然
大教堂正中圓頂的巨大雕像，卻是《聖
經》中貶抑魔鬼的大天使長聖米契爾。

　　已成為里昂市中心地標的富維耶大
教堂，是研究十九世紀宗教藝術和思
潮最好的代表作品。雖然古老的教會
仍陷入新舊衝突，然而這一切不易為
人所覺知的焦慮，卻不經意又嘔心瀝
血地表現在大教堂的內外形式上，充
滿一片「新」意。

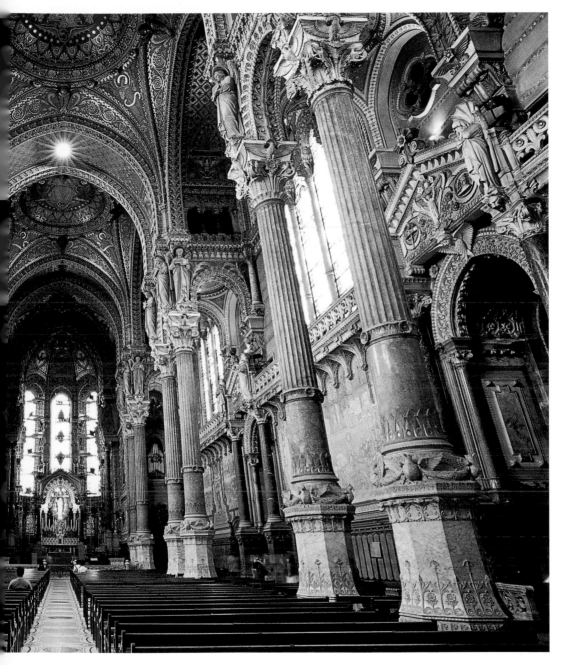

富維耶大教堂是十九世紀新舊思想衝突下的產物，金碧輝煌的聖殿內供奉著里昂的主保守護神——聖母瑪利亞。富麗堂皇的內觀，在當年遭受不少譏評，連保守的天主教報紙都批評：「急於表現的內觀顯得什麼都有，卻少了讓人冥思默想的空間。」

浴火
重生

　　二十世紀初，里昂的人口躍升至五十萬，許多重大工業，包括鐵路裝備、化學、攝影工業等，都在此間興起，而促使這一連串發展的主要原因是來自政治的安定。自 1881 至 1957 年間，里昂只換了六位市長，而其中一位市長在位時間竟然長達半世紀。

　　歷經動盪不安的歷史和驚天動地的改革，里昂在法國境內享有「抗拒之城」的美譽，並擁有浴火重生後的美麗，尤其是被隆河及索恩河貫穿的舊城區，大批文藝復興式的建築就在河的兩岸及富維耶山丘。

　　從富維耶大教堂的平臺廣場俯瞰里昂舊城區，紅色幾何方塊的屋頂及土黃色的建築，像極了一幅現代感十足的拼貼畫。

里昂人喜歡吃、會吃、懂得吃，而且有自己的獨特配方，街道巷弄間到處有裝飾美麗的餐館，等著饕客前來光顧。

里昂的
天上與人間

除了現有的歷史陳跡，里昂更是法國中部最重要的文化之都，例如：式樣新穎的里昂歌劇院（Opéra Nationale de Lyon）為世界級歌劇院；以皇家修道院改建的美術館，其重要程度僅次於羅浮宮。

和一般的文化古都不同，里昂至今仍相當活潑並充滿生活情調，新穎的地鐵、數條只能徒步的商業區、索恩河畔的每週書市、大部分為阿拉伯人設攤的成衣市集，都為這城市增添無限情趣。

伴隨著動盪的歷史歲月，從古羅馬到信仰時代，經歷十八、十九世紀宗教改革的人文思潮激盪，如同經年流水不斷的隆河與索恩河，每年都有翠綠新芽自河畔古樹萌芽，生機勃勃。里昂舊城區雖然遲至 1998 年才躍登瑰寶之林，仍然當之無愧。

里昂人極富幽默感，除了對自身文化有著無比的驕傲外，更不時

泰爾烏廣場是里昂舊城區的中心，方正的廣場上布滿了咖啡雅座。

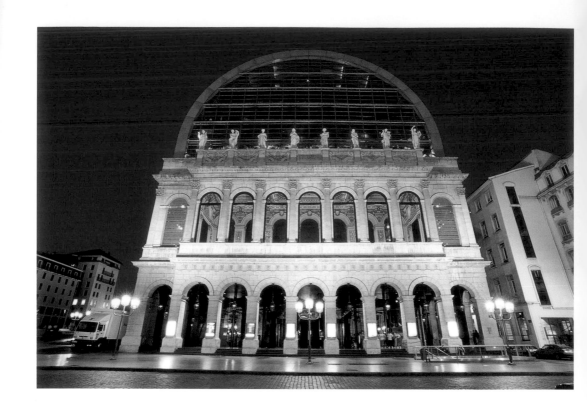

里昂歌劇院是一座新舊交融的建築，十九世紀的規模加上二十世紀的玻璃屋頂，創意十足。

地對許多事物加以嘲弄。以富維耶大教堂的內觀而言，有人為它的俗麗嗤之以鼻，有人卻為之瘋狂著迷，以好萊塢劇院與之相擬。

這種幽默感也反應於市內著名的壁畫藝術，在離市議會不遠處的一座建築外牆上，繪有不少里昂的「名人」，其中包括：著名的《小王子》作者聖‧修伯里（Antoine de Saint-Exupery）和電影發明者盧米埃（Lumières）兄弟。這些幾可亂真的人像，在天氣和光線條件好的情況下，每一個人物都栩栩如生，彷彿站在陽臺上，像是供人欣賞也像是俯瞰芸芸眾生。更有不少淘氣的遊客，緊貼著牆壁與「名人」攝影留念。

里昂舊城區每年 12 月 8 日夜晚，每一扇窗戶上幾乎都有人點蠟燭，這是來自十九世紀的傳統。原來，1852 年 12 月 8 日是富維耶大教堂鐘樓頂安裝鎏金聖母像的日子，不巧那天雷雨交加，為了瞻仰聖像，有名婦人在自家窗口點上蠟燭，意外帶動眾人的仿效，蔚成奇觀，以後每年的這天晚上，萬家燭光與天上的星子相輝映，所謂的「天上人間」可能也不過如此吧！

菲利普先生

　　有位在地的朋友，真好。除了經由他能深刻地了解一座城市外，在有生之年更是舊地重遊的最重要動機。對我而言，已逝的菲利普幾乎就是里昂的同義字。每次前往法國，我總要拜訪這位有如親人的朋友。哪怕實在抽不出空檔，我仍會把握轉車的時間在里昂車站與菲利普碰個頭。

　　菲利普就像古老教堂般地對他的朋友永遠忠實。1991年初訪里昂，經神父友人的安排下榻菲利普家——我們的忘年之交就此展開，而美麗的里昂也成為我在法國的家鄉。

　　向來不喜歡離別氣氛的我，那年離開里昂時，菲利普在清晨的車站裡說什麼就是不肯離去：「答應我，你會再回來！」得到我的首肯後，菲利普突然頭也不回地跑開，留下錯愕的我。2003年10月，輾轉得知菲利普逝世的消息時，我痛快地哭了一場。心情安定後回想，某些事自有蹊蹺：菲利普病發前，某日，我們拜訪完富維耶大教堂後，他竟突然帶我去看視他的家族墓園，彷若要我看清楚他未來長眠的地點。

　　菲利普是眼科醫師，常利用休假時在許多貧窮國家為人義診，中國人積德得以長壽的說法往往與事實相違，生命向來比我們大，這世間仍有許多事難以理解，在某些難以遣懷的哀傷時刻中，我盡量勉想同樣是來自里昂的《小王子》作者聖・修伯里，藉著小王子臨終時所說的話來安慰自己：「別留我！我的身體太重了，無法載附我回到我的星球，但只要你抬頭仰望，我一定會在夜空中某顆星子上對你微笑，想想有億萬顆星子同時對你微笑是多麼美妙的事？」里昂將會因菲利普而令我永誌難忘。

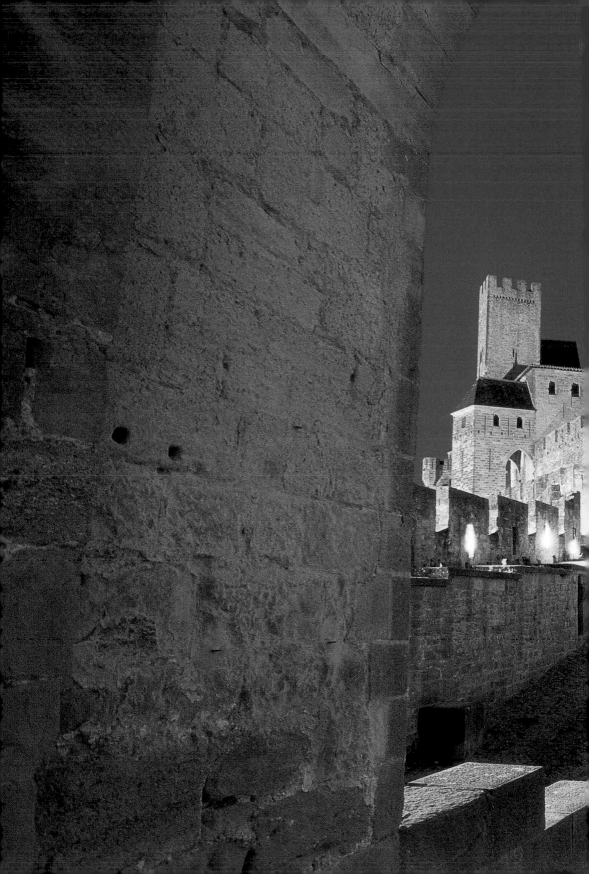

卡爾卡松
古城堡

卡爾卡松城堡（Château de Carcassonne）沒有美人、皇宮貴族的軼事，只有一種蒼涼的英雄霸氣。猶如散文名家簡媜形容：「整座舊城即是一部歷史教科書，遠遠地與卡爾卡松的現代市民共度晨昏。」

浪花
淘盡英雄

當我站在半山腰上的葡萄園，向下俯瞰卡爾卡松城堡（The city of Carcassonne），夕陽如火，心頭油然浮現《三國演義》的開卷語：「是非成敗轉頭空，青山依舊在，幾度夕陽紅。」

對西歐古代軍事防禦工程有興趣的人，應不會對法國南方的卡爾卡松城堡失望，龐大的建築格局完整得有如新搭的電影布景。法國羅亞爾河（Loire River）流域上有不少風華絕代的古堡，但絕沒有一座城堡像卡爾卡松這樣，沒有美人、皇宮貴族的軼事，只有一種蒼涼的英雄霸氣。

在卡爾卡松城堡高聳的城牆上眺望遠方，真有一種「古今將相今何在」、「浪花淘盡英雄」的感慨。

前跨頁：入夜後的卡爾卡松城堡，在燈光的映照下，顯得金碧輝煌、美不勝收。由於無與倫比的中古軍事建築，卡爾卡松城堡於 1997 年榮登世界瑰寶之林。

右頁：卡爾卡松城堡是今日歐洲最大、保存最完整的中世紀軍事堡壘。時至今日，堡壘已褪去防禦的戰袍，但仍以雄偉傲岸的英姿向世人訴說千古偉業。

歐德門（la Porte d'Aude）是卡爾卡松城堡西側最重要的入口，陡峭的地形，使得西側入口處並沒有太多的防禦措施，但只要進入城堡，數座堡壘聳立眼前，讓敵軍毫無伸展發威的餘地。

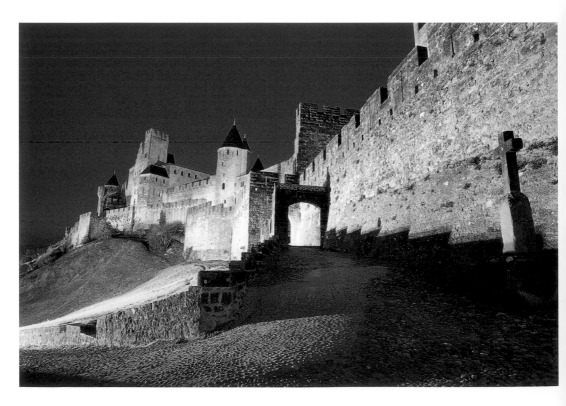

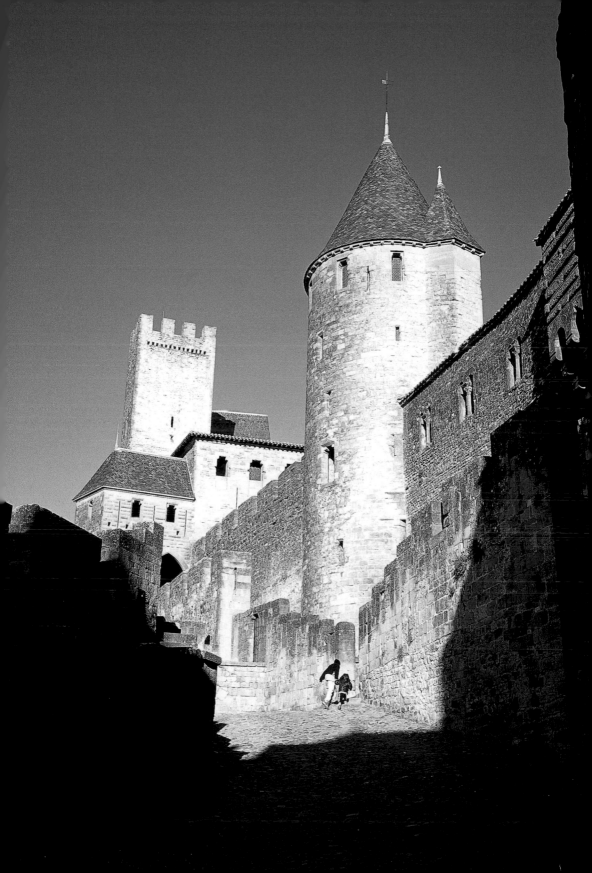

今昔的
荒涼

　　圍繞著卡爾卡松城堡的除了葡萄園還是葡萄園，一望無際，愈走愈遠，直到偶然瞥見遠方迷途的車子時方猛然驚醒：原來我此刻身處現代！這種時空錯亂的感覺，令人震撼。

　　不同於法國其他的建築瑰寶，大教堂遺跡往往位於市中心，盡被其他不同風格的建物包圍著，只有入內才可以體會到那種源自另一個時空的歷史氣息；而在背景為卡爾卡松城堡的廣大葡萄園裡，哪怕是碰上個作唐吉訶德打扮的中古騎士都不會讓人感到突兀。

　　西元一世紀起就被劃為羅馬帝國版圖的卡爾卡松城堡，因無與倫比的軍事建築景觀和悠久歷史，於 1997 年被聯合國文教基金會欽定為人類遺跡，榮登瑰寶之林。在滴水不漏的全力傾銷及包裝下，我們常會為建物背後一長串的歷史感到敬畏，其實卡爾卡松城堡在十九世紀時，幾成廢墟。

　　十九世紀時，法國政府有幾項重大計畫，其中包括修復古蹟（何其幸運，比我們早了這麼多年）。1843 至 1879 年之間，有將近三千名分別具有石匠、木工、廚師身分的軍人，在建築師的指揮下進行古堡修復。

　　當年的修復工程從城堡西南面的內牆開始，整座古城只有內牆及城塔上層部分經過重建，其他的只要稍作修補即可，至於城堡內的房舍，大部分是十九世紀時的產物。

城堡中的城堡，
要塞中的要塞

　　卡爾卡松自中世紀起就是西歐著名的城堡要塞。在西元前六世紀起已是高盧人（the Gauls）的屯墾殖民地，隨著羅馬帝國的擴張，卡爾卡松成為羅馬帝國外圍的城鎮中心。至三世紀，因為不時有戰火

前跨頁：卡爾卡松城堡位於法國西南部，是著名的法國葡萄酒產地，從城堡南面半山腰上俯瞰古堡，龐大的城堡流露出一股英雄之氣。

拿波努門（la Porte Narbonnaise）位於城堡東側，由此可以清楚看到城堡內外牆與城塔的堅固結構。這座有雙塔護守的大門，木門上滿布槍眼，門後還有數道門閂。想攻破這座大門著實不易。

伯爵城堡（Château Comtal）是卡爾卡松城堡中的城堡，位於城堡內的西側，地理位置甚為險要。伯爵城堡城牆的外牆，採半圓形具有防禦功能的方式修築，牆面上還滿布槍眼，讓敵軍無所遁逃。

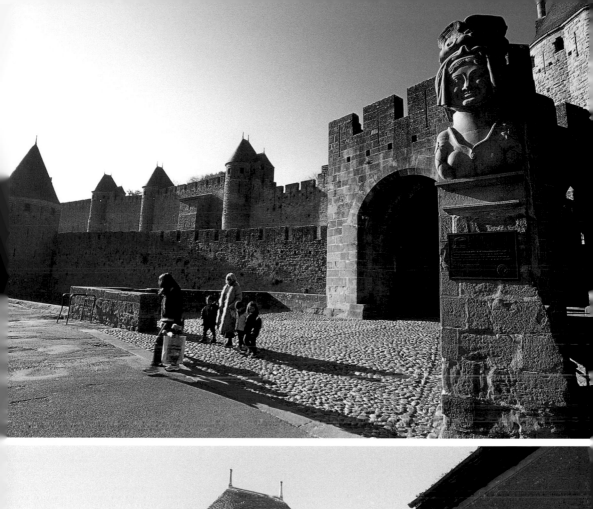

入侵，卡爾卡松於是沿著懸崖峭壁、陡峭的山坡，每隔三十公尺興建防禦城塔，兩城塔之間再築以城牆。

古代人在做防禦外牆工程時，很少把城牆以直線方式連續興建，反而以城樓來串連這些有凸有凹、不在同一條直線上的的城牆，使敵人無法輕易攻破。

卡爾卡松城堡在四世紀時已具規模，據該時期的文件紀錄顯示：有名由波爾多往耶路撒冷的朝聖客，深為城堡雄偉的外觀震撼，直言它是「城堡中的城堡，要塞中的要塞」。

五世紀時，卡爾卡松落入西哥德人手中，此後兩百年，卡爾卡松是哥德人的北方邊陲地帶，隨著卡爾卡松成為主教城，高盧羅馬時期的城牆也在此時愈加鞏固。八世紀時，在數樁世襲子爵的通婚下，法蘭克歷史上的全卡佛（Trencavel）王朝於焉形成——這個小公國的屬地自卡爾卡松東達今日的尼姆斯（Nîmes）。

波爾多及巴塞隆納兩個家族組成的全卡佛王朝，十一、二世紀為卡爾卡松留下了不少建築遺跡，其中最著名的，當屬建於十二世紀的聖那賽爾（Saint-Nazaire）教堂和西面城堡下方十三世紀的聖禧爾斯（Saint-Celse）教堂。

聖那賽爾教堂

呈拉丁十字形、混合著羅馬及哥德風格的聖那賽爾教堂，而今仍完好地雄踞於卡爾卡松城堡的西北方。這座大教堂曾因重要的戰略地位而受到教皇的重視。1096 年 6 月 11 日，大教堂開始興建前曾獲教皇烏爾班二世的祝聖；異教興起時，教皇因諾森三世還曾親自帶著十字軍來此驅逐異教徒。十三世紀初，聖那賽爾大教堂進行重建，除了重建原唱詩席，還增添十字翼廊。

猶如所有法國南方的哥德式教堂，聖那賽爾大教堂外部並沒有哥德式教堂慣有的飛扶柱，而是將所有的力量集中在大教堂的穹頂上。唱詩席周圍牆壁上的彩色玻璃使牆面顯得輕盈靈巧，更難得的是，大教堂南北兩扇大玫瑰花窗，都是源於十三、四世紀哥德時期的原作，美麗的教堂為雄偉肅殺的卡爾卡松城堡增添了幾許溫柔氣質。

卡爾卡松城堡東側城牆。內牆與外牆之間一片平坦，這寬闊地帶，是昔日軍隊通過及競技所在地。透過圖中人物的比例，得以發現城牆的高大。此處亦可明確比較內外牆高低的差距。

聖那賽爾大教堂初建於六世紀。十三世紀時，大教堂以哥德式風格重建，由於財源缺乏，大教堂主體仍保留了原羅馬式建築，使得這座大教堂同時擁有兩種建築風格，卻又巧妙地融為一體。

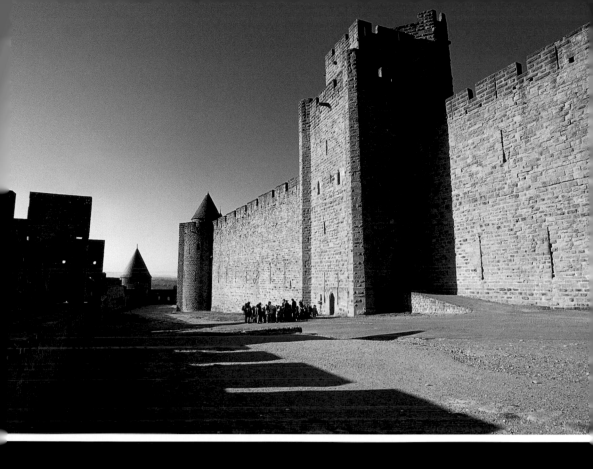
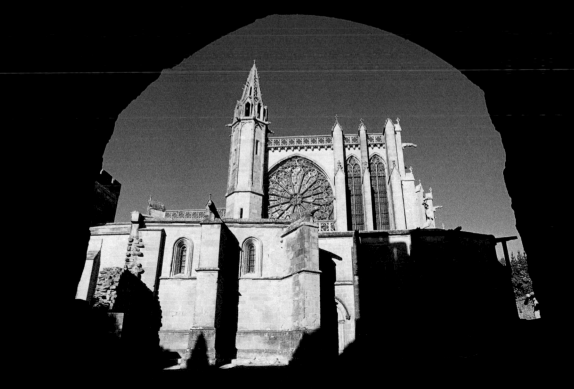

築起第一道牆

卡爾卡松城堡能成為中歐軍事建築的經典，並非浪得虛名。

西元第三、四世紀時，第一面城牆在露出的山丘石塊上興建，俯視著歐德河（Aude）及周圍的山谷，這原始防禦工事至十三世紀，因為外牆興建再度得到加強，所有的防禦工事都是以當地的石塊興建——這些石塊築出了近三千公尺長的壁壘、五十二座城塔及瞭望臺。

從競技場邊的內城牆得以看出當年石匠如何以規律的粗石與磚塊交織興建。封建時期，卡爾卡松城堡由南北往東西向發展，愈修愈精悍的軍事工事，使卡爾卡松於英法百年戰爭期間的血腥中，牢不可破，並未受到波及。

伯爵城堡

縱使有匠心獨具的防禦工事，卡爾卡松城堡終究無法抵擋世局的變化。十三世紀起，卡爾卡松城堡南面的下城區因紡織業的興盛而迅速發展，十七世紀中葉，盧西永省（Roussillon）正式併入法國版圖，法國邊境向南推進，使卡爾卡松城堡成為內陸，自此戰略地位一落千丈。

卡爾卡松城堡最大的敵人不再是任何入侵者，而是迅速發展的下城區，連原本居住在城堡內的行政、皇家官員都逐漸外移。在所有荒廢的昔日皇家居所中，最有看頭的是位於卡爾卡松城堡內西北方的伯爵城堡，從空中俯瞰，這座迷你城堡稱得上是「城堡中的城堡」。

而今已闢建為碑銘博物館的伯爵城堡，是卡爾卡松城堡唯一需要另外購票才能進入的古蹟建築。伯爵城堡共分為三個部分，分別是：防禦工事建築、內庭居所和中央庭院。這些建築的構建紀錄最早可上溯至十三世紀初期，為此在內庭居所裡還可以看見許多哥德風格的裝飾。

從外牆大門進入城堡後，首先是一大片空地，連接古堡的古橋底為乾壕溝，古橋後頭就是城堡大門。搶眼的大木門背後有數道閘門，得以想見：昔日想攻破這道城堡大門，談何容易！此外，四周城牆

伯爵城堡入口為有雙塔保護的城門，雙塔上建有突堞口，城內守軍可由此向敵軍潑灑熱水。除此之外，升降門及大木門都是城門強悍的防禦措施。

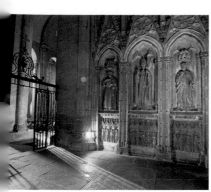

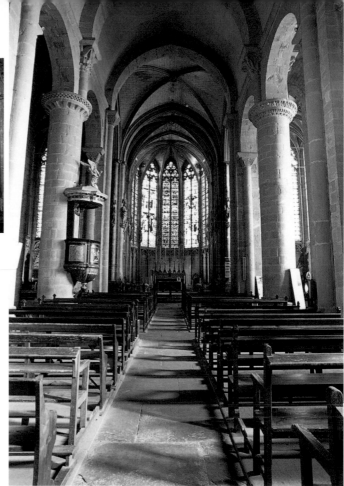

聖那賽爾大教堂羅馬式主堂北面迴
廊的聖彼德小教堂裡有主教的墳
墓，墳墓上的壁龕雕刻源自哥德時
期。壁龕中間的人物為主教本人、
左右兩邊為教會執事，三位人物下
方為一組宗教送葬行列的隊伍，是
同時期雕刻精彩的代表作之一。

聖那賽爾大教堂主堂部分仍是古老
的羅馬式風格，和諧典雅，一種恬
適的理性風采洋溢在穹頂樑柱的迴
廊間。

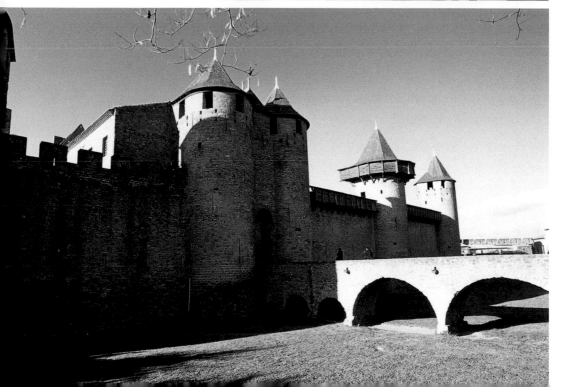

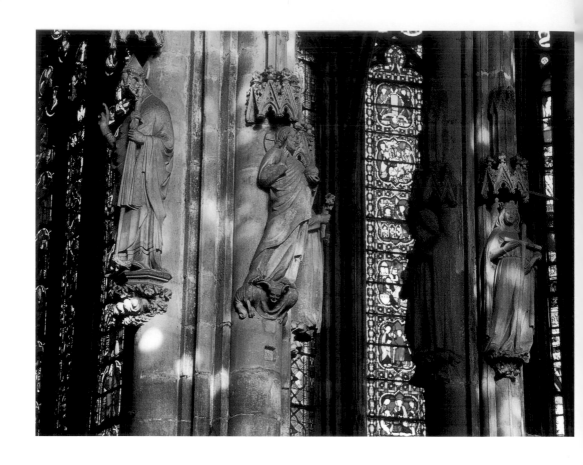

上還架有頂棚的走道，看守城堡安全的哨兵藉此監視城堡內外動靜。有數個房間的居所而今已是古文物陳列室，收藏有七至十七世紀的雕刻，包括：五世紀的石棺、十二世紀的噴泉及宗教主題雕刻。從這些房間得以稍稍窺探當年城堡內的生活起居，若以現代眼光看來，龐大的房間美則美矣，卻未必舒適。難怪當下城區開始發展後，所有的宮廷貴族紛紛把行政中心及居所遷往更舒適的下城區。

在聖那賽爾大教堂中，唱詩席的樑柱上依附著四十二尊以十二門徒和聖人為題的雕像，透過彩色玻璃的光線，這些石雕顯得神采飛揚。

搶救古城堡

因為戰略地位下滑，卡爾卡松城堡在法國大革命時期被歸為舊法國政治和社會制度的下的無用產物，龐大的城堡變成一座無足輕重的軍械庫和貨物集散地。

1802 年，法國軍事當局不堪負荷龐大的維修開支和負擔，終於宣

右頁：從卡爾卡松城堡西側城牆下望下城區，紅瓦白牆的美麗景象，靜謐迷人。隨著宮廷貴族的遷出，卡爾卡松城堡終於走上衰敗之途。

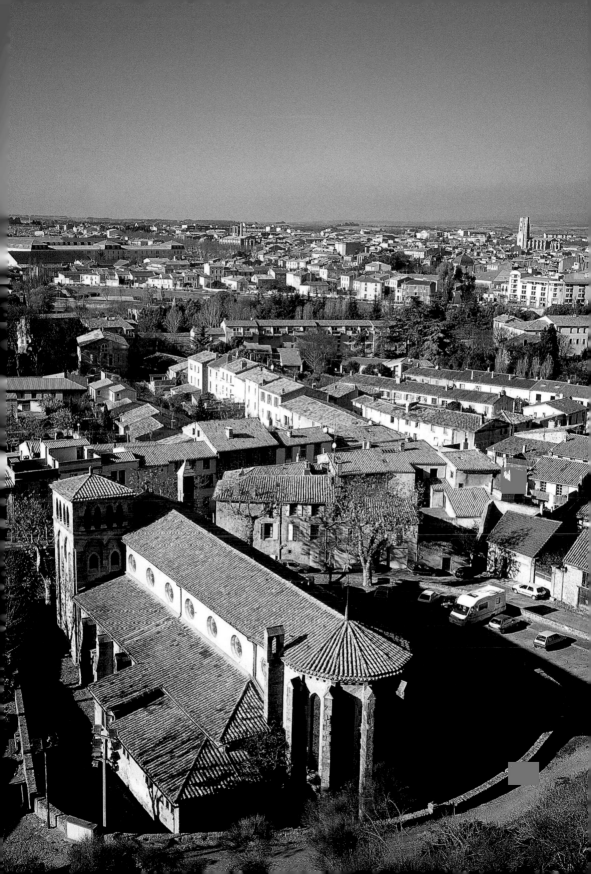

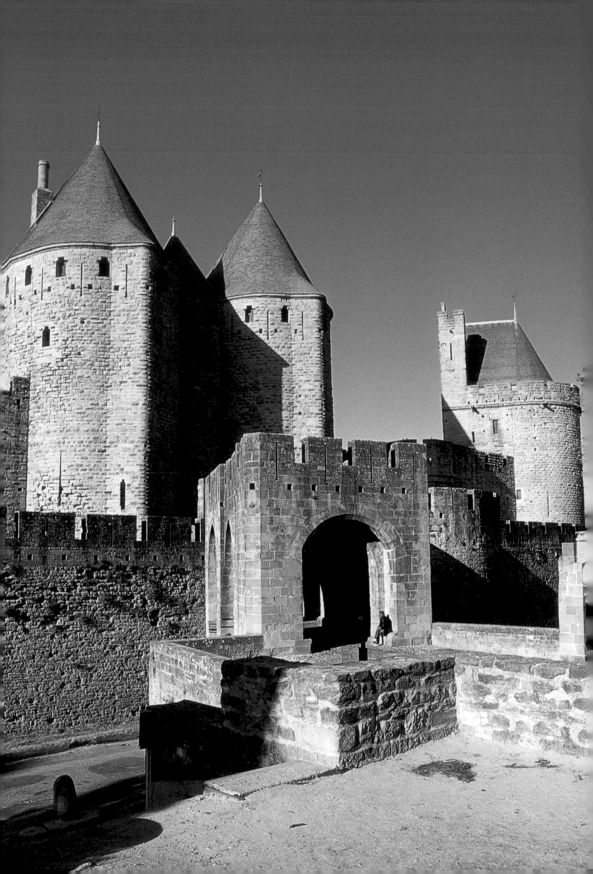

伯爵城堡中庭有兩棵大樹，夏日綠樹成蔭，是城堡中較沒有軍事肅殺氣息的地方。圖片右側的城牆上有架著頂蓬的走道，昔日看守城堡安全的哨兵可在此監視城堡內外的所有動靜。

左頁：位於城堡東側的拿波努門，是進入城堡的主要入口之一。入口後方為兩座保護城門的城塔，是昔日儲藏軍事用品和食物飲水處。圖片右側為特瑞瑟塔（Tresau），是昔日稅吏居住之處。

布棄守卡爾卡松城堡，曾經不可一世的軍事城堡自此走上衰敗的命運。兩年後，軍事當局再度宣布卡爾卡松城堡為二級軍事根據地。1850 年法國政府甚至下令剷除殘敗的卡爾卡松城堡，城牆、城塔、石塊被無情地拆除，試圖做其他的用途。此時，有位來自卡爾卡松的人士大聲疾呼：「保護卡爾卡松城堡！」在保衛古蹟人士的奔走下，調查法國遺跡的相關人員終於注意到這座城堡，並且成功地廢止了來自軍方的命令。

法國當時最著名的古蹟維護建築師維奧列－勒－杜克，在 1843 年剛獲得維修巴黎聖母院合約的同時，亦獲得修護卡爾卡松城堡聖那賽爾大教堂的合約，而後，他更投入了古堡的維修復建。

這位國寶級的建築師在進行古蹟復建工程前，會繪製考證精細的平面圖。直到維奧列－勒－杜克 1879 年去世前，龐大的復原工程尚

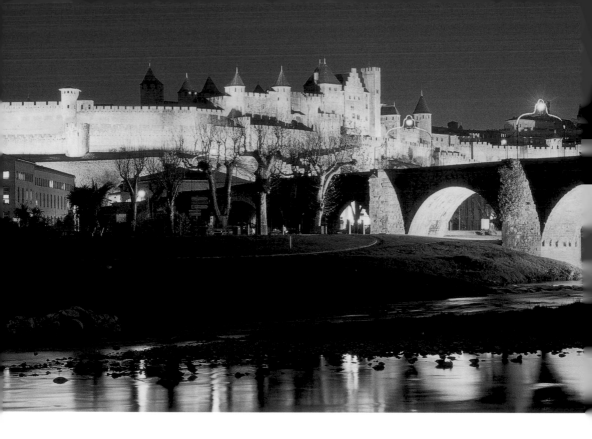

未完成，後續工作由他的學生承接，至 1910 年終於完成整個修復工程。

古堡幽情

維護良好的卡爾卡松城堡而今如夢似幻地雄踞在歐德河畔旁的山丘。若有機會親自走上城牆，向下俯瞰卡爾卡松下城區，紅瓦粉牆的景象美得出奇，一排排綠樹一直延伸到遙遠的地平線，橫跨在歐德河上的古橋，流水淙淙流過，河畔青翠的綠樹，直比印象派的田園名畫。

入了夜，卡爾卡松城堡像其他法國古蹟一樣，人工光線將城堡映照得有如黃金打造般，在城堡西邊入口處，眼見金黃的光線自晚霞隱去的暮色中浮現在斑駁的古牆遺跡上，那日夜交會之際、光線變化的景象，神祕、壯觀得有如瑰麗夢境。

從古堡一路往下城區走去，沿途小巷道昏黃的燈光，讓人更想放慢步伐，頻頻回首，捨不得走回車水馬龍的現代。

在二十一世紀的今天，仍像一則古老而未褪色的傳奇，褪去征戰血腥的外衣，忘卻人世間的繽紛擾攘，卡爾卡松城堡以最簡樸的外貌，向後人娓娓訴說千古偉業。

夜晚的
陌生人

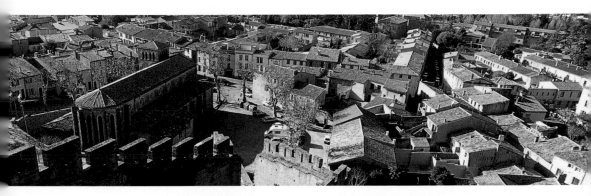

　　以前友人曾說我對法國宗教藝術和歷史的了解比一般同年紀的法國人更深。對這樣的讚美我只有存疑，直到卡爾卡松之遇，方知友人的感慨不假。我在卡爾卡松的最後一夜，頂著刺骨的寒風拍攝夜景，突然有名拿著全套攝影器材的年輕人從身後向我請益夜景的拍攝訣竅。交談中，我知道這名年輕人是鄰近城市一所藝術學院的教師。為了把握稍縱即逝的天光，我邀他稍晚到城堡的教堂裡詳談。

　　進入溫暖的教堂後，我試著找尋話題以拉近距離，隨手指著一尊雕像，問：「這尊雕像是誰？」「不知道！」年輕教師不加思索地回答。我對他連聖女貞德都不認識甚感驚異；繼續問他教堂裡的其他雕像和彩色玻璃，得到的標準答案——全部不知道。

　　我很好奇這樣的文化現象。印象裡，法國人不是個個都對自身的文化瞭若指掌？何況是具有深刻內涵和地位的宗教建築！除非視若無睹，要漠視宗教遺跡並非易事。原來，年輕教師是名無神論者，他清楚地告訴我：法國給人的印象是天主教國家，卻只有百分之五的人口按時進教堂，學校教育更是把宗教完全摒棄於外。

　　年輕教師對宗教藝術的漠視，沒有激起我的優越感，而是聯想到：我對自身文化的民間信仰所知也是極其有限，就算有機會進到廟裡，對黎民百姓所信奉的神祇何嘗不是陌生得可以！更汗顏的是，臺灣宗教建築的數量與法國比較起來只有過之而無不及。知識份子解釋文化往往與真正生活其中的人感受不同，我驚覺自己對許多事物，尤其是異國文化現象，往往承繼別人、一代接一代的類型化思考而不自知。卡爾卡松不期而遇的年輕教師與我分享了寶貴的一課。

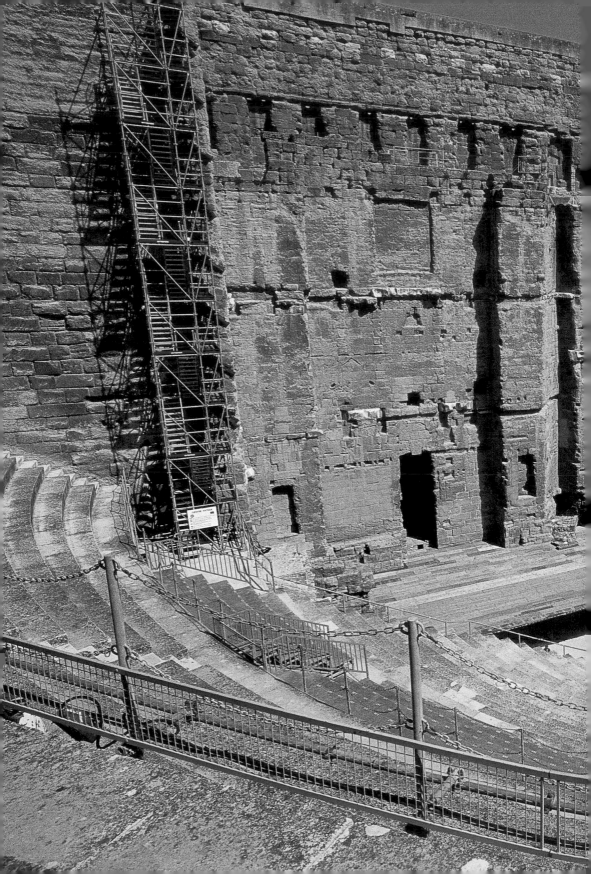

亞耳及奧朗日的古羅馬遺跡

陽光，綠野，薰衣草。

香料，橄欖，向日葵。

這是普羅旺斯（**Provence**）給人的典型印象，

誰也沒料到：普羅旺斯竟然存有大批足以傲世的

歷史人文遺跡！

戀戀
普羅旺斯

多年前，英國作家彼得·梅爾（Peter Mayle）所寫的《山居歲月》（*A Year in Provence*）一書，讓普羅旺斯聲名大噪。幽默的作家寫盡此間的生活趣事，卻對這裡的歷史遺跡視若無睹；而大畫家梵谷在亞耳（Arles）所創作的一系列經典畫作，竟然沒有一幅是以此地豐富的歷史遺跡入畫。

我相信許多人會像我一樣，不知道普羅旺斯境內竟然有如此眾多占地廣大的古羅馬遺跡。更教人吃驚的是，這些古蹟的規模和藝術表現，較之義大利境內的羅馬遺跡毫不遜色。法國南方濱臨地中海，幅員遼闊的羅馬帝國能在普羅旺斯境內留下幾座羅馬遺跡並不令人意外。

近代國家主義的興起，讓人誤以為歐洲是無數大小不一的國家所組成，尤其是十九世紀以降的歷史，歐陸各國以自身觀點解讀歐洲史，更加深這種印象。國家主義興起之前，歐洲是個擁有共同信仰文化的羅馬帝國，許多發生在帝國裡的戰爭，若以大中國的眼光看來，真有點像兄弟鬩牆，而不是國與國之間的交戰。

前跨頁：建於西元前 15 至 25 年間的奧朗日古羅馬劇場，依山而建，觀眾席漸次上升，演出時各個角落欣賞到的聲光效果不相上下，是一座可容納近萬名觀眾的大型劇場。

右頁：向晚的亞耳古街道上，灑落著令人神往的金黃色調，普羅旺斯的美麗景色不言而喻。

豐富的羅馬古蹟、特殊的風土人情、動人的地中海風情，為隆河畔的亞耳城增添令人神往的魅力。

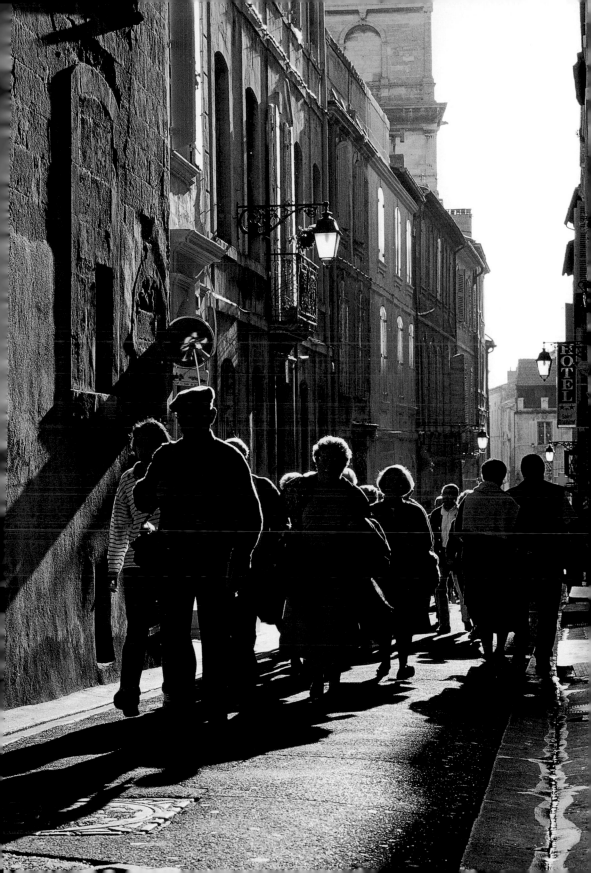

最佳的行省

美麗的普羅旺斯是今日法國歷史文化的發源地之一。高盧羅馬時期的著名建築幾乎全座落在普羅旺斯境內，尤其重要的是，這些龐大的古蹟是法國歷史教科書必點名之處。西元前 120 年，長期受到高盧部落侵害的馬賽地區，請求羅馬人出兵協助，在羅馬人征服高盧之後，羅馬帝國立刻支配了地中海沿岸，稱此地為普羅分西亞（Provincia），原意為「最佳的行省」（The Province Parpar Excellence）——普羅旺斯之名就是源自此字。

普羅旺斯最重要的古羅馬遺跡，集中在亞耳以及鄰近的奧朗日（Orange）兩座小城。

亞耳之名早已隨著梵谷的畫作名揚世界。有意思的是，梵谷除了對普羅旺斯的陽光和此間的平凡事、平凡人有興趣之外，竟然對這幾座鑠古震今的古蹟全不動心。

若非懷舊風潮，西方鮮少有藝術家願意在過往歷史裡找尋創作靈感。亞耳這幾座碩果僅存的古羅馬遺跡，在梵谷那個時代，舊日風采斑駁殆盡，外觀與廢墟沒有兩樣。尤其是亞耳的古競技場，在十九世紀大肆整頓前，除了兩座教堂，幾乎淪為貧民區，早就看不出原有的風貌。

這座曾深受羅馬帝國歷任皇帝喜愛、昔日隆河三角洲上最重要的古城，自十五世紀政經樞紐地位被鄰近的其他城市取代後，地位一落千丈。當十九世紀的印象派畫家乘著火車一路從工商業發達的北方，南下找尋創作靈感時，亞耳昔日盛極一時的光輝，成為煙塵往事。

普羅旺斯的地中海建築風格，在亞耳城內一覽無遺，櫛比鱗次的紅瓦屋舍，陽光下令古城更添風采，大畫家梵谷曾在這兒創作出膾炙人口的畫作。

右頁：建於羅馬皇帝哈德連當政時期的羅馬競技場，其橢圓形廣場半徑達 136 公尺、寬 107 公尺，規模之大，不僅盤踞整個亞耳市中心外圍地區，更是古羅馬帝國在此留下的一項傲人遺跡。

羅馬
遺跡

二十世紀中葉，在其他地區譜寫新頁的歷史腳步，意外地再度繞回亞耳地區。第二次世界大戰結束後，整個西歐社會終於有餘力及

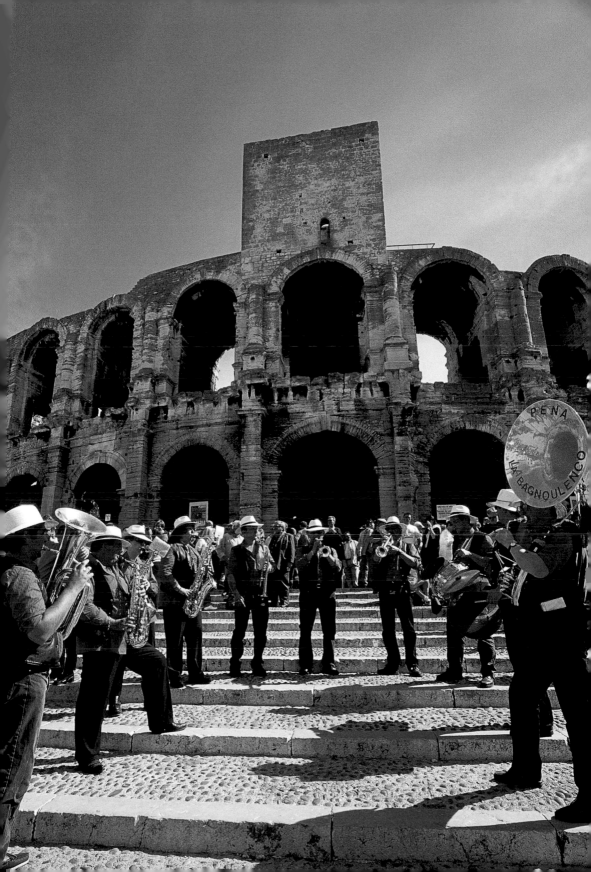

精神，以一種新的態度重新整理前人的遺跡。1970 年代聯合國文教基金會成立，總部位於法國，法國趁地利之便投入大批財力、人力，將險些成殘跡的古蹟，一座座地復活起來。史料記載，史前時期的亞耳地區是一片無邊際的沼澤地——亞耳的古字「Arelate」就是沼澤之意。西元前 1000 年左右，腓尼基商人前來亞耳進行貿易，希臘人緊接於後，在這裡落地生根，生活了四百年。

西元前 49 年，征服龐貝城的凱撒大帝，為犒賞助攻的海軍，賜予亞耳各種特權。政經地位的提升，足以讓亞耳的建設媲美羅馬帝國境內的重要名城。

羅馬人向來講求生活品質，無論在哪裡建城，照例要蓋神殿、浴室、競技場、露天劇場。亞耳和奧朗日的羅馬遺跡就是這時期的產物。

羅馬競技場

建於羅馬皇帝哈德連當政時期的亞耳羅馬競技場，至今已有一千八百多年的歷史，藍天之下，歷久彌新，仍具磅礡氣勢。整個法國境內，只有尼姆斯那座競技場堪與亞耳這座相比美。縱使昔日風光樣貌如今已不復見，亞耳古羅馬競技場拔地而升的雄偉景象，依舊令人震懾。

驍勇好鬥是人類的天性，而今的亞耳競技場不再有像羅馬帝國時期人鬥人的血腥競技，但每年 4 月，依舊有來自西班牙的鬥牛士前來表演鬥牛。那一整個星期，亞耳城內萬人空巷，洋溢著佛朗明哥的音樂聲，鬥牛表演的黃牛票有時喊到數百美元。更教人吃驚的是，競技場內四十三層臺階上兩萬多名觀眾的歡呼喝采聲，有如平地一聲雷，幾里地外都可以聽到，熱鬧氣氛不輸當年的帝國。

文化與文明很多時候不是並行的，羅馬人花大把銀子，用驚人的建築技術、藝術裝飾蓋競技場，欣賞的卻是最殘暴的野蠻格鬥。歷史記載，競技場除了有猛獸互鬥外，還有人獸鬥，而最恐怖的莫過於人與人的互鬥，為了增添刺激的可看性，羅馬人在競技場上設計許多機關，每經競技，場內斷肢殘臂，慘不忍睹。格鬥後，工作人員將沾滿鮮血的泥土剷平，用細沙重新鋪滿，迅速恢復場地，以準備下一場競技。

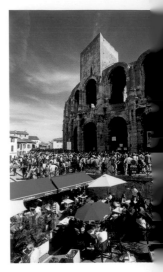

由於後世對於石材的需求，使得原本由六十根大拱廊堆疊而成的三層建物，如今只剩下兩層結構，每層各由六十座拱門相連接。昔日的樣貌雖不復見，競技場今日壯盛之景仍令人震懾。

右頁：整個競技場共有四十三層階梯，若以坐滿觀眾計算，約可容納兩萬五千人之多。穿行於競技場的拱門下，令人忘卻時序，彷若走入古羅馬的輝煌盛世。

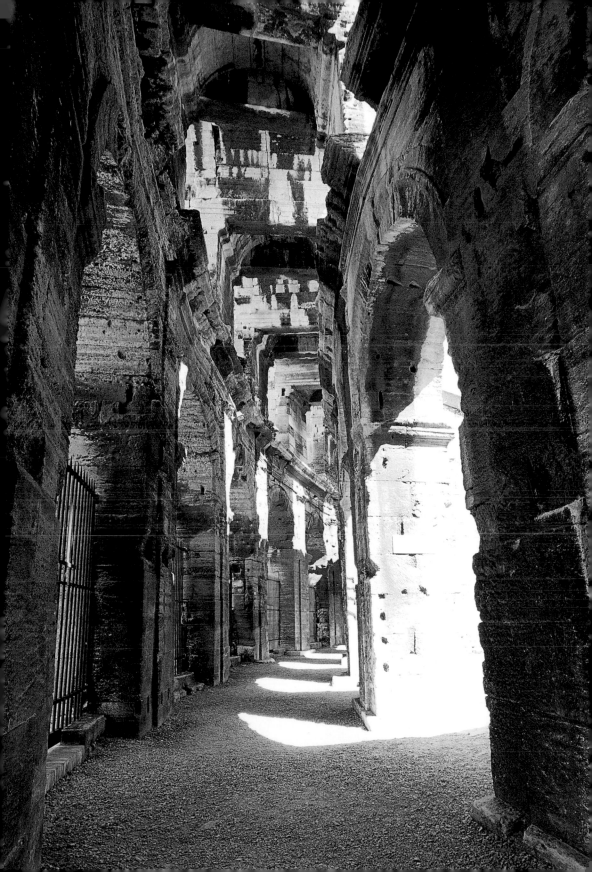

競技在希臘時期是一種高尚的運動，到了好戰的羅馬帝國卻變了個樣。歷史顯示，有不少身著華服的男女觀眾，當年邊吃午飯邊觀賞血淋淋的競技，興高采烈，高聲為自己的偶像喝采。

圓形的亞耳競技場，當年皆是以石塊所建，切割精確，每一扇幾乎一模一樣的拱門，竟沒有使用任何連接媒材。行走在開闊的走道上，陣陣涼風亂竄於拱門之間，猛一抬頭，高聳龐大的石塊建物在青天下仍盪氣迴腸，幾乎讓人瞬間領會到羅馬帝國充滿霸氣的靈魂與精神。

走出占地廣大的競技場，偉大的遺跡，因為歷史的距離，反而變得相當典雅與浪漫。

古羅馬劇場

離競技場不遠處，另一個著名的古羅馬遺跡——建於西元前30年，有高盧羅馬境內「最美麗劇場」之稱的亞耳古羅馬劇場。可惜的是，這座原本可容納上萬名觀眾的建築，隨著帝國的滅亡、基督信仰的興起，自五世紀起，大量的石材被天主教會移用為蓋教堂的建材。今日的劇場只有凄涼的斷垣殘壁供後人憑弔。

亞耳鄰近另一座迷你小城奧朗日境內，卻有一座約建於西元前30年的古羅馬劇場，氣勢足以與亞耳競技場相匹敵。

右頁上：建於西元前30年間的亞耳古羅馬劇場，其氣勢、規模都無法與奧朗日的古羅馬劇場相比，卻仍可容納上萬名觀眾。五世紀起，大量的劇場石材被基督徒移作他用，使得這座曾經輝煌的古建築終成廢墟。原為三層建築的亞耳古羅馬競技場，其最上層的石塊已被拆下，如今只剩下兩層。

左、右頁下：位於亞耳市中心的古羅馬劇場曾是高盧羅馬境內最美的建築。據說，在最輝煌的年代，只有奧古斯都的住所可與之相提並論，如今卻剩下斷垣殘壁。

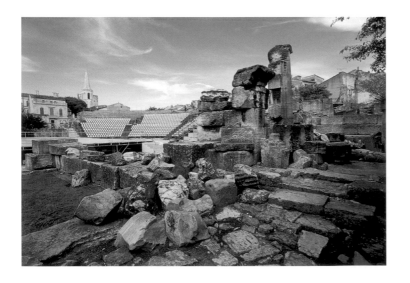

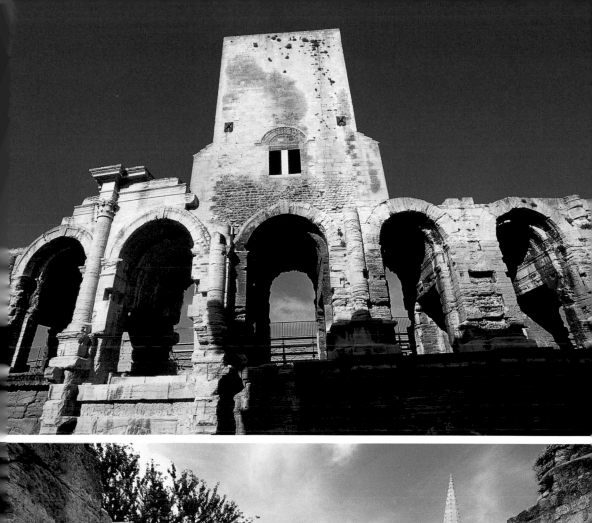

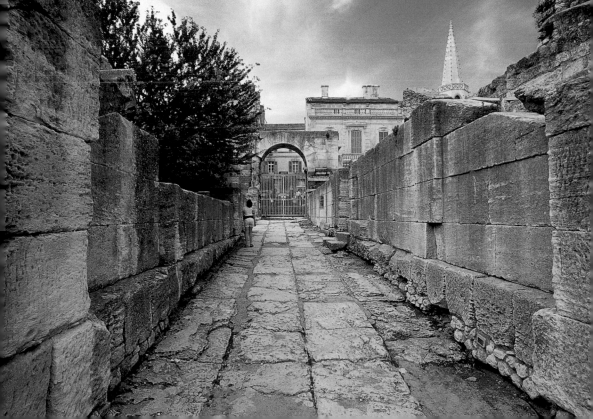

古劇場內原本建有施工精細的科林斯風格石柱與雕像，牆上裝飾著美麗的馬賽克。設在各牆面的小門除了可提供演員穿梭於舞臺間，也是製造特殊玄機的所在。

古羅馬劇場很可能是現今古羅馬文明保存得最完整的一座劇場。這座劇場可容納近一萬名觀眾，整體結構大致分為：背牆、前牆、觀眾席。劇場外牆長達 103 公尺，高 37 公尺，厚 1.8 公尺；內牆約五層樓高，原先建有傾斜的屋頂，其上設有升降布幕的支架，演員可以在建有通道的牆面上進出，增加戲劇效果。

依據出土資料推測出原先舞臺內牆曾用大量瓷磚、馬賽克和雕像，裝飾得富麗堂皇，當年富麗的樣貌與今日世界一流的劇院相比，有過之而無不及，尤其是它的聲音效果，至今仍獲得相當高的評價。只要想想：在沒有麥克風的年代，演員的聲音能傳遍劇場的每個角落，便不得不承認這真是一項了不起的建築成就。

1931 年，奧古斯都的塑像於舞臺下方的樂池中被發現，1950 年放至現今的位置上，這座高 3.55 公尺的雕像，是大型奧古斯都塑像中深具分量的代表作。劇場舞臺兩側的牆壁以前也有大型石雕像做裝飾，除此之外，這兩面牆也是演員進出場以及組合道具的地方，側幕牆面的上層具有存放道具的功能，設計健全，不亞於現代劇場的功能。

羅馬劇場全部以石頭建造，因為其建材特殊而能屹立近兩千年，劇場外觀雖殘破，人們依舊得以想見西元前後時期，民眾盛裝前來劇場欣賞演出的盛大場面，只不過曾經於此閃耀的明星已從舞臺消失，反倒是這座歷久彌新的古劇場，成為歷史歲月中唯一屹立不搖的永恆之星。

不像多數至今只能成為露天博物館的古羅馬遺跡，奧朗日劇場自十九世紀起，再度恢復例行的表演藝術。坐在兩千年前興建的劇場裡，享受精緻非凡的表演藝術，美好經驗可想而知。

凱旋門

除了羅馬劇場，奧朗日還有另一座列入瑰寶：以當地石灰岩建造完成的凱旋門。這座凱旋門的興建年代已不可考，長超過 19 公尺、寬 8.5 公尺，三座拱門裡最高達 8 公尺，拱門之間以科林斯風格石柱襯托，遠觀近看，氣勢十足。

雖然稱為「凱旋門」，然牆面所記錄的戰役全發生於羅馬境內，因此其象徵意義大過於實質意義──是記錄羅馬盛世的重要陳跡。

右頁：以石灰石建造的奧朗日凱旋門，其造型與巴黎凱旋門十分類似，除了裝飾的雕刻外，最特殊的是，門上記錄著發生於羅馬境內的戰役，證明了羅馬帝國統治於此的烽火歲月。

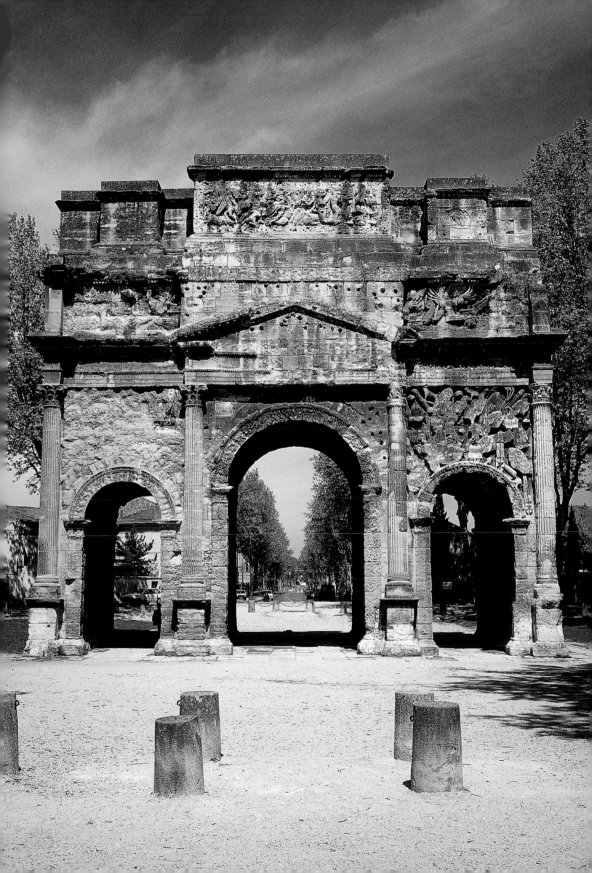

羅馬神廟

除了俗世的公眾娛樂場所，昔日羅馬帝國境內更有許多宗教建築。而這些供奉「異神」的廟堂在基督信仰興起後，不是整建為新教堂就是淹沒於歷史洪流。

普羅旺斯境內現存的羅馬神廟遺跡，就位於奧朗日劇場旁。這座神廟是 1925 至 1937 年間因拆除二十二棟房子後而得以出土，惟毀損嚴重、相貌不可考，人們僅能由遺跡中的巨型石柱推測昔日神廟規模之宏偉。

羅馬神廟已不可考，然而普羅旺斯境內卻有非常多的基督宗教遺跡，在眾多優美著名的宗教建築中，位於亞耳的聖托羅非姆（Saint Tromphimus）大教堂及位於亞維農（Avignon）的教皇宮（Palais des Papes）被列入瑰寶之林。

亞維農
教皇宮

普羅旺斯與天主教的發展息息相關。314 年將基督信仰立為國教的君士坦丁大帝，曾在亞耳召開第一次主教會議，尋求新興宗教的整合。至中世紀，普羅旺斯在天主教會歷史中再次扮演劃時代的角色。

十三世紀初期，有「美男子」之稱的法王腓立四世（Philip IV The Fair），為爭王權而與同樣傲慢的教皇波尼法斯八世（Boniface VIII）起了嚴重摩擦。繼位的本篤九世（Benedict IX）繼續與腓立四世抗爭，腓立四世乾脆促成他中意的波爾多大主教——史稱「克里門五世」（Clement V）的貝特蘭（Bertrand de Goth）當選教皇。新任教皇有絕佳的理由害怕羅馬人會反對，而在法王的保護下，自 1309 年起就居住於普羅旺斯境內，今日以年度藝術節聞名於世的亞維農城。自此將近一個世紀之久，七任法國教皇繼位者就居住在亞維農教皇宮裡。

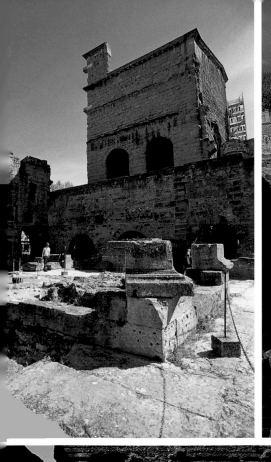

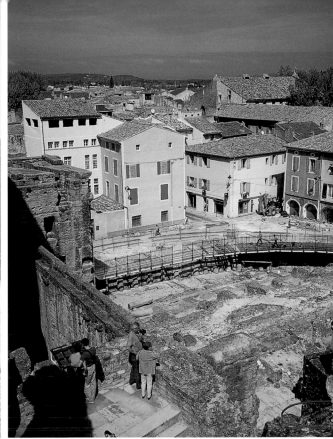

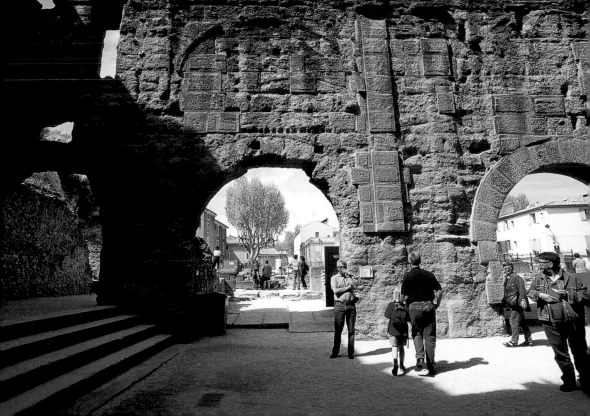

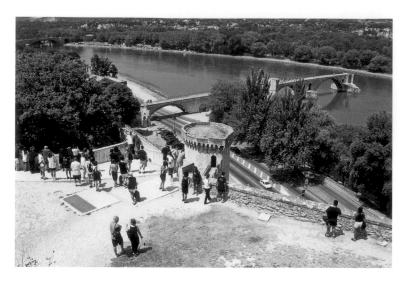

除了偉大的宗教遺跡，今日的亞維
農以行之有年的藝術節聞名於世。
亞維農的斷橋，詩意萬千，令人流
連忘返。

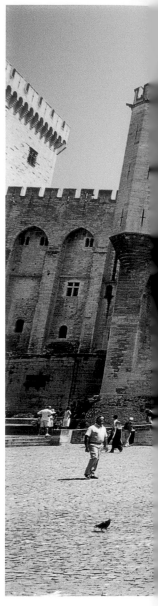

這場法王與教廷的大衝突，對法國、歐洲甚至整個天主教世界造成巨大的影響。

羅馬教皇想維持天主教世界大一統的夢想破碎，國家與君王完全獨立。被法王操弄的教皇也使教會失去一位能約束民族侵略與野心的仲裁者。

分裂的教皇為十四世紀末教會內部的大分裂鋪路，歷史記載，居住在亞維農教皇宮的教皇們，為了怕被突擊暗殺，連用餐都改用木製刀叉，免得飯吃到一半就遭到不測。

亞維農教皇宮至今仍是亞維農最偉大、最醒目的地標，這座建於十四世紀的龐大建物，外觀看來不像宮殿，反而像是一座具有強烈防禦性的碉堡，具體反映出當時教廷與法王間關係緊張的情形。曾被裝飾得極其豪奢的宮殿內觀，在法國大革命時受到嚴重的破壞，家具和藝術品遭洗劫一空。雖然華美裝飾不再，這座攸關歐洲歷史命運的教皇宮，在幾個世紀後的今天，仍居高臨下地位於亞維農斷橋河畔，氣勢不俗。

亞維農的教皇宮，是普羅旺斯最壯觀的宗教遺跡。自十四世紀起，有七任法國教皇定都於此，這場大衝突讓天主教大一統的夢想破碎。建於十四世紀的龐大教皇宮，外觀看來不像宮殿，反而像是一座具有強烈防禦性的碉堡，具體呈現當時教廷與法王之間的緊張關係。

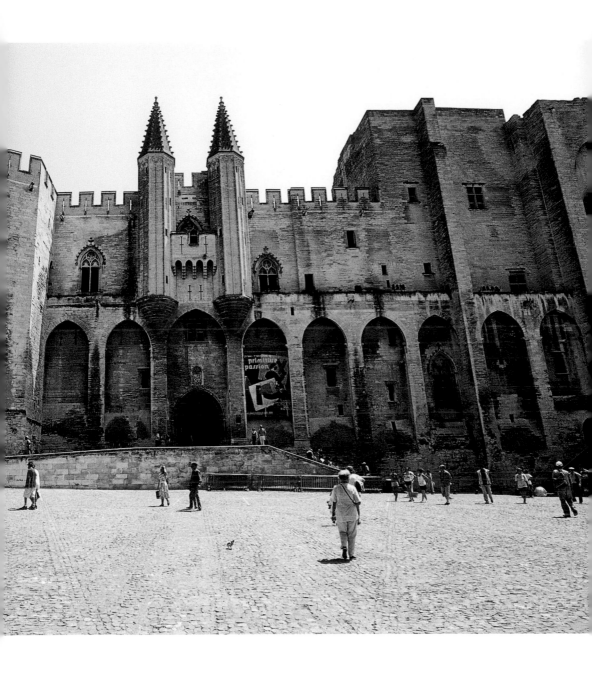

聖托羅非姆
大教堂

普羅旺斯是天主教的發源地之一，境內有相當多座以羅馬式風格建築的教堂與修道院。亞耳市政廣場上的聖托羅非姆大教堂及修道院就是其中最著名的一座。亞耳的主保聖人聖托羅非姆，相傳當年是經由聖彼得派遣，直接由希臘來此傳教。這座教堂就是由這位聖徒當年所建，獻給聖史帝芬（St-Stephen）。

這座被聯合國文教基金會欽定為人類遺跡的教堂及修道院，在八世紀遭撒拉遊人毀損，至卡洛林王朝時才得以重建。亞耳羅馬劇場內的石材大多就是在這時期，被移來建造此一建築。十二世紀，教堂正面及修道院在雕刻上做了些許修改，外貌上有了更高的成就。

我向來很喜歡羅馬及哥德風格的宗教雕刻，這些緊緊依附在教堂門面上的雕刻，人物表情蕭穆單純，卻飽含一種毫無矛盾、感性與理性交織的和諧光輝；近乎於呆板的身體語言，保守典雅，更含有一股向上追求的出世精神。

右頁：神祕而靜謐的修道院中庭花園裡，洋溢著一股屬於中世紀的知性色彩，中庭四周的迴廊廊柱上，鏤刻著典型的羅馬風格雕刻，不過仍是附屬於建築的一項裝飾。

聖托羅非姆大教堂是普羅旺斯境內最偉大、典雅的古羅馬式教堂，教堂外觀門楣上及兩旁的雕刻更是同時期的傑作代表。

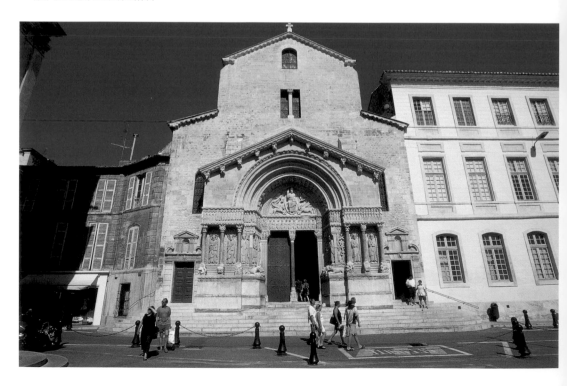

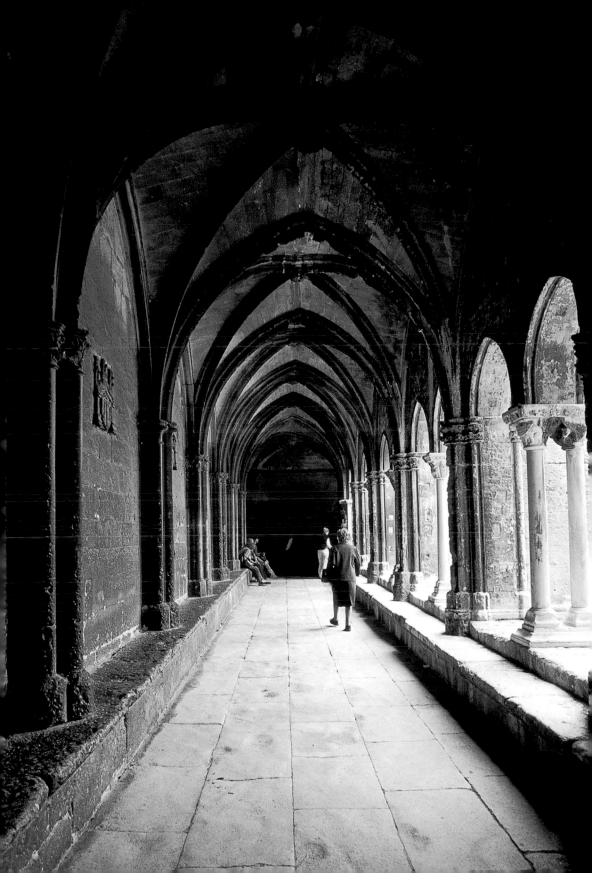

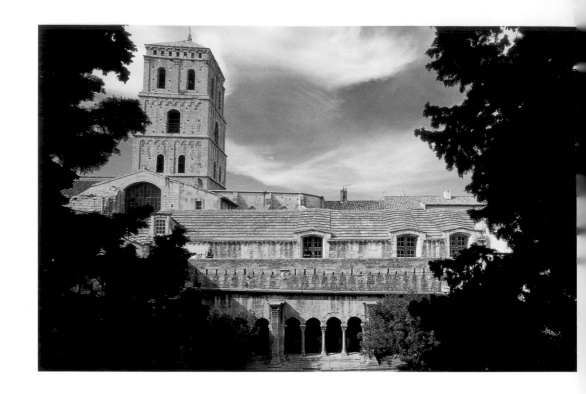

聖托羅非姆大教堂正面及兩側雕刻，除了先知、聖徒和聖人雕像外，還刻有中古時期基督徒最熟悉及喜愛的主題「最後的審判」。有不少人對這些嚇唬人、有著警世意味的雕刻主題不以為然；從另一個角度來看，中世紀人們是何其幸運地能對天國的計畫如此深信不移。

西歐宗教發展史關於出世、入世的政教衝突，都已被歲月的浪花淘盡。如今這一座座遺留下的宗教古蹟，不再被視為是迷信結晶，而是一種偉大藝術成就，以及一份宗教和人文歷史演變的見證。在古老的聖托羅非姆修道院中庭瀏覽，古建築那種混著知性與感性的質感，應會讓任何一位喜歡美的人心神暢快。尤其可貴的是，它們不會過氣得把人輕易地帶回那古老、古老的過去。

歷史的腳步從不稍停，這些美麗又壯觀的遺跡卻鮮活地為後世保存一個不復返的時代記憶，身處在這些古老的遺跡面前，實在不需要畫蛇添足地細細陳述有哪些偉大的人物或歷史事件曾在這停留發生，雄風依舊的建築已說明一切，而這正是這些人類遺跡最可貴之處吧！

上、右頁：建於中世紀的聖托羅非姆大教堂，相傳是因聖托羅非姆來此傳教所建。羅馬帝國衰落後，亞耳羅馬劇場內的石材大多被移來這裡。

聖托羅非姆大教堂看似呆板的石刻含有豐富的教化作用，這批偉大的遺跡，竟被大畫家梵谷以「中國夢魘」來形容。

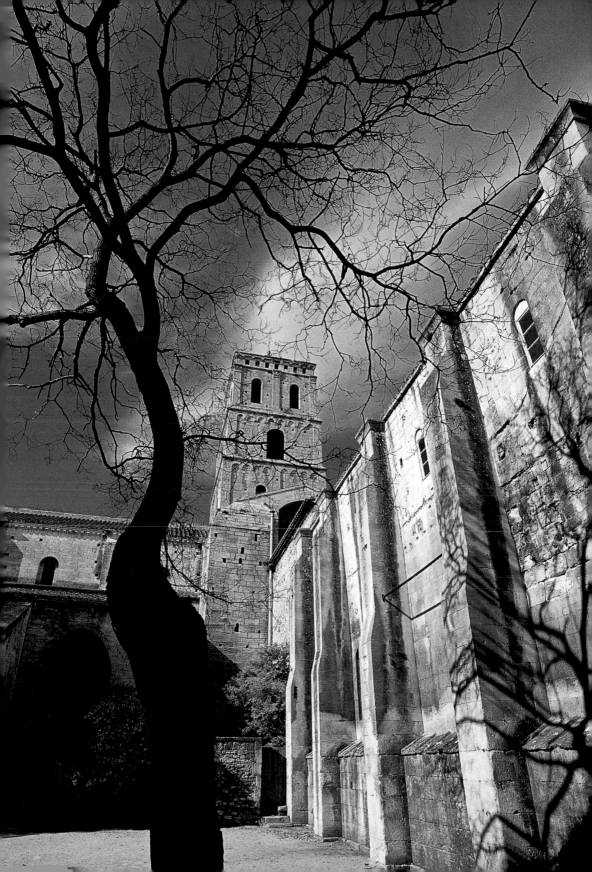

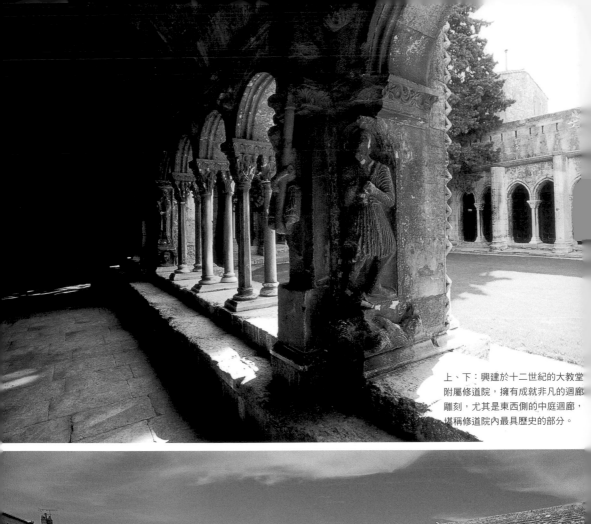

上、下：興建於十二世紀的大教堂
附屬修道院，擁有成就非凡的迴廊
雕刻，尤其是東西側的中庭迴廊，
堪稱修道院內最具歷史的部分。

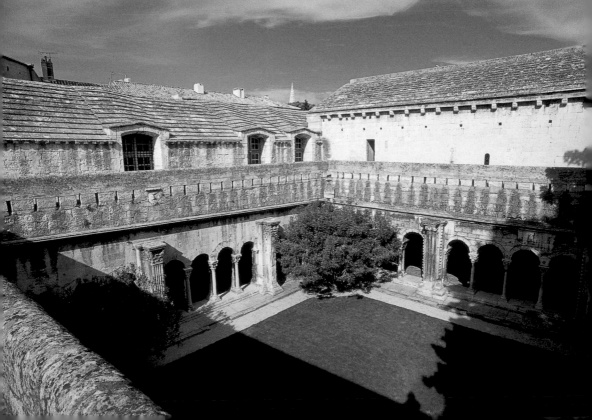

我在
普羅旺斯

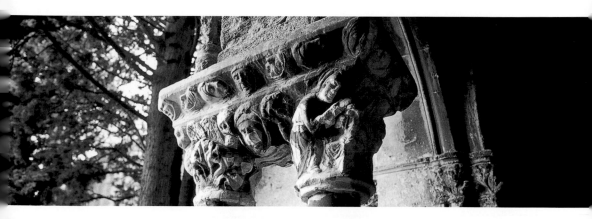

　　我很喜歡普羅旺斯，除了豐富的美景，那裡的人也很有意思。法國人向來給人慵懶的感覺，和他們成為同歡共樂的好朋友很棒，若是共事，或許會令講效率的人發瘋。

　　第一次抵達普羅旺斯是星期四，我只有四天的工作時間，於是請教接待的神父如何有效率地完成行程，他用很溫柔的法國腔回答：「別急、別急，先曬曬普羅旺斯溫暖的陽光、喝杯咖啡，星期一再說。」週末結束後，當神父得知我跑完行程後，瞠目結舌地說：「這簡直是瘋狂！」

　　熱愛生活的態度，促成許多古羅馬遺跡的誕生，在普羅旺斯亦如此，從劇場、澡堂到競技場，幾乎是為增進生活樂趣而建的。而今的競技場每年仍有鬥牛表演，表演時萬人的歡呼聲，響徹幾公里之外。

　　至於奧朗日劇場，每年都有藝術季。星夜聆聽歌劇堪稱人生樂事，不可思議的是，兩千年前的羅馬人也是如此看戲。當時有好幾層天幕的舞臺比今日更講究，而且有好幾層的舞臺供演員製作特殊效果，熱鬧非凡。此外，劇場的聲音效果非常好，站在舞臺上大聲講話，無需麥克風就足以傳遍數十層外的觀眾席。

　　古羅馬遺跡為美麗的普羅旺斯更添風采。說來有趣，當年畫家梵谷前來普羅旺斯尋找創作靈感，竟無視於境內的遺跡而未將之入畫。然而，梵谷卻為美麗的自然景色留下無與倫比的註腳，其成就並不亞於龐大的歷史遺跡呢！

聖愛蜜麗
山村

你們願意像父執輩那樣維持這無比榮耀的傳統，身體力行，以友誼堅固它，以忠實及尊敬來分享聖愛蜜麗美酒的精神，盡全力維護它不朽的榮譽嗎？

世紀末的
瑰寶

法國波爾多（Bordeaux）的葡萄酒舉世聞名，而位於波爾多東北方 35 公里處的聖愛蜜麗（St. Emilion），卻是使法國葡萄酒風靡全球的生產地。

在介紹這個有趣的地方之前，我先分享一個有趣經驗：貴為全球的製酒聖地，再加上有聯合國文教基金會這塊花錢也不一定買得到的金字招牌，我想，聖愛蜜麗一定是個遊客如織的觀光大站，沒想到完全相反。

那個隆冬的早晨，我從波爾多搭乘前往聖愛蜜麗的火車。沒有冬令時間的法國西部，早晨五點多仍是漆黑一片。離開客居的修道院，由於時間太早無法在院內用餐，於是我決定到聖愛蜜麗後好好享用一頓奢侈的早餐，待天光稍明後再開始工作。怎知長長的火車上，從頭到尾只有我一名乘客，車廂外除了漆黑還是漆黑，連天上的星星也看不見幾顆。速度不快的火車幾乎每站必停，讓我提心吊膽，根本不知聖愛蜜麗究竟在哪裡？

四十多分鐘後，火車抵達一個小得不能再小的車站時，車上唯一的服務員緊張地跑向我身邊大聲喊叫：「快點下車！」

這就是我要去的聖愛蜜麗？我不敢置信地望向窗外，所謂的車站只是一間破房子，裡面沒有燈火，連窗戶都被砸破了好幾個大洞。天空飄著濛濛細雨，我這個從遠方來的人就下了車。這個上不著村、下不著店的荒郊野外，別說要找個溫暖的地方好好喝杯能驅寒的熱咖啡，在濃霧密布、辨不清方向的鄉間小徑上，我甚至擔心會遇到吸血鬼。

最令人氣結的是，大名鼎鼎的聖愛蜜麗竟然位在距離火車站 4 公里外的半山腰上。

至此，我明白聖愛蜜麗山村會列入瑰寶，並不是因為擁有傲人歷史或自然奇景，而是那個已有千年歲月、名聞全球的製酒文化。悠久獨特的酒鄉文化，使得聯合國文教基金會於 1999 年欽定聖愛蜜麗為法國第二十七處人類遺跡，也是世紀末最後一座列入瑰寶之林的瑰寶。

右頁上左：中世紀的一場聯姻，使得聖愛蜜麗被大西洋對岸的英國統治了近三百年之久。正因為英國人的推廣，使得聖愛蜜麗葡萄酒揚名全世界。

右頁上右：國王城塔建於十三世紀，這座居全鎮最高的建物究竟是英王或法人所建，今日已不可考。雄偉的建築，使得聖愛蜜麗重要的傳統幾乎都是在此舉行。

右頁下：八世紀時，當地居民為紀念來此傳道的修道人，特以他的名字聖愛蜜麗為山村命名。這位聖徒或許無法料到以他為名的小山村，日後會成為全世界的葡萄酒重鎮。聖愛蜜麗的葡萄園中有無數私人的酒窖及大莊園，這些其貌不揚的建物內，囤積著不少令人味蕾大開的葡萄美酒。

前跨頁：聖愛蜜麗位於法國西部波爾多近郊 35 公里處，自古以來，這兒就是法國甚至是全世界最著名的葡萄酒產地。若以人口密度極高的亞洲而言，聖愛蜜麗的規模只能算是座小村鎮。依地勢而建的聖愛蜜麗，街道陡峭，村子內街道上所鋪的鵝卵石，全是來自於中古運葡萄酒船隻的壓艙物。

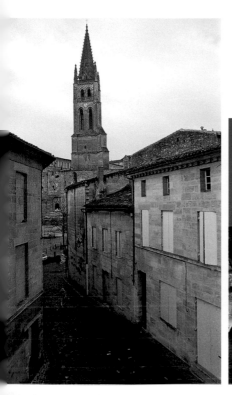
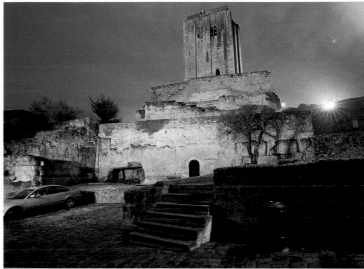
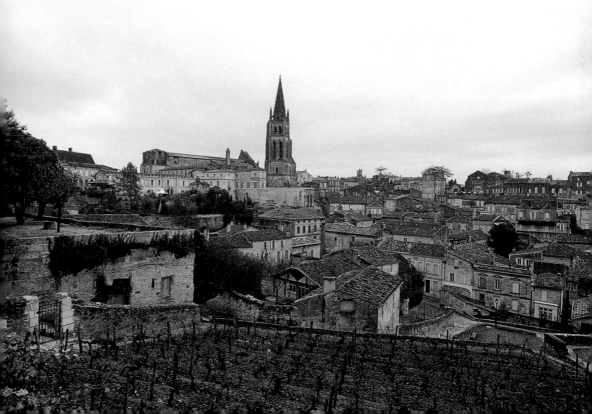

法國葡萄酒
之鄉

　　方圓不大的聖愛蜜麗雖然離波爾多這麼近，卻老神在在地不受外界干擾，保住山村悠閒的生活步調。

　　歐洲有許多鄉村很有自信地保存自己的傳統文化及生活方式，實在很值得只顧發展經濟卻把文化傳統視如敝屣的發展中國家借鏡，尤其是這些遺跡往往成為該地最大的經濟來源。連聖愛蜜麗都能進入瑰寶之林，若中國能掙脫意識型態的束縛，捨得花錢、花工夫整理研究自身的文化遺跡，不知道會有多少地方能堂堂登入瑰寶之林而揚名國際？

　　讓我們看看法國人怎麼推薦聖愛蜜麗這個小山村。

　　葡萄酒孕育出聖愛蜜麗的文化傳統，這獨特又有趣的傳承在每年採收葡萄的慶典中達到高潮。

酒鄉誓言

　　「尊貴的先生們，你們願忠實地保證聖愛蜜麗美酒的信譽嗎？願維持這酒的信譽於個人利益之上，並以你們的言語及樣品來維護它的名譽嗎？」在酒節的宣誓典禮上，市長問世代以此為業的葡萄農。

　　「我願意。」酒農回答。（若不這樣回答，我想，酒農也不用混了。）

　　市長繼續問道：「你們願像父執輩那樣維持這無比榮耀的傳統，身體力行，以友誼堅固它，以忠實及尊敬來分享聖愛蜜麗美酒的精神，盡全力維護它不朽的榮譽嗎？」

　　待酒農宣誓完畢後，市長大人會大聲朗誦：

　　「紳士們，我在這接受你們的誓詞，你們的任務就是維護聖愛蜜麗美酒的榮耀、去教導必要的技巧給葡萄園主和釀酒師，釀出好酒，廣為宣傳，且與任何打擊聖愛蜜麗美酒的不實言論抗爭，更歡迎那些喜愛聖愛蜜麗美酒的朋友們，與我們一起護持它不朽的榮耀與盛名。」

大牆（Grandes Murailles）位於布爾喬亞城門（Porte Bourgeoise）旁，這座昔日優美的道明會修院教堂，如今只殘存一片牆，與聖愛蜜麗的宗教歷史一般，無限淒涼。

聖愛蜜麗地勢不平，主要的街道非常陡峭，若不是街道中央有扶手欄杆，冬日結冰的街道將難以行走。呈土黃色的建物，所需的石材大部分來自當地的石灰岩。

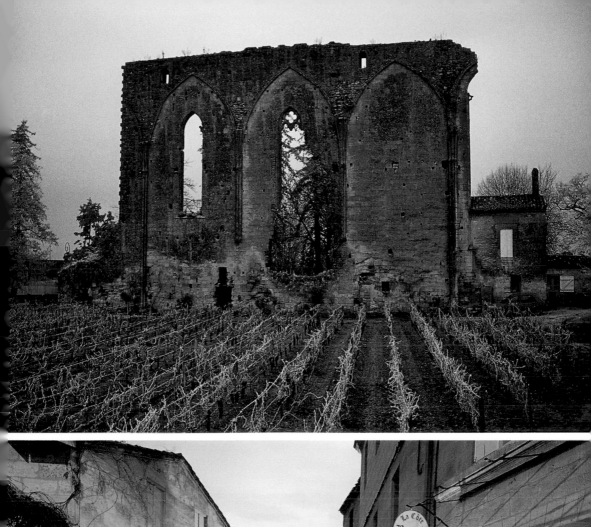

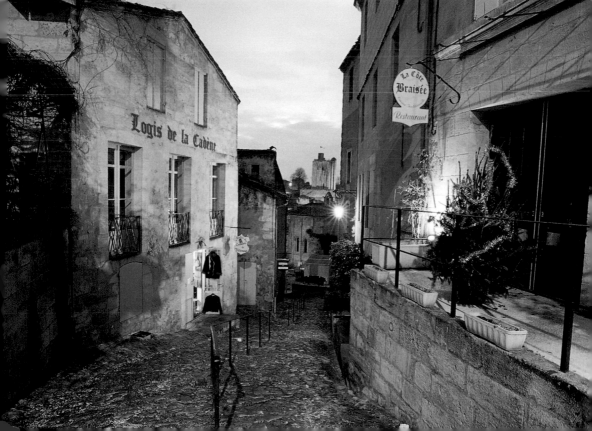

酒文化
之旅

西元前 263 年，聖愛蜜麗已有種植葡萄的紀錄。四世紀時擔任執事官的拉丁詩人奧森內（Ausone）在此定居於一處有近百畝葡萄園環繞的大莊園裡，聖愛蜜麗的產酒文化自此開始萌芽。

八世紀時，有位來自布列塔尼（Bretagne），名為愛蜜麗的僧侶前來此地傳教。據說，這位曾大顯奇蹟且日後被封為聖人的教士，深得村人的喜愛，人們為紀念他，而將小山村取名為「聖愛蜜麗」。這位聖人獨居的山洞就是今日大教堂所在地，這座大教堂所在位置是一座巨大的石塊，整座教堂就是將石塊挖空後依地形構建，成為不折不扣的地底教堂。

葡萄酒法規

中古以降，聖愛蜜麗的政治、宗教就與酒業息息相關。說來有點令人難以置信，聖愛蜜麗最初的製酒法規竟然是曾統一歐洲的查理曼大帝所制定。八世紀末，查理曼大帝為抵抗入侵的阿拉伯人，將軍隊駐紮在聖愛蜜麗地帶，這位教育程度不高的霸主除了發明消除葡萄酒單寧酸的方法，還制定了以木桶而不再是以皮囊運送葡萄酒

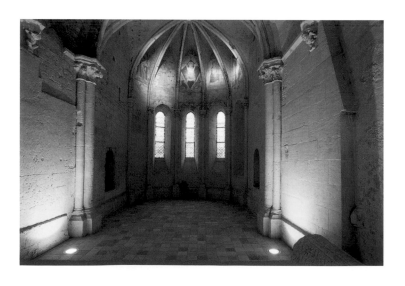

隱士居住處的地上有一座羅馬式的主堂，小教堂簡單而樸素，進得堂內，神聖的心情油然而生。

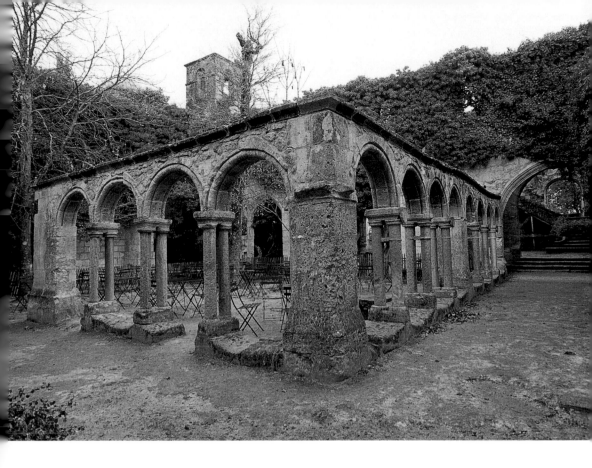

科德利埃（Cordeliers）是方濟各修會中最嚴格的一派，十四世紀時前來聖愛蜜麗建立修院。年代久遠加上宗教不興，昔日占地廣大的修道院，今日除了中庭和教堂牆面依稀可見，其他建築已不復存在。

的法規。

自十一世紀起，因為位處於往聖地牙哥·康波斯塔拉（Santiago de Compostela）朝聖的必經之地，無數朝聖客終於使地底的石頭大教堂於十五世紀時完工，而在盛產於聖愛蜜麗的石灰石大量開採後，更有無數的教堂、修道院等宗教建物陸續在聖愛蜜麗興建，品質相當高的石灰石產業興盛至十八世紀，這一段石灰石產業也為聖愛蜜麗塑造出特殊的建築景觀。

行政長官變身美酒大使

十二、十三世紀時聖愛蜜麗製酒業產生革命性變化，原來安其塔奈（Aqitaine）的女伯爵艾蓮諾（Eleano）嫁給日後成為金雀花王朝的英王亨利二世（Henry II Plantagenet）。這位富有的女士將聖愛蜜麗及包括今日波爾多的廣大土地當陪嫁品，送給英國，自此聖愛蜜

麗隸屬大西洋對面的英國管理。三百年被英國統治的時間，聖愛蜜麗的造酒業迅速發展。1199 年時，聖愛蜜麗被頒布為自由城，城裡所有布爾喬亞階層可自行管理此地區的財產，並可自行推派選舉行政官，「市行政官」（Jurade）就是這時期聖愛蜜麗最高行政官的名稱。從十二世紀就有的行政長官制度直到十八世紀法國大革命時才被廢除，然於 1948 年又恢復這項傳統，只不過市行政官再也沒有如昔日般的行政職權，而是以聖愛蜜麗的美酒大使自居，向世界各地宣揚聖愛蜜麗的美酒；以及每年穿著大紅色的傳統服裝，主持一年一度的新酒發表及葡萄收成的傳統儀式。

英王艾德華一世當政時期，市行政官共有十一個管轄區，擔任酒的品管工作。市行政官稱這些酒為「榮耀之酒」──因為這些美酒的主要客層都是以英國皇室為主的上層階級。

十三世紀，三一教堂興建於昔日聖愛蜜麗隱居的山洞（著名的地下墓穴由此進入）。1224 至 1237 年，國王城堡建立於聖愛蜜麗城

隱士居住的洞穴裡仍有一處小堂，有趣的是，小祭臺上的雕像不是聖愛蜜麗而是聖方濟各。據說雕像是義大利的朝聖客所獻。

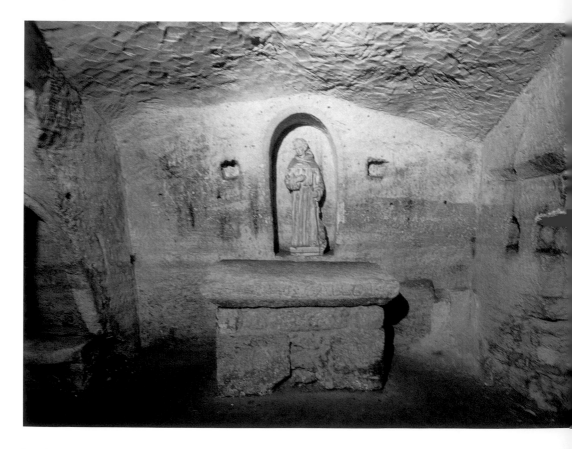

區的至高點，居高臨下，俯視全城。因英法百年戰爭使聖愛蜜麗的主權多次易手，1453年卡司提耳戰役結束後，終於結束聖愛蜜麗百年以來的紛擾，並脫離英國的掌握。

葡萄酒評比

太平歲月並未持續太久，宗教戰爭接續而來，再度嚴重打擊聖愛蜜麗的製酒工業。縱使法王們仍然鍾愛聖愛蜜麗的美酒，而連年戰事，勢必影響葡萄酒的產量。法國大革命時期廢除市行政官制度，製酒工業再受波及，所幸精良的品質使聖愛蜜麗於大革命後再度興盛。葡萄藤隨著酒業盛況，成為聖愛蜜麗最醒目的景觀，大量的酒窖也在這時期興起，與葡萄園上文藝復興時期的古堡相呼應。

十九世紀的法國鐵路通到波爾多地區，尤其是1853年，巴黎的火車直通至波爾多，使聖愛蜜麗美酒廣為流通。在1867和1889年

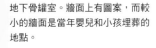

地下骨罐室。牆面上有圖案，而較小的牆面是當年嬰兒和小孩埋葬的地點。

的萬國博覽會上，聖愛蜜麗的好酒獲得無上的肯定。1884 年法國製酒同業公會在聖愛蜜麗成立；同年，酒業貿易公會也在此間成立。1930 年法國第一套葡萄酒品質管制系統也在聖愛蜜麗創立，自此之後，聖愛蜜麗美酒不只是在法國，甚至在世界各地都獲得極高的評價。每隔十年，全法國的美酒公開評比時，聖愛蜜麗的葡萄酒總是名列前茅。

酒，向來與人類的生活息息相關，世界上有千千萬萬個與酒相關的美麗傳說。就連《新約聖經》裡，基督所行的第一個奇蹟，正是在迦納婚宴上將平淡無奇的水變成令人讚歎的美酒。

葡萄園和石灰石工業為聖愛蜜麗的景觀畫下無與倫比的美麗標記。當年來此修行的聖愛蜜麗應該沒料到，這座以他為名的小村鎮日後會成為世界上舉足輕重的酒業重鎮。更有趣的是，聖愛蜜麗酒農的主保聖人並不是這位僧侶，而是聖維拉利（Saint-Valery），他的慶典是在每年的 4 月 1 日。

宗教觀念隨著時代嬗遞，當年大顯神蹟的聖愛蜜麗，已不再為當地人所談論，而他的遺骨早在宗教戰爭時被誓反教派信徒當作廢物般扔出教堂。

右頁：科德利埃修院教堂建於十五世紀，殘存的牆面依稀可見當年的裝飾，諸多殘存的宗教遺跡顯示出宗教在聖愛蜜麗的盛與衰。

位於昔日聖方濟修道院不遠處的布魯內城門（Porte Brunet）建於十三世紀，是聖愛蜜麗極少仍存在的城門之一。古老的小城門，看起來只能防禦一些較小的戰爭。

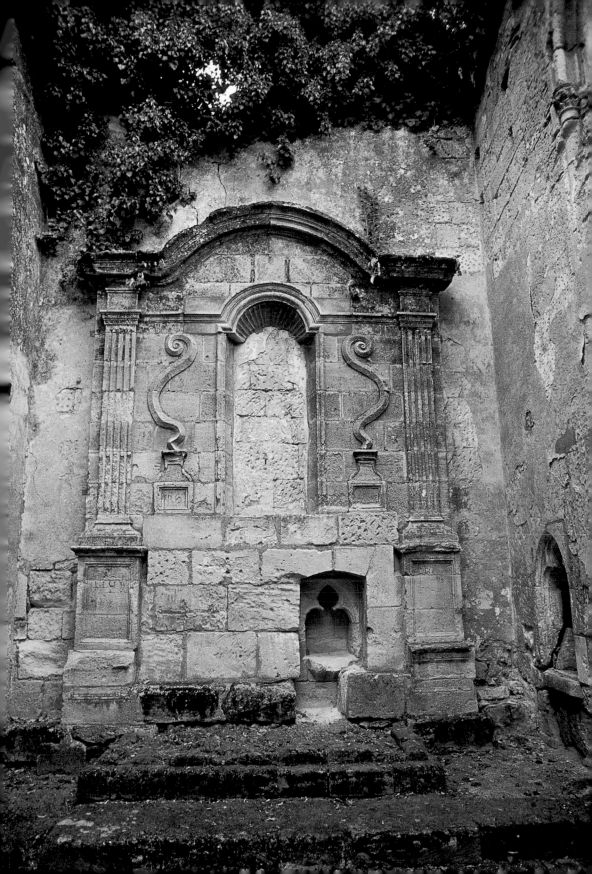

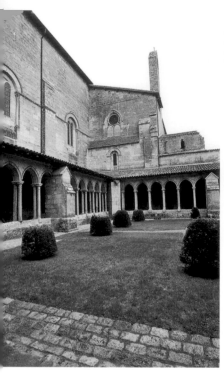
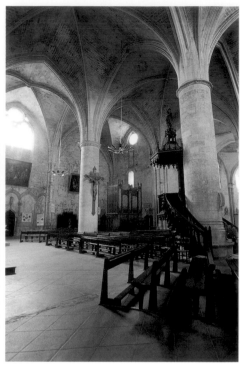

金字
招牌

聖愛蜜麗有不少歷史遺跡，然而無論是規模或藝術成就，皆無法
與法國境內其他著名的歷史建築相提並論，雖然如此，法國人還是
把它們當寶似地拚命向外人推銷。完工於十五世紀的地下教堂最具
代表性，地下教堂之上為大教堂著名的鐘樓，高聳的鐘樓當年是以
地下教堂挖出的石塊興建，地基呈矩型的鐘樓與地下教堂的方向並
不一致，為此人們可直接從地下教堂拉大鐘的繩索搖鐘。而昔日村
民的洗衣池至今保持良好，但是已沒有人在此洗衣。

或許受過昔日宗教戰爭洗禮，聖愛蜜麗的宗教活動不比法國其他
地區興旺——連唯一開放的大天主教堂在聖誕前夕也是冷冷清清，
昔日道明會、聖奧古斯丁會、方濟各會的修道院不是另有其他用途
就是只剩下殘存的遺跡。

上左：學院教堂初建於十二世紀，
附屬的修道院中庭及花園至今依然
保持完好，只是所屬建物已被觀光
局利用，不再具有昔日宗教用途，
這也是聖愛蜜麗唯一比較完整的宗
教建築。修道院建於十四世紀，原
址為羅馬式中庭，今日仍保有羅馬
式建築的遺跡。迷人的中庭適合冥
思，中庭花園也是昔日僧侶長眠的
地方。

上中：羅馬式的主堂裡三處間隔分
別有拜占庭式的圓頂。這座教堂半
圓頂室裡供奉著聖愛蜜麗的遺骨。
學院教堂祭壇後的半圓頂室為哥德
式風格，屋頂樑柱間正好表達出這
樣的風格結構。

上右：科德里埃修會是昔日相當刻
苦的修道會，堅實信仰也難敵歲月
的淘練，曾經富甲一方的修院，今
日只剩斷垣殘壁供後人無限遐思。

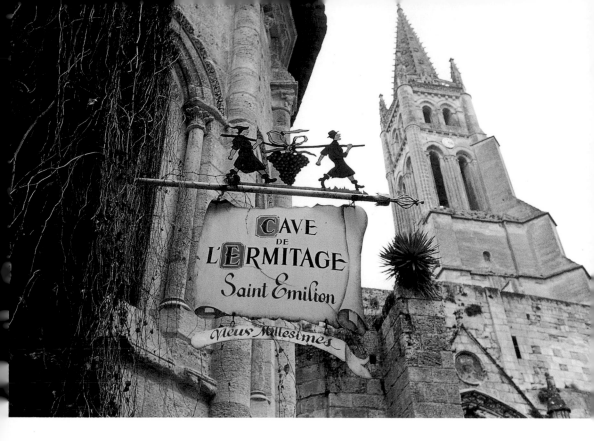

聖愛蜜麗所有的一切都與酒有關，
就連招牌上都是兩名扛葡萄的人物
圖像。葡萄酒構成了聖愛蜜麗獨特
的文化。

　　真正能使聖愛蜜麗永垂不朽的是葡萄酒，而不是那些衰敗、荒廢
的古老建築。只要酒源不絕，聖愛蜜麗的金字招牌將會繼續閃著耀
眼的光芒。話說回來，只要一杯好酒下肚，微醺中，什麼都好說，
或許聯合國文教基金會的評鑑諸公，就是受美酒的蠱惑而將聖愛蜜
麗列入瑰寶之林。我何嘗不是如此？坐在酒莊前的葡萄藤下，捧著
酒杯，輕輕品味著無與倫比的美酒，有種美麗的感覺油然而生，清
晨的淒風苦雨與不便，全被我丟到腦後頭，想都不願再想了。

聖愛蜜麗至今仍有天然的洗衣場，
在洗衣機發明以前，每星期仍有職
業洗衣婦來此洗衣。

次頁：地形之故，某些主要街道崎
嶇不平，相當陡峭，這些石板街道
上的石塊，當年都是來自船隻裡的
壓艙物。

聖髑？
死人骨頭？

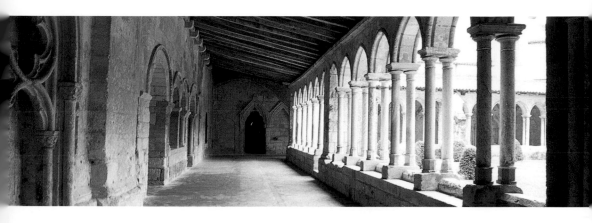

　　走訪聖愛蜜麗前，我暫居在離聖愛蜜麗不遠的波爾多市的道明會修道院。修道院的教堂是屬巴洛克建物，內觀金碧輝煌，為波爾多市內占有一席之地的古建築。

　　法國大革命後，政教分離，這所古老的修道院多次被政府徵收，荒廢多年後，波爾多市府又以相當低廉的價錢，將整個修道院及大教堂租給道明會，以免古老建築步上廢墟的命運。

　　在修道院停留期間，我參加會士們的晨禱及夜禱。身為天主教徒，我一直很喜歡這些古老的禮儀；也許是太過習以為常，從不覺得天主教會的古老傳統有什麼奇怪之處。沒想到，這理所當然的習慣，在聖愛蜜麗時卻遇見有趣的文化衝突。

　　從前波爾多地區被英國統治將近三百年，算是法國境內少數天主教風氣不盛的地區。這特殊的歷史背景使得聖愛蜜麗山村的宗教風氣淡得可以。當我詢問年輕女導遊關於聖愛蜜麗遺骨的下落時，她並不知道我是天主教徒而興奮地說：「宗教戰爭期間全讓誓反教派扔出教堂了。」她興高采烈地繼續說：「這些天主徒真恐怖，沒事對著死人骨頭膜拜，真是噁心死了！你瞧，我們的老教堂上都沒有彩色玻璃，當年全叫新教徒拿石塊砸了！」

　　我當下露出了淘氣的微笑，因為我落腳的修道院大教堂裡，正好供奉某位聖人的聖髑。我反而很好奇：作風保守、篤守清規的教士，會怎麼看待這位女孩的評論？

南錫
古城

三座廣場周遭的建物全為當時風行的巴洛克、洛
可可式樣，建物本身並無特殊之處，倒是廣場上
的鐵門，黑金相交，頗具特色。其間還有噴泉，
雍容華貴，美不勝收。

兵家
必爭之地

前跨頁：南錫的哈克夫門。以兩座高塔相連的陵堡，是昔日童話中的情景，也是早期碉堡建築形式的代表。

靠近比利時、德國及盧森堡等國的亞爾薩斯省與洛林省，因為地理位置特殊且擁有豐富礦產，使得這裡成為自古以來的兵家必爭之地。1871 年起，這兩省前後在德、法兩國之間易手了四次。

風光明媚的洛林省、亞爾薩斯省與美麗的德國黑森林相鄰。南錫（Nancy）位於法國東北方，是法國洛林省的首府。從巴黎搭火車前來南錫約三個小時，繼續往東約一個小時車程就可抵達歐洲議會的所在地——亞爾薩斯省的首府史特拉斯堡，這是另一處聯合國文教基金會欽定的瑰寶。

右頁：史丹尼斯拉廣場（Place Stanislas）上的建築已沒有當年的功能，今日圍繞廣場的建築，有許多已成為著名的咖啡館，人行道上的雅座深受觀光客喜愛。古老建築新式用途，在此有了完美結合。

自史丹尼斯拉王進駐後，一系列的建設工程終於使南錫成為獨霸一方的文教重鎮。美麗的史丹尼斯拉廣場為這位被放逐的波蘭國王留下永恆的標記，廣場正中央的雕像原為路易十五，法國大革命後，改為興建廣場的史丹尼斯拉王本人。美麗的廣場成功地聯結南錫新舊城區，而獲得聯合國瑰寶封號的肯定。

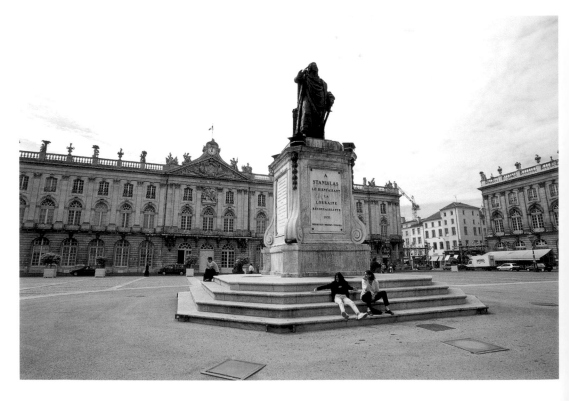

異國翁婿
宮廷史

1477 年，洛林的大公芮內二世（RenéII）在這裡擊敗來自布根地（Bourgogne）的查理後，南錫開始進入文藝復興時期；洛林大公查理三世於 1588 年建立新城區，街道規畫良善；而真正讓南錫大放異彩的時期是十八世紀，當波蘭流放國王史丹尼斯拉·列茲辛斯基（Stanislas Leszcynski）把女兒嫁給法王路易十五後，前來南錫定居。

這位小國王在南錫仗著自己是路易十五的老丈人，蓋起了連結新舊城區的宮殿、享樂公園等工程之後，南錫自此成為法國境內重要的文化重鎮。美麗的宮殿和廣場，完美地連結新舊城區，頗具有現今都市計畫的概念，相當有遠見。南錫最重要的史丹尼斯拉廣場（Stanislas）、卡利爾廣場（Carriere）以及聯合廣場（Alliance）上的噴泉，於 1983 年被聯合國文教基金會欽定為人類遺跡，榮登瑰寶之林。

對習於中央集權且歷史解讀和歐洲全然不同的中國人而言，所讀的即便是發生在同一片大地上的改朝換代史，內容大多繞著歷代政治得失及興盛衰敗打轉，以這樣的思維看待歐洲史，當然有誤差。例如，昔日歐洲封建社會裡到處是國王、諸侯、大公，他們都會有樣學樣地為自己蓋個美麗的宮殿或賞心悅目的花園，若我們以紫禁城的皇宮來類比對歐洲宮殿的概念，往往會小題大作，因為這些建築規模和裝飾往往不及古代中國社會裡一個富商的花園宅邸。以南錫為例，從任何文化古都來的朋友可能很不解這座宮殿和其面積不大的都市計畫，究竟有什麼得以進入瑰寶之林的魅力？

身為一名報導者，我不應該加入太多個人的好惡及主觀判斷，卻常感到可惜，中國還有很多很多偉大的遺跡，我們除了不知道也不珍惜。西歐，尤其是法國，最值得我們學習之處，應是他們治學方法及態度，從那些微不足道的遺跡簡介說明來看，少少的幾頁，卻清清楚楚，令人印象深刻；此外，西方人的包裝及推銷技術更值得保守含蓄的中國人借鏡。

把焦距拉回南錫的宮殿和歷史，這一頁歐洲地方史相當有趣。1738 年，維也納條約後，喪失王權的波蘭國王史丹尼斯拉把女兒嫁

上、右頁上：聯合廣場上的噴泉是為了紀念奧地利與路易十五的結盟所建，噴泉由保羅·路易·加佛設計，為洛可可風格。其貌不揚的噴泉是聯合國文教基金會欽定的瑰寶。

右頁下：史丹尼斯拉廣場上左邊的噴泉是以希臘神話中的海神為題，神人刺穿銅魚的場面，相當具有戲劇效果，充滿韻律感的雕刻，不愧是同時期的傑作。巴洛克風格的鍛鐵門是由尚拉摩所設計，連結數座建物的鐵門兩邊還有以希臘神話為題的噴泉，以鉛材製成的噴泉雕刻，象徵葡萄美酒的水源，源源不斷地自噴泉瓶口流出。

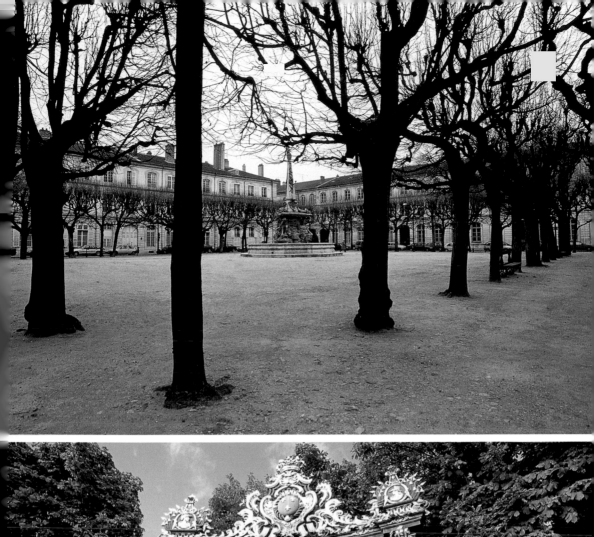

給路易十五。看在岳父大人的面子和退位合作關係，路易十五將洛林封給老丈人，讓他得以安居樂業。

相較於古老的歐洲，南錫並不算是歷史悠久的城市，但是十八世紀波蘭的流放國王卻為這城市奠定永恆的基礎。法國大革命時期，南錫所有象徵王權的建物都受到嚴重的破壞，原來史丹尼斯拉廣場的路易十五雕像就是這時被拆下。有趣的是，大革命過後，空下來的位置被史丹尼斯拉雕像所取代。這位國王生前處處巴結法王，不敢僭越他的位置，歷史在滾滾潮流轉了一大圈之後，仍舊給了他應有的地位。

仁慈君王無而為治

在滿是波蘭和法國大公的圍繞下，史丹尼斯拉在此過著樂不思蜀的逍遙歲月。

深受啟蒙主義哲學的影響，史丹尼斯拉結交的朋友竟然包括當時的哲學大家伏爾泰（Voltaire）和孟德斯鳩（Montesquieu）等，史丹尼斯拉亦以文明哲學家自居，沾沾自喜。史丹尼斯拉以無為而治的理念治理這塊小領土，他的大方、寬容為他贏得「仁慈君王」（Le Bienfaisant）的美譽。

除了開明的理念，史丹尼斯拉的嗜好就是大興土木，他蓋城牆之外，更廣為興建公園、圖書館、醫院和學校，這一連串的工程終於使南錫擺脫了鄰近大城梅茲（Metz）的陰影，成為獨立的新興科學及文教重鎮。

老丈人的都市計畫

史丹尼斯拉的原始構想，是使具有行政功能的舊城區連接呈幾何狀有寬廣街道的新城區，進而使南錫成為歐洲最美麗的城市。除了受路易十五賜與的天時，當地盛產的豐富建材以及前任建築師辭世，適巧提供地利、人和的有利條件。史丹尼斯拉不只是想取悅皇家的上層階級，更想討好一般民眾，所以特別在三個通往市議會的廣場附近，興建醫學院、劇院、圖書館、餐廳、植物園和公眾花園。

這些建物及其他工程於 1752 年開始動工，並在四年後幾乎全數

史丹尼斯拉廣場上的斷鐵門是同時期工匠藝術的極品，圖為廣場前方著名卻未完工的聖尼古拉斯大教堂。

右頁：史丹尼斯拉廣場邊，噴泉的雕刻十足的巴洛克風情，充滿律動的雕刻洋溢著逸樂的情調。

完工。龐大的工程全由來自南錫的著名建築師、裝潢大師伊美鈕爾（Emmanuel Here de Corny）主導，鍛鐵門工程由尚‧拉摩（Jean Lamour）設計，雕刻由巴錫拉美‧考拜（Barthelemy Guibai）和其日後的競爭對手保羅‧路易‧加佛（Paul Louis Cyffle）負責，這些藝術家全為當時南錫的一時之選。

南錫瑰寶
停看聽

若參觀過其他法國瑰寶，或許會覺得這幾座瑰寶，無論面積、建築規模和藝術成就，都不算太特殊，尤其是聯合廣場上的噴泉。然而，對整個南錫都市景觀而言，這幾處非但能連接起新舊城區，更擁有自身獨立的特色，這在歐洲其他城市甚為罕見。

南錫歌劇院的新藝術風格。二樓入口大廳的大門及地板、牆面，經新藝術的裝飾，美妙得令人激賞。歌劇院足以容納千名以上的觀眾，一年四季，排滿各式各樣的節目，叫好的節目，往往一票難求。

史丹尼斯拉廣場

與十八世紀不同的是，今日史丹尼斯拉廣場上的建物全有別於以往的用途：昔日宮殿改為市議會、廣場左邊的建物為美術館、右邊為著名的南錫歌劇院、市議會對面建物則全改為精品店和咖啡館。

每到夏夜，史丹尼斯拉廣場上全為咖啡雅座，周遭建物則打出金碧輝煌的燈光，來自世界各地的遊客，在燦爛星光下品嚐美飲，高聲談論人間生活趣事。肥胖的史丹尼斯拉雕像居高臨下地俯視太平世界和芸芸眾生，若是他地下有知，或許會為當年充滿無比理想的造城計畫深感為傲。

史丹尼斯拉廣場建於當時新舊城壁人行步道的所在位置。順著原有的地形，三個廣場上一棟棟建物及大陽臺、迴廊及其上的天使雕像，裝飾物繁複而奢華地開展。法國擁有無數壯觀和美麗的廣場（如巴黎協和廣場），卻鮮少有一座廣場能像史丹尼斯拉廣場這樣，整個建築工程巧妙地融入現有景觀，並且能顧及都市發展的功能。

廣場白天是主要交通幹道，廣場外圍的馬路上車水馬龍；夜晚，尤其是夏天時，史丹尼斯拉廣場全是咖啡雅座，禁止車輛通行，人

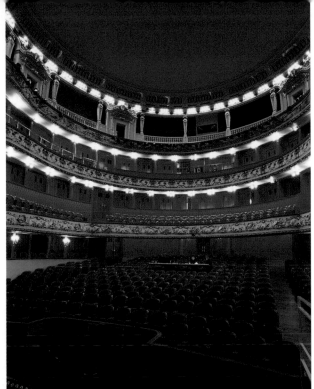

右：史丹尼斯拉廣場上的歌劇院，為波蘭王十八世紀時所興建。這座美輪美奐的歌劇院，在歐洲具有一席之地。歌劇院裡有常駐的歌劇團、交響樂團，近年更增加了芭蕾舞團。歌劇院二樓大廳的裝飾融合著洛可可及新藝術風格，美妙動人。

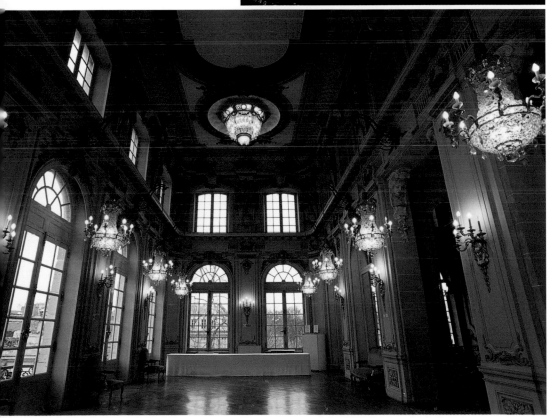

聲鼎沸，彷彿這片金碧輝煌的廣場自天而降，相當特殊，若以「歐洲最美麗的廣場」來形容史丹尼斯拉廣場都不為過。

城市發展往往是當地權力的具體表現，原本已有自己貨幣、法律系統的南錫，在這一系列建物完工後，幾乎已成為獨立的首府，而不再只是一座地區性城市。史丹尼斯拉廣場正散發出這種微妙的政治氣氛。

史丹尼斯拉廣場主建築是昔日宮殿，今日已改作市議會用途，而在這棟建築兩旁的，分別是昔日的主教宮及今日依然在使用的南錫劇院。

凱旋門

為了維持這微妙的政治關係，南錫名義上是獨立的邦國，真正幕後大老闆卻是路易十五，為此，史丹尼斯拉在興建首府時，仍知道自己地位而不敢太過造次。為了討主上的歡心，史丹尼斯拉在昔日

右頁：新藝術當年是藝術家與相關工商業結合、因應新潮流的一種藝術表達方式。可惜的是，造價昂貴而無法帶動大規模的流行。然而南錫新舊城區（甚至郊區），都可以看到新藝術風格影響的痕跡，哪怕是一扇門、一片牆，特殊的風格很容易就辨識出來。

入夜的史丹尼斯拉廣場，在燈光照耀下，金碧輝煌得令人眩目屏息。

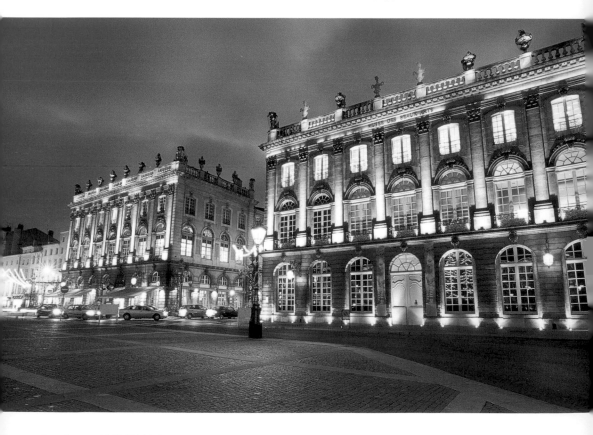

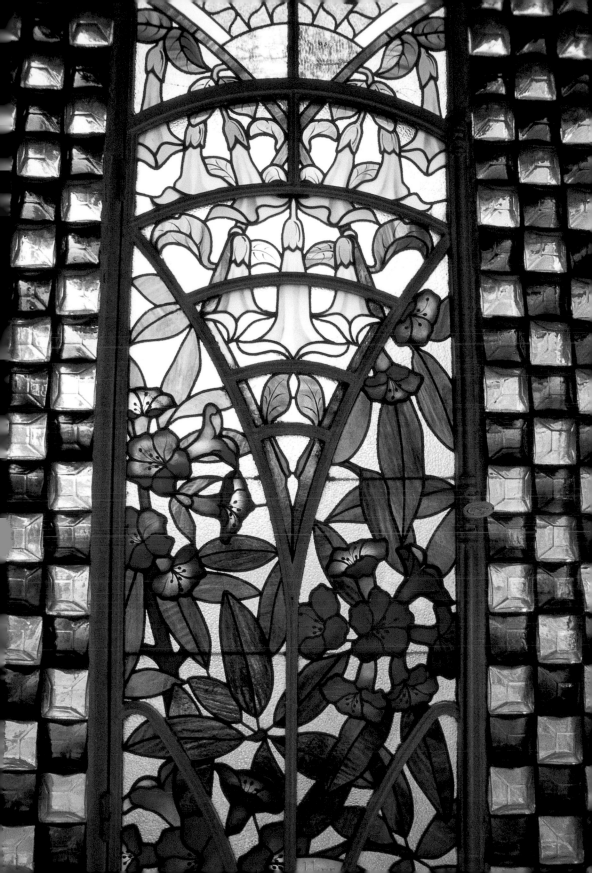

宮殿正對面蓋了一座歌頌路易十五的凱旋門，然而宮殿正面，史丹尼斯拉把象徵權力、地位的徽章，藉著圖像大大方方地裝飾在自己的宮殿建物上。

歌頌路易十五的凱旋門是連接新城與舊城也是連接史丹尼斯拉廣場與卡利爾廣場的入口。凱旋門的銅雕刻有三個主題，分別是：有位天使拿著象徵路易十五的大獎章、另一位和平天使蒐集獎章、再一位勝利天使進行裝飾。凱旋門面對史丹尼斯拉廣場的正面雕刻以希臘神話（尤其是戰神故事）為主題，面對卡利爾廣場的背面則裝飾較簡單。

卡利爾廣場

與凱旋門相呼應的為昔日的總督府宮殿，卡利爾為南錫最古老的廣場，中古時期許多競技活動在此舉行。十八世紀史丹尼斯拉將卡利爾廣場上原十六世紀的總督府拆除，改建為更華麗的宮殿，伊美紐爾在這設計一條通往凱旋門的人行步道，兩旁種植樹木、樹叢，並砌上矮牆，矮牆上有天使、花瓶等裝飾雕刻。

結盟廣場

1756 年路易十五和奧國皇后瑪利亞‧泰瑞沙（Maria-Therese）結盟，史丹尼斯拉將另一處以自己主保聖人為名的廣場更名為「結盟廣場」。

結盟廣場周圍是華廈，中央是美麗的噴泉，這座噴泉是以一座位於羅馬的噴泉式樣興建，噴泉裡三尊神像拿著大壺，泉水由此噴出，在眾神的肩頭上扛著刻有象徵永久結盟的紀念碑，這座美麗噴泉亦被聯合國文教基金會欽定為瑰寶。

歌劇院

南錫歌劇院座落在史丹尼斯拉廣場邊，是史丹尼斯拉大公為自己興建行宮的一部分，與南錫美術館遙遙相對。這座外觀不起眼的建築，裡面能容納上千人，大廳入口處有不少新藝術風格的裝飾，金

史丹尼斯拉廣場正前方的凱旋門，是史丹尼斯拉王為了向法王路易十五致敬所建。煥然一新的凱旋門，正面裝飾比背面華麗許多，金色的天使雕像使得白色大門生色許多。

卡利爾廣場位於凱旋門之後，夾道的綠樹，使這一片區域有若公園般的迷人。廣場迴廊上有數座希臘神祇的雕像裝飾，年久失修的雕像已失去昔日的風采。

碧輝煌。

　　這座美麗的劇院是南錫（甚至是洛林省）最重要的表演藝術中心，
除了例行表演，每年有近百場以上的演出，遠近馳名。歌劇院本身
有歌劇團、交響樂團和芭蕾舞團，具體實現了波蘭王提倡藝術的美
麗夢想。

美術館

　　南錫美術館座落在廣場旁，是南錫最古老的美術館。兩層樓的
美術館，地下層是原十五至十七世紀的城牆遺跡，從這裡得以見到
南錫古建築的殘景，美術館相當有計畫地將遺跡融入展覽空間裡。
1793 年開館以來，至 1936 年第一次擴建，1996 年第二次擴建，美
術館今日藏有大批十四至二十世紀的歐洲繪畫、雕刻、平面藝術，
以及南錫最有名的玻璃藝術。

　　而今南錫美術館是整個洛林地區唯一有例行展覽的美術館，無論
在法國或歐洲，都占有一席之地。南錫美術館原始館藏來自法國大
革命時從四處沒收來的藝術作品，後來更有大批作品來自巴黎羅浮
宮。

　　1801 年，法國共和政府為提倡藝術和文化，指定法國十五座城市
成立國家級的美術館，南錫包括其中，為此，有四十二件國家級的
繪畫被送到南錫美術館來。十九世紀，法國政府撥放大筆貸款，鼓

上、右頁上：南錫美術館裡地下一
層，有許多新藝術時期的玻璃，無
論形式和數量都極為驚人。除了藝
術品本身，美術館的陳列方式也是
一流的，點點燈光配上五顏六色的
玻璃，美不勝收。

卡利爾廣場迴廊的石雕因年久失
修，光彩盡失，由筆直馬路連結起
來的數座廣場開啟了現代都市計畫
的先河。

右頁下：南錫美術館座落在史丹尼
斯拉廣場。這座舉世聞名的美術館
收藏有無數藝術精品，雖然數量無
法與羅浮宮相比，其質地卻不輸給
羅浮宮，左圖為美術館的古典畫作
特寫。

勵美術館購買當地藝術家的作品，使得南錫美術館擁有不少來自洛林地區的優良作品。

廣場上的鐵門

除了龐大的建物，廣場周邊還有尚‧拉摩設計的鍛鐵閘門，門上有美麗金色葉片圖案，華麗的鐵門巧妙地串連起廣場周圍的建築。為了增加鐵門的趣味，市議會正對面的兩邊鐵門中央分別以鉛材鑄造兩座相當美麗的噴泉，後面有涼亭、樹林，襯托出噴泉的風雅。

市議會對面兩座噴泉雕刻是巴錫拉美‧考拜所製作，其中一座以希臘神話中的海神為主題。這兩座噴泉及鑲有美麗金葉片的鐵門，為史丹尼斯拉廣場生色不少。鐵門完成於 1755 年，是典型的巴洛克及洛可可風格，繁複而典雅的裝飾，為日後誕生的新藝術提供了不少的靈感。

新藝術運動

南錫盛世於史丹尼斯拉在世時達到巔峰。史丹尼斯拉逝世後，南錫正式被併入法國版圖。十九世紀時鐵路通到此地，為南錫帶來空前的經濟發展。1870 年，拿破崙三世被德軍打敗後，亞爾薩斯和洛林部分領土被德國佔領，境內不願被德國統治的法國人，尤其是知識份子及藝術家們，全跑到德國邊境以外二十公里處的南錫開創新生活，近萬人的移民中，大多為布爾喬亞階層，這些人除了有藝術家，更包括醫生、實業家、商人和大學教授。這一波難民潮意外的為南錫帶來另一次文藝復興，其中最著名的就是「新藝術運動」（Art Nouveau）。

所謂的「新藝術」，顧名思義，就是創造出有別於以往的藝術風格，其中更強調與工商業結合。由製造業者、工匠和藝術家合作催生的新藝術運動，幾乎與布魯塞爾、巴塞隆納的新藝術風潮同時發展。

無數充滿新意的建築、家具、彩色玻璃創造出南錫多采多姿的一頁。直到今日，南錫仍保有不少新藝術風格的建築，這些今日看起來相當怪異的建築並沒有對日後的建築藝術造成太大影響，但此時

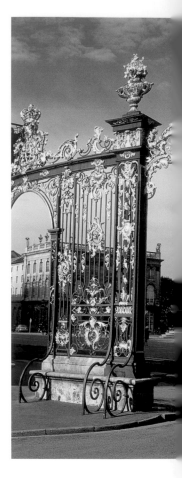

就是這幾座鑲著金葉的鍛鐵門，將史丹尼斯拉廣場點化得風情萬種、風采怡人。

除了家具之外，彩色玻璃更為新藝術最喜愛表達的藝術形式，直到今日，新藝術對彩色玻璃仍有相當深的影響。

期生產的玻璃製品，如花瓶、檯燈、吊燈、陶瓷等，今日仍流行於市面且風格明顯。此外，彩色玻璃更為公共建築大量採用，這些當時以實用角度出發的產品，今日已成為小心呵護的藝術珍品。

　　除了部分與日常生活相關的燈飾與花瓶，新藝術在歐洲沒有造成普遍流行，主因是，雖然藝術思潮強調與生活結合，卻造價不菲。然而，南錫新藝術仍為西歐十九世紀末及二十世紀初的藝術風格留下見證，尤其是玻璃藝術的發展，在藝術史上更有一席之地。

布葛列之屋（Bregeret House）主人翁十九世紀末時以明信片生意發大財，他以新藝術風格建設、裝飾自己的新居，這棟房子的內觀比外觀有趣許多。布葛列之屋裡精彩的木家具，整體設計還算迷人，然其奇特造型無法大量產銷，使得藝術家與工商業相結合的理想，終是無法成功。

左：南錫最頂級的 EXCELSIOR 餐廳裡的裝潢，是新藝術風格另一個著名而成功的例子。在此用餐、欣賞藝術，是相當愉快的經驗。

藝術與生活

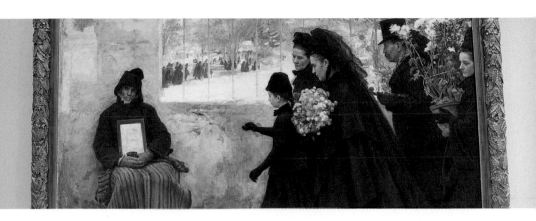

多次前來南錫，主要因為這是法國友人 Jacques Fantino 神父會院的所在地。這裡靠近法國的西北方，我每次在德國東部工作時，總會抽個時間到此來看看神父。

我們在南錫宮廷廣場喝咖啡、啤酒。這裡看起來並沒有比法國其他著名廣場特殊或迷人，於是，我幾次對他說：「連這個地方都能列入遺跡之林，真是奇怪，尤其是介於兩座廣場之間的噴水池，豎看、橫看，就是沒什麼了不起。」

沒想到，神父的觀點全然不同。

這位對自身文化深以為傲的神父認為：這座遺跡在城市規畫和設計上，都有不可多得的原創概念。神父雖然拉開我的思考觀點，我仍未能參悟此間的旨趣。

我很好奇當地人看待該地遺跡的態度。法國人會保護遺跡，卻不會把遺跡供奉在殿堂裡，讓人覺得高不可攀。然而，當南錫大學生把這裡變成超現實的人力賽車廣場時，萬人空巷，我還是覺得相當詭異。

南錫除了因為列入瑰寶而揚名於世，更是法國境內二十世紀最重要的新藝術發源地。城裡許多地方都看得到藝術潮流留下的痕跡，或是一扇窗、或是一道門，甚或一片彩色玻璃，這些當年頗前衛的藝術作品完全融合在生活空間裡。

南錫人像無價之寶般費心保存及發揚這些所剩不多的藝術作品，這和我們喜歡拆除老東西的習慣實在很不一樣。

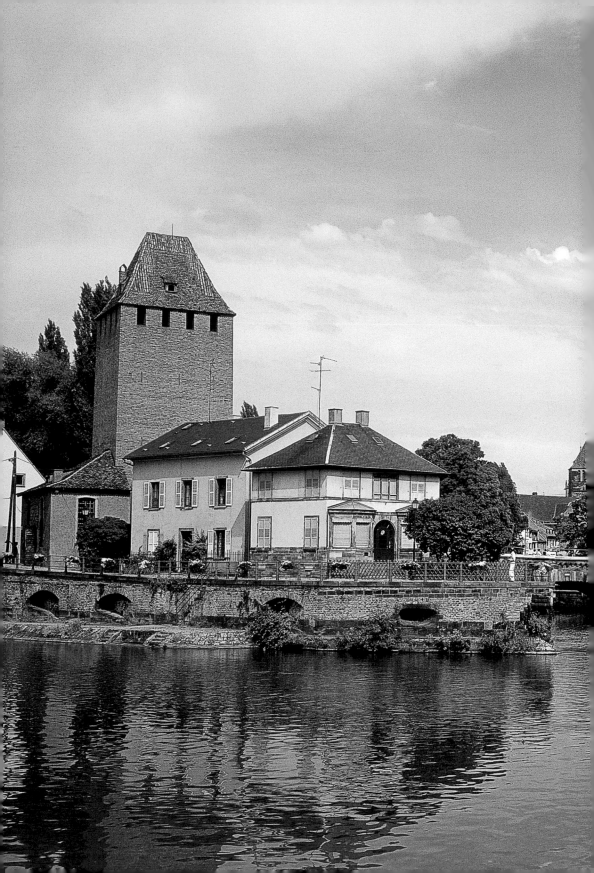

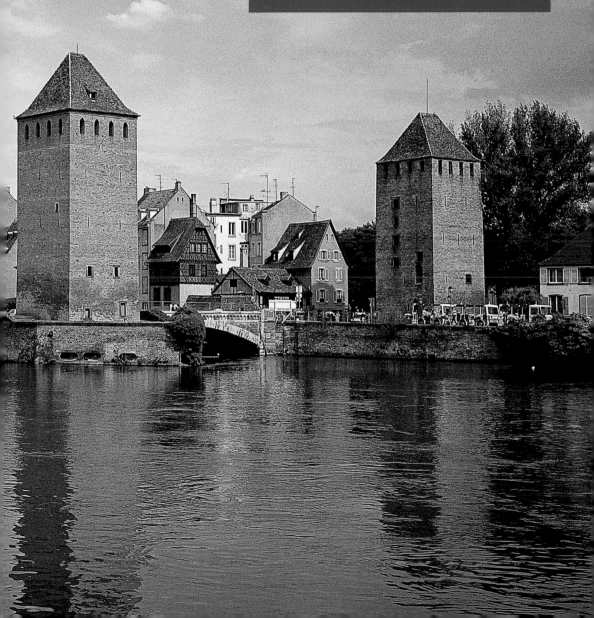

史特拉斯堡
舊城區

位於德法邊境的史特拉斯堡，是昔日兵家必爭之
地。數度毀於戰火的史特拉斯堡，是今日「歐洲
議會」所在地，具體象徵歐洲一統與追求和平的
企圖。

德法
邊界城

走訪法國瑰寶之林,最後在德、法邊界的史特拉斯堡畫下本篇的句點,除了巧合更有特殊的意義:這座 1988 年榮登瑰寶之林的古老城市,有占地廣大的舊城區,更是如今歐洲議會的所在地,具有承先啟後的象徵意義。

史特拉斯堡所處的位置正是歐洲大陸中央的亞爾薩斯地區。這地區地理位置特殊,過去幾百年來都在德、法間擺盪,主權數度更易,十七世紀中期以後陸續換了五次國籍,直到第二次世界大戰結束後才真正成為法國屬地。

在錯綜的歷史背景下,亞爾薩斯人有著濃厚的法國心以及務實的德國情,然而,他們內心深處似乎更願意強調自己是亞爾薩斯人,政治上雖然不求獨立,卻更希望脫離兩大強國的掌控。於是將商討歐洲各國共同命運及利益的歐洲議會,設置在亞爾薩斯境內的第一大城、自古為兵家必爭之地的史特拉斯堡,應是再恰當不過了。

前跨頁:史特拉斯堡的小法國區風光明媚,原來建有屋頂的古橋,如今只剩下三座十四世紀的橋塔。這座造型特殊的橋塔,當年曾作為防禦之用。

右頁:桁架建築在史特拉斯堡的小法國區處處可見,幾乎已成為史特拉斯堡舊城區的招牌景致。

史特拉斯堡舊城區四周被伊爾河(L'ill)環繞,幽靜的水道,加上古樸的中古世紀建築,古城風光令人回味無窮。

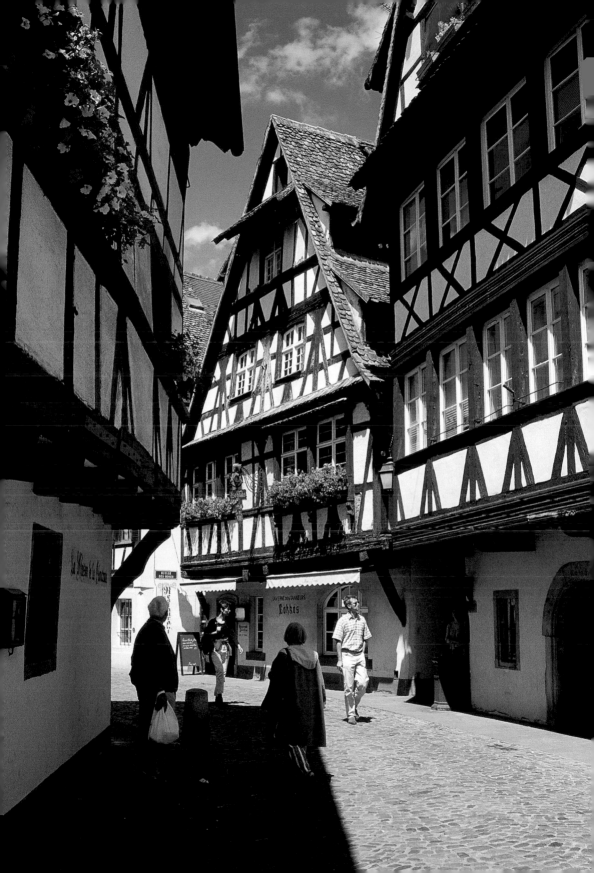

史特拉斯堡的
悲慘世界

史特拉斯堡自青銅時代起就有人居住。西元前 12 年成為羅馬帝國的要塞之一，因為靠近貫穿中歐及南歐的萊茵河（the Rhine），很快地成為工業發達、人口稠密的地帶。

451 年從外地遷徙來的法蘭克人、布根地人、哥德人毀滅了這座要塞，並在五世紀末併入法蘭克王國，逐漸發展為一座城鎮。

大約在同一時期，法蘭克國王以基督教思想漸漸取代異教徒信仰，八世紀卡洛林王朝時期，教會更投入大量人力、物力擴建這座城市，十九世紀全歐洲最高的建築物史特拉斯堡大教堂，就是在此時奠基。

自由城市

至十三世紀，史特拉斯堡開鑿接通萊茵河的運河，使它的經濟地位驟然提升，一百多年之後更成為連結南北歐的十字路口，往來於萊茵河上的木料、酒、棉花、布料、魚和牲畜等貨品，替這座城市帶來大量財富。

為穩定財源，神聖羅馬帝國皇帝賦予史特拉斯堡無數特權和免稅措施，使它愈來愈自給自足，並在十五世紀成為一座由公會成員治理的自由城市。

那兒有光

十六世紀，史特拉斯堡率先支持反羅馬天主教會的誓反教派進行宗教改革，這項開放的舉動，使它成為新教思想的溫床，大批思想家、宣道家從瑞士、義大利和法國湧入史特拉斯堡，加深其文化內涵。

在眾多的湧入者之中，最著名的是發明活字印刷術的古騰堡（Gutenberg），這位來自昔日日耳曼境內美因茲（Mainz）的發明家在史特拉斯堡居住十二個年頭，他所發明的活字印刷對西歐文明及知識的傳播影響甚巨。著名的古騰堡廣場立有這位發明家的雕像。

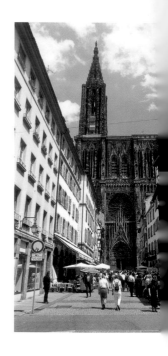

史特拉斯堡大教堂，一柱擎天，為哥德式建築。只有單一鐘樓的大教堂，在十九世紀，是歐陸最高的建築物。

活字印刷的發明人古騰堡，當年從美因茲遷到史特拉斯堡來避害。他是第一位以活字印刷印製《聖經》的傳奇人物，堪稱是西方最早的媒體工作者。十九世紀才樹立的古騰堡像，站在他所設計的印刷機旁，手上拿的正是他冒著高壓危險印製的《舊約聖經》，上面寫著拉丁文：「那兒有光」。

從自由到集權

　　十七世紀三十年戰爭後，史特拉斯堡被併入法國，從自由城市變成為中央集權的城市，宗教思想和經濟都受到極大的震盪。十八世紀爆發法國大革命，史特拉斯堡陷入空前的混亂與危機。1807 年 8 月 15 日普魯士進軍史特拉斯堡，經過連串的猛烈砲火，史特拉斯堡大教堂起火燃燒，整座城市陷入火海延燒了三天三夜。同年 10 月，史特拉斯堡又被併入普魯士版圖，直到第一次世界大戰之後才回到法國人手中。

　　1944 年史特拉斯堡再度被德國納粹兼併，並遭到盟軍無情的轟炸，牽連許多建物和無辜受害者，終於在大戰結束後，亞爾薩斯人依照自己的意願，使亞爾薩斯成為法國屬地。

躍升為
歐洲之家

　　1958 年，歐洲經濟、原子能和煤鋼三個共同體所組成的大會，決議以法國亞爾薩斯境內的史特拉斯堡為歐洲議會的會址，稱為「歐洲之家」，與位於盧森堡的「歐洲中心」各為一半會議的會場。歐洲議會的產生，是歐洲國家在第二次世界大戰後，有鑑於各民族為自身利益相互殘殺，導致整體經濟、文化傷害至巨，這些慘痛的教訓使他們意識到彼此不可分割的命運，因此促成各國進行合作，先推動經濟統一，再達成政治共識，免於重蹈覆轍。經代表們努力推動，歐洲各國終於在 1993 年開始步向統合之路，奠定史特拉斯堡永久的和平契機，告別過去的紛擾與不安。

　　過去悲慘的痕跡，在戰後迅速回復的市容中已不復見，而聳立著史特拉斯堡大教堂和無數古建築的舊城區，更被聯合國文教基金會列入瑰寶之林。

右頁：史特拉斯堡舊城區一景。史特拉斯堡為昔日兵家必爭之地，卻是今日歐洲議會所在地，舊城內古蹟大多是在戰火後依原樣重建，也顯示法國對文化遺產的重視。

小法國區是史特拉斯堡最迷人的地方，這兒的房舍大多有相同的結構，以許多呈「X」型的木頭支撐著第二層甚至更高的樓層。在眾多古老建築中，以當年皮革商的房子最為迷人。

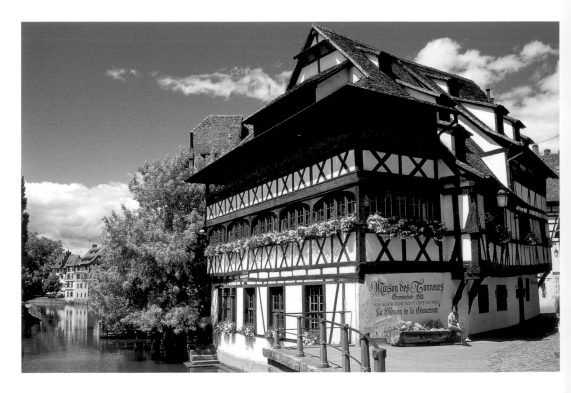

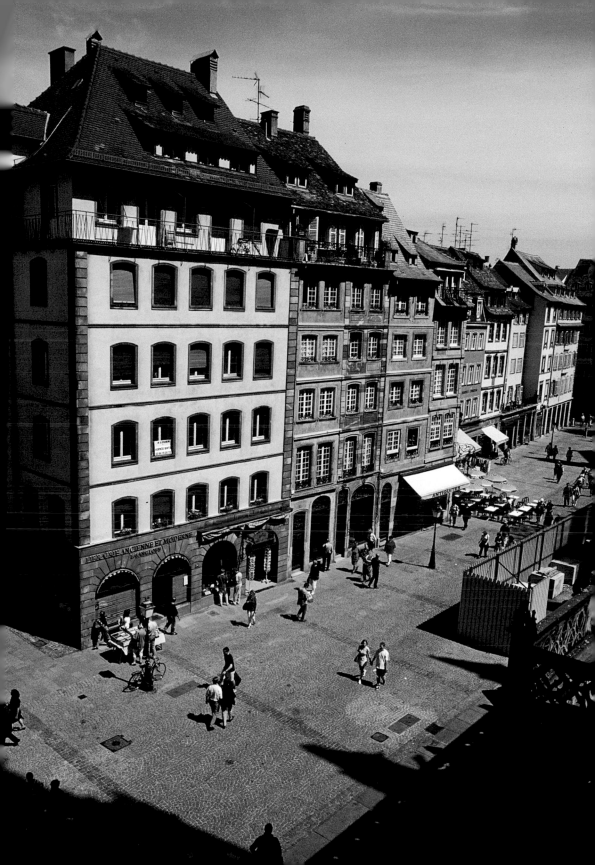

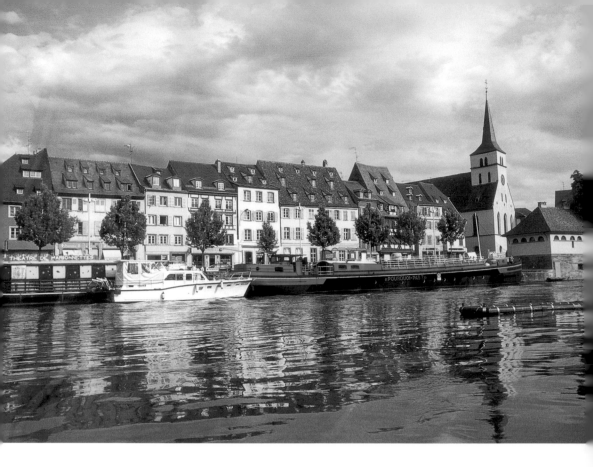

　　如今遊客拜訪史特拉斯堡，除了欣賞運河上的古橋和兩岸風光外，不能錯過的，還有本篇哥德式大教堂巡禮中介紹的史特拉斯堡大教堂。

　　縱然有傲人的歷史建築，如今便捷的交通穿梭於地面與地下，新穎的現代建築一幢幢開工興建，史特拉斯堡已成為不折不扣的現代都會。

　　1990年代對外開放的現代藝術館隔著河岸與小法國區相對，在一連串現代建築中，最出色、壯觀的莫過於河岸邊的歐洲議會，626位來自各國的代表和近千位行政人員，每隔兩年到這裡行使議會所賦予的權力。

　　史特拉斯堡大教堂缺一角的尖塔再也沒有完工之日，但新穎美觀的歐洲議會卻會驕傲自信地站在世人面前，讓人體會與珍惜和平的寶貴。

今日為歐洲議會所在地的史特拉斯堡舊城區內有不少迷人、富有特色的建物，歐陸期盼已久的和平終於在幽靜的史特拉斯堡具體實現。

文化
相對論

位於德法邊界的史特拉斯堡近兩個世紀以來前後易主四次,十九世紀拿破崙進駐史特拉斯堡時,整座城市數晝夜全陷入火海,連一柱擎天的史特拉斯堡大教堂都無能倖免。那種景象,唯有《聖經》裡的「地獄之火」堪以形容。為此,這座美麗城市裡的古蹟幾乎全是後來修復的標本。遊客(甚或歐洲年輕人)若能知道這段歷史就很難得了,遑論了解戰爭為城市帶來的浩劫。

邊界,在歐洲共同體形成後已成過去式。就在上個世紀末,遊客想穿越邊界到四公里外的德國黑森林,都得乖乖地申請德國簽證;而今可能無意間就進入德國境內而不自知。昔日所有有形的邊界措施彷彿自人間蒸發,已不復見。

歐洲那種謀求合一的文化心態,令至今仍努力爭取獨立的亞洲人感到訝異。歷史自有其步伐,國家主義概念是歐洲人近代的產物,在同一個文化根源下,歐洲大陸能夠「分久必合」應不難理解,但是經數次血腥戰爭後仍願意尋求謀和之道,實在值得我們細細推敲及深思。

在史特拉斯堡,有機會和當地年輕人談及歐洲共同市場時,我問:「是否擔心經濟落後的會員國會影響其他富裕大國的發展?」沒想到,這名年輕人和其他加入討論的人都認為:對他們來說,從不同文化裡找出對談之道、形成共識才是值得關心的事。這種觀念出乎我的想像。這樣的回應,讓我相信,歐洲對人類文明的發展應該能有諸多貢獻。

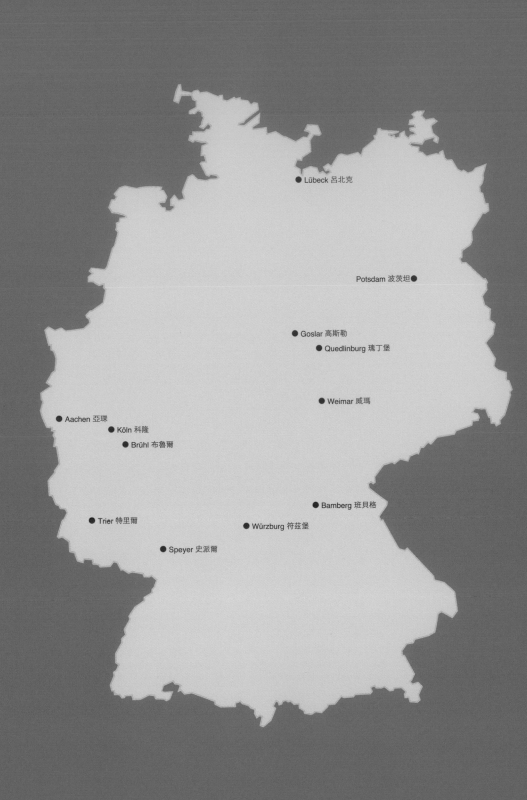

● Lübeck 呂北克

Potsdam 波茨坦●

● Goslar 高斯勒

● Quedlinburg 瑰丁堡

● Weimar 威瑪

● Aachen 亞琛

● Köln 科隆

● Brühl 布魯爾

● Bamberg 班貝格

● Trier 特里爾

● Würzburg 符茲堡

● Speyer 史派爾

德國文化
遺產行旅

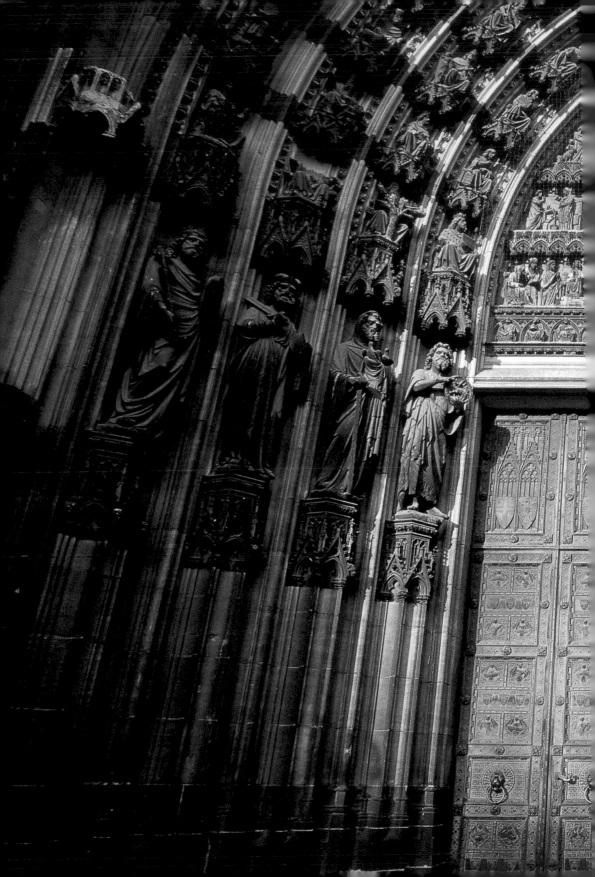

亞琛及
科隆大教堂

當人們進入教堂內，在有限的世界裡，彷若有股
龐大的磁場，引領著人們思考攸關歷史、文化、
宗教，甚至生命等龐大議題。這或許就是所謂的
「歷史壓力」吧！

文化結晶
與宗教建築

　　宗教深深影響著歐洲文化，歐洲眾多著名的文化結晶完全反應在各類型的建築物上，其中最顯著的就是無所不在的大教堂。

　　德國境內的宗教建築，以早期的古羅馬式建築和晚期的巴洛克教堂最具代表性，例如著名的史派爾大教堂、特里爾大教堂，都是赫赫有名的羅馬式建築。

　　在眾多來自不同時期的宗教建築物中，最特殊者當屬距離科隆市（Köln）約一小時車程的亞琛大教堂（Aachener Dom），這座大教堂既不是羅馬式亦非巴洛克，也不為國人所熟悉，其風采幾乎全讓藝術成就不怎麼高的科隆大教堂（Kölner Dom）給遮蔽了。然而，當 1979 年聯合國文教基金會人類遺跡協會成立時，德國第一座進入瑰寶之林的是亞琛大教堂，而不是名聲更響亮的科隆大教堂——後者遲至上個世紀末才獲得人類遺跡協會的肯定。

前跨頁：歷史自有其線條與定見，科隆大教堂通身內外猶如一首氣勢磅礴的石頭交響曲。

相傳亞琛大教堂正門上的獅子沒有銅環，是被為取得人靈、盛怒的魔鬼拔走，這是個流傳已久的故事。

亞琛
大教堂

　　從外觀而言，亞琛大教堂看起來確實不比科隆大教堂壯觀、有趣，尤其是後者雄踞於萊茵河畔，巍峨的建築，無論是高度或體積，確實能讓從教堂下方仰望的人震懾得半天說不出話來。所謂的「數大便是美」與藝術價值不見得成正比，這論點用來比較這兩座大教堂，再恰當不過了。

　　或許在體積上，亞琛大教堂無法與科隆大教堂相提並論，但無論從建築本身或藝術成就而言，亞琛大教堂卻遙遙領先後者，尤其特殊的是，它與歐洲歷史有著直接而密切的關係。原來，這座大教堂是西元八世紀統一歐洲、創立神聖羅馬帝國的查理曼大帝的皇家教堂。自西元 936 至 1531 年，共有三十位神聖羅馬帝國的皇帝在此加冕。

亞琛大教堂初建於卡洛林王朝，是德國境內第一座列入瑰寶之林的大教堂。

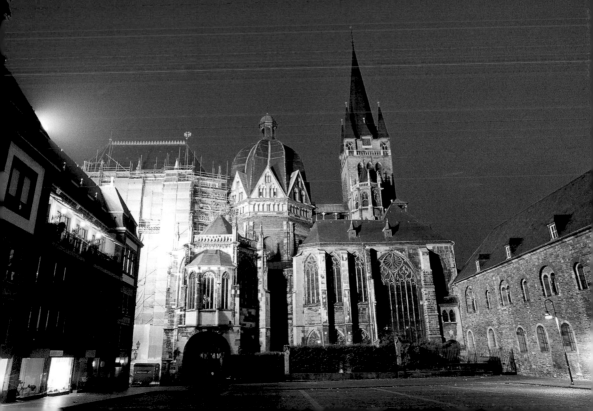

查理曼的皇家教堂

在今日漸趨整合的歐洲，昔時以「統一歐洲」與「余之帝國憑基督之名再生」思想創立神聖羅馬帝國的查理曼大帝，從未自歷史洪流中消退，他所興建的亞琛宮廷禮拜堂（即今之亞琛大教堂），更是後世啟蒙運動者譏諷為「黑暗時期」裡最燦爛的一顆明珠。

查理曼大帝與羅馬天主教歷史息息相關。他是歐洲歷史上第一任被羅馬教皇加冕為「皇帝」的君王，這一創舉為歐洲千年的政教系統結下歷史的宿命。

歐洲中古時期各個興起的君王不時地與羅馬教皇爭奪世俗的權力，層層神權與世俗皇權交織而成的特殊歷史緣由，使得亞琛大教堂不同於歐洲其他著名的教堂。

在亞琛大教堂裡，世俗皇權的光彩幾乎奪走了建堂是為了歌誦上帝的原始動機，縱使大教堂以不可一世的藝術裝飾，保住了上帝的尊嚴，然而查理曼大帝加冕時的御座，仍從二樓居高臨下與祭臺相對地俯視整座教堂。此外，查理曼大帝的金棺仍供奉在大教堂的唱詩席內，為此，日耳曼人（甚至今日的歐洲人）只要提到亞琛大教堂，首先想到的不是基督或聖母，更不是錯綜複雜的天主教，而是直接以「查理曼的教堂」來看待這座初建於八世紀卡洛林王朝時期的大教堂。

右頁：主堂高 37.4 公尺，地基 5.8 公尺，牆壁厚 1.75 公尺。在查理曼時期，是北歐地區最高的建築。八角形主堂上方覆蓋了一座圓頂，以八扇窗戶支撐，其下兩層拱廊各有十六根柱子，最上層的柱子當年直接由義大利進口，在古羅馬式建築中呈現全新的基督教帝國象徵。

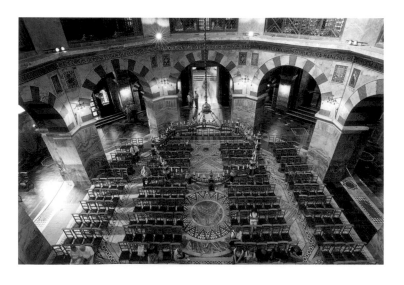

經過嚴密的計算，亞琛大教堂的空間數字盡可能符合《聖經》的隱喻；此外，大理石地板的圖案更是精彩無比。

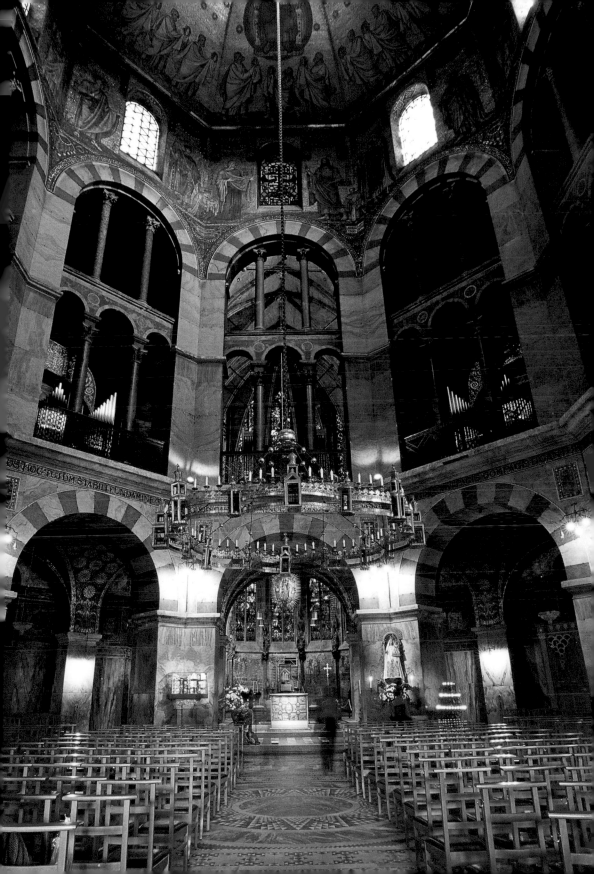

聳立千年的大教堂

亞琛大教堂的建築結構，包括西正面尖塔、中間八角形主堂、後方哥德式唱詩席堂以及主堂周圍的中世紀小聖堂，整座教堂從屋頂到地板都是細緻而偉大的藝術精品。

至十四世紀中葉，亞琛大教堂以當時流行的哥德式風格興建緊鄰祭臺後的唱詩席，經天才設計師的精心設計，將唱詩席巧妙地與卡洛林時期的八角形主堂相結合。

唱詩席內擁有無數的藝術瑰寶，例如鑲嵌彩色玻璃的樑柱，樑柱間有中古世紀使徒、聖母、查理曼大帝的雕像，屋頂下吊掛著美麗非凡的雙面聖母像，以及綴有無數寶石的講道壇。

亞琛大教堂於十九世紀時以馬賽克重新大肆裝飾了一番，而今，這座已在地球上聳立十餘世紀的大教堂，只是盡力維修而不再加以任何新的裝飾。

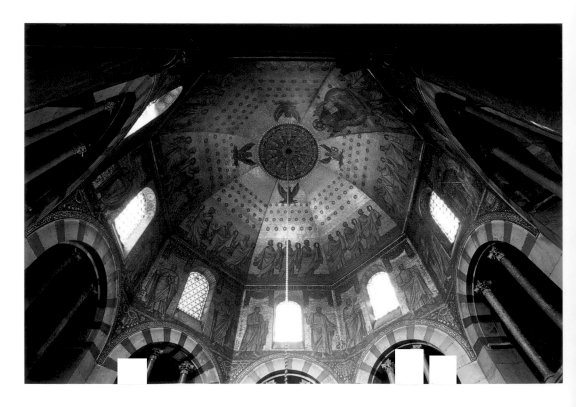

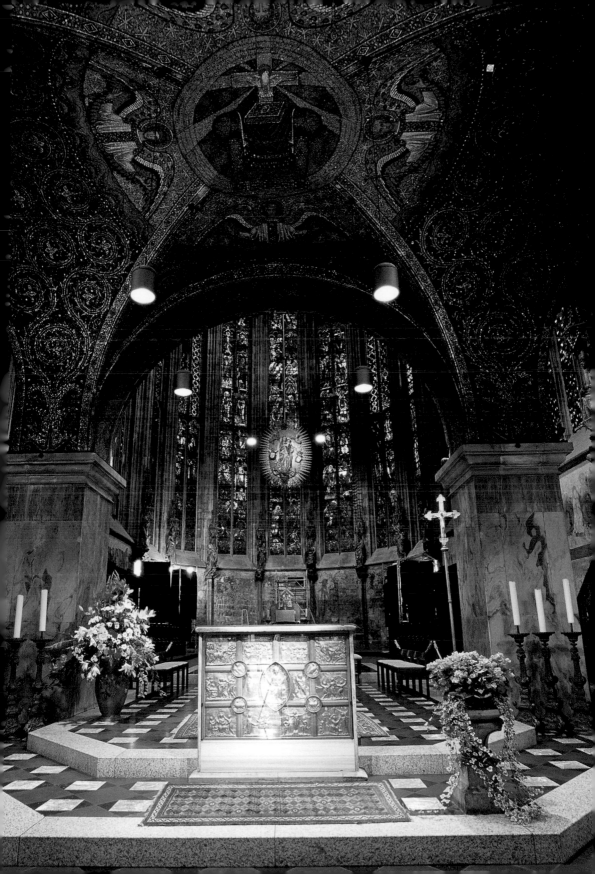

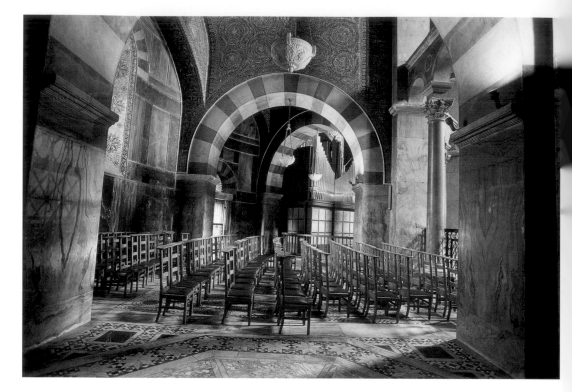

良好的採光，使得亞琛大教堂從各
個角度看來都美得令人讚歎，難怪
它是日耳曼境內第一座進入瑰寶遺
跡之林的古蹟。

主堂二樓西面，安置著查理曼大帝
的御座，象徵他至高無上的權力。

右頁：1355 年，亞琛大教堂拆下
緊鄰著八角形主堂後的小迴廊，改
以當時流行的風格裝飾，經五十五
年完工。這座哥德式唱詩席堂，將
所有的力量往屋頂集中，輕巧的空
間感與瑰麗的彩色玻璃，贏得「亞
琛玻璃屋」的美譽。

歷史的氣息與魅力

　　偉大的古蹟，常常會散發出一種渾然天成的歷史氣息，一種無法
模擬、複製和言喻的文化氛圍。走訪過歐洲許多古老的教堂，亞琛
大教堂就是其中少數能擁有這種魅力的著名教堂。我們不需要了解
其歷史背景，也不用去細窺它的建築風格，只要進入呈八角形的主
堂裡，從上至下、自左而右環視一周，馬上就能領教這座宗教建物
的不凡。

　　對熟悉帝王風采的中國人而言，這座教堂的氣勢或許無法與中國
某些專屬帝王的名剎古廟媲美，但若將整個歷史座標推溯回古老、
古老的一千多年前，當歐洲大陸仍在蠻族互相傾軋的混亂中，竟然
會有一座教堂能以十足入世的手法呈現出一種凜凜於天地之間的靈
氣，的確是此世代的一個異數。

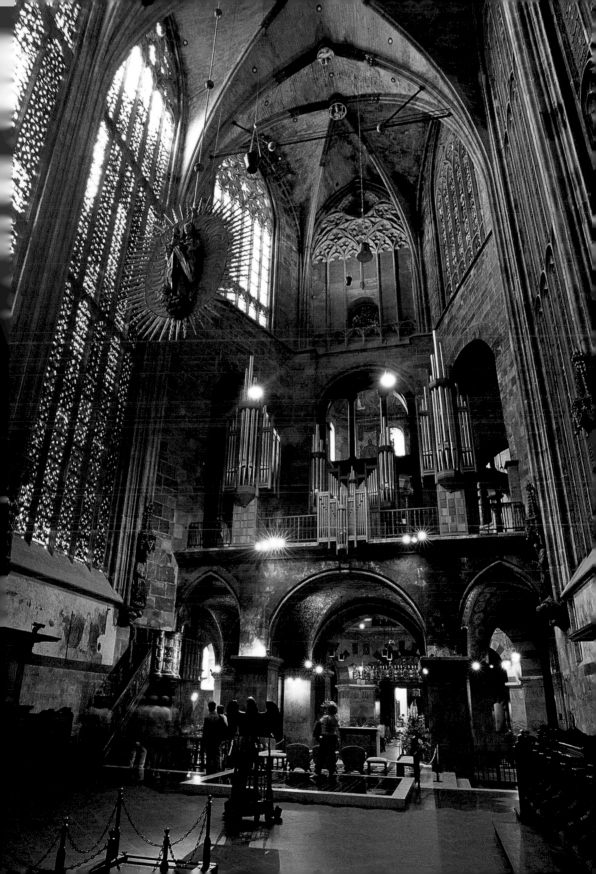

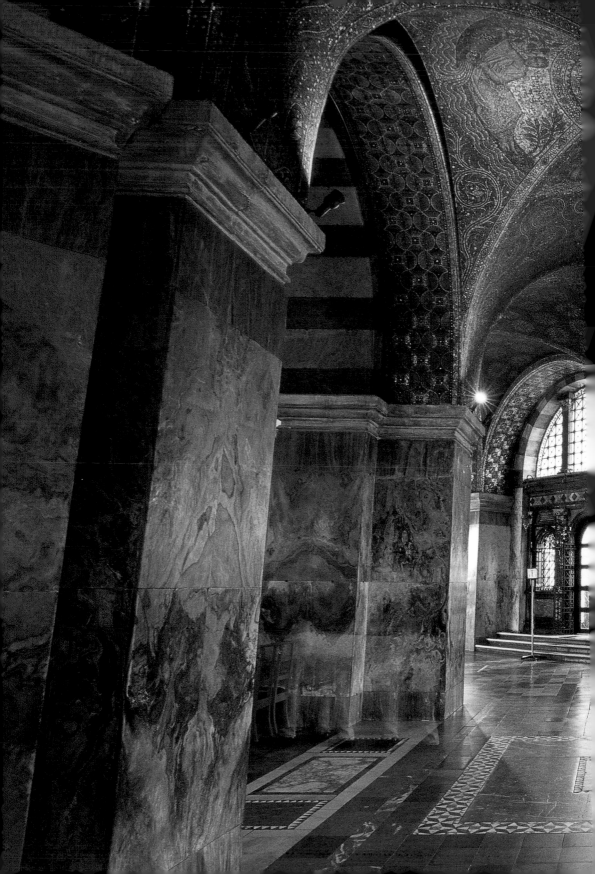

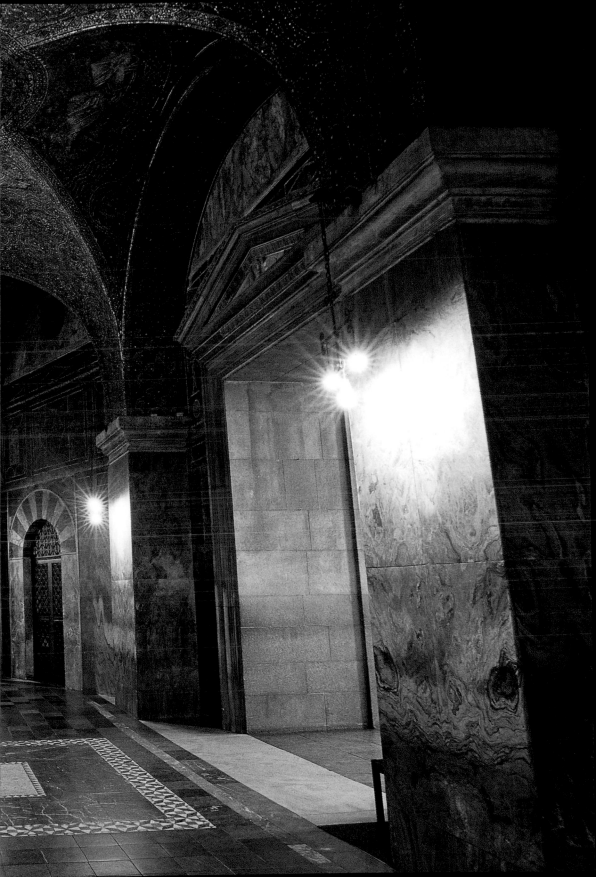

科隆
大教堂

西歐的哥德式大教堂中，可能沒有一座像科隆大教堂（Kölner Dom）這樣，給人一種凌駕一切的巨大之感。

法國的哥德式大教堂雖然龐大，卻仍洋溢著一種女性的溫柔，而德國的科隆大教堂則充滿桀傲不馴的陽剛霸氣。

位於萊茵河畔原德國首府波昂北方的科隆大教堂，面積僅次於羅馬的聖彼得大教堂，是地球上第二大的教堂。如果你是搭乘火車前往科隆，絕對不會錯過這座大教堂，龐大的教堂就座落在火車站的右手邊，所有來到科隆的人只要出了車站，都會被眼前這龐大的建築物吸引。

一直以來，富裕的科隆市也因為這座大教堂而贏得「天國之城」的美譽。在知名度上，科隆大教堂往往壓過了其他哥德式大教堂，包括有哥德經典建築美譽的沙特大教堂；究其原因，應該不是藝術上的成就，而是它的氣勢。

前跨頁：八角形主堂周圍是上下兩層迴廊，當陽光從窗戶透進來時，彷若透明的燈籠，而牆面石柱上的裝飾極富有韻律感。

右頁：入夜後的科隆大教堂在燈光下呈現一種神祕的氣息。廣場前的尖錐狀雕塑是大教堂南塔塔尖的模型，西元 1880 年 10 月 15 日當這座塔尖安置於南塔頂端時，興建近七個世紀的大教堂終於大功告成。

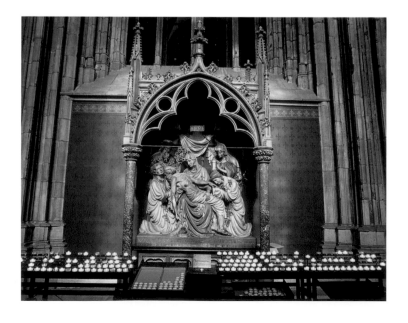

科隆大教堂大門入口右側的「聖母慟子像」，是該教堂最傑出的收藏之一，優美的線條使這座龐大的雕像充滿韻律感。

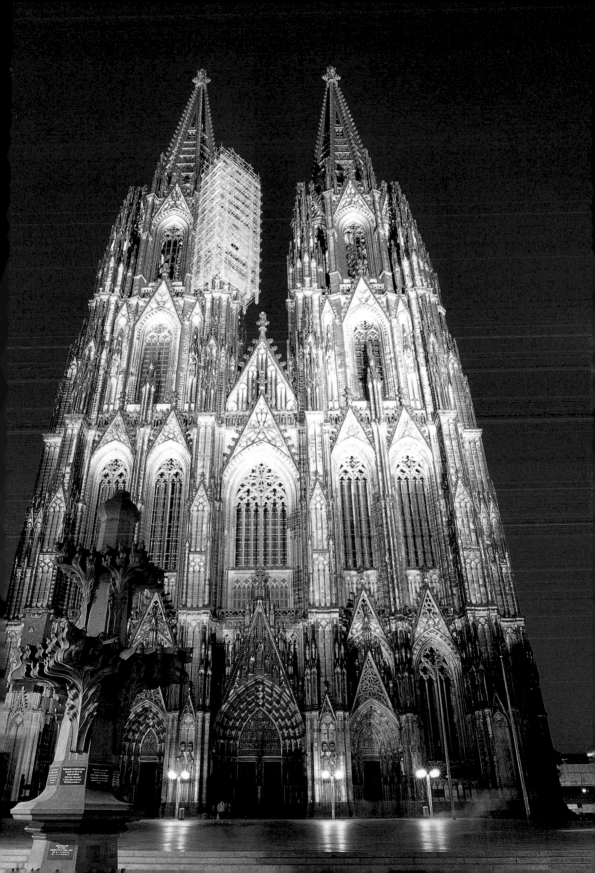

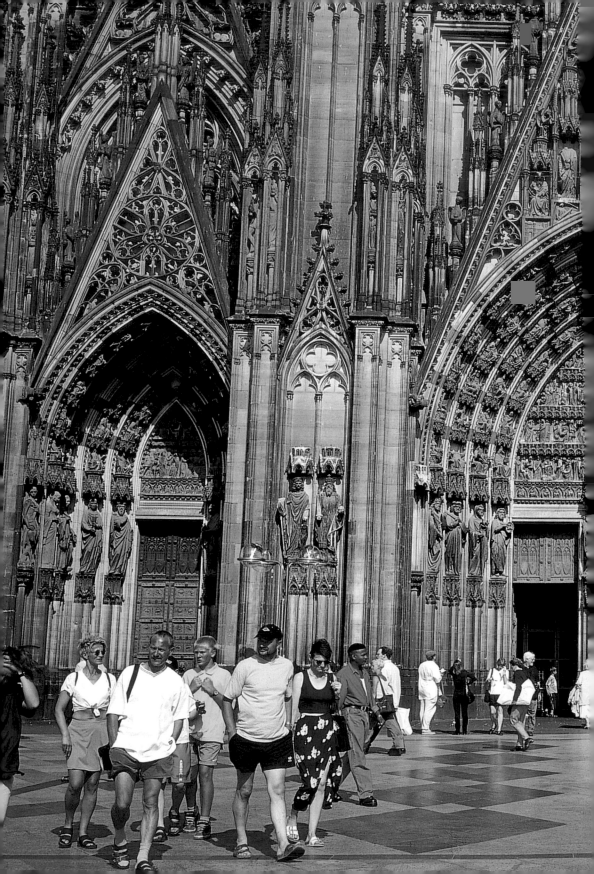

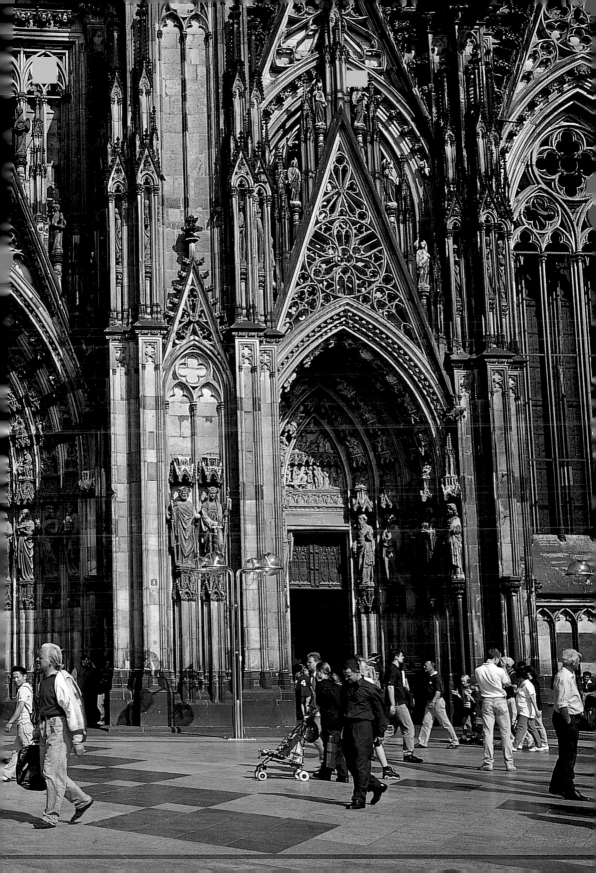

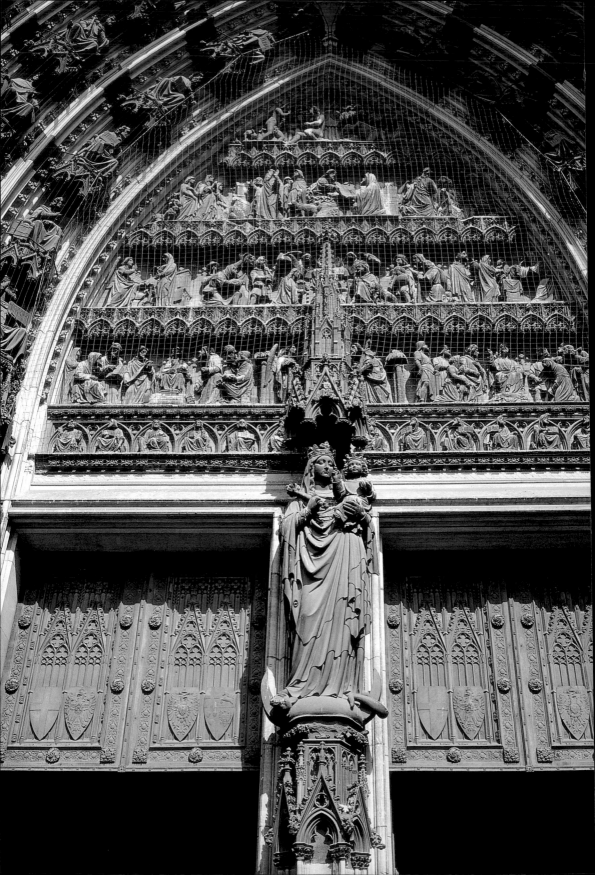

東方三博士的聖髑

科隆大教堂能成為羅馬天主教會中最重要的教堂，主要原因之一，就是中世紀時為了提升教會的地位，科隆的大主教不遠千里，從義大利米蘭奪取傳說中東方三博士的遺骨。根據《新約聖經》的描述，這三位聖者從東方長途跋涉來到聖地，向剛出世的耶穌聖嬰朝拜。後來的繼任主教還徵召當時最好的金匠，花了近半世紀工夫，打造出至今仍是大教堂裡最重要的鎮堂之寶——三博士聖髑盒——來安奉這三位聖者的遺骨。

除此之外，主教又陸續獲得其他聖人的遺骨，自此科隆的地位更加提升，不但自許為「日耳曼的羅馬」，更在大主教的領導下，著手重新建造規模更大的教堂。

當時負責設計大教堂的建築師深受法國哥德式建築風格影響，選擇與亞眠大教堂相同的布局，為科隆大教堂畫下藍圖，但除了維持哥德式建築特色，其他不論在規模或裝飾上，都比法國任何一座哥德式大教堂來得宏大誇張，甚至在當時歐陸所有哥德式建築中攀登到無可踰越的高峰。

數百年的建堂滄桑史

十二世紀才開始興建的科隆大教堂，在同類型哥德式大教堂中可謂起步相當晚，當法國的巴黎聖母院及沙特大教堂都已完成獻堂時，科隆大教堂才正準備開始動工，且進度相當緩慢，開工後兩百年才進行到西正面南塔的第一層樓以及正門（彼得之門）的裝飾。

十六紀中葉由於財源枯竭及文藝復興思潮的興起，在一片崇尚古希臘羅馬的聲浪中，原本視為光榮象徵的哥德式建築竟被譏為「落後野蠻民族的藝術」。至此開始，科隆大教堂工程完全停頓，龐大的建築便像隻獨角獸般的突兀地佇立在萊茵河畔。十九世紀，當法國佔領科隆時期採行政教分離政策，更導致大教堂面臨成為廢墟的命運。

風行於十九世紀的歐洲古典浪漫主義，為大教堂帶來了重生的契機。在一股提倡復古的新思潮中，哥德式建築終於得到公平看待的機會，科隆大教堂也在這股思潮中得以重新復工。花了近七世紀才

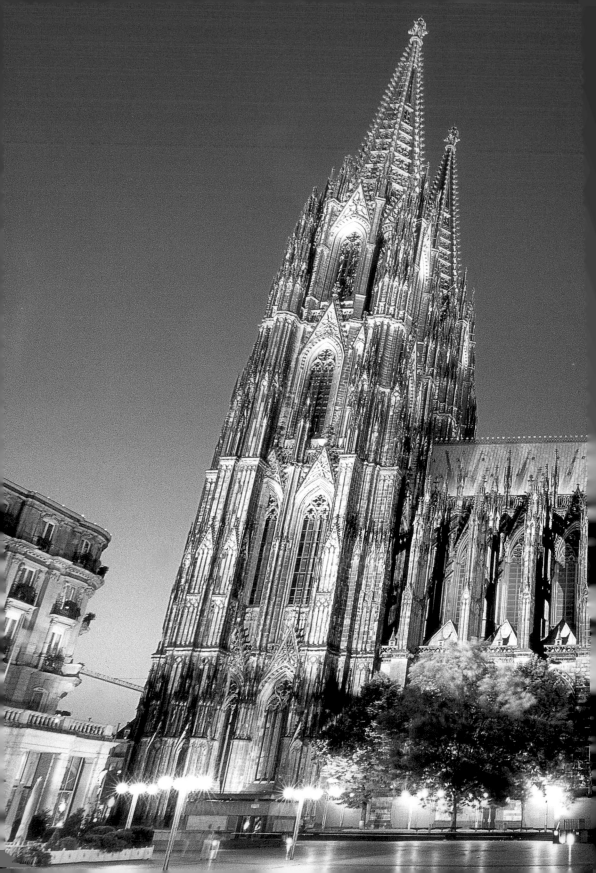

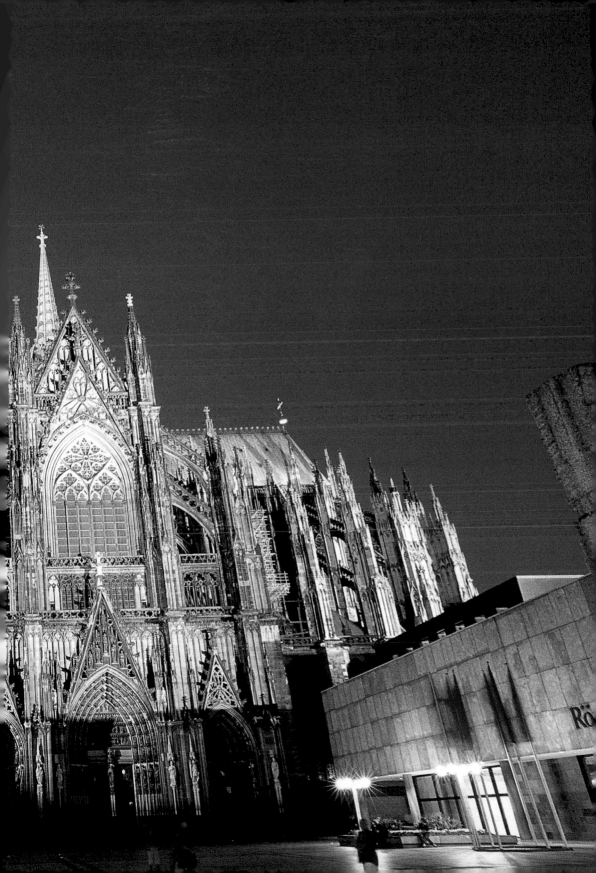

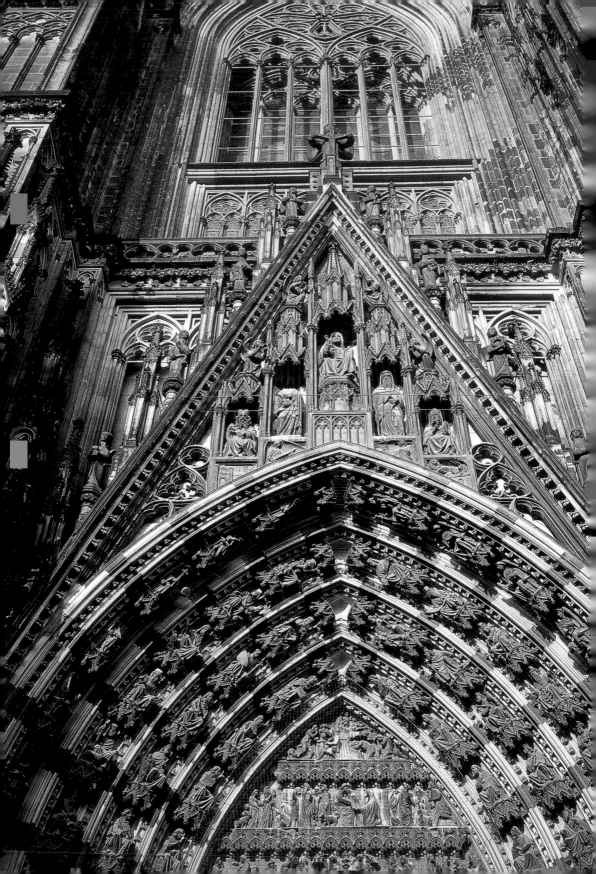

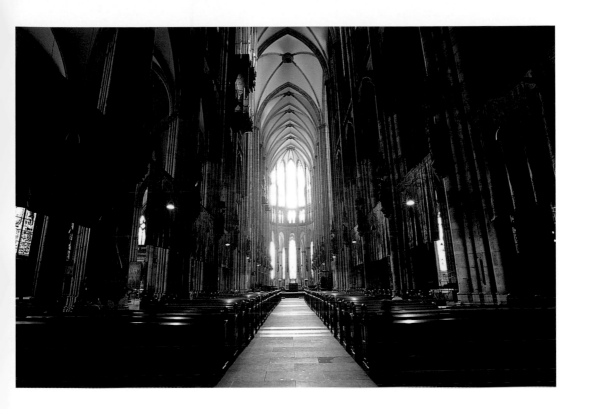

沐浴在陽光中的科隆大教堂內部。

左頁：西正面聖母之門楣上的雕刻，擁有生命大權的基督高高地坐在三角尖拱的頂端。

得以興建完成的科隆大教堂，應算是地球上最後一座興建完成的哥德式大教堂。

十九世紀當新哥德主義崛起時，只有科隆大教堂真正承繼了這兩種相距數百年的建築風格，將荒廢了數世紀、初建於十三世紀的古老大教堂整個興建完成。

但也像所有新哥德式的教堂一樣，整座建築偏重理性的架構，卻少了古典哥德式最迷人的溫厚情感；在科隆大教堂內外漫游，整個空間除了巨大還是巨大，如果信仰只有意志力而沒有感情，會是相當空洞的。

二十世紀兩次世界大戰時科隆市區幾乎全毀，當年一群工作人員以血肉之軀，甘冒生命隨時殞滅的危險留守在此，隨時準備撲滅因炸彈而引起的火花。而今這座大教堂終於跨越千禧年，進入二十一世紀，它仍是德國境內最宏偉的宗教建築，更是無可取代的德意志精神象徵。

歷史
思考之道

　　羅馬天主教的教義來自傳統的猶太教《舊約》和《新約》的基督信仰，但在不同時代卻有迥然不同的解讀及表現方式。為此，在西方社會裡，來自於相同信仰的各個教堂卻衍生出相當不同的風貌，而亞琛和科隆大教堂，正代表著昔時日耳曼地區、不同時代的傑出例子。

　　文化遺跡的美妙之處正在於此，它能讓人順著這些軌跡讀出些那一個永不重複的時代面向，甚至藉此遁入時光隧道與當時的人們對談。以體積龐大的科隆大教堂為例，多少人在初見它時都會嘖嘖稱奇：究竟在什麼時代、什麼心理下，會讓人在一個無論人口、經濟和技術都不如現代的環境裡，營造出一座如此龐然的宗教建築物？

　　德國境內還有無數赫赫有名的宗教建築，亞琛和科隆當然是不容錯過的兩座，尤其是前者，當人們進入門內，在那個有限的天地裡，彷若有股龐大的磁場，引領著人們思考攸關歷史、文化、宗教，甚至生命等龐大議題。這或許就是所謂的「歷史壓力」吧！亞琛大教堂的內觀及藝術品美得不得了，這座大教堂能在德國文化遺產裡名列第一，的確是有很多傲人理由的。

下左：科隆大教堂的外部細節，以位於西面的「彼得之門」的年代最古老，更是同時期歐洲最具代表性的雕刻作品。這扇銅門由帕爾雷爾（Parler）家族設計，除了有使徒彼得外，還有三十四位天使、聖人及先知的雕刻；上方的三角面上，則刻劃著彼得和保羅的故事。

下右：教堂外單個或成組的雕刻故事，為中古世紀大多不識字的黎民百姓，提供了最生動的示範教材，完美驚人的石雕細節，展現出藝匠的巧思。

亞琛大教堂
探訪記

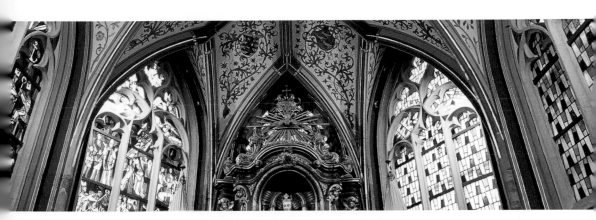

　　我能夠拜訪亞琛大教堂可算是陰錯陽差的安排。

　　原先贊助我拍攝科隆大教堂的科隆旅遊局，因為當地旅館完全客滿，得知我喜歡參觀教堂，於是未經我同意，逕自將最後一天的行程安排至與科隆相距只有一小時車程的溫泉鄉亞琛市，以便參觀著名的亞琛大教堂。

　　這並不在原先的工作範圍之內，我不是如此情願地前往亞琛大教堂。沒想到一踏進這座大教堂裡，就有股濃厚的歷史氛圍迎面襲來，讓我久久無法自已，這樣令人震懾的感覺，只有在法國沙特大教堂內的經驗堪以媲美。

　　德國境內很多的古蹟由於戰手的關係，多是重修回去的，雖然能仔細地修復外觀面貌，但不見得能再保有那個時代的精神，就像一具美麗的軀殼，卻不再有靈魂。

　　亞琛大教堂是其中的異數。只要入內就如走進時光隧道般，馬上體會到別處所沒有的古老氣息，難怪是德國境內第一座進入瑰寶之林的遺跡。

　　行筆至此，我想起初訪亞琛大教堂之前，竟對這大教堂一無所知，更不曉得其在歷史上的地位，這完全赤裸裸地接觸，沒有先入為主的概念，在這資訊氾濫的時代裡，這種體驗簡直如奇緣般難得。為此，有關亞琛大教堂種種，竟像初戀情人般停駐在我心深處，難以忘懷。

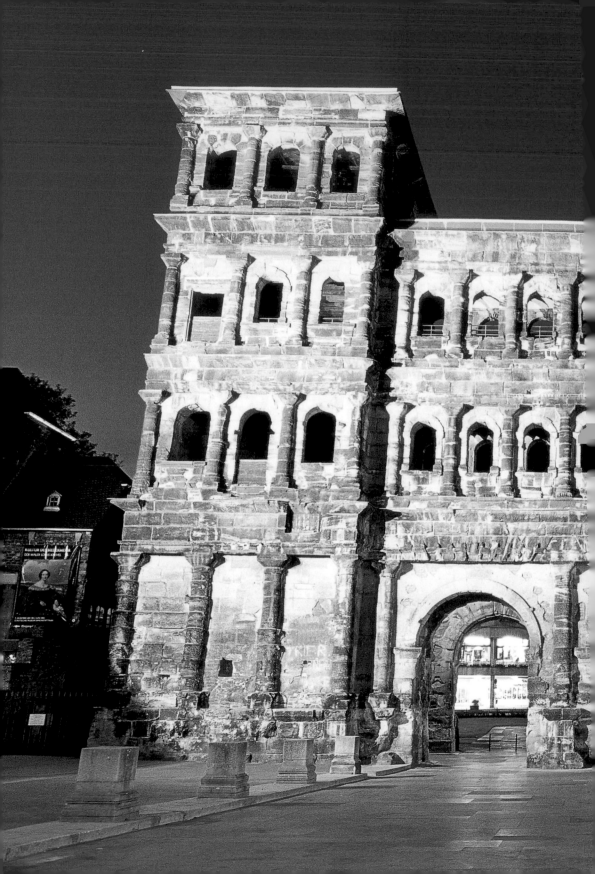

特里爾

Chapter

2

整個特里爾洋溢著一股拘謹卻不失輕鬆的風格，
很容易讓人拉近歷史與文化的距離。
品嘗了此地特產的葡萄美酒後，再回首，除了豐
富的歷史，更有一種美好的親切感。

日耳曼
昔時風華與縮影

　　位於德法邊界不遠處的特里爾（Trier）是德國境內最古老的城市。常有人說：「在特里爾城步行兩千公尺，就可以具體領略到這座古老城市近兩千年的風華。」此話一點也不誇張。事實上，這座人口不到十萬的小城，光是現存的建築景觀就幾乎是歐洲紀元後迄今歷史沿革軌跡的完整縮影。

　　西元一世紀中期，羅馬帝國在特里爾建城，至今仍存在的羅馬古橋、浴室、競技場、城門，就是此一時期的產物。這些建築歷經千年歲月，依然氣勢驚人，尤其是已成為特里爾城地標的昔日古城門及城牆，四層的石材建物至今仍然威風凜凜，頗有氣勢地雄踞於小城南面。

　　基督教信仰被羅馬帝國皇帝欽定為國教後，原先躲躲藏藏的基督徒開始在殉道者赴難處興建教堂，日耳曼境內最古老的教堂就位於特里爾城內，這座面積不小的教堂是西歐建築史上偉大的古羅馬式建築之一。而古羅馬帝國的行政官員在此時期已被主教、教士所取代，直至十九世紀拿破崙的軍隊實行政教分離政策時，掌權十餘世紀的主教大人的世俗權力才告解除。

前跨頁：古老的特里爾曾有 6.4 公里長的城牆，這座有四層樓高的城門是昔日城牆的一部分，而今已成為特里爾地標，約興建於二世紀後期，為日耳曼甚至阿爾卑斯山以北最古老、最壯觀的羅馬遺跡。

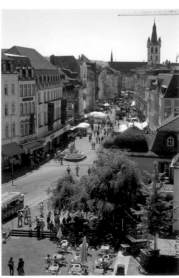

左：特里爾的建城紀錄可追溯至西元前一世紀，而五世紀時，人口已高達七萬人。自蠻族入侵後，特里爾開始一蹶不振，直到十八世紀時城中也不過數千人而已，今日特里爾已是德國的觀光大城。圖為城中興建於 1595 年的聖彼得噴泉。

右：特里爾城一景。市集廣場初建於西元十世紀，是特里爾迷人的景點，每到觀光熱季，這兒總有川流不息的人潮。

馬克思
誕生之屋

共產主義的創始人馬克思 1818 年誕生於特里爾，他出生地的房子如今闢建為博物館，是遊客必造訪的地點。

漫長的政教合一制度使得特里爾城內擁有無數的重要宗教建築，除了羅馬式、哥德式、文藝復興式，更有許多巴洛克、洛可可的教堂及房舍。至於許多發生在西方宗教史上具代表性的重要事件，特里爾也從未缺席，例如宗教改革、宗教戰爭、捕殺女巫運動，以及耶穌會士來此興建大學、改革教育，無不關係著羅馬天主教會的活力與氣勢；在社會沿革方面，社會大眾則長期與主教大人、選帝侯、位高權重的行政長官爭奪世俗權力。

因為歷史體制不同，我們很難了解這一頁漫長的歷史及其運作方式。然而看似所有的輝煌全停留在過去的特里爾，竟然沒有在步入現代社會的過程中缺席——深深影響半個地球命運的偉大哲學家、共產理論創始者馬克思（Karl Marx）就是在特里爾誕生與成長。日後研究馬克思的學者斷論：馬克思生長的年代，正是特里爾在政教分離後最混亂的時期，不少窮人或中產階級深受所謂「資本家」的剝削，只不過當時的特里爾尚未真正進入工業革命。對馬克思而言，很多理論似乎只停留在預言階段，並沒有真正的事實根據。

直至二十世紀末，歐洲的共產制度隨著蘇聯政權而解體，在特里爾的馬克思誕生之屋雖然受到完整的保護，卻再也見不到往日大批如朝聖般的擁護者。

市集廣場上的房舍來自不同時期的建築，大多為巴洛克風格，在豔陽下顯得風味十足。

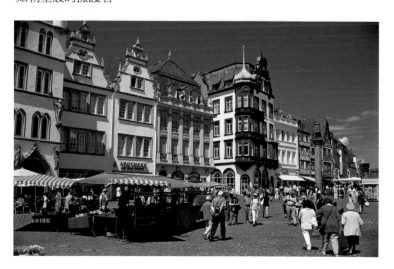

日耳曼
第一古城

累積了近兩千年的文化資產，特里爾以身為日耳曼最古老的城市而自負，卻永遠不過氣。特里爾城內的巴洛克式建築雖然甚為可觀，但其成就無法與其他地區相比，因而未受到聯合國文教基金會的青睞。然而聯合國文教基金會自這座小城內欽定出數座遺跡列入瑰寶之林，分別是：古羅馬城門（Porta Nigra）、競技場、浴場、大會堂、著名的特里爾大教堂以及其附屬修道院——這些遺跡都是來自十個世紀之前。特里爾城位於交通要衝，近年來已成為德國頗負盛名的觀光大城，只要看到雄渾的古羅馬城門，所謂「日耳曼第一古城」之譽就會了然於心。

古羅馬城門

特里爾在羅馬帝國全盛時期，城外有 6,400 公尺長的城牆環繞，綿延的城牆中有十七座城塔和四座具軍事用途的城門，僅存的古羅馬城門就是其中的一座。

這座約四層樓高的城門建於西元二世紀末，全是石頭切割而成，在四片牆中隔出一片寬敞的中庭。來到中庭，從下往上仰望，足以體會古城門的雄偉氣勢。整座城門的防禦工程經極細膩的設計，除了第一層城門，其餘樓層都有挑高的空窗和方便行走的走道，居高臨下，掌握大老遠外敵人的一舉一動，就算是敵人攻進城門，只要進入中庭，就會有如困獸般地被四面八方的守軍殺得片甲不留。

右頁：全為石頭建構而成的古羅馬城門，當年並沒有靠灰泥融合，細心的人們會發現這座城門似乎沒有完工；對古代人而言，實用遠大於建築師的要求，粗獷的特里爾城門將古羅馬帝國的霸氣表露無遺。

次跨頁：這座占地廣大的古羅馬浴池，遲至二十世紀初才被有系統地發掘、整理。

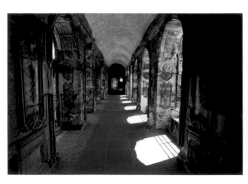

古城門在進入宗教時期後，就原建築改建為教堂，在保存完好的石牆上仍可見當年教堂的建築痕跡。

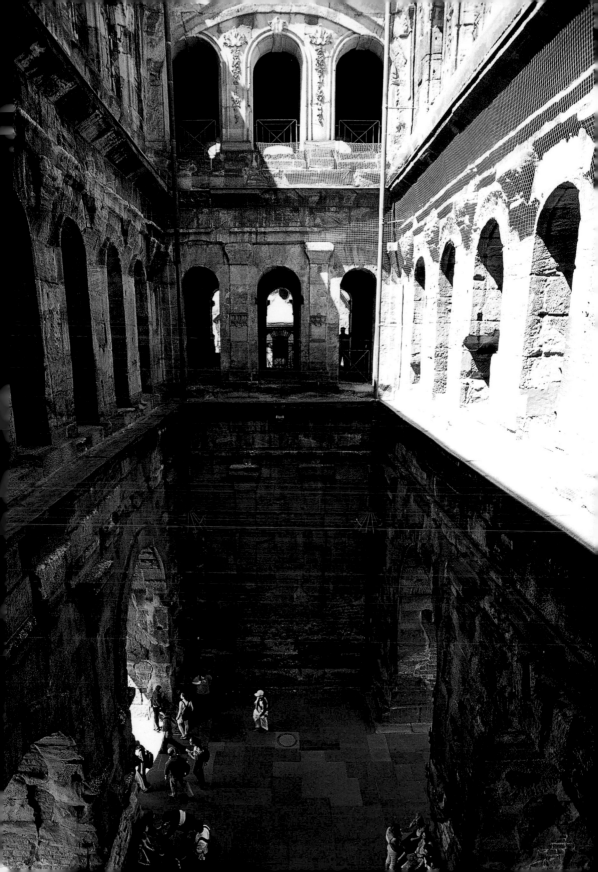

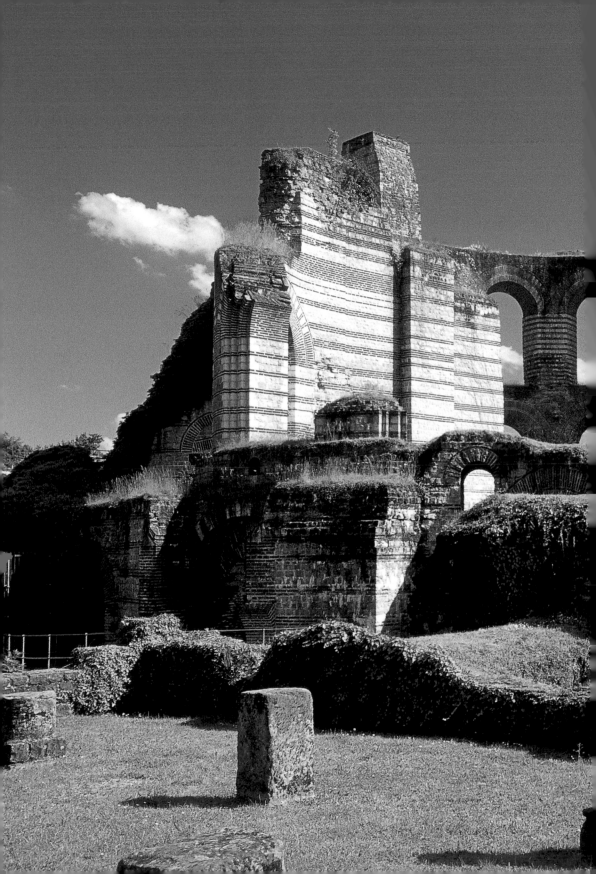

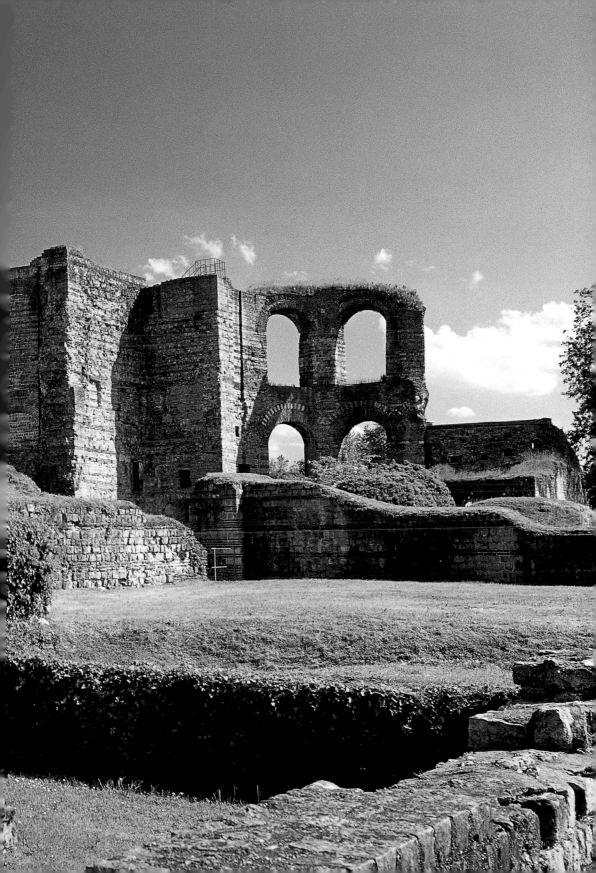

當年龐大的城門是利用鐵及鉛混合的溶劑將石頭接合而成。羅馬帝國結束後，這座城門的石、鐵之所以能免於竊賊的盜取或破壞，主要是拜一位日後被封為聖人的隱修者所賜——話說，這位來自希臘的聖人在古城門上獨居了七年。至十一世紀初，羅馬教皇依這座城門興建著名的修道院，順著原有的結構，城門改建為教堂，從依然保存良好的圖畫上，實在很難看出這座雄偉的教堂竟然是架構在古城門之上。而城門能還原成當年的初始模樣，則是來自拿破崙的命令，當他抵達特里爾城時，下令將所有不屬於羅馬時期的建築拆除，為此，使得這座古城門有機會脫離宗教束縛，重現當年丰采。拿破崙不喜歡宗教，卻懂得如何利用宗教管住那些他認為難以管教的黎民百姓。

在法國大革命之前，特里爾是日耳曼境內著名的宗教重鎮，影響整個西歐的法國大革命運動，並將對宗教的仇視帶到日耳曼境內，這段時期，幾乎所有屬於教堂及修道院的財產及寶物全被沒收，包括有二十幾座著名的宗教建築也被拆下供作他用。

競技場是特里爾另一處著名的古羅馬遺跡。競技場遠古的樣貌大多已不可考，而今所見為十九世紀考古開發的結果。

競技場

特里爾的古羅馬競技場建於西元一世紀，就像其他古羅馬競技場一樣，這座競技場當年也不是為了藝術活動而興建。整個競技場約75 公尺長、50 公尺寬，有容納兩萬人左右的座位。在競技活動遭禁止後，競技場的某些部分變成昔日城牆及城門。經考古學家的努力復原，這座為青草覆蓋的競技場成為怡人的公園，不復當年的殺戾之氣。

浴場

另一座著名的古羅馬遺跡就是古羅馬浴場。浴池東西向長 260 公尺，南北向長 145 公尺，從西至東分別為：冷水池、溫水池和熱水池。這座古浴池從未完工，然而考古學家卻能從依稀猶存的結構中推論出它當年的豪華與富麗。後人經常形容羅馬不是一天造成的，特里爾的古羅馬遺跡何嘗不是給人如是觀感？尤其特殊的是，這些遺跡位於阿爾卑斯山以北，實在是相當壯觀的驚人成就。

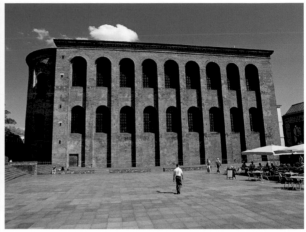

巴拉丁大禮堂

　　最特殊的古羅馬遺跡，當屬巴拉丁大禮堂（Aula Palatina）。這座由君士坦丁大帝親自監造的建築，為歐洲最偉大的古羅馬建築代表，長 65 公尺、寬 28 公尺、高約 30 公尺。

　　在古羅馬時期，整棟建築物內牆全以大理石覆蓋，地板則貼著黑白相間的瓷磚，自西朝東，有著半圓頂室的建築，是後來西歐大教堂原始製作範本，而且，這座古羅馬式的大會堂至今仍具有宗教用途，造型簡單而不若傳統天主教堂般有許多裝飾，反之，則是把建築的絕對功能發揮到極限。若不是特意去強調它原本建立的年代，這座建築物，無論從外或內看起來都相當具有現代感呢！

特里爾大教堂

　　若不刻意強調古羅馬遺跡，特里爾最教世人熟悉的，當是特里爾主教座堂（Dom St. Peter）。

　　羅馬式的大教堂在西歐建築史占有一席之地，這座大教堂的原始

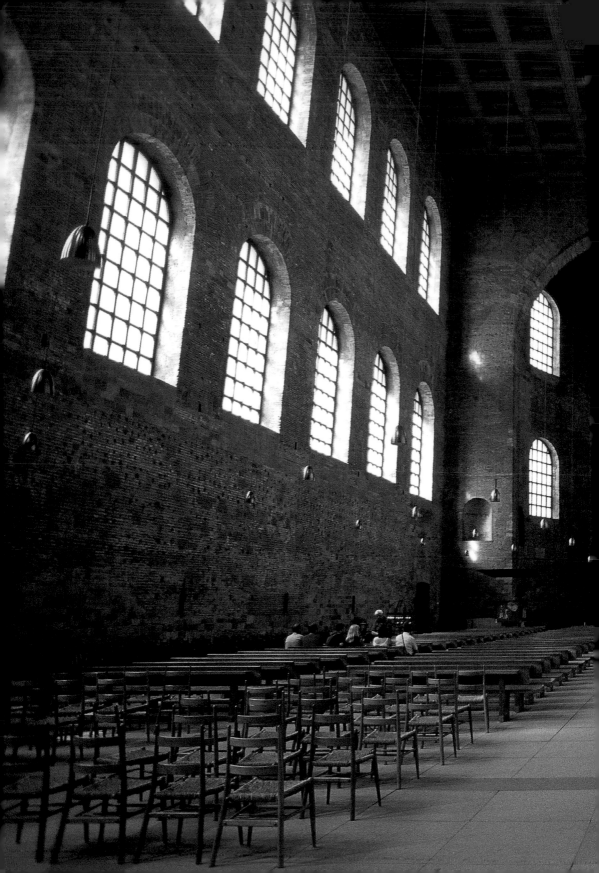

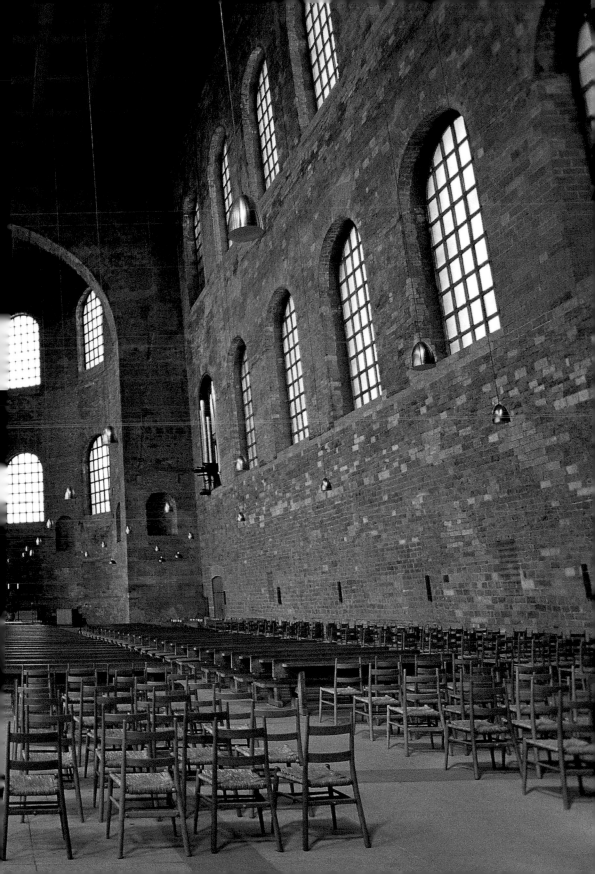

結構應是來自君士坦丁大帝所興建，一系列各式用途的大會堂中的其中一座，而今教堂的結構則自十一世紀大主教波伯‧馮‧班貝堡（Poppo von Babenberg）當政時期才開始擴張。大教堂內觀有來自各個不同時期的藝術裝飾，不似法國羅馬式的修院建築，厚實中帶有一股敦厚之氣。當年日耳曼的羅馬式建築或許因蒙受帝王欽定，使得龐大的規模中總是散發一股帝國的霸氣，特里爾大教堂也是如此。

至於大教堂裡的藝術裝飾更是從羅馬式延續至十九世紀，尤其是聖壇附近的藝術品，更有源自於十一世紀者。

上左：羅馬式的建築向來以渾厚、結實著稱。特里爾主教座堂的內觀像極了一座大會堂。這座初建於西元四世紀的大教堂，是日耳曼境內最古老的教堂。

上右：偉大的特里爾大教堂內有數件偉大的藝術作品，其中不少傑作是名人的陵寢。圖中這座寓意深遠的雕刻，是位擁有重大權力的人物身旁站立著嘲笑他的骷髏，傳達出人難逃一死的命運。

聖母大教堂

緊鄰特里爾大教堂旁的聖母大教堂（Liebfrauenkirche）也是聯合國文教基金會欽定的人類遺跡，這座教堂是日耳曼境內最古老的哥德式建築之一。大教堂外觀從上方看，像是個有等邊距離的十字架，不似法國哥德式建築藉由許多飛扶柱於外牆上漸次承受屋頂的重量，聖母大教堂的屋頂重量全集中於自外向中央聚集的拱肋。聖母大教堂被十三世紀的人們視為是「新耶路撒冷」再現，整座教堂在每一個建築形式上鉅細靡遺地表達出這個理念，例如，堂內的十二支柱子象徵基督的十二位門徒；彩色玻璃則為高聳的空間營造出美

右頁：與特里爾大教堂相連的聖母大教堂，興建於十三世紀，是日耳曼境內最古老的哥德式大教堂。

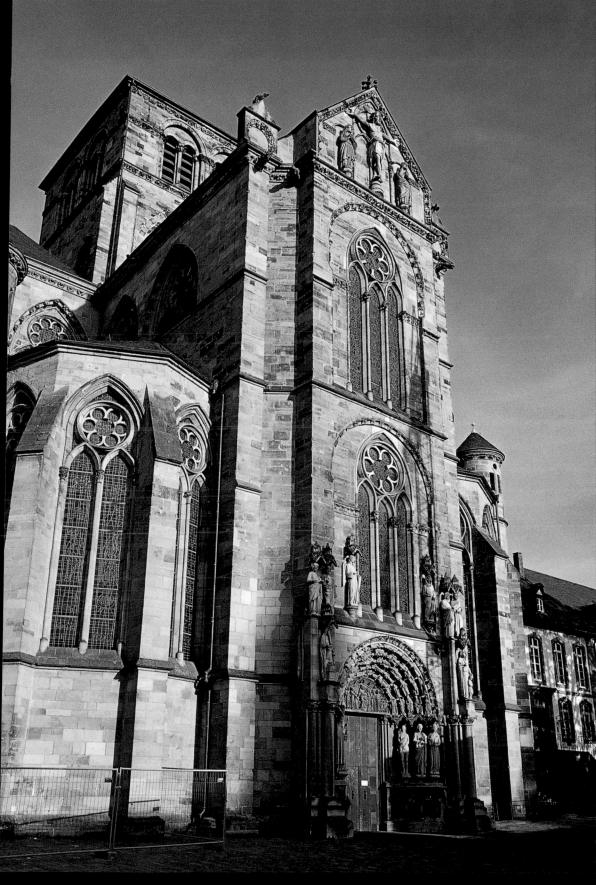

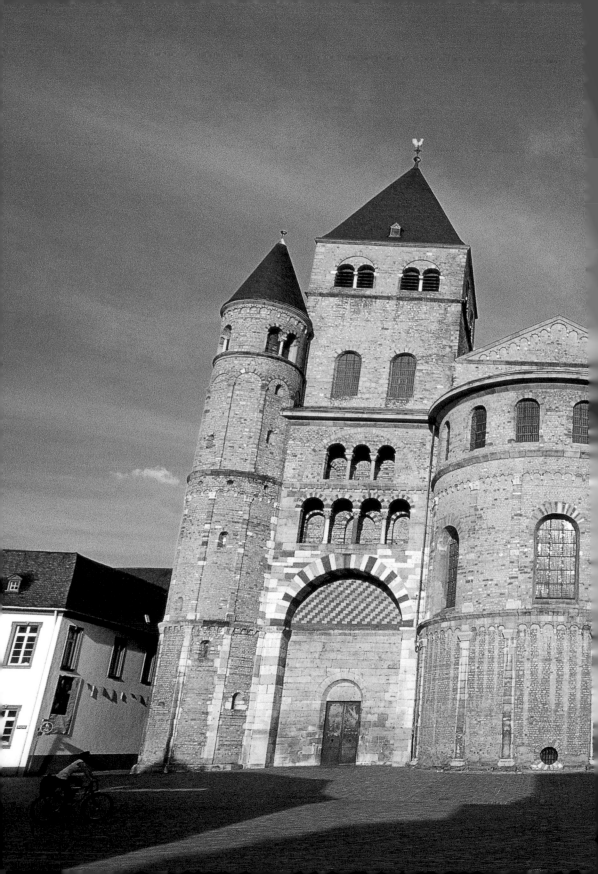

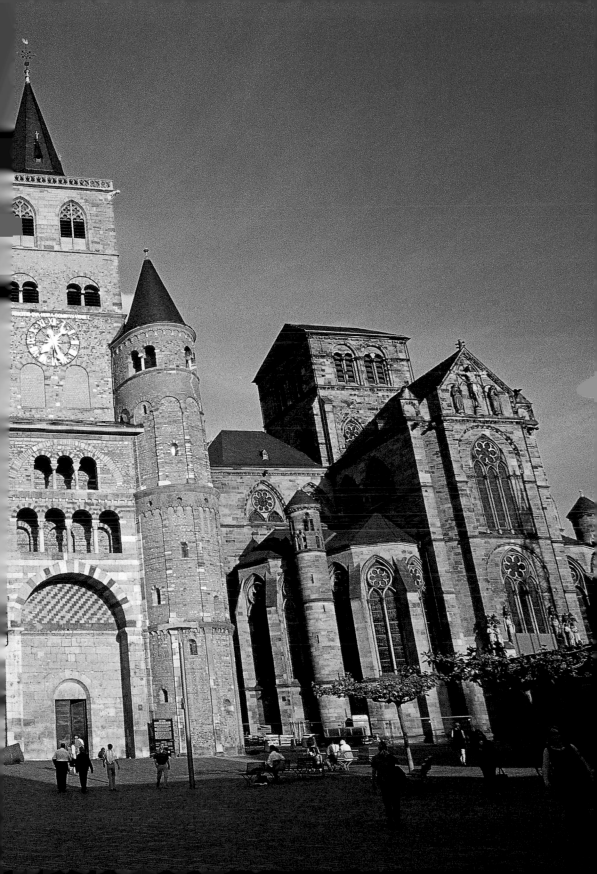

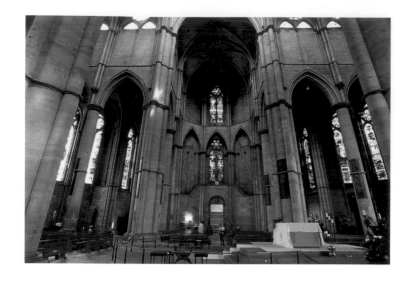

麗的光線，完全有別於隔壁主教座堂的厚實感。建築最能忠實反應該時代特有的面貌與氣質，小小的特里爾城卻擁有這麼多的古蹟，真是無愧於「日耳曼第一古城」之稱。

最美好的
時光

　　如今的特里爾應是特里爾最美好的時光。就在半個世紀前，第二次世界大戰為這座城市帶來了不小的災難，境內所有的古蹟無一倖免；而在戰後的悲慘年代裡，連基本的生活需求都出現問題。相對於受損的古蹟，更是在在顯示出人類的無明與野蠻，但也在積極的古蹟修復中，讓後人領教到日耳曼民族特有的強大生命力與反省力。

　　德國人向來給人不苟言笑的印象。特里爾雖在德國境內，卻因位於南部，再加上緊鄰法國，洋溢著一股拘謹但不失輕鬆的國際風格。或許因為昔日西德境內有盟軍託管，境內子民（尤其是年輕人）的英文能力都極強，在和煦氣氛中，很容易讓人拉近歷史與文化的距離。特別是品嘗了產自此地的美酒後，再回頭檢視特里爾的歷史，除了豐富，更有一種親切感。難得的是，它竟然不會令人感到沉重。

邊界
與距離

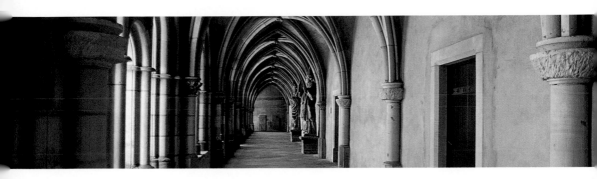

　　我從來沒有像在特里爾那樣深切地感受到邊界的概念，所幸如今力求整合的歐洲已將邊界的藩籬撤除，而不再需要單國簽證，就能自由進出各國。

　　歐洲歷史往往在各個不同國家的概念下，讓人誤以為各國都是獨立發展而沒有源頭，其實不然。例如，特里爾早期的建城者，就是法國人的前身——法蘭克人。若詳加追蹤，今日的法國、德國、義大利，都是查理曼大帝的後代。

　　為什麼特里爾的邊界讓我造成錯覺？

　　那是個沉鬱的冬日，接二連三的大雨便我無法掌握拍攝進度，情緒變得莫名沮喪。我撥電話給在法國南錫城的神父友人，他聽完我的連番抱怨後，竟然對我說教，要我暫停工作前往他那兒去。「我在德國耶！」我對神父遠水救不了近火的建議不以為然。「你還是可以過來啊！」神父不放棄地說。

　　當我深感到雞同鴨講的挫折時，拿起腳邊的地圖，發現南錫城就在特里爾兩小時車程處！若是十幾年前，沒有德國和法國的多次進出簽證，別說是兩小時外，哪怕是相隔兩步路，我也過不去。兩個多小時後，我現身在神父的修院，天氣依舊不好，但我起碼有種回到家的窩心。剎那間，我仍無法從日耳曼古城轉換到法國城市的錯愕中醒來。

　　觀念的距離往往更甚於空間的距離，其中的誤導更是不用提了。在歐洲日益整合的今天，未來或許會誕生一部以整個歐洲為宏觀的歷史，屆時，這一座座歷史名城將有完全不同的解讀方式。

符茲堡
主教宮

法蘭肯的首府，聞名全球的白酒產地，舉世皆知
的觀光大城，尊重自我傳統的歷史名城，這就是
——符茲堡。

第一次
親密接觸

抵達符茲堡（Würzburg）時已是午後近黃昏時，天氣不好，陽光與烏雲捉迷藏，為了把握有限的陽光，我把行李一丟，就趕緊帶著相機直奔離旅館不遠處的主教宮（Würzburger Residenz），開始工作。

金黃色的光線中，主教宮在背後暗藍色烏雲的襯托下，像是傳奇電影中黃金打造的宮殿，巴洛克建築那種誇張華麗的風情，在這風雨欲來、極富戲劇效果的片刻表露無遺。令人忍不住喟嘆，都已經近三百個年頭了，這座以巴洛克經典建築進入瑰寶之林的建築物，真是實至名歸，名不虛傳。

身處主教宮前，我仍忐忑不安地思考著如何進行下一步的工作？原來，當地的旅遊局遲遲無法為我取得主教宮內觀的拍攝許可。雖然貴為旅遊大國，德國境內有許多古蹟仍然操縱在主持者的手上【註】，半官方的旅遊局只能莫可奈何地看別人臉色，不得其門而入。

隔天清早，在旅遊局人員的陪同下，我展開如簧之舌對現任「宮主」曉以大義，經一番遊說後，終於獲得拍攝內觀三小時的許可——這可是符茲堡主教宮破天荒第一次的專業攝影開放。我並未被這甚為殊榮的禮遇沖昏頭，反而萬分稱幸，藉著攝影之便，幾乎是特權般近距離地瀏覽主教宮內每一處雕金砌玉、美不勝收的房間。

前跨頁：世俗與宗教兩股權力的結合，成就出在秩序中熱情奔放的巴洛克藝術，符茲堡主教宮堪稱箇中翹楚。興建於十八世紀的主教宮，是當年符茲堡政教領袖、大主教的居所，整體建築洋溢著巴洛克風采，內部裝潢則呈現洛可可風的極致，一派繁複、華麗的風格，贏得嚮往綺麗天堂的欣羨讚歎。

右頁：主教宮的南面建築與花園一景。南面花園以維也納風格為主，採用不規則的線條、圖形，打破對稱，彎曲的步道、三五成叢的樹木，形成如圖畫般的景色。

皇家大廳的天頂壁畫以十二世紀在符茲堡舉行結婚大典的腓特烈大帝為主題。只是將畫中為腓特烈大帝證婚的主教面容，換成了符茲堡當年的大主教格瑞芬克勞（Bishop Greiffenclau），帶有歌頌重要政治人物的宣傳意味。

【註】德國雖然算是觀光大國，但有很多的古蹟仍屬當地的文化部門管轄，為了保護遺跡，這些單位不見得會為了提倡觀光而開方便之門。

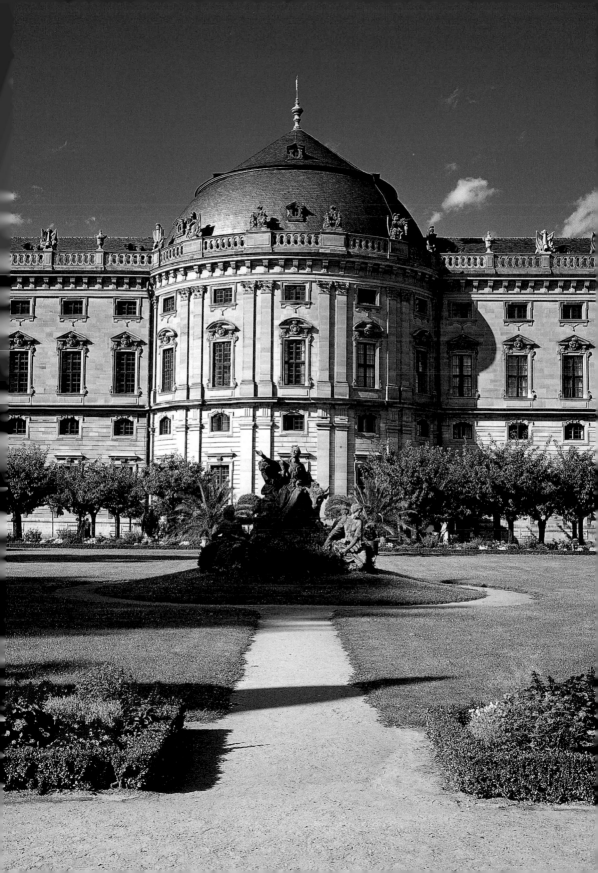

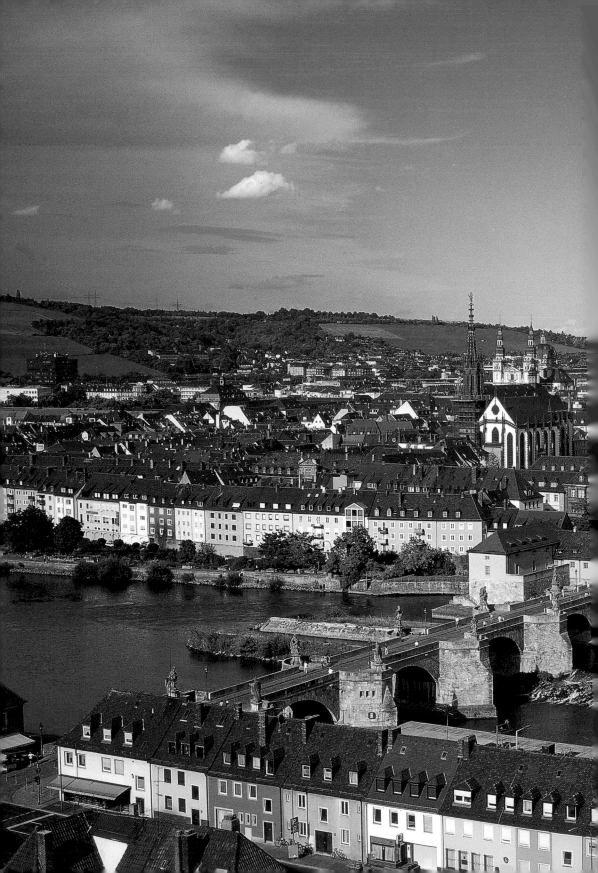

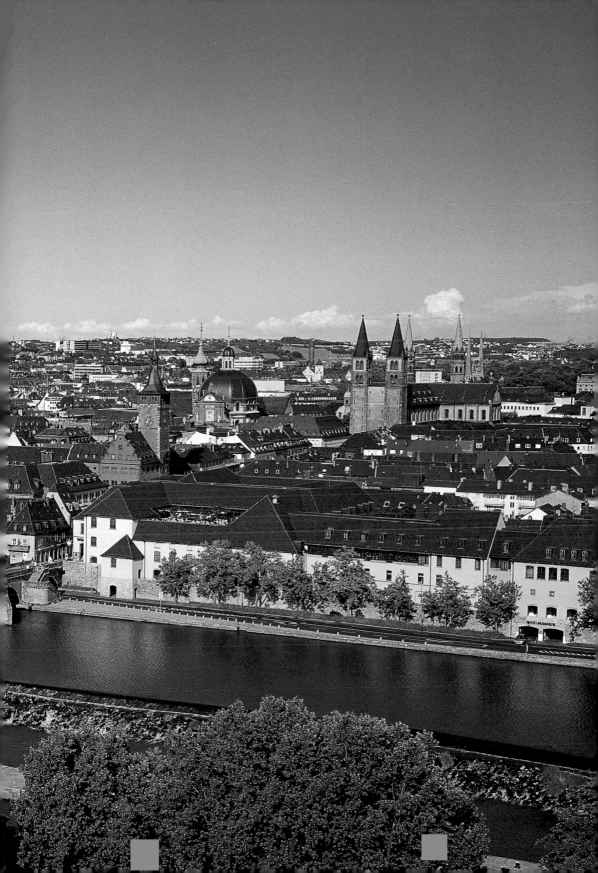

羅曼蒂克
大道

德國南部有兩條聞名全球的垂直名觀光路線：橫向，從海德堡到今日布拉格的城堡大道；縱向，則是令人神往的羅曼蒂克大道，每年吸引全世界萬千的遊客，這條一路到福森天鵝城堡的美麗道路，起點就是著名的符茲堡。

符茲堡位於德國中部偏南，美因河（Main）由北向南貫穿，西岸是一座高丘，東岸則為平坦密集的城區。

小布拉格

這座自古與波茲坦、德勒斯登並列為「日耳曼三大名城」的小城，如詩如畫，像極了小了一號的布拉格。

符茲堡在規模上無法與布拉格相比，但是座落於美因河上、連結城堡與舊城區的古橋，幾乎是布拉格查爾斯橋（Karlsbrücke）的翻版，就連古橋兩邊，都像查爾斯橋一樣，林立著以聖人為題材的雕像。

黃昏向晚，當天上星子開始亮起時，伴隨著舊城區教堂傳來的鐘聲，符茲堡與布拉格一樣，都讓人有種身處古典情境的美麗感覺。

前跨頁：昔日的符茲堡與波茲坦、德勒斯登並列為日耳曼最美的三座古城，方圓不大的小城內有無數美麗的建築。

右頁：主教宮的東南兩側各有宮廷花園，為精雕細琢的主教宮增添悠閒與氣派。東面花園呈現濃厚的義大利風格，講究對稱、垂直，步道間則飾以噴泉、階梯和雕像等。

主教宮的階梯大廳，充滿世俗的榮耀，以希臘主題的雕像為這大廳增添光彩，偉大的建築設計師，在這留下了最偉大的簽名。

地獄
之火

　　這座今日看來完美無瑕的城市，在上世紀遭遇過最殘酷的傷害，1945 年 3 月 16 日（德國正式投降前的一星期）晚間，英國主導的盟軍對德國境內進行報復性轟炸。有一組載滿一千多公噸包括燃燒彈的轟炸機，朝著符茲堡方向而來，短短十七分鐘的轟炸，燃燒彈產生作用，使得法蘭肯（Franken）境內最美麗的古城全部陷在火海裡，溫度迅速竄升到攝氏一千五百度，五千名居民瞬間喪生。

　　根據倖存者的描述，那夜，陷入猛烈火勢中的符茲堡，與中世紀人們所深信的地獄景象並無二致。

　　這起空襲事件，讓符茲堡高達百分之九十的面積損毀，建於十八世紀的偉大建築物（其中有數座自中世紀起就是藝術經典）竟無一倖免，就連讓符茲堡名垂青史、號稱德國境內最偉大的巴洛克建築——集眾多夢想家及天才藝術家畢生之力興建完成的主教宮——同樣遭受空前的破壞。

　　德國在戰後一片蕭條，然而，德國政府修復歷史建築的腳步絲毫沒有放緩，包括符茲堡主教宮在內的所有古蹟，經過數年後，陸續地從殘破的廢墟中復興，再度屹立於天地之間。

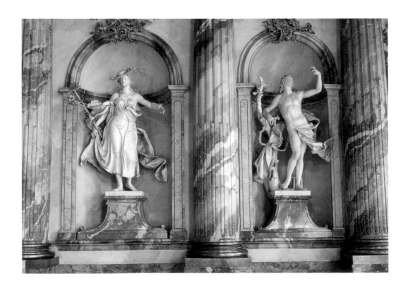

皇家大廳裡彩色的大理石柱及鑲金裝飾，是洛可可風格特色之一，而雕像卻是來自古希臘、羅馬神話中的異教神祇。

細說
主教宮

1963 年 5 月，符茲堡主教宮浴火重生，對外局部開放。無論是建築或藝術的成就，主教宮都占有無與倫比的地位，聯合國文教基金會於 1982 年將其列為世界文化遺產，接受國際社會的永久保護。

為什麼小小的符茲堡會有這麼一座融合宗教及宮殿形式的金碧輝煌建築？

西元二世紀以前的德國，掛著「神聖羅馬帝國」的老字號招牌，但日耳曼早已是個由無數小邦國組成的分裂地區，縱然有些小邦國開始採行初階君主立憲，絕大部分地區的最高行政權力仍由當地大主教掌控，符茲堡的政治領袖及精神領導，不例外地，正是符茲堡主教宮的大主教。

這種政教合一的制度源自於八世紀，直至十九世紀初拿破崙入侵日耳曼才宣告結束。在緩慢的階段性歷史過程中，符茲堡又以主教宮的興建到完成的歷程最引人矚目。

巴洛克美學

西元十六世紀，巴洛克風格在羅馬誕生，並於 1600 至 1750 年風

符茲堡西正面建築。在清澈的夜空下，閃耀著燦爛的光芒。

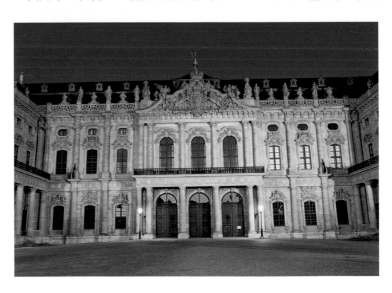

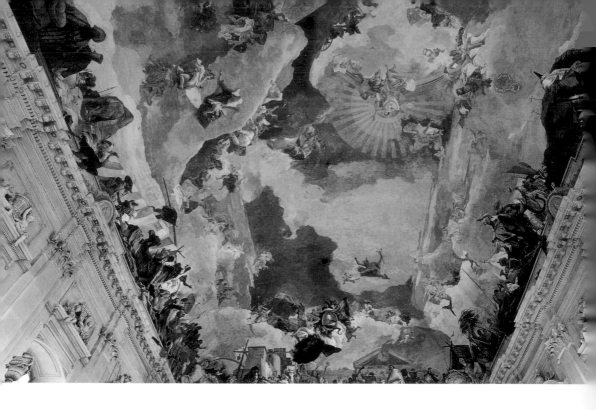

行到法國、英國及西班牙。對生活在二十一世紀的人們而言，實在
難以理解世俗權力如何與超世的宗教結合？正是這種看似矛盾、恰
如人格分裂般的組合，成就了在秩序中熱情奔放的巴洛克藝術。

　　曾經有建築學者認為：巴洛克世界就像是一個大劇場，每個人都
扮演著特殊的角色，藝術在巴洛克時代具有舉足輕重的地位，它的
圖像成為一種互動的交流手段。這個邏輯相當直接且容易被未受教
育者採納，為此，巴洛克藝術不注重鋪陳歷史，而專注於超現實圖
像，並生動地以寫實的手法表現出來。

　　這項主張，在剛結束宗教戰爭的日耳曼地區，被教會全面接受與
發揚，因為代表舊勢力的羅馬天主教權力大受挑戰，無所不用極其
地想喚回誓反教的「迷途羔羊」重返「慈母聖教會」的懷抱，而充
滿世俗性榮耀的巴洛克美學，正好符合時勢需求。

動態的開放世界

　　講求「宏偉、誇張、不自然」的巴洛克建築，以羅馬建築為基礎，
而比羅馬人的建築更耗時費工，並在建築內外增添許多繁瑣的裝飾，

1750 年，符茲堡主教以十分高昂
的代價，聘請義大利知名的壁畫
家喬凡尼・巴帝斯塔・提耶波羅
（Giovanni Battista Tiepolo）　來
此獻藝。畫家與他的弟子以三年的
時間，在主教宮裡留下兩幅巨型傑
作，其中以階梯大廳的天頂壁畫最
著名。這幅 18×30 公尺的作品是
世界上最大的天頂壁畫，成為巴洛
克時期的代表作。

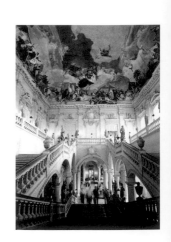

巴洛克建築，裡裡外外的裝飾鉅細靡遺，圖為主教宮正門左側的花園大門入口的裝飾。

例如，洋溢著古典色彩的天頂壁畫、鑲嵌黃金及銀絲的教堂神壇、各種彩色的大理石，以及華麗的鏡子。

在當時，這種綺麗且熱鬧的建築風格，普遍受到各地統治者的喜愛，並視之為權力與富裕的象徵。如果將文藝復興形容為「以幾何秩序控制靜態的封閉世界」，那麼巴洛克將是以扭曲線條所構成的動態的開放世界。羅馬天主教會中舉足輕重的耶穌會創始者聖依納爵（St. Ignatius Loyola）更藉助想像與移情作用，描摹救世主的聖德懿行，將信仰教理視覺形象化的意圖推向高峰，成為一種取信群眾的手段。

瑪利安堡
要塞

符茲堡的歷史可溯至西元八世紀，羅馬天主教在此設立大主教之後，開始大規模興建城市，當時大主教所居住的宅邸，位於美因河的一處高丘，周圍環繞著森嚴的城牆，庭園的盡頭還有一座圓形屋頂的瑪利安教堂，因此這兒被稱為「瑪利安堡要塞」（Festung Marienberg）。

至十八世紀初，著名的荀伯倫（Schönborn）家族成員約翰·菲利普·法蘭茲（Johann Philipp Franz）當選為符茲堡大主教。當時美因河東岸城區日漸擴大，為了能更有效地統治該地，他將行政中心遷移到城區內的一座小城堡，與瑪利安堡要塞隔河相望。然而，這座小小的城堡無法滿足熱愛藝術的法蘭茲主教，於是他在當政的第一年裡，撥出了一筆龐大的經費，徵召日後被譽為偉大建築師的巴爾塔薩爾·紐曼（Balthasar Neumann）著手設計，為符茲堡主教宮的建設工程奠基。

任何偉大的建築成就往往不能只歸功於某位原始建築師，符茲堡主教宮當然也不例外。當巴爾塔薩爾擔任主教宮設計時，不過是名三十二歲的年輕人，而且剛完成建築設計的訓練。就如同文藝復興時期的朱利安二世與米開朗基羅之間的關係，識才的法蘭茲主教全心委任巴爾塔薩爾進行設計，因而成就了歐洲頂尖的古典建築。

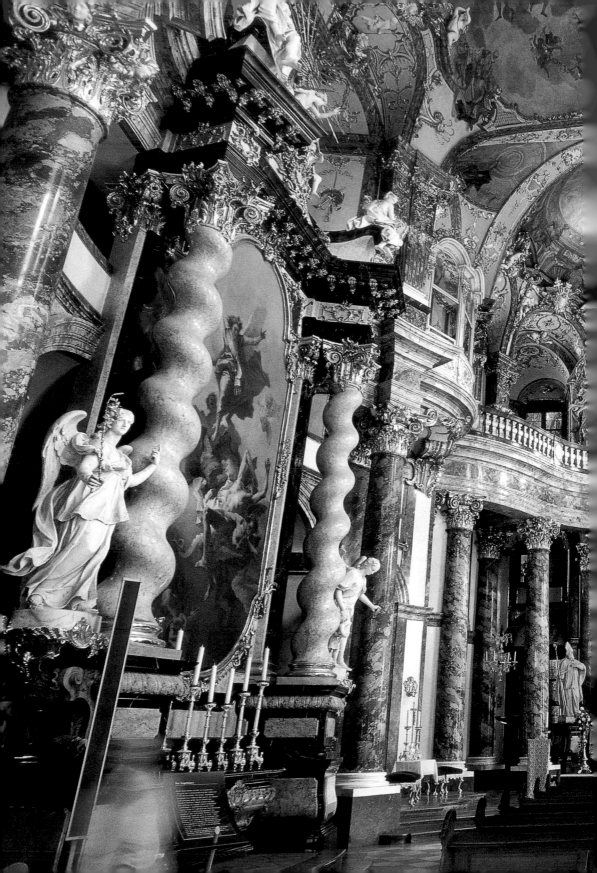

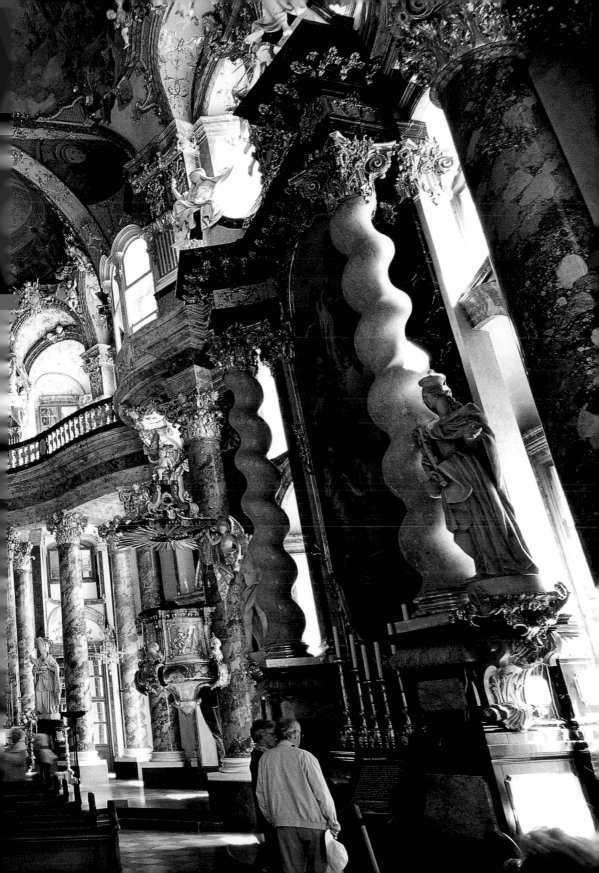

美夢成真
之境

除了其中一間橢圓形教堂具有宗教性的主題外，整個占地廣大的主教宮，由內而外（包括寬闊的庭院）都相當入世並且講究逸樂。對於將天國想像成豪華宮殿的信徒而言，富麗堂皇的主教宮，無異是美夢成真的天堂寫照。

美輪美奐的符茲堡主教宮採巴洛克式樣興建，外觀的豪華程度雖然不如內部，卻也不乏許多繁複的雕飾。其主體建築呈ㄇ字形，正前方是「白廳」（Weißer Saal），後方是「皇家大廳」（Kaisersaal），兩側為皇家起居室，右前方有座宮廷教堂（Hofkirche）。

而位於主教宮東面及南面的宮廷花園，占地面積足足有宮殿的三倍大，它在主教宮開始興建二十五年後才動工。這座室外庭園足足花了將近四分之一個世紀才呈現出初步的規模。原本設計師巴爾塔薩爾屬意法國式庭園，但因受限於地形，無法建成左右對稱的面貌，因此將東面花園設計成義大利風格，南面的花園則洋溢著維也納宮廷花園色彩，充滿了不協調的美感。

走進主教宮內觀

這座建築的成就無與倫比，但就如同人間任何一項重大工程，常因人事的不協調而延宕多年，甚至差點胎死腹中。經歷了一連串諸如奪權、謀殺等驚悚事件後，符茲堡主教宮終於能在開工後的三十年間興建完成，且在全歐包括義大利、法國、荷蘭等國傑出的藝匠通力合作之下，創造出全日耳曼境內宮廷內觀最好的洛可可裝飾。

歷經戰火的摧殘，修復後的主教宮訂定嚴格的參觀規定，除了少數開放自由參觀的大廳外，其餘部分則要求遊客依循專業的導覽路線集體前進，無法隨意行動。

昂然天頂

經過一番費神的外交折騰後，我總算進入符茲堡主教宮。首先映

前跨頁：巴爾塔薩爾設計這座宮廷教堂時，將原本呈四方形的空間以三個拱形圓頂變成活潑優雅的橢圓形；室內以彩色大理石鑲嵌，浮貼金色壁飾，天頂有畫家魯道夫．畢斯（Rudoph Byss）的壁畫，四周則為雕刻師安東尼奧．伯西精緻的灰泥浮雕，使教堂充滿韻律感。

主教宮內的綠瓷漆室（Grünes Prozellanzimmer）裝修於西元1769至1772年間，為晚期洛可可風格，是最具原創力的房間。美麗的拼花地板和家具都是班貝格城的一流工匠製作。

白廳裡的天頂壁畫是約翰．席克（Johann Zick）在1750年以希臘神話「諸神的盛宴」和「休憩中的黛安娜」為題所繪，為洛可可風格的代表作。

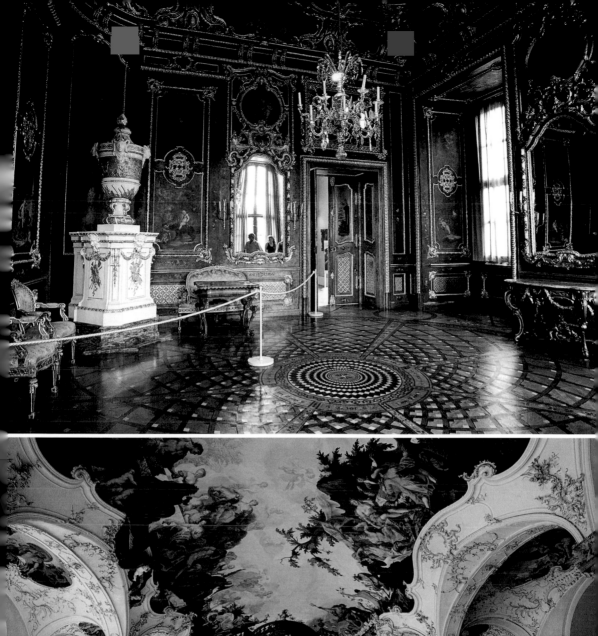

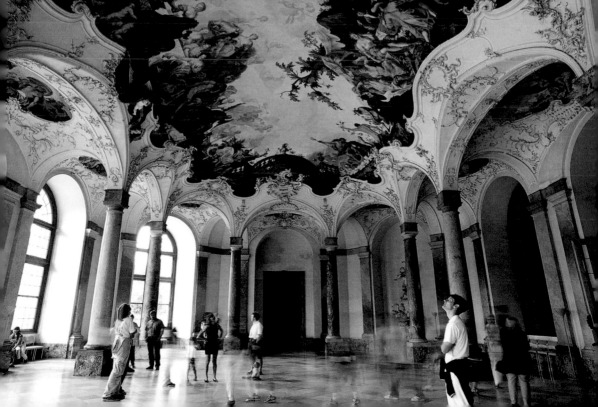

入眼簾的是巴爾塔薩爾所設計的華麗階梯，階梯盡頭頂端是一片長30 公尺、寬 18 公尺的巨型拱頂，其上還有義大利著名的壁畫大師所繪的天頂壁畫，尺寸堪稱世界第一等。

如今看似輕巧的天頂，在當年，除了參與工程的設計師與畫家之外，其他人都擔心整個天頂會塌陷。然而，它卻躲過了第二次世界大戰無情的轟炸，至今挺立不墜。

天頂壁畫具有寰宇的宏觀視野，以歐、亞、美、非四大洲為主題，但是畫中人物的表現方式迥異，位居於世界中心的歐洲人仍顯得較具文明教養，其他各洲的人則洋溢著一種獵奇般的異國情調。這種唯我獨尊的優越感，表現在後來的幾百年，正是歐洲對其他地區的基本態度。

穿過階梯大廳，進入主教宮正中央的白廳和皇家大廳——這裡的天頂壁畫華美瑰麗，尤其是白廳如波浪般的拱形廊柱，將洛可可輕巧、富變化的特性發揮得淋漓盡致。當年，宛若一國之君的大主教，便是在此招待他的貴賓。

鏡廳

經過皇家大廳，就是位於大廳兩側的皇家起居室。

皇家起居室總長 160 公尺，隔成十幾個大小不一的房間，各有不同名稱，例如，以裝潢材料命名全為鏡子所環繞的「鏡廳」，或以

右頁：皇后起居室第一客房一景。這間房間主要是供高階層的賓客拜訪之用，內部裝飾再現晚期洛可可轉向新古典主義的過渡風格。

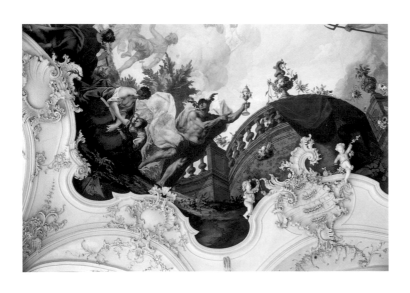

白廳天頂壁畫特寫。主教宮內的藝術裝飾充滿了特殊的異教風格。

名人為訴求的「拿破崙之室」【註】。每個房間的裝飾都極盡奢華，其中以近代修復的鏡廳最具代表性。

　　第二次世界大戰時，符茲堡主教宮與德國其他歷史建築一樣，宮裡的藝術品能拆的拆、能搬的搬，全部移到安全的地方。當工作人員來到這間從天花板到牆壁全鑲有金邊、繪有彩色圖案的鏡面房間時，才一動手，巨大的鏡面應聲而裂，在場的人只能默禱這件藝術傑作遠離戰火的浩劫。

　　然而，戰爭結束前的突襲，將整座鏡廳化為烏有，直到 1970 年代末期，有一對父子檔藝匠耗費十二年，才將鏡廳按照原有資料加以修復。

宮廷教堂

　　偌大的主教宮內最具宗教氣息的地方就是宮廷教堂了。巴爾塔薩爾設計這座教堂時，將直角改以三個拱形圓頂呈現，成就了活潑生動的橢圓形宮廷教堂。

　　教堂內部以彩色大理石鑲嵌，浮貼金色壁飾，天頂有符茲堡畫家繪製的壁畫，牆壁則布滿符茲堡雕刻師的灰泥浮雕，許多繁複的裝

皇家起居室出自歐洲各地最好的工匠之手，結合國際團隊的成果，成就了洛可可的代表作。皇后觀見室除了天花板裝飾經過整修外，大多仍保持原本的模樣，牆上的織錦畫掛氈為符茲堡主教所有，其他家具則為符茲堡木匠所製作。

右頁：鏡廳是符茲堡主教宮最絢麗、傳奇的房間之一。這間富麗堂皇的房間，以今日眼光看來，真是俗麗非常，看得人眼花撩亂。

【註】拿破崙入侵日耳曼，佔領符茲堡期間，曾入住主教宮，其下榻的房間被稱為拿破崙之室。

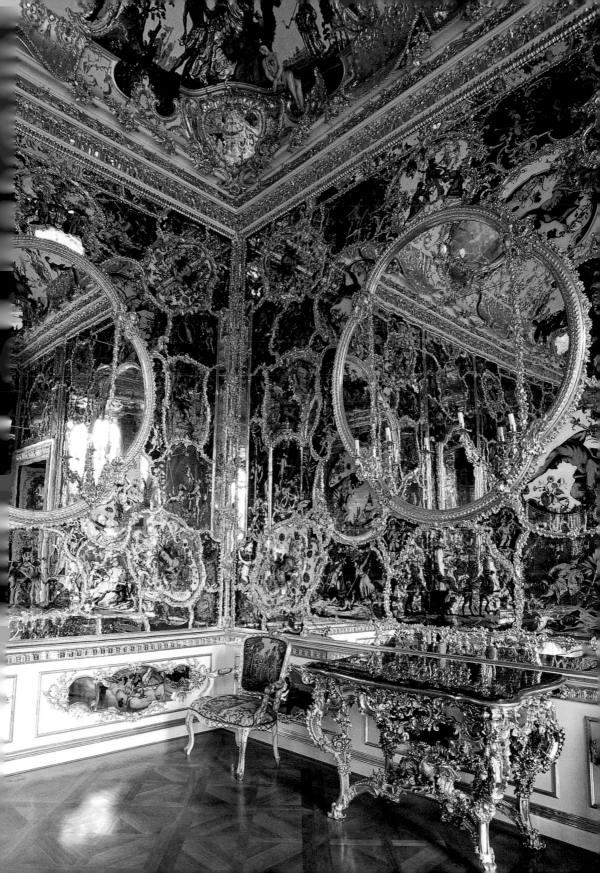

飾使得小教堂洋溢著劇場般的韻律感。得以想見，當年舉行宗教節慶活動時，是多麼令人興奮與期待的經驗！

帶有宗教意味的神聖教堂，其橢圓形的設計仍然相當迎合世俗大眾對藝術的品味，為典型的巴洛克趣味。讓人無法想像，信徒如何能在眼花撩亂的環境裡靜心祈禱默想？

藝術
無國界

在一篇短短的文章裡，我實在不願意像教科書般引經據典地描繪每一處細節。身為中國人，我卻相當敬仰這些德國的天才大師，他們能在渾沌不清的歷史洪流中，以自己的才情，配合著當時的藝術潮流，為後世人刻畫出如此清晰動人的作品。

說好只准拍攝三小時的工作，卻被我延伸至六個鐘頭。為了把握時間，我連中飯都省略了。黃昏時，當我和導遊又餓又累地癱在宮前噴水池旁，內心仍為眼前所見而感到激動，無法平息。我仍記得，為了增強曝光，工作人員破例為我拉開室內厚重的窗簾，將光線引進房間後，巴洛克、洛可可繁複又不失高雅的裝飾，絢爛得令人不敢直視。

能與主教宮內偉大的藝術精品如此親密地接觸，內心豈是感激或榮幸堪以形容？

我不禁想起早晨對符茲堡宮主講的話：「我尊敬你維護遺跡的苦心，但藝術是屬於全人類的，我相信營建主教宮的前人，肯定會歡欣地對異國子民開放，以親近欣賞它的風采，進而體會文化藝術的美好！」

難纏的宮主這時將行政官印一蓋，我就如神遊太虛夢境般。而那經由藝術洗禮的美好感覺，此刻卻仍震懾我心，教我無法自已，久久難以回神。

拿破崙之屋的裝飾極其奢華，就連牆壁上小巧的掛鐘也是十足的巴洛克風格。

微醺盛宴

　　符茲堡觀光局新上任的媒體經理，是位道地的鄉下姑娘，她在我抵達後的某個週日傍晚與我約在旅館大廳見面。受限於天氣，我趁著僅有的陽光工作，當約會時間逼近時，我不情願地放下工作，氣喘吁吁地對她說：「新聞資料給我，晚飯就免了！」沒想到她回答：「你總是要吃飯啊！」當時身著短褲的我再問：「我需要換衣服嗎？」這位美女竟不講話，只是不安地看著地板。「我十分鐘內換好衣服就下來……」

　　符茲堡的傳統美食與美酒真是人間極品，微醺中，我覺得若只是為了工作而錯過這個約會，日後，我將不會原諒自己。

　　用完餐，她陪我前往主教宮前拍夜景，在極有情調的古蹟巷道中，我不知如何報答她，便獻殷勤地唱了《窈窕淑女》（My Fair Lady）裡的一首情歌。當我陶醉地展喉高歌時，這位美女竟害羞地從我身邊像觸了高壓電般跳開，她嚇壞地說：「天啊！我們德國人絕對不會在街上高歌，明天全城都會因為一位東方人為我唱情歌而在背後指指點點。」街燈與美酒的迷濛，讓我隔著街一路尾隨她，繼續唱：「我不在乎路人對我的觀看，因為我就在這條你住的街道上……」真是恰巧又有趣。

　　觀光局小姐的矜持和誇張外放的巴洛克形成對比，我相信在巴洛克顛峰時期，這位姑娘應是金碧輝煌場景中一位不起眼的旁觀者，絕對不敢亂有自己的主張；而我，在那幽靜的巷道中，反而像極了主教宮裡那些矯情作態、奔放無比的巴洛克雕像。兩相對映，不禁莞爾。

布魯爾
宮殿

當歷史化成煙塵往事後，這座沉靜的白色宮殿和
美麗的花園，靜悄悄地，
宛若一朵盛開的青蓮……

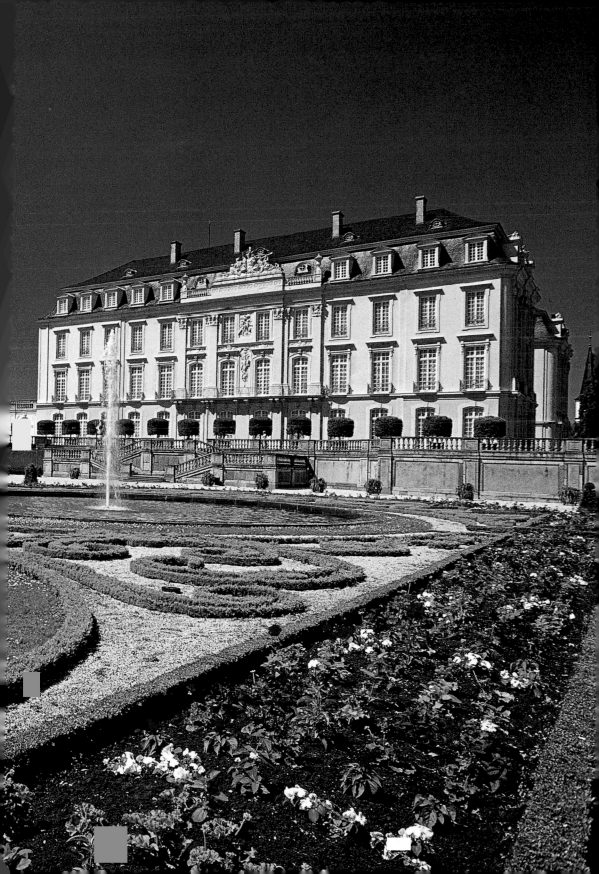

寧靜風華

　　我站在布魯爾宮殿（Schlösser Augustusburg und Falkenlust）全為大理石打造的玄關大廳裡，放眼望去，階梯就像是隻展開雙翼、鼓足氣力、振翅飛舞的蝴蝶。猶如當年初訪此地的貴族，此刻的我為眼前景象，驚豔得說不出話來。

　　除了一般的石柱，階梯兩旁的柱子外層，全為健美、面帶微笑的石像所包圍，龐大的階梯就彷彿扛在這些巨人肩上似的，輕巧無比。

　　從階梯下方往上望去，水晶吊燈輕盈地懸掛在繪盡人間盛事的天頂之下，整個空間在如此富麗裝飾的氛圍下，宛若一座大型的劇場，讓人情不自禁地扮起中古世紀的貴族，開始裝模作樣，搔首弄姿。

　　放慢腳步，拾級而上，階梯兩旁裝飾著花紋的鐵欄杆，像極了一首輕快的協奏曲，讓人彷彿聽到了輕妙的巴洛克、洛可可樂音。若能在這奢華的空間裡舉行一場化妝舞會，那簡直是「此景只應天上有，人間難得幾回見」的最佳寫照。

　　布魯爾（Brühl）位於前西德首府波昂與科隆之間，這兩座城市相距不遠，前者是昔日首府更是著名的大學城，後者更以一座通天的哥德式大教堂聞名於世。而布魯爾卻像世外桃源般躲在這兩座大城、濃蔭密布的森林之間。雖是火車必經之站，迷你的布魯爾卻仍刻意維繫住自己的生活步調，不受外界干擾。或許是對寧靜的嚮往，布魯爾宮殿不似其他巴洛克宮殿外觀奔放豪情。然而，令人不解的是，這座宮殿已列入人類遺跡，卻仍保持低調，不願被閒人叨擾。

前跨頁：介於科隆與波昂之間、布魯爾鎮上的布魯爾宮殿，是德國境內著名的巴洛克建築。

右頁：呈ㄇ字形的布魯爾宮殿內有數十間裝潢精美的房間。圖為宮殿東面一景。

呈幾何圖形的花園，洋溢著十足的理性色彩，美不勝收。

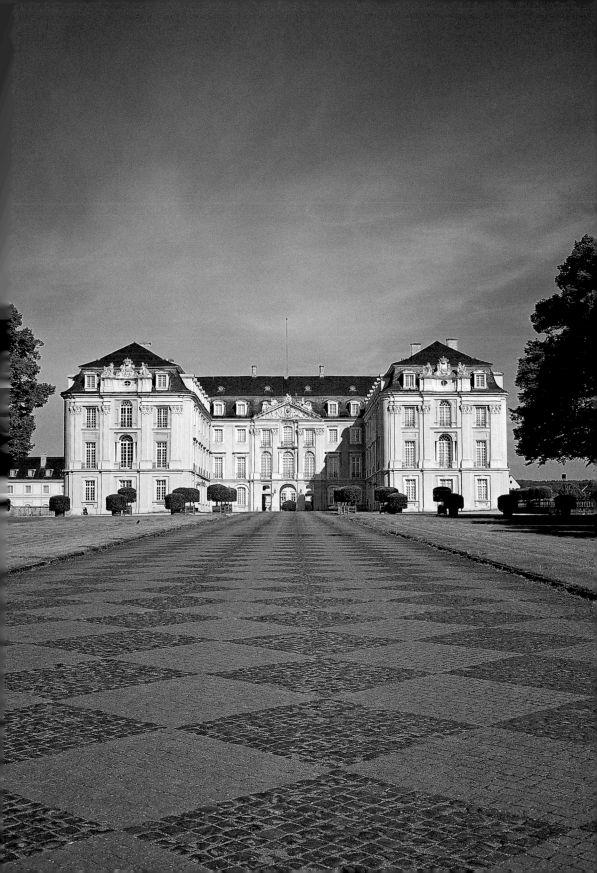

鹿園

在十九世紀日耳曼未統一前，境內有近三百個封建王國。這些蕞爾小國非但有自己的貨幣和不同的律法，更讓人無法理解的是，這些小公國的首領，有的是掌握世俗及宗教大權的王子主教，有的是封建領地的公爵，更有的是握有選舉皇帝大權的選帝侯。

「神聖羅馬帝國」的招牌已在這片古老的土地上掛了數百個年頭，然而，皇帝在這個時期並沒有什麼權力，甚至在大多時候還得小心觀察賦予他皇帝職權的選帝侯臉色。這種各自為政、錯綜複雜的歷史體系裡，會產生日後有如童話故事般的城堡、精緻非凡的宮殿應不至於讓人感到意外。布魯爾宮殿就是昔日某位選帝侯的宅邸。

原有「沼澤」之意的布魯爾，森林密布，早年是貴族遊獵嬉戲之地。自西元十三世紀起，這裡就是科隆大主教的領地，而在有「鹿園」之稱的地帶裡，歷任有權有勢的大主教及選帝侯紛紛在此興建有防衛用途的城堡和宮殿。

右頁：布魯爾宮殿階梯大廳從北向南望的壯麗盛景。

無所不用其極是巴洛克藝術的特色，繁麗、壯闊、誇張、富有戲劇性，就連身入其境者都會成為整個劇場的一部分。圖為宮殿餐廳及音樂室的壁飾裝潢。

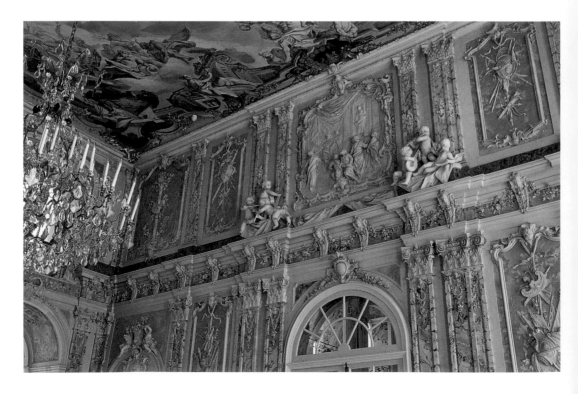

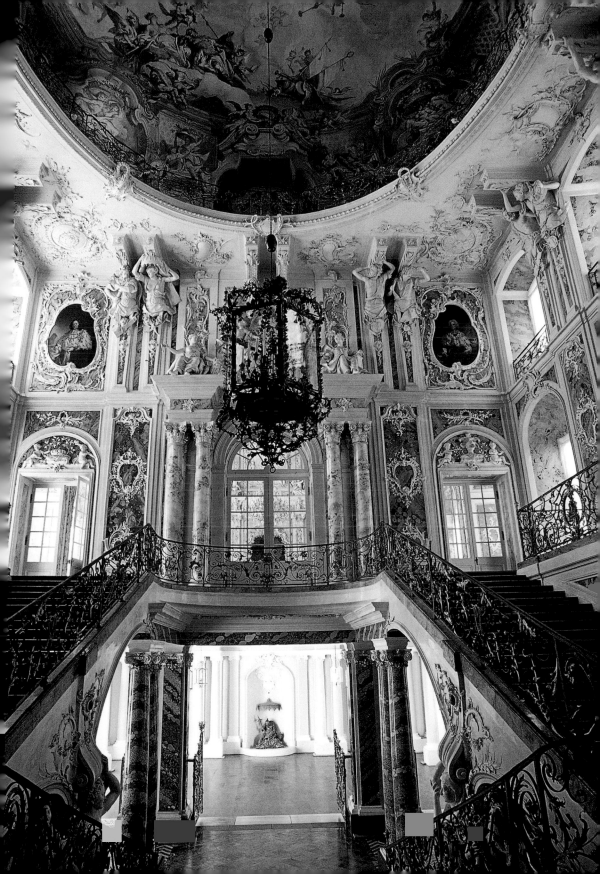

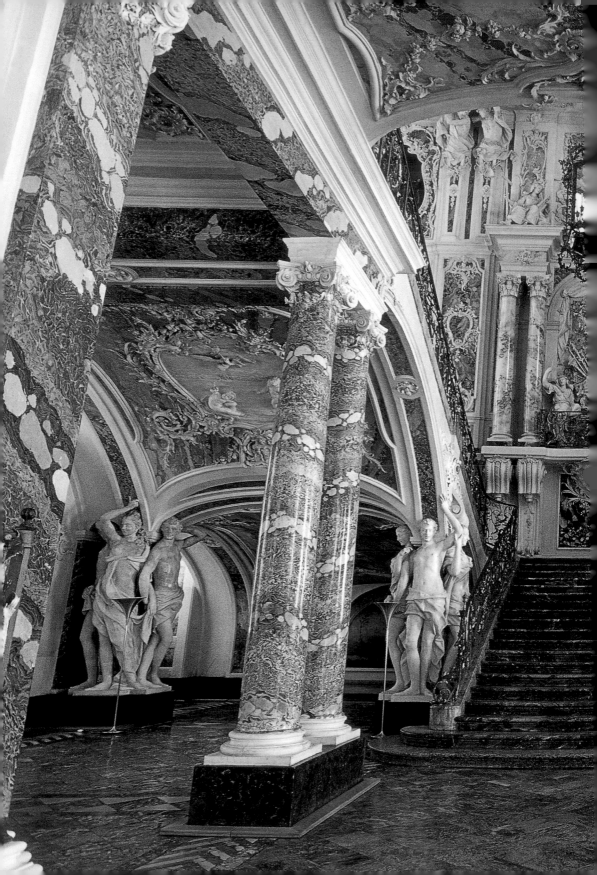

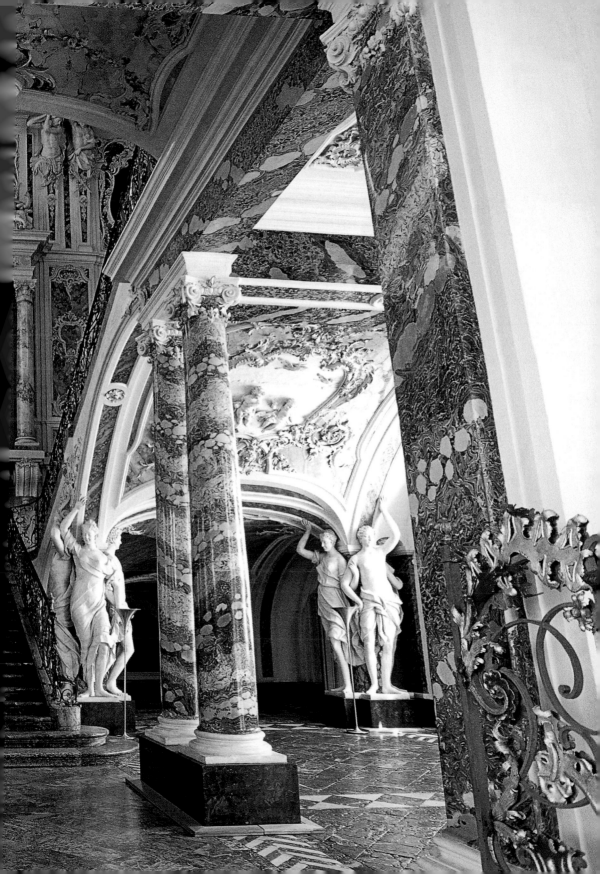

灰飛煙滅的布魯爾城堡

至十六世紀時，布魯爾城堡已具有相當完備的規格。城堡的面積龐大，並有護城河環繞，城內的建築規模以中世紀的標準而言相當可觀。只是好景不常，法國軍隊十七世紀占領這座城堡，前來解城的荷蘭及布蘭登堡軍隊接近此地時，法軍除了事先撤出之外，更不願留下任何戰利品給敵人──於是一把火徹底摧毀了這座在中古世紀還有一席之地的城堡。就像當時選帝侯描述的：「因為那無可挽救的大火，城堡內所有的屋頂及木造結構，全部化為煙灰。」

十八世紀初葉，選帝侯約瑟夫‧克萊門（Joseph Clemens）在西班牙繼位戰爭結束後，終於有時間花費心思整修位於波昂的住所。

順著情勢，約瑟夫開始著手整建布魯爾城堡，為了省錢，他只打算在嚴重受創、靠近鹿園的南面廢墟上，依著現有的結構，重建一座簡單的鄉間之屋，包括有辦公室及房間的主要建築，兩旁頂多再加兩排整體呈ㄇ字形的建築物即可。為了能直接往返城堡與波昂的住所，他希望能將萊茵河的河水引到此地，以便直接乘船。

然而礙於財政的關係，約瑟夫的許多夢想並未實現，反倒是後來的繼位者──他的姪子克萊門‧奧古斯都（Clemens August），以多樣的藝術風格將這裡裝飾為日耳曼境內最具代表性的宮殿，成為他最喜愛駐留的居所。

布魯爾
宮殿

克萊門‧奧古斯都出生於 1700 年，是巴伐利亞選帝侯之子。這位年輕人自幼在父親的調教下，很快地展開自己的政治生涯，獲得極高的聲望。對克萊門來說，興建布魯爾宮殿的兩個主要原因是他喜愛這塊美麗的地區，以及宮殿能具體象徵出他的治理王權。

日後，奧古斯都過世後，愛戴他的子民編了這麼一首歌來紀念他：「身著又藍又綠的克萊門‧奧古斯都大公在他如樂園般的宮殿裡享受神仙生活。」

前跨頁：巴洛克建築強調帝王的奢華富麗之氣，而最彰顯這種貴氣的地方正是每一座建築物入口處的玄關階梯。整座布魯爾宮殿，就是因為擁有一座著名的玄關階梯而在建築青史上留名。

右頁上：布魯爾宮殿內所有的房間都經過精心設計，為了配合節氣，呈ㄇ字形的宮殿分為南、北向，分別是夏季和冬季居室，其中面向花園的夏季居室以較清涼的白、藍色系為基調，冬季居室則以溫暖的黃色系為主調設計。圖為夏季居室的一景。

古時宮殿的所有房間都靠走道相連，越往內走越隱密，是皇室的居所，若沒有特殊身分將難以登堂入室，所有的接待室幾乎都接近玄關階梯的位置。圖為南、北向房間走道一景。

右頁下：奈波慕教堂（Nepomuk Kirche）位於宮殿第二層的東南角，這座類似小房間的小教堂採用青色和紅色紋樣繪製出大理石樣，在畫像外圍飾以金邊，非常亮麗。

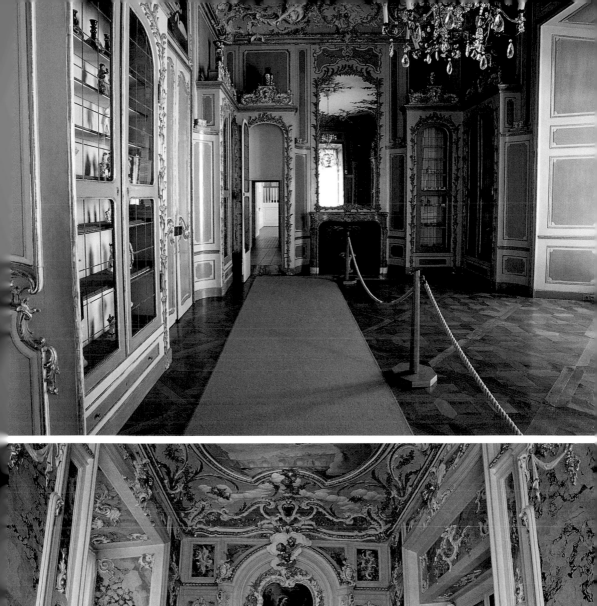
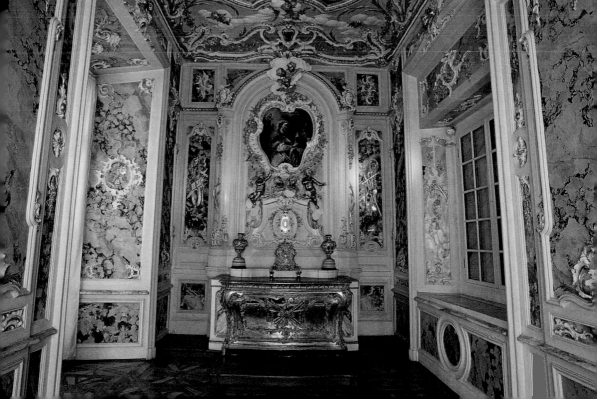

浮華年代

　　布魯爾宮殿就像大多數重要的建築一樣，歷經了各式各樣的比稿、修改。幾番折騰後，布魯爾宮殿在廢墟遺址上依當時風行的巴洛克風格興建。其中著名的建築家巴爾塔薩爾·紐曼為宮殿設計的玄關階梯，至今仍引人注目。兩層樓高的宮殿裡有六十幾間大大小小的房間，當年全出自傑出的藝匠之手。

　　布魯爾宮殿及花園幽靜得令人屏息，尤其是南面占地極廣的法式庭園，將花草布置成幾何圖案，有如地毯織出般，園內還有噴水池，極具美感。漫步在綠蔭夾道的小路上，彷彿時光倒轉，重現當年在這裡的恢意生活。難怪軍事強人拿破崙恨不得這座宮殿能裝上輪子，隨著他四處遷徙。

　　昔日的宮殿建築，以今日眼光看來，並不會比現代房舍舒適，尤其是這些一條通的房間幾乎很難有隱私；再者，龐大的空間裡，淨是虛華而不實際。

　　在宮殿全盛時期，每當有重要晚宴時，宴客大廳的二樓竟然出售座位，提供一般大眾在此觀看上流社會的用餐情景。得以想見：見過上流社會用餐的人事後會如何興高采烈、加油添醋地描述王侯的排場！那種帶著炫耀的宣傳效力，應當比現代任何傳播媒體還要來得更生動有力。

　　物換星移，當宮殿內的貴族消失在歷史的舞台後，偌大的房間內，雕金砌玉的裝飾從背景變為主體，雖然清晰，卻也使得房間有少了

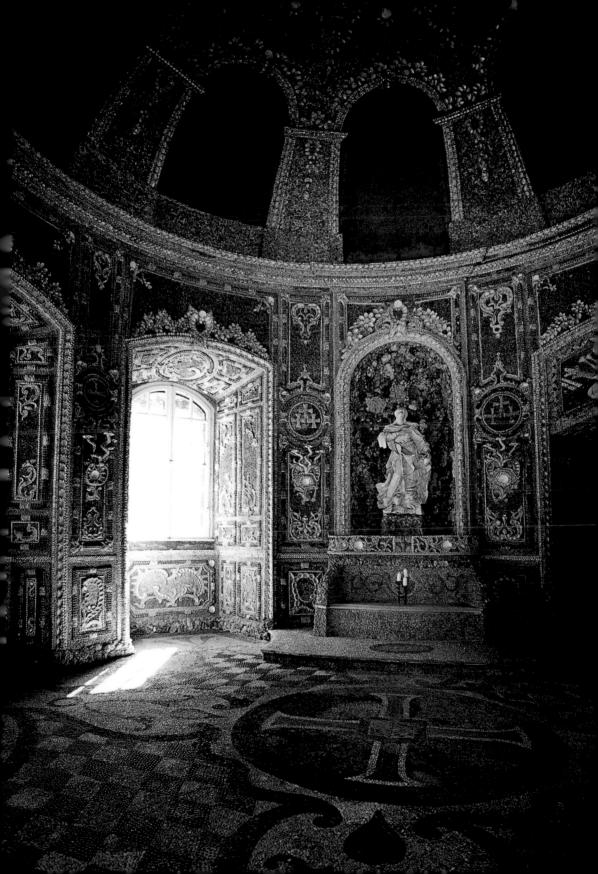

些什麼的感覺，就像以宮闈為題的電影般，試想想：看著那些身著華服、勾心鬥角、各懷鬼胎的宮廷貴族在華麗的空間內討論軍國大事或是偷腥調情，該是多麼有意思的景象！

鄉間
小屋

順著布魯爾花園再走上一段近兩公里的林蔭大道，前往另一處同樣被列入遺跡之林、同樣是克萊門‧奧古斯都興建的「鄉間小屋」（Falkenlust）。

這座被森林圍繞的小房子深得奧古斯都的喜愛，屋內的裝飾是德國境內十八世紀初最好的洛可可代表，尤其特殊的是，內部瓷磚都是以藍色鶴鳥為裝飾，相當雅致。距小屋不遠處有一座以貝殼、寶石裝飾的迷你教堂，這座以洛可可風格的小聖堂，清幽中帶著一股凜然的神聖之氣。

或許您有機會到德國一遊，從南德出發的火車經過波昂，就悄悄地滑過綠蔭後的布魯爾宮殿及花園，直抵科隆。若想窺探布魯爾宮殿，何不搭乘由兩大城所發的慢車，不急不緩，前往領略一場將時空凍結的世外桃源之旅。

離布魯爾宮殿不遠處的「鄉間小屋」同樣被列入遺跡之林，躲在離布魯爾不遠處的森林之中，是克萊門‧奧古斯都最喜歡嬉戲的地方，據說他常在這訓練他的老鷹，彷若選帝侯的世外桃源。

德國境內的
巴洛克建築

　　德國人給人的嚴肅印象好像與熱情的巴洛克風格，無法相容。但有趣的是，日耳曼境內有不少人類遺跡正是巴洛克建築，布魯爾宮殿就是其中的代表。

　　歷史學家認為，米開朗基羅在羅馬設計的聖彼得大教堂開啟巴洛克先聲，爾後，這股建築潮流傳遍歐洲各地。因宗教戰爭、三十年戰爭之故，遲至十八世紀才在日耳曼興起。

　　由於宗教的不同，德國境內的巴洛克建築風格也顯著不同，平心而論，信奉天主教的南方，無論在建築及藝術方面都要比新教所在地的北方精彩許多。

　　位於慕尼黑市內由耶穌會所管轄的聖麥克大教堂，是阿爾卑斯山以北第一座巴洛克教堂，這座鵝黃色的大教堂，將巴洛克的豔麗風華發揮得淋漓盡致。

　　建築往往能反映當地人的性格，德國著名的巴洛克建築為帝王所建，充滿帝王的虛華卻更有強烈逸樂的輕快感。在不苟言笑的德國待久了，驚見到明朗的巴洛克建築，確實有種幻夢般的不真實感。

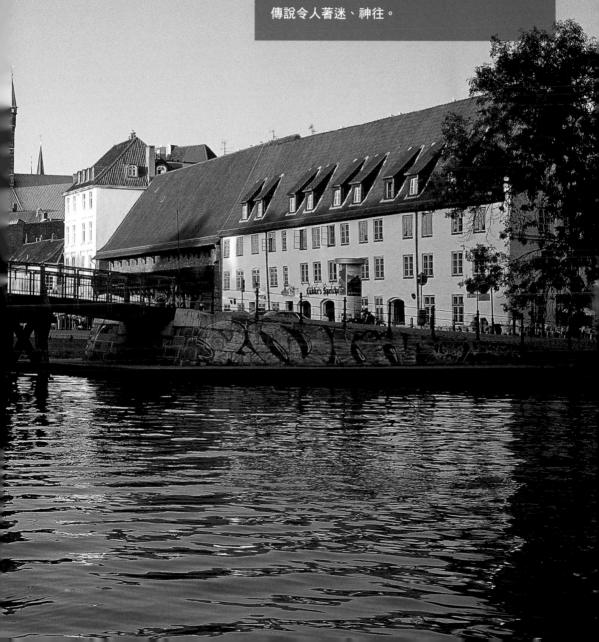

呂北克

有些城市褪去耀眼的光環，消失在歷史舞台上，卻仍能維繫住一絲歷久不衰的歷史氛圍，這種難以用文字形容的氣氛，往往如閱讀一頁傳奇般的傳說令人著迷、神往。

漢撒同盟的
歷史名城

位於德國北方瓦凱尼茲河（Wakenitz）和特拉沃河（Trave）交會點的呂北克（Lübeck），北距呂北克灣（Lübecker Bucht）15公里，南距德國第一大港漢堡（Hamburg）50公里，屬於什勒斯維希·霍爾斯坦（Schleswig-Holstein）的一部分。

呂北克是日耳曼人昔日在波羅的海沿岸最早建立的城市，也是斯堪地納維亞半島（Scandinavia）與歐洲大陸之間、以及波羅的海與北海之間最重要的交通要衝，更是「漢撒同盟」（Hanse）的首腦城市。

驅車自任何方向前往，在進入呂北克城區之前，首先映入眼簾的是城內七座大教堂的尖頂，西元十三世紀起在歐洲境內引領風騷數百年的石造哥德建築物，到了北德，全由紅磚塊造建，在晴朗的日子裡，紅色的通天大教堂在藍色天幕的襯托下，有如黃金打造一般，別有一番風味。

前跨頁：呂北克舊城區是漢撒同盟重要的政經樞紐，為日耳曼最耀眼的明星，操持著北歐洲的政經動脈。昔日盛景，只能在一幢幢古老的建築中細細尋覓。

右頁：好斯敦城門是呂北克遺跡中最重要的一部分，興建於1466年，是建築師興里希·海爾史泰多（Hinrich Helmstedo）的作品。這座城門當時是為了保衛呂北克西邊入口及入口右側的鹽倉（Salz Warehouse）而建造，城門上有三十座槍座，卻從未發射過。

從哥德式到新古典主義，豐富的建築風格和樣式，讓置身呂北克的人猶如走入建築藝術史中。

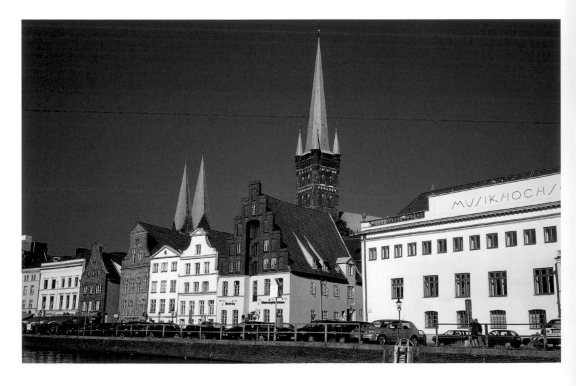

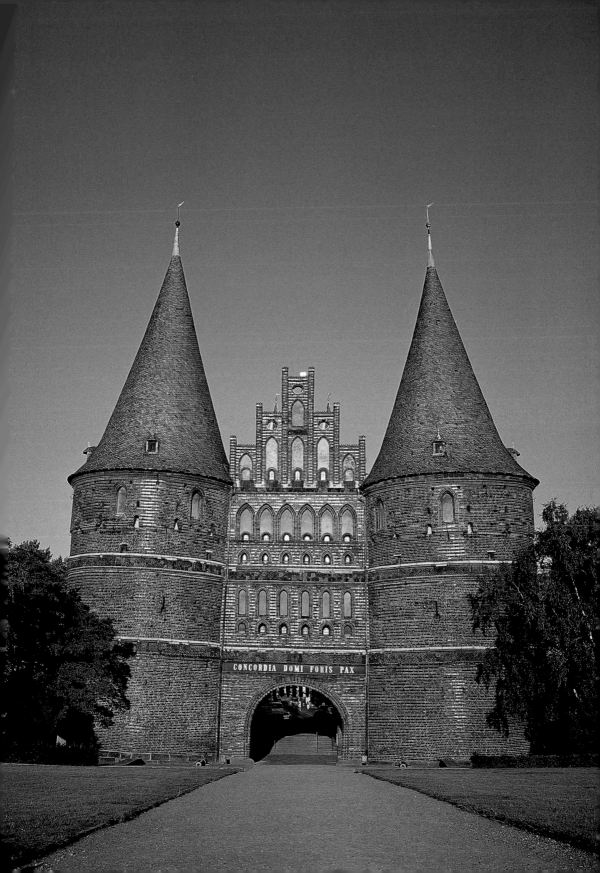

獅子亨利之威

　　八千年前，什勒斯維希‧霍爾斯坦這片區域曾被不同的民族占領。中古世紀時，呂北克周遭羅列著許多具影響力的獨立強權，而呂北克處於這些強權及民間貿易來往必經的海陸要衝、控制著這個區域的政經動脈，是當時波羅的海附近最重要的商業大城。

　　活躍於中世紀的呂北克，歷史可追溯到西元十一世紀。其間，最有影響力的當屬有「獅子亨利」（Heinrich der Löwe）之稱的薩克森暨巴伐利亞公爵（Herzog von Sachsen und Bayern），他在十二世紀末啟建大教堂（Kathedrale），並展開主教座堂（Dom）、聖瑪利教堂（St. Marien）和聖彼得大教堂（St. Peter）的奠基工作；同一時期，獅子亨利開始有計畫地設計修築呂北克城。呂北克城如今井然有序的面貌，幾乎皆源自於當時的設計。

自由之城

　　1226 年時，神聖羅馬帝國皇帝腓特烈二世（Friedrich II）賦予呂

右頁：俯瞰呂北克舊城區，在一片古建築群裡，在藍天下聳立的聖瑪利教堂尖塔特別醒目。教堂曾於 1941 年遭空襲破壞，但戰後已重新修建完成。

呂北克音樂學院附近的古街道，是辨識各時期建築的最佳地點。這條街上的房子，從哥德到文藝復興、巴洛克、洛可可、新古典主義一應俱全。

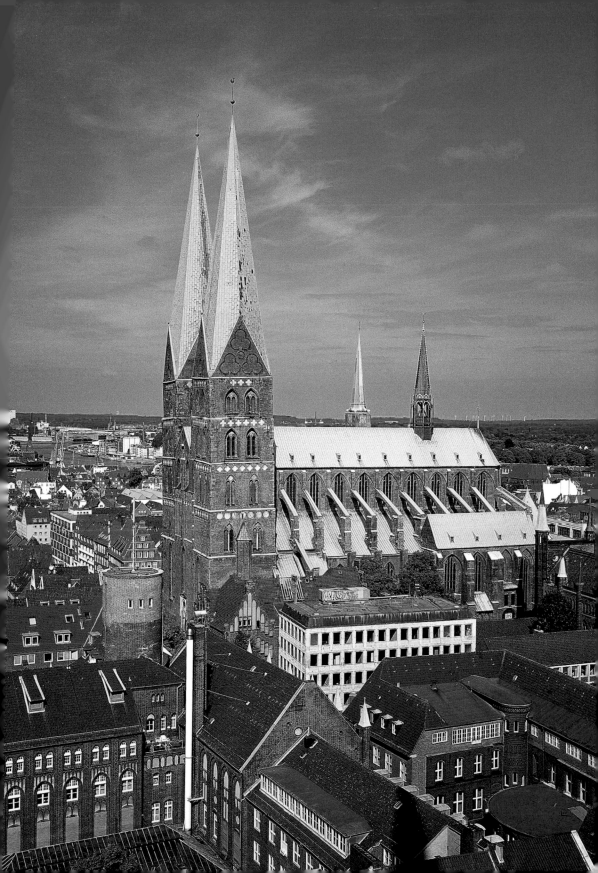

北克「自由城」的權利，這一項特權使得呂北克市民得以脫離封爵、主教的管轄，直接隸屬於皇帝，並得到發展為商業大城的契機。

　　然而，因為缺乏中央政權的支持，漢撒同盟並無足夠力量與逐漸獨立的城邦或國家（瑞典、俄羅斯和英格蘭）相抗衡，使得同盟的擴張受到限制；此外，同盟體無法適應某些商業環境的改變，例如，波羅的海青魚銳減、布魯日港的淤塞及荷蘭船隻入侵波羅的海，種種問題，終於使得同盟在十五世紀末開始走下坡。1598 年，漢撒同盟關閉了位於倫敦的最後一個海外分支機構「漢撒之秤」（Hanseatic Steelyard）。

什勒斯維希‧霍爾斯坦

　　1618 至 1648 年的三十年戰爭，使得日耳曼的經濟遭到嚴重破壞，而漢撒同盟此時形同影子。1669 年漢撒同盟召開最後一次會議時，只剩下呂北克、不來梅和漢堡還頂著這個虛空的光環。

圖中為僅容一人通過的騎樓，看似私人巷道的小騎樓，入內後卻是別有洞天的小社區。漫步在呂北克舊城街頭，一幢幢老房子向外來者訴說著興建者的創意和過往歲月。

呂北克的北城門最古老的部分建於十三世紀，整座城門完成於 1444 年，城樓上巴洛克式樣的圓頂則完成於 1685 年。

西元十九紀初，呂北克被法國占領，一向傲然獨立於波羅的海的中古名城，再也無可避免地捲進現代歷史的漩渦中。1866 年，呂北克加入北德聯邦；1937 年，漢堡條文終止了呂北克自由城的權利，而成為什勒斯維希‧霍爾斯坦的一部分。

建築博物館
之林

第二次世界大戰時，呂北克遭到空前的轟炸，1942 年 3 月 29 日聖枝主日這天，有將近一千棟房屋以及五座宏偉教堂的尖塔全部遭到摧毀。

縱使歷經這場劫難，呂北克城內所有十三世紀至十五世紀古老建築，仍超過北德倖存古建築總和的五分之一。

被毀的呂北克舊城區承受戰後不得當的整修，反而喪失昔日風采。直到 1970 年代，德國政府及呂北克人民再度投入恢復舊城景觀的工作，經過了十七年的努力，以及它在漢撒同盟時期的重要地位等因素，聯合國文教基金會終於在 1987 年將位於特拉沃河環繞的舊城區列入塊寶之林。

呂北克被護城河環繞，波光粼粼，透著一股其他歷史名城少見的空靈曼妙，彰顯出一種現代都會所沒有的永恆感。

舊城區的天際線

如今前往呂北克，舊城區飽受摧殘的痕跡已不復見，再加上有特拉沃河圍繞，在地形上彷彿是座有天然屏障的小島——早期則必須經由橋樑或堤堰才能進入呂北克舊城。

舊城區南北約 2 公里、東西約 1.5 公里，迄今仍有近三千名居民，窄小的巷道之後猶如小小世界般，躲著許多式樣令人驚豔的民居、高聳的紅磚瓦教堂和銅綠色的尖塔。橋樑依偎在平靜的運河上，河岸綠柳搖曳，聖瑪利教堂於第二次世界大戰時掉落地面而裂成數塊的古鐘，至今仍留在原地，似乎在控訴著戰爭的殘酷與醜陋。

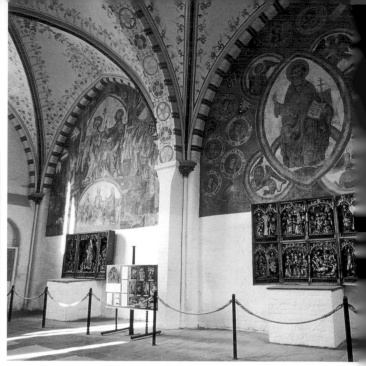

漢撒同盟全盛時期，呂北克的哥德式磚造建築從最初的原始風格，蛻變成完美的建築藝術，這一幢幢優美的建築，成為有形文化遺產，將呂北克變成一座活生生的建築博物館。在哥德、文藝復興、巴洛克、新古典主義等建築式樣中，呂北克最顯著的特色當屬高聳入雲的尖塔，自中古世紀起，教堂尖塔就已經為呂北克勾勒出最優美的天際線。

布登勃洛克之家

這座人文薈萃的城市，出過不少具有影響力的人士，其中以《布登勃洛克一家》（*Buddenbrooks*）、《魂斷威尼斯》（*Der Tod in Venedig*）等作品揚名國際的大作家湯瑪斯・曼（Thomas Mann）和亨利・曼（Heinrich Mann）兄弟最為知名。兩兄弟的創作靈感幾乎來自故鄉的呂北克，而成為《布登勃洛克一家》背景的「布登勃洛克之家」，在湯瑪斯家族的經營下，如今已成為紀念館，是許多文學崇拜者的朝聖地點。

上左：聖靈醫院是德國境內最早的公共福利機構，迄今教堂後面仍開放給城內貧困的人居住，教堂裡十字拱頂上有十三世紀的水彩壁畫。

上右：1260 年由呂北客商人所興建的聖靈醫院，原為教堂，後來改成救濟院及醫院。

右頁：聖瑪利大教堂，哥德式的內觀氣勢恢弘。與法國的哥德式教堂不同，呂北克全是以磚塊興建而不是天然石塊。

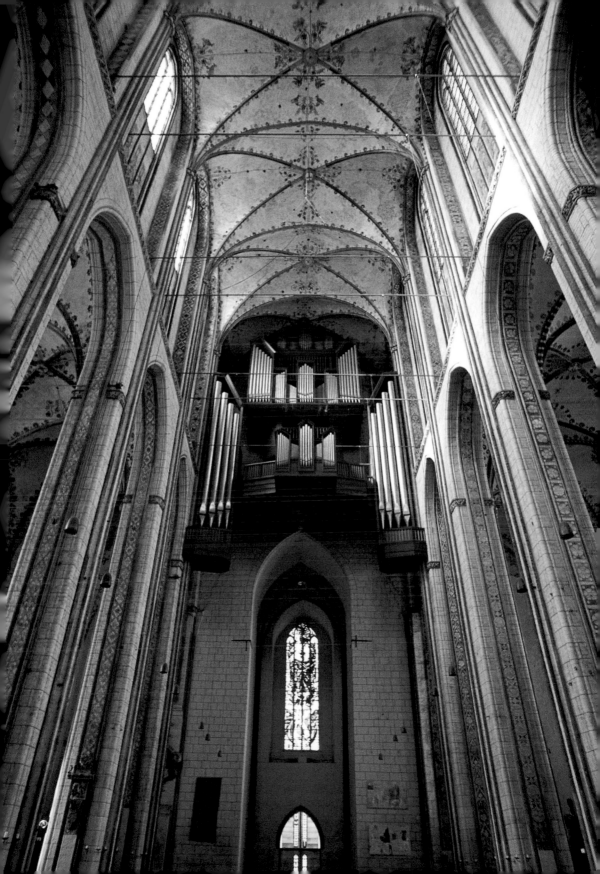

特拉沃孟德
的海濱

　　呂北克昔日左右著各海洋要衝的風采已不復見，然而其近郊另一處觀光城市特拉沃孟德（Travemünde）的海濱，卻可真正體會海上貿易的魅力。因為位居海陸交通要道，所有進入漢堡的船隻都打此經過。

　　特拉沃孟德海濱的海水顏色濃烈得有如未經雕琢的藍寶石，在深藍無際的海平面上，常常可以看到船影點點，慢慢地，小小的船影經由點、線、面，突然船身像摩天大樓似地從眼前經過，幾乎像是可用手觸摸般貼著岸邊而行，更令人驚異的是，體積龐大的船隻並沒有減速的感覺，一艘又一艘，魚貫經過，有如飛機降落。這些大船掛滿了來自世界各地的旗幟，萬旗飄動中讓人幾乎得以想見呂北克的全盛時期有多麼的豐盛富麗！

右頁：布登勃洛克之家，如今是湯瑪斯・曼的紀念館。洛可可風格的建築，山牆在小曲線的運用下，顯得流暢優美；渦渦狀的扶壁，讓建物感覺更精緻細膩；仿羅馬式的大門，在簡單的紋飾襯托下，展現出非凡的氣勢。

聖瑪利教堂於第二次世界大戰時受到嚴重的損壞，圖為當年自鐘樓頂掉落下來的巨鐘，除了部分陷入地面外，還有斷裂的殘塊，令人怵目驚心。

Anno Dominus providebit 1758

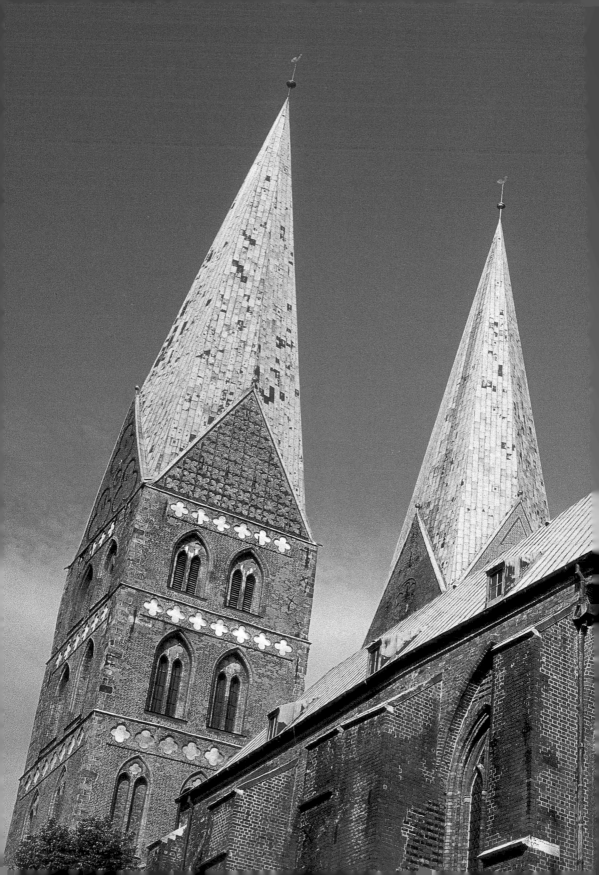

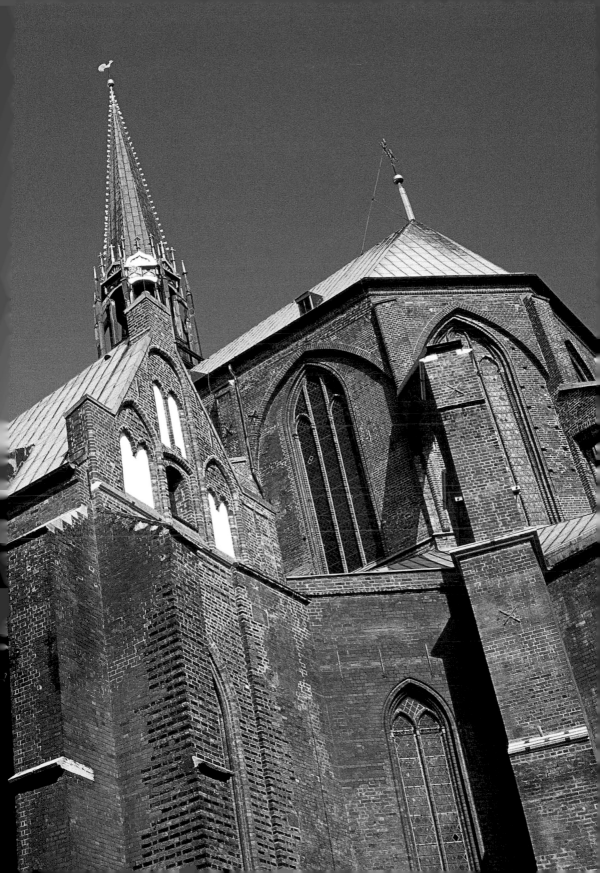

永恆的
名城

　　如今呂北克不再擁有漢撒同盟時期的傲人地位，然而這座水天一色的城市，仍是德國濱臨波羅的海最迷人的一顆明珠。對偏安於一角的人而言，很難了解海洋文化的活潑與豐富，呂北克的地理位置非常接近北歐，除了明顯的語言差異外，就算把自己想像在北歐境內也不為過——有許多著名的城市就是因著特殊的地理位置而孕育出與眾不同的文化厚度。

　　縱使呂北克的盛景不在，卻風華猶存，當地居民悠閒地在運河上行船，搭配著舊城區裡被火紅夕陽渲染成的古老建築，簡直美得有如一張永不褪色的明信片。建於十三世紀的哥德式好斯敦城門（Holstentor）刻寫著「願平安賜給此屋及一切眾生」（CONCORDIA DOMI PORIS PAX），幾個簡短的拉丁大文字，豈不是訴說著呂北克永恆的殷切盼望？

　　歷史會找到新的舞台，屬於呂北克那個強霸一方的時代早已煙消雲散，但那些遙遠的記憶卻依然保留在舊城區內一座座的古老建築外觀上，就像夕陽無限好的黃昏，呂北克保有的一切並不會因為時空轉換而遜色。

前跨頁：德國北部的哥德式大教堂大多以紅磚塊興建，相當富有特色，以磚塊興建教堂的技術十二世紀時由倫巴底（Lombardy）僧侶引進。聖瑪利大教堂完成於十三世紀，為波羅的海地區哥德式磚造教堂的典範。教堂高聳的哥德式天花板因大量的花紋裝飾，顯得精巧非凡，教堂內還有一座世界最大的、以機械動力啟動的管風琴。

左：聖彼得教堂完成於十四世紀，教堂鐘樓頂端是俯瞰大呂北克地區最好的景點。

右：聖凱瑟琳教堂是北德境內美麗的教堂，典型早期哥德式風格的尖頂窗，造型簡單，卻展現出平和沉靜的氣氛。這座教堂如今已改為宗教美術博物館。

漢撒同盟

　　任何文明的產生與活躍的經濟脫不了關係。繁華的貿易,促使日耳曼與其他國家的日耳曼商業集團基於保護共同的商業利益,而成立西歐史上著名的漢撒同盟。這個擁有武力的商會組織,幾乎就是呂北克的同義字。

　　隨著 1226 年設立自由城,呂北克成為漢撒同盟的領導城市。至十四世紀中葉起,在呂北克的領導下,漢撒同盟控制了北海及波羅的海沿岸的貿易活動,諸如布魯日(Bruges)、倫敦、諾夫哥羅德(Novgorod)、布藍許維(Braunschweig)、雷瓦爾(Reval)及卑爾根(Bergen),都納入漢撒同盟。

　　十五世紀時,有將近一百八十個城市加入漢撒同盟,使得北歐與西北歐地區,產生了有史以來第一個區域整合經濟。

　　在中世紀時期,漢撒同盟的政經影響力比任何一個日耳曼國家更大,它的軍事力量與同時期的王國相較,有過之而無不及。這時漢撒同盟訂出了嚴格的法規,每個成員都得遵守,而且所有成員必須派代表出席會議,其決議對所有會員均具有約束力,任何不遵守決議的城市,將會受到全體會員的杯葛。

　　這一強悍的政經體系,使得北歐和中歐之間城市的交通路線維持暢通。權力顛峰時期,漢撒同盟甚至在 1370 年向丹麥國王宣戰,以爭取該同盟在丹麥領土內的權力,而呂北克此時在同盟中也達到了空前的地位。十六世紀以後,隨著政治局勢丕變,威名一時的漢撒同盟終於走入歷史。

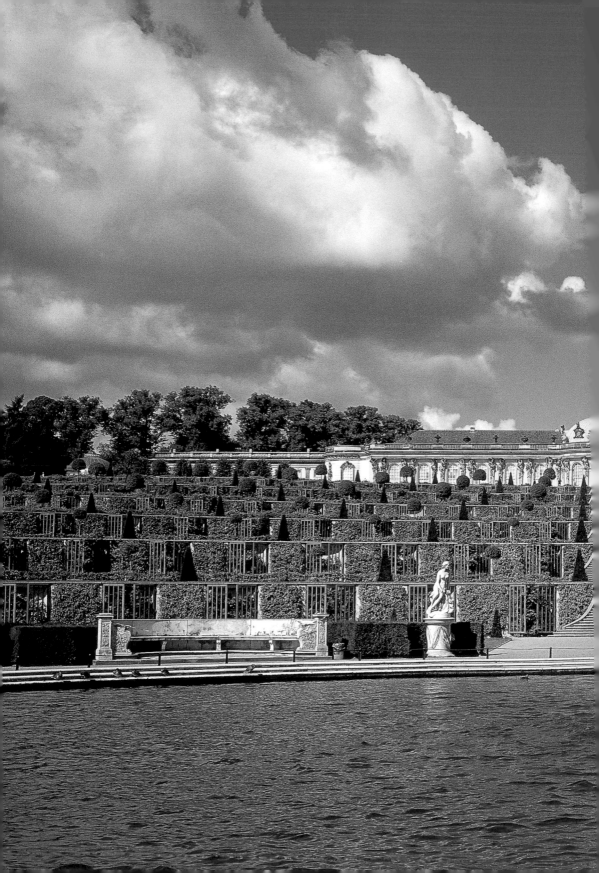

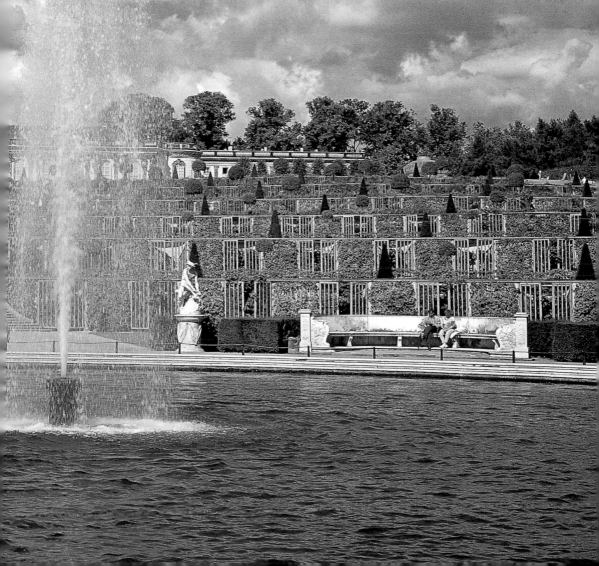

忘憂宮

只有兩百多年歷史的忘憂宮，以中國人的眼光來看真是年輕，縱使其中的中國情調難以令人認同，然而「忘憂」卻是炎黃子孫最嚮往的生活境界。

在橡樹之下

德國首都柏林附近的波茲坦（Potsdam）於西元 993 年初次獲得官方正式命名為「波茲圖米」（Potztupimi），意即「在橡樹之下」。幾個世紀以來，這個小小漁村的政經地位並不重要，文化方面也沒有什麼特別的發展。然而後來卻成為日耳曼的歷史重鎮——統一德國的日耳曼前身，著名的普魯士（Preußen）就是在此發跡。

西元十八世紀，當列強覬覦歐洲甚至世界霸權時，德國既不是帝國，也不是主權統一的國家，而是一個由三百五十個諸侯國和一千多個小領地構成的地帶。當時境內有兩個超級強權：奧地利的哈布斯堡王朝，及普魯士大選帝侯霍亨索倫（Hohenzollern）家族的布蘭登堡王朝。

前跨頁：忘憂宮是德國巴洛克、洛可可建築的最高成就，這座以居家為主的小巧宮殿，是腓特烈大帝生前最喜愛的居所。

右頁：忘憂宮朝向花園的一面，裝有採光良好的法國式高窗，北牆裝飾有三十六位喝得酩酊大醉的酒神像，這些放浪形骸的雕像，象徵腓特烈大帝所追求的逸樂氣質。

忘憂宮前階梯兩旁的葡萄樹。鮮少有人以葡萄園作為庭園的主要裝飾，腓特烈大帝破天荒的靈感使忘憂宮有了另類特色。

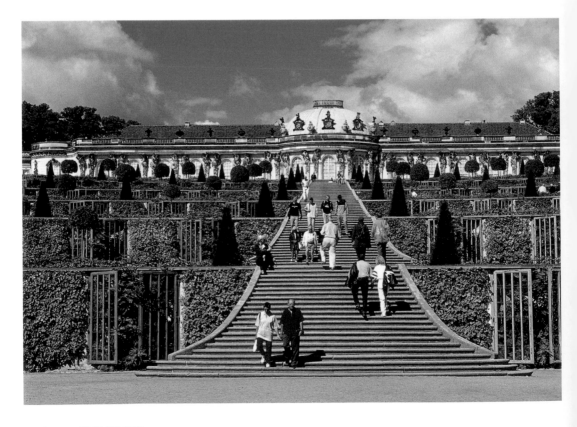

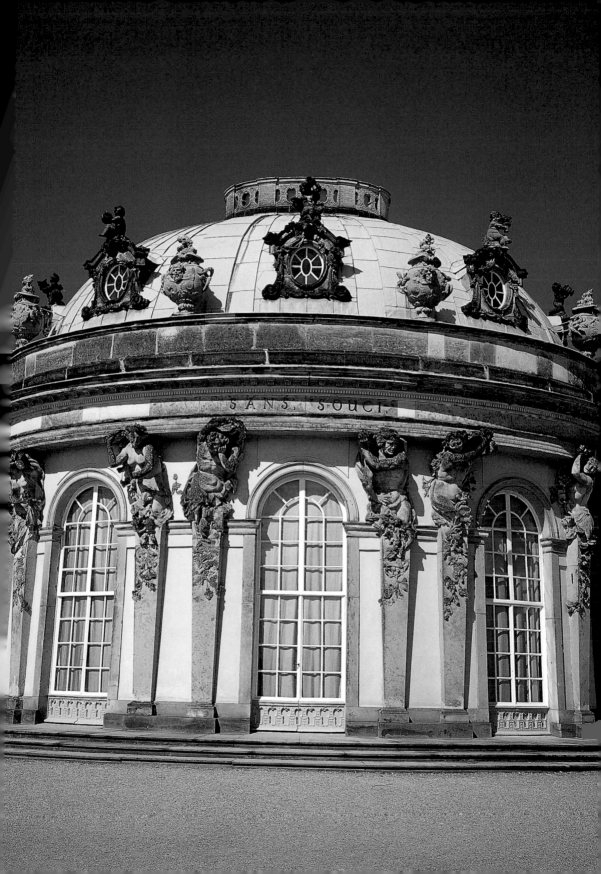

荒野山的避暑夏宮

　　普魯士以強大的軍力併吞各小邦國，至三十年戰爭後，有「軍人國王」之稱的腓特烈‧威廉一世，看上這塊布滿湖泊的沼澤地，於是在此另建新都。他和他的大臣都冀望將這裡建成一個夢土樂園。而真正將這個夢想實現的是他的兒子——自稱為「國家僕人」的英明君主腓特烈大帝（Friedrich der Große）。

　　腓特烈大帝的歷史評價相當高，連法國啟蒙運動健將——出名難搞的哲學家伏爾泰，都認為腓特烈是一位可愛可敬的人。

　　腓特烈大帝在位期間，波茲坦獲得了空前的發展。這位集各種天賦及興趣於一身的君王，除了自歐洲延攬一流的建築師和藝術家裝飾新城，更因為自己的藝術喜好，發展出自成一格的腓特烈洛可可風，令所有旁觀者激賞。西元 1174 年，腓特烈大帝在俗稱「荒野山」（Wüsten Berg）的城外地區遍植葡萄樹，並命令建築師喬治‧文森斯勞西‧馮‧克諾伯斯多夫（Georg Venzeslaus von Knobelsdorf）依照他的藍圖規劃，在此建造占地 293 公頃的避暑夏宮——忘憂宮（Sanssouci）。

　　自腓特烈‧威廉二世至西元 1918 年間，德國皇帝都居住在忘憂宮花園裡，而眾宮殿之首的忘憂宮，是日耳曼境內最美、最具代表性的洛可可建築。

　　忘憂宮不像歐洲其他著重於裝飾的著名宮殿——盛氣凌人的排場，富麗堂皇，卻往往讓人心生壓力，無法久留；反之，這座宮殿的規模堪稱迷你、輕盈，內觀擁有其他宮殿常見的奢華布置，更有一分其他帝王之家所沒有的閒常家居情趣，這恰好符合「忘憂」的命名。

忘憂宮花園裡有近四百尊大理石雕像，幾乎都是同時期的傑作，為了長久保存，多以複製品替代。

右頁：橘園位於忘憂宮左後側，是一座鵝黃色的義大利文藝復興式建築。常到義大利旅行的腓特烈‧威廉五世授意將橘園設計成地中海庭園的翻版。

世外桃源，
樂以忘憂

在腓特烈大帝的夢想裡，忘憂宮是隱密的私人居所，而不是賣弄虛華的宮殿。由於克諾伯斯多夫曾到義大利旅行，並接觸過法國當時的前衛建築師，因此他以一種混合晚期巴洛克及洛可可的風格裝飾宮殿內外，使忘憂宮成為德國境內最美的洛可可建築代表。

綠樹成蔭的忘憂宮花園裡，隨處可見的希臘古典雕像、涼亭、樓閣，甚至一座洋溢著異國情調的中國茶館，在在刻意凸顯出世外桃源的浪漫主題。在藍天的對比下，鵝黃色的忘憂宮更加璀璨。

右頁：新皇宮用來招待皇室貴賓的是一座ㄇ字形的紅色巴洛克建築。

中央噴水池

腓特烈大帝以葡萄園布置庭園景觀，葡萄園分布在忘憂宮前 132 級台階兩旁的花壇，有別於其他以花草裝飾的歐洲宮廷花園。更有趣的是，葡萄架前都有玻璃門的保護，以抵擋北德嚴寒的冬季。站在台階上，往下俯瞰巴洛克的大噴水池，美景盡收眼底。

噴水池有個有趣故事。歐洲在十八世紀時蔓延著向古典主義致敬的思潮。腓特烈大帝不免俗地命人在忘憂宮不遠處的羅馬圓形劇場遺跡大興土木，並將哈維爾的河水引到此地，藉著地形使水流在忘

忘憂宮裡的每個房間大廳都以同時期最精緻的藝術風格加以裝飾。圖為新皇宮內的某廳玄關。

次跨頁：新皇宮位於忘憂宮花園的西側，這座宮殿的建築計畫在西元 1755 年出爐，原本構想建在哈維爾河畔，但 1763 年開始興建時否定了原始計畫，而將皇宮建在忘憂宮花園裡。

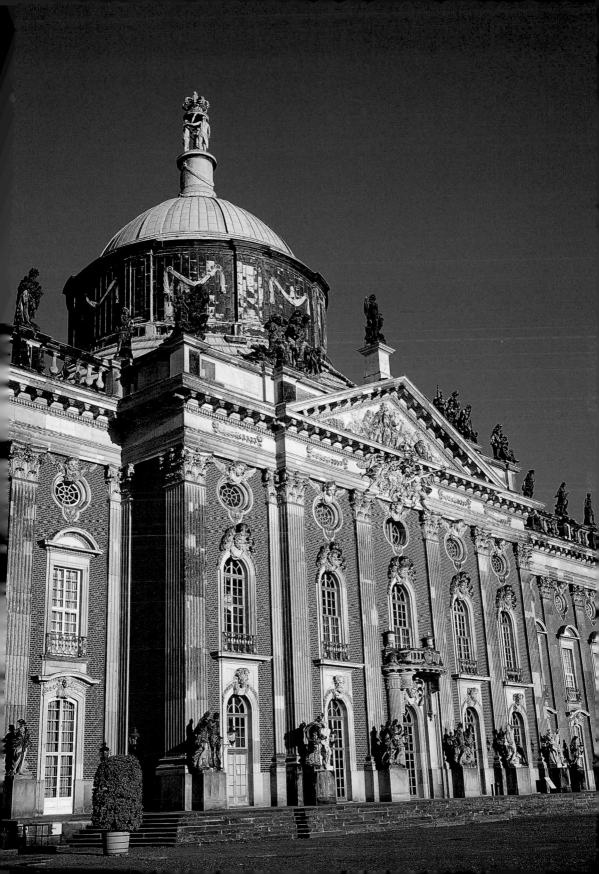

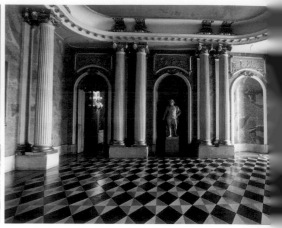

憂宮前噴出一道大泉。

好玩的是，腓特烈大帝的天真夢想只實現過一次，西元 1754 年某個春天早晨，蓄水池蓄積了足夠的水後，池中奇蹟似地冒出一股微弱的噴泉，但持續不了多久便停止了，直到他的子嗣繼位，以蒸汽動力驅動後才使水池如泉湧出。如今的忘憂宮前的大噴水池採電力驅動，泉水才得以汩汩不斷。

十二間房

忘憂宮的格居對稱，長條形的建築物只有一層樓面，正面中央有圓頂的部分為腓特烈大帝用來宴客的大理石廳，兩旁分為東、西翼，建築物背後還有半圓形古希臘羅馬式柱廊環繞的廣場。宮內有十二間房間，包括謁見室、國王辦公室、寢宮、音樂室等，活潑輕快的洛可可風格在這裡發揮得淋漓盡致，美不勝收。黃色、紅色的基調，搭配金色的花邊，使得這些房間亮麗、熱情之外又媚而不俗，相當雅致。

尤其值得一提的是，有幾間寢室裡的圖紋壁紙和窗簾至今仍影響著普世的裝潢品味。

酷愛音樂的腓特烈大帝經常在音樂室演奏，更在此創作出四首交響曲及一百二十首橫笛奏鳴曲。音樂室裡的陳列仍維持當時情景，配合當年流行的洛可可音樂，彷彿重現往日美妙的情境。除了音樂室，另一個深得腓特烈大帝喜愛的房間是圖書室。這間圖書室現今

忘憂宮十二間房間內的裝飾陳設，是洛可可風格最高的成就。圖為腓特烈大帝的音樂室。

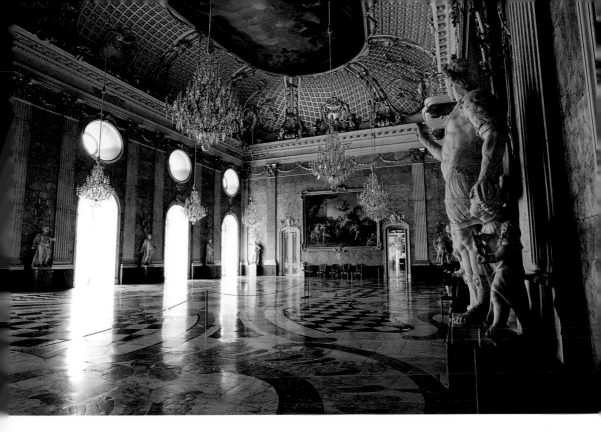

大理石廳位於貝殼屋的上方，是新皇宮裡最大的房間。這座宴客大廳壁上的繪畫以古典神話為題材，出自十八世紀法國畫家之手；天頂壁畫則是由畫家查爾斯（Charles Amedee Philippe van Loo）所繪，描述希臘眾神歡宴的場面。

為了嚴格控制室內的溫度和濕度，參觀者只能從門口隔著玻璃窗觀望。

除了房間之外，玄關迴廊也很可觀，在第二次世界大戰前，這裡掛滿了法國洛可可畫家華鐸（Jean-Antoine Watteau）的作品。如今仍充滿了其他藝術家的傑作。

穿越忘憂宮前的中央噴水池大道，往左轉，在荷蘭花園裡有一座腓特烈大帝生前興建的藝廊，這是德國境內第一座以博物館概念興建的建築，裡面展示著腓特烈大帝的收藏品。藝廊正面鑲有大型的落地窗，以及象徵哲學、歷史、雕刻、繪畫、地理、光學、天文等一系列人文精神的雕像。裡面的124幅畫作中，以義大利卡洛吉歐和西班牙魯本斯的作品最著名。為了強調整體空間感，這些作品均以密集排列的方式掛在落地窗的另一側。

新皇宮

除了忘憂宮，整個廣大花園裡還有數座完成於腓特烈生前的建築，

其中以花園東端的新皇宮最壯觀，被腓特烈大帝以「吹牛之作」來形容。這座長 220 公尺的宮殿，外牆刻有四百尊雕像，內部裝潢極其奢華。

專門用來招待皇室貴賓的新皇宮，是一座呈ㄇ字形的紅色巴洛克建築，中央頂端有一座巨大的圓頂，宮殿原本以石塊興建，基於時間及成本考量，最後以質地較差的石材取代，為日後的維修帶來了極大困擾。

上及右頁：西元十八世紀，普魯士刮起一陣中國風，忘憂宮花園裡的中國茶館正是這時期的產物。

貝殼屋

新皇宮內有壯觀的大廳、洛可可風格的劇院，以及難以數計的精美畫作與家具。

在眾多房間裡有間命名為「貝殼屋」的宴客大廳甚為特殊。這座以大量貝殼、珊瑚、玻璃、珍貴珠寶及化石裝飾的大廳，幾乎是一座活生生的人造水晶宮。晶亮晶亮的貝殼徹底發揮巴洛克及洛可可的風格，卻因為雕金砌玉過頭，而使其藝術成就大減。

中國茶館

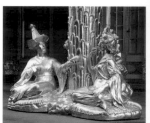

西元十八世紀，整個歐陸因為喜愛中國瓷器，再加上傳教士的宣揚，而刮起一陣無遠弗屆的中國風。當年腓特烈大帝授權監造的圓形茶館就是這股風潮的產物。

符合庭園景觀設計的中國茶館，圍繞著身著中國服飾的金色西方人物雕像，洋味十足，很有異國情調，成為西歐很多以中國人物為主題的陶瓷作品的靈感來源。

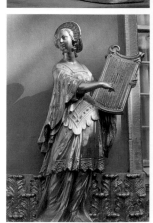

至於園內另有一座較小型的龍屋，房簷上的小龍和建築物本身反而像是迪士尼動畫裡的產物，非常滑稽，算不上藝術作品。

走筆至此，猛然驚覺：忘憂宮著迷中國風之時，正是大清乾隆盛世，比忘憂宮大上數十倍的「萬園之園」圓明園，此刻正在如火如荼地進行最後修繕。這兩座幾乎同時期完工的皇家花園，日後的命運竟不可同日而語，令人扼腕。

中國茶館外的雕像。這些看起來不中不西的雕像曾經在歐洲風靡一時，不少西方以中國人物為題的工藝品上都有類似圖像，這正是一般西方人腦海中的中國情調。

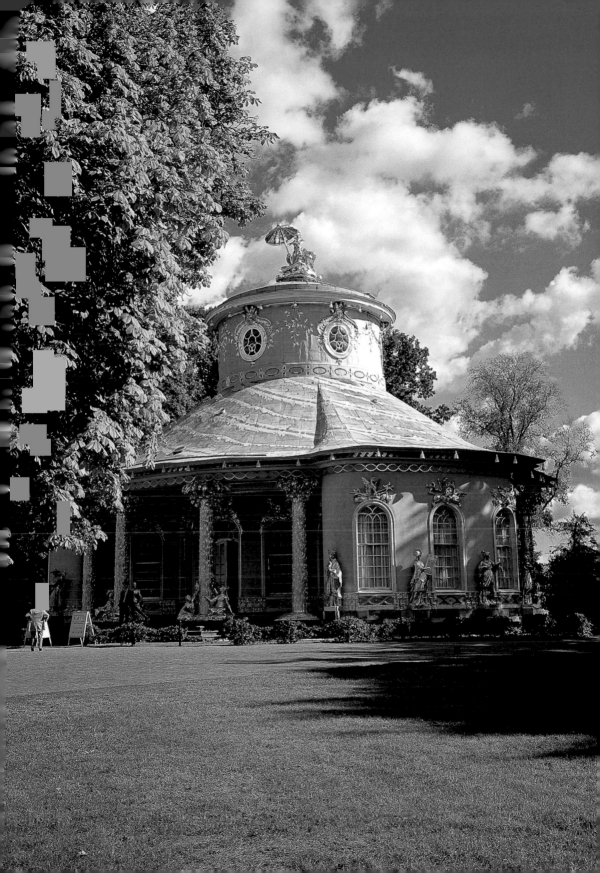

忘憂宮
花園

腓特烈大帝過世後，十九世紀初期，忘憂宮花園新添幾座新古典主義式的建築，包括柏林名建築師申克爾（Karl Friedrich Schinkel）設計的夏洛騰霍夫宮、羅馬浴池，三位建築師設計的橘園，以及作為腓特烈六世和皇后安息的和平教堂等。這幾座建築內外觀都達一定水準，尤其是橘園，是按照文藝復興風格催生者麥迪奇家族的羅馬別墅興建，洋溢著濃厚的南歐義大利地中海風情，十足忘憂。

除了每一座宮殿前的花園，還有許多獨立的花園，其中以腓特烈‧威廉六世為紀念腓特烈大帝而建的日耳曼花園和西西里花園最著名。日耳曼花園內植滿了高大的針葉樹，沉穩又神祕；西西里花園則以棕櫚樹、龍舌蘭和豔麗花朵妝點出南義大利風情。

今日的忘憂宮花園真的具有忘憂的效果。那一座座精巧的宮殿，柳暗花明又一村的庭園、茶館、樓閣，典雅怡人，讓人誤以為人間所有的煩惱全可封鎖在綠樹成蔭的園林之外。

相傳忘憂宮旁有座磨坊，每當磨坊運作時，總是干擾到正在閱讀的腓特烈大帝，於是他下令將磨坊遷移至他處，磨坊主人一狀告進柏林法院，並獲得勝訴。於是腓特烈大帝尊重司法裁決，繼續飽受磨坊的打擾。無論這則故事是真是假，整個德國境內的人民迄今仍相當尊重這位君王，腓特烈「大帝」便是他的子民對他的敬稱。

右頁：忘憂宮是腓特烈大帝私人的居所。圖為腓特烈大帝用來宴客的大理石廳。

下左：這間客房本屬伊莉莎白‧克莉斯汀（Elizabath Christine）皇后所有，但是她從未住過忘憂宮，而一直住在柏林的宮殿裡。高雅的客房無論從顏色到圖案壁飾，都是洛可可風格最佳代表。

下右：花園裡的磨坊風車，為華麗的宮殿增添不少民間特有的活力與樂趣。

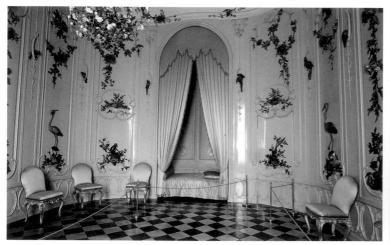

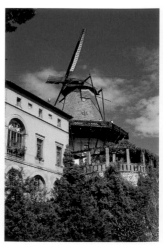

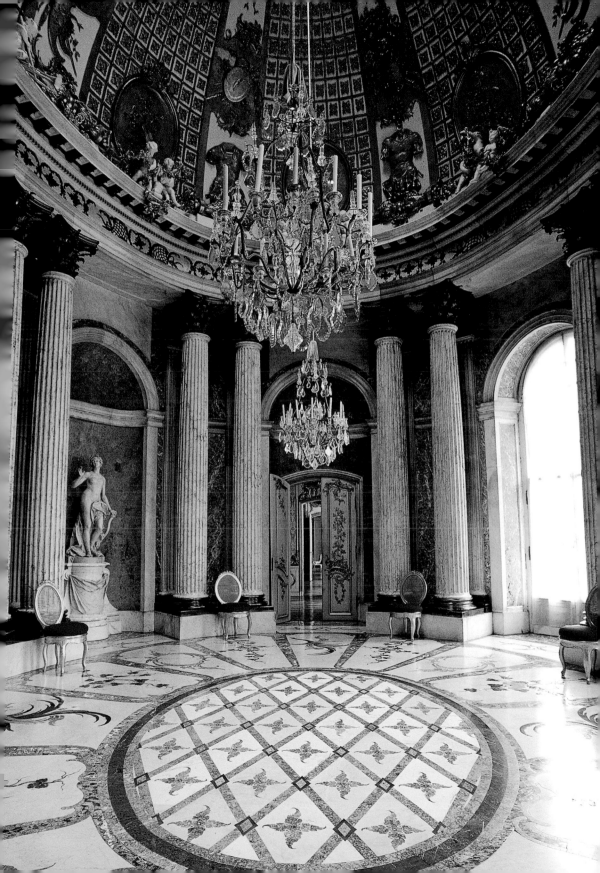

重返
哈維爾河畔珍珠

順著依然明豔的忘憂宮，我們借題發揮，重返腓特烈大帝時期的輝煌，啟蒙運動正炙，欣欣向榮，充滿遠景。歷史無法停格，腓特大帝身後的歐洲歲月仍波濤洶湧，煩惱不斷，以第二次世界大戰為例，腓特烈大帝費盡心思興建的波茲坦市終究嚴重受創；戰後更被鎖進鐵幕，幾乎被人遺忘。

數年前，自前西柏林搭火車往波茲坦不過數十分鐘，然而景觀卻灰暗得令人心悸。東德共黨為這座城市帶來了不可原諒的空前破壞。這座有「哈維爾河畔珍珠」之譽的城市，幾乎被共黨的意識型態破壞得萬劫不復。為了根除普魯士的過去，一棟棟古典建築被拆除，新穎卻毫無品味的水泥房舍突兀而粗魯地硬塞在古典建築旁。

波茲坦火車站前的聖尼古拉斯教堂（Nikolaikirche）對面，蓋了座荒謬非凡的新劇院。醜陋無比的建築，彷彿就像一道無法彌補的刀疤劃在波茲坦美麗的容顏上。

腓特烈大帝為自己的樂園取名為忘憂宮——這個名字或許帶來好運——這座宮殿花園奇蹟似躲過第二次世界大戰，並在東德政府以腐敗帝政的最佳示範為由，刻意保護整個區域。

當煙硝血腥的歲月都過去後，忘憂宮的藝術價值和與世無爭的自在精神，如今再度顯現，柏林圍牆倒塌一年後，堂堂進入瑰寶之林。

當圓明園只有遺址供人憑弔，忘憂宮依然悠然忘我，明豔非凡。兩相比較，怎不令人羨慕？經歷漫長紛擾歲月的德國子民，好不容易在上世紀末拆除柏林圍牆，重新面對忘憂宮花園和一座座美輪美奐的建築時，那種蒙塵盡露的喜悅心情，讓有著同樣傷痛經歷的異國子民感同身受，喟嘆不已。

腓特烈．威廉六世將橘園裝飾為豐富的地中海風情。圖為橘園內樹立的腓特烈．威廉六世雕像。

歷史的
空白感

　　波茲坦位於德國首府柏林的隔壁。昔日，若從西柏林搭火車前往，頂多只要四十分鐘；而從東柏林則不用一刻鐘就可抵達。

　　1989 年深冬，我在某個鐵幕深鎖的國度工作，新聞完全被封鎖，使我對重大事件渾然不知，待由鐵幕出來後，柏林圍牆已事過境遷，這段綿延數日或數月的新聞竟沒有人再提起，就連影像資料都不易取得。沒有機會參與這段關係著西方半個世界命運的事件，令我有種很難解釋的歷史空白感。

　　多年後，在波茲坦重新與這感覺相遇。這回，竟是發生在有切身關係的西德人身上，他們的經驗與我相比只怕更有戲劇性。

　　我在忘憂宮時與一位旅遊局的小姐結伴，常問到她在柏林圍牆開放那夜的心情時，她回答：「什麼都不知道！」

　　原來，她當時與死黨徹夜飲酒聊天，爾後睡得不醒人事，隔天早上搭乘地鐵上班，卻在車站門口見到高大的男同事坐在地上哭泣。她嚇壞了。他哽咽地說：「妳不知道？柏林圍牆昨天開放了！」她失笑地說：「你還有心情開玩笑？」大漢繼續哭著說：「是真的，妳沒看到街上到處都是人？」

　　一時之間，千頭萬緒湧上心頭，旅遊局小姐蹲下來準備安慰她的同事，沒想到就在她接觸到他的手臂時，竟再也不能自已地跟著號咷大哭了。

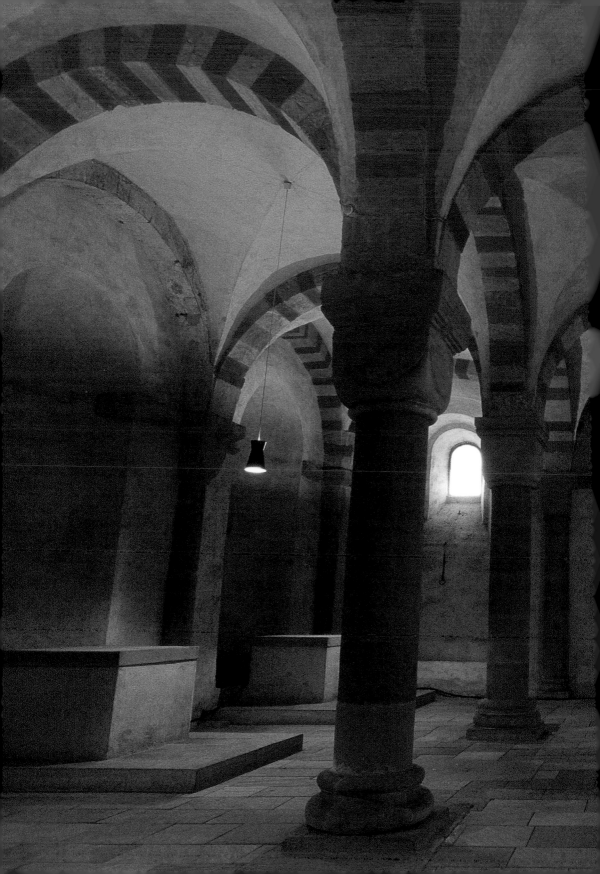

史派爾
大教堂

沒有任何雕刻裝飾的外觀，沒有隱喻，沒有象徵，
如此的肯定、簡潔、有力。
史派爾大教堂展現出十足日耳曼的陽剛之氣。

以教堂
之名

史派爾大教堂最東面一景。

　　歐洲有多座古城是以城內著名的宗教建築得名，例如，哥德經典建築沙特大教堂的所在地沙特鎮，距巴黎南方近 50 公里，完全以沙特大教堂為中心往外發展。

　　古老的宗教建築往往是城市得以發展的源頭。位於德國西南的史派爾城也是如此。

　　站在史派爾昔日城門鐘樓上俯視，蜿蜒數里的街道盡頭，是比教堂周圍古老叢林更高聳的大教堂。世界上沒有多少人知道史派爾這座城市，但若提到史派爾大教堂，熱愛建築的人幾乎是無人不知，無人不曉。

史派爾城的
靈魂

　　初建於西元十一世紀的史派爾大教堂，是西歐最大的羅馬式教堂，更是史派爾城的靈魂。

　　就像所有的西方大教堂一樣，史派爾大教堂得以興建，同樣是與封建背景有關。若不是有權、有勢的國王、貴族帶頭支持，如此龐大的建築物將無從動工。要了解這段歷史之前，我們得對日耳曼的歷史結構有基本的理解。

　　在中國，除了改朝換代、群雄割劇之際，基本上是個中央集權的國家；而昔日的日耳曼可不是這樣。這些各自據地為王的君主、王公、貴族，在格局上自成獨立王國，甚至以帝王自居，但若以大中國的歷史架構而言，日耳曼境內的小國家，頂多只能算是小封建國。他們並不像中國講究道統，王公貴族或富有人家舉凡服裝、居家格局都有禮儀上的規定，不能踰矩；相反地，歐洲各個獨立的小邦聯，尤其是日耳曼，經常會出現匠心獨具、精緻非凡的宮殿，或者是大大小小的教堂、城堡。

前跨頁：史派爾大教堂的地下室在光線烘托下，成為大教堂裡最美的一方空間。

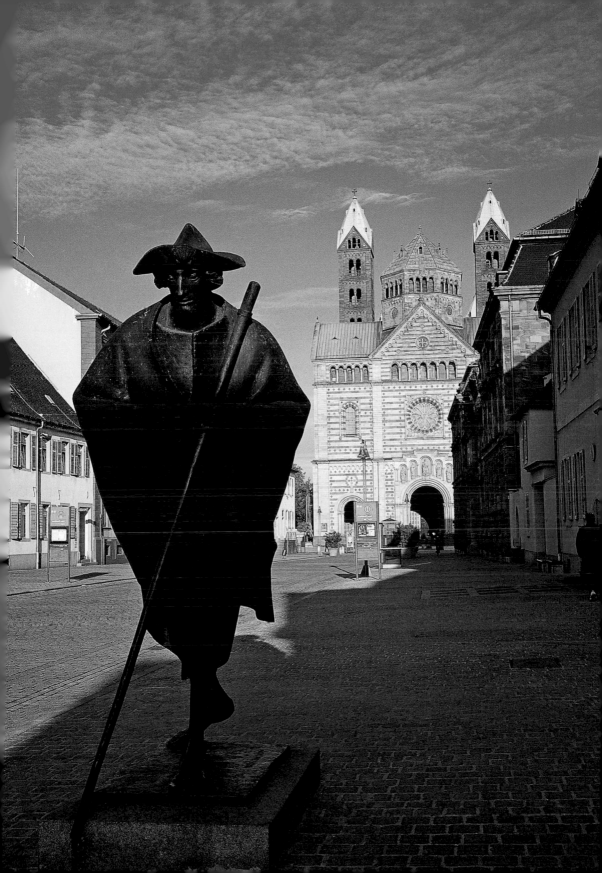

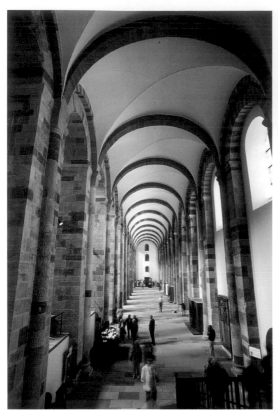

薩利安王朝

　　史派爾城的歷史應回溯至紀元前。直到西元十世紀之前，史派爾城都隸屬名存實亡的羅馬帝國。至十一世紀初期，薩利安（Salian）王朝興起，第一任皇帝康拉德二世（Conrad II）決定在此興建一座世界最大的大教堂。然而卻遲至 1061 年，他的孫子亨利四世（Henry IV）登基時，這座大教堂才得以獻堂。

　　史派爾大教堂完工二十年後，亨利四世大張旗鼓地重新整建這座大教堂。當亨利四世逝世時，長 134 公尺、高 34 公尺的史派爾大教堂成為當時西歐最大的教堂，是西方世界重要的朝聖地。隨即登基的亨利五世（Henry V）將他父親及先人的遺骸遷入大教堂內，永保安息。

史派爾大教堂之所以重要，是因為西歐少見如此巨大的古羅馬式建築，整座大教堂具體呈現薩利安王朝的野心與企圖。圖為大教堂北面側廊由東往西一景。

右頁：史派爾大教堂是同時期西歐最大的建築物，更是西羅馬帝國境內最輝煌的建築物。這座大教堂的主保聖人為聖母瑪利亞及聖史帝芬。

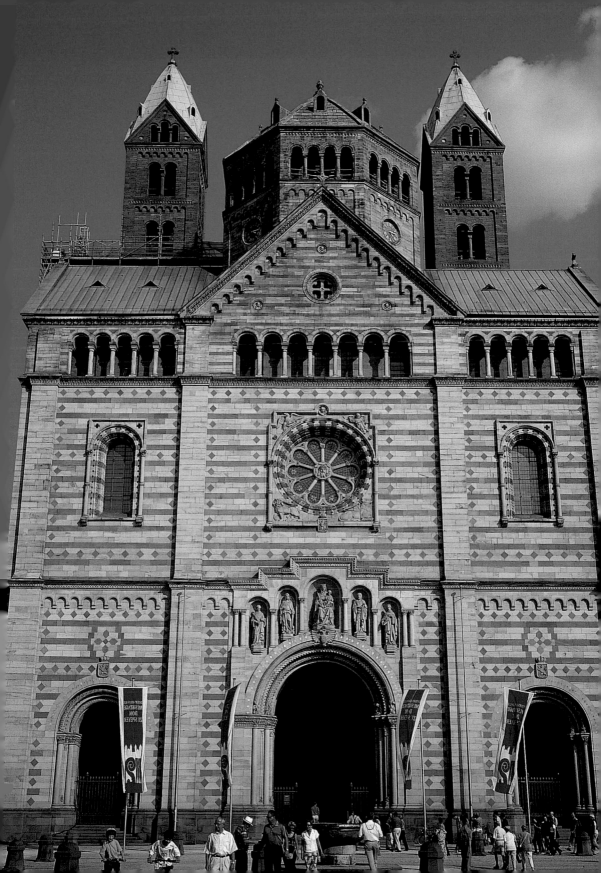

世紀烽火

　　就像西方所有的著名建築物一樣，不斷的征戰，使建築物很難保持當年的原樣，史派爾大教堂也不例外。這座薩利安王朝時期最偉大建築，在 1689 年被入侵的法國軍隊徹底破壞，連地窖內的薩利安王朝墳墓都被迫打開。

　　經過一個世紀後，法國大革命的暴民更將飽受摧殘的大教堂推向滅亡的厄運。1805 年，大教堂差點整個拆除變成採石場，有人甚至提議在大教堂原址成立一座畜類交易市場。直到一年後，拿破崙將大教堂交還給天主教當局。1822 年大教堂重新啟用後，重新修復，到十九世紀中葉才完成。好景不常，接連的兩次世界大戰，史派爾大教堂根本無法安然度過，再度陷於殘破的悲涼景象。

右頁：萊茵河畔的史派爾城當年得以興建擴展，完全歸功於史派爾大教堂。從史派爾舊城樓往東望去，史派爾大教堂盤踞街底，俯瞰整個史派爾城。

史派爾巴洛克式的主教府一景。

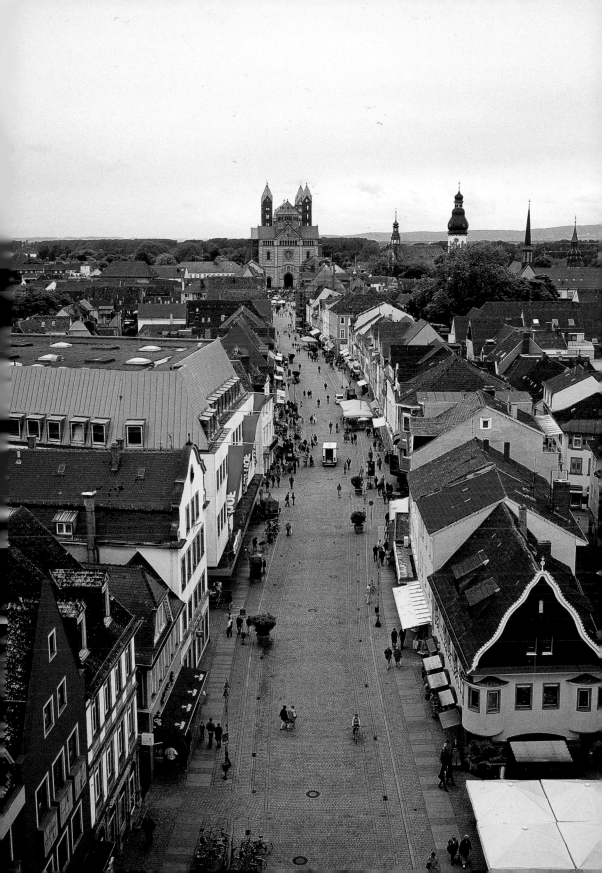

盛世裡的
史派爾大教堂

　　如今所見的史派爾大教堂是在 1960 年代完成修復的。有趣的是，直至今日前往史派爾大教堂前，仍然會見到大教堂內外隨時有人在修修補補。

　　經過那麼多的破壞，史派爾大教堂最大的成就就是建築的本體。從空中俯瞰，大教堂呈拉丁十字狀；進入教堂內，宏偉的主堂拔地而升，主堂兩旁的側廊則寬闊無比。從西往東望去，和主堂相鄰的是祭壇和其後的半圓頂室。只是不知道是裝飾物太少或沒有太多的許願蠟燭？在恢弘的主堂裡，我們幾乎感受不到宗教的氣氛，就連高牆上繪於十九世紀的壁畫，都難以令人感動。

　　大教堂最有趣的部分應當是面積龐大的地下室。有無數石柱的地下室，在燈光映照下，宛如石柱叢林。尤其是進入薩利安王朝的石棺所在處，還可以讀出某些那個時代的氣息。

右頁：史派爾建於 1230 年的老城門，保存完好，有「日耳曼最美的城門」之譽。這座城門頂樓是眺望整座史派爾城的最佳景點。

史派爾大教堂內外的藝術裝飾大多是近代的作品，大教堂西正面入口處左右的雕刻群分別是以哈布斯堡及日耳曼國王為題，這兩組雕刻群大多完成於十九世紀初，並沒有太大的藝術成就。一般而言，史派爾大教堂最大的成就是空蕩蕩的建築本身，而不是藝術裝飾。

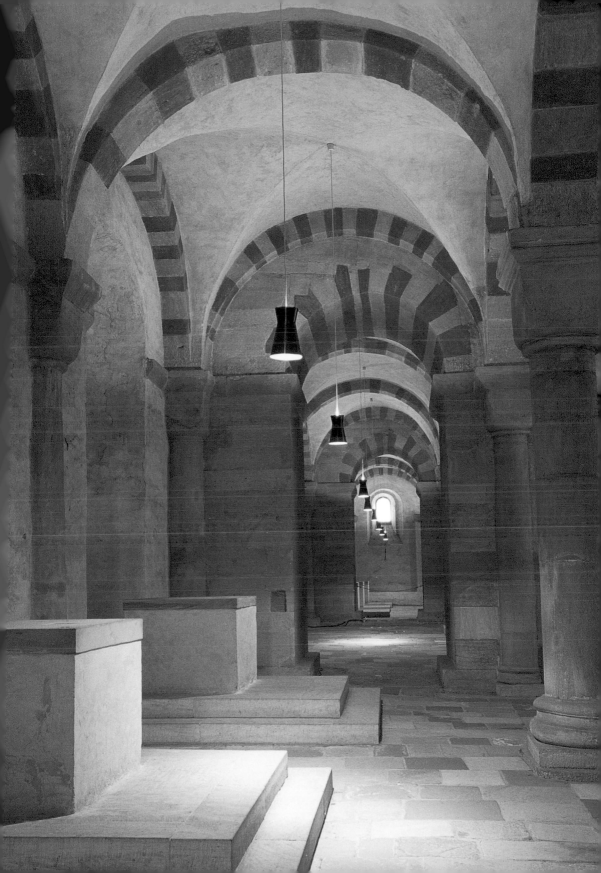

　　格局方正的史派爾大教堂，昂然翹首，展現著昔日帝國的風采、世俗的榮耀及無以描繪的凜然正氣。它不似哥德式建築外觀好像要與地心引力相抗衡似地向上發展，而是老神在在地抓牢著堅實的大地，威武龐大。它更不似哥德式建築繁複的飛扶柱、拱架，隱約透著一股溫柔婉約的氣質；反之，單純、俐落，沒有任何雕刻裝飾的外觀，史派爾大教堂所展現的是十足日耳曼的陽剛之氣，沒有隱喻，沒有象徵，一切是如此肯定，簡潔、有力。

史派爾城內有幾座不在瑰寶清單裡的建築，例如，建於十八世紀初的聖三教堂（Church of the holy Trinity），其巴洛克式的教堂內觀是史派爾城最漂亮堂皇的宗教建築。

善人在地享太平

　　史派爾大教堂緊臨著萊茵河畔，美麗的河畔有無數啤酒屋，在無限美好的夕陽下，眺望樹林後的大教堂尖頂，油然出現一種浪漫的感覺。人們盡全力保護這座大教堂，動機是出自於對歷史、藝術的尊重，這應當是歐洲最好的時代了。偶爾傳來教堂清脆的鐘聲，我不禁想起天主教彌撒中的禱詞：「天主在天受光榮，善人在地享太平。」但願史派爾大教堂自此免於戰火波及，能永遠挺立於地表之上。

前跨頁：地下室是史派爾大教堂最古老的地方，介於大教堂半圓頂室和十字翼廊底下，分為四個部分，每個部分的結構不盡相同，包括有多座小聖堂及帝王墳墓，有若石柱叢林，美感十足。

古羅馬式
教堂之旅

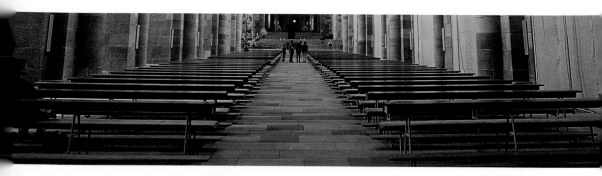

　　德國境內有為數眾多的羅馬式教堂，於是，近年來德國規劃出一條古羅馬式教堂之旅，甚為風行。

　　所謂「古羅馬式」建築，就像歐洲早期的藝術名稱一樣，並不是一個有特定意義的名詞，而只是建築於某個特定時期的建築物統稱，今日人們所提到的古羅馬式教堂，大多指西元十一至十二世紀的產物。讀者不妨翻回第一篇的〈羅馬式教堂興起〉一節溫習一番。

　　整個中歐都可見到羅馬式教堂，例如，法國、西班牙都擁有許多古羅馬式教堂，但位於德國的史派爾大教堂、沃爾姆斯大教堂（Wormser Dom）及美因茲大教堂（Mainzer Dom）卻是同時期最大的羅馬式大教堂。

　　或許是歷史發展的路數不同，處於分裂狀態下的昔日日耳曼，境內的哥德式大教堂數量遠不及於法國——因為哥德式大教堂需要更多的財力、物力、人力和向心力，這些條件在權力分散的日耳曼境內都難以凝聚，卻也因為如此。德國境內的羅馬式教堂格外引人注目。

　　羅馬式教堂的造型簡單，有著雙座或單座鐘樓尖塔，呈現出一種優雅的古樸之美。

　　歐洲的建築就是這麼有意思！順著每一個不同時期的建築，我們幾乎可以清楚地勾勒出一個清晰的歷史脈絡，嗅出該地的昔時風華，尤其在日耳曼交錯複雜的歷史中，這些古老的古羅馬式教堂，非常容易激起人們許多有趣的靈感。

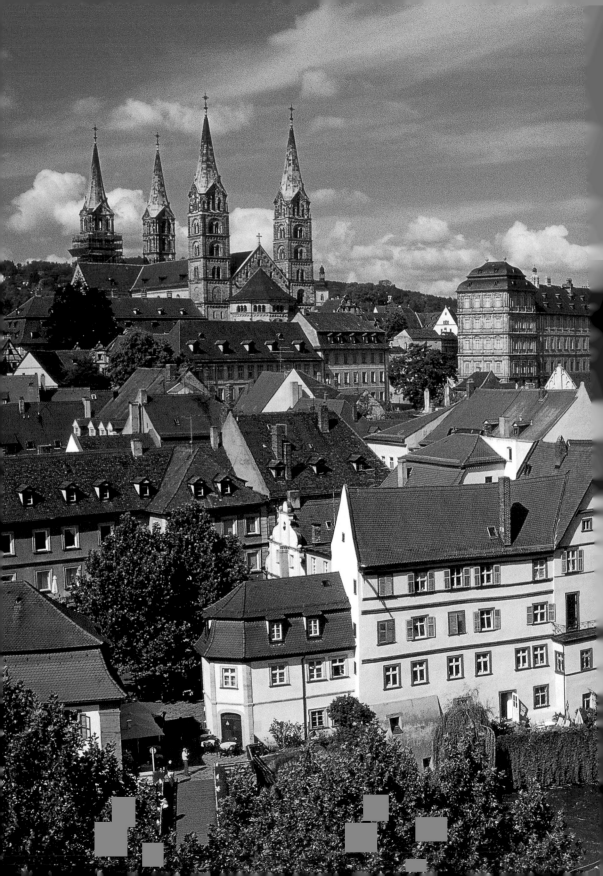

班貝格

當下與上個世紀末不過相距一小步，然而前一世紀累積至今的歷史糾葛，仍在強烈有勁的時間巨輪中，過濾、沉澱……

雷格尼茨河上的
小威尼斯

班貝格（Bamberg）位於德國東南部，在東、西德未統一之前，這裡與昔日邊界緊臨，充滿難以言喻的糾葛。這一頁迄今仍牽動著無數人們命運的歷史，與有千年歲月的班貝格城相較，顯得年輕、渺小。

徘徊在雷格尼茨河（Regnitz）的老市政廳古橋上，不遠處，矗立千年的大教堂，以及橋邊累積自各個時代的古老建築，搭配著橋下湍急的河水，有一種說不上來感覺，彷彿能將萬千心事付諸流水。

芸芸眾生在古老的天地間都成為匆匆過客，當嘆息來不及變成輕哼，新的質疑又已開始……尤其是夜晚，當昏黃的人工光線將一座座古老建築物烘托得像黃金打造般，與貫穿城內各處的河水相互輝映，使得這座素有「小威尼斯」之稱的中古宗教名城，在星空下，美好得讓人遺忘所有的衝突與悲傷。

上左：雷格尼茨河橋上的老市政廳到了夜晚，經昏黃的光線襯托，有如黃金般耀眼。

上右：雷格尼茨河將班貝格城分隔成主教區與市民區，主教區是居高臨下的雄偉大教堂及主教宮，市民區則充滿了桁架木屋。美麗的河上常見居民在此進行傳統水上活動。

右頁：雷格尼茨河兩岸風光明媚，兩岸的市民華宅，將班貝格的水都風情展露無遺。

前跨頁：班貝格城是日耳曼境內特殊的宗教城市，自西元七世紀起就有歷史記載，是德國境內保存最完整的中世紀城市。

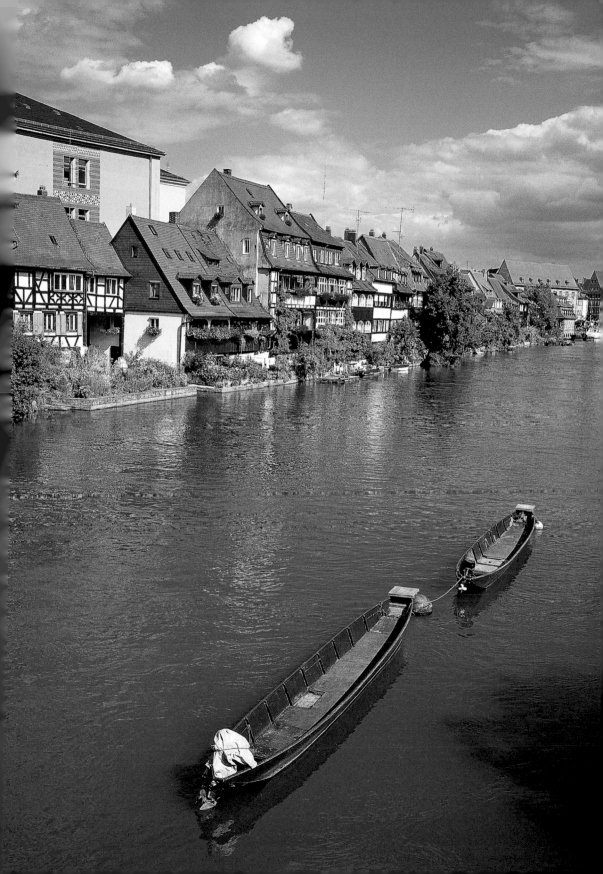

星辰之禮

西元 973 年，日耳曼皇帝奧托二世（Otto II）把班貝格送給他的表兄弟巴伐利亞公爵亨利（Heinrich）。身為神聖羅馬帝國皇帝同時是公爵之子的亨利二世，自幼就深愛這座城市，他在婚後第二天早晨，便把這座城市當作「星辰之禮」送給新婚妻子。

日後，這對夫婦被羅馬天主教會封為聖人，他們幾乎成為這座城市的圖騰，舉凡城內的橋樑或古屋，到處都可以見到以他們為題的圖像。

為了積極治理這座城市，亨利任命親信的參議大臣為班貝格城主教，更為了讓班貝格成為象徵性帝國的首府，而多次在此召開國是會議。

西元十一世紀初，某個復活節，教皇本篤八世（Benedict VIII）親自前來班貝格商討帝國的命運，並為城中幾座聖堂祝聖。日後，當班貝格的第二任主教克里門二世（Clement II）被選為教皇後，這座城市的氣勢更達到顛峰。然令人惋惜的是，年輕的教皇竟然任期不到一年就突然過世。

當政只有九個月的克里門二世生前立下遺囑，希望永久安息在這座深受他喜歡的城市。在極具戲劇性的安排下，克里門二世的遺體，被偷偷地從羅馬運回來，安葬在在班貝格主教座堂聖壇的西側。班貝格城的教皇陵墓成為歐洲唯一在阿爾卑斯山以北的教皇陵墓。

右頁：班貝格大教堂建於十三世紀，動工時期正值羅馬式到哥德式風格的過渡時期，為此融合了兩種建築風格，是班貝格城內年代最久遠、最有藝術價值的建築。這座宏偉的大教堂只花了二十多年就興建完成。

廣場上的建築是昔日的公爵主教宮，相較於同時代的宮殿建築，新宮外觀卻平實，內觀卻是相當奢華富麗，幾乎就是一座皇宮的翻版。

次跨頁：雷格尼茨河橋上的老市政廳及其周邊的建築，是中世紀市民階級興起的表徵。

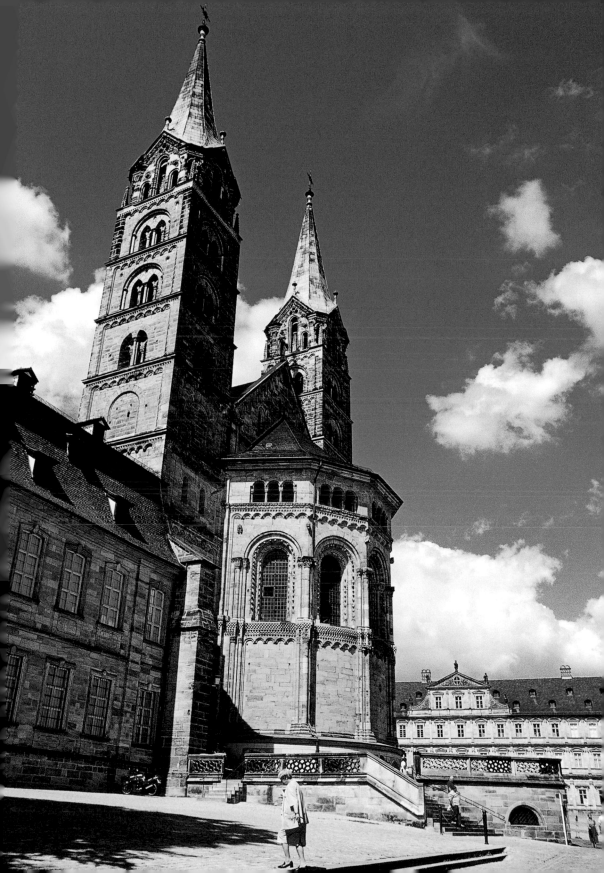

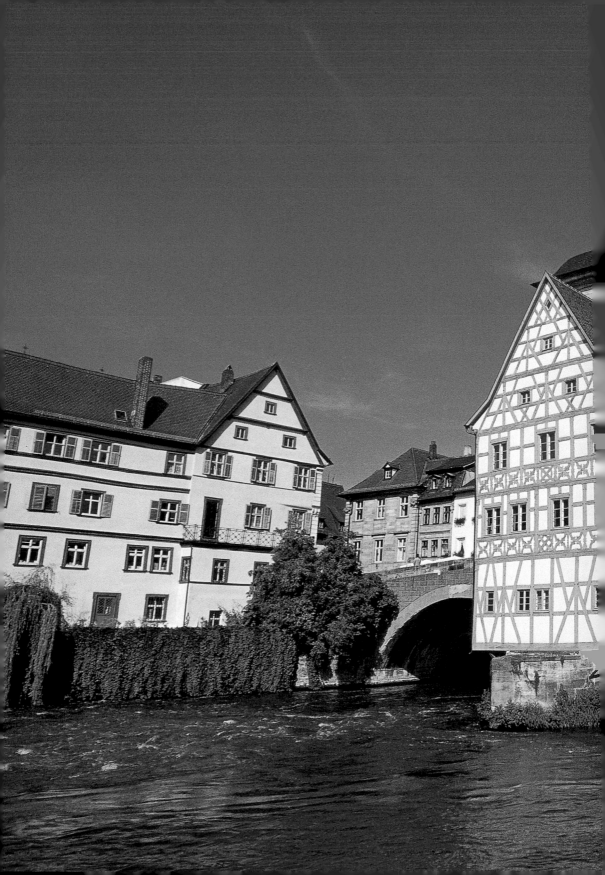

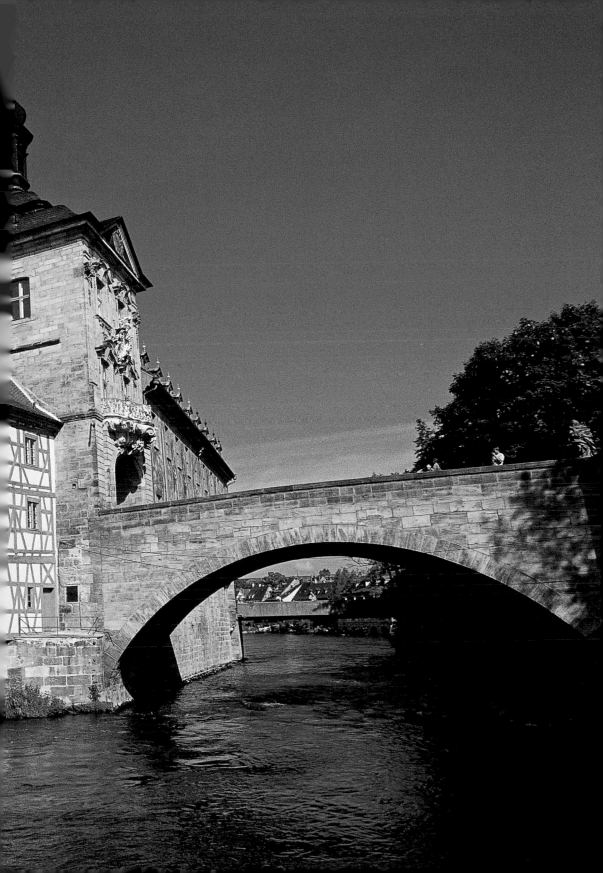

告別黑暗

宗教橫跨世俗的特殊政治背景，使得日耳曼接下來的戰爭幾乎都與宗教有關，例如，著名的宗教改革、農民革命和三十年戰爭。飢荒加上瘟疫，使得某些城鎮幾乎喪失了百分之八十的人口。

最駭人的事件發生在十七世紀初，班貝格的主教約翰·喬治二世（Johann Georg II Fuchs von Dornheim）發瘋似地強力支持捕殺女巫運動，數以百計的婦人、成人、孩童全受波及，單單在 1622 至 1633 年的十年間，就有六百人死於極端殘酷的刑罰，這段歲月是班貝格的黑暗時期。

直到三十年戰爭期間，恐怖的迫害才被打斷。這場涉及歐陸多國的戰爭，把班貝格捲進了前所未有的動亂，信奉新教的瑞典軍隊在一夜之間占領班貝格。經過漫長的戰鬥及外援，最後班貝格再度被天主教軍隊光復，至十八世紀重新登上繁榮的高峰。

所幸，荀伯倫家族的公爵主教羅達·法蘭茲·馮·荀伯倫（lothar Franz von Schönborn）當政時，啟用不少布爾喬亞階層的菁英份子，大力支持工商業發展，著力改革，再加上天主教會的穩定，班貝格沉悶無色彩的中古世紀終於結束，開始迎接多彩多姿的巴洛克時代到來。

多彩多姿的巴洛克時代

身為能表現世俗王權風華的巴洛克藝術擁護者，公爵主教無所不用極其地以各種方式裝飾班貝格。除了把雷格尼茨河上的老市政廳加上壁畫及樓塔，更建造許多富麗的修道院及新橋樑，甚至減少稅收、無償贈送建築材料，讓市民階級能以更華麗的巴洛克風格裝飾房屋。

莊嚴、肅穆、灰暗的中古城市，經過巴洛克風格的調理，有如點石成金般，化身為一座華麗的新城。

被教會統治八百個年頭後，班貝格終於擺脫極權。1844 年，鐵路接通此地，班貝格整個與現代接軌，義無反顧地走向現代。從前宗教在這裡烙下的印記，如今隨處可見，這些規模不一的教堂尖塔，勾勒出班貝格的天際線。

上：舊主教宮富有特色的桁架木屋。桁架木屋在日耳曼境內的不同地區呈現不同的風格。圖中的房舍為昔日宮內鐵工匠的作坊。

下：新主教宮除了內部裝飾得奢華，花園也很壯麗，在玫瑰遍布的花園中散步，猶如在樂園般美妙。

右頁：新主教宮內的花園為洛可可式風格，花園內遍植玫瑰花，更有許多中世紀的花園石雕。花園後龐大的建築是聖米契爾大教堂。

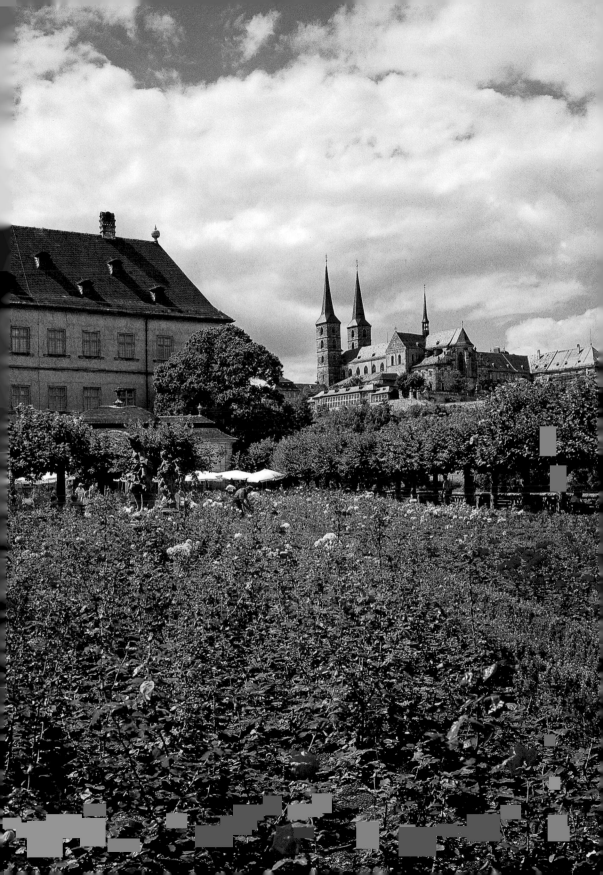

教堂山上的
主教座堂

在眾多宗教遺跡中，以位於教堂山的主教座堂及主教宮最具代表性。教堂山是城內一處地勢較高的山丘，因為上面有大教堂、主教宮及系列的宗教建築而得名。

主教座堂（Bamberger Dom）是亨利二世於十一世紀初所建，這座大教堂，擁有四座鐘樓尖塔，彷若見證了教堂建築從羅馬式轉往哥德式的發展過程。在中古時期，班貝格大教堂樑柱、牆面繪滿精彩的圖案，象徵天堂極樂的景象，直到近代才將彩繪修改為較為樸素的風格。

班貝格騎士與女性雕像

古老又龐大的教堂裡裡外外布滿了藝術極品，其中有不少作品是同時期的傑作，占有西方藝術史的一席之地。例如，懸在教堂樑柱上、刻於西元十三世紀班貝格騎士的雕像。

極為寫實的班貝格騎士雕像，以十塊石刻組成，高 2 公尺，是班貝格大教堂的鎮堂之寶。有人推測這尊雕像是以亨利二世的形象雕成，更有人依雕像頭上的皇冠判定君士坦丁大帝才是原型。無論其原型是源自於何人，這尊比例、造型近乎完美的雕像，在法西斯專政時期，被納粹視為日耳曼的象徵，廣為宣傳。

樑柱上有許多中世紀主教們的雕像，其中有兩尊以女性為題材：「教會勝利」及「迷失猶太會堂」，是中古世紀教堂常見的題材。在眼部蒙上紗布以象徵迷失的猶太會堂女性雕刻，往往比表示正教的女子更顯嫵媚動人，班貝格猶太會堂裡纖細優雅的雕刻，不愧是十三世紀初的雕刻代表。

皇帝石棺

班貝格大教堂裡的石棺雕刻甚為可觀。名聞遐邇的皇帝石棺，是法蘭肯時期最偉大的雕刻大師里門‧史耐德（Tilman Riemensch

左：雷格尼茨河上的老市政廳，始於十四世紀，連接主教區與市民區，原為哥德式建築，至十八世紀被巴洛克化。

右：這座宗教之城裡，處處可見教堂的蹤影和裝飾於其上的宗教雕刻。

班貝格騎士雕像。雕刻手法細膩，呈現完美的男性造型，在納粹時代被視為日耳曼民族的象徵。。

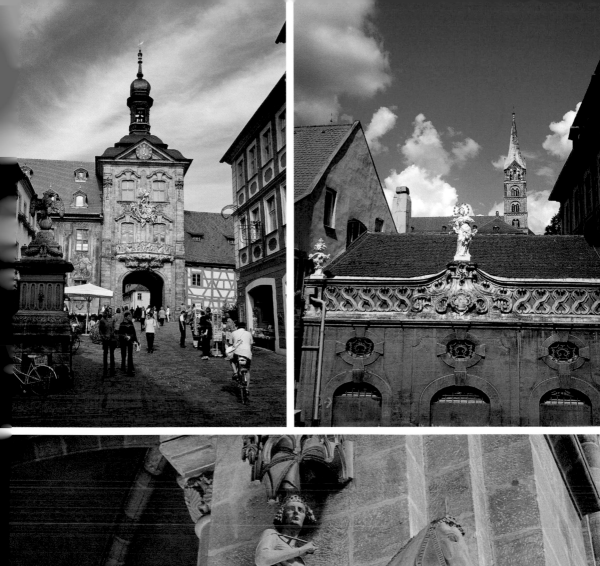

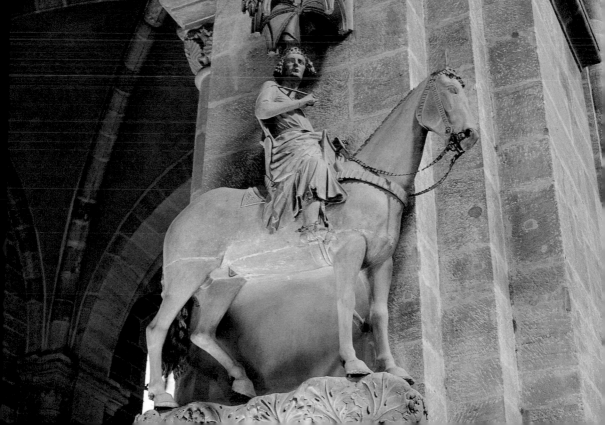

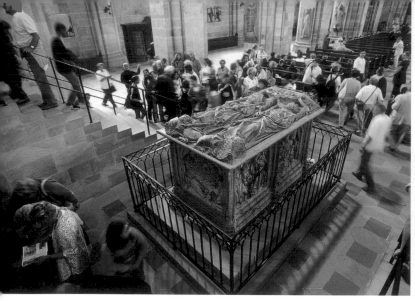

neider）於 1499 年接受委託，為被封為聖人的亨利二世夫婦所作。

　　這座石棺完成於 1513 年，周圍的浮雕描繪出這對夫婦的傳奇故
事，石棺頂蓋為皇帝及皇后的雕像。班貝格大教堂因為有這些傑出
的藝術作品而名聞於世。

宗教之城

　　大教堂西正面聖壇是哥德式風格，牆面上有細高尖角的拱形窗。
大教堂旁的廣場有「德國最大、最美的廣場」美譽。從古羅馬、哥德、
文藝復興、巴洛克到洛可可，各式各樣源自不同時期的建築在廣場
四周林立。

聖貝芮法瑞教堂

　　班貝格是座宗教城市，除了主教座堂之外，還有多座著名的教
堂，例如，人們最喜愛用來當結婚教堂的聖貝芮法瑞教堂（Obere
Pfarrkirche）。這座教堂建於西元十四世紀，是座哥德式建築，入口

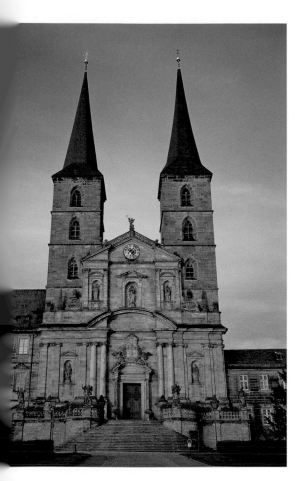

聖米契爾大教堂與王教座堂遙遙相對，是班貝格城內另一著名的宗教建築。這座教堂原是十一世紀的修道院，後被地震破壞，十八世紀經過巴洛克的名師擴建後，整個建築仍是哥德式結構，正面卻是十足巴洛克的色彩。聖米契爾大教堂的巴洛克門樓和前面的石頭台階，場面氣派，表現十八世紀公爵主教在此的位高權重。

處的雕像取材自《聖經》，其中最有趣的一組是《新約‧馬竇福音》中有關機智與愚蠢女子的雕像。日耳曼許多古老的教堂都喜歡以這個主題來教化黎民百姓。

聖米契爾大教堂

另一座具代表性的教堂，是與教堂山相對的聖米契爾大教堂。這座原來是羅馬式大教堂，在十八世紀初期，重新以巴洛克的風格大肆整修，壯麗的外表，具體象徵十八世紀時期此地公爵主教的權勢與地位。

舊城區的市民豪宅

看過一棟棟金碧輝煌的宗教建築後，雷格尼茨河另一邊的歷史古蹟也不容忽視。在中古世紀，雷格尼茨河將班貝格城隔成主教區與市民區——布爾喬亞階級的市民與公爵主教爭取包括行政在內的世俗權力。

1164年，班貝格向皇帝爭取免交易稅的特權，然而，主教大人為擁有絕對的權力，總是對能力龐大的市民階級甚不放心，他甚至禁止市民建造保護身家財產安全的城牆。因此，興隆的貿易並未使班貝格成為貿易之都。而且這座城市屢受戰火威脅，往往要付出大筆的贖金才能免於受害。

至十五世紀中葉，為了賦稅問題和諸多不公的法條，市民階級的富有人家終於無法忍受經濟權操縱在主教手中，紛紛撤離龐大的財源，遷出班貝格城。至十八世紀的荀伯倫當政時期，市民階級抬頭，主教以政策支持，舊城區內開始誕生巴洛克式的市民豪宅。

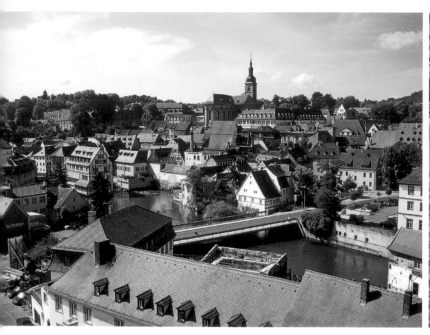

新世紀
夢想之城

這座宗教之城,以無所不在的古老建築,織出一部西方人在起伏不平大地上跌跌撞撞的社會演變史。

新世紀的現代化德國,保存歷史遺跡不遺餘力,這是他們面對龐大未知的動力。這一切看起來如此地閒適而自在,那一段為生存激烈辯證及鬥爭的年代已成過去式,就以班貝格城而言,上個世紀末,城內居民經過大規模的民意調查結果,對自己的城市滿意度名列全德第一。

這座建於中世紀的宗教之城,如今是德國人公認的「夢想之城」。有了這樣的殊榮,世人可以大膽肯定:只要雷格尼茨河的流水不斷,班貝格將永垂不朽。

上左:班貝格城是德國境內最適合居住的城市之一。諸多重要的宗教建築遺跡,使這座城市堂堂進入瑰寶之林。保存良好的古建築,使這座城市至今仍洋溢著豐富而活潑的古典氣息。

上右:美麗的班貝格城為歐陸重要的宗教城市,城內處處可見偉大的宗教遺跡。圖為小巷道底端的班貝格大教堂,威風凜凜地挺立在穹蒼之下。

宗教古城的
古老信仰

　　素有「宗教之城」之稱的班貝格城，居民至今仍深受信仰的影響，而且到達令人難以置信的程度。例如，有位服務於天主教會附設幼稚園的女老師，竟然因為離婚而拿不到第二年的聘書。

　　為了求證，我在班貝格著名的市民城樓上與女導遊聊到這個話題。或許因為自身是開放的天主教徒，這位導遊像找到知己般，打開了話匣子。我們一路從天主教對女性的歧視，聊到新任教皇的政策，甚至批評教會。

　　在可俯瞰全城的城樓上，我們一少一老，一東一西，一男一女，在這宗教之城旁若無人地高談闊論，聊到樂處，我們甚至放肆地說：「若在十七世紀，我們都會讓此地的教會視同女巫般地焚燒在柱子上。」

　　我要留下來拍照，相互擁抱後，她交代我離開時把鑰匙放在城樓下的木盒裡就好，便先行離去。

　　我在城樓的窗台邊對著眼前美景大拍特拍，狂喜之際，樓下傳來了不尋常的腳步聲，導遊竟一路又跑了上來，我以為她遺漏了什麼珍貴東西在這兒？沒想到，她上氣不接下氣地說；「我一路跑回來就是要告訴你，千萬別把我們先前談話的內容對別人說，這兒的人是很保守的古老教會擁護者。我真不敢想像，你待會拜訪其他教堂時，若和那些老神父討論諸如對同性戀、離婚、避孕的議題時，會是多可怕的災難，他們搞不好把你當異端，轟掃出門。」

　　我很謝謝女導遊的分享，更謝謝她的叮嚀──這讓我對這座宗教古城有了別於觀光導覽的文化認識。

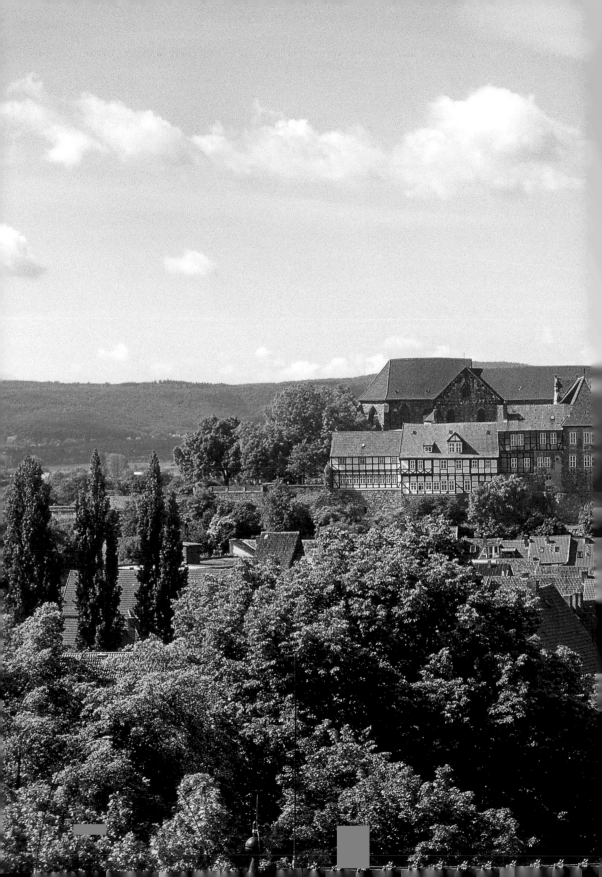

瑰丁堡

9

小城故事多，亨利王和美西黛的美眷佳話，法蘭肯國王風雪訪賢的軼事，賀蒙為執友奈龍鞠躬盡瘁的節操，美麗的小城與天上萬千星子相互輝映。

消失的
鎮堂之寶

敘述美麗非凡的瑰丁堡（Quedlingburg，另譯為「奎德林堡」）之前，我先來說一則關於瑰丁堡的故事。

在上個世紀末，有個小道消息流傳在歐美專營中古世紀的古董藝術商之間：將有一批重量級的藝術作品會浮出檯面並上市拍賣。這個人云亦云的傳聞引起《紐約時報》專跑藝術交易的記者注意，敏感而專業的記者猜想：「這些拍賣品，該不會就是那批在人間消失了近半世紀、來自昔日東德境內瑰丁堡聖塞爾維特學院大教堂（Stiftskirche St. Servatius）的鎮堂之寶？」

聖塞爾維特學院大教堂位於昔日薩克森境內最富庶的瑰丁堡，其藝術寶物恐怕只有亞琛大教堂堪以媲美。第二次世界大戰後，大教

前跨頁：位於前東德境內的瑰丁堡是日耳曼一顆久被遺忘的明珠。這座小城裡的大教堂因擁有一批曠世的中古藝術精品而名噪一時。

右頁：瑰丁堡大教堂地下室初建於西元九世紀，現今的教堂是十一世紀擴建後的樣子。這座教堂是典型的羅馬式建築，居高臨下，威風凜凜地俯瞰整個瑰丁堡城。

瑰丁堡大教堂內觀一景。當年的鎮堂之寶在第二次世界大戰後全部不翼而飛，遲至上世紀末，經歷數年的國際纏訟後，偉大的中世紀遺產才重返大教堂。

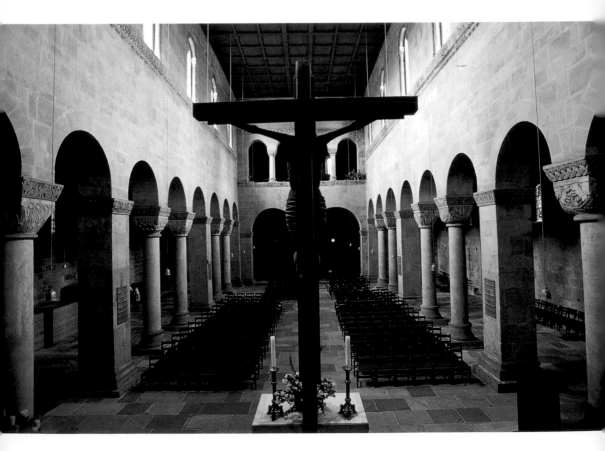

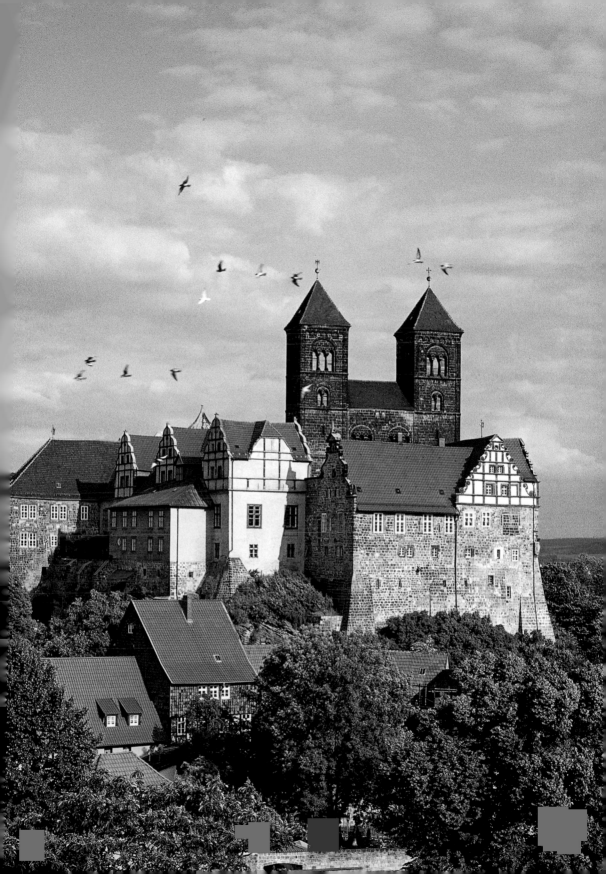

堂裡的寶物全部不翼而飛，任憑戰後的東德和接管的蘇俄政府如何追查，就是找不出個線索，彷彿自人間蒸發，銷聲匿跡。

在《紐約時報》記者有如偵探小說情節般鍥而不捨的追蹤下，最後證實，這批市價近億萬美元、即將露面的寶物，竟然真的就是當年瑰丁堡大教堂的鎮堂之寶。這項消息一經披露，德國政府展開大規模的跨國訴訟，以期能讓這批國寶重返國土。

美國大兵藏寶記

聖塞爾維特學院大教堂的鎮堂之寶如何漂流海外、消失了近半世紀？原來，在第二次世界大戰前夕，聖塞爾維特學院大教堂及當地文化部門為了保護這批價值連城的寶物，便將所有藝術品細細打包，自教堂撤出，移往昔日城外的鹽礦山洞裡。

接管瑰丁堡的美國盟軍，為了追蹤反抗軍藏匿在山洞、地道、碉堡的武器，意外發現了這批寶物。拾獲寶物的美國大兵，在長官交代詳列寶物清冊之前，突發奇想，以行李托運的方式將寶物寄回美國德州的家鄉，並轉達家人鎖在銀行保險櫃裡。這一鎖，就鎖了近五十年，直到當年那位美國大兵過世後，子孫爭家產時發現這批塵封的寶物，於是提議拍賣平分。

瑰丁堡的無價之寶自此再現人間，風華萬千，倍受矚目。這一頁夾雜著複雜情緒的故事，成為瑰丁堡的傳奇軼事。

在一連串複雜的交涉及金錢運作下，這批包括有數個以象牙及珠寶裝飾的聖人聖髑盒、一個傳說裝有聖母頭髮的石水晶瓶、一把屬於亨利一世的象牙梳子，以及其他寶物，如今老神在在地陳列在聖塞爾維特學院大教堂地下一樓的展覽室裡。

幽幽微光中，歷劫歸來的精美藝術品絲毫不為浮世所擾，依舊展現著昔日的風采。

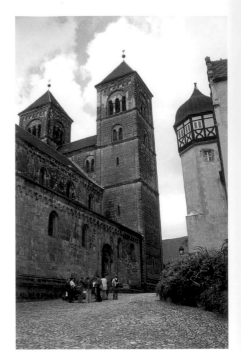

上及右頁上：瑰丁堡大教堂附屬修道院一景。鵝黃色的修道院是巴洛克的建築，其內有無數的房間，現今已成為對外開放的博物館。

瑰丁堡的市集廣場是舊城區最引人入勝的景點，就像所有著名的日耳曼古城一樣，瑰丁堡擁有為數眾多的桁架木屋，數量居全德之冠。世紀廣場上最古老的桁架木屋可追溯至十四世紀。五顏六色的桁架木屋外觀有如童話國度。

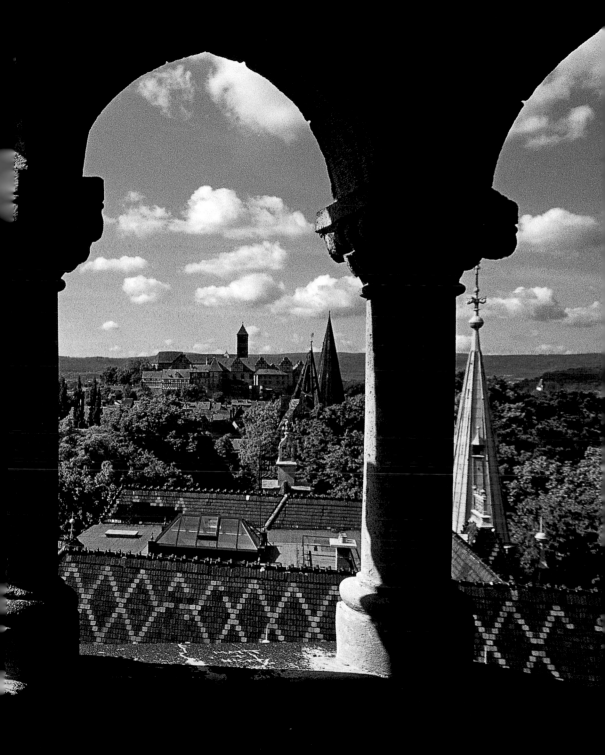

歷史名城
再現光華

以地理座標看來，瑰丁堡位於德國的心臟地帶，就像其他封鎖在鐵幕內的城市一樣，瑰丁堡的輝煌歷史，全被滴水不漏的邊界鎖在遙遠、遙遠的過去。直到開放後，一座座蒙塵已久的歷史名城，才從層層煙灰中重露光芒。

令人汗顏的是，世人（尤其是普羅大眾）對這些在歷史上大放異彩的城市所知極其有限。殘酷的意識型態對歷史文化的漠視、扼殺，莫甚於此。

如今從任何方向前往瑰丁堡，首入眼簾的是打從幾公里外就看得到的聖塞爾維特學院大教堂。這座有兩座鐘樓、式樣簡潔有力的羅馬式大教堂，盤踞山頭已有一千多個年頭，整座滿是桁架木屋的瑰丁堡城區，漸次有序地環繞在教堂山下的平地。

搶救桁架木屋

二十世紀初，整座舊城區仍有高達三千多座的桁架木屋。第二次世界大戰後期，德國正式投降前，某位瑰丁堡醫院的員工甘冒叛國的死罪，扯下醫院的白床單，走出城外向盟軍投降，於是瑰丁堡在這位「義士」的壯舉下得以保存，成為德國境內少數未遭盟軍報復攻擊的城市。

躲過戰爭的摧殘，卻在蘇俄接管後，為了擴展城區，無情地拆除掉半數以上的桁架木屋，而倖存的桁架木屋則搖搖欲墜，難以維持。柏林圍牆倒塌後，統一的德國政府全力搶救這批興建於十四世紀的桁架木屋。

1994 年，聯合國文教基金會終於將瑰丁堡列入遺跡之林，使這座幾乎全由桁架木屋建構而成的古城終能永久保存下來。

市議會旁以老騎士羅蘭為招牌的小商家，鍛鐵製成的商標巧妙地融進舊城區的景觀，別具慧心。

右頁：瑰丁堡是座由桁架木屋建構而成的古城。

前跨頁：從昔日的城樓上遠眺整座瑰丁堡古城，小城當年正是從大教堂所在的城堡山那頭開始。環繞在瑰丁堡周圍的山系與高斯勒同屬哈次山脈。

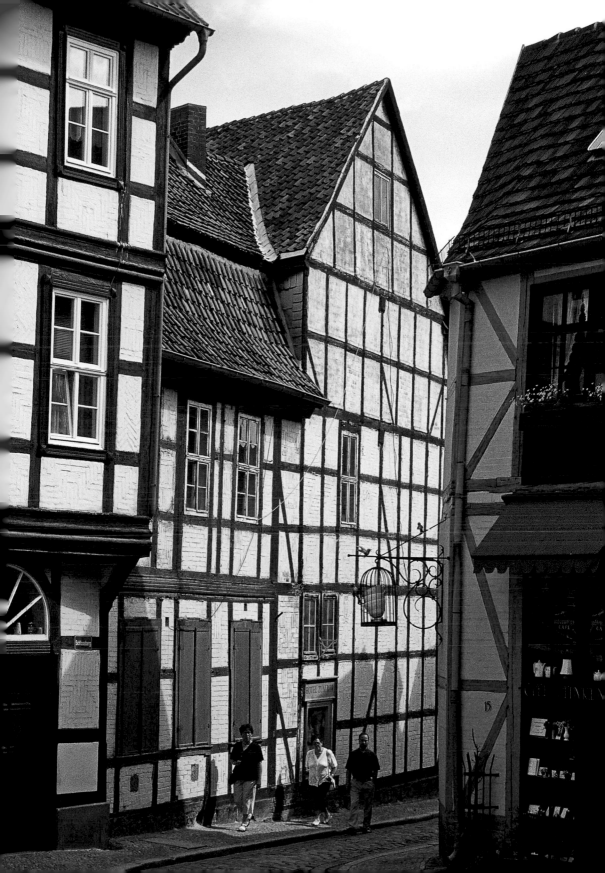

邁向
整合

除擁有美不勝收的桁架木屋外，塊丁堡背後更有一頁關係著日耳曼得以形成的豐富歷史。西元八世紀前，介於萊茵河及奧德河（Oder）的日耳曼地區，全為封建公爵、主教和大公所控制，這些封建領主終日爭端不斷。看似黑暗的世紀在一位日後成為聖人的基督傳教士聖卜尼法斯（St. Boniface）的奔走下，整合日耳曼的概念逐漸形成。順應時勢發展，歷史上赫赫有名的查理曼大帝出現，並且統一了整個今日中歐地帶。

右頁：塊丁堡的桁架木屋有如精緻的古董，值得細細欣賞。

查理曼大帝後裔

西元814年，查理曼大帝去世後，子孫逐漸瓜分他的帝國。843年，他的三位孫兒把持龐大的帝國，並在所屬的邦國內，形成了日後的德國、法國及義大利。

位於日耳曼地帶的路定（Ludwing）王國，國勢薄弱且無法抵禦外來的馬札兒及斯拉夫民族的入侵，於是日耳曼地區就形成北部的薩克森（Sachsen）、中部的法蘭肯（Franken）、南部的史瓦賓（Schwaben）和巴伐利亞（Bayern）王國。

這個時期的貴族四處遷徙以控制所屬的領地。農人住在枯草覆蓋的壕溝裡，石頭建物仍相當少見，城市尚未擴張，所有的知識、醫療、農作全圍著修道院四周發展。而音樂的萌芽、文學和油畫的創作更是好幾個世紀後的事了。

薩克森

西元十世紀時，在奧圖大公（Otto der Reiche）境內相當有權勢的薩克森家族，在居高臨下的哈次（Harz）山脈北面置產，這座依著伯德河（Bode）離地有300呎高的城堡，就是塊丁堡的前身。

西元912年，調停封建貴族有方的奧圖大公，成功地說服各封建貴族推選他的兒子亨利為王，這位扶得起的國王，早在他有遠見的

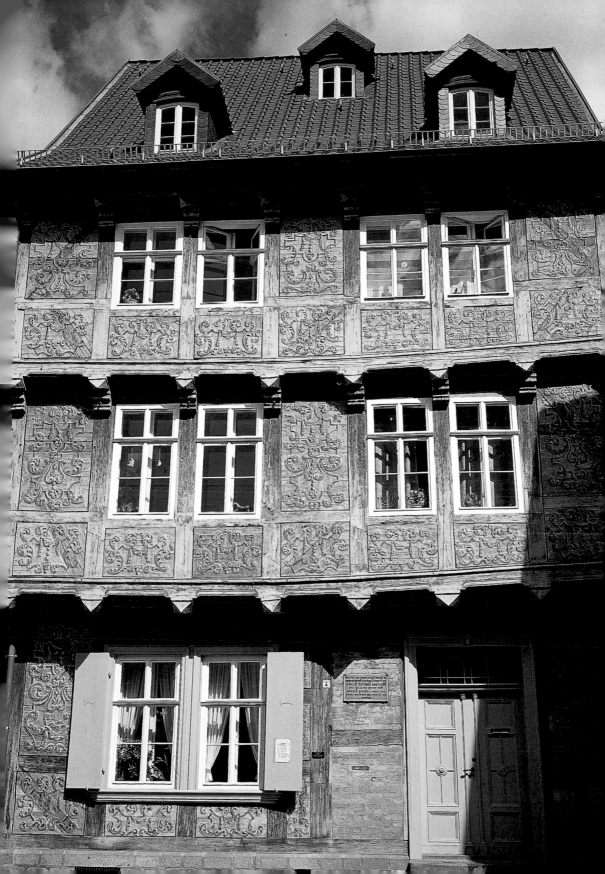

父親過世前，就為他找了位門當戶對的美女──美西黛（Mathilde）
──為妻。

據說，當亨利見到這位面頰如同紅玫瑰的少女時，隨即墜入愛河，
王子和美人的故事於焉展開。老奧圖大公去世後，亨利正式為王，
成為相當受愛戴的君主。

日耳曼尼克

亨利和美西黛這對神仙眷屬旅行各地，卻常常回到瑰丁堡。此時，
另一則中古傳奇同步展開。與薩克森鄰近的法蘭肯王深知自己的兒
子是個扶不起的阿斗，而國土又為強敵壓境所苦。918 年法蘭肯王
臨終前，決定請薩克森的亨利來統治自己的國家。

據說，那是一個風雪交加的日子，亨利正在山上打獵，當黎明初
曉時，忽見山頭那方旌旗四起，亨利王索性坐在樹下，以靜制動，
靜觀其變，等待隊伍前來。他從遠方的旗幟得知這支隊伍來自法蘭
肯國。

當時，手臂上停駐著巨鷹的亨利王，器宇軒昂，老神在在地面對
突然下跪的大批官員。亨利爽快地答應治國的邀請，接下來，一個
新的國家日耳曼尼克（Gemania）於焉誕生，也構成了日後日耳曼、
德國的雛形。為此，若稱瑰丁堡為今日德國的發源地，應該是名實
相副。其後，亨利王的領土繼續擴張至史瓦賓、巴伐利亞，並先後
將布蘭登堡、今日的捷克和昔日的波西米亞併入自己的版圖。

西元 936 年，亨利王逝世，被安葬在家族的教堂地下室，美西
黛皇后則將自己完全獻給基督，並以自己的嫁妝建立了一系列的修
道院，用來調教貴族女子。美西黛生前的最後幾年猶如泰瑞莎修女
（Mother Teresa）的化身，全力從事慈善事業。日後，她被羅馬天主
教會封聖，長眠在丈夫身旁。

奧圖尼亞黃金歲月

亨利王過世前，憑著過人的外交手腕，懇請日耳曼境內的公爵、
王儲推舉兒子奧圖為王。在奧圖四十年的治理期間，將領土一路北
推至北海、南達羅馬，並以基督之名出征，平定了不少戰役。為此，

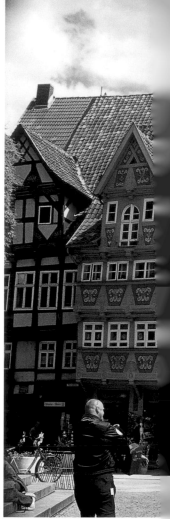

舊城廣場上的市議會。市議會初建
於西元十四世紀初期。上圖為市議
會門面，是典型文藝復興的風格。

羅馬教皇於西元 962 年的 2 月 2 日為奧圖加冕，以示感謝。這一個充滿象徵的儀式，促使未來統治歐洲近九百個年頭的「神聖羅馬帝國」誕生。

奧圖之後的幾位國王更因勵精圖治，造就了史稱「奧圖尼亞」的黃金時期。藝術、文學、建築在這個時期蓬勃發展。

瑰丁堡在諸位國王的鍾愛下，擁有眾多特權，成為中世紀繁榮的名城。隨著城市的發展，開始需求大量的建築物，奧圖尼亞的建築風格於焉誕生。這一建築風格衍生了日耳曼境內富有特色的羅馬式教堂。

建築大道
之旅

如今沿著瑰丁堡呈放射線狀的大路上，仍有近六十座羅馬式古教堂、修院和廢墟供人參觀，德國當局便以羅馬式建築大道之旅為訴求，向世人推銷這條旅遊路線。

建築物當然不限於大教堂或公眾建築。隨著中產階級的興起，講究舒適的房舍應運而生。自十四世紀初，桁架木屋陸續在北日耳曼境內現身，這些高達三、四層樓的木造建築，大多先以大木條架構，其間再填以灰泥稻草，而外觀則漆上鮮豔的色彩，屋簷、窗台的木頭框架都刻有精彩的紋飾。

看似童話世界才會出現的木屋，日後成為瑰丁堡最美麗的城市基調。放眼望去，桁架木屋真是如同精緻古董般，處處洋溢著豐富的美感。

以地理為區隔，瑰丁堡大致分為：教堂、昔日宮廷城堡和舊城區。若要仔細欣賞這座城市的景觀，離舊城區不遠處有一座由小山丘構成的自然公園，只要爬到山頂，瑰丁堡怡人的風光便一覽無遺。

在昔日的城牆上流連，遠方的大教堂和青翠山脈，真讓人有種身在桃花源的美好錯覺。如今漫步在瑰丁堡舊城區的巷道裡，濃濃的古典情調，彷彿進入時光隧道般，看見偶然出現一名身著牛仔褲的年輕人時，會驚覺此刻已是二十一世紀的現代，讓人久久無法回神。

這棟白色的桁架木屋是德國境內最古老的房子，興建年代大約為西元1320年。

右頁：桁架木屋是瑰丁堡的城市基調，風格多變，耐人尋味。

奈龍
美術館

瑰丁堡有個值得傳誦的故事。

在瑰丁堡山腳下有一座美術館，陳列昔日包浩斯（Bauhaus）的先鋒巨匠奈龍·費尼格（Lyonel Feiniger）的作品。奈龍為德國音樂家之子，1871 年生於紐約，十六歲前往歐洲習藝。二十世紀初，德國興起結合建築、設計、繪畫的包浩斯派。第一次世界大戰後，包浩

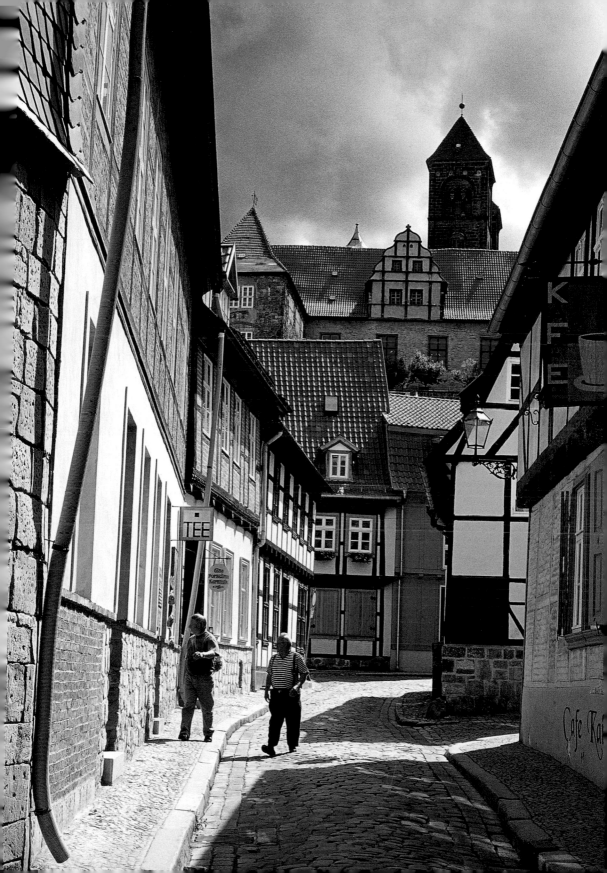

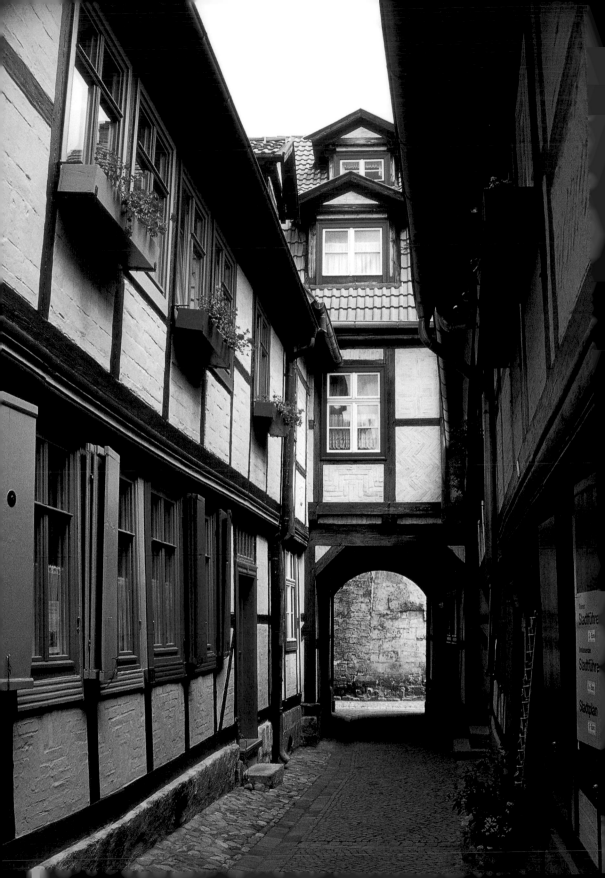

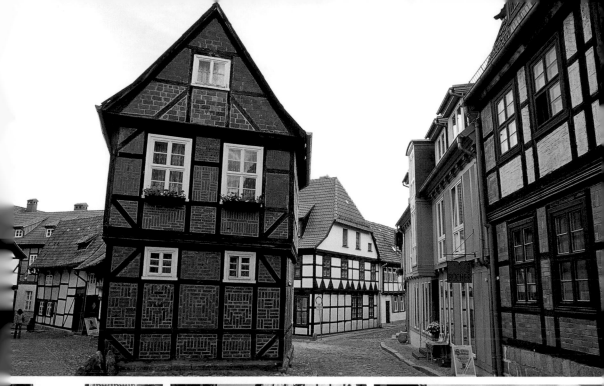

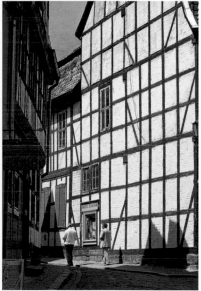

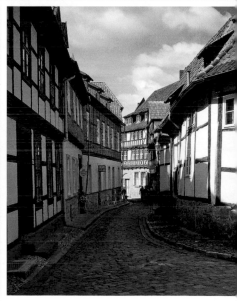

瑰丁堡能進入遺跡之林，主要在於數量龐大的桁架木屋。不同年代的桁架木屋，呈現出不同的風格，從哥德式、介於 1535 至 1620 年的薩克森風格，到為數最多的巴洛克風格，這些造型不一的桁架木屋，外觀精雕細琢，座座可入畫，成為攝影取景的夢想天堂。

斯美學聞名全球，而奈龍成為位於柏林的包浩斯學院第一任院長。

納粹掌權後，非常厭惡包浩斯的美學，無所不用其極地打壓包浩斯派，甚至關閉了對現代藝術影響甚大的學院。

為了躲避納粹的騷擾，年高六十二歲的奈龍決定返回紐約，臨行前，他將畢生的作品託付給摯友賀蒙‧克拉普（Herrmann Klumpp）博士保管。在學生及同事的幫忙下，奈龍的藝術作品全被打包放進賀蒙的地下室。隨著奈龍的聲名在紐約如日中天，這批重要畫作卻無聲無息地消失在人間。

1950 年代中期，奈龍逝世，他的子孫遵循遺願尋找作品的下落。他們向東德政府表示這批作品藏在瑰丁堡的某戶人家裡。隔天，東德政府官員現身在賀蒙家，並沒收這批傑作。經過一番外交運作，奈龍家族得了少許金錢的補償，而所有的畫作則歸賀蒙‧克拉普及其夫人所有。

家境清貧的賀蒙本可因此一夕致富，然而，老夫婦堅持這批藝術作品應與世人共享，於是他們致力於成立奈龍美術館，展示奈龍‧費尼格在美國境外數量最大、質地最精的收藏。

這樁兼具藝術與友情的美麗事蹟，為瑰丁堡更添傳奇色彩，而賀蒙為好友鞠躬盡瘁的節操，在人情淡薄、唯利是圖的世代裡，更令人敬仰與感佩。

瑰丁堡的美麗與豐富無法以這篇小文章道盡，巍峨大教堂挺立了十個世紀，曾經風光又蒙塵的小城，在鎮堂之寶回歸後開始復甦活躍，美麗的小城在世人的祝福期待中，蓄勢待發，進入另一個輝煌世紀。

作古多年、深受子民喜愛的亨利王夫婦，自天上萬千星子中俯視這座深得他們喜愛的城池，應會就此感到欣喜萬分，而中古那段不計權謀四處訪賢的傳奇軼事，更會讓權力慾望薰心的後人有所警惕省思吧？

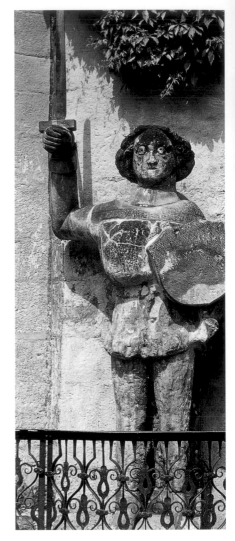

市議會前的羅蘭雕像，造型相當有趣，年代甚為古老，顯示瑰丁堡自古以來就是著名的自由城。

瑰丁堡
漫遊

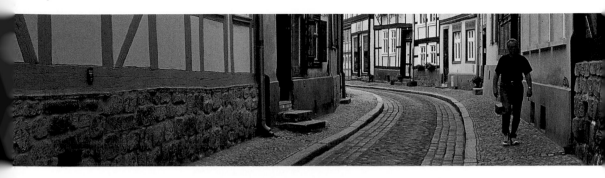

　　我從威瑪古城驅車前往瑰丁堡，第一眼看見山頭上的大教堂，就愛上了這個地方。

　　兩德統一後，瑰丁堡的民生景觀仍相當東德，或許如此，瑰丁堡有一種不好描繪的滄桑感。就像 90 年代的布拉格，斑駁陳舊的古街道上，處處有類似遊唱詩人的街頭藝人；而東歐通往西歐門戶的布達佩斯，當年都保有一絲古老帝國的浪漫霸氣，充滿各式精緻書籍的書店是城內最迷人的風景。

　　不過十數年，這些地區有了天翻地覆的變化，當布拉格舊城區開了 LV 精品店後，我們知道資本主義的虛華又染指了另一座猶如處子之身的城市。

　　瑰丁堡沒有任何精品店，就連麥當勞都必須入境隨俗，使用不起眼的小招牌。我很喜歡黃昏向晚在瑰丁堡蜿蜒的小巷道中散步，偶爾與那些古老的感覺交鋒，彷彿正面撞上了一個迷路的幽靈，時空錯亂，不知身在何處。

　　整個歐洲近年都面臨到經濟的難題，德國境內更是嚴重，失業率居高不下，吃慣大鍋飯的瑰丁堡居民日子也不好過。我的私人導遊是位上了年級的老太太，很多時候，我都擔心她會摔倒。為此，有兩次付了小費之後，我索性自己逛逛，並保證不會對她的頂頭上司告發。

　　此外，我在瑰丁堡時住在當地旅遊局安排的旅館，店家的好客與友善令人終生難忘，為瑰丁堡之旅留下絕佳回憶。

高斯勒

從古老的銀都變成貧窮的城市，因為貧窮，高斯勒意外地保留古老的建築，成為德國境內最美、生活品質最佳的城市。

西德與
東德

我拉著大箱小箱的行李，自瑰丁堡前往高斯勒（Goslar）。這兩座城市相距甚近，若是自行開車約一個小時的車程，然而在上個世紀末，柏林圍牆倒塌之前，這兩個建築景觀有許多雷同之處的城市，無論是意識型態或思想邏輯，都有相當大的差距。如今漫遊德國，若不特別注意，很難了解所在位置是在前西德或前東德境內？而且，沒有人會再不識趣地去比較兩者的不同。

日耳曼民族向來很實際，否則，怎能活生生地讓一道圍牆將柏林隔成兩半？

說來難以置信，在統一前，西德的教科書早視東德為獨立的國家。這樣務實的態度，實在令情感豐富的中國人難以理解。統一後的德國出現許多問題，其中以經濟方面的議題最明顯。碰到有關前東、西德諸如工作態度之類的問題時，實際的德國人會保守估計：至少要經過三代，才可以將整個國家整合為一體。

瑰丁堡在很多方面仍是非常東德的。為此，當我抵達相距甚近的高斯勒時，在前往旅館的計程車上，我問司機先生：「這裡昔日是否屬於東德境內？」

司機先生以流利的英文回答：「先生，這裡是不折不扣的前西德。」

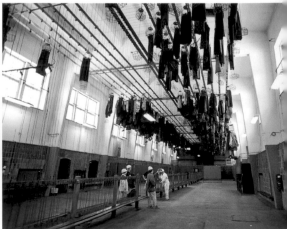

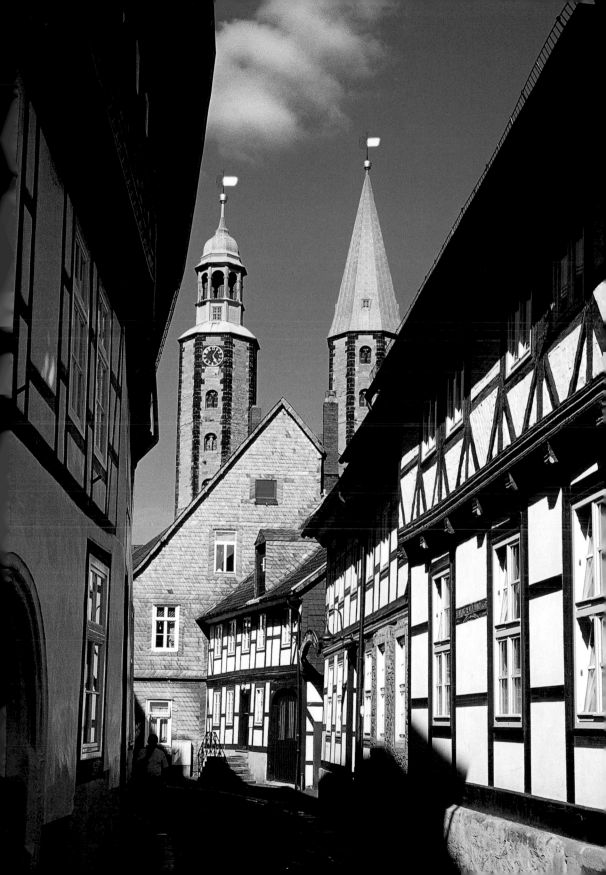

從淘金熱
到貧窮

高斯勒與瑰丁堡的地理位置相連，歷史沿革相似，就連被列入人類遺跡的桁架木屋都處處有。然而這兩座城市卻有完全不同的經濟資源：瑰丁堡是著名的種籽產地；高斯勒則是日耳曼境內最著名的銀礦盛產地——高斯勒得以興盛並成為漢撒同盟的一員，就是靠豐富的銀礦所賜。

西元十一、二世紀時，高斯勒因為充裕的銀礦而成為日耳曼北部最富庶的城市。經過千年開採，銀礦終於枯竭，原址如今闢建成銀礦博物館，列入世界遺產之林。

石器時代就有人類在高斯勒的原始森林中活動，而最初的文字記載則始於西元六世紀。八世紀末，查理曼大帝逐漸把帝國領域延伸到此處。大批人潮隨著淘金熱湧進這被森林覆蓋的區域，不到數十年的工夫，高斯勒就成為昔日羅馬帝國境外最大的城市。1009 年，神聖羅馬帝國在此建立皇帝駐蹕的宮殿。此後，隨著銀礦的盛產，高斯勒成為神聖羅馬帝國境內重要的城市，甚至在十三世紀末成為漢撒同盟的一員。

銀都
古蹟

高斯勒如何躲過上世紀的兩次世界大戰？歷史極少記載。可以確定的是，自十七世紀以後，這座古老的城市變成了貧窮的城市。因為貧窮，意外地保留了城中古老的建築，其中包括了近一千八百棟的桁架古屋。

而今在政府及民間大力的合作下，高斯勒的古蹟被視如珍寶，每一座古老的建築都維修得完好如新，成為德國境內最美、生活品質最佳的城市。

擁有來自皇帝的特權，這座商會大樓得以帝王雕刻裝飾門面，除了嚴肅的皇帝雕像，還有許多有趣的圖像。不過，德國著名詩人卻形容這些呆板的皇帝雕像「簡直像極了油炸過後的大學看門員」。

次跨頁：十六世紀後，高斯勒走向衰敗的命運，意外地成就了日後擁有眾多古建築的好命。圖為高斯勒另一處廣場，廣場後方為著名的市集教堂（Marktkirche）。這座古羅馬教堂西正面的兩座鐘樓竟是兩種不同風格。

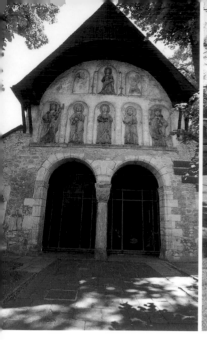

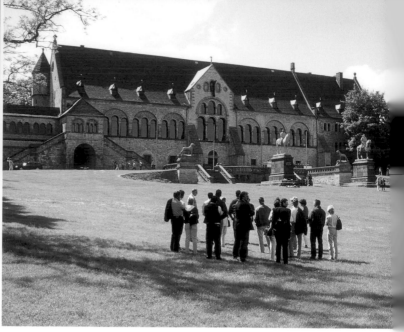

皇宮

　　古老的高斯勒很喜歡強調曾有帝王在此定居。這些德國人稱為皇帝或國王的人，若以中國歷史的眼光來看，則是類似公侯的地位。在日耳曼未統一之前，有許多各自獨立的封建城邦，個個獨立、格局迷你的承平時代，就像童話故事所描述的情景一樣。

　　有這樣的基礎理解，再來探訪建於西元十一世紀的皇宮（Die Kaiserpfalz），就不會有太大的落差。這座居高臨下、面積不大的建築，為日耳曼境內少數保存良好的中古建築，是高斯勒最醒目的建築物。

　　貧困的城市，免除許多商業活動與人為破壞，為此，整座宮殿在十九世紀時還能依著最古老的模樣修繕。皇宮人廳裡繪滿德國歷史的壁畫，如今不再有皇室成員居住，卻經常舉行高水準的音樂會，而皇宮的地下室則改建為陳列昔日皇家物品的博物館。

主教座堂

　　在眾多古蹟中，最令人扼腕的是主教座堂。主教座堂興建於西元1150年。至十九世紀初，古蹟維護的觀念尚不普及，因為危險的緣

上左：興建於 1150 年的大教堂，在 1819 年因為危險而慘遭拆除。這座龐大的建築珍寶如今只留下正面的入口。

上右：皇宮是高斯勒最壯觀的建築，今日的容貌大多是來自於十九世紀的翻修。

右頁：位於皇宮裡的聖優禮教堂（Pfalzkirche St.Ulrich）興建於十二世紀，如今闢建為博物館，除了展示同時期的藝術品外，更保有亨利三世的心臟，至於帝王的身體則安息在南部的史派爾大教堂裡。

次跨頁：與不遠處的瑰丁堡一樣，高斯勒城內一樣有許多古色古香的桁架屋，由於位於前西德境內，高斯樂的古屋保存維護良好許多。

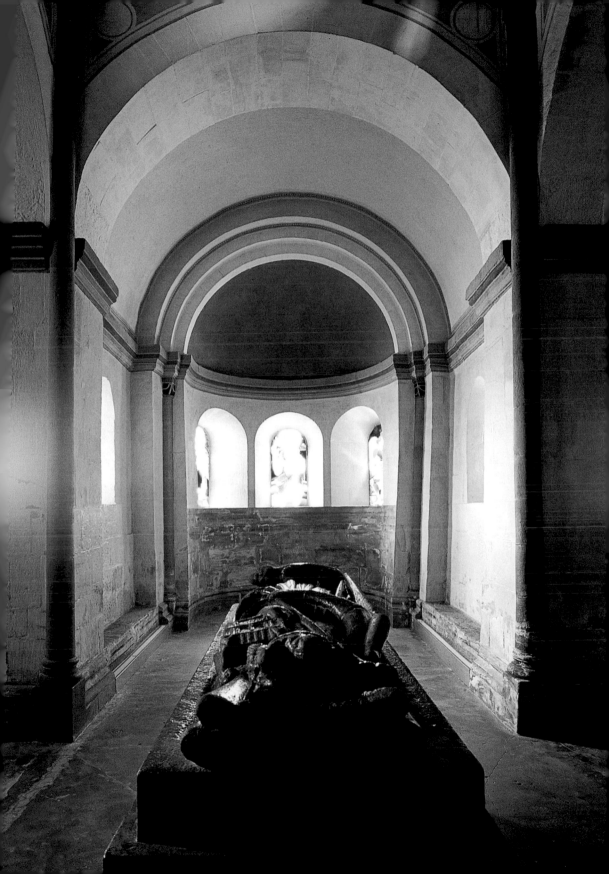

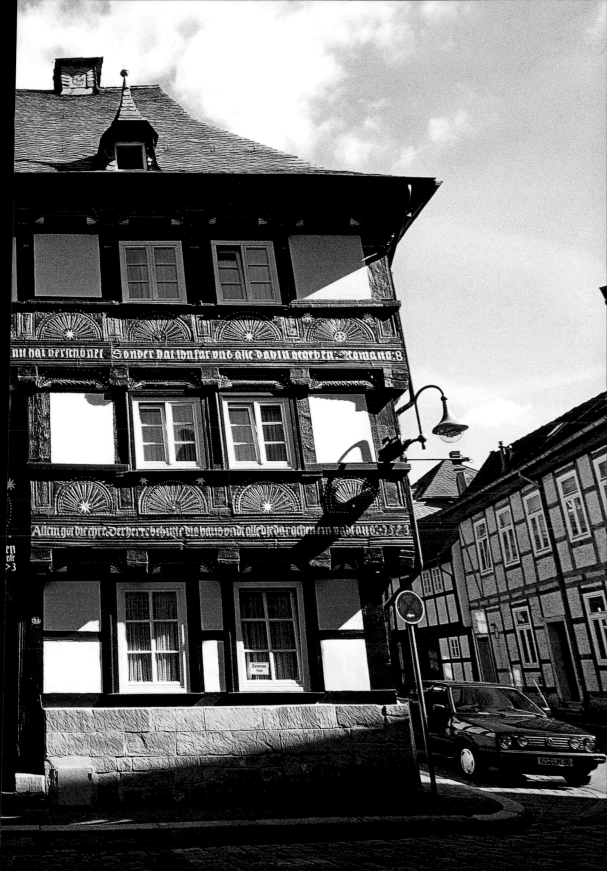

由而將主教座堂拆除，只保留了大教堂入口。現今，只有四萬多人口居住的小城，靠著祖宗留下來的文化遺產生財，開發觀光業，成為主要的經濟來源，不會再有人輕易破壞古蹟了。

高斯勒四十七座教堂中有二十三座仍保留完善，這些教堂大多是羅馬式建築。在建築史上，這些教堂並不算著名，但是美麗的教堂尖塔卻為高斯勒勾勒出最漂亮的天際線。

市政廣場

像鄰近的瑰丁堡一樣，高斯勒最漂亮、最重要的建築，非桁架木屋莫屬。而除了無所不在的桁架木屋之外，方圓不大的高斯勒舊城區有幾處大廣場也非常迷人，其中以市政廣場最有看頭，是高斯勒的地標。這座廣場上的建築形形色色，無論格局或外觀都有可觀之處，是拍攝童話風格的電影最好的取景地。

新的
出路

小小的高斯勒能自歷史灰燼中再度重生，進入瑰寶之林，成為著名的觀光重鎮，實在有很多值得借鏡與到此一遊的好理由。城內幾處著名的昔日大宅院，如今已闢建為國際級的美術館、博物館，讓老屋除了保有歷史的價值，又能兼具實用的現代功能，使得這座早不具有經濟價值的城市，常保青春活力。

無論是經濟強大的前西德或民生落後的前東德，統一後的德國藉著高斯勒的經營方式，應當可為人文和自然條件更好的瑰丁堡找到新的出路。

上：興建於十六世紀的農民房舍（Monchehaus），如今是藝術博物館，而廣大的庭院是高斯勒遠近馳名的雕刻花園。

下：市集廣場噴泉上振翅高飛的老鷹是高斯勒的象徵，自1340年起，高斯勒就是皇帝欽定的自由之城。

消逝的
邊界

　　高斯勒與昔日的東德邊界相距甚近，走路就可以抵達。對於邊界，我常有一種浪漫的感覺，彷彿是中途站，過了此處，還有更遠的界限有待冒險。這是生在自由天地裡的人才會有的天真想法。昔日的邊界，對東德人而言，可是會遭到殺身之禍的禁地。

　　是不是民族性呢？我常為一道圍牆就能將一座城市、一個家庭永遠相隔而感到不可思議。臺灣與大陸隔了一道游不過去的天然海峽，卻仍封鎖不住人們的鄉愁，德國人怎麼就如此認命？

　　難道時間真的讓什麼事都變得習慣了？

　　我的女導遊說，當年他們夫婦正在南美洲度假時，接獲子女從德國打電話來轉述邊界大開的消息，他們竟然回答：「長途電話不便宜，別開玩笑！」待事實確定後，他們匆匆取消行程，迅速返國——他們可不想從這歷史大事中缺席。

　　幾個星期後，她邀請通信長達四十幾年的筆友從邊界那頭過來作客。導遊說：「這一段路，她開車前來不過需要半小時，我們卻花了四十年。我起先以為至死我們都不會見面的，沒想到見到面時，我們才猛然發覺錯失了青春和所有的機會。」

　　我們的生活永遠往前／錢看。歐洲國與國的邊界在消逝，這些夾雜血與淚的故事，隨著國界的模糊，終將煙消雲散，只剩下複雜的情緒供當事者憑弔。

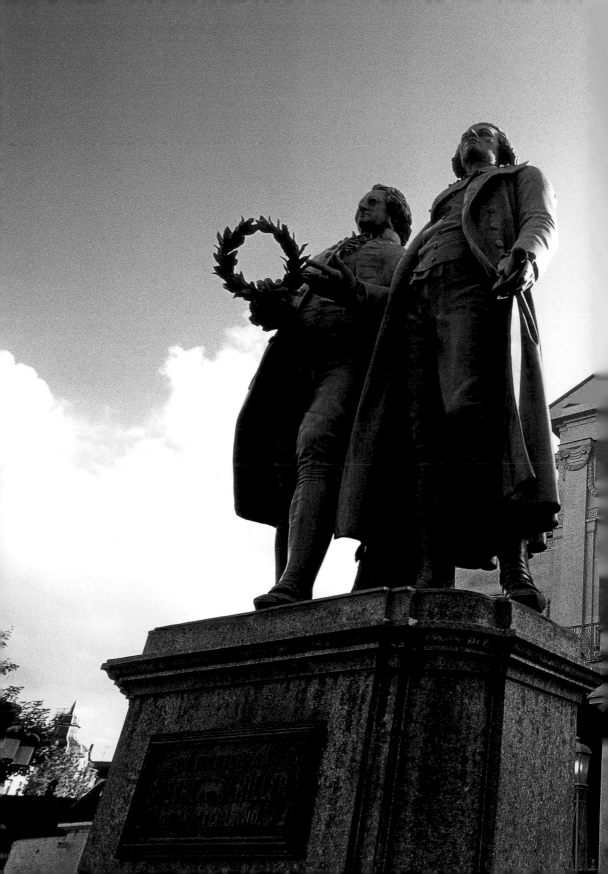

Festkonzert großes haus

古典
威瑪

威瑪（Weimar）位於前東德境內，沒有什麼特殊的、了不起的、富原創力的建築，讓人懷疑這座小城何以進入遺跡之林？

詩人說：「山不在高，有仙則靈。」威瑪小鎮就是如此。就像中國某些小鎮古城因為人傑而變得聲名大噪，例如，紹興小鎮是陸游和魯迅的故鄉，每年總吸引萬千的遊客。而威瑪呢？歌德（Johann Wolfgang von Goethe）和席勒（Friedrich Schiller）兩位大文豪長期在威瑪創作、發表、工作，頂著這項光環，威瑪就可永垂不朽。

聯合國文教基金會以「古典威瑪」之名，將幾位藝術家的故居、同時期名人的宅邸，以及城中的某些建築列入瑰寶之林。此外，二十世紀聞名全球的新藝術包浩斯在威瑪的根據地，同樣廁身於遺跡之林。

前跨頁：十八世紀的威瑪公國是日耳曼最具文明代表的城市，德國大文豪歌德、席勒都在此定居。國家劇院前的歌德和席勒雕像，具體點畫出這座小城曾有的古典盛世。

右頁：我常覺得威瑪的古典情調就存在這些綠蔭深處的寧靜巷道裡。也許在一個黃昏的午後，遠道來的遊人還可以與早化成煙灰的古威瑪遊魂相遇。

市政廳是市集廣場上最漂亮的建築，這座房子建於十九世紀，是典型的新哥德式建築。

知識份子流連之地

　　這一新一舊的建築群，正好呼應了威瑪在昔日日耳曼（甚至整個世界）的強大影響力。威瑪自古以來就是知識份子的流連之地，宗教改革者馬丁‧路德在赴奧格斯堡的途中於此歇息。

　　西元十八世紀初，小小的威瑪共和國是日耳曼最文明的獨立公國。當歌德抵達威瑪時，全城只有六千名居民，整個威瑪公國境內也只有十一萬人。至 1800 年，威瑪從一千八百平方公里擴大到三千六百平方公里，人口膨脹到二十萬人。然而，在整個日耳曼境內，威瑪只能算是蕞爾小國。

從歌德到李斯特

　　1772 年，威瑪大公的寡婦安娜‧安馬利亞（Anna Amalia）當政，為年紀仍輕的王子物色教師。經人輾轉介紹，二十六歲的歌德發表完《少年維特的煩惱》後，於 1775 年來到威瑪，並且在這裡終老一生，開啟了威瑪的影響力。另一位文豪席勒於 1787 年來到威瑪，同樣在此安息。

歌德之屋的小巷道，在黃昏的光線中，溫暖而沉靜。

　　歌德逝世後，整個威瑪變得安靜而沉寂，日趨保守，昔日開放的風氣備受打壓。就在這段慘澹時期，音樂家李斯特出現了，並且接受宮廷交響樂團指揮的職位，這位偉大的音樂家在威瑪整整待了近二十個年頭。至十九世紀末，音樂家理查‧史特勞斯在威瑪擔任樂團指揮的職務並帶來現代音樂──不過，李斯特離去後，威瑪已成為一座難接受新思想的保守城市。

席勒之屋。這座房子建於 1777 年，是巴洛克晚期式樣的建築。席勒自 1802 年起與太太及四名子女定居於此，然而在此居住了三年，四十五歲的席勒便與世長辭。

　　在保守的觀念下，出生在威瑪的光學大師卡爾‧蔡斯（Carl Zeiss）無法立足於此，他將工廠設立在威瑪附近的耶拿（Jena）小城。1860 年，包浩斯藝術學院的前身在威瑪創立。然而從始建之初，藝術學院就受到小城的排擠。

　　1930 年代隨著納粹前身國家社會黨的興起，令納粹厭惡的包浩斯終於被迫關閉，遷往柏林。第一次世界大戰後，失意的王公貴族、年輕的左翼革命黨人和右翼的國家黨人，有如悶在一個熱鍋裡般在日耳曼的大地上翻騰，再加上接踵而來的經濟大恐慌，加深了局勢的惡化。

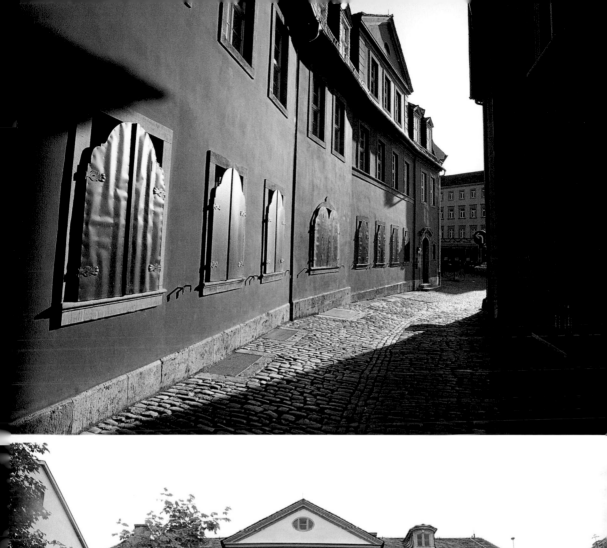

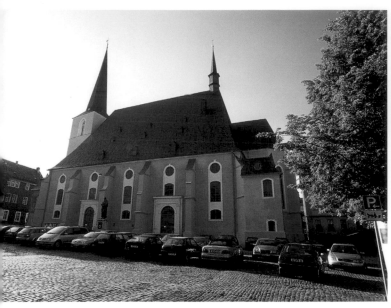

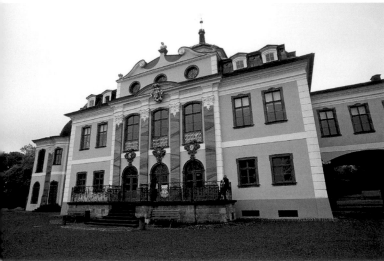

上：聖彼德與聖保羅教堂本來是晚
期哥德式建築，十八世紀時改建為
巴洛克式風格，這座建築也是聯合
國文教基金會欽定的遺跡。

下：位於威瑪舊城區南方的巴洛克
建築，是當年威瑪大公恩斯特・奧
古斯都的夏季公館，這座小巧的行
宮裡收藏有許多重要的藝術品。

右：歌德的故居是一棟建於 1709
年的巴洛克建築。自 1782 年起，
歌德就在此定居直到 1832 年，是
威瑪極具有紀念價值的建築物。

向納粹黨
出賣靈魂

　　1930 年，當威瑪熱烈擁護納粹黨前身的國家社會黨時，十八世紀曾創造日耳曼人文光輝的古典威瑪，就像歌德筆下的浮士德，徹底出賣自己的靈魂。

　　納粹黨領袖希特勒相當喜愛威瑪，尤其喜歡在著名的艾林芬（Elefant）旅館陽台上發表煽動演說，納粹黨的卍字徽章和「威瑪憲法」都在威瑪發表。

　　此外，納粹黨更在威瑪的近郊安德斯堡山（Ettersberg）設立布痕瓦爾德集中營（Buchenwald）。自 1937 至 1945 年間，有五萬六千人喪生在布痕瓦爾德集中營。威瑪小城自此讓嚮往高貴自由的威瑪祖先蒙羞，徹底籠罩在黑暗之中。

歷史的傷痕

　　1945 年 2 月 9 日，盟軍對威瑪進行激烈的報復；同年 6 月 6 日，美國將威瑪交給了蘇俄。在史達林的冷血政策下，布痕瓦爾德集中營更名為「第二號特殊集中營」。從 1945 至 1950 年間，這座集中營又斷送了八千條性命。

　　這座城市從第二次世界大戰到蘇俄統治期間，傷痕累累，縱使政府及民間共同努力，至今仍難以癒合。

右頁：威瑪城內和歌德有關的建築全列入遺跡之林。這棟位於易河（Ilm）畔公園裡的房子，是 1776 年歌德初至威瑪的下榻處，當歌德遷入新居所後，這裡仍是他最喜愛駐留的地方。

下右：蘇俄帝國在威瑪城內留下不少遺跡。第二次世界大戰之前威瑪就有許多來自俄國的客人，其中最有名的是把李斯特引進威瑪的瑪利亞・安娜帕夫洛夫女伯爵（Maria Pavlovna）。而今最顯著的蘇俄遺跡應當是位於易河河畔的蘇維埃紀念公園、墓園。

下左：歷史墓園。十九世紀就有的墓園後來成為威瑪的名人墓園。歌德、席勒都長眠於此。圖為墓園裡一座由公爵的房子所改建的蘇俄東正教教堂，小教堂也是某重要公爵夫人的長眠之地。

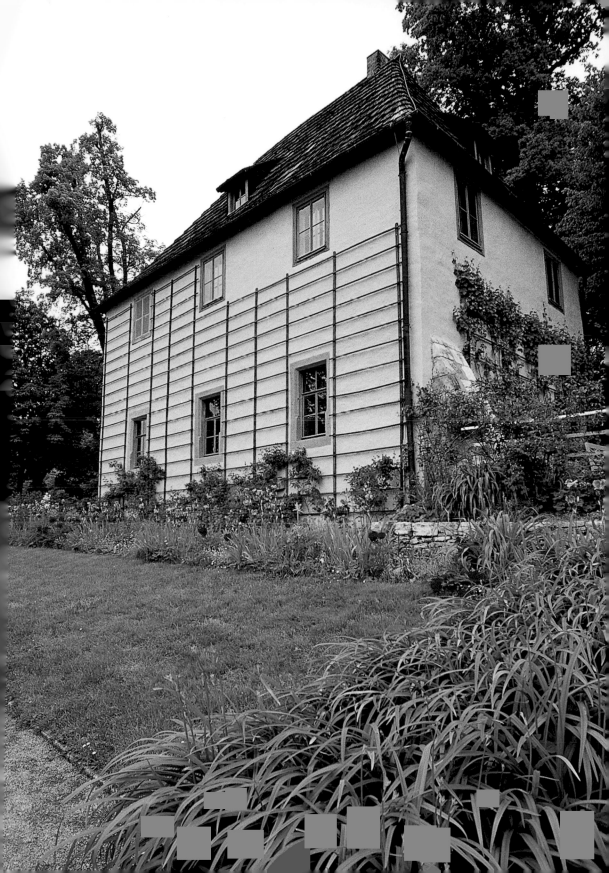

軍士墓園

威瑪擁有許多蘇俄統治期間的遺跡，包括以人物為題的雕像，以及用紅星點綴的蘇俄軍士墓園。歷史在這裡開了個大玩笑！靜得出奇的墓園裡，充滿心悸與辛酸的過往。據說，90 年代蘇俄帝國解體，祖國消失、補給中斷，在威瑪駐紮的蘇俄兵士不知何去何從。因為是令人厭惡的外來統治者，這些兵士最後的處境甚至與乞丐差不多。

我無法得知這些軍人的最後下落，他們當中或許有人未來有能力寫出自己的故事，不過，在一切都往前看的西歐社會裡，誰有能力與心情去關心流亡者的命運？

失聯的
過去與現在

平心而論，我不覺得威瑪有什麼迷人之處。威瑪國家劇院前矗立著歌德與席勒聯手持著桂冠的雕像，那是威瑪最璀璨的時代，藝術家、哲學家嚮往的理想之城。十九世紀時，有人力倡要將仍維持獨立的威瑪打造成一座世界上最開放的自由城。縱使有聯合國文教基金會的背書，小小的威瑪仍隱藏著濃得化不開的美麗與哀愁，就像那些長眠他鄉的異國士兵。

我不禁感到：一個再也無法與過去聯繫的時代處境，同樣是相當悲哀的。

上：發源於威瑪的包浩斯藝術學院，前衛的思想不容於後來成為納粹黨前身的國家社會黨。現今包浩斯學院的原址被列入瑰寶之林，但是，昔日包浩斯的氣息在這裡已蕩然無存。

中、下：威瑪大公宮殿是威瑪重要的建築，現今的模樣建於十八世紀，當年是由歌德親自主導。自1923 年起改建為博物館。

最好與
最壞的時代

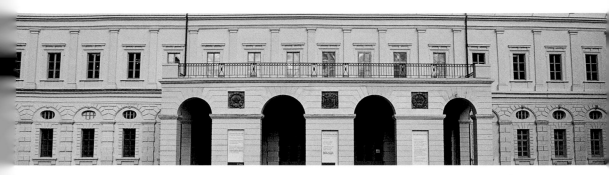

　　有些人是懷著朝聖的心情前往威瑪。說來慚愧，我沒讀過任何歌德的著作，卻對歌德的精彩文筆時有耳聞。

　　因為擁有歌德，威瑪成為德國境內的名城，不過若是因崇拜哥德成就而前往威瑪的讀者，看到此地的景觀後，可能就會失望了——就像是迷戀白居易詩境的人到了今日的西安，就會明白長安不復存在，那種悵惘的感覺，猶似領會到「不見長安見塵霧」的哀戚。

　　威瑪古城經歷太多關係著世界局勢的大事，包括市中心附近那座惡名昭彰的集中營。這段歷史簡直像極了狄更斯《雙城記》的卷頭語，什麼最好的、最壞的時代，短短的兩個世紀，威瑪從未錯過。

　　因為時間的關係，我沒有機會拜訪那座知名的集中營。我相信，如果去了，對威瑪印象將會更難過吧？前往威瑪，我一直有種疑問：究竟是人成就了自己的歷史命運？還是冥冥之中將人捲進早已架構好的歷史宿命，由不得自己地任意被擺布？

　　還好有宗教信仰，否則思考這些議題可是會讓人發瘋的。

　　我的威瑪經驗基本是愉快的，我所下榻飯店的經理，堅持在我停留威瑪期間請我品嘗美酒、享受美食。我非常感謝並珍惜能在複雜的思緒中，享受到快樂的時光。

走進一座
大教堂

A
WALK
INTO A
GOTHIC CATHEDRAL

German and French Cultural Heritage

作者／范毅舜（Nicholas Fan）｜特約編輯／陳錦輝

總編輯／王秀婷｜主編／洪淑暖｜版權／向艷宇｜行銷業務／黃明雪

發行人／涂玉雲｜出版／積木文化｜104台北市民生東路二段141號5樓｜官方部落格：http://cubepress.com.tw/｜電話：(02)
2500-7696　傳真：(02) 2500-1953｜讀者服務信箱：service_cube@hmg.com.tw

發行／英屬蓋曼群島商家庭傳媒股份有限公司城邦分公司｜台北市民生東路二段141號11樓｜讀者服務專線：(02)25007718-
9｜24小時傳真專線：(02)25001990-1｜服務時間：週一至週五上午09:30-12:00、下午13:30-17:00｜郵撥：19863813 戶名：
書虫股份有限公司

網站：城邦讀書花園　網址：www.cite.com.tw｜香港發行所／城邦（香港）出版集團有限公司｜香港灣仔駱克道193號東超
商業中心1樓

電話：852-25086231｜傳真：852-25789337｜電子信箱：hkcite@biznetvigator.com｜馬新發行所／城邦（馬新）出版集團

Cite (M) Sdn Bhd｜41, Jalan Radin Anum, Bandar Baru Sri Petaling,｜57000 Kuala Lumpur, Malaysia.｜電話：603-90578822｜傳
真：603-90576622｜email: cite@cite.com.my

美術設計／楊啟巽工作室｜製版印刷／上晴彩色印刷製版有限公司

2018年11月2日｜初版二刷｜Printed in Taiwan.｜售價／1280元｜版權所有．翻印必究｜ISBN 978-986-5865-93-1

國家圖書館出版品預行編目(CIP)資料

走進一座大教堂：探尋德法古老城市、教堂、建
築的歷史遺跡與文化魅力／范毅舜著. -- 二版. --
臺北市：積木文化出版：家庭傳媒城邦分公司發
行，民104.05　面；　公分
ISBN 978-986-5865-93-1(精裝)
1.教堂 2.文化遺產 3.德國 4.法國
927.4　　　　104004798

本書榮獲 103年度編輯力出版企畫補助

A
WALK
INTO A
GOTHIC CATHEDRAL

German and French Cultural Heritage

This book starts with Gothic cathedrals and goes in depth into the overall cultural gems of Germany and France.

Through plenty of spectacular photographs and writing full of humanistic ideology, it tours readers around to explore the track of European historical development and art inheritance from which we discover the infinite wonders and sentiment.

The Gothic cathedrals in Western Europe are the symbolic landmarks for each large city and small town. It is not unusual to see these architectures soar into clouds from afar, for example, Chartres, Strasbourg, Amiens, and Reims Cathedrals in France and Aachen, Cologne, and Speyer Cathedrals in Germany. These Cathedrals not only enrich people's mind but also shorten the distance between history and culture.

In addition to introducing cathedrals in depth, this book reveals many historical and cultural gems such as the romantic Palace of Fontainebleau, the desolate and mighty Cité de Carcassonne, the important wine region Saint-Emilion, the famous historical city Würzburg, the serene white Augustusburg and Falkenlust palaces, and the Sanssouci Palace releasing an attractive lifestyle into the atmosphere. Through the vivid depiction in writing and elegant photography, readers are able to appreciate the ancient culture in its heyday within a much closer scope.

Cube Press, a division of Cité Publishing Group.
5F, No.141, Sec. 2, Minsheng E. Rd., Taipei, 10483 Taiwan
Published in Republic of China(Taiwan) by
Cube Press

A Walk into Gothic Cathedrals: German and French Cultural Heritage
Text, Photo © Nicholas Fan（范毅舜）
All rights reserved. Printed in Republic of China(Taiwan)
First edition, 2015
This book receives subsidy from Ministry of Culture, Republic of China(Taiwan) 文化部
REPUBLIC OF CHINA (TAIWAN)
ISBN 978-986-5865-93-1
CIP 927.4
1. Church 2. Heritage 3. Germany 4. France

A
Walk
into a
Gothic Cathedral

German and French Cultural Heritage